보이는 것과의 대화

DIALOGUE
AVEC
LE VISIBLE

보이는 것과의 대화
이미지는 어떻게 우리에게 말을 거는가

르네 위그 | 곽광수 옮김

열화당

차례

1. 레오나르도 다 빈치, 〈성녀 안나〉[1] 세부. 파리 루브르박물관.

머리말

"사랑이란 앎이 완전하면 완전할수록 더욱더 열렬해지는 법이다."

레오나르도 다 빈치

왜 **또다시 미술**에 대해 써야 하는가? 더 나아가, 도대체 왜 **미술**에 대해 써야 하는가? 그냥 바라보기만 해야 할 것을, 바라보이도록 창조된 것을, 이미 너무나 많이 해석하고 너무나 많이 설명하지 않았던가? 눈은 말이 필요 없고, 그림은 이론이 필요 없는 것이다….

옳은 말이다, 인간이 관습적으로나 선입견과 신조를 가지고 바라보지 않고 눈을 가지고 바라본다면, 그렇게 바라볼 줄 안다면. 인간은 보기에 익숙해 있는 것만을 보며, 자기의 상습적인 생각들의 메아리에만 귀 기울이고, 그것만이 들리는 것이다. 모든 것이, 자기의 참 얼굴 대신에(우리는 그 참 얼굴을 알기라도 할까?) 자기의 얼굴이라고 추정하고 자기의 얼굴이기를 바라는 것을 되발견하기 위한 거울이 된다.

11

그러니 수세대 전부터 모든 것을 오직 생각의 중개를 통해서만 지각하는 데에 길들여져 온, 너무나 지적이고 문명화된 인간에 대해서는 무어라고 해야 하랴! 우리는 미술에 대한 학설들과 확신이 되어 버린 정의들로 배양되고 온통 가득 차 있는데, 그 정의들은 우리에게 철저히 동화되어 있어서 우리는 그것들을 직감이라고 착각한다. 기실 그것들은 직감을 대치하고 있을 뿐이고, 가운데 들어서서, 직감이 나타나는 것을 방해하는 것이다. 우리의 추상적인 식량의 죽은 껍질들이 우리 주위에, 우리가 거기에 주의하지도 못하는 가운데 찌꺼기의 벽을 쌓아 우리를 둘러싸고 가두어, 필경 우리는 그 벽을 지평선으로 착각하게 되는 것이다.

그 생각들의 응괴암凝塊岩을 폭파시키고 거기에 공기와 시선이 드나들 틈을 만들기 위해서는, 이 또한 생각들 말고 무엇을 이용해야 하겠는가? 말의 그릇된 위세를 퇴치하기 위해서도, 말 아닌 다른 무엇을 이용하겠는가? 관례적인 생각들의 방해를 넘어 올바른 통찰의 길을 발견하기 위해서는, 그리하여 우리의 갖가지 이론들과 선입견들 가운데 거기에서 찾을 수 있는 참된 부분—그러나 그 부분은, 의도적인 맹목으로 취한 부분을 물리치고 각성을 통해 우리의 감각과 감정의 행사를 자유롭게 하기 위해 체계화되어야 하는데—을 가늠하기 위해서는 언제나 성찰로 되돌아와야 할 수밖에 없는 것이다.

이와 같은 작업은 사유와 그 정직성의 한결같은 세심함을 요구한다. 그런데 우리 시대는 거의 그런 노력을 추장推獎하지 않는다. 우리 시대는 그것대로 범하는 정신적인 일탈들이 있는데, 그 큰 것의 하나가, 하나의 사상은 오직 그 창발의 기발함으로 정당화되며 중심重心을 가지지 않아도 좋다고 우리를 설득하려고 한다는 것이다. 현대의 지성은 광부처럼, 자기 앞에서, 어디에서라도, 무엇이라도 캐낼 수만 있다면 갱도를 판다. 현대의 지성은 더 이상 나아갈 향방에 대해서는 생각하지 않으며, 유희를 일삼고, 자기의 책임을 잊는다. 옛날에 생각을 표현하는 일을 맡았던 말은, 자체의 도취에 탐닉한다. 생각의 찬탄할 만한 임무는, 우리의 내부에 강력한 존재감을 지니고 모

호한 상태로 있는 것을 명확하게 나타내는 것인데, 그 생각조차도 이젠 그것이 가진 사변의 가능성으로부터만 도출된다.

그런데 하나의 사상은 오직 그것을 착상할 수 있었다는 이유만으로 정당화되는 것은 아니다. 두뇌는, 백악白堊 위의 산酸이 거기에서 무지갯빛의 기포들을 만들어내듯이 현실에서 사상을 분비해내는 일을 하는 것이 아니다. 산의 경우 그 기포들은 부식과 해체 작업에서 이루어지는 것이다. 사상은 민첩한 정신 작용에 대한 증거가 아닌데, 왜냐하면 무엇보다도 사상은 확증되는 것에 찬동함으로써 자체의 근거와 전개 과정을 통제해야 하기 때문이다.

우리 시대의 주 관심사의 하나가 된 미술은, 무엇보다도 우선, 오직 증식되는 즐거움만을 위해 되는 대로 뻗어 나가는 무성한 덩굴손들로 그것을 휘감고 질식시키는, 울창하게 자라는 식물 같은 장황한 중언부언의 해설들로 해를 입었다. 그리하여 다시 한번 —그렇다— 사유를 미술에 적용할 필요성이, 그러나 이번에는 그 공허한 말들의 집적集積을 똑똑히 헤집어 보고 사실로써 보증된 진리와의 접촉을 회복할 시도를 하기 위해, 강력히 제기되는 것이다. 이러한 문제에 유일하게 유효한 것은 작품이다. 이 책의 야심은 따라서, 작품을 대체하지 않으려 하는 데에, 미리 품은 주의, 주장을 거기에서 확인하기 위해 그것을 편향적으로 이용하지 않으려는 데에 있다. 겸손하고 양순하게 미술의 실상을 파악하고, 그런 다음 거기에서 기도企圖되고 추구된 것을 밝혀내는 데에 있다. 마지막으로 그 인간적인 기원과 중요성을 이해하는 데에 있다.

이러한 작업을 위해서는 작업 분야를 확실히 할 필요가 있다. 이미지가 그 다양한 가능성을 펼치는 회화가 가장 풍요로운 결과를 산출할 것으로 보인다. 그러므로 회화를 통해, 그것이 과거에 창조했고 오늘날 창조하고 있는 것들을 통해, 미술작품의 본질과 그 존재 이유와 힘에 대한 고찰이 이루어질 것이다.

세계와 그 외관을 주의 깊게 관찰하면서 화가는 세계에 하나의 의문을 제기한다. 그러나 그가 세계를 표현하는 방식으로써 그는 세계의 답변을 해석

하고, 때로는 심지어 그 답변을 세계에 암시해 주기까지 한다. 이렇듯 회화를 통해 인간은 **보이는 것과의 대화**를 시작하는 것이다. 때로 미술가는 거의 입을 닫고 듣는 것만으로, 들리는 것을 기록하는 것만으로 만족한다. 이런 미술가를 사람들은 사실주의자라고 부른다. 또 때로는 미술가가 어조를 높이고 우레 같은 소리로 외쳐대어 사물들의 말소리를 덮어 버린다. 이것은 우리 현대 미술가들이 따라가는 유혹이다.

여러 세기를 거쳐, 지난 수천 년을 거쳐 그 대화는 언제나 새로운 언어와 새로운 상호 응수로 이루어지며 지속되어 왔고, 거기에 세계와의 맞대면과 동시에 또한 우리 자신과의 맞대면이 표현되는 것이다.

그제서야, 오직 그제서만, 하나의 미술철학의 큰 줄기가 우리에게 나타날 것이다. 그러나 우리가 그 미술철학을 요구할 권리를 가지게 되는 것은, 다만, 미술의 다양한, 때로는 거의 모순되기까지 하는 국면들을 연속적이며 점진적인 순서에 따라 우리에게 알려줄 성실하고 체계적인 연구의 의무를 수락했을 때만일 것이다. 그리고 그 다양한 국면들의 종국적인 균형이 전체적인 이해를 가능케 할 것이다.

따라서 그 이해는 필요한 경우에 제의되는 이런저런 요식적 표현으로 요약될 수 없을 것이다. 그것은 그 모든 국면들의 총합에서 도출되며, 끈기있는 연구 진행의 끝에 이르러 나타날 것이다. 이 책은 이십오 년간의 강연과 강의를 거치면서 단편적으로 착수된 연구 작업의 정리이고 결말이 아닌가? 그러므로 처음 발언되었을 때에 가질 수 있었던 창의적인 새로움을 어느 정도 잃어버린 고찰들, 때로는 심지어 그 후 다른 자리에서 다시 언급되기도 한 그 고찰들을 우리는 이 책에 남겨 놓지 않을 수 없다고 생각했다. 미술을 그 엄청난 다양성 가운데 이해하는 데에 도움이 되기만 한다면, 하나의 생각이 자명한 진리나 역설처럼 보여도 괜찮을 것이다.

이해한다는 것은 다루기 쉬운 몇몇 생각들을 얻는다는 것이 아니다. 그것은 그 생각들을 깊이 이해한다는 것이고, 그것들을 체득한다는 것이다. 그러므로 우리는 앞선 장(章)들을 거치면서 증대된 경험으로 무장하고 몇몇 본질

적인 문제들로 여러 번 되돌아와야 할 것이다. 연이어 구불구불 휘어진 길을 헤쳐 나가는 것은 지나간 지점들로 되돌아오는 것처럼 보이지만, 우리가 앞서 접근하기만 한 것을 전경全景 가운데 더 잘 굽어볼 수 있도록 하고, 그것이 자리 잡고 있는 전체 속에서 그 위치를 드디어 획정할 수 있게 한다.

미술은 우리에게 우리 인류와 불가분의 것으로 나타날 것이다. 그것은 인류가 태어난 날부터 존재했던 것이다. 아마도 그것은 인간들이 그것이 무엇인지 모르고 자문해 보지도 않았던, 심지어 그것이 존재한다는 생각을 하지도 않았던 시대만큼 위대했던 적은 결코 없었을 것이다….

반면, 그것은 우리 시대만큼 중요하고 강박적이었던 적도 결코 없었고, 그토록 널리 퍼지고 그토록 애호된 적도, 그러면서도 그토록 분석되고 그토록 설명된 적도 결코 없었다. 그것은(특히 회화는) 이미지가 우리 문명에서 획득한, 더할 수 없이 중요한 역할의 덕을 보고 있다. 우리 시대에 무성한 이론

2. 렘브란트, 〈엠마오2)의 순례자들〉 세부, 1648. 파리 루브르박물관.
화가의 눈과 손 사이에서 미술의 신비가 작용한다.

들보다 훨씬 더, 오직 이 사실에, 이 사실의 원인들과 결과들에, 이미지의 신비한 힘에 다가갈 길이 있으며, 미술은 이미지의 그 힘의 적용에 지나지 않는 것이다. 우리 시대는 그러므로, 우리의 연구의 토대를 놓기 위해 소망되는 경험들의 첫번째 것을 우리에게 제공하고 있으며, 그리하여 이 연구를 시작하게 할 예비적 말을 시사한다.

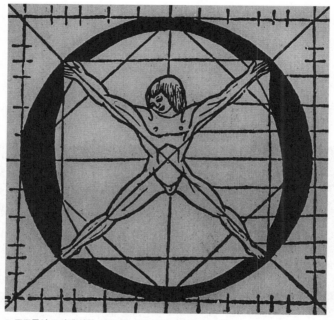

3. 조프루아 토리에 의한, 인간 신체의 균형에 맞춘 문자 구성.

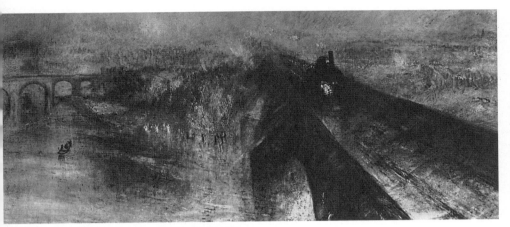

4. 터너, 〈비, 증기 그리고 속력〉 세부, 1844. 런던 내셔널갤러리.
두 가지 리듬이 마주하고 있다. 어제의 몽상과 오늘의 광분.

<div align="center">

예비적 말

이미지의 힘에 대하여[1]

</div>

<div align="center">

"어느 때보다도 더 대중들은 이미지들을 필요로 하고 있다.
…눈길〔一瞥〕이 사색을 대신하는 것이다."

드 몽지(1939)

</div>

1. 시대의 징후

미술이, 20세기 초 이후처럼 사람들을 몰두시킨 적이 일찍이 없었으며, 교
양있는 사람의 특별한 흥미의 대상들 가운데 끊임없이 확대되는 자리를 차
지하게 된 것이 사실이라면, 그것은 미술이 하나의 훨씬 더 폭넓은 현상의
덕을 보고 있기 때문이다. 그 현상은 현대 세계가 일체의 시각적인 것에 자

극을 받고 강박적으로 사로잡혀 있다는 사실이다.

시각적인 것의 우위

1900년의 서점들의 진열창은 '읽어지는' 것이었다. 그 안에 촘촘히 모아져 놓여 있는 책들의, 노란색이나 빨간색으로 겨우 눈을 즐겁게 하나 마나 하는 겉표지들은 활자 인쇄로 된 체커checker 판을 보여 주는 것 같았다. 그런데 오늘날의 서점들의 진열창은 이미지들의 전시장이 되어 있다. 미술서적이 그림을 인쇄한 '재킷'을 가지고 진열대를 침입하고 있을 뿐만 아니라, 다른 간행물들도 미술서적의 본을 따르고 있는 것이다. 이탈리아에서는 바로 얼마 전부터, 어디에나 퍼져 있는 어느 유명 소설 총서가 그 각 권을, 때로 쉽게 알 수 없는 관계에 비추어 선정된 대가大家의 멋있는 그림으로 감싸서 내놓고 있다.

진열은 구경거리로 변한다. 주형鑄型으로 제조된 손들, 공간적으로 잘 배치된 진열대들과 진열물들이, 축으로 회전하여 넘겨지는 페이지들과 빙글빙글 돌아가는 베스트셀러의, 자동 발레, 그리고 반투명 스크린 위의 빛으로 이루어진 그림들과 함께 어우러져, 시선을 끌어 붙잡고 놓지 않는다.

텍스트는 이젠 이미지의 매력에만 의지하려는 것인가? 때로 텍스트는 스스로를 포기하여 사라져 버리고, 걸작 그림들의, 액자에 넣은 복사품만을 파는 가게들도 있다. 첫 징후는 이와 같은데, 그것만으로 이미 거리를 산책하는 이들을 놀라게 한다.

그러나 문학에서 미술로의 이행은 또, 덜 외부적인 입증으로도 드러난다. '문학적인 것'은 물론, 마땅한 주요한 자리를 유지하고 있지만, 그러나 그것 옆에 '미술적인 것'이 들어서기 위해 몸을 조금 죄어야 한다. 그 둘은 저마다 주간지들을 가지고 있다. 유명 화가들의 이름이 여론 가운데 유명 작가들의 이름과 경쟁하고, 때로 밀어내기도 하는데, 옛날에는 작가들만이 왕이었던 것이다. 오십 년 전, 모리스 바레스Maurice Barrès나 아나톨 프랑스Anatole France가, 피카소P. Picasso를 하나의 신화의 높이에까지 올려놓은 그 엄청난 명성을 누

렸을까? 거리의 사람들이 몰두하는 것은 그런 신화인 것이다.

변절의 유혹은 반대 방향의 법칙에 따라 행사된다. 옛날 프로망탱 E. Fromentin 같은 화가는 소설가의 영광을 열망했었는데, 오늘날 소설가들은 어느 한순간 미술평론에 유혹을 받지 않은 이들이 거의 없다. '반신半神'들인 붓의 대가들에게 바쳐지고 전적으로 펜의 대가들에게 주해註解가 의뢰된, 한 화첩 총서가 발간되지 않았는가? 아라공 L. Aragon 은 『쿠르베 Courbet』라는 저서를 냈고, 엘뤼아르 P. Éluard 는 현대회화에서 영감을 얻은 시집을 냈는데 그 제목을 의미심장하게도 『보다 Voir』라고 해 놓았다. 그리고 콕토 J. Cocteau 는 소묘 화가가 되었다.

문학의 영광을 얻은 이들이 보들레르 C. Baudelaire 가 보여 준 모범을 수많이 되풀이하고 있다. 새로운 시대의 위대한 예고자였던 보들레르는 이렇게 썼었다. "이미지(나의 큰, 나의 유일한, 나의 원초적인 열정)의 섬김을 기리기."[2] 폴 클로델 Paul Claudel 은 『눈이 듣다 L'Œil écoute』에서 눈이 듣는 것을 우리를 위해 포착해 주고, 말로 A. Malraux 는 우리에게 『침묵의 목소리 Les Voix du silence』를 듣게 해 준다.

변절? 차라리 전향이라고 해야 할 것이다. 말로가 시각적인 것에의 이끌림을 당한 것은 오래된 일이다. 1936년에 이미 자신의 영화작품 「희망 L'Espoir」을 촬영하면서, 그는 사진술의 표현력을 발견하고 있었다. 그 이래 그는 그의 저서 『상상의 미술관 Le Musée imaginaire』에서, 상상된 것이기는 하지만 그 또한 이미지들로 이루어진 미술관을 통해 문명의 역사를 따라왔는데, 그가 간행을 주도한 미술에 대한 수다한 책들에서 그 이미지들에 지배적인 위치를 마련해 주었던 것이다.

더 근래의 일로는, 소설가 앙드레 샹송 André Chamson 이 —하기야 그로 말하자면, 한 '실제의' 미술관의 관장이기도 한데— 시각적인 것의 우위가 증대하고 있다는 주장에 찬동하고, 그 주장을 수많은 강연들을 통해 전파했고, 심지어 '이미지의 문명'이라는 지칭을 취하기도 했다.

삽화적인 사실들? 아니면 우리 시대의 주요한 현상? 바로 우리 문화가 보

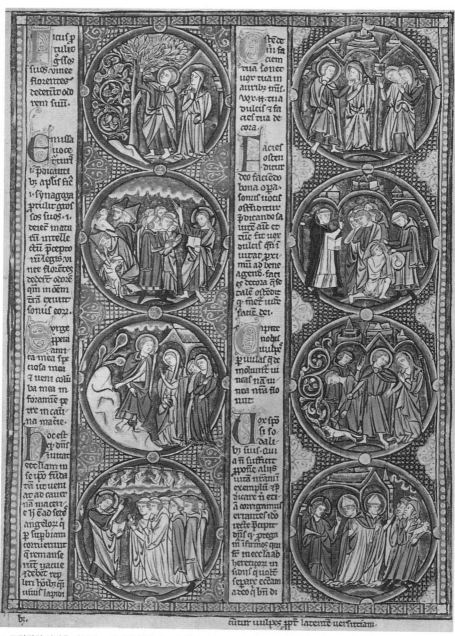

5. 도덕적인 설명을 덧붙인 18세기의 성경. 『구약성경』의 「아가雅歌」에 대한 설명. 파리 국립도서관.
책의 발전은 텍스트와 이미지의 변화하는 관계를 몇 세기에 걸쳐 따라가 보게 한다.
중세의 원고들은 글과 세밀화를 밀접하게 관계 지었다.

6. 명인名人 프랑수아, 성 아우구스티누스가 말하는 천국에 대한 세밀화 삽화. 최초의 인간의 불순종의 결과.
1475년경. 파리 국립도서관.(왼쪽)
7. 베르딩의 미사 경본, 1481. 파리 국립도서관.(오른쪽)

최초의 인쇄본들은 원고를 재현하는 것만을 목표로 했다.

이는 관심의 이동, 우리 문화의 완전한 허물벗기(단순한 변화라기보다는 훨씬 더)의 징후가 거기에는 있지 않은가? 말로는 바로, 사진 및 사진을 퍼뜨리는 기계적 공정의 사용이 미술에 대한 우리의 개념에 얼마나 큰 영향을 미쳤는지를 강조한 바 있다. 오직 미술에 대한 개념만인가? 삶과 세계에 대해 우리가 가지고 있는 개념 자체가 문제되고 있는 것은 아닌가? 사진의 출현이 모든 것을 설명하는 게 아니다. 사진의 출현 또한 설명해야 하는 것이다.

위대한 발명들은 제시간에 맞추어 오는 법이다. 그것들이 부화하기 위해서는 그에 알맞은 환경의 도움, 그것들에 대한 요청의 도움이 필요한 것이다. 역사는 우리에게, 그런 발명들은 기대에 부응함으로써만 솟아난다는 것

8. 플루타르코스, 『영웅전』, 1572.
고대서古代書는 텍스트를 통해
표현되고, 텍스트에서
그 아름다움을 얻는다.

을 보여 준다. 그것들이 사태의 흐름을 변화시키는 것이 사실이라면, 그것은 그 흐름이 그 변화를 초조하게 요구하고 있었기 때문이다. 사진은 19세기에 나타난 것에 지나지 않는다. 과학 지식의 상태가 그 이전에 그것을 가능하게 하지 못했으리라는 것을 나는 알고 있다. 그러나 특히 20세기가 객관적인 현실의 정확하고 기계적인 재현의 수단을 절대적으로 요구하고 있었다. 객관적인 현실에 대한 숭배는 이미 문학과 미술에서 자연주의[1]의 제향祭香을 요구하려고 하는 참이었다. 그 숭배는 또한 그 자체를 위한 도구를 찾고 있었던 것이다. 그런데 그것을 제공하기 위해 과학이 성숙해 있었고, 그것을 받아들이기 위해 당當 세기가 성숙해 있었다.

마찬가지로 15세기는 인쇄의 발명을 불러왔었던 것이다.

텍스트가 이미지에 굴하다

사진과 인쇄, 이미지와 책! 우리 문화의 진로를 요약해 보여 주는 이중의 대립. 스스로의 운명을 실현하기 위해 서양은 책을 필요로 했고, 책의 증식과 책의 군림을 통해 서양은 그 지적인 과정을 거쳤다. 그러나 시각적인 단계를 통과하기 위해서는 사진이 필요했다.

책 자체가, 그리고 그 발전이 이러한 이행을 증언하고 있다. 중세에서는 원고에 글과 세밀화, 가독적可讀的인 것과 시각적인 것이 긴밀하게 연결되어 있었다고 한다면, 그에 못지않게 인쇄의 탄생 이후로는 활자의 유형, 페이지 구성 등, 인쇄의 양상이 절대적인 군주로서 지배하게 된다. 어떤 것이나 폐지될 때에는 과거의 잔존물들이 남아 있는 과도기적 단계들을 거치게 마련이므로, 인쇄술 초기의 간행본들에서는 먼저, 목판화가 원고의 세밀화를 모

9. 퇴페르,
『제네바 단편집』, 1845.
19세기에 책은 말과 동시에
이미지의 도움을 받는다.

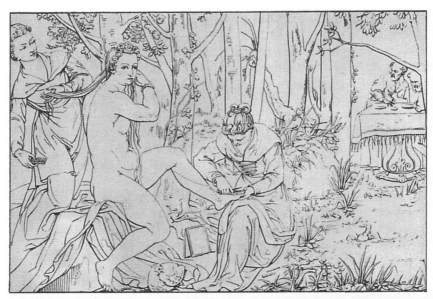

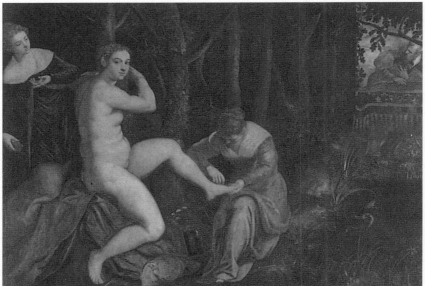

10. 틴토레토, 〈목욕 중인 수산나〉. 랑동이 펴낸 『미술관 연보Annales du Musée』(1807)에 의함. (위)
11. 루브르박물관 소장 원본 그림의 사진 복사본. 도판 12는 원본 그림의 한 부분의 천연색 복사본. (아래)

그림의 복사는 처음에는 지적인 묘선描線으로만 이루어지다가, 뒤이어 명암의 농도로,
그리고 오늘날에는 채색으로까지 나아갔다.

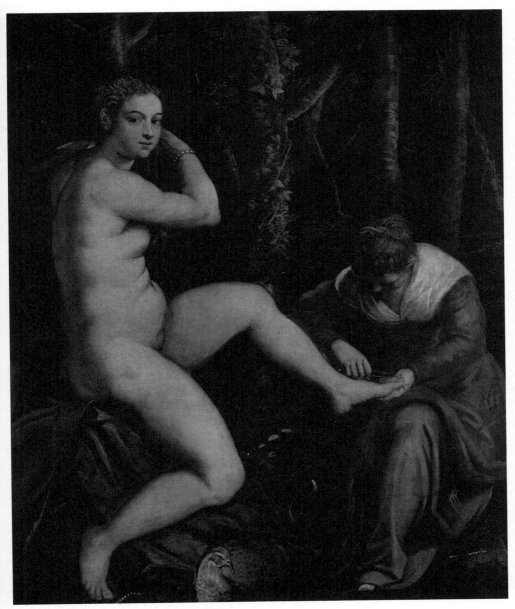

12. 틴토레토, 〈목욕 중인 수산나〉 세부. 파리 루브르박물관.

방했다. 그러나 17세기에 이르면 글자만이, 대부분의 경우 이탤릭체나 로마체로, 촘촘하거나 촘촘하지 않게, 그 검은 부대部隊들을 규칙적인 질서에 따라 페이지에 가득 채우게 된다. 장식 띠와 장식 삽화가 나타났지만, 그야말로 장식적인 역할밖에 하지 않았다….(도판 5-8)

18세기와 더불어 벌써, 삽화들로 장식하려는, 생각하게 함과 동시에 바라보게 하려는 바람이 커져 가고, 모로J. M. Moreau나 코생C.-N. Cochin 같은 판화가들의 에칭용 끌은 바쁘게 움직인다. 19세기에 들어서면, 사진이 출판에 사용될 수 있게 되기 훨씬 전에 석판화와 목판화의 활약은 증대된다.(도판 9)

가장 기이하고도 가장 시사적인 사실은, 미술에 관한 책이, 심지어 그림들 자체가 주제인 책까지, 원초에는 거기에서 해설되고 있는 미술작품들을 보여 주지 않는 것을 쉽게 생각했다는 게 아닐까? 기술적인 장벽을 말하지 마시라! 판화집들이나 '그림책들'은 복사판 모음들—『뮤즈들의 신전Temple des Muses』이나 『귀중한 진열실Cabinet d'Or』과 같은, 유명 화랑들이 소장한 작품들의 복사판들 모음에서부터 『고대 대리석 석상들Imagines ex antiquis marmoribus』이나 『소묘판素描版들Tabellae Selectae』에 이르기까지—을 훌륭하게 취합할 수 있었다. 그러나 그것은 판화가들의 일이었을 뿐이고, 책의 저자들은 그것들을 필요로 하지 않았다. 바사리 G. Vasari에서 벨로리G. P. Bellori까지, 회화사가들은 특히 그들 자신의 글의 묘사에 의존했던 것이다. 그들은 미술을 사유했던 것이고, 작품들의 모습에 질문을 던지는 데에는 관심을 덜 가졌던 것이다.

19세기는 주저주저하며, 회화에서 가장 추상적인 도해, 즉 합당한 경계선만으로 이루어진 형태들을 취해 선으로 긋는 소묘를 사용하는 것으로 시작했다. 사람들이 판화술에, 그다음 사진제판술에 명암 농도 표현을 요구할 생각을 하게 되기까지는 발전적인 한 단계 전체를 거쳐야 한다. 그 단계는 지적인 묵계墨契와 감각적인 진실성 가운데쯤에 있는 '흑백' 도판으로 나타난다. 그러다가 천연색의 표현이 당연한 요구로 보이게 된 것은 20세기에 들어와서였다. 그렇지만 살로몽 레나크Salomon Reinach가 그의 『레페르투아르 데 팽튀르Répertoire des peintures』를 묘선描線으로만 그린 낡아 빠진 판화들을 가지고 펴

널 기도를 한 것이, 그리 오래된 일이 아니다. 새로운 가능성들을 무시함으로써 그는 그 혜택을 요구하는 사람들에게 항거하기까지 한 것이었다! 오늘날에도 많은 미술 애호가들이, 명암 농도의 표현을 넘어서서 천연색의 표현에 이르려는 출판인들의 노력을 시답지 않게 여기고 있지 않은가? 그러나 천연색의 표현 없이는 그림의 이미지는 기만적이고 관례적인 것으로 남아 있게 될 것이다.(도판 10-12)

1853년에 샤를 블랑Charles Blanc이 렘브란트에 관한 책을, 글보다 도판들에 더 큰 비중을 두면서 펴낼 생각을 한 것은, 이제 기껏 한 세기밖에 되지 않는다. 그가 전적으로 시각예술에 관한 최초의 큰 잡지―지금도 여전히 간행되고 있는 『가제트 데 보자르Gazette des Beaux-Arts』―를 감히 창간하려고 하기까지, 그리고 그 안에 아직 조심스러우나 삽화에 자리를 마련해 주기까지는 아

13. 콩스탕탱 기, 〈엑셀망 원수의 앵발리드 기념관에서의 장례식〉, 『일러스트레이티드 런던 뉴스』지를 위한 스케치.
파리 카르나발레미술관.
19세기의 신문들은 화보에 관심을 가짐으로써 화보 특파원을 탄생시킨다.

직 육 년이 더 지나가야 했다!

　그 당시, 삽화가 신문, 잡지에 등장한 것은 얼마 되지 않은 일이었다. 프랑스에서는 『르 샤리바리 Le Charivari』가 1830년에, 『마가쟁 피토레스크 Magasin Pittoresque』가 그 삼 년 후에 그런 시도를 했던 것이다. 영국에서는 『페니 매거진 Penny Magazine』이 간행되었다. 이와 같은 움직임은 서서히 펼쳐져 나갔다. 1848년에 『일뤼스트라시옹 Illustration』이, 1857년에 『르 몽드 일뤼스트레 Le Monde Illustré』가 나오는데, 그 제목들이 징후적이다. '현대의 삶의 화가'인 콩스탕탱 기가 최초의 화보 특파원들 사이에 자리 잡았던 것은 당연한 일인데, 그가 일한 것은, 1842년에 창간된 『일러스트레이티드 런던 뉴스 Illustrated London News』—또 다른 시사적인 제목인데—를 위해서였다….(도판 13)

　그렇더라도 아직까지는 목판화를 사용했을 뿐이다. 신문에 사진이 나타난 것은 1870년 전쟁 이후의 일이고, 그 십 년 후에는 스냅사진까지 등장한다. 20세기 초에 한 일간지 『엑셀시오르 Excelsior』가 저 위대한 선각자 나폴레옹의 "가장 작은 크로키라도 나에게는 긴 보고서보다 더 많은 것을 알려 준다"[3]는 말을 원용하며, 비례배분을 뒤엎어 오히려 사진과 스냅사진에 주요한 면들을 바쳤을 때까지, 사람들은 얼마나 먼 길을 거쳐 왔던가! 나폴레옹의 이 말은 시각의 우월성을 확언確言하고, 속도의 요구라는 그 주된 원인을 드러낸다.

시선에 의한 접근

인쇄된 글자의 항복은 모든 분야에서 점진적으로 계속되어 갔다. 전통이 느리게 변화하는 책들—왜냐하면 가르치는 임무를 가지고 있는 책들이니까—의 한 범주가 있는데, 교재용 책들이 그것이다. 문학사文學史 교과서들은 텍스트의 영광에 바쳐진 책들인 만큼 더없는 난공불락의 보루일 것으로 보였다. 그런데 그것들 역시 굴복하고 말았다. 그 가운데 가장 오래된 것들은, 정신으로 보면 영양의 진수로 가득 차 있으나 눈으로 보면 우중충하기만 한 글자들로 촘촘한 면들을 보여 주고 있었는데, 거기에서 사색은 지칠 줄 모르

Goriot, la tyrannie d'une invention chez Balthazar Claës; partout un irrésistible instinct, noble ou faux, vertueux ou pervers; le jeu est le même dans tous les cas, et la régularité toute-puissante de l'impulsion interne fait du personnage un monstre de bonté ou de vice.

Mais ces types énormes sont réels, à force de détermination morale et physique. Voyez l'avare : c'est le bonhomme Grandet, le paysan de Saumur, avec telle physionomie, tel costume, tel bredouillement ou bégaiement, engagé dans telles particulières affaires. Voyez l'envieuse : c'est la cousine Bette, une vieille fille de la campagne, sèche, brune, aux yeux noirs et durs. Tout le détail sensible du roman, descriptions et actions, traduit et mesure la qualité, l'énergie du principe moral intérieur.

L'homme d'affaires qu'il y avait en Balzac a rendu un inappréciable service au romancier. La plupart des littérateurs ne savent guère sortir de l'amour, et ne peuvent guère employer que les aventures d'amour pour caractériser leurs héros. Balzac lance les siens à travers le monde, chacun dans sa profession. Il nous détaille sans se lasser toutes les opérations professionnelles par lesquelles un individu révèle son tempérament, et fait son bonheur ou son malheur. Le parfumeur Popinot lance une eau pour les cheveux, voici les prospectus, et voilà les réclames, et voilà le compte des débours. Le sous-chef Rabourdin médite la réforme de l'administration et de l'impôt : voici tout son plan, comme s'il s'agissait de le faire adopter. Ce ne sont que relations de procès, de faillites, de spéculations; mais, à la fin, on croit que c'est arrivé.

Balzac est incomparable aussi pour caractériser ses personnages par le milieu où ils vivent. On peut dire que sa plus profonde psychologie est dans ses descriptions d'intérieur, lorsqu'il nous décrit l'imprimerie du père Séchard, la maison du bonhomme Grandet, la maison du Chat qui pelote, ou l'appartement de la vieille fille, les tentures somptueuses ou fanées d'un salon; c'est sa méthode, à lui, d'analyser les habitudes morales des gens qui ont façonné l'aspect des lieux. Balzac était extrêmement scrupuleux sur toutes les parties de la vraisemblance extérieure. Il se promenait au Père-Lachaise pour chercher sur les tombes des noms expressifs; il écrivait à une amie d'Angoulême pour savoir « le nom de la rue par laquelle vous arrivez à la place du Mûrier, puis le nom de la rue qui longe la place du Mûrier et le palais de Justice, puis le nom de la porte qui débouche sur la cathédrale; puis le nom de la petite rue qui mène au Minage et qui avoisine le rempart [1] ». Et il exigeait un plan. Il était collectionneur, amateur

1. Lettre à Mme J. Carraud, juin 1836.

Scènes de la vie de campagne : Le Médecin de campagne (1833), Le Curé de village (1839-1846), Les Paysans (1844).
Études philosophiques : La Recherche de l'Absolu (1834).
Théâtre : Mercadet (1838).

CARACTÈRE. — Pour se lancer dans une pareille entreprise, il fallait avoir la robuste organisation de Balzac.

1° Le travailleur. — Tous ces livres furent écrits dans une hâte fiévreuse. Très souvent, Balzac en avait touché le prix d'avance. Il s'enfermait chez lui, vêtu d'une robe de chambre, que le portrait et la caricature ont semblablement illustrée (FIG. 287, 288) et, à raison de quinze heures par jour, il achevait l'ouvrage, dans une sorte d'ivresse d'imagination que le café entretenait. L'imprimeur venait chercher le manuscrit au fur et à mesure, et Balzac corrigeait sur les épreuves avec la même ardeur, jusqu'à désespérer les typographes (FIG. 293). Fier de cette puissance peu commune, il se considérait comme le « Napoléon des Lettres » (FIG. 291), et pouvait écrire :

Ce qui doit mériter la gloire dans l'art... c'est surtout le courage, un courage dont le vulgaire ne se doute pas. (Cousine Bette, éd. Calmann-Lévy, in-8°, t. X, p. 192.)

2° L'imagination. — Pendant ces sortes de retraites, il vivait réellement avec ses personnages. La façon dont il en parle dans ses lettres montre qu'ils existaient en effet pour lui, comme tout ce que lui représentait son imagination. « Pour Balzac, le futur n'existait pas, tout était présent..., l'idée était si vive qu'elle devenait réelle en quelque sorte; parlait-il d'un dîner, il

Fig. 288. — Balzac en travailleur. (Caricature de 1838.) (Musée Balzac.)

Fig. 289. — Balzac en dandy. (Statuette de Dantan.) (Musée Carnavalet.) Balzac y tient à la main sa fameuse canne, qui fut un des luxes dont il était le plus fier.

14. 랑송, 『프랑스 문학사』, 1898년의 비도해판.(왼쪽)
15. 아브리, 오디크, 크루제 공저, 『도해 프랑스 문학사』, 1918년 판. 도해 아브리.(오른쪽)

문학사까지도 읽기보다 점점 더 보기를 눈에 요구하게 된다.

는 지네와 같은 단어들과 함께, 직사각형 면의 테두리 안에 점착적粘着的으로 응고되어 있는 듯한 행들을 따라 종종걸음을 치는 것이었다. 랑송G. Lanson의 『프랑스 문학사Histoire de la Littérature Française』2)는 우리의 기억 속에서 그런 식으로 살아남아 있다. 하지만 바로 그 랑송의 문학사가 어느 날 이미지에 자리를 내어 준 개편된 판본으로 나타났던 것이다. 그러나 텍스트가 그 중요성을 내놓는 것으로 충분하지 않았다. 텍스트는 외양을, 본성을 바꾸어야 했고, 더 이상 '의미할' 뿐만 아니라 '보여지기'도 해야 했던 것이다.(도판 14)

1912년이 되자마자 아브리E. Abry, 오디크C. Audic, 크루제P. Crouzet 공저인 『도해 프랑스 문학사Histoire Illustrée de la Littérature Française』가 뱃머리를 돌렸다. 그

머리말이 언명한 바에 의하면, 학생들은 "그들의 기억을 추상적인 표현들로 가득 채운다…. 그러니까… 그들에게 무엇보다도 구체적인 사실들을 제공해 주어야 하는 것이다." 그리고 텍스트는 그것대로, 떠오르는 힘인 시각에 순종했다. 다른 자면字面의 글자들, 다양한 이유로 형성된 문단들, 굵은 글자로 되어 있고 번호를 붙인 제목들 등등이 글의 논리에, 시각적 기억 속에 새겨지는 인상적인 외양을 첨가했다.(도판 15)

다시 몇 년이 지나가고, 1937년 박람회 때에 문학 박물관은 항복의 백기를 들고 만다. 하지만 그 박물관은 파리 국립도서관과 그 관장인 쥘리앵 캥 Julien Cain 및 그의 보좌관들, 한마디로 인쇄물의 정예 경비대에 의해 구상되고 조직된 것이었다! 거기에서 말은 패배하여 가장 단순한 표현들로 축소되고, 문장은 유형화되어 시선을 사로잡으며, 면 위에 편집된 사진이 주도권을 가진다. 이제는 생각을, 말의 전개를 통해서가 아니라 시각적인 인상으로써 파악하는 것이다.(도판 16)

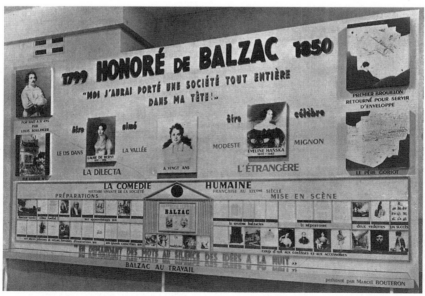

16. 오노레 드 발자크에 대한 문학 박물관의 게시판.
1937년, 문학 박물관은 텍스트를 거의 완전히 제거한다.

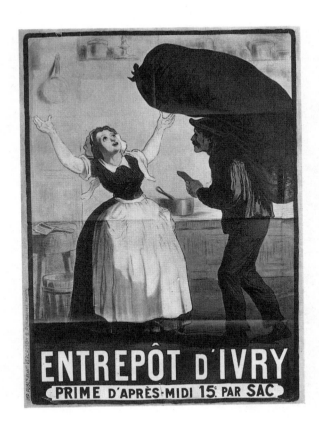

17. 도미에, 〈이브리의 창고〉,
1850. 파리 국립도서관.
포스터는 머지않아 이미지에
문장을 희생시킨다.

책은 우리 주위에서, '우리 눈앞에서' 모든 것이 증언하고 있는 것을 반영
하는 것 이외의 다른 것을 하는 것일까? 신문을 펼쳐 보라. 그것 역시 얼마
나 변화했는가! 신문은 기실 눈을 겨냥한 바로 그 면 구성을 최초로 고안해
낸 것인데, 제목의 크기와 배치로써, 글자와 사진이 나란히 주는 충격으로써
시선을 사로잡는다. 요컨대 신문의 모든 것이 읽기를 면해 주는 것을 목표로
하는 것이다. 신문을 '훑어본다'고 하지 않는가….

그런데 거리 자체가 쇼윈도들, 포스터들 등등으로써, 시각의 미끼인 것이
다. 포스터로 말할 것 같으면, 멈춰 서지 않는 행인들, 따라서 판독하지 않는
행인들을 염두에 두고 준비된 것이다. 그것은 빠른 마주침 가운데 그 내용의
요지를 전달해야 하는 것이다. 또 그것은 그것 자체도 버스의 외벽 위 광고

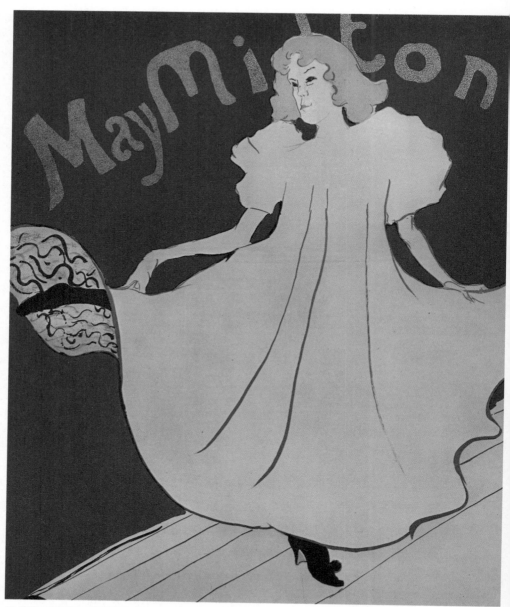

18. 툴루즈 로트레크, 〈메이 밀튼〉세부, 석판화, 1895. 파리 국립도서관.

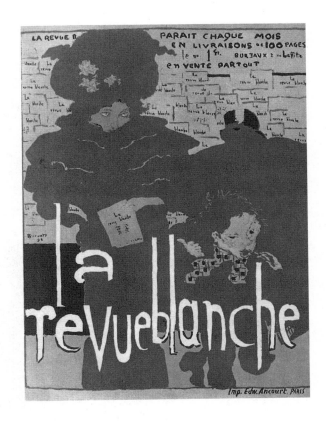

판에 부착되어 달려가기도 한다.

그런데 포스터에는 얼마나 큰 효과가 응축되어 있는가! 인쇄의 발명과 더
불어 태어난 최초의 벽보들은 일련의 문장들일 뿐이었다. 19세기 전반까지
벽보들은 때로 가두리 장식을 두르기도 했으나, 일련의 문장들인 채로 남아
있었다. 그때 매력적인 장식 소묘가, 뒤이어 색이 등장했다. 하나의 시각적
예술이 된 진짜 포스터의 출현은, 도미에H. Daumier와 가바르니P. Gavarni, 귀스
타브 도레Gustave Doré를 선구자들이라고만 생각한다면, 19세기 말에 이루어
진다고 하겠다.(도판 17)

모리스 드니Maurice Denis는 1920년, 성찰을 대신하는 새로운 정신적인 충격
기술을 전적으로 명징한 인식하에 다음과 같이 요약했다. "중요한 것은 하

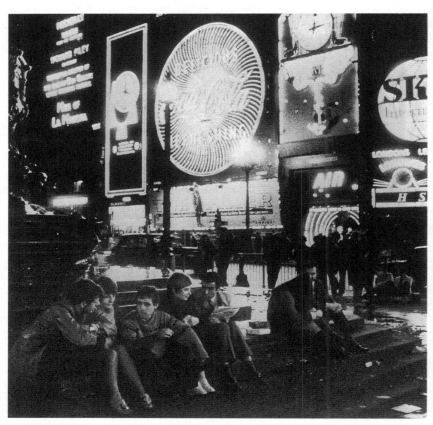

20. 런던의 한 밤거리.
현대인은 도시의 불빛들에 포위되어 있다.

나의 의미있는 실루엣, 오직 그 형태와 색깔의 힘만으로 군중들의 주의 앞에 거부할 수 없게끔 나타나, 행인들을 속박하듯 사로잡는 하나의 상징을 찾아내는 것이다. 포스터는… 하나의 표시이다. '그대 이 표시에 의해 승리하리라in hoc signo vinces!'"[3] 하지만 그것도, 효과가 더 큰 형광색을 그가 아직 알지 못하고 있을 때의 일이었다….(도판 18, 19)

밤에 도시는 전광 광고들로 반짝이는데, 그것들은 머지않아 움직이기 시작하여 회전하거나 미끌어지면서 시선을 사로잡는다. 광고는 서두르고, 흘러가는 순간에 연대해 있는 것으로 스스로 느끼는 듯하다. 도시를 벗어나서는, 광고판들은 평화롭게 굴곡진 야외 풍경들을 갑자기 깨트리고, 눈을 끊임없는 긴장 가운데 계속 붙잡아 둔다. 광고는 불꽃이 곤충들을 두고 그리하듯, 구경거리를 탐하는 대중을 장난치듯 마음대로 한다. 현대 도시에서는 이렇게 되도록 모든 것이 구상되었고, 모든 것이 광고를 이용한다. 우리의 동시대인은 이젠 감각으로써만, 특히 시선의 감각으로써만 살기를 요구받는다.(도판 20)

우리의 동시대인은 시선의 감각에서 즐거움과 인상적인 느낌과 자극제만 찾는 게 아니다. 바로 그 감각을 통해, 그가 옛날에는 텍스트에서만 찾을 수 있다고 생각했던 관념들도 얻으려 하는 것이다. 박물관과 미술관의 유행과 그것들이 현대 생활에서 차지하는 —당연하게도 특히 미국에서— 특출한 위치에 대한 다른 설명이 있는가? 박물관과 미술관은 교육 봉사의 본本을 보여 주었는데, 어린이들에게 상당수 바쳐져 있기도 한 그 봉사는, 간결하게 해설되는 미술작품들과의 시각적인 직접적 접촉을 통해 미학적인 지식들뿐만 아니라 역사적이며 기술적인 지식들로 우리의 두뇌에 자양분을 제공하려고 하는 것이다. 대중의 열의가 엄청나므로, 박물관과 미술관은 일시적인 전시회를 수다하게 열어 그 항시적인 활동에 더해야 했다. 보라, 보라! 시각으로 느끼라, 시각으로 즐기라, 시각으로 배우라, 오늘날의 인간에게 이보다 더 집요하게 요구되는 것이 또 있을까?

하나의 문명, 그리고 새로운 인간들

사회의 발전? 인류의 발전? 세계는 쉼 없이 변화한다. 그것은 역사가 우리에게 가르쳐 주는 바이다. 그러나 그 변화를, 우리의 정신적인 나태와 오만은 즐겨 외부적인 상황에 한정시키기 쉽다. 인간은 다만 그것을 통과하는 것이고, 인간은 세계에서 기준이 되는 존재로서 언제나 그 자신은 변함이 없다고 우리는 상상한다. 우리는 기껏, 오래고 느린 발전이 진전에 진전을 거듭하여 인간을 현금의 상태, 즉 우리의 상태에 이르게 했음을 인정할 뿐인데, 우리는 이 상태야말로 원칙상 유일하게 진정으로 정상적이며 거의 결정적인 상태이기를 바라는 것이다. 우리의, 존재하고 생각하고 느끼는 방식이, 그리고 우리의 지식들까지도, 우리에게는 우리의 후예들이 쉽사리 벗어나지 못할 완벽한 자산으로 보이는 것이다.

하지만 인류는 그 행태에 있어서나 정신적인 상태에 있어서나 쉼 없이 변해 왔고, 우리 자신도 이 끝없는 흐름의 한 순간일 따름이다. 문명이란 어떤 한 시대의, 그리고 어떤 한 지역의 주민들이 그들의 느린 변화가 충분히 두드러짐으로써 앞으로 한 발짝 더 뛰어나가야 하기 전까지 고수하는 특성들의 긴밀히 결합된 전체가 아니라면 무엇이겠는가? 어제는 이미 우리에게 이상하고 있음직하지 않은 것으로 보이고, 우리 자신도 이미 우리의 후예들에게는 그렇게 될 것이다.

우리는 어떤 점에서 다른가, 즉 어떤 점에서 오늘날에는 새롭고, 다가올 날에는 낡게 될까? 오늘날 이미지가 텍스트를 대신한다면, 그것은 앞서 지적인 삶이 차지하고 있던 자리를 감각적인 삶이 빼앗으려는 경향이 있기 때문이다. 마찬가지로 우리 이전에, 옛날 사회에서 구전口傳으로 이루어졌던 앎의 습득이 인쇄물에 의해 제거되지 않았던가? 르네상스 이래 새로운 관념들은 무엇보다도 글로 쓴 문장으로 습득되어 왔다. 19세기에 들어와 신문, 잡지들이 그 관념들을 일반 대중에게 확실하게 침투시켰고, 공교육이 이후 그들에게 정기간행물들을 받아 볼 능력을 주었다. 종교에서는 예술적인 이미지로 보완되긴 했으나, 천여 년 동안 이어진 구두에 의한 전달의 시대는

폐기되었다. 이와 유사한 변화, 다음번의 변화 아닌 다른 무엇을 우리는 겪고 있단 말인가?…

텍스트가 우리에게 우리 자신의 내면으로 들어가 그것을 사상으로 바꾸기를 명했다면, 감각은 우리를 끊임없이, 또 저항할 수 없이 우리 자신으로부터 빼낸다. 그것은 우리를 집어삼키고, 순종과 공백 상태를 요구한다. 그것은 더 이상, 책의 면처럼 그것을 우리가 마음대로 잡았다가 놓았다가 할 수 있게끔 우리의 처분을 기다리고 있지 않다. 그것은 강제된, 급격한 리듬을 가지고 있어서, 그 리듬은 우리를 흡수하고 앗아 간다. 영화나 텔레비전의 스크린은 이와 같은 감각의 독점적인 탐욕을 더욱 증대시킨다. 스크린 주위의 어둠은 그것을 우리의 주의를 집중시키는 유일하고도 불가피한 극점으로 만들고, 시각은 거기에 홀린 듯 사로잡혀 더 이상 거기에서 관심을 돌릴 수도, 제 자신을 되찾을 수도 없다. 관람객은 더 이상 독자처럼 획득물을 가져가 명상이나 몽상으로 변화시키도록 허용되어 있지 않다. 그 자신이 노획물鹵獲物이 된 것이다.

오늘날 모든 것이 감각에 흡수된다. 그런데 감각은 생각과는 다르게 그 대상과 대화하지 않는다. 그것은 대상과 동일화된다. 즉 대상의 자극을 능동적으로 수록收錄하기도 하지만, 그 자극을 수동적으로 받아들이기도 한다. 변하는 것은 습득 수단뿐만 아니라, 습득 방식이기도 한 것이다. 통상적인 지적 삶은, 적어도 이런 변화에 대비할 줄 모르는 사람들의 경우에는 위험에 처한다. 우리는 저항할 수 없이 책의 문명에서 이미지의 문명으로 이끌려 간다. 무게중심은 이미 돌진하듯 미끄러지며 충분히 옮겨 갔고, 우리는 이미 충분히 '달라져' 있어서 그것을 깨닫고 있다.

어떤 사람들은 이러한 사실을 이해하기 힘들어할 것이다. 그들은 책의 면 아랫부분에 해당 장을 끝나게 하는 공백을 기다리고, 그 공백 다음에 다음 장을 읽기 시작할 것이다. 그러나 삶으로 말하자면 단락을 표시하는 휴지休止를 가지고 있지 않다. 사라져 가는 것은 태어나는 것에 가릴 수 없게 섞여 있으며, 거기에서 마지못해서야 떨어져 나간다. 그뿐만 아니다. 종말기에 들

어가는 것은 그때 기만적인 과잉 활동을 보이고, 과장되게 꾸미는 태도를 유보 없이 드러낸다. 이와 같은 상궤를 벗어난, 암처럼 증식하는 활동, 이와 같은 병적인 다산성多産性을 생명력과 혼동하는 사람들도 있다. 물론 삶이 우리를 이끌고 갈 때, 우리 내면에서 무엇이 꺼져 가는 것이고 무엇이 솟아나는 것인가를 결정하는 것은 언제나 어려운 일이다.

하지만 해독될 수 있는 얼마나 많은 징조들이 나타나고 있는가! 현금, 정신의 어떤 바람風에도, 또 그 풍향의 가장 미세한 급변에도 회오리치고 돌변하는 말들의 광분은 여간 불안하게 하지 않는다. 그 광분은 특히, 제 운명을 주지주의의 운명에 밀접히 이어 놓은 문화를 가진 우리의 늙은 유럽에서 터져 나왔다. 미래를 내세우는 사회들 —하기야 그 사회들이 저마다 다른 기준에 따라 형상화하는 미래이지만—, 예컨대 미국 사회나 러시아 사회는 감각적인 충격 및 그 강렬함의 매혹에 훨씬 더 분명하게 굴屈하고 있다. 전자는 일상적인 생존의 영위에 있어서, 그리고 후자는 심리학 이론에 있어서, 즉 파블로프가 예증한 조건반사에 할당하는 중요한 역할을 통해서 그러한 것이다.

우리들, 오래된 문명의 자식들이 더할 수 없이 과도한 지적 유희에 대해 과시하는 자기만족은, 따라서 그 지적 유희의 현행성의 표지標識가 아니라, 차라리 그것의 피로, 그리고 아마도 그것의 공황상태의 표지인 것으로 보이는 것이다. 게다가 그것은 그것을 밀어내고 있는 떠오르는 세력을 찬양하고 있다. 이전에 미술도, 또 다른 시각적인 창조물도 이토록 많은 해설의 대상이 되어 본 적이 결코 없었다…. 내용 없는 중언부언의 마지막 발자국들 위로 솟아오르는 먼지가 미술을 휩싸서, 그것을 흐릿하게 하고, 때로는 혼란시키기까지 한다. 모든 허물벗기에서 사정은 이와 같다. 옛 허물이 떨어져 나가는데, 그것은 이전에 감싸고 있던 현실에 더 이상 붙어 있지 않고, 뒤엉클어지고 이미 죽은 양상으로 부유하는 것이다. 그러는 동안 새 허물이 마련되지만, 그러나 방심한 시선은 아직 그 가늘고 촘촘한 결을 주목하지 못한다.

여기에서 사상 자체를 위한 사상의, 말 자체를 위한 말의, 그것들의 '무상적無償的인' 유희—우리가 그렇게 일컫기 좋아하는 바이지만[4]—의 허울뿐

인 절정기가 비롯되고, 여기에서 더 이상 무엇을 표현하기를 냉소하는 표현 수단들이 그 구성 요소들에 대한 예찬 가운데 분해되어 버리기에 이르는 착란이 비롯된다. 어떤 이들은 '문자주의lettrisme'5)라고 말한다. 햄릿은 이미 '말들, 말들, 말들Words, words, words …'6)이라고 말했었다. 글자가, 그것이 만들어질 때에 봉사하기로 되어 있었던 말을 오히려 지배한다. 또 말은 그것대로, 그것이 복종해야 할 생각을 오히려 제 뒤에 끌고 간다. 말은 지각된 것, 감지된 것을 표현한다는 그것의 근본적인 기능을 잊어버린다. 그런데 이번에는 이미지가 그 기능의 전유물專有物이기를 요구하는 것이다.

속도, 강렬성

이제 그 모든 징후들 너머에서, 그것들이 표지로서 가리키고 있는 것을 찾아 볼 때가 되지 않았는가? 그 징후들 각각의 배후에, 감각에 끊임없이 의지하려고 하는 경향의 배후에, 우리는 이미 강렬성에 대한 욕구를 예감했다. 우리는 강렬성에의 욕구에 의해 지난 세기들과 다른 것이다. 지난 세기들에 사람들은 특히, 그들의 가장 가치있는 특성들이 조화와 완성에 이르게 될 상태를 추구하고자 하는 것처럼 보였다. 그들의 정신적인 사유는, 그들이 마침내 스스로를 '실현하고' 세계가 그 추구의 목표인 완결점에 이르러 휴식할 수 있을, 그런 이상적인 지점에서 아직 그들을 멀리 떨어져 있게 하는 불순한 것들을 제거하는 데에 전념했던 것이다.

오늘날 그런 것은 아무것도 없다. 17세기는 아마도 최종적 완성이라는 그 꿈을 어루만지던 마지막 세기였다. 그 이래 우리는 지속적인 서두름의 경쟁 가운데 던져졌던 것이다. 그 서두름에 있어서 유일한 문제는 더 앞서가고, 더 지나치게 하고, 더 새로워지는 것인 듯하다. 균형을 얻으려고 하기는커녕, 우리는 그 균형이 이루어지기 시작하면서 우리에게 움직임을 잃게 할 위협이 되자마자, 그것을 깨트릴 생각만 하는 것이다.

삶은 우리가 우리 자신의 추격자가 되는, 그런 숨 가쁜 리듬으로 우리를 앗아 간다. 그리고 우리의 모든 욕망, 모든 열망의 밑바탕에 있는 그 강렬성

은 우선, 우리 시대를 강박적으로 따라다니는, 쉼 없이 가속하려는 갈구에 의해 뚜렷이 나타난다.

그 강렬성에 대한 추구의 철저한 전도자가 되고자 했던 마리네티F. T. Marinetti는 1933년 이렇게 언명한 바 있다.[4] "짧지 않은 강렬성은 없으며, 강렬한 감각은 더할 수 없이 짧은 법이다."(도판 21)

인간은 그의 기원으로부터 18세기 말에 이르기까지 공간을 자기의 평보平步의 리듬이나, 아니면 기껏 말의 구보驅步로 측정했었다. 그러나 두 세기가 채 안 되는 이전 이래—그 시간은 그 앞서의 저 수천 년에 비하면 미미한 기간에 지나지 않는데— 인간은 그가 체현하는 속도에 있어서 시속 약 삼십 킬로미터에서 음속音速으로, 현기증이 날 만큼 옮겨 갔다. 시속 천이백 킬로미터를 넘어서면서 음속의 벽까지 뛰어넘었다. 이와 같은 전복적인 발전은, 거기에 조금이라도 주의를 기울인다면 가공할 만한 현상인데, 우리 인류에 깊은 울림을 일으켰을 수밖에 없는 것이다. 우리는 막 하나의 다른 세계를 창조한 것이며, 그 다른 세계의 사람들인 것이다. 그리고 그 세계는 역으로 또 우리를 가공加工한다.

강렬성과 빠른 속도는 우리를 이끌고 가는 새로운 신神의 두 얼굴로 나타난다. 삶의 길이는 거의 같으므로, 인간은 행동의 시간을 짧게 하고, 더 적은 시간 안에 더 많은 행동들을 수용해야 했다. 인간의 욕심은 그 점에 대해 언제나 생각해 왔다. 인간이 점진적으로 만들어 온 도구들은 인간의 행동을 조금도 헤매지 않게 함으로써 그것이 최대한의 효과를 확보할 수 있게 하고, 그 결과들을 증가시킴으로써 그것이 최대한의 신속함을 확보할 수 있게 하는 것을 목적으로 하는 것이었다. 그 진전은, 가장 가열한 야심을 가지고 있었던 서양인들이 기계를 인간의 근육 힘보다 더 강력한 에너지원과 결합시키는 데에 성공한 순간에 이르기까지 수천여 년에 걸쳐 있었던 느린 것이었다. 그 성공의 날로부터 서양인들은 인체에 설정된 자연적인 한계를 넘어설 수 있었던 것이다.

물, 불, 그리고 그 둘에서 태어난 증기, 그다음 전기, 마침내 원자의 파괴에

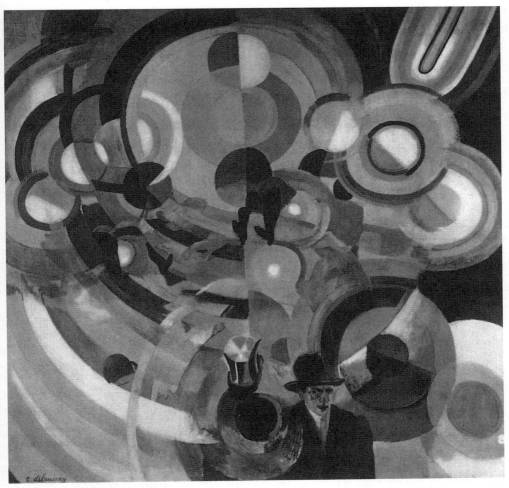

21. 들로네, 〈전기 회전목마〉, 1922.
어떤 현대 화가들, 들로네나 이탈리아 미래주의 화가들은 오늘날의 세계의 리듬과 강렬성을 표현하는 데에 집착했다.

서 나오는 원자력은, 미래를 예견할 수 없는 발전의, 놀라운 단계들이었다. 기계와 에너지는 결합하여, 마치 서로 만나 돌이킬 수 없는 폭발을 만들어내는 두 화학물질처럼, 항시적인 가속 가운데 현대의 전진을 밀고 나갔다.[5] 그 둘은 제힘을 세계와 자신에게 펼치고자 하는 인간의 천래天來의 열망—그것은 우리 문명의 흐름을 그려 준 희망인데—을, 그때까지 비길 데 없었던 정

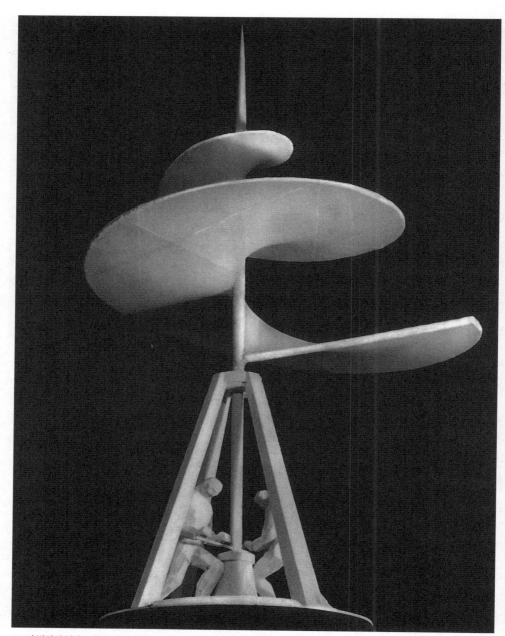

22. 다 빈치의 설계도에 의거한, 수동手動의 나는 기계(헬리콥터) 모형.
16세기부터 이미 다 빈치와 더불어 인간은 기계에 의한, 속도와 세계의 정복을 시작한다.

도로 끌어올릴 수밖에 없었다.

2. 책의 문명

우리는 얼마나 부단한 전진의 힘이 귀결시킨 존재들인가? 그 귀결점도, 하기야 임시적인 것이긴 하지만. 오랫동안 인류는 그들을 막고 있는 커다란 둑에 균열을 내어, 그들이 갈증을 느끼고 있는 물을 약간이나마 그리로 스며나오도록 하기 위해 악착같이 노력해 왔다.

그들은 수십 세기 동안 둑을 파고 균열을 넓히면서 고생해 왔다. 그러다가 갑자기 한 번 내려친 곡괭이가 더 정확히 맞으면서 둑을 터뜨리고, 생각지도 못했던 맹렬한 힘으로 솟구치는 물줄기를 방출시켰다. 분류奔流가 된 물결이 이제는 그것 스스로 좁은 틈을 넓히고, 모든 것을 뒤엎고, 그것을 찾아 그렇게 폭발시킨 사람들 자신을 무기력하고 질겁한 채로 소용돌이 속에 휩싸이게 하는 것이다. 이것이 바로 우리의 역사이다.

우리가 끌어낸 해결책의 예기치 못한 난폭성은 전례가 없어 보이고, 전적으로 새로운 상황의 출현을 생각하게 할 수 있다고 한다면, 그러나 고집스레한 방향으로 나아간 얼마나 오랜 작업이 그 해결책에 앞서 있었는지를 정녕 이해해야 한다. 외부적으로 인간은 두 팔의 활동을 연장하고 증대시키는 도구들의 발명을 계속해 나갔지만, 또한 그 자신의 내면에 있어서 정신적 능력들을 더 잘 조직하고, 자기가 극복하고자 하는 상황들에, 그리고 심지어 어느 날엔가는 그 극복에 성공하기 위해 자신이 창조한 수단들에도, 그 능력들을 더 잘 적응시키려고 힘썼다. 합리적인 연계連繫에 사로잡히는 사고思考가 상대적으로 느리다는 사실은, 현대인을 더 간단하고 더 직접적인 이해 방식인 감각으로 밀고 갔다. 그러나 바로 그 추상적인 사고 역시, 우리 인류는 생산의 효율과 행동의 속도를 증가시키는 수단으로서 도야했던 것이다.

전前 논리적 시대

원초의 인간에게 있어서 가장 자연스러운 것은 자기의 감성적인 삶의 흐름에 몸을 맡기는 것이었다. 왜냐하면 감각과 감정은 우리의 내적 생존의 바탕 자체를 짜는 것이기 때문이다. 감각과 감정은 때로는 부드럽게, 때로는 소용돌이에 휘몰리게 하며 우리를 싣고 가는 강물과도 같다. 그 둘은 우리에 의해 지각되는 것 이외의 다른 어떤 노력도 우리에게 요구하지 않는 것인가? 그 둘은 우리를 덮치는 외적 내적 상황에 대한 비자의적인 응답으로 나타난다. 어린이나 원시인은 그 이상으로는 거의 나아가지 않는다.

그러나 어린이와 원시인도 계속 살아가기 위해서는 그들을 둘러싸고 있는 세계에 적응해야 하는 필요성 때문에, 머지않아 세계에 대해, 그들의 행동에 근거가 될 만큼 충분히 명확한 표상을 스스로 형성하지 않을 수 없다. 흐릿하게 지각하고 느끼는 것으로부터 관념들을 추출하여, 현실을 알아보고, 그것을 이용할 수 있게끔 그 안에서 확실하게 방향을 잡고 나아가야 하는 것이다. 그 관념들은 우선은 경험들에 대한 기억인 이미지들인데, 그 이미지들은 그것들에 의미를 부여하는 감성적인 색깔—매혹, 공포, 혐오 등—을 지니고 있다. 그 색깔과 의미에서 실용적인 지식이 흐릿하게나마 드러난다. 그러므로 어린이에게나 원시인에게나 현실은 중성적이거나 객관적일 수 없다. 그들은 현실에 그들의 감성적인 경향을 각인하고, 현실을 그들의 꿈과 구별하지 못하며, 현실에 그들의 감응의 상상적인 빛깔을 입힌다. 지각되고 감득된 원초의 소여所與는 어디까지인가? 그 소여에, 그 앞에서 취해야 할 태도를 알려 주는 낯익은 면모를 부여하는 관습 체계는 어디에서 시작되는가?

그런데 어린이와 원시인은 대상을 지각할 때, 지각한 것에 더하여 보이지 않는 힘의 효과를 느낀다. 그 보이지 않는 힘을, 그것에 알아볼 수 있는 물질적인 외양을 씌우지 않고서 어떻게 파악하겠는가? 그 외양은 바로 그 힘의 효과와 가장 비슷한 효과를 가진, 보이는 존재나 사물의 외양일 것이다. 더욱이 그 자신과의 유추를 통해 인간은 의식적인 의지와 유기체적인 존재에

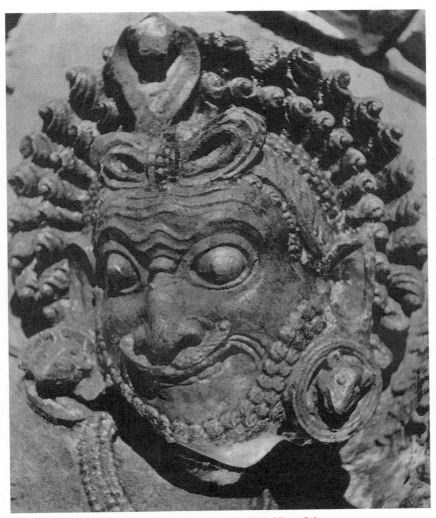

23. 지하 세계의 정령精靈, 나가. 인도 부바네스와르에 있는 무크텟워 사원. 10세기.
원시인은 추상을 하지 못했기에, 보이지 않는 힘을 표상하기 위해서는 그것을 그 자신의 상상력에
말을 건네는 형상 가운데 구현했다.

서 나오지 않는 힘을 생각해내지 못하고, 여전히 그 자신과의 유추를 통해
그 힘에 육신을 부여한다. 그는 그것을 신이나 악마, 인간이나 동물의 형상
으로 만드는 것이다.(도판 23)

이 꾸며낸 이미지들은 그것들이 외양을 빌려 온 기지旣知의 형상들만큼 확실하고 뚜렷한 것이 된다. 어린이는 수많은 가상의 이야기들을, 원시인은 현실과 그것을 접할 때 마음속에 태어나는 것을 혼동시킨 수많은 미신들과 신화들을 만들어낸다. 인간의 경험은 자기가 볼 수 있었던 풍경들과 사람들에 어쩔 수 없이 한정되어 있는데, 그 여건들을 가지고 마음의 극장에서, 그가 끼여 들어가 있는 힘들의 어둡고 끝없는 상호작용을 하나의 이해 가능한 드라마로 직조해내려고 시도한다. 부분적으로 거짓된 하나의 초자연적인 세계가 인간과 현실의 세계 사이에 들어와 자리 잡는데, 그러나 그 세계는 인간에게 현실의 세계를 그럭저럭 이해하고 거기에 대해 실제적으로 행동할 수 있게 하는 것이다.

그 극장은 거기에 생기를 불어 넣는 사람의 성향에 좌우되므로, 그 성향에 따라 짜인 이야기만을 제시할 따름이다. 그리고 어떤 인간 집단이라도, 어떤 개인이라도 똑같이, 자기의 욕망에 가장 잘 부응하는 이야기를 공들여 구상하기 마련이다. 그 이야기 가운데 원초의 공통 테마인 현실은 매번 다양하게 달라지는 외양을 취한다. 내부의 자연(인간의 내면)과 외부의 자연(세계)은 서로 혼동된다. 하지만 전자가 무한히 다양하고 독특할 수 있으며 또 사실 그러하다면, 후자는 돌이킬 수 없는 혼란이 야기되지 않으려면 누구에게나 동일하며 또 그러해야 한다. 명백한 사실에 의해서보다 몽상에 의해 이루어지는 상상 속 이미지, 심상心象은 개인적인 용도를 가지는 것이다. 그것은 집단에서 집단으로, 또 개인에서 개인으로 교환되기가 쉽지 않다.

그러므로 문명의 발전은 이와 같은 전 논리적인 단계에서 멈출 수 없었다. 만약 인간이 어린 시절을 넘어서도 계속 개인적인 환상들에 둘러싸여서만 살아간다면 —그 개인적인 환상들은 자기와 '다른' 것, 일반적이고 보편적인 것을 표현한다기보다 자기 자신을 표현하는 것인데—, 그는 오직 자기 자신이나 혹은 직접적으로 접촉하는 자기 동류들에게만 맞춘 관습 속에 점점 더 깊이 갇히게 될 것이다. 그리고 질식시킬 듯한 침묵 속에 고립될 것이다. 그가 사물들에 작용을 가하거나 혹은 다른 존재들과 함께 행동하거나 그들

에게 영향을 미치기를 원한다면, 그는 의사소통을 할, 타인을 이해하고 자기를 이해시킬 수단을 얻어야 한다.

그리하여 그는 자신이 너무 개인적이고 너무 깊이 내면의 삶에 침잠해 있어서 말로 표현되거나 이해되지 못한 채로 머물게 될 우려가 있다는 것을 깨달을 것이다. 낭만주의자들은 그것을 잘 이해했는데, 옆 사람에게 자신을 표현하지 못하는 무능력을 느끼지 않고서는 전적으로 자기 자신이 될 수 없다는 것을 끊임없이 한탄했던 것이다. "우리는 모두 알려지지 않은 채로 죽고 말 것이다"라고 발자크는 외쳤다.

만약 인간이 행동하기를, 그것도 공동으로 행동하기를 바란다면, 다른 인간들과 함께하기를 바란다면, 사용하는 기호를 통일시킴으로써 협조를 이루어낼 교류 방식을 찾아내야 한다. 그 **중립적인** 방식을 그는 자기의 감정에서 찾을 수는 없을 것이다. 왜냐하면 감정의 표현은 아무리 발전되더라도 여전히, 그 자신만이 가진, 따라서 이해하기 어려운 비밀과 관련되어 있을 것인데, 그 비밀은 오랜 노력을 통해서만 통찰될 수 있을 것이고, 그렇더라도 불확실성이 결코 사라지지는 않을 것이기 때문이다.

이해 가능한 것의 언어

빠르고 효과있는 행동을 원한다는 것은 이해 가능한 언어의 사용을 요구한다. 그런데 그 언어는 인간들 사이에 감성적 삶의 일종의 중립성이 확립됨으로써만 이루어질 것인데, 왜냐하면 감성적 삶은 개인에 너무 밀접히 관련되어 있기 때문이다. 그리하여 유동적인 것을 넘어서서 단단하고 마른 땅, 그리고 응회암凝灰巖에 이르게 되는 것이다. 모든 사람들에게 공통된, 지식의 기반은 감성 작용과 그 해석으로부터 안전하게 지켜짐으로써, 질문하는 사고의 두드림에 단단한 울림소리를 낼 터인데, 그 울림소리가 날 순간까지 불필요한 것들을 쳐내고 희생시키는 것, 그리하여 정신적 삶의 공통분모라고 부를 수 있을 것을 드러내는 것, 이것이 목적인 것이다.

그리하여 얻어지는 확고한 골격, 정의定義에 대한 거의 전적인 합의가 이

루어질 토대, 그것은 생각과 그 옷인 말이다. 생각과 말은 따라서 평범함을 향한 노력, 즉 나쁜 뜻 없이 말해 누구나 되는 대로의 직감에 의거하지 않고 동일하게 이해할 수 있는 것을 향한 노력이다. 감성적 삶은 수상하게 여겨지고 응징되어, 주관성의 풍요로운 원초적인 혼돈에서 빼내어져 나온 —그 본래적인 뜻으로—, 즉 추상적인(어원은 'ab-trahere'[7])라고 말한다) 삶 앞에서 사라질 것이다. 우리 각자는 전자의 삶을 자신의 양심의 법정 소관사所管事로 간직할 수 있는 반면, 사회적인 관습은 후자의 삶을 필요로 한다.

우리 각자가 자신의 내면에 소유하고 있는 재산의 경우에나, 세계에 존재하는 재산의 경우에나 사정은 같다. 오래전에 사회는 후자의 재산을 직접 교환하는 것을 그만두었다. 예컨대 농부가 가구 하나와 바꾸기 위해 밀 몇 부대를 가구장家具匠에게 끌고 가는 일은 없어진 것이다. 그리고 실제의 귀중품에서 그 특성을 이루는 것을 걷어내 버리고 단 하나의 가치, 다른 재산들 사이에서 저울 역할만 하는 중립적인 가치를 보존할 것을 생각해냈는데, 그것이 경화硬貨이다. 사회는 심지어 그 돈이 허구적인, 즉 더 전적으로 추상적인 것이 되기를 바랐는데, 그리하여 그것을 환換으로, 은행권으로 만들었다. 은행권은 우리가 상호 동의하에 정하는 가치를 약정적인 가치로 가지는 것인데, 빠르고 이의 없는 교환을 가능케 한다. 마찬가지로 말의 옷을 입은 생각도, 그런 생각 없이는 표현 불가능할 것의 교환을 쉽게 하는 것이다. 하지만 그리하기 위해서는 얼마나 큰 희생을 치러야 하는가! 그것은 실제로 감득한 것 자체의 희생인 것이다. 감각적인 경험의 재물로 보증된 생각은 —우리는 이젠 그 경험을 확인하지 않는데, 여기서도 강제된 유통과 인플레이션은 관례적인 것이다!— 취급과 유통이 쉽게 되어, 암묵적인 협약에 의해 이전移轉 불가능한 실제적인 가치를 대신한다. 감득된 실제적인 앎을 몰라도 되게 하고, 개인적인 요소를 표상에서 없애거나, 아니면 적어도 쓸데없는 것으로 만들면서, 생각은 정확성과 속도에 있어서 엄청난 진전을 이루었던 것이다.

문명인은 그리하여 추상의 사용을 증가해 왔다. 얼마나 많은 이점들이 감성적인 빈약화를 보상해 주었는가! 자신이 겪거나 느끼지 않은 경험의 결

과를 사용할 수 있다는 것! 다른 사람들이 전해 준 경험의 결과, 그 잔류물을 기록해 두기만 하면 되는 것이다. 인간들은 어떤 현실에 대한 느낌을, 말이든 혹은 심지어 기호이든, 그 느낌의 지칭으로 대체함으로써 그들의 창조적인 자재自在로움을 끊임없이 더 멀리 나아가게 할 수 있다. 일단 실제로 확인된 모든 것은 그것을 대신하는 그 요약적인 명찰로 대체되어 기억 속에 저장되고 보관될 수 있고, 그리하여 날카로운 탐구는 가장 적절한 첨단으로 나아가는 것이다. 예컨대 벨E. T. Bell은, 수학은 더욱더 추상적으로 되어 감에 따라, 즉 구체적인 잔존물로써 감성적인 상상을 일깨워 멈춰 있게 하는 실제적인 내용을 더욱더 잃어 감에 따라 발전한다는 것을 강조한 바 있다.

스스로의 존재를 뚜렷이 드러내기 위해 이 문명이 기다리고 있었던 도구는 책이었다. 인쇄술이 나타나 말과 생각을 수다히 증가시킬 수 있게 되자마자, 아직도 감각적인 전승傳承에 의지하고 있던 대중들 속으로 그 말들과 생각들을 점점 더 넓게 침투시키자마자, 뤼시앵 페브르Lucien Febvre가 이미 명명한 것처럼 '책의 문명'은 그 모든 역량을 드러내었다. 끊임없이 증가하는 생각들이 사람들에게 주어졌고, 그들은 그 생각들에 기대어 살면서 그 영향을 받아 변화해 갔다.

당연히 감성이 메말라 버린 새로운 인간이 형성되었는데, 그러나 그의 정신 작용은 여간 풍부해지지 않았다. 그 새로운 인간의 정신 작용은 심지어, 언어에 수용되기는 했으나 내용이 없는 관념들로 흔히 막혀 버릴 지경이었다. 그 관념들이 내용이 없기는, 그것들을 다루는 많은 사람들에게 있어서 그러했다. 닫혀 있는 껍질은, 그 내부의 자양분 물질을 보존하고 있는 사람들과, 그것을 빈 채로 —말라르메S. Mallarmé라면 '소리 나는 공허'[8] 속에서라고 말했을 터인데— 사용하는 사람들을 단번에 알아보기는 불가능하므로, 모든 사람들에게 똑같은 것이다.

감각적 삶의 피난처

그러면 감성은 어떻게 되었는가? 그것은 이젠 사회의 현실적인 활동 바깥에

서만, 시에서, 예술에서 제 언어를 찾을 뿐이다. 그리고 그 언어는 더 이상 논리적인 것이 아니라 암시적인 것이다. 우리 각자가 감성의 풍부함에 비례하여 소통 불가능하다고 한다면, 환기라는 술책으로 그 장애물을 돌아갈 수밖에 없다. 무엇이 놀라운가? 우리가 아무리 그 개인적인 울림―그것은 우리를 특수한 존재로 만들 뿐인데―을 제어하지 않고 발전시키더라도 교류는 어려워질 것이다. 모든 것이 혼란될 것이다. 심지어 사람들이 서로의 내면적 상태를 언뜻이나마 보기에 성공할 수 있다고 ―시나 예술을 통해 그리 되듯이― 가정하더라도, 그들의 직관은 너무나 많은 접근 시도와 노력을 해야 할 것이다! 타인을 상상하고 느끼기 위해서는 얼마나 많은 시간이 필요할 것인가! 사회적 삶은 그런 느림도, 그런 불확실함과 그런 불가피한 오류도 똑같이 받아들일 수 없을 것이다.

바로 이것이, 발달한 사회들이 성인成人들처럼 정서적 삶을 유통과정에서 끌어내 버리지 않을 수 없었던 이유이다. 정서적인 것을 이성으로 대체하고, 감각에서는, 일체의 개인적인 부분이 제거되고 보편적인 규칙들에 의해 논리적으로 서로 연결되고 연역적인 관계에 놓이는 감각들만을 받아들여야 했다. 그리스의 자극을 받아 서양이 정확하고 솜씨 좋게 정리해 놓은 사회의 자격은 그런 것이었다. 그리고 그것은 이천오백 년 후 실험에 토대를 둔 합리적인 19세기의 과학 문명에서 절정의 영광을 얻었던 것이다.

따라서 어린 시절을 지나서도 감성적인 상상과 반응에 지배되는 생활에서 벗어나지 못하는 사람은 누구라도 부적응자가 되어, 자신 속에 갇힌 채 현대 사회에서 뒤로 밀려나고 흔히 재기 불능 상태가 된다. 그것은 '외향적 성격'에 대비되는 '내향적 성격'에 대해 최근의 심리학이 제기하는 전체 문제라고 하겠다. 어디에서 돌파구를 찾겠는가? 감성적인 상상과 반응에 지배되면서도 그 위에 창조적인 능력을 갖추고 태어난 사람에게는 하나의 돌파구가 남아 있다. 예술이나 시가 그것이다! 이 경우 사회는 그를 용인하고 존경하기까지 한다. 왜냐하면 사회는 꿀벌이 벌통 속에서 전문적인 임무를 가지듯이, 그에게 다른 사람들을 위하여 느끼고 자기의 감성적 모험의 결과

를 그들에게 가져다줌으로써 그들이 그 모험을 실제로 체험하는 것을 면하게 할 임무를 지우기 때문이다. 시인이나 예술가는 점점 더 다른 사람들보다 '더 잘' 느낄 뿐만 아니라, 그들을 '대신하여' 느끼는 것이다. 그리하여 그들은 시인과 예술가를 예찬하지만, 또한 그들을 '무용한' 존재들이라고 판단하며 흔히 은밀하게 경멸하기도 한다. 사람들은 자기들이 가지고 있지 않은, 더 이상 가지고 있지 않은 그들의 재능을 숭배하지만, 그러나 그들을 약간은, 사회의 약점이라고 간주하면서도 묵인하는 것이다.

이러한 사정은 원시인들에게서는 찾아볼 수 없다. 원시인들에게 있어서 시와 예술은 놀이나 사치, 보충물이나 아니면 거의 잉여물에 가까운 것, 그런 것들의 역할로 축소되지 않고, 신적인 어떤 것을 반영하는 것이다. 카를 키르스마이어Carl Kiersmeier는 벨기에령 콩고의 흑인 왕국의 경우를 예로 들고 있는데, 그 나라에서는 왕의 자문관들 가운데 직업 대표들 중 가장 존경받는 사람이 조각가들의 대표라고 한다. 나라를 이끌어 가는 고위직들의 회합에서 시인과 예술가에게 그런 위치를 마련해 두라고 누가 우리에게 권한다면, 우리는 얼마나 얼떨떨해하겠는가! 반대로 그런 회합에서 그런 위치에 생각과 말을 직업적으로 다루는 사람들, 교수와 변호사를 선출하는 것이 우리에게 더 '진지해' 보이는 것이다….

이와 같은 지적 문명은 르네상스 이래 '책의 문명'에서 그 강화된 형태를 얻게 되었는데, 그 형태가 강화되었을 뿐만 아니라 어느 때엔가 또한 그 정도도 과도해졌다. 바로 이 사태에 대해 20세기는 '책과 연관된 것'에 대한 규탄을 통해 공격적으로 반응하려고 한 것이다.

이 모든 것은 서양에서만 사실이며, 동양을 비롯한 나머지 세계는 이제 서양을 강행진強行進으로 따라잡으려고 골몰하고 있음을 잘 이해하도록 하자. 그런데 서양은 외부 세계의 소유만을 지향함으로써 전적으로 실리적이기만을 바랐다. 서양은 외부 세계에 강박적으로 사로잡혀 있는데, 과학으로써, 물리법칙들의 탐구로써 거기에 작용을 가하여 그것을 지배하기를 바란다. 그리하여 그것을 스스로의 욕망의 도구로 만들고, 그 비밀[6]과 동시에 이민

족들과 이방 지역들의 정복자가 되고자 한다!

그런 것이 바로 우리의 모습이다. 지식은 특히 그것이 실리적인 결론에 의해, 우리를 에워싸고 있는 힘들에 대한 지배력에 의해 규정되는 실용적인 것일 때에 가치있는 것이라는 것이다. 동양에서 그토록 귀한 것으로 여겨지는, 인간의 정신에 대한 앎으로 말하자면, 그것은 정신의 효율적인, 따라서 특히 논리적인 작용태 이외에는 우리 서양인들을 거의 사로잡지 못해서, 우리는 그 앎에서 아직 형편없는 초심자들이다. 진보란 우리에게는 우리의 힘의 무한한 확장의 꿈일 뿐이고, 그 꿈은 19세기에 정녕 유럽 인류의 절대적인 신념이 되었다.

아시아의 입구에서 태어난 기독교에 아직 완전히 잠겨 있던 중세는 동양과 덜 구별되었다. 그런데 그 미세했던 틈은 책의 문명이 우리의 변화를 촉진시키기 시작하자마자 넓어지고 심연이 되었고, 그러나 그 심연을 동방의 민족들이 최근의 명백한 전향을 통해 몇 년 전부터 급히 메우려고 하고 있다.

글씨의 증언

서양과 동양의 이 전형적인 대립은 그 양쪽에서 생각을 기록하는 데에 사용된 글씨에서도 나타난다. 글씨에서 드러나는 시각적인 진실은 우리에게, 우리가 미술작품에서 드러나기를 기대해야 할 시각적인 진실에 대한 훌륭한 접근 통로가 될 것이다. 기실 그 진실은 이미 미술작품의 본질적인 문제를 제기하고 있다.

사실 우리는 각각의 글자를 두고 하나의 기하학적인 형태를 쉽게 인정할 수 있고, 그 글자의 '정확하다'고 하는 기선記線을 가르칠 수 있다. 그렇더라도 글자를 쓰는 행위가 우리 개개인의 신경계와 근육계, 그리고 그 너머로 정신체계를 나타내는 일련의 움직임들을 개입시킨다는 것은 변함없는 사실이다. 그리하여 글씨는 지진계地震計가 나타내는 떨리는 선과 같은 것이 되고, 필적감정가의 노련한 눈은 그 선을 해독할 수 있는 것이다. 우리 각자는

4. 르 마스 다질에서 발견된 선사시대 동굴 암벽의 소묘들과, 자갈.(왼쪽에서 오른쪽으로)
이베리아 반도 동부 지방의 선사시대 소묘들은 브뢰유 신부와 오버마이어가 드러낸 바 있듯이,
이미 결국 퇴화하여, 르 마스 다질의 자갈들에 그려져 있는 것들처럼 글자와 비슷한 기호들로 변해 있다.

글씨 쓰기를 수행하면서, 자기가 재현한다고 생각하는 중성적이고 익명적인 기호를 자신의 것으로 만든다. 이리하여 어떤 글자라도 알파벳 가운데 있는 제 위치와 동시에, 그것을 쓰는 사람의 신경질적이거나 우유부단하거나 권위적이거나 품위있거나… 한 성격도 말해 주는 것이다. 이것이 일러 주는 것은, 그 글자가 그것의 보편적인 표본에 더 정확하게 일치하거나, 그 표본에 특별한 모습을 부여하면서 그것을 그 나름으로 해석하거나 하는 데에 따라, 그것을 쓴 사람의 추상적인 삶이나 혹은 반대로 감성적인 삶에 닮게 된다는 것이다.

따라서 글씨의 역사는 거울의 역할을 하여, 우리가 따라가 보려고 기도企圖한 서양인들의 정신적인 태도의 진전을 거기에 비추어 확인할 수 있게 할 것이다. 처음에 글씨는, 원초에 오직 대상을 묘사하고자 했던 소묘의 점진적인 도식화에서 태어난 이미지였다. 이 경우에도 역시 추상적인 일반화의 작업이 이루어져, 현실 그대로 지각되고 특수성 가운데 느껴진 대상의 세목細目들은 제거되는 것이다. 그 작업은 단순화와 기하학적인 도식으로 나아가게 한다. 위대한 선사시대 역사가인 오버마이어H. Obermaier는 구석기시대 말에 나타난 이베리아 반도의 동굴 암벽 미술을 연구하면서, 이미 단순화되기는 했으나 아직도 직접적이고 거의 인상주의적이기까지 한 그 동굴 암벽의 소묘들이 후기로 내려오면서 겪게 되는 변화를, 그것들을 끈기있게 일련의 군집들로 가름하며 따라가 보았다. 그는 그것들이 저 유명한 르 마스 다질의 자갈들 위의 간결한 소묘들의 단계로 귀착되는 것을 관찰했는데, 피에트E. Piette가 후자들을 처음에 일종의 알파벳으로 잘못 생각했다는 것은 의미심장

25. 솔. 실록, 『중국미술 입문』에서 발췌.
글씨는 중국에서나 다른 곳에서나, 먼저 상형적象形的인 소묘를 점진적으로 도식화함으로써 태어나게 된다.

한 일이다!(도판 24)

그 소묘들이 글자 자체는 아니나, 적어도 우리에게 글자의 기호 형성 작용을 드러내 보여 준다.

이집트에서나 중국에서나 최초의 실제 글씨들은 원초에는, 알아볼 수 있는 현실의 모델을 나타냈다가, 그다음 그 환기력을 버리고 약정적인 표시들일 뿐이게 되었음을 알 수 있다. 그렇더라도 그 약정적인 표시들은 그것들의 먼 과거 속에서, 그것들을 파생시킨 원초의 이미지의 기억을, 너무나 변형되어 더 이상 거의 확인할 수 없는 상태로나마 지니고 있는 것이다.(도판 25, 26)

그런데 이제 감각적인 세계와의 그 최후의 연맥이 사라지게 된다. 이성이 집요하게 작업을 계속하면서 기호를, 그것으로 표시되는 말에서 떼어내어, 말소리의 요소인 한낱 음성의 지칭에 지나지 않는 것으로 만드는 것이다. 그리고 그 기호가 이번에는 그 음성에서도 벗어난 요소와 일치하게 되는 날이

26. 중국의 여러 글씨체. 영원하다는 뜻의 '영永'자.
상황에 따라서 같은 중국 글자라도 외양을 달리한다. 이 경우 영원을 의미하는 이 기호는
바다의 끝없는 파도를 나타낸 원초의 이미지를 여전히 환기하고 있다.

27. 중국 글자 '영永'의 다른 서체.(왼쪽)
28. 마티스, 〈롱사르의 사랑을 위한 소묘〉.(오른쪽)

선의 아름다움과 그것을 긋는 필치의 우아함은, 서양에서는 전적으로 미술가들의 전유물이지만,
동양에서는, 중국에서는 아름다움의 욕구가 너무나 보편적으로 남아 있어서 그 동일한 특질들이
글씨의 단순한 필선에서까지 요구되는 것이다.

오는데, 그 요소가 바로 글자이다. 알파벳이 태어난 것이다. 그리고 알파벳
은 수기手記가 도달할 수 없었던 종국적인 중립성을 얻기 위해, 글자를 기계
적으로 표출하는 활판인쇄술의 출현을 기다리기만 하면 되었다. 우리의 눈
앞에서 인류는 방금, 환기력을 가진 감각적인 이미지에서, 지성에 고유한 구
성력이 원하는 대로 다양하게 이용되는, 분해될 수 있고 재조립될 수 있는
조각[破片]으로 옮겨 가는 이행을 수행한 것이다.

　지배적인 주지주의의 이와 같은 불모화不毛化 작업에 동양이 더 크게 저항
하는 것을 보고 놀라지 말 것이다. 특히 중국의 글씨에는 암시적인 요소들,
서양이 잘라내어 버린, 시각적이고 생생한 체험에 내린 뿌리들이 끈질긴 현
존성을 유지하고 있다. 중국인들은 지난 시대에 그 요소들에 아직도 큰 주의
를 기울이고 있었기 때문에 기본적인 여섯 개의 서체를 나란히 유지하고 있
었는데, 기호는 언제나 동일한 등가적인 추상성을 지니고 있지만, 그것이 사
용되는 상황에 맞추어 매번 다른 서체의 다른 모양을 취했던 것이다. 그 서

체들은 엄숙하고 공식적인 문서에 사용되는 전통적인 서풍書風에서 사적으로 사용되는 통상적인 서풍까지 걸쳐 있었다.

그 기호는 게다가, 그것이 유래한 암시적인 이미지와의 연관을 숨김없이 존속시키고 있다. 휴 고든 포티어스Hugh Gordon Porteus는 당唐 시대에 '팔서법八書法'을 도출시켰다는 '영永'자를 예로 든 바 있다. 그것은 "물을 의미하는, 세 개의 파도로 이루어진 옛 그림문자가 표기체表記體로 변모된 것"[7]이라는 것이다. 우리가 'éternel[영원한]'이라는 말을 쓰면[記], 그것은 약정적으로 이루어진 추상적인 글자이고, 그 의미를 이해하기 위해서는 그 약정을 알아야 한다. 중국에서도 '영永'이라는 말의 경우, 그것이 쓰여[記] 있지 않은 한 사정은 마찬가지이다. 그러나 쓰이는[記] 순간, 그것은 그것이 암시하는 바의 외투를 입고, 의미가 겹이 된다. 끊임없이 다시 시작되는 파도, 처음과 끝이 없이 각각의 물결이 앞선 물결을 뒤잇는 지칠 줄 모르는 대양보다 무엇이 영원을 우리 영혼에게 더 잘 말해 주겠는가? 그것은 하기야 어느 중국 시의 테마이기도 하다. 시의 마법에 못지않게 붓의 마법도 묵언黙言이긴 하나 우리에게 시간의 항구적인 되풀이를 느끼게 할 수 있는 것이다.(도판 26)

그루세R. Grousset는 이렇게 썼다. "신비로운 보충적인 해석들의 짐을 숨겨 담고 있다고 할, 사유의 전全 역동성으로써 '폭발하는' 이 경이로운 표의문자는, 아마도 인간 정신에 대해 우리의 빈약한 알파벳 기호보다 더 강력한 자극제일 것이다."[8] 사실 서양의 글씨는 그러한 힘을 버리고, 그 구조의 골격으로 귀착되고 말았던 것이다. 중세의 원고는 책 속에서 글자의 소묘가 느끼게 하는, 전달되어 오는 고동鼓動과 유연성을 온전히 지니고 있었다. 표기와 대문자 약호는 필사자의 개인적인 개입을 크게 허용했다. 그러나 르네상스 시대의 카롤링거 왕조기에 이미 라틴어 방식이 밀고 들어와, 이러한 개입을 밀어내고 글자를 합리화하고 중립화하는 경향으로 흘러, 고대의 간략한 모델로 되돌아온 한결 규칙적인 기하학적 자체字體에 글자를 맞추도록 강요했다. 고대문화가 15세기에 그 지배력을 회복했을 때, 그리고 인쇄된 자선字線이 나타났을 때, 추상화는 억제할 수 없는 행진을 다시 시작했다. 뒤러A. Dürer

를 거의 뒤이어 조프루아 토리Geoffroy Tory는 뒤러처럼 '바른 글자'의 '의당하고 참된 균형'을 찾기에 전념했고, 그러기 위해서는 "모든 유용한 도구들 가운데 컴퍼스가 왕이고, 자는 왕비이다"라고 그는 가르쳤다.(도판 3)

그럼에도 불구하고 인쇄에는 관성적으로 존속하고 있는 손 글씨의 특징이 있는데, 필선筆線의 굵고 가는 양상이 그것이다. 그것은 인쇄에서 언제나 감지되는 것이다. 그 양상을 근육이 힘을 쓰는 노력, 마치 호흡처럼 리듬있는 약동을 가진, 펜의 누름과 들어 올림의 움직임이 남긴 자취가 아니라고 한다면 다른 어떤 것이라고 할 수 있겠는가? 인쇄된 글자는 그것을 필요로 하지 않는다. 그러나 아직 그것을 감히 쫓아내려 하지 못하고, 그럴 생각을 하지 못한다.

그러나 19세기에 승리하는 디도Didot 글자는 더 엄격하게 무미건조한 모양 속에서 손 글씨의 그 추억을 거의 지워 버리고, 사람들이 표준화라고 부르는 기계적 중립성을 향한 노력이 이미 보이기 시작한다. 그 노력은 20세기에 들어와 예컨대 유럽글자에서 승리하는데, 이 글자는 단순히 똑같은 굵기의 곡선들과 막대기들을 모아, 마치 물건이라면 조각들을 조립한 것처럼 짜 맞추어 놓은 듯이 보인다. 그렇더라도 거기에는 원초의 손 글씨의 필선을 환기시키는 선의 연속성이 남아 있다. 더 '현대적인' 비퓌르Bifur 글자는 그 원초의 필선의 파괴를 완료한다. 선영線影처럼 나란한 가는 선들로 이루어진 부분들과 굵고 짙게 그어진 부분들이 병치되어 만들어진 그 글자는, 독자들의 시선을 가장 강하게 사로잡을 부분들을 강조하고, 다른 부분들은 시선에서 거두어들인다. 이제 우리가 알아야 할 감각적인 충격의 기술이 등장하는 것이다.(도판 29)

글자의 이와 같은 비인간화는 너무나 뚜렷해서, 미술가들이 때로 여기에 저항하려 하기도 했다. 이미 르네상스 시대의 대가들이 글자를 기하학적으로 디자인하지 않을 수 없게 되자, 적어도 글자의 균형을 인간 신체의 이상적인 비율에서 빌려 오고자 했다. 특히 뒤러의 탐구는 이것을 입증한다. 나중에 19세기에 들어와서도 어떤 미술가들은 비인간화를 벌충하려는 기상奇

29. 6세기의 초서체,
메로빙거 왕조기의 서체,
9세기의 샤를마뉴 대왕기의
서체, 가라몬드 글자,
디도 글자, 유럽 글자,
비뛰르 글자.(위에서 아래로)
서양에서는 중세 전기의
최초의 원고들 이래 현대의
활판인쇄술에 이르기까지,
글자는 점진적으로
비인간화하여, 기하학적인
요소들의 조립으로
귀착하기에 이른다.

想을 내어, 글자들에 인물들이나 동물들, 식물들의 윤곽과의 인위적인 유사성을 주려고 했던 것이다…. 의미심장한 몽상이었지만, 효과적인 결과도 없었고, 마찬가지로 장래도 없었다.

더욱이 손 글씨는 그것대로, 일반적으로 훈련을 받기 시작한다. 펜으로 글자를 쓰는 데에 있어서 인쇄 활자와 그 무감동한 무미건조를 모범으로 삼는 **스크립트 서체[9])**가 교육 자체에 도입되었던 것이다. 교육자들은 특히 스위스에서 이 방식을 열성적으로 옹호했는데, 피교육자는 글자들을 연결하여 쓴다든가 특별히 눌러 쓴다든가 글자의 선을 통해 해석을 개입시킨다든가 하는 것을 일체 추방하면서, 인쇄기가 이룬 결과를 모방하도록 훈련되었다. 이 방식의 투사鬪士의 한 사람이었던 도트랑M. Dottrens은, 인간의 글 쓰는 몸짓을 전사轉寫해 줄 수 있는 전통적인 초서체를 다음과 같이 비난했던 것이다. "그것은 시대에 뒤진 미술 개념에 부합할 뿐이다!" 이리하여 사람들은 손의 필선에서 일체의 개인적인 표현이 살아남는 것을 억누르기에 인위적으로

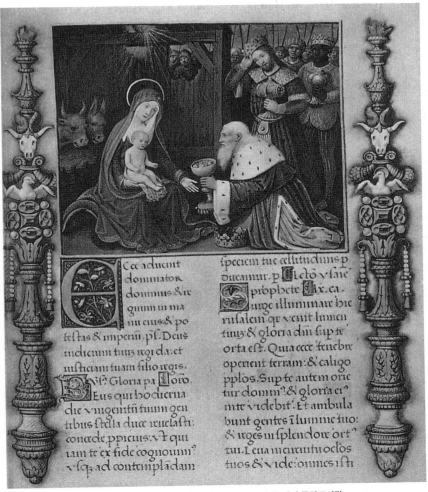

30. 장 부르디숑, 동방박사들의 아기 예수 경배. 투르의 미사경본, 15세기. 파리 국립도서관.
16세기에 부르디숑 저서의 한 면은, 중세의 세밀화와 새롭게 고안된 더 규격화되고
더 기하학적인 글자를 함께 담고 있다.

이르게 된다.[9] (도판 31)

 활판인쇄는 글씨와 그 인간미의 지배에서 점진적으로 해방되었다. 글씨
가 스스로를 부인하고 활판인쇄와 그 기능성을 모방하기에 이른 것이다!

 우리의 발전은 이젠, 일체의 감성적인 원천에서 잘려 나간 추상적인 요

31. 스크립트 서체의 예.
사람들은 스크립트 서체로
손 글씨에서 손의 일체의 살아 있는
흔적을 지우려고 했다.

소만을 허용하는 듯하다. 18세기에 이미 스코틀랜드의 철학자 토머스 리드 Thomas Reid 는, 사람들이 그 중요성을 전부 가늠하지 못한 그의 한 텍스트에서 그런 사태의 위험을 정확히 알린 바 있다. "인위적인 약정적 기호는 **의미**하지만, **표현**하지는 않는다. 그것은 활자와 대수 부호처럼 지능에는 말을 건네지만, 마음, 열정, 애정, 의지에는 아무것도 말해 주지 않는다…." 그것은 '우리가 이 세계에 오며 가지고 왔지만 사용하지 않음으로써 잊어버린 그 자연의 언어'를 벗어 버렸고, 또 우리로 하여금 벗어 버리게 했다. 그 자연의 언어는, 리드가 이미 주목한 바이지만, 이젠 예술 가운데서만 살아남아 있다. 삶과 그 규율들은 우리에게 '무용한 것', 즉 감성적인 것을 배제해 버릴 것을 가르쳤다. 그것을 다시 들여오기 위해서는, 허용되어 있는 보상책補償策인 시와 미술의 특화된 노력이 필요하다. 리드는 겉으로 보기보다는 덜 역설적으로 다음과 같이 주장할 수 있었다. "한 세기 동안 명확한 발음의 말소리와 글쓰기의 사용을 폐기하라. 그러면 당신들은 사람마다 화가나 배우, 웅변가가 되는 것을 보게 될 것이다."

미술적 기능

감성적인 것에 대한 지적인 것의 일시적인 승리는 그러므로, 흔히 강조되는 한 놀라운 현상을 설명하게 된다. 그것은 가장 오래된, 가장 원시적인 사회들에서는 미술은 어떤 창조와도, 그 창조가 아무리 보잘것없는 것일지라도,

분리 불가능한 것인 듯하다는 것이다. 어째서 문명이 발전할수록 미술이 의식적인 탐구처럼, 쓸데없이 추가된 사치처럼 보이게 되는가? 아프리카와 오세아니아의 어떤 반(半)야만적인 사회나 발굴로 부활한 어떤 옛 도시나 심지어 어떤 농촌의 삶, 민중의 삶—그 삶이 아무리 발전이 '지체된' 상태에 있을지라도—이나, 그 어디에서라도 가장 실용적인 물건, 대수롭지 않은 그릇이나 평범한 천 같은 것이, 조화로운 형태나 혹은 약여한 장식적인 감각으로 놀라운 충격을 준다. 그 물건들에서 아름다움은 기능과 떼어 놓을 수 없게 결합되어 있는 것처럼, 그래, 그 둘은 장인의 제작 계획에서 구별하기가 불가능한 것처럼 보이는 것이다.(도판 33)

오늘날에는 반대로, 그 둘을 다시 결합시키기 위해 노력을 기울여야 한다. 싸구려 상품들은 단순한 사용 효율성만을 목표로 한다. 아름다움의, 혹은 그런 것으로 주장되는 것의 첨가는 추가 가격을 요구하고, 그로써 '사치품'을 만든다. 아름다움은 임의선택적인 잉여물인 것이다. 오늘날 이에 대한 반동이 나타나고 있다. 그것은 옛날에는 생각할 수 없었던, 그 둘에 대한 너무나 도발적으로 자명한 구별로써 야기된 것이다. 옛날에는 가장 백안시되던 고대 사발의 곡선에서나, 가장 귀한 재료로 만든 항아리의 곡선에서나 똑같이 빈틈없는 순결성이 있었던 것이다.(도판 32, 34)

아닌 게 아니라 현대의 추상적인 문명 가운데 기계가 솟아 난 날, 기술자의 개념에 따라 완성되고 자동화된 도구에 의해 제작되는 물품은, 손을 움직이는 인간이 포기할 수 없을 활동적인 감수성에 더 이상 침윤될 수 없었다. 그것에 주어지는 미적인 부분은 이젠, 이전에 인간의 직접적인 가공에서 태어나던 것을 대신하는 의도적인 덧씌우기에 지나지 않는다. 사정이 그러하니, 어떻게 미술이 인정된 표본들을 피동적으로 모방하는, 혹은 옛날의 억누를 수 없는 감정의 표현과는 관계없는 제조법들을 적용하기만 하는 실추를 겪지 않을 수 있었겠는가? 말이 드러내는 대로, 이후 더 이상 아름다움에 대한 '탐구'밖에 없게 된다. 하지만 피카소가 심오한 재담으로써 말한 바 있듯이, 아름다움은 '탐구'되는 것이 아니라, '발견'되는 것이다!

이와 같은 변화의 사회적인 결과 역시 엄청난 것이다. 실용적인 제조와 장식적인 가공을 인간적으로 결합시켰던 옛날의 장인은 점차 사라져 갔다. 그는 시효가 지나간 것이다. 그의 역할은 이후 양분된다. 노동자는 물품의 조립 수준을 넘지 못하게 되었고, 기껏 기술적인 숙련만이 그에게 허용된다. 반대로 미술가는 일체의 구체적인 역할의 짐을 내려놓고, 순수한 아름다움 속에 더욱더 빠져들어, 어느 날 평범한 대중과의 접촉을 잃어버린다.

장인의 이러한 양분兩分이 바로 르네상스 시대, 즉 '책의 문명'이 태어나는 시기에 이루어졌다는 사실은 사태의 진상을 드러내는 게 아닌가? 그렇더라도 이후 구별되게 되는 직공과 미술가는 아직 상대방의 특성을 완전히 버리지는 않았다. 전자는 미술에 대한 여전히 지워지지 않는 관심을 가지고 있었고, 후자는 사회적인 요구에 부응해야 한다는 의무를 느끼고 있었던 것이다. 이 유예 상태는 기계의 단계와 더불어 끝나게 된다. 그리하여 장인은 점점 더 전적으로 인간 기계의 역할을 받아들이지 않을 수 없게 되었다. 장인은 노동자, 프롤레타리아가 되었던 것이다. 미술가로 말하자면, 그는 사회에서 떨어져 나와, 자기 자신을 위해, 혹은 정예의 추종자들을 위해 아름다움의 문제에 대한 더욱더 특수화된 탐구를 계속해 나갔다. 그는 대중과 교감하기를 계속하려는 관심을 잃어 갔다. 이러한 사태는, 노동자가 자신의 인간 조건을 노예화하고 미술가는 자신의 인간 조건을, 창조적 고독 속에 빠져 들어감으로써만 보존하는, 극적인 분리였다. 프롤레타리아 계급을 잠식하고 현대의 사회적인 격동의 밑바탕에 있는 거대한 불안은 아마도, 그것을 통해 고발되는 사회적인 원인들뿐만 아니라, 정상적인 성숙을 빼앗긴 인간 존재의 그 불균형에 존재하는 깊은 정신적인 근원을 가지고 있을 것이다.

그 분리가 미술에 야기한 결과도 역시 막중했다. 자발적인 창조에서 그렇게 '뽑혀' 나온 아름다움은 스스로를 더 잘 정의하도록 요구되었다. 아름다움은 그리하여 자연적인 성격을 잃어버렸고, 인위적인 기교의 모든 위험을 무릅쓰게 되었다. 내면적 조화에서, 실용을 통해 개발된 재능에서 마치 호흡처럼 태어나기는커녕, 아름다움은 그것 역시 그 감성적인 기원을 모호하게

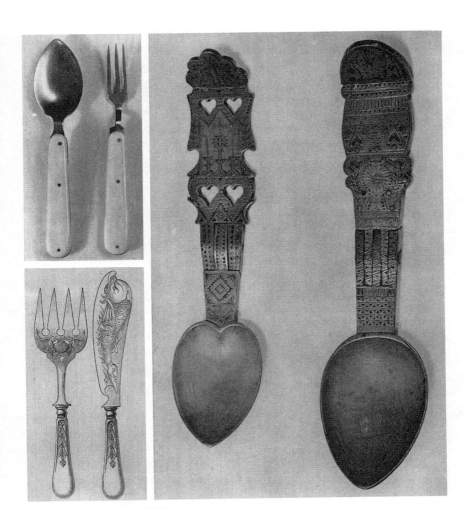

32. 여행용 스푼 및 포크 한 벌.(위 왼쪽)
33. 브르타뉴 지방의 스푼(19세기). 민중예술전승박물관.(오른쪽)
34. 생선이 부조된 포크와 나이프.(아래 왼쪽)

기계가 군림하기 전, 일용품은 아름다움과 기능을 분리하지 않았다. 오늘날은, 그것은 실용적일 뿐이다.
오직 사치로서 '추가'되는 것만이 아름다움이라고 불리는 것에 특권을 주는 것이다.

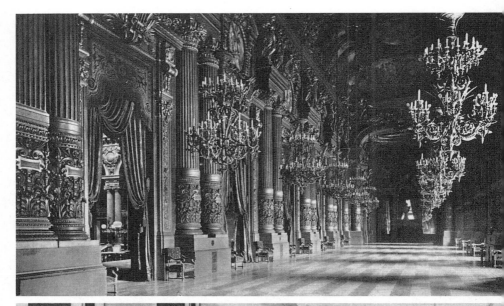

35. 가르니에 작, 파리 오페라극장의 로비.(위)
36. 카를뤼 작, 샤요국립극장의 휴게실.(아래)

근현대에는 아름다움에 대한 직관을 보존하지 못하여, 그것을 모순되는 두 부차적인 정의에서 찾았다:
19세기에는 부富에서, 20세기에는 기능적인 간결함에서.

했고, 추상으로 스스로를 더럽혔다. 그것은 자발적으로 발산되는 대신, 제조법들과 정의들 가운데 길을 잘못 들게 되었다. 그것은 명쾌한 지성에 병합되어, 너무나 자주 살아 있는 근원에서 단절되었던 것이다.

기괴하게도 작품이 이론을 적용하여 이루어짐으로써 그 이론을 증명하는 것이 되는, 그런 이론들로 미술은 환원되어 버렸다. 고대 세계가 철학의 굽이들에서 어쩌다가 스치기만 했을 뿐인 미학이 이후 형체를 잡았고, 미술의 지도를 담당하고자 했다. 중세에 미술은 아직도 **자연스러운 것**이었는데, 르네상스부터 사람들은 그것을 **사유**하는 것이 필요하다고 판단했다. 르네상스부터, 즉 책의 문명이 나타났을 때부터….

이 문명이 19세기에 들어와 그 절정에 이르렀을 때, 그 빗나감은 미술이 그 자체의 본질 외부에서 존재 이유를 찾으려고 할 정도로 심해졌다. 사람들은 미술이 어떤 확인될 수 있는 가치에 결부됨으로써만 정당화된다고 생각했다. 프랑스혁명 이래 '벼락부자'가 된 부르주아 사회는 그러한 가치 원리를 부에서 찾을 수 있다고 생각했다. 그 사회는 아름다움을 사치와 혼동하면서, 아름다움을 값비싼 물건들의 전시나, 쌓아 올린 무대 배경이 알려 주는 많은 비용을 들인 상연이나, 검증된 '양식樣式'들에 대한 지식, 모방 또는 기억의 과시, 이런 것들을 통해 추구했던 것이다.(도판 35)

그러다가 기계가 그 지배를 넓혀 감에 따라, 산업화된 현대사회는 과학을 숭배하는 가운데, 하나의 실제적인 목적에 부응하지 않는 일체의 것을 혐오하면서 아름다움을 유용한 것으로 귀착시켰고, 이른바 '기능주의'라고 하는 것을 통해 실용적인 역할과의 완벽한 합치에서 아름다움을 찾을 수 있다고 생각했다. 그것은 과시적인 사치의 무용한 과잉에 대한 치하致賀할 만한 반응이기도 했다. 흔히 더할 수 없이 능률적인 형태가 간결함 가운데 조화로움과 일치함을 보여 주었던 것이다. 정신이 무질서한 사물들에 과課하는 단순화된 선들 가운데 아름다움이 더 자연스럽게 존재하게 되는 것이다. 하지만 아름다움과 유용성의 그 행복한 만남은 언어에서만 하더라도 뚜렷이 드러나는 혼동을 없애지 못한다. **유용한 것**은 보족어補足語를 요구하는 것이다.

그것은 어떤 것에 유용한 것이다. 즉 그것은 그것 외부에 있는 목적에 봉사한다. 그런데 **아름다움**은 그 자체가 아닌 다른 목적과 함께 생각될 수 없다. 그것은 '어떤 것에' 아름답다거나, '어떤 것을 위해' 아름답다거나 하지 않다. 그리고 본성상의 이 근본적인 차이는 그 두 관념을 구별시키기에 충분한 것이고, 그 둘은 결코 겹칠 수 없을 것이다. 오래전에 칸트에 앞서 소크라테스가 이 점[10]을 드러낸 바 있다.(도판 36)

3. 이미지의 문명

19세기와 더불어 책의 문명이 끝난다. 기계화는 우선 그 문명의 완성을 재촉했다. 그러나 기계화는 머지않아 스스로의 달려가는 속도에 휩쓸려, 그 문명으로 하여금 자체를 넘어서지 않을 수 없게 했다. 인간은 속도에 쫓기어 **느끼기**보다는 **생각하기**를 선택했었다. 그런데 이번에는 생각도 너무 느려진 것이다. 감성보다 빠르기는 하지만, 생각은 즉각성即刻性에 도달할 수는 없다. 그런데 우리 시대는 즉각적인 이해를 요구한다! 생각은 추론적이다. 그것은 하나의 문장으로 표현되기 위해서 최소한 주어, 동사, 그리고 대부분의 경우 목적어나 보어를 포함하는데, 그 세 단계가 끊어지지 않고 연결되어 그 끝에서야 생각이 드러나는 것이다. 또 생각은 분석적인데, 불명료한 관념을 여러 요소들로 분해하고, 뒤이어 그 요소들을 논리 법칙들에 따라 재조합하는 것이다. 콩디야크É. B. de Condillac은 이미 이렇게 말한 바 있다. "생각을 여러 요소들로 분해하여 그것들을 차례차례로 표현하지 않고서는 우리는 말을 할 수 없다." 그런데 그보다 더 빨리 가야 한다!

그렇다면 무슨 수단을 이용하여? 감각을 이용하여! 감각이 기호로 작용할 수 있고, 기호의 수신受信은 자연발생적이다. 감각이 반사작용의 무의식적인 반응을 이끌어 오도록 조금이라도 훈련되기만 한다면, 시간의 절약은 막대할 것이다. 반사작용은 생각을 통한 우회가 함축하는 시간을 절약할 수

7. 블라맹크, 〈국도〉.
자동차가 달려가고 있는 도로가 한가운데를 뚫고 뻗어 있는 블라맹크의 풍경화는, 자동차 운전자가 보고 있는 시야를 암시한다.

있다. 신호 소리의 울림은 사실, 말로 하는 설명보다 더 빠른 효과를 일으킨 다! 감각의 메시지는, 즉각적이며 동시적인 지각을 가져온다.[11] 내가 눈을 뜨자, 하나의 전체, 하나의 총체가 나에게 단번에 의미지어 지는 것이다. 오 늘날의 인간은 이와 같은 총괄적인 파악을 필요로 하는데, 그것만이 그를 지 배하는 속도와 양립될 수 있기 때문이다.

내면적 삶에 대한 위협들

기계는 인간의 복속을 요구한다. 처음에 인간 활동의 수단이었고 인간의 노 예였던 기계는, 그것을 다루는 주인에게 조금씩 조금씩 영향을 미쳐 왔다.

인간은 그것을 자기의 욕구에 맞추어 착상하고 제조했었고, 그가 그렇게 그것을 발명했던 것은 자기 자신의 결함을 보충하기 위해서였다. 따라서 그것은 인간과 닮은 존재일 수 없었다. 하지만 인간은 그것을 운행運行하기 위해 그것에 적응되기를 받아들여야 했다. 위험한 함정이었다! 양보에 양보를 거듭하여 인간은 결국 자신을 부인하고 그 보충자의 법칙에 굴복하고 말았고, 그 보충자에 자기 운명의 성공을 걸었다. 깊이 내성內省하고 자기 행동을 자기의 느끼는 방식에 대립시킨다는 것은, 기계는 모르는 망설임의 한 요인을 받아들인다는 것이다. 내면적 삶은 오직 일률성에 의해서만 보장되는 행동의 확실성을 정면으로 거부한다. 일률성에 의한 계산은 비예측적인 것을 배제하는 것이다. 내면적 삶은 그러한 행동의 속도 역시 거부한다. 동화하고 성찰하는 것은 정지 시간을 만드는 것이다.

옛날 기수騎手는 다른 살아 있는 존재를 다루는 살아 있는 존재였다. 말이 기수보다 아무리 열등하다고 하더라도, 그것 역시 생각하고 느끼는 것이다. 기수는 말의 정상적인 반응을 예견하고, 거기에 그의 명령을 맞추어야 했다. 흔히 얼마나 많은 심리적인, 직관적인 통찰이 필요했을까! 그러나 그런 통찰은 자동차 운전자의 경우에는 그 모두가 방해물일 것이다. 자동차 운전자는 그런 통찰의 개인적인 능력을 함양할 필요가 없다. 그는 자동차 속도를 조절하는 기능에 충실하기 위해, 특히 확실한 반사작용을 필요로 하는 것이다.

이것이 말해 주는 것은, 동일한 조건 하에서는 운전자는 자동차로부터 예견된 결과를 얻기 위해 동일한 동작을 수행해야 한다는 것이다. 그는 그의 내면적 자유에 의한 임의적인 동작들을 억눌러야 하고, 대신, 정해진 기계적인 동작들을 완벽하게 하여 그 동작들에 시간을 끄는 점검의 도움이 필요 없도록 해야 한다. 이에 대해 의념疑念을 가지는가? 그렇다면 1949년 어느 신문에 난 다음의 정보를 읽어 보라.

"가장 위험한 운전자들은 머리 좋은 사람들, 더 특별하게는 지식인들이다. 의학적으로 '저능아'로 평가된 뉴욕의 한 흑인이 최근 공공운송 자격증

을 획득하고, 한 버스 노선에 배치되었다. 그 결정은 시카고 대학교의 제임스 케이커 교수가 제출한 보고서가 나온 뒤에 취해진 것이다. 그에 의하면 이상적인 운전자는 '하이 그레이드 모론high grade moron'이라고 하는데, 이것은 '상위의 저능아'라는 뜻이다."

기계들의 동일성은 그 주인들의 동일성을 불러온다. 다른 방식으로 생각하고 구별되는 방식으로 느낀다는 것은, 수단의 일률성 앞에서는 핸디캡이고, 잘못된 조작이나 지체遲滯의 위험일 뿐이다. 현대의 인간은 그의 도구의 법칙을 받아들인다. 그는 그 법칙을 표준화라고 부른다. 그는 이제 그 자신이 사회라는 엔진을 이루는 한 부품이 되어, 교환 가능하고 행동이 예견되는, 그리고 쓸데없는 적응이라는 것 없이도 사용될 수 있는 존재가 되는 방향으로 나아간다.

이러한 상태에 대한 요구는 보편적인 것이 된다. 우리가 요지부동의 대척적對蹠的인 체제들이라고 간주하는 어떤 국가들이, 장래의 역사가들의 눈에는 똑같은 목적을 추구하기에 너무나 집착한 경쟁자들로 보일 것이다. 나치즘이나, 파시즘, 마르크스주의 러시아, 혹은 자본주의 아메리카 등은 다른 정도로, 그리고 대립되는 방식을 통해, 같은 경주에서 질주하고 있는 라이벌들이었을 뿐이라고 과감하게 말해야 하게 될 것이다. 그 체제들은 여러 다른 이념들을 표방하고 있지만, 그 모두 똑같은 깊은 동기, ―집단의 강력한 톱니바퀴 장치에서 한 톱니바퀴로서의 제 역할을 가장 잘 수행하는, 중성화되고 통일된 인간을 만들어내겠다는 동기를 가지고 있었던 셈일 것이다. 그 모든 체제들이 상황의 압력이나 법의 강제를 통해, 이상적인 시민, 반사작용을 예견한 지휘에 순응할 시민을 만들어낼 주형鑄型을 실현시키려는 데에 열중하고 있다. 산업생산성이든 전투력이든 그 어느 것에 대한 관심 때문일지라도, 그런 주형의 실현에 전체 '현대' 사회의 주된 관심이 놓여 있는 것이다. 사방에서 수많은 표징들이 이를 증거하고 있다. 다만 우리가 그 중요성을 가늠하기 전에 거기에 익숙해 있을 따름이다.

기호가 말을 대신하다

지난 날, 사람들은 어떤 개인에게 요구되는 동작의 의미를 그에게 설명해 주었다. 알리는 말이나 게시문이 그것을 명료하게 표현해 주었던 것이다. 그는 그것을 이해했으므로 그 동작을 취할 결정을 내렸다. 오늘날은 사람들은 한 합의된 감각에 대해, 일어날 것으로 예측된 빠른 반사작용으로써 응답하도록 그를 훈련시킨다.

모든 마을의 입구에서 자동차 운전자가 아직 지방 행정기관의 어떤 법령에 의해 정해진 속도—게다가 느리기도 한—를 절대 초과하지 말도록 그에게 요구되어 있는지, 알 수 있었던 것은 그리 오래된 일이 아니다. 다른 지점에서는 조용한 주행이 요청되었고, 그 동기—병원이나 진료소 근방—가 설명되어 있었다. 그 이래 도로교통법규는 명령들을 대신하는 선들, 축약된 윤곽 그림들밖에 더 이상 사용하려 하지 않았고, 알게 하려 하지 않았다. 뱀처럼 세워진 S는? 커브 길이 가까이 있다! 손을 서로 잡고 있는, 단순화된 두 기묘한 그림자는? 학교 앞 주의!

기호는 망막을 바로 맞힌다. 미국에서 때로, 과속이 흔한 도로들 가에 시멘트로 만든 받침 위에 세워놓은, 부서지고 불탄 자동차 그림은 말할 나위 없이, 긴 말보다 훨씬 더 확실하게, —어떤 다른 곳에서는 위험을 사자死者의 머리 그림으로 고지하고 있는데, 심지어 그 사자의 머리 그림보다 더 빨리—, 브레이크를 발로 힘껏 밟게 한다. 그렇더라도 그 정도의 기호는 지적으로 이해되는 환기이다.

그런데 우리의 삶은 신호 소리, 붉거나 푸른 빛 신호, 채색된 원판 위의 막대기 표시 등등이 일으키는, 극히 간단한 감각들을 따라 조직되어 있고, 그것들이 우리의 놀라운 훈련을 통해 적정한 행동들을 지휘하는 것이다.

용도상 사회적인, 거리의 영역에 속하는 사항이라고 할지 모른다. 쓸데없는 생각은 하지 마시라! 사생활, 가장 사적인 생활의 벽, 화장실의 벽을 넘어가 보기로 하자. 빅토리아 조朝의 안락한 생활에서, 무척 빈약한 생각이기는 하나 어쨌든 새로 떠오른 생각에 맞추어 각각 '더운물' '찬물'이라고 표시된

두 개의 수도꼭지를 계획했던 것이 그리 오래된 일이 아니다. 그런데 바빠진 인간은 그 두 말을 절약하고자 한다. 바로 그때 말은 축약되어 기호가 되는 것이다. 두 글자 'H'와 'C'만으로 충분해진다. 추론능력에 대한 이 대단찮은 도움의 요청일지라도 아마 아직 지나친 것이었는지 모른다. 왜냐하면 몇 년 전부터 붉고, 푸른 두 반점이 그 요청을 대신하고 있기 때문이다. 그 두 반점에 대한 이해는 더 이상 두 약자의 경우와 같은 경로를 통하지 않는다. 그 이해는 이후 감각의 경로를 취하는 것이다. 불이나 용해 상태의 금속의 외양과 관계 지어지는 붉은색은 더운 색깔이고, 푸른색은 찬 색깔, 물이나 얼음의 색깔이다. 이 표시들에 사고思考는 아무런 소용이 없다. 대담한 단락적인 회로가, 그것들이 더 이상 사고를 통하지 않고 지각된 감각과 그에 합치되는 행동을 직접적으로 연결시키도록 하기 때문이다.

말들, 책의 문명의 전능한 말들은 이 현기증 나는 전체적인 변화에 굴복한다. 말들은 물러나고 움츠러들어, 그 변화에 거스르는 존재가 된다. 우리는 역사를 통해, 오늘날 기울어가는 이 책의 문명의 옛 왕이었던 사고의 이 점진적인 위축을 따라가 볼 수 있을 것이다. 17세기의 문장은 갖가지 문장 요소들이 조화롭게 어우러진 장문이었다. 그 세기는 긴 설명과 상술詳述의 시대였고, 그런 담론에서 사고는 끊임없이, 그것을 표현하는 형식에 의해 확대됨을 노리어, 때로 상당한 정도의 중언부언에까지 이르기도 했다.

18세기는 반대로 문장을 나누고 줄여, 현대 언어와 그 간결함이 벼려지는 데에 기여하는 '볼테르적인' 문장으로 귀착한다. 사실 18세기에는 특히 영국의 영향 하에 ―영국은 최초의 기계화의 나라임을 잊지 말자― 사고에 대한 감각의 우위가 확고해지기 시작했다. 그리하여 추상적이고 추론적인 철학들이, 전 인간 존재를 감각에서 유래시키는 감각론적 철학들로 대체된다. 로크J. Locke와 흄D. Hume, 그리고 그들의 학설들의 엄청난 확산을 환기함으로써 족할 것인데, 그 학설들은 전 유럽에 반향을 일으켰고, '감각의 심리학'을 창안한 19세기를 지배했다.

『다이제스트Digests』라고 하는 축약 전문 잡지에서 텍스트의 인위적인 축

약을 창안하는 것은 20세기의 일이 되었는데, 그 잡지에서 텍스트의 원본은 편집자들 팀이 아니라 축소자들 팀에 넘겨진다. 그 이래 대 언론사들에서 사진 사용을 퍼뜨렸는데, 이미지들을 덧붙임으로써 글은 가장 단순한 표현으로 환원시킨 몇몇 문장들만을 남길 수 있게 된다. 그때까지 그것은 어린이 신문들에서나 쓰이던 방식이었다.

이에 평행하여, 사고의 개진은 추론적인 성격을 잃어 가면서, 더 갑작스럽고 더 감각에 가까운 효과를 내려고 한다. 그것은 해설을 피하고 집약된 표현을 더 노리어 슬로건이라고 하는 현대적인 형식에 이르는데, 슬로건에서는 담겨진 관념이 집약적으로 뭉친 나머지, 감각의 충격 효과와 그것이 초래하는 자동운동에 비슷하게 된다. 문장은 시각적인 충돌로 나아간다. 그것은 틀에 박힌 듯이 되어, 더 이상 이해되기를 요구하지 않고 다만 식별되기만을 요구할 따름이다.

이제 말 역시 사라진다. 말은, 추상적인 의미 대신 약정된 외양을 보여 주는 기호로 변화한다. 그것은 머리글자로 대체되는 것이다. 이전에 사람들은 '국민들의 성스러운 동맹la Sainte Alliance des Peuples'이라고 말했었다. 시간이 흘러 국제연맹Société des Nations이 태어났을 때, 사람들은 이것을 'S. D. N.'으로 변화시켜 불렀다. 그런데 이것만으로 충분치 않았다. 정식 명칭의 말소리를 없애 버리고 그것을 대신하는 이러한 글자들을, 사람들은 더 단순화된 청각적인 감각으로 더욱더 집약하려고 한다. 국제연합l'Organisation des Nations Unies이 조직된 후, 오늘날 사람들은 더 이상 'O. N. U.'[10]라고조차도 말하지 않고, 그 떨어져 있는 세 글자를 계속되는 단 하나의 조음調音, 'ONU(오뉘)'로 뭉쳐 버린다.[11] 마찬가지로 사적인 영역의 예이지만, '자동차 엔진 차체 공업회사 Société Industrielle de Mécanique et Carrosserie Automobiles'를 'SIMCA'라고 부르는데, 이십오 년 전만 해도 예컨대 '기독교 청년협회Young Men's Christian Association'를 아직도 정연하게 'Y. M. C. A.'라고 또렷이 발음했었다. 어디에서나 '이해되는 것'이 '지각되는 것'에, 특히 동시적인 여건에서는 단 한 번의 일별로 더 많은 요소들을 파악하게 하는 시각적인 것에 자리를 내주고 있다.

**38. '바쁜 사람들'의
교신을 위한
미국의 우편엽서.**
미국은 글을 쓰는 것을
면하게 하는 우편엽서를
계획했다….

이와 같은 기호의 사용이 성공하고 있는 미국은 —거기서는 지적 전통이
뿌리를 내리지 않아서 유럽처럼 그 사용에 장애를 만들지 않기 때문인데—
이 새로운 상황의 한 놀랍고도 전형적인 예를 만들었는데, 관광객들은, 그들
에게 이십여 개의 표준화된 문장들을 제공함으로써 엽서에 글을 쓰는 것마
저 면하게 해 주는 우편엽서들을 사용할 수 있다. 현대사회는 사람들 사이의
서신 왕래를 그 제한된 수의 표준화된 문장들로 환원하려고 하는 것이다. 사
용자는 자기의 뜻에 맞지 않는 문장들을 줄로 그어 지워 버리는 것으로 충분
하다. 이와 같이 정상적인 삶이, 지난 대전 동안 프랑스에서 피점령 지역과
자유로운 지역 사이의 교신에 쓰일 엽서를 상상해냈던 독일인들만큼 가혹
한 속박을, 개인적인 표현에 가하기에 이르는 것이다.(도판 38)

지금 문제 삼고 있는 것은 특수하고 예외적인 경우들이 아니라, 진짜 하나
의 방법이다. 그 하나의 변이형을 한국전에 참전한 미군이 사용했던 코드화
한 전언傳言들에서 찾아볼 수 있다. 그 표현 수단에서 문장은 저리 가라였다!
단순한 번호 매기기가 어떤 경우라도 처리해 주는 것이다. 1951년 2월 3일
자 『르 피가로 리테레르Le Figaro Littéraire』 지誌의 설명에 의하면, "삼백 개의 견
본 문장들이 있고, 그것들이 사랑, 재정, 건강, 가정… 등 인간의 모든 활동을
포괄한다"는 것이었다.

사랑의 경우, 물론 아주 정확하게 표현할 수 있다. 42는 **키스**를 의미하고, 43은 한결 다정한 **사랑과 키스**라는 의미이다. 그러나 가장 자주 사용된 것은 44인데, 그 의미는 **가장 깊은 사랑과 키스**이다.

74는 사랑에 관한 게 아니다. **일이 잘 안 되어 가는데, 귀하의 친절한 재정적 지원에 감사합니다**라는 의미이다.

이미지의 제국

만약 감각과 그것을 유발하는 간단한 이미지를 원용하는 것이, 비교적 제한된 이와 같은 실제적인 영역에서만 있는 일이라면, 그것을 우리 시대의 깊은 성향이라기보다는 차라리 기술적인 삶에 양여한 여백餘白이라고 생각할 수 있을 것이다. 그러나 이미지의 제국은 훨씬 더 멀리 펼쳐져 있다. 이미지가 제 지배하에 두려고 하는 것은 인간의 정신적인 생존 전체이고, 그 생존은 이미 거기에 놀랄 만큼 순종하고 있음을 보여 주고 있다. 이 시대의 강박 현상인 광고는 이런 사태의 가장 좋은 확증이다. 광고는 이미지의 그 힘을 이용함과 동시에 그 힘을 퍼뜨리는 데에 기여한다. 그런데 광고는 현대인의 정신 상태에 대한 격별格別히 설득적인 증언을 들려주는데, 왜냐하면 그것이 스스로 실패에 처하지 않고서는, 그 정신 상태를 모를 수 없을 것이기 때문이다. 광고는 문학작품이나 철학 저작처럼 자체에 어떤 잘못도 허용할 수 없을 것이다. 이 경우 잘못은 **사실 자체에 의해** 배제될 것이기 때문이다. 오래 가는 광고는 어떤 것이나 효과 있는 광고이고, 따라서 그것이 주는 강한 인상을 받은 사람들의 한 명백한 욕구에 부응하는 것이다.

광고는 19세기 전반, 사실상의 초기에 언어로 이루어졌었고, 관념적이었었다. 그것은 말의 힘을 이용했다. 1837년, 『세자르 비로토C̀esar Birotteau』라는 소설에서 광고 '생리학'의 초안을 개진한 발자크는, '터키 왕비용 이중 크림과, 장 가스 배출액'에 대한 놀랄 만한 광고 전단을 상상해냈는데, 그것을 '역사가들이 **증빙 자료들**이라고 표제를 붙이는' 것의 반열에 그 자신이 올려놓았다. 발자크가 강조하는 바로는, '우스꽝스런 **미사여구가**', 동양을 환기하

는 '그 **말들**이 발휘하는 마술'과 마찬가지로 '성공의 한 요소였다'는 것이다. 소설가적인 주장이고 상상인가? 아니다. 그 광고는 그 소설에서 대★ 향수제 조업자가 고안한 것으로 되어 있지만, 그것에 조금도 뒤지지 않는 당시의 광고자료들을 발견하기가 어렵지 않을 것이기 때문이다. '세이레네스의 크리스마'[12]가 그 증거인데, 그것은 마찬가지로 화려한 표현으로써, 그러나 이 경우에는 동양의 낭만적인 매력이 아니라 그리스의 고전적인 매력을 이용했다. 19세기 중기의 광고는 '문학적'이었다. 그것은 제품의 질을 과장했는데, 웅변과, 나아가 수사와, 더 나아가 우스꽝스런 횡설수설이 고객들의 마음에 들기 위한 가장 소중한 보조자들이었다. 왜냐하면 그들을 설득하는 것이 문제였기 때문이다. 물론 이미지가 나타나고 있었으나, 장식적인 부수적 요소였을 뿐이다.(도판 39)

그런데 오늘날은? 강한 인상을 주어야 하고, 시각의 기억에 이미지를 붙박아 경이驚異나 반복의 힘으로 거기에 각인되게 해야 한다. 그러나 그 이미지는 더 이상, 판단하거나 그것에 찬동하기를 요구하지 않는다. 그것은 시각적인 충격으로써 단순한 관념을 받아들이지 않을 수 없게 한다. 눈의 중개를 통해 그것은 이를테면 정신에 불법침입하여, 그 안에 상품과 그 상품이 부응하려고 하는 욕구 사이에 끊을 수 없는 관계를 하나의 사실처럼 확립해 놓는다. 그 연결이 정당화된다든지 그렇지 않다든지, 심지어는 그것이 합리적인지조차도 부차적인 문제이다. 이 경우 보여 주는 것은 증명하는 것과 같기 때문이다.

논거論據는 이젠 검토되지도 검토될 수도 없는데, 논거가 여기서는 심지어 있지도 않다는 그 훌륭한 이유 때문이다. 이미지는 어떤 의약품과, 건강이 좋은 어떤 사람의 기운찬 모습을 밀접히 연관시킨다. 예컨대 팔아야 할 약의 투명한 병을 통해 대머리가 보이고 있는데, 무성한 머리털로 그것이 뒤덮이는 것이다, 등등. 지각은 언제나 확인된 사실과 같은 성격, ─생각이라면 어떤 것도 비판을 면할 수 없기에 결코 얻을 수 없을 자명한 성격을 띠는 것이다.(도판 40)

39. 세이레네스의 크리스마 광고.
L. T. 피베르 사社. (위)
40. 두발양생제 실비크린의 광고. (아래)

한 세기 전, 광고는 대중의 문학적 예술적 '취향'을
즐겁게 했지만, 오늘날은 시각적인 충격으로
느닷없는 관념을 받아들이지 않을 수 없게 한다.

41. 스위스 광고. 하몰 사.
광고는 그것이 촉발하는
본능적인 연상들로써,
권고된 제품에 대한 욕망을
인위적으로 태어나게 한다.

나는 심지어, 주입된 연상聯想이 합리적일 필요도 없다는 주장을 최근에
한 바 있다. 바로 위의 예에서 그것은 아직도 합리적이다. 오랜 연구 후에 화
학적으로 그 작용이 확증된 로션이 머리털의 재생을 촉발한다는 사실은, 그
자체로 비논리적인 어떤 점도 없다. 고객들은 그것을 예기하고 있으므로, 그
들의 신뢰를 키워 주는 것으로 충분한 것이다.

그러나 이미지는 그보다 더할 수 있다. 그것은 정당화될 수 있는 근거가 없
는 확신을 가지게 할 수 있는 것이다. 사고에 의해 통제되지 않음으로써 그 확
신은 자의적이고, 심지어는 부조리하기까지 할 수 있다. 해당 인물은 그 사실
을 깨닫지 못하는데, 왜냐하면 그것을 그냥 받아들이는 것만이 그의 할 일이
기 때문이다. 광고는 그 저항할 수 없는 힘을 알아채는 데에 오랜 시간이 걸리
지 않았고, 그것을 이용하기를 두려워하지 않았다. 피서객들의 피부를 갈색
으로 태우는 제품의 경우를 예로 들어 보자. 위에서 말한 방법은, 그 기적적인
제품의 병이 함께 있는 가운데 멋있게 갈색으로 탄 피부를 보여 주라고 가르
칠 것이다. 그런데 사람들은 그보다 더한 광고를 만들었다. 광고지는 사랑으

로 서로 밀착해 있는 젊은 남녀 해수욕객 한 쌍을 보여 줄 뿐인데, 어떤 애매함도 남아 있지 않도록, 손으로 직접 두꺼운 붉은 선을 그어 그린 것 같은 심장이, 서로 붙어 있는 그 두 남녀의 머리를 둘러싸고 있다. 그 제품의 효력과는 어떤 합리적인 상관관계도 없는 이미지이다! 그러나 그 광고 도안자는 피부를 햇볕에 태우고 싶다는 욕망보다 더 멀리로, 행인들의 마음속에 막연하나 내밀한 사랑의 열망을, 게다가 그가 은밀히 환기하는 추억의 영화의 마력적인 효과에 힘입은 바보 같은 꿈 전체를 뒤흔들어 놓을 것이다. 마찬가지로 관광 광고의 세이레네스들도 **햇빛과 로맨스**라고 노래 부르는 것이다…. 문제의 광고지는 그것 역시 구경꾼들의 바로 무의식 속에서 정념情念의 힘을 작살로 맞혀 놓치지 않는데, 그 정념은 이 경우 아무런 관계도 없는 것이지만, 선택의 저울에 욕망의 무게를 던져 얹을 것이다.(도판 41)

성찰과 반사작용

따라서 감각은 적절하게 인도되면 이성의 영역을 교묘히 피하고, 해당 인물의 자기통제를 넘어 본능의 잠재적인 힘을 자동적으로 움직이게 한다. 이것은 러시아의 정신생리학의 기반에 있는, 조건반사에 관한 파블로프의 발견들의 적용—정치 프로파간다에서는 때로 의식적이기도 한—이라고 나는 시사한 바 있다.[12] 우리는 파블로프의 실험을 알고 있다. 개에게 고기를 보여 주면, 개는 침을 흘린다. 며칠 동안, 구미가 돋우어지는 순간에 개에게 방울 소리를 들려준다. 어느 정도의 시일이 지난 후 본질적인 것, 즉 먹이를 빼 버린다. 그래도 방울 소리만으로 개의 침샘은 작용한다. 정상적인 연상이 조작된 부수적인 연상으로 이전된 것이다. 속아 넘어간 것은 정신이 아니라, 생체의 반사작용 자체이다!

인간이 교묘하게 계산된 메시지를 담은 감각들의 침입에 무방비로 문을 여는 날, 그 감각들의 계략에 순종하게 되는데, 보초인 지성이 잠들어 버렸고 적들은 보초를 피해 들어왔기 때문이다.

1949년에 말로가 그의 소설 『정복자들Les Conquérants』에 덧붙인 발문에서,

그 역시 다음과 같이 확인한 바 있다. "여전히 문제인 것은 조건반사를 이루어 놓는 것이다. 즉 어떤 어휘를 어떤 이름들에 시종일관 갖다 붙임으로써 그 어휘로 하여금 그 이름들과, 그 어휘 자체가 통상적으로 불러오는 감정들을 연결하게 하는 것이다."

사람들의 마음을 원하는 대로 주무르려는, —그들을 움직이는 마음의 동요를 직접적으로 일으킬, 통제할 수도, 피할 수도 없는 연상의 망을 그들에게 만들어 놓으려는, 그런 심리 기술에서 이끌어낼 수 있는 효과를 시사할 필요가 있을까? 일종의 집단적인 최면 상태에 내던져진 개인의 무력함을 강조해 말할 필요가 있을까? 그 최면 상태에서 개인은, 무의식적이고 거의 생체적인 토대를 가지고 있을 것이기에 더욱 논박할 수 없을 확신을 그의 동류들과 함께하게 될 것이다.

이와 같은 심리조작 활동은 정치생활에서는 이미 시작되었고, 그 효력을 드러내었다. 1919년 공산당의 좌초에 어떤 논거보다 더 기여한, 피를 뚝뚝 흘리며 머리털은 곤두서고 팽창된 두 눈은 잔인함으로 가득 찬 '이빨로 칼을 물고 있는 사람'을 누가 기억하지 못하는가? 그리고 그 역으로, 더 근래에는 그 같은 당의 벽보들이 당명을, 야외에 있는 젊은이들과 태양과 꽃 핀 나무들의 이미지들과 접합시키는 경향이 생긴 것도 우연한 일인가? 그러나 그것은 결코 관광 광고도 아니고, 또 어떤 당黨도 기상의 변화나 계절의 리듬에 영향을 줄 수 없으며, 여기에 작동하고 있는 것은 조건반사이다. 똑같은 정치적 결집을 부추기거나 방해하기 위해, 똑같은 힘이 똑같은 효력을 내며 이용되고 있는 것이다.

그 힘은, 책의 문명이 19세기의 에고티즘[13])에 이르기까지 거침없는 승리를 이끌고 온 데 반해, '자아'와 그 통제 능력의 점진적인 축소에 기여하고 있다고 생각할 수 있다. 그러나 그 힘이 개성에 적대적인 것에는 다른 하나의 이유가 있다. 개성은 변화와 차이의 원천이라는 것이다. 그런데 감각은 속도의 필연적인 귀결인 강렬함을 통해서만 활개를 편다. 감각은 요구되는 반응을 유발하기 위해서는 거역하지 못할 만해야 하고, 충격을 이끌어 와야 한

42. 페르디난트 호들러, 〈나무꾼〉, 1910. 베른.

카상드르의 나무꾼 포스터, 1923. (위)
카상드르의 나무꾼 포스터, 1924. (아래 왼쪽)
루포의, 나무로 된 인물을 그린 포스터. (아래 오른쪽)

…떤 주제라도, 예컨대 나무꾼을 새로 시작된 세기의 한 화가가 다룬 것과 포스터의 대가들이 점진적으로 작업해 온 것을 비교해 보면, 도해와, '한방 먹이기'의 추구가 승리하는 것을 보게 된다.

다! 강한 인상을 주어야 하는 것이다! 그리하여 지각의 강렬함은 현대세계의 욕구가 된 것이다. 그 강렬함은 문명이 진행을 가속하는 곳에서 더 높이 평가된다. 뿌리 깊은 관습이 붙잡고 있지 않은 미국에서는 그 강렬함을 훨씬 더 거침없이 기른다.

 광고지는 이 점에 있어서도 우리에게 그것의 발전에 대한 명백한 증거를

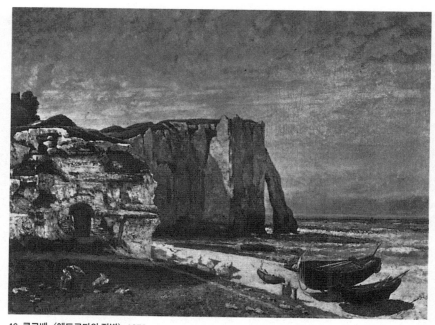

46. 쿠르베, 〈에트르타의 절벽〉, 1870.
미술의 발전은 한 세기 전 이래 포스터의 발전과 같은 추세를 드러낸다. 19세기 중엽 쿠르베 같은 화가는
무엇보다도, 자신의 눈이 지각하는 것을 환각적으로 충실히 묘사하는 것에 전념했다.

제공하고 있다. 19세기에 광고를 위한 이미지나 상품의 장식 도안은 당시의
공식적인 미술처럼 소묘에 결부되어 있었는데, 소묘는 우리에게 형태와 윤
곽이라는 지적인 관념을 환기한다. 그러다가 19세기 말에 색이 소묘를 능가
했는데, 들라크루아E. Delacroix에서 인상주의까지 미술에서 색의 승리가 확고
하게 된 것과 같은 추이推移이다. 그러나 색은 그 적수인 선뿐만 아니라, 색의
명암상의 차이를 표현하는 훨씬 더 미묘한 요소인 색가色價에 대해서도 승리
를 거두었다. 로트레크나 보나르P. Bonnard가 그린 현대 포스터의 최초의 걸작
들은, 망막에 충격을 주는 색 반점과 그 윤곽의, 감각에 대한 호소만을 원용
했다. 거기에는 대상 표면의 어떤 높낮이도 없고, 어떤 명암의 조화도 없다.
명료한 윤곽선으로 강조된, 순수하고 꾸밈없는 단색조들만이 있을 뿐이다!
스테인드글라스의 납 테두리처럼 단단한 그 윤곽선은 더 이상, 이미 인정되

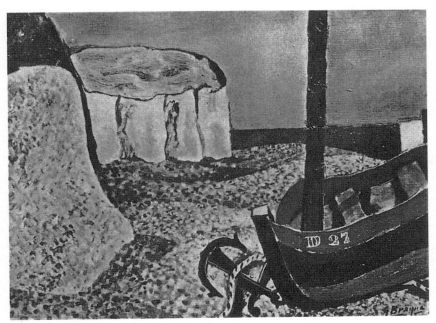

47. 브라크, 〈절벽〉.
20세기에 들어와, 쿠르베가 다루었던 주제를 브라크의 붓 밑에서 다시 발견한다는 것은 호기심을 끄는 일이다.
절벽들, 해변, 배 등의 이어지는 원근경. 그러나 이 그림에서는 모든 것이 조형적 효과를 극도로 응축하는 강력한
종합으로 귀결되어 있다.

어 있는 형태 관념에 어떤 도움도 받으려 하지 않는다. 그것은 구불구불하게
끊김 없이 전개되는 기본적인 윤곽선인데, 그 독창성과 대담성으로써 우리
마음에 격렬하게 새겨진다.(도판 18)

움직임은 시작된 것이다. 20세기는 선과 색을 더욱 공격적으로 단순화하
고, 무엇보다도 주의력에 '한 방 먹이기'를 그것들에 요구하여, 우리의 주의
가 요청된 후 우리가 아무리 급하더라도 우리에게 전달되는 간략한 기호와
그 의미를 파악하지 않을 수 없게 하는 것이다. 소묘는 쉽사리 도해나, 속기
速記 뭉치가 된다. 대중들에게 익숙한 현대의 많은 광고들이 바로 그들의 눈
앞에서 몇 년 만에 세심한 사실성寫實性에서 거의 추상적인 전사轉寫로 나아
가는 진전을 보였다. 이와 같은 광고의 진전과 현대미술의 진전 사이의 평행

관계를 관찰해 본다면, 얼마나 큰 성과를 얻을 수 있으랴!(도판 42-47)

음악회의 음악 소리가 높아 가는 가운데 자기 말소리를 상대방이 알아듣게 하기 위해서는 끊임없이 목소리를 높여야 한다. 그 이래 색은 형광의 도움을 받아 뜻밖의 강렬함을 얻었다. 이제 색은 번쩍이며 벽에서 솟구친다. 사람들의 시선은 꼼짝없이 사로잡힌다. 하지만 오가는 행인들 자신의 속도에, 광고판을 붙인 채 내닫는 버스의 속도를 더해야 하지 않겠는가?

감각의 둔마鈍痲

또한 지치고 무감각해진 관람자의 감각의 둔마도 극복해야 한다. 익숙해지면 더욱 심한 격렬함을 갈구하게 되고, 그 격렬함은 필요불가결하게 된다. 끊임없이 고막을 두드리는 심벌즈 소리는 청각을 무디게 하기 때문이다.[13] 그리고 사실 감각기관들의 지각의 입구가 높아지지 않았는가? 이미지들과 영화에 있어서 색조가, 둔마 작용이 덜 진행된 유럽보다 미국에서 뚜렷하게 더 강렬하며 과장되어 있는 것을 보면, 그러리라고 추측하게 된다. 미국의 생리학자들은 기억 속에서의 색의 각인 정도가 약해졌다는 결론을 내린 바 있다. 마찬가지로, 이전에 식별할 수 있었던 어떤 음조들을 현대인들의 귀는 더 이상 듣지 못한다는 것이 주목된다고 여겨졌다. 뉘앙스(미묘한 차이)는 빈말이 되어, 농축濃縮에 자리를 내주고 제거된다.

이에 대한 증거들이 있다. 독일이 급히 패주하고 아그파 필름 공장들이 승전국들의 소유물이 되었을 때, 미국에서 재현된 필름 제조 방법은 정확한 색조를 희생하고 더 짙고 더 뚜렷한 착색 입자를 얻기 위해 의도적으로 수정되었다. 그것은 대중들의 요구에 부응하기 위해서였다. 그 여파가 늙은 유럽으로 되돌아오게 되는데, 주의 깊은 눈은 출판계에서 복제화들의 채색을, 관상자들의 '눈에 더 드는' 미적 효과를 얻기 위해 과장하는 경향이 생겼다는 것을 확인하게 되는 것이다.

앵글로 색슨 쪽의 몇몇 대형 미술관들이 무모하게, 때로 무자각적으로 몰두한 옛 걸작품들의 과도한 세정 작업에는 다른 이유가 없는 것이다. 가장

교양있는 사회계층의 호의로운 반응이 없음에도 불구하고 사람들은 그 그림들을 난폭하게도 연마제로 닦아내어, 우리의 현금의 시각視覺에 맞추기를 두려워하지 않았다. 그 책임자들이나 그들을 지지하는 이들이나 악의를 가진 것은 아니었지만, 옛날 화가가 작업하며 한없이 얇은 글라시14)에서나, 가늠할 수 없는 고색古色에서까지, 추구했던 미묘한 효과들에 그들의 눈이 무감각했던 것이다.

하기야 그들은 그들의 훈련된 관찰보다는 차라리, 그러한 한없이 작게 존재하는 효과들을 잡아내지 못할, 연구소의 기계적인 확인을 더 신뢰하지 않는가? 그러니까 연구소들이 필요한 것은, 역설적이지만, 최우선적으로 복원기술자들과 학예사들의 지각의 섬세한 정도를 가늠하기 위해서라고 해야 하지 않을까? 거기에 문제 전체가 놓여 있는 것이다.

질적인 것이 아니라 양적인 것을 계측하는 것을 목적으로 하는 도구가 도달하지 못하는 날카로움을 시각이 지니고 있다는 것을 생각하면, 사용하는 도구에 대한 물리학자의 맹목적인 믿음은 감각적 태만에 대한 얼마나 우스꽝스런 고백인가, 얼마나 비겁한 기권인가! 하나의 향수를, 하나의 포도주의 산지와 저장일을 감정할 때, 어떤 시험기試驗器의 작업이 직업적인 감정가의 감식력에 다가갈 수 있겠는가? 그런데 후각과 미각은 우리의 시선보다 훨씬 덜 훈련되어 있는 것이다. 그리고 우리가 고백하는 그 무능, 기계의 계측에 대한 그 맹목적인 원용은 시대의 한 징후가 아닌가? 그것은 또한 저항할 수 없는 운명에 대한 확인이 아닌가?

분명하고 전형적인 평균치가 어디에서나 개별적인 감수성들의 섬세한 변이變異를 대신하고, 뉘앙스는 그것을 지각하고 평가하는 기능인 심미적 감각을 끌고 은둔처로 물러난다. 심미적 감각과 뉘앙스의 쇠퇴는 옷이나 넥타이, 또는 해변용 겉옷 등에서, 미국으로부터 들어온 도발적인 가지각색의 뒤섞인 색깔들의 난입에 자리를 내주는데, 이전이라면 그 색깔들은 허용될 수 없는 부조화를 만드는 것으로 생각되었을 것이다. 지각에 있어서 덜 날카로운 남성이 먼저 굴복한 반면, 여성은 아직도 저항을 멈추지 않고 유럽의 전통을

계속 내세우고 있다. 발레리는 이렇게 쓴 바 있다. "아름다움은 이를테면 주검이 되었고, 새로움, 강렬함, 기이함, 한마디로 모든 충격적인 가치들이 그것을 밀어내고 그 자리를 차지했다."

놀라움과 강렬함에 대한 이와 같은 욕구는 어디에서나 나타난다. 신문을 펼쳐 보라. 기사들의 제목(그리고 그 의도)에서부터 마지막 부분 면들의 광고에 이르기까지 모든 것이, 우리가 본의 아닌 고백으로 너무나 잘 말하듯이, '센세이션을 일으키기'를 목표로 하고 있다. 시장 안을 거닐어 보라. 구경거리들은 물리적으로는 속도와 충격, 가속적인, 휘몰아 가는, 급격한, 격렬한 움직임들을 제시한다. 심리적으로는 가장 기본적인 감정들, 생체적 반사작용에 가장 가까운 에로티시즘이나 공포 같은 감정들을 일깨운다. 공포를 불러일으키는 삼면기사 같은 사건들과 성적 매력은 대중의 주의를 추동推動하는 두 원동력이 되었다. 단 하나의 말이, 되풀이해 외쳐대는 소리로 광고 플래카드나 공연물 광고를 뒤덮는다. '상사시용[센세이션]!' 또는 '상사시요넬[센세이셔널]!' 여기에 영어에서 빌린 '익사이팅!'이라는 대답이 메아리로 돌아온다. 그것이 바로 발레리가 '충격의 수사학'이라고 불렀던 것이다.

그리고 단순화되고 여 보라는 듯 도발적인, 강렬한 색깔들과 응축된 형태들로 우렛소리처럼 요란한 이미지는 사람들을 사방에서 끌어모으는 수단이 되는데, 그들의 갈망에 찬 시선들이 기다리는 그 이미지는 중추신경계에서 생체적 욕구의, 탐욕의 반사작용을 격발한다.

다른 쪽 끝에서는 정신의 가장 높은 영역들에서 이와 비슷한 사유의 흔적을 고백하고 있다. 실존주의 철학이, 현상학이 오늘날 그토록 엄청난 활력과 평가를 누리게 되었다고 한다면, 그것은 그 철학들이 세계에 대한 주지적인 이해를 거부하고 더 직접적인 파악을 취하려고 하기 때문이 아닌가? 그 철학들은 '존재의 감각'이라고 명명될 수 있을 것을 얻으려고 하는 것이 아닌가? 이를테면 '형이상학적인 감각적 충격'이라고 할 것을 내세우기 위해 주의를 많이 끌어야 하는 것일까?

만약 우리의 양상이 그러하다면, 어떤 결과들을 예측할 수 있을까? 우리

는 책의 문명의 상속자로서 책의 기진함에 따른 그 퇴화물들의 방해를 받고 있으며, 이미지의 문명의 창시자로서 좌충우돌하는 이미지의 성급한 양상들을 아직, 제어할 수 있을 만큼 충분히 분명하게 이해하지 못하여 그 가운데서 허우적거리고 있다. 정녕 과도기적 단계에 처해 있는 것이다. 과거와 미래 사이에서 갈팡질팡하며, 스스로의 모순과 과격함에 낙담하고 있는 우리는 스스로를 너무 늙었다고 느낌과 동시에 너무 젊다고도 느끼는 것이다. 관찰자가 보기에는 열광적인 시대이나, 시대를 겪어나가며 스스로의 균형을 찾으려고 하는 사람들에게는 으스러뜨릴 듯이 짓누르는 시대….

개인의 쇠락

위협을 받고 있는 것은, 발자크의 '줄어드는 가죽'[15]처럼 매일매일 줄어들고 있는 것은, 사회가 그 구성원들에게 허여 許與하는 개인적 생존의 여백이다. 책의 문명의 철저한 주지주의는 관념들과 말들의 더미 속에, 스스로 겪은 경험으로 키워진 개인적인 감성의 진정한 자산을 잠겨 버리게 하는 것으로 시작되었던 것이다. 관념들과 말들은, 우리가 다른 데서 빌려 온 추상적이고 인위적인 개념밖에 가지고 있지 못한 대상뿐만 아니라 직접 느끼는 것 또한 다른 사람들과 같은 방식으로 생각하고 표현하게 한다. 보통 사람부터 가장 이지적으로 닦인 지식인까지 똑같은 결함에 빠져 있는데, 조립된 지적인 것들이 과다하게 넘쳐나 내면의 목소리를 짓눌러 버리는 것이다. 시인과 예술가, 어린아이와 미친 사람에 대한 우리의 호기심은 이에 대한 반동에서 비롯되는데, 그들은 능동적이든 수동적이든 공통적인 합리적 활동을 벗어나 아직도 내밀한 동기들과 직결되어 살아가고 있는 사람들로 이루어진, 때로 충격적이기도 한 잡다한 무리이다.

그런데 이미지의 문명이 나타나 이와 같은 개인의 쇠락을 한층 더 부추기게 된다. 판단하는 추론으로 시간을 끄는 우회를 없애고, 감각과 행동의 직접적인 관계를 수립하는 것이다. 이미지의 문명은 조직적인 감각적 선동의 체계를 이용하여 인간의 행태를 조작하기 위한 엄청난 수단들을 보유하고

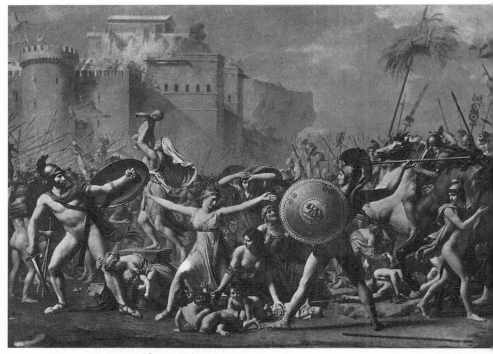

48. 다비드, 〈사비니 여인들의 납치〉,[16] 1799. 파리 루브르박물관.
49. 〈사비니 여인들의 납치〉의 세부: 밀 단. 출전, '반신半神들' 총서의 『다비드』.(p.89)

미술 서적들은 작품의 세부를 잘라내어 그 맥락에서 분리시킴으로써 관상자의 주의를 유도한다.

있고, 그 체계에 그 문명권의 인간들을 예속시킨다. 자유로운 나라들과 그렇지 않은 나라들 사이의 차이는 다음과 같은 사실로 귀착된다. 즉 전자에서는 그렇게 하는 권력이 서로 사이에 경쟁이 이루어지는 집단들이나 정당들에 의해 행사되는 반면, 후자에서는 오직 국가의 손에 집중되어 있다….

책의 문명은 인간들 사이의 교환 수단들을 체계화했지만, 적어도 개인주의에 유리하게 작용했다. 독서는 고립적으로 행해지는 것이어서, 지적인 성격의 자료들을 내면의 법정에 가져가고, 그 법정은 은둔처에 보호되어 있어서 그 자료들에서, 우리를 풍요롭게 해 주겠다고 그것이 판단하는 요소들을 원하는 대로 선택하고 결집할 수 있는 것이다.

그러나 책의 문명은 한 세기도 더 전부터 계속 침식되어 왔다. 1819년에 이미 라므네H. F. R. de Lamennais는 그의 『종교와 철학논집Mélanges religieux et philosophiques』에서 경고의 외침 소리를 던졌던 것이다. "사람들은 더 이상 독서를 하지 않는다. 더 이상 독서할 시간이 없는 것이다. 정신은 너무나 많은 방향으로 동시에 끌린다. 정신에 말을 하려면 그것이 지나가는 곳에서 빨리 말해야 한다. 그러나 그토록 빨리 말할 수도, 이해할 수도 없는 것들이 있는 것이다. 그리고 그것들은 인간에게 가장 중요한 것들이다. 아무것도 맥락 지을 수 없게 하고 아무것도 숙고할 수 없게 하는, 이와 같은 가속적인 움직임은 그것만으로 인간 이성을 약화시키기에, 그리하여 마침내는 완전히 파괴하기에 충분할 것이다." 1819년에! 당시 이 문장은 주목되지 못한 채로 있었다. 그런데 이제 느닷없는 조명을 받고 명확해지고 있는 것이다….

　이미지의 문명은 인간을 침범하고, 정복된 지역처럼 점령한다. 검토하고 소화 흡수할 시간을 더 이상 주지 않고, 그 돌연하고도 급속한 침입과 전제적인 리듬을 받아들이지 않을 수 없게 한다. 관람자(혹은 청각적 이미지의 경우, 청취자)는 이젠 동륜動輪에 끼워 맞춘 톱니바퀴에 지나지 않는다. 헉슬리A. Huxley는 『가장자리에서On the Margin』에서, 라므네가 알리려고 한 그 변화의 대차대조표를 작성할 수 있었는데, 책은 영화, 라디오, 텔레비전에 의해 대치되었고, 그것들은 그 '판에 박힌 소일거리들, ―즐거움을 찾으려는 사람들에게 그들 자신의 어떤 참여도, 그것이 어떤 것이든 어떤 지적인 노력도 요구하지 않는 그런 소일거리들의 공급처들'이다.

　헉슬리보다 오래전에 카프카가 시청 매체들의 이와 같은 전제적인 지배력을 드문 통찰력으로써 분석한 바 있었다. "저는 시각이 발달한 편입니다. 그런데 영화는 제 눈에 거북해요. 영상이 급격한 리듬으로 움직이고 빠르게 변하기 때문에, 어쩔 수 없이 눈에 잡히지 않아요. 시선이 영상을 붙잡는 게 아니라, 영상이 시선을 붙잡죠. 영상들이 의식을 휩쓸어 버립니다. 영화는 지금까지 아무것도 입지 않고 있던 눈에 **유니폼**을 입히는 것이에요."[14] 그리고 "눈은 영혼의 창이다"라는 체코의 속담에 빗대어 이렇게 결론을 내리고

있다. "영화는 그 창 앞에 있는 철제 덧문이지요."

그런데 자유란 우선 우리에게 제공되어 있는 것들 가운데서의 선택이다. 그렇다면 자유의 운명은 어떻게 될 것인가? 오늘날 이루어지고 있는 감각 현상은 유도적誘導的인데, 그것이 강박적인 유인을 행사하기 때문일 뿐만 아니라 일체의 판단의 여지를 허용하지 않기 때문이기도 하다. 심지어 세부까지도 받아들이지 않을 수 없게 하는 감각 현상의 경향보다 이 점을 더 잘 드러내 주는 것은 없다. 옛날 관상자는 그림 하나를 앞에 두고 그것과의 맞대면에 방기되어 있었다. 그는 자신의 주도권으로 무장되어 있었던 것이다. 오늘날은 화랑에서까지 사용되는 설명 게시판이나 음성 설명기가 관상자의 주의에 그 대상을 획정劃定하여 할당해 준다.

미술서적은 그림의 부분들을 찍은 사진들로써 관상자의 시선으로 하여금

50. 루벤스, 〈시장〉. 파리 루브르박물관. 루벤스에 관한 폴 하사르츠와 앙리 스토르크의 영화가 보이는 카메라의 이동 경로의 도표.
영화는 그림에서 관상자의 시선을, 따르지 않을 수 없는 경로로 이끌고 다닌다.

그림의 어떠어떠한 부분을 고립시키지 않을 수 없게 한다. 영화는 관상자의 시선을 움켜잡고 그 지도指導와 리듬을, 작품에 대한 탐색과 그 사이사이의 휴지—그 탐색, 휴지를 영화는 관상자를 대신해 결정하고 가늠하는데—를, 그리고 때로 심지어, 작품의 구성을 탐구하는 경로까지 받아들이게 한다. 하사르츠 P. Haesaerts 는 그의 기록영화 「루벤스Rubens」에서 그 방법을 잘 짜놓은 바 있다. 눈은 꼼짝없이 굴복하게 되고, 생각은 끈에 매여 따라가야만 할 따름이다. 영화와 텔레비전은 예증例證을 위한 고정된 이미지에 더하여, 내면적 삶의 지속 자체마저 밀착하여 보여 주는 움직이는 이미지를 제시했던 것이다. 작품의 독해도 그와 같이 하지만, 그러나 독해 행위에서는 그 진행과 중지를 여전히 우리가 마음대로 하고, 그 점에서 우리는 우리의 자유를 되찾는 것이다.(도판 48-50)

이후 속도가 개입하고, 더 이상 '다시 하기[再開]'의 가능성을 남겨 두지 않는다. 영상물 속에서뿐만 아니라 일상적인 삶 가운데에서도 그러하다. 열차나 자동차의 창문 너머에서 풍경들은 너무 긴장한 시선에 쉬기를, 어쨌든 활동을 멈추기를 허락하기는 어렵다, 절대로! 그리하여 조금씩 조금씩 이미지들에 대한 채워지지 않는 갈증이 생겨난다. 시선은 동성動性에 중독되어, 이젠 미묘한 마음의 동요나 명상을 태어나게 하는 휴식을 알지 못한다. 시선은 이젠, 급속히 느끼게 된 허기 가운데 들이삼킬 줄만 안다. 우리의 이 경주에서 선두에 있는 미국인들은 유럽인들보다 엄청나게 더 많이 이동한다는 것이 통계로 증명된 바 있다. 감각에 있어서의 방랑하는 유대인인 현대인은 감각들을 끊임없이 쇄신할 수 있지만, 그것들을 가지고 내면적인 자산을 이루지는 못하는 것이다.

주의의 대상을 결정하는 선택과, 그 대상을 가치의 위계에 종속시키는 데에 시간을 들이는 취향을 포기함으로써 현대인은, 그의 자유를 배제하는 불가항력적인 정신적 상황에 내던져져 있다. 뒤아멜G. Duhamel 이 말한 '미래의 삶의 풍경들'은 앞으로 닥칠 위험을 알려 준 바 있는데, 그것은 이제 현재의 삶의 위험이 되었다.

4. 미래를 바라다

그러니 이미지의 문명을 단죄해야 할 것인가? 하지만 그것은 이미지의 문명이 그 위험들에 대한 반대급부로 제공하는 가능성들을 인정하지 않는 것일 것이다.

여기서 문제는, 사태를 단순화하는 비관주의로써 우리 시대를 비방하는 게 아니다. 인류가 나아가는 가운데 한 건의 손실은 거의 언제나 한 건의 이득으로 청산되곤 한다. 희생은 추구하는 목적의 조건인 법이다. 지적인 사상事象을 시선의 지각으로 환원함은 필연적으로 정신적인 퇴행과 같아진다고 생각하지 말아야 할 것이다. 평균적인 인류는 그로써 빈약해지고, 그들이 찾는 강렬함과 속도의 증가를 그런 대가를 치르면서 얻지만, 그러나 뛰어난 인류는 그들이 이전에는 근접하지 못했을 성과들에 도달한다.

기호는 사고를 자유롭게 한다

그리스·로마 문명의 기수법記數法보다 더할 수 없이 다루기 쉬운 아라비아의 기수법이 수학에 비약적인 발전을 가능케 한 것과 마찬가지로, 이전에 사고 가운데 형성되던 관념들의 시각적인 표상은 정신의 발걸음을 격별히 가볍게 했다. 그로써 지능의 큰 부분이 여유로워졌고, 정신은 그것을 다른 데에 쓸 수 있게 되었던 것이다.

우리 문명의 활동적인 첨단에서 과학자는 외계를 정복하는 거대한 기획의 작업장作業長이다. 데카르트는 해석기하학을 창안함으로써 대수학을 **보일 수 있는 것**으로 만들었고, 그 이래 그래프라고 불리게 된 것의 도움으로 대수학을 공간 속에 기록했다. 한 수학자의 훌륭한 표현으로는, 그래프의 유리한 점은 '눈에 말한다'는 것이다. 데카르트 자신, 그래프의 도움으로 '모든 문제들을 축조'할 수 있다고 정곡을 찔러 말했는데, 즉 문제들에 형태를 줄 수 있다는, 따라서 그것들을 이미지로 바꿀 수 있다는 것이었다. 그는 관념보다 이미지를 가지고 더 빠르게, 더 총괄적으로, 그리고 더 정확히 인지할

수 있다는 것을 발견했던 것이다. 게다가 함수와 그 곡선은 앎을 시각화하여 단순한 선의 변화 가운데 나타나게 함으로써, 우리가 머릿속 담화의 연계적이거나 단편적인 언표言表 가운데 갈피를 못 잡지 않고, 단번에 현상을 파악할 수 있게 하는 것이다. '단 한 번의 일별一瞥'로써 관념들의 복잡한 전체가 구체적으로 이해된다.[15]

여러 가지 색들에 대한 인간의 시각적 능력의 변화상을 나타내고 싶다면? 분광分光으로 나타나는 일련의 색들의 단계를 가로 좌표에, 그리고 눈의 감수성을 측정하는 루멘lumen[17]의 점증하는 단계를 세로 좌표에 위치시키고, 그 색들에 대해 그 감수성이 변해 가는 곡선을 긋기만 하면 될 것이다. 그러면 문제의 현상의 양상이 그 전체상과 동시에 그 극도의 세부적인 정밀성에서도 표현되는 것을 볼 수 있을 것이다. 우리에게 그토록 명확하고 그토록 정확하게 알려지는 내용의 일부분만이라도 말로 설명하기 위해서는 얼마나 길고도 혼잡한 담론이 필요하겠는가?

함수의 다른 한 변수에 대응되는 제삼의 좌표를 첨가한다면, 우리는 또 어떤 놀라운 결과를 얻지 않겠는가! 그 세번째 좌표는 그래프를 입체감이 있는 것으로 변형시킬 것이다! 앞서 단 하나의 경우를 두고 추적된 현상은, 거기에 추가적 요인이 가하는 모든 변형들에 나타날 수 있을 것이다. 그러니 정신은 그 연구 대상에 대해 얼마나 확고한 새로운 지배력을 획득하겠는가!

그러나 반면에 은밀한 위험들이 나타나기도 한다. 그 하나를 보자. 언론과 프로파간다가 통계를 보여주기 위해 이용하는 그래프의 그 곡선들은 하나의 예견치 못한 위험을 초래한다. 그 곡선들은 합리적인 건전한 논리에 조작적인 '시각적 논리'를 대치하려는 경향이 있는 것이다. 기본적인 한 농산물의 재배를 유지하기 위해 토양의 주기적인 휴경이 요구되는 경우를 가정해 보자. 그 농산물의 저장의 진척을 나타내는 곡선이 중지되면서, 그때 '상한점'에 도달하는 것은 당연할 것이다. 대중들은 그 현상과 그것의 불가피성에 대한 설명을 들으면 단번에 이해할 것이다. 그러나 겉보기에 객관적인 그래프를 그들에게 제시해 보라. 그러면 눈은 그래프의 상승과, 그것이 암시할

한결같이 계속되는 대각선을 기대할 것인데, 토양의 생산력에 필요불가결한 휴경은 거기에 갑자기 수평선을 도입하게 된다. 우리의 정신에는 그 상승의 중단이 예기되어 있지만, 눈에는 그것은 비정상, 균열과 같은 '모습을 하고'(여기서 이 표현은 그 전적인 뜻을 나타낸다) 있다. 그 모습만의 비정상을 이용하여 사람들은 전혀 근거 없는 불안, 더 나아가 공황을 조장할 것이다.

마찬가지로 선거 때마다 우리는 정당들의 승리와 패배를 보여 주는 도표들에서, 숫자를 그르치지 않으면서도 선영線影 막대와 점을 찍어 그린 회색막대를 편향적으로 이용함으로써 시선을 속이고 사실의 의미를 자의적으로 왜곡하는 것을 목도하지 않는가? 이러한 모든 경우에 전적으로 무성찰적無省察的인 '시각적 논리'가 합리적인 논리의 자리를 차지하고, 그 합리적인 논리가 제 임무를 수행하는 것을 막는 것이다.

일반적으로, 이미 이루어져 있는 것을 수동적으로 받아들이기만 하는 것은 의식되는 감정 혹은 사고의 중개를 거치지 않게 함으로써 내면적인 삶의 점진적인 퇴행을 마련하는 게 아닌가? 시각적 논리를 받아들이기만 하는 대중들에게 있어서는, 틀림없이 그러하다. 그러나 그 논리를 제어하고 이용할 줄 하는 사람에게 있어서는, 그것은 새로운 발전의 기술이 되는 것이다.

인간은 개별적인 감각적 경험에 점차적으로 보편적 추상을 대치함으로써 지능의 발달과, 동물적인 단계의 탈피를 가능케 했다. 그다음 다시, 사고된 관념에 기호, 수학적 상징을 대치함으로써 그 지능으로 하여금 자체의 한계를 넘어서게 한다. 인간 지능은, 본래 그것에 차단되어 있는 것으로 보였던 —사고가 불가능한 것이므로— 영역들에 다가갈 수 있는 것이다. 예컨대 무한의 관념 앞에서 정신은 막히는데, '끊임없이 계속되는 더하기'라는 둘러대는 설명에 의하지 않는다면 그것을 이해할 수 없는 것이다. 그런데 그것을 약정적인 형상 ∞로 대치하면, 이 표시는 정신 내의 찾기 불가능한 그 등가물이 없어도 되게 한다. 우리는 더 이상, 그 파악 불가능하고 우리 뜻대로 되지 않는 관념을 이를테면 실현하려 하지 않고, 그냥 경험적으로 이용하려고

만 한다.

미완성의 이미지라고 할 기호는 따라서 사고를 억제하기는커녕, 사고를 초월함을 가능케 할 수 있다. 사고는 기호의 힘으로써, 그것이 상상할 수 있는 것을 넘어서 진행될 수 있을 것이고, 그리하여 그것이 그렇게 맹목인 세계에서도 계속 자재自在롭게 움직일 수 있을 것이다. 이 인위적인 수단이 없었다면, 틀림없이 사고는 우주의 신비들 앞에서 머뭇거렸을 것이다. 그런데 이제 사고는 인간적인 규모를 넘어서서 무한히 작고 무한히 큰 것의 영역에서 우주를 탐험하고 있는 것이다. 우리의 지각은 무한히 큰 것과 무한히 작은 것에 이르지 못하고, 우리의 관습적인 이성은 그 앞에서 힘을 잃는다. 그러나 그것들을 머릿속에 그리지 않아도 좋게 됨으로써(그것들은 이미지나 생각으로는 상상이나 이해가 거의 불가능하다), 과학자는 수학적 또는 대수학적 상징들 뒤에 숨어서 그것들을 공략하는 것이다. 그 상징들은 감성에 말하지 않고, 머릿속에 어떤 개념도 불러일으키지 않는다. 순전히 익명적이고 추상에 있어서 말을 넘어섬으로써 —말이란 흙으로 뒤덮인 뿌리와 함께 뽑힌 나무처럼, 언제나 현실에 대한 너무나 많은 경험을 함께 이끌고 있는 법인데— 그 상징들은 이를테면 사고 불가능한 것을 사고할 수 있게 한다. 그것들은 약정적인 지칭으로 환원됨으로써 그것들의 기능의 확실한 연쇄 작용만을 따를 뿐이고, 따라야 하는 것이다.

이리하여 현대의 인간은 자신의 가능성을 넘어서고, 그 본성이 그에게 거부되어 있는 듯이 보였던 가능성들을 제 것으로 만든 다음, 마치 원자 내부의 에너지처럼 제 고유의 영역 너머로 확산되어 가는 것이다. 그는 그에게 접근 가능한 세계, 그의 규모 안에 있으며 그의 정신의 법칙들에 일치하는 듯이 보이는 세계 배후에서, 그에게 낯선 세계 속으로 침투해 들어가는 것이다. 과학은 그 기호들, 수학적 상징인 그 이미지들로 무장하여 그것들을 단순히 기재하고 조작하기만 함으로써, 우리의 뇌 능력에 가장 저항적인 분야들 안으로 나아간다. 이리하여 과학이 미래의 세대들을 어떤 새로운 단계로 이끌어 갈지, 우리의 정신적 모습을 또 어떻게 변모시킬지, 누가 예견할 수

있겠는가?

그러한 예견에 있어서 책의 문명은 무능력했던 것이다. 데카르트는 이렇게 언명했었다. "내 정신에 너무나 명백하고 너무나 분명하게 나타나, 내 판단에 어떻게라도 의심하지 못할 것 이상의 것은 어떤 것도 이해하지 못한다…." 그리고 또, "우리는 우리의 이성에 따른 자명성에 의하지 않고서는 결코 설득 당하지 말아야 한다." 명료하고 지적으로 알 수 있는 관념들, 특히 감각의 경험을 표현하고 그 경험을 몇몇 원리들—그 가운데 가장 범할 수 없는 것이 모순율이었는데—의 토대 위에 조직하는 관념들만을 인정할 것, 바로 이것이 몇 세기의 책의 문명의 강령이었던 것이다.

이미지의 문명에서는 이성의 본질적인 법칙과의 단절은 아닐지라도 그 관습과의 단절은 더 이상 금지되어 있는 것이 아니다.[16] 르 루아E. Le Roy는 그 점을 서슴없이 단언한다. 우리는 오늘날 '옛날의 이성에는 터무니없을' 관념들을 사용할 줄 안다는 것이다. 그리고 루이 드 브로이Louis de Broglie는 이렇게 말한다. "물질의 미세한 구조 속으로 내려가면 갈수록 우리는 일상적인 경험을 통해 우리의 정신이 만들어낸 개념들이, 특히 공간과 시간의 개념이, 우리가 침투해 들어가고 있는 새로운 세계들을 묘사하기에는 무력하다는 것을 더욱더 깨닫게 된다." 그러나 논리적인 사고가 포기하는 곳에서, 허구적인 상징이 그 사고가 쓰러져 떨어질 허공을 그것으로 하여금 건너뛰게 하는 것이다.

이와 같이 이미지의 문명은 우리가 직면하는 현실을 느끼거나 더 나아가 직접적으로 이해하는 것을 면하게 함으로써 정녕 인지의 개인적인 통제와 독자성을 배제하지만, 그러나 옛날이라면 인간의 지능을 가로막았을 한계를 그것은 뛰어넘는다. 이것이, 인간을 위태롭게 하면서도 인간에게 새로운 가능성들을 열어 주면서 우리의 눈앞에 어렴풋이 나타나고 있는 지적인 상황이다.

영혼의 보호자인 미술

이미지의 문명은, 그것이 우리와 떼어 놓고 우리에게서 박탈하려고 하는 듯이 보이던 지적인 것과, 우리를 우회적으로 다시 맞대면시키게 될지도 모르는데, 그것 또한, 아마도 오직 우리 자신에게만 달려 있을 것이다. 확실히 인간은 자기 운명의 주인인 것은 아니며, 사건들이 인간을 끌고 간다. 그러나 인간은 그 사건들을 의식하는 순간부터, 그것들을 극복하기 시작한다. 명철함은 인간에게 판단할 수 있게 하고, 판단함으로써 반응할 수 있게 한다. 운명은 인간에게 여러 가지 동향들만을 과할 따름이고, 그것들을 알아보는 것은 인간이 할 일이다. 그리 되면 인간은 그 동향들을 이끌어 가지는 못할지라도, 적어도 그 가운데서 자신을 이끌어갈 수는 있을 것이다.

자기 시대의 명령을 피동적으로 받아들이고, 심지어 그것을 더 강조하는 것은 정녕 경박함과 비겁함을 함축하는 것이다. 반면 그것을 무시하려고, 철저히 부인하려고 하는 것은 어리석음을 함축하는 것이다. 미친 듯이 날뛰는 말에 매달려 끌려가는 것이나, 달려가는 말 앞에 몸을 던져 고꾸라지는 것이나 똑같이 헛된 짓이다. 이성적인 인간이라면 달리는 말과 한 몸이 되어 고삐를 잡으려고 시도할 것이고, 적어도 지금까지 광분하는 에너지를 최선의 방향으로 인도하려고 할 것이다.

아무도 시간으로 하여금 그 비가역적인 흐름을 거슬러 올라가게 하지는 못할 것이다. 나날이 더 잘 지각되고 있는 우리 시대의 특성들은 계속 그것들의 숙명을 따라갈 것이다. 우리는 오직, 영원한 인간적 균형과 비교하여, 우리 시대의 편파성이 위태롭게 하는 것과 발전시키는 것을 추계推計할 수 있을 따름이다. 매 세대는 그들의 새로운 운명을 끌어안아, 앞선 세대들이 이루어 놓은 것을 뱃전에서 경쾌하게 바다로 던져 버린다. 매 세대는 내일의 약속을 탐욕스럽게 갈망하여, 지난 세대들이 오랜 시간을 들여 쌓아놓은 자산을 대가로 주저하지 않고 그것을 사는데, 때로 그 자산은 그 망실을 지불하여 얻어지는 것보다 더 가치있는 것이기도 하다.

역사의식으로 무장하여 다른 사람들보다 당대의 열정을 조금 더 높이 고

양할 수 있는 인간이 해야 할 일은, 이루어지고 있는 새로운 것들의 어떤 것도 방해하지 않는 것이지만, 그러나 맹목적인 열정은 자제하여 이미 검증된 훌륭한 가치들은 버리지 않도록 하는 것이기도 하다.

아무것도 현대문명이 속도와 기계에 대한 점증하는 요구에 굴복하는 것을 막지 못할 것이고, 아무 것도 현금의 조건들에 더 잘 적응된 감각의 우세가 관념의 우세를 계승하는 것을 막지 못할 것이다. 그런데 관념의 우세는 또 감성적 능력의 우세를 계승한 것이었다. 그러니까 인간의 내면적 삶의 균형을 보존하기 위해서는 시각적인 것, 그 영향력, 그 엄청난 힘을 이용해야 한다.

미술, 특히 회화—옛날 것이든, 오늘날 것이든—에 대해 대중들이 나타내는 점증하는 호기심, 그들이 미술관과, 도판을 사용한 위대한 미술가들에 관한 저서들에 보이는 관심, 그런 미술가들 가운데 어떤 이들이 누리는 명성—그들의 유명한 이름은 가장 세계적인 영화 스타들의 이름과 경쟁할 정도인데(피카소가 그렇지 않은가?)—, 그 모든 것이 문화가 경멸적인 오만 속에 칩거하지 않는다면, 언제나 어떤 무기들을 보유하고 있는지를 보여 준다.

우리 시대의 감각적인 갈구에 부응하는 미술은, 현대 심리학이 만들어 주는 틈을 통해 살그머니 들어올 수 있다. 미술은 현대인들에게 익숙한 감각에서 출발하여, 바로 그 감각의 배타적인 지배가 위협하는 것처럼 보이던 모든 감성적이고 정신적인 가치들을 발전시킬 수 있는 것이다.

엘리트들의 역할은 결코 고독하고 거만한 꿈들을 쌓아 올리는 것이 아니다. 그들은 현재 잠정적으로 선호되는 수단들을 받아들여, 마음과 정신이 더할 수 없이 다양한 형식들을 통하면서도 한결 같은 성숙과 균형을 찾을 수 있는, 그러한 삶에 대한 의식을, 온갖 조류들 너머로 유지해야 하는 것이다. 거기에 바로 진정하고도 영원한 인본주의가 있다.

미술은 현금 그들의 선발된 수단이다. 미술은 유리한 상황에 힘입어 새로운 힘, 이미지의 힘 자체를 가지게 되었다. 19세기는 이미지가 눈에 확인된 것이 아닌, 현실의 충실한 재현이 아닌 다른 것일 수 있다는 것을 쉽게 생각

할 수 없었다. 이미지에서 기껏, 때로, 어떤 관념을 받쳐 주는 것, 그 관념을 상징하는 상像을 찾았을 뿐이다.

오직 몇몇 위대한 정신들만이 더 멀리, 아마도 우리 시대보다도 더 멀리 나아갔던 것이다. 괴테는 가장 심오했고, 들라크루아를 앞섰다. 옛 문화, 책의 문화는 그 주된 표현의 하나를 괴테에게서 얻었는데, 그렇지만 그는 책의 문화를 뒤이을 문화에 대해 기대할 수 있는 모든 것을 예감하고 있었다. 그 뛰어난 지식인은 이미 시각적인 사람이었다. 그는 이렇게 언명한 바 있다. "나는 **본다**는 것을 아주 중시한다. 반영反映 가운데 우리는 삶을 소유하고 있는 것이다."

이에 대해 그는 예언적인 말로 설명했는데, 사실 들라크루아는 그 말에 깊은 인상을 받아, 그것을 그대로 흉내내었을 정도였다. 그 언어의 대가는 이렇게 고백했던 것이다. "우리는 너무 많이 말한다. 덜 말하고 더 그려야 할 것이다. 나로서는 말을 포기하고, 아름다운 자연처럼 이미지들로써만 말하고 싶다. 저 무화과나무, 저 뱀, 저 창문 앞에서 햇빛을 받고 있는 저 고치, 저 모든 것이 심오한 징표들이다. 그것들의 참된 의미를 해독할 수 있는 사람은 장차, 말이든 글이든 일체의 언어가 불필요하게 될 수 있을 것이다. 말에는 너무나 무용하고 너무나 무익하고, 말하자면 너무나 우스꽝스런 어떤 것이 있는 것이다….."

괴테는 우리에게, 눈에 감각된 것이 재빨리 판독되는 기호만이 아님을 가르쳐 준다. 그것이 세계와 우리 자신에 대한 명상이 되는 것은, 우리 자신에게 달려 있다. 세계와 우리 자신은 우리가 그 둘에 대해 머릿속에 그리는, 또 우리 밖에서 그리는 이미지들 속에서, 서로를 밝힌다. 그 둘은 이미지들 속에서 의미를 얻으며, 그리하여 제 의미를 드러낸다. 아마도 바로 그것이 미술의 일이며, 우리 시대는 본능적으로 미술을 제 관심의 전면에 위치시키는 것이다.

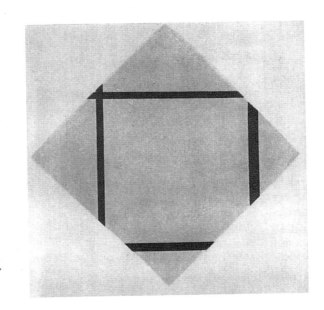

**51. 몬드리안, 〈대각선〉.
뉴욕 현대미술관.**
시각적인 것에 대한 20세기의
숭배는 철저하여, 때로 그림을,
일체의 암시를 배제하는 선과
색의 작용으로 귀착시킨다….

회화의 권능과 의무

20세기는 이미지에 그 독자성을 회복시켰다. 20세기는 이미지가 자체에 고유한, 그래서 대상의 모사에 의해서나, 주제의 현시에 의해서나 정당화될 필요가 없는 수단들을 보유하고 있다는 것을 알고 있다. 이 발견은 20세기를 열광시켜, 그런 수단들인 선과 색의 배치, 그리고 그것들의 구성적인 작용에 모든 것을 바치게 했다. 그리하여 입체주의에서부터 여러 추상적인 유파들에 이르기까지 온갖 '조형적인' 탐구들이 억누를 수 없이 부상했던 것이다.(도판 51)

그러나 동시에, 20세기는 이미지의 정신적인 울림을 알아보기 시작했다. 야수주의와, 또 그 이상으로 표현주의는, 감각이 집중됨으로써 최대의 강렬함에 이르기만 한다면 신경의 동요를 유발하여, 그것이 그 감각을 감동으로 연장시킨다는 것을 깨달았던 것이다.(도판 52)

초현실주의로 말할 것 같으면, 그것은 보다 알려져 있지 않았던 힘의 존재를 추측했다. 이미지는 지난 세기들이 그 완강한 주지주의를 통해 생각하고

52. 루오, 〈어릿광대의 머리〉.
그렇지만 현대미술은 또한,
선과 색이 영혼으로의 길을
다시 열어 줄 수 있는 환기력을
지니고 있다는 것을 알고 있다.

53. 루오, 〈공장에 간 그리스도〉.
도쿄 이시바시미술관.(p.103)
현대미술은 표현주의적인
탐구에 있어서, 감각이 감동으로
연장됨을 이용한다.

있었던 것처럼, 단순히 사고를 위해서만 의미를 나타내는 게 아니다. 이미지는 바로 사고가 그 권위를 미치게 하지 못하는 정신권精神圈의 발현일 수 있고, 사실 거의 언제나 그러하다는 것이다. 그것은 사고에 가장 저항적인 것, 무의식에서 동력을 받고 있다는 것이다.

그러나 이미지의 이런 모든 자산들에 대한 장악掌握은 거의 각성되지 않았다. 그 장악은 단편적이었고, 많은 경우 막연하고 또 유파들 사이의 적대 관계로 사분오열되어 있었다. 이미지의 조형적인 가능성을 발견한 사람은 더 이상 다른 것은 아무것도 알려고 하지 않았고, 정신의 깊은 층위를 표현하는 자신의 재능을 예감한 사람은 전적으로 거기에만 죽치고 있었다. 누구나 자신의 발견에 마음이 사로잡혀, 그것을 하나의 관례적인 방법, 맹목적인 신앙으로 만들어 버리고, 거기에서 빠져나오지 못했다.

필요한 것은, 이미지의 힘에 대한 전체적이고 균형된 의식에 이르는 것일

것이다. 한 세기 전 이래로 이미지의 모든 요소들이 개별적으로 인지되거나 예감되어 왔다. 이제 그 요소들 전체를 잘 정돈하여, 그것들이 서로를 폐기하지 말고 상호 보완하게 하기만 하면 될 것이다. 각 요소로 하여금 전체의 온전함에 참여하게 하기만 하면 될 것이다. 이 책이 하고자 하는 것은, 바로 그런 종합의 개요를 그려 보이려는 것이다.

미술은 우리 시대가 예찬하는 수단들에 부응하는데, 그 수단들을 가지고, 그것들이 나쁘게 사용됨으로써 매일매일 더욱더 위협받는 내면적 삶으로 인간을 되돌아가게 할 수 있을 것이다. 그러므로 미술은 우리의 흔들린 균형을 되찾기 위한 가장 쉬운 길이다.

우리는 미술 속에 함축시킬 수 있는 것, 미술에 기대할 수 있는 것을 온전히 알 의무가 있으며, 그것은 미술 자체에 대한 의무이기도 하다. 우리 문화의 유지와 발전에 있어서 미술은 독특하고도 양도할 수 없는, 운명적인 제

54. 막스 에른스트, 〈석화된 숲〉.
현대미술은 초현실주의적인 탐구를 통해 무의식 자체를 표현하고자 했다.

위치를 가지고 있다.

미술에 의해 되찾아진 이미지의 힘은 그 자체의 작용을 그 자체가 좌지우지할 수 있어야 하며, 오늘날 그 힘을 갖가지의 이론들로 들볶는 극단적인 주지주의로 결코 왜곡되지 말아야 한다. 이것은, 그것에 대해 성찰할 수도 없고 성찰하지도 말아야 하며 그것에 대한 자각에 어떤 도움을 기대할 수도 없고 기대하지도 말아야 한다는 것을 뜻하는 것은 아니다. 미술작품은 그것이 우리에게 제시하는 이미지들을 통해 우리에게 하나의 세계관을 보여 주고, 사고는 명징한 생각들을 통해 하나의 관념을 가져다 준다. 그 둘의 수단은 절대로 혼동되지 말아야 하지만, 적어도 그 둘의 성과는 서로를 지지하고 보강할 수 있는 것이다. 온전한 앎은 바로, 그 둘이 각각 서로의 보완물이 되는 것이 아닐까?

미술을 사상의 영역으로 귀착시키지 않도록 해야 한다. 그러나 그 참된 본성에 다가가 그 가능성과 한계를 가늠하기 위해 여러 사상들을 미술에 봉사시키는 것은 중요한 일이다. 그리함으로써 우리는, 우리가 우리의 삶을 더 잘 완수하는 데에 미술이 우리를 도와주게 하기 위해 그것에 할당할 일을 예상할 수 있지 않겠는가?

. 프란체스코 디 조르조 마르티니 작으로 추정, 〈이상도시〉. 우르비노의 공작 궁.

제1장

현실과 아름다움과 시

> "회화란 잘 모를 때에는 아주 어려운 것은 아니다….
> 하지만 잘 알 때에는… 오! 그러면! 이야기는 달라진다."
>
> 드가E. Degas

인간은 미술에 관해 말하기 전에 미술을 창조했다. 그리고 인간이 어느 날엔가 '미술이란 무엇인가?'라는 질문을 자신에게 제기한 것은, 사람들이 너무나도 흔히 혼동을 범하지만 어떤 다른 활동에도 환원될 수 없는, 미술이라는 그 본질적인 활동을 설명하기 위해서였던 것이다. 그러니 근원적인 기원이고 원초의 사상事象인 작품, 더 정확하게는 이미지의 영역인 채색화 작품으로 돌아가기로 하자. 채색화에서는 모사의 방법과 창조의 방법이 밀접히 결합되어 있어서, 위의 질문의 문제가 숨김없이, 또 빈틈없이 제기되고 있기 때문이다.

그러므로 질문은 범위를 더 뚜렷이 하여 다시 제기된다. "회화란 무엇인

가? 화가는 어떻게, 어떤 방법들로써 **미술**이라는 관념을 확립하는 데 기여했는가?" 히피아스에게 제기한 소크라테스의 이의를 뒤집어 우리는 이렇게도 말할 수 있을 것이다. "나는 그대에게 아름다움이 무엇인지를 묻지 않는다. 나는 그대에게 아름다운 것이 무엇인지 묻는 것이다!"[1] 말로A. Malraux의 『상상 미술관Le Musée Imaginaire』[2]은 우리 기억의 전시展示 벽에, 모든 문명들과 모든 세대들이 이 질문에 이미 답변한 미술작품들을 펼쳐 보여 주고 있다. 그 작품들을 해독하는 것, 삶과 우리의 성향이 우리에게 구축해 준 사고체계를 잊어버리고, 그 작품들이 침묵의 언어로 제시하는 해답을 알아듣는 것, 이것은 우리의 일이다.

회화의 모호성

현대 미학이 제기한 문제들에 전혀 관심이 없는 서양인이라면, 눈앞에 있는 그림 속에서 현실의 이미지를 찾으려고 할 것이다. 그리고 그 이미지가 그 모델에 일치하면 할수록, 그것을 더욱더 좋은 솜씨의 가치있는 것으로 판단할 것이다. "저건 무얼 그린 거지?"라는 것이 거리의 구경꾼의 첫 반응인 것이다! 그의 호기심이 더 나아가더라도, 그는 이렇게 자문할 것이다. "어떻게 그려진 걸까? 어떤 방법으로 저런 환영을 만들어내기에 성공했을까?" 더 진전된 사상思想들에 표면적으로는 어떤 양보를 하더라도, 평균적인 관상자들은 그런 의문 너머로는 탐구하지 않는다. 그 사상들의 메아리가 그들에게 영향을 크게 미치지 못하는 것이다. 얼마나 많은 미술관과 전람회의 방문객들이, 미술이 그들에게 정신적인 자양임을 확신하면서도 그들의 기대를 오직 그 한 물음으로만 환원하고 마는가? 그들은, '전문가'는 그들의 이해를 벗어나는 어떤 것에 접근할 수 있다는 것을 잘 눈치채고 있다. 전문가는 '기법[기술]'의 비밀을 장악하고 있기 때문이라는 것이다. 우리 시대의 마술적인 용어인 기술…. 마치 '어떻게'가 '왜'를 대신할 수 있기라도 하듯이! 마치 작품 제작의 방법에 대한 통찰이 그 동기에 대한 통찰을 대신할 수 있기라도 하듯이!

56. 가르니에, 〈현행범〉.
미술에 대한 사실적인
개념은 19세기에 정점에
달하는데, 어떤 그림들은
범속성凡俗性에 있어서
사진과 경쟁할 정도이다.

　서양의 미술가들은 아름다움 혹은 시라는 그들의 본질적인 목적에, 사실
성의 길을 통하지 않고 이르려고 한 적이 거의 없다는 것은 확실하다. 그들
을 따라가는 관상자들이 그 길 끝까지 가지 않고, 길이 어디에 이르는지 짐
작하지도 못하면서 길만 본다는 것은 그러므로 용서될 만한 것이다. 그리하
여 오랫동안(아직도 얼마나 많은 우리 현대인들의 은밀한 확신인가?), 사실
성에서 떨어져 있음으로써 그 사실 자체 때문에 그 목적에 이를 수 없다는
혐의를 받았던 모든 미술은 서투르고 '원시적인' 것으로 간주되어 왔다. 가
장 높게 문명화된 미술들 가운데 드는 비잔틴과 중국의 미술이 외양의 기속
羈束을 무시하거나 경시한다고 하여, 암암리에, 졸렬하다거나 유아기를 못
벗어났다는 비난을 받고 있는 것이다.

　그것은 서민들의 경우나 부르주아들의 경우나 똑같이 마음속에 뿌리박혀
있는, 물리칠 수 없고 끈질긴 신념으로서, 사실성 이외의 다른 모든 설명을
문학가의 공상이나 탐미주의자의 부조리한 말이라고 내던져 버린다. 모든
능력과 모든 활동을 탐욕적으로 외부 세계로 향하게 하는 서양인의 그 선천
적인 성향과 밀접하게 이어져 있는 믿음이다.(도판 56)

　앎에 대한 열망이 그토록 **물질적인** 세계의 탐색에 맞추어져 있었기에, 그
것은 정신적인 것과 그 본성—물질적인 세계와는 너무나 다른—으로 방향

을 틀 수 없었고, 그러기 위해서는 엄청난 어려움들을 극복해야 했다. 정신적인 것을 처음으로 설명한 사람은 베르크손H. L. Bergson이었다.

현대 심리학이 정신적인 것의 영역에서 유효한 개념들을 만들어내기 위해 물질적인 세계에서 빠져나오려고 기울인 막대한 노력은, 기실 현대미술이 기도한 그런 노력에 대응되는 것이다. 현대미술 또한, 언제나 우리의 감각이 지각하는 대로의 물리적인 현실을 참조하는 것과는 다른 것을 착상하려고 하지 않았던가?

수 세기 동안 서양에서는 미술을 설명하기 위한 말소리가 들려오면, 그것은 거의 언제나 자연과의 유사성을 내세우기 위해서였다. 고대미술이 기실, 현실을 넘어서서 그 범상한 외양 너머로 사물보다 생각 속에 존재하는 '이상적인 아름다움'의 법칙을 세우기 위해 지속적인 노력을 기울이던 순간에도, 일반적인 견해는 그것을 고려하는 것 같지 않았다. 이를 보여 주는 이야기들은 되풀이되듯 나온다. 제욱시스Zeuxis가 한 소년을 그리고 그 손바닥에 포도를 그렸는데, 그 그림에 속은 새들이 포도를 쪼아 먹으러 날아온다. 그 그림에 대해 사람들이 그를 칭찬하는데, 그러나 그 자신은 불만스러워하며 이렇게 대답한다. "어떻게 아이가 더 잘 그려지지 않았을까? 그랬다면 새들은 겁을 먹었을 텐데!" 다른 예로는 알렉산드로스 대왕의 말이 제 자신의 그림 앞에서 울음소리를 낸다…. 모방이라는 개념, '미메시스μίμησις'는 그 당시에 구축되고 있던 미학들의 토대였다. 아리스토텔레스도 이 개념에 의거했고, 플라톤도 이 개념을 소중하게 여겨, 그의 철학 자체가 아름다움의 본질을 다른 데에서 찾기를 요구함에도 불구하고, 그것을 미술의 한 법칙으로 만들기까지 했다. 그들 이후로는 리시포스Lysippos가 머리털을 너무나 정확하게 표현할 수 있었다고 하여 크세노크라테스Xenocrates가 그를 예찬한다….

그 이천 년 후, 초자연적이고 시적인 세계를 더할 수 없이 명철하게 창조할 수 있었던 르네상스의 미술가, 레오나르도 다 빈치는 그러나 여전히 이렇게 쓰고 있다. "한 가장을 나타낸 그림을 보고 그의 손자들이 아직 갓난아이들이었지만, 할아버지의 모습을 쓰다듬었던 일이 있었다. 그리고 그 집의 개

와 고양이도 그렇게 했다고 한다. 그런 광경은 경탄할 만한 일이다." 이와 같은 이야기들의 의미를 그는 하나의 원리로 끌어낸다. "회화는 자연의 창조물을 감각에 지각되게 진실되고 확실하게 재현한다…. 자연의 창조물을 재현하는 기예가, 말이나, 시詩와 그 양식들 같은 인간의 창조물, 즉 기사技士의 창조물밖에 우리에게 주지 못하는 기예보다 더 찬탄할 만하지 않는가?…"

물론 고대와 르네상스는 미술에 대해, 이와 같이 눈속임으로써 실물로 착각하게 하는 그림의 야심이 아닌 여러 다른 가능성들을 생각했지만, 그러나 그 두 시기에 그 야심이 결코 부인된 적은 없었다. 그 야심은 그 두 시기가 언제나 되돌아와 의지하는 기반이었다. 그러므로 미술이 현실과 혼동될 수 없는 지대에 위치한다는 것을 자신의 작품들로써 우리에게 증명해 보였던 미술가들 자신이, 그들의 탐구를 자각하려는 노력을 할 때에도, 자연을 모방하는 능력을 내세울 줄만 알았던 것이다. 기이한 역설이 아닌가! 작품과 의도가 사실성의 미학을 따르는 듯이 보이는 화가들의 예비적 소묘들은, 그들이 작품을 완성해 가는 작업 가운데 명백히 다른 목적을 정하고 있다는 것을 증명하고 있다. 비례 계산이나 대담한 단순화 등이 그것을 보여 주는 것이다. 그러나 그들의 사고는 서양의 주형鑄型에 사로잡히고, 관례에 의해 사실성을 주입받아, 이의를 용납하지 않는 그 신조를 감히 몰아내지 못했던 것이다.

중국이나 인도에서 우리에게까지 온 회화에 관한 저작들은 이와 반대로, 전적으로 명석한 전혀 다른 목표들을 보여 주고 있다. 곽희郭熙가 11세기에 그의 저서 『임천고치林泉高致』를 쓰면서 다음과 같이 기록할 수 있었다는 것은 찬탄할 만하지 않은가? "옛 사람들이 말하기를 시는 형태 없는 그림이요, 그림은 형태있는 시라고 했다." 그 형태있는 시는 우리에게 "거기에 묘사되어 있는 미묘한 감정들을 상상"케 하는데, "그 의미에 도달하기는 쉽지 않다." 5세기 말에 사혁謝赫이 쓴 『고화품록古畵品錄』에서부터 이미 회화의 여섯 원리 가운데 '기운생동氣韻生動'이 첫번째 것이었고, '응물상형應物象形'은 세 번째에나 나오는 것이었다.[3] 힌두 회화의 여섯 규준規準은 그 역시 까마득한 옛날에 나온 것이지만, 똑같이 정신을 드러내기를 미술에 요구한다. 옛 『알

란카라 샤스트라』Alankara Shastra』4)가 규정하고 있는 바로서, '뛰어난 이미지란 오직 저 암시의 힘을 소유하고 있는 이미지'라는 것이다. 이와 같이 이미 오래전부터 동양은 미술의 사명과 환기력에 대해 전적으로 자각하고 있었는데, 서양은 아직도 **사실성**에 강박적으로 사로잡혀 그것을 고집하고 있었던 것이다.

이와 같은 일관된 오류를 오늘날, 사실, 우리는 인정하고 있다. 그러나 우리는 이젠 그 반대의 파벌성派閥性에 뛰어드는, 그래, 현실의 표현은 미술과 양립할 수 없고 범용凡庸과 오해에나 가당한 것일 수밖에 없다고 생각하는 경향이 있다. 그런데 이 다른 과도한 주장 역시 위험하다. 옛날의 위대한 화가들이 우리 시대에 고유한 심미적 의도를 가지고 있었다고, 이 개종된 새 신봉자들이 주장하는 능란함을 보면, 미소를 흘리게 된다. 그 위대한 화가들의 작품의 중요성이 그들의 생각의 중요성을 넘어선다는 것을 인정한다고 해도, 그들이 확실히 그런 심미적 의도를 가지고 있지는 않았기 때문이다.

1. 현실

사실성, 사실성을 완전하게 하는 것, 이것이 중세 이래(특히 18세기부터) 서양미술이 스스로 이루어야 한다고 설정한 진전進展의 시인是認된 목적이었고, 그 진전은 20세기에 와서야 비로소 중단되었다. 이에 대해 어떤 이의도 불가능하다! 저, 눈속임 그림에 대한 추구가 그 증거인데, 눈속임 그림은 서양미술에 고유하다. 원시인들이 널빤지 위에 놓아두며 좋아했던 가짜 파리에서부터 17세기의 네덜란드인들이 회화작품 앞에서 연 것처럼 꾸미던 가장假裝 커튼까지, 파올로 베로네세Paolo Veronese가 빌라 마제르의 성벽을 빠져나오게 하던 가공의 인물들에서부터 중부 유럽의 바로크적인 실내 장식가들이 열광하던, 그려진 것과 조각된 것의 의도적인 혼동까지, 거기에는 서양의 미술 유파들이 천래적으로 느끼는 유혹이 있는 것이다. 그 유혹을 미술에

서 배제해야 한다고 선언한다는 것은 정녕 주제넘은 일일 것이다.(도판 57)

눈속임 그림과 거울

바로 「눈속임 그림의 여러 국면들」[1]이라는 글에서 로베르 가벨Robert Gavelle은 반 에이크J. Van Eyck의 작품들에 대한 뤼카 드 에르Lucas de Heere의 그 찬사를 인용한 바 있다. "이 작품들은 정녕 그림이 아니라, 거울, 그렇다, 거울이다." 그의 아버지인 에밀 가벨Emile Gavelle이 이미, 반 에이크의 작품 〈아르놀피니 부부의 초상〉의 밑바탕에 쓰여 있는 "요하네스 데 에이크(얀 반 에이크)가 여기에 있었다Johannes de Eyck fuit hic"라는 그 유명한 말을, 화가가 그것을 써 넣은 곳 가까이에 있는 사람과 자신을 동일시하고 있다는 단언으로 해석할 수 있다고 생각했었다. 그는 "얀 반 에이크는 그 거울이었다"고 썼었던 것이다. 그럴 가능성은 충분히 있다.[2]

15세기 초에 화가들이 거울 제조업자들의 동업 조합에 가입되어 있던, 플랑드르 지방 도시들이 있었다. 브뤼헤에서는 성 요한 길드가 세밀화가들과 필경사筆耕士들을 연합시켰는데, 성 누가 길드는 화가들과 유리·거울공들을 구별하지 않았다. 17세기에 너무나 세밀하게 정확히 그림을 그리던 제라르 두Gérard Dou라는 화가는 유리공의 아들이었다. 이탈리아에서는 레오나르도 다 빈치가 '어떻게 거울이 화가들의 스승인지'를 설명했다.[3]

서양의 회화는 아닌 게 아니라, 세계의 외양이 그토록 전적으로, 또 정확하게 잡히는 그 유리판에 매혹되었다. 미술가는 거울과 경쟁한다는 것을 뽐냈고, 그 경쟁심은 자신의 한 우월성을 확인함으로써 고양되었다. 거울은 실물과 같은 환영이 지나가는 덧없는 장소에 지나지 않지만, 미술가는 그 환영을 영원히 고정시킬 수 있다는 것이다. 거울의 신비가 자극한 그 경쟁은, 사진의 기계적이고 확정적인 기록이 그것을 없애게 되는 순간에야 비로소 끝나게 된다. 왜냐하면 그때 회화는 거울의 사라져 버리는 반영에 대해 가지고 있던, 지속이라는 그 확실한 우월성을 잃어버리게 되기 때문이다.

그러나 그 이전에 한마디 더! 북부의 경우 반 에이크나 '대부업자' 연작을

57. 장 다레, 〈눈속임 그림 작품〉, 1654. 엑상프로방스 샤토르나르 저택.
17세기에 눈속임 그림은 현실과 모조의, 회화와 조각의 혼동을 목표로 했다.

얀 반 에이크, 〈아르놀피니 부부의 초상〉 세부, 1434.
런 내셔널갤러리.(위 왼쪽)
쿠엔틴 마시스, 〈대부업자와 그 부인〉 세부, 1514.
리 루브르박물관.(위 가운데)
조반니 벨리니, 〈알레고리〉 세부, 1490년경.
체치아 아카데미아미술관.(위 오른쪽)
17세기의 에스파냐 유파, 〈거울에서 자신을
라보고 있는 노인〉 세부.(가운데 왼쪽)

세상스 초기에 회화는 거울의 소우주에 사로잡혀
었다….

루벤스, 〈비너스의 화장〉 세부, 1751.
히텐슈타인 컬렉션.(가운데 오른쪽)
드가, 〈무희들의 대기실〉 세부, 1874.
페인 빙엄 컬렉션.(아래)

나중에 회화는 거울에 비친 현실의 미묘한 변용들을
라가게 된다.

그린 쿠엔틴 마시스Quentin Matsys이든, 페르메이르나 제라르 두이든, 남부의 경우 유명한 '귀족의 딸' 연작 예를 보여 준 벨라스케스D. R. de S. Velazquez나 〈알폰소 데 아발로스의 알레고리〉를 그린 티치아노V. Tiziano나 〈비너스와 불카누스[5]〉를 그린 틴토레토이든, 그리고 또 수많은 다른 경우들에 있어서, 화가들은 거울을 정복하는 것으로 만족하지 않았다. 그들은 한 술 더 떠서, 거울의 이미지를 재현했을 뿐만 아니라, 거울 자체가 재현하는 이미지도 재현했던 것이다! 앵그르J. A. D. Ingres와 젊은 시절의 드가의 작품들까지도 증언하는 바로서, 화가들은 감미로운 도취에 빠져 그들이 보는 대로의 현실과, 또한 거울이 보여 주는 대로의 현실─앞 현실과는 약간 구별되는 특성을 띤─, 이 양자를 나란히 기록하는 것이다. 그처럼 위대한 미술가들이 그렇게 현실 모사에 열중하면서 즐거워했다는 사실은, 성찰해 볼 만한 일이다. 이 현상이 그렇게 집요하다면, 그것은 그들의 천재적인 재능의 되풀이된 일탈들이었을 뿐이라고 감히 판단해도 좋을까?(도판 58-63)

외양을 넘어서

사실성은 그것 나름의 매력과 존재 이유를 가지고 있다. 사실성에 감히 결정적인 금령禁令을 내리는 사람은 정녕 건방지다고 하겠다. 사실성은 배제해야 할 것이 아니라, 그것의 정당한 역할에서 벗어나지 않도록 함이 중요하다. 거기에 문제가 있는 것이다. 그리고 바로 거울이 그 문제를 우리에게 제기한다. 그림에서 오직, 그것이 나타내는 대상의 인영印影만을 찾는다는 것은, 거울 자체와 그것이 지나치면서 붙잡는 대상의 반영을 혼동하는 것과 같다. 엄밀한 뜻의 거울, 그 실체와 정의는 그 반영 면에 나타나는 속임수의 환영 가운데 존재하지 않는다. 거울은 그 표면에 얼굴이나 꽃의 반영이 반사되어 우리의 눈으로 되튀어오를 때, 그 꽃도, 그 얼굴도 아닌 것이다. 그것은 거기에 비친 대상의 외양 배후에, 그것이 장소를 제공할 뿐인 그 반사 현상의 배후에 존재하는 것이다.

그러한 사정은 정확히 그림의 경우와 같다. 속아 넘어간 관상자들이 눈치

채지 못하는 것은 다음과 같은 사실이다. 만약 우리가 그림의 진정한 본성을 알기를 바란다면, 그것이 우리에게 보여 주는 것 너머로 가야 한다. 그림은 그것의 구실이자 그것을 우리에게 감지되게 하는(이와 동시에 그것은 제 진짜 본질을 숨기는데) 그 현실의 얇은 막의 배후에서, 제 스스로의 법칙들을 가지고 존재하는 것이다. 거기에까지 통찰이 미치지 못한다면, 누구도 그림이 어떤 것인지 안다고 주장할 수 없다. 이것은 무엇을 말함인가? 그림은 일차적으로, 모리스 드니Maurice Denis의 유명한 표현을 환기하자면, 하나의 물질, 그림물감이 '어떤 질서에 따라 모아진' 선들과 색들을 구성하며 발라진 하나의 평면이다. 하지만 그림이란 그보다는 훨씬 더한 것이다! 프시케라는 기만적인 명칭을 가진 체경體鏡[6]과는 달리, 그림은 시각적인 견고성 너머로 심리적인 배면背面이 주어져 있다. 미술가가 그림과 결합시킨 정신적인 삶이 그것인데, 그림의 선들과 색들은 그 정신적인 삶의 지각되는 표징인 것이다. 체경의 후면, 그 깊이는 그 앞에 제공되어 있는 공간의 허상이지만, 그림의 경우 그 후면, 그 깊이는 하나의 다른 '차원', 하나의 다른 세계로 열리어, 그림은 우리를 그 세계에 와 살도록 초대한다. 그림은 말하자면 그 세계의 노출 점, 그 세계의 영혼인 것이다!

위대한 미술가들은 그들 당대에 유행하던 사상들을 그대로 말하면서 어떤 주장을 할 수 있었더라도, 언제나 위의 진실을 그들의 깊은 본능 속에서 다소간 어렴풋하게나마 감지했고, 그것을 꼭 추론적으로 검토하지는 않았지만, 적어도 언제나 그것을 알고 있는 것처럼 작업했다. 게다가 관상자들 역시, 그들이 드러내어 주장하는 주의들이 어떤 것이었다 할지라도, 그 진실에 대한 천계天啓적인 인식을 가지고 있었다. 영광이 화가들을 찾아오는 것은, 그토록 높이 평가되는 그 사실성이 아니라 그들이 작품에 가져오는 다른 어떤 것, 관상자들에게 조화와 감동의 기쁨을 불러일으키는 다른 어떤 것에 따라서라는 사실을, 아닌 게 아니라, 어떻게 설명하겠는가? 가치의 혼동이 일시적으로 일어날 수 있었고, 제라르 두부터 메소니에J. L. E. Meissonier에게 이르기까지 능숙한 솜씨의 화가들이 사실성에서 잠정적이나 과도한 명성을

얻을 수 있었지만, 판정은 언제나 필경 더 은밀한 특질들에, —화가들이 그들 내면에 지니고 있는 알 수 없는 어떤 것, 그들로 하여금 '자연을 흉내 내는 원숭이'가 아니라 시인, 즉 그 말(포이에인πoῖειν)의 그리스적인 뜻으로, 창조자가 되게 하는 것의 발현에 내려졌다. 그들이 기여한 것의 새로움은 마치 하나의 충격처럼 우선은 사람들을 뒷걸음질 치게 했지만, 그러나 바로 그 기여분分에 수 세기의 경탄이 찾아왔던 것이다. 렘브란트가 제라르 두를, 그리고 마네가 메소니에를 능가한 것은 어쩔 수 없는 일이다. 물론 미술사에서 진가를 인정받지 못한 위대한 미술가들이 있었지만, 그러나 필경 그들의 수는 인정받은 위대한 미술가들의 수에 비하면 얼마나 제한되어 있는가!

그림을 덮고 있으며, 어떤 사람들의 생각으로는 거기에 멋있게 꾸미는 글라시를 덧붙이고 있는, 그러나 우리의 주의를 사로잡음으로써 우리에게 그림을 꿰뚫어 보지 못하게 하는 그 사실성의 유리판을, 우리의 명석한 사고 또한 넘어설 줄 알아야 할 차례이다! 찬탄할 만한 보석세공품 앞에서 바보처럼 그 볼록한 부분이 반사하는 빛을 보면서 좋아하고, 그로써 그 재료와 장식과 형태를 감상하기를 잊어버릴 사람에 대해 어떤 판단을 내릴 것인가? 그런데 그림 앞에서 문외한이 하는 행동이 이와 다르지 않은 것이다. 그는 작품만 빼고 모든 것을 찾는다.

2. 아름다움

그렇다면 철학자들이 하는 말로 '그 자체'로서의 그림은 무엇인가? 마네킹을 숨기고 있을 수도 있는 그 옷 밑에, 어떤 살아 있는 몸이 있는가? 하나의 존재, —삶처럼, 그림이 그 가장 귀하고 가장 밀도있는 표현의 하나인 삶처럼 복잡한 하나의 현실. 그토록 많은 오해들의 기원에 있는 복잡성! 지적인 사람들은 언제나 다소간 단순화하고 체계화하는 경향이 있다. 그들은, 그들에게 가장 먼저 드러나고 그들이 가장 민감하게 감지한 국면에 전적으로, 집

착적으로 매달린다. 그리하여 미학적인 논쟁이 시작되는 것이다!

우리를 어리둥절하게 하는 이 풍요로운 대상을 어떻게 파악할 것인가! '눈은 듣는다'고 클로델은 말한 바 있는데, 즉각적으로 명백한 것 너머로 감지해야 함을 잘 지적한 말이다. 눈이 무엇을 듣는가? '침묵의 목소리'라고 말로는 대답한다. 이 말이 강조하는 것은, 문제되어 있는 것은 숨어 있는 의미이며, 그것은 사람들이 들을 준비를 하는 곳에 있지 않다는 것이다. 이미 4세기에 "말 못하는 그림이 벽 위에서 말한다"고 니사의 성 그레고리우스 Gregorius 는 지적한 바 있다. 수 세기를 거치면서도 말하는 그림이라는 이미지는 변함이 없는 것이다. 그것은 우리에게, 너무 뚜렷하게 명백한 것 너머에서 진실을 찾아야 한다는 것을 가르쳐 준다.

회화, 필요 불가결한 연금술

미술가는 아무리 사실적일지라도, 그의 화가畵架를 '모티프' 앞에 세우는 것이다.(그리고 이 모티프라는 말은 그 사실적인 화가의 입을 통해서도 이미, **자연**은 그에게 하나의 구실과 출발을 제공할 뿐이라는 것을 가리킨다. '모티프'의 본래 뜻이 시동始動시키는 것, 움직이게 하고 마음을 움직이게 하는 것이라는 뜻이지 않은가?) 그는 아직 존재하지 않는 어떤 것, 하나의 그림을 창조할 계획을 한다. 지금으로서는 그 그림은 거기, 그의 앞에, 반듯한 평면으로서, 말라르메의 말을 바꾸어 말하자면 '흰 면이 막고 있는 텅 빈 그림'[7)]으로서, 잠재적으로 존재한다. 화가의 손안에서는 목탄이나 화필이 그것들대로 역시 잠재적으로, 화포畵布와의 만남에서 이제 태어날 선이나 색을 준비한다.

미술가가 그의 눈앞에 있는 것을 그대로 재현하는 것으로 만족한다고 가정하더라도, 벌써 얼마나 큰 어려움이 있는가! 한편으로, 그는 다양한 색깔을 띠고 끊임없이 움직이는 빛의 전체 반점들을 감지하는데, 거기에서 그의 눈은 사물들의 형태를 구별하고 인지하기에, 또 그것들을 그의 시각이 껴안는 공간 속에 위치시키기에, 익숙해져 있다. 다른 한편으로, 마음대로 사용

할 수 있는 평면 이외에는 아직 아무것도 존재하지 않는 그 깨끗한 화포가 그를 기다리고 있다. 거기에 그는 그의 손이 긋는 선들이나, 그의 손 움직임을 잘 따르는 회화 마티에르만을 사용할 수 있다. 이 너무나도 달라 보이는 양극 사이에서 그는 어떻게 해야 할지, 망설이고 있는데, 모든 것이 그에게 달려 있다. 그는 속이든가 타협하든가 해야 할 것이다. 자연의 외양의 어떤 것을 그 화포에 그대로 나타내려면 속여야 할 것이고, 화포의 가능성에 그 외양을 조화시키려면 타협해야 할 것이다.

아마 저 화가는 코로겠지? 아마 이 순간 그는 눈 위에 손을 들고, 햇빛에 휩싸인 콜로세움 앞에서 눈을 가늘게 뜨고 그것을 바라보고 있겠지? 그런데 거대한 건물 덩어리가 서 있는 저 로마의 풍경, 그 풍경의 어수선한 원경遠景을 가득 채우고 있는 것은 대기이며, 빛은 거기에 다양하게 적응하고 있다. 덩어리? 원경? 빛? 이 말들의 어떤 것도 그림의 어휘에 속하지 않는다. 이에 대해 그림의 어휘는 전·후경, 높이와 넓이, 선과 색조라는 말로 대답한다. 더구나 한편에서는 모든 것이 살아 있고 변화하고 있는데, 다른 한편에서는 모든 것이 고정될 것이다. 이 양자의 접합을 이루어내는 것이 미술가의 일이다. 따라서 그의 각각의 행동은 발의發意요, 선택이요, 결정일 것이다. 그는 매번 두 경쟁적인 입장 사이에서 척결해야 하게 될 것이다. 먼저 그가 자연을 선택할 경우를 들자. 그러면 그는 그림을 강제하여, 그 본래적인 조건을 깨트리고 조작적인 환영, 앞서 말한 눈속임 그림이 되도록 해야 한다. 그는 그림이 평면인 것을 움푹한 듯이, 물체인 것을 공기처럼 하늘거리는 듯이, 불투명한 것을 빛처럼 투명한 듯이, 굳어 있는 것을 파닥거리는 듯이 보이게 할 것이다. 바로 그것이 정녕 코로의 기도企圖―그리고 성공―일 것이다.(도판 64)

그러나 그 화가가 고갱이라고 한다면? 그러면 그는 그 반대의 방침을 취할 것이다. 그는 자연을, 자연과 유사함을, 그리고 심지어 진실다움까지도, 그것들을 속죄양으로서 그의 화포에 희생시킬 것이다. 그는 화포의 입구에서 풍경이 원경遠景으로의 도주와, 대기의 유동성, 빛과 그늘의 떨림을 포기

64. 코로, 〈로마의 콜로세움〉. 파리 루브르박물관.
자연의 요구와 그림의 요구 사이에서 양쪽으로 이끌리며 코로는 환영을 추구한다….

하도록 강요할 것이다. 그는 풍경을 윤곽선들의 감옥 속에 가둘 것이고, 유채 물감으로써 뚜렷한 색깔들 가운데 펼쳐지도록 할 것이다. 자연은 놀라서, 더 이상 제 것이 아닌 법칙에 굴복하게 된다. 자연은 회화에 소화되고 동화되는데, 이젠 그것을 기르는 양식에 지나지 않는다. 이리하여 현대미술이 태어난 것이다.(도판 65, 66)

처음으로 미술은 명석하고 결연하게 스스로의 문제를 스스로에게 제기한다. 미술은 스스로의 언어를 이루는 요소들을 조직하는 사명을 가지고 있음을 느낀다. 선과 형태(이것들은 우리가 '조형적'인 것이라고 부를 여건與件들인데)로써 '사유될 수 있는' 것은, 화가가 그림을 그리게 될 평면을 조직하는 데에 협조하게 될 터이고, 빛과 그림물감의 질감(이것들은 우리가 '회화적'인 것이라고 부를 여건들인데)을 통해 표현될 수 있는 것은, 화가가 사용할 채색을 조성하는 데에 밑바탕이 될 터이다.

자, 이제 우리는 조형성의 영역의 입구에 와 있다. 조형성la plastique이라는 말은 '회화성'이라는 말과는 달리 전적으로 분명하지는 않다. 그렇기에는

65. 고갱, 〈타히티의 목가〉, 1892. 모스크바 현대미술관.
…고갱은 코로와 반대로 풍경을 그림의 조형적 법칙에 응하도록 강제한다.

거리가 있다. 그것은 얼마나 많은 뜻을 얻었던가! 그런데 우리는 앞으로 자주 이 말을 사용해야 할 것이다. 그러므로 그것이 이 책에서 가질 뜻을 정확히 함이 중요하다.[4]

그 뜻은 20세기가 퍼뜨린 것이다. 조형적 탐구는 화가가 보유하고 있는 수단들을 다듬는 일인데, 외부의 모델을 재현하기 위해 그것들을 사용하는 것을 그만두고, 오직 그것들이 이룰 수 있는 아름다움만을 이끌어내는 데에 몰이해적으로 전념할 때의 작업이다. 그런데 그 수단들 가운데 이전에는 선과 형태가 첫째 반열을 차지하는 것이었으나, 이젠 거기에서 색이 더 넓어진 자리를 점하고 있다. '조형적'이라는 용어도 이에 따른 의미 확장을 겪게 되었는데, 그 의미 확장은 다소 역설적인 것이, 그 용어는 그 어원을 추적해 보면 조각에만 관계되는 말이었기 때문이다.

나는 '조형적'의 이러한 뜻의 사용을 따를 것이다. 이것은 다소간 오용이

66. 마네시에, 〈겨울〉, 1954.
…우리 시대의 화가들은 현실을 선과 색의 요구 앞에서 전적으로 항복하게 한다.

라고 하겠으나, 필요 불가결하지만 적절한 말이 없으므로 어쩔 수 없는 일이다. 그렇더라도 언어의 유효성을 보존하기 위해, 엄밀하게 '조형적'인 것(형태의 영역)과 '회화적'인 것(전적으로 그림물감의 질감에 속하는 효과의 영역)을 구별하도록 가능한 한 애쓸 것이다. 색은 양쪽 모두의 본성을 띠고 있다. 색은 형태를 강조하고 규정하는 데에 사용되는 한 조형적인 역할을 하기도 하지만, 채색의 효과를 고양하기 위해 그림물감과 연대되는 순간 곧 회화적인 역할을 하게 되는 것이다.[5]

현대회화와 더불어 조형적 회화적 요소들은, 아직까지 그것들에 그것들 자체가 아닌 것을 보여 주도록 강요하던 마지막 속박을 대담하게 뒤흔들게 된다. 그것들은 오직 그것들 자체의 수단들을 조합하고 활용하기에 열광적으로 몰두하게 되는데, 이것은 바로 추상미술에 문을 여는 것이었다.

눈속임 그림에서 추상미술까지, 이 극단적인 두 경우 사이에는 엄청난 폭

**67. 반 에이크, 〈재상 롤랭의 성모상〉.
파리 루브르박물관. 작품의 구성.**
우리는 우선 반 에이크의 미시적인
사실성밖에 보지 못한다. 그렇지만…
그는 그의 작품을 기하학자의 엄격성을
가지고 구축했다.

의 가능성이 펼쳐져 있는데, 그 가운데서 미술이 보여 주는 모든 수많은 뉘
앙스들이 그 역사를 통해 다양하게 자리 잡고 있다.

현실에서 조형성으로

기실 극단적인 경우란 사람들이 그것을 두고 무슨 말을 하든, 존재하지 않는
다. 절대적인 사실성이란 없는 것이다. 화가는 그가 보유하고 있는 수단들에
언제나 약간의 양보를 해야 했다. 그리고 순수한 추상도 없는 법이다. 왜냐
하면 만약 눈이 보이는 현실에서 기억들의 자양을 얻는 것을 그만둔다면, 더
이상 백지 상태의 전적인 공허밖에 가질 것이 없을 것이기 때문이다. 오늘날
몬드리안의 굽힐 줄 모르는 엄격한 추상주의는 그를 거의, 절대적인 추상이
부조리와 하나가 되는 지경에까지 이르게 했다.(도판 51)
　반대로 보는 것에 대한 사랑과 구상하는 것의 기쁨을 함께 느끼지 않은 위
대한 화가는 한 사람도 없고, 다소간 터놓고 지적인 심미적 연금술에 전념하
지 않은 어떤 화가도 없다. 이 사실을 화가 아닌 문외한, —자신의 창발創發을
'진실다움la vraisemblable '8)으로 포장하여 숨기는 화가의 능숙함에 속고, 그림

반 에이크, 〈재상 롤랭의 성모상〉, 멀리 보이는 풍경의 세부.

69, 70. 판 데르
베이던, 〈예수 매장〉, 1460.
피렌체 우피치미술관.
그림 전체(p.126)와
구성의 도해.

반 에이크보다 더
고딕적이었던 판 데르
베이던은 그 역시 구성 작업을
했으나, 그 구도는 성당의
원화창圓花窓을 환기시킨다.

속에서 오직, 그것이 환기하는, 이미 본 것에 대한 기억이나, 그것이 약속하는, 앞으로 볼 가능성이 있는 것을 찾기만 하는 습관에 이끌려 온 문외한은 기억하고 있어야 한다.

사람들은 반 에이크와 같은 화가의 찬탄을 자아내는 사실성을 경이로워하고, 정확한 묘사를 통해 〈재상 롤랭의 성모상〉의 매 평방 센티미터를 채워 넣은 미세 세계를, 흥분으로 떨리는 확대경을 가지고 탐색한다. 하지만 화가가 자기의 주제를 화판의 분할에 굴복시키면서, 그토록 놀랍게 그렇게 암시된 공간에 정확히 입방체적인 형태를 부여했고, 그 형태는 그림 테두리의 사변형에 끼여 들어가 그 공간을 안쪽 깊은 데로 증대시키는 것을 사람들은 관찰하는가? 그 상상적인 입체성은 그 입체성의 가장假裝을 벗겨내면, 기하학자의 엄정성을 띤 몽상에 지나지 않는 것이다.(도판 67, 68)

화면의 무질서가 더 고딕적인 로히어르 판 데르 베이던Rogier van der Weyden을, 예컨대 그의 혼란스러운 작품 〈예수 매장〉을 이야기해 볼 수도 있다. 그 구성은 또 다른 의도를 나타내고 있다. 그것은 성당의 원화창圓花窓의 도안을

연상시킨다. 어쨌든 그 구성은 뚜렷하다. 인물들은 하나의 오각형 속에 위치하고 있는데, 그 오각형은 무덤의 횡목橫木과, 성모 및 성 요한이 형성하고 있는 양측 돌출부, 그리고 막달라 마리아 및 뒤집어진 포석을 통해 서로 만나면서 오각형의 밑 꼭짓점을 이루는 두 변, 이것들이 그려 보이는 것이다. 그 오각형은, 봉분의 곡선이 암시해 보이고 그림의 다른 세 쪽의 각각의 가운데를 접하는 원주圓周에 내접한다. 그리고 그 원의 중심과 그 오각형의 중심은 그리스도의 신체 중앙과 하나가 되는 것이다.(도판 69, 70)

고집 센 사람이라면 극단적으로는 그냥 그렇게 일치한 것이라고 말할지도 모르고, 외관이 우연히 그렇게 정연해진 것이라고 추측할지도 모른다. 그러므로 사실성을 강조했다고들 하는 화가를 사실성 배반의 현행범으로 붙잡아야 한다. 19세기의 부르주아들이 대상의 충실하고 공들인 재현을 두고, 앵그르보다 더 찬탄한 화가는 아무도 없었다. 그들은 특히 그의 초상화 작품들에서, 그들이 감히 꿈꾸지도 못했던, 실물보다 더 정확한 현실의 이미지를 발견했던 것이다. 하지만 현실에 대해 가장 철저히 예모豫謀되고 가장 잘 조직된 테러의 몇몇을 보여 준 것은 바로 앵그르였다. 루브르박물관의 〈키 큰 오달리스크9)〉에 추가되어 있다는 척추뼈들이나, 엑상프로방스 미술관의 〈유피테르와 테티스〉의 테티스10)가 갑상선종에 걸린 것처럼 목이 부어올라 있다는 것을 다시 한번 환기해야 할까? 그 두 작품의 오달리스크나 테티스나, 자기들의 해부 구조에 대한 이와 같은 잘못을 수용해 준 것은 오직, 해당 부분의 선이 조화로운 굴곡을 지으며 구불구불 뻗어나갈 가능성을 극단적으로 펼칠 수 있도록 하기 위해서일 뿐이었던 것이다. 새로운 이피게네이아11)로서 테티스는 냉혹한 조형성의 제단에 자기의 목을 제물로 바치는 것이다.(도판 71)

준비 중인 작품의 연속적인 진척 단계들을 이루고 있는 소묘들이 드러내는 바는, 앵그르의 작업 현장을 볼 수 있도록 해줄 것이다. 그는 〈라파엘로와 라 포르나리나12)〉를 그리기 위해 우선 현실의 모델에서 출발한다. 내가 생각하기로는 공개되지 않았던 첫 연필 소묘는 현재 베른미술관에 소장되어

앵그르, 〈유피테르와 테티스〉 세부. 엑상프로방스 미술관.
...르는 흔히 진실을 양식樣式에 양보하게 했다.

72. 앵그르, 〈라파엘로와 라 포르나리나〉를 위한 습작,
1813. 베른미술관.(위)
앵그르는 우선 모델을 그대로 세심하게 모사한다….

73. 〈라파엘로와 라 포르나리나〉의 소묘. 리옹미술관.(아래 왼쪽)
…새로운 몸짓이 화가에게 하나의 선을 암시하고…

74. 〈라파엘로와 라 포르나리나〉, 1840년경. 개인 컬렉션.(아래)
…그림 전체가 뚜렷한 아름다운 곡선 주위에 짜여진다….

75. 〈라파엘로와 라 포르나리나〉, 1860년경. 개인 컬렉션. (p.1..
…최후에 이른 개작들에서는 작품에 대한 관심은 등의
선의 아치에 집중된다.

있는데, 그가 모델을 마음 놓게 하고 더 잘 포착하기 위해 그 앞에서 전적으로 순종적이었음을 보여 준다. 그는 모델에게 옷을 벗게 하고, 작품 속 인물을 두고 발안發案한 숄을 그녀의 머리 위로 매게 한다. 이젠 말은 한마디도 하지 않고 그녀를 세밀하게 관찰하기만 하면 된다. 그녀가 이제 내려앉기 시작하는, 무거운 골반, 육중한 살 더미, 배, 젖무덤을 가지고 있다는 데에 대해, 그 사실을 확인하는 것 말고 그가 할 수 있는 것이 무엇이겠는가? 적어도 그녀는 아름다운 얼굴을 가지고 있다. 앵그르는 주어져 있는 것을 가장 잘 이용하려고 해 볼 따름이다. 손을 어깨 위로, 가슴 위로 ─그 아래로는 결단코 아니지만─ 옮겨 보도록 하고, 매번 그 결과를 수동적으로 그려 놓는다. 이것이야말로 어김없이 사실성 주장자의 거동인 것이다. 하지만 주의하시라! 연필을 재빠르게 움직여 앵그르는 방금 젖가슴을 고쳐, 아름다움에 대한 그의 견해에 더 잘 부응하는, 덜 지쳐 있는 형태를 가진 다른 하나의 **있었을 수 있는** 젖가슴을 스케치해 놓았다.(도판 72)

어느 날 그는 그가 다루고자 하는 테마에 부응하는 인물의 태도를 상상해 내는데, 애무하는 몸짓으로 그 젊은 여인이 자기 얼굴을 연인의 머리 위로 기울이는 것이다.[6] 불가능할 것은 조금도 없다. 모델은, 대체적으로 라파엘로와 비슷한 윤곽을 보여 주기 위해 알맞게 정돈된 안락의자 위에서 그가 바라는 포즈를 취한다. 하지만 불행하게도 그렇게 기울인 그녀의 상체는 비트는 동작을 하지 않을 수 없게 되어, 앵그르는 거기에서 비롯되는 피부의 주름들과 뭉텅이들밖에 얻을 수 없었다.

그러나 그것을 보상해 주는 듯한 놀라운 사실로서, 이젠 더 잡아 늘여진 목이 목덜미 위에 나타나 보이던 기름진 피부 굴곡들을 없애 버렸고, 그래 목덜미는 날씬하고 팽팽해져서 우아한 선으로 솟아올라 완벽한 곡선을 이루게 된 것이다.(도판 73)

앵그르는 그것이 최적의 상태임을 느꼈다. 그는 그것을 놓치지 않았고, 최종적인 작품은 다음과 같이 되었다. 작품 속의 모든 것은, 오케스트라의 웅웅거림 밖으로 뚫고 나오는 단 하나의 바이올린 소리처럼 솟아오르는 그 선

주위에서, 그 선의 날카롭고도 밀도있는 용출湧出 주위에서 정돈되는 것이다. 이 경우 굽이진 선이 승자이고, 현실은 그 선의 욕구에 복종한다. 그 선에 관심을 집중시키기 위해, 그 조화로움을 만개시키기 위해 앵그르는 한편으로, 그것에 방해가 될 수 있을 것을 제거하는데, 그가 그토록 작업해 왔던 여인의 어깨의 돌출, 그 입체감을 단번에 폐기해 버린다. 그 완전무결한 곡선만이 중요하게 되도록 그는 가능한 한 평평한 화면을, 그것이 진실이 아닐지라도, 원하는 것이다. 다른 한편, 그는 그 선의 순수성을 한층 더 잘 느껴지게 할 대조 효과를 찾는다. 이를 위해 천을 많이 쓴 소매가 과도하게 주름들을, 심지어 우선 무겁게 큰 주름들을 잡아야 하는데, 그럼으로써, 거의 기복이 없고 길게 뻗혀 나간 그 곡선의 가냘픈 단일성이 뚜렷해지는 것이다.(도판 74)

그림은 완성되었다. 사실성 아닌 무엇이 희생되었는가?

아름다움의 계산

어떤 사람들은 미술가들이 가졌다고 하는 의도를 거리낌 없이 미심쩍어한다는 것을 나는 잘 알고 있다. 미술가들은 정녕 그 모든 것을 생각했을까? 그 모든 것을 의도했을까? 그런데 그들이 그 모든 것을 계산하는 경우까지도 일어난다! 계측을 수치화하고, 현실의 대상들에서 명백하고도 엄정한 기하학적인 형태들을 확연히 드러냄으로써, 이번에는 우연이라든가 의도하지 않은 일치라는 추측을 일절 배제한다. 뒤러A. Dürer의 〈아담과 이브〉는 우리가 기대하고 있는 증거를 보여 줄 것이다. 사람들은 이 뉘른베르크의 대가[13]의, 때로 심지어 약간 투박하기까지 한 자연주의를 부인할 수 없을 것이다. 그는 정녕, 머리털의 수많은 선들을 따라가는 능숙함에 있어서 리시포스Lysippos와의 비교를 두려워하지 않을, 열성적이고도 세심한 관찰자가 아닌가!(도판 76)

그러나 〈아담과 이브〉를 위해 1504년 뒤러가 작업한 예비적인 소묘들 가운데는, 정묘精妙한 균형을 얻고자 하는 그의 정신이 요구하는 형태를, 자연의 형태에 대체하려는 그의 타당한 의지에 대한 일체의 의념을 거두어 버릴

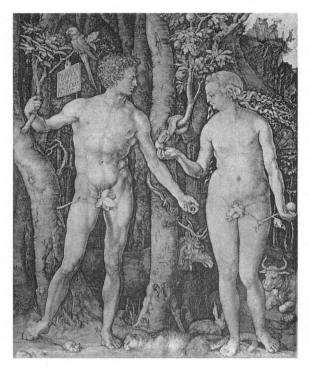

76. 알브레히트 뒤러,
〈아담과 이브〉, 판화, 1504.
뒤러의 판화는 그의 세밀한
사실성을 관상자들의 주의注意에
뚜렷이 알렸다….

두 점의 소묘가 있다. 드레스덴에 보관되어 있는 첫번째 것에서 뒤러는 앵그르처럼, 현실을 받아들이는 것을 만족해하지 않았다. 그는 그의 의도에 현실을 굴복시키고자 했다. 그가 모델의 다리에 대해 가지고 있는 생각에 다리가 일치하기까지 그것을 옮겨 놓았다는 것이, 그의 연속적인 시작試作들로 증명된다. 특히 자와 컴퍼스를 이용해 선들을 그려 형태를 조작하고 그 조작을 수치로써 지적해 놓음으로써, 순전히 추상적인 구조와 균형을 확연히 드러내고 있다.(도판 77)

　여기서, 프라 루카 파촐리Fra Luca Pacioli가 그의 저서 『완벽한 균형에 대하여 De divina proportione』에서 플라톤을 원용해 주장한 저 유명한 '황금분할'이 나타나 있음을 알아보는 것은 어렵지 않다. 레오나르도 다 빈치 역시 이 문제에 관심을 가지고 있었던 바, 그것을 도해로 설명하기를 마다하지 않았었다. 뒤

알브레히트 뒤러, 〈이브에 대한 소묘〉. 드레스덴 고문서보관소.(왼쪽)
알브레히트 뒤러, 〈아담에 대한 습작〉, 1507년경. 빈 알베르티나미술관.(오른쪽)

비적인 소묘들은 균형에 대한 통찰력있는 계산을 드러내 보인다.

러는 이 문제에 대한 탐구에 주의를 집중하고 있었으므로, 1506년 아마도, 프라 루카 디 보르고Fra Luca di Borgo[14]의 찬탄할 만한 초상화를 그린 것으로 알려져 있는 야코포 데 바르바리Jacopo de' Barbari의 권고에 따라 그 저자를 만나기 위해 베네치아—베네치아에서 삼 년 후에 파촐리의 그 개론서가 인쇄되기로 되어 있었는데—에서, 그가 프란체스코 수도원 수사로 있던 볼로냐로 말을 타고 갔던 것이다.

그리고 아담에 대해서는 어떤 말을 할 수 있으랴! 아담의 경우 뒤러는 작업을 더 정교하게 하여, 몸은 서로서로 교묘하게 연결된 원들, 정사각형들, 삼각형들을 지탱해 주는 것에 지나지 않게 되고, 그리하여 그 도형들은 몸을

순전히 생각 속의 구축물이 되게 하는 것이다.(도판 78)

이와 같이 조형적 의지는 너무나 의식적이어서, 미술가는 대상의 직감적인 구성에 머무르지 않고, 수학적인 엄격성을 따르는 것이다. 고대로부터 '이상적인' 균형들—예컨대 케플러J. Kepler의 명명을 따른다면 저 '신적인 분할sectio divina'이라든가, $\sqrt{2}$ 등—의 계산을 따라 내려오며 살펴보는 것은, 하나의 긴 장章을 읽어 가는 일일 것이다.[7] 미술작품에 있어서 현실은 그 균형들에 더 이상 그 외장外裝으로밖에 소용되지 않는다. 그 외장은 작품의 그 너무 삭막한 벌거숭이 상태를 숨기고 있지만, 마치 옷의 주름들 밑에 있는 육체처럼 작품을 더 갈망할 만한 것으로 짐작케 하는 것이다. 폴 부르제Paul Bourget는 진실성에 사로잡힌 자연주의자들에 반대하여, 소설이 오직 신빙성을 갖추기만을 요구했다. 사람들은 미술가의 이른바 사실성을 찬탄하지만, 얼마나 많은 미술가들이 그 사실성 가운데 진실다움만을 지키며 사실성의 가장假裝 밑에 그들의 조형적 요구를 만족시킬 선들과 입체들의 조직을 추구했던가![15]

아름다움의 관념이 들어온 이상, 현실성의 관념은 이젠 그것과 타협할 수밖에 없는 것이다. 어떻게 미술가에게, 그의 생각이 그토록 정확한 관념을 만든 아름다움을 오직 우연에만 기대하라고 할 수 있겠는가? 어떻게 그에게 아름다움을 의식적으로 다듬는 것을 금할 수 있겠는가? 자신의 아름다움의 욕구에 대한 미술가의 응답, 그의 목적과 수단을 두고 볼 때에 명석한 응답은 바로 조형성이다. 서양의 미술 전통이 아무리 사실적이라고 하더라도, 이것에 반대되는 것으로 보이지는 않는다. 고대 그리스 이래 서양의 미술 전통은 '이상화된 현실'이라는 관념을 창안했는데, 그것은 감각이 수록한 것의 반영과, 정신이 구상한 것의 실천을 미술에서 찾으려는 그 이중의 열망 사이의 타협인 것이다. 거기에는 어떤 양립 불가능성도 없다. 왜냐하면 서양인이 그토록 세계에 관심이 많은 것은, 그것을 정복하여 자기의 조직 법칙에 복종시키기 위해서이기 때문이다. 서양인이 어찌 세계의 외양에까지 인간 이성의 힘의 자국을 남길 생각을 하지 않을 수 있었겠는가?

3. 시詩

한편으로 현실, 다른 한편으로 조형적인 아름다움, 그것이 전부인가? 미술은 그 두 파트너의 대화로 요약되는가? 그러나 그 둘 사이에 그것들을 분간하고 또 조화시킬 해석자가 없다면, 그것들은 조금도 서로 화합하지 못할 것이다. 자연이라는 출발점에서 그림이라는 도달점으로 가기 위해서는, 단순히 그런 목적을 복안腹案하기 위해서라도 의도가 있어야 한다. 그 연결을 실현하기 위해서는 중개자가 필요한 것이다.

미술가가 그 모든 역할을 하는 것이다. 도대체 누가 그보다 더 제 의견을 말할 권리를 가질 수 있겠는가?

미술가의 존재

요컨대, 자연이 거기에, 어떤 풍경을 보이며, 햇빛에 잠겨 있는 그 콜로세움을 보이며, 거기에 있다면, 그것은 미술가가 그 앞에 멈춰 섰기 때문이고, 그 풍경, 그 콜로세움을 선택했기 때문이다. 그런데 어떤 이유로? 그의 어떤 내면적 경향에, 그의 생각, 그의 감정의 부름에 응답하기 위하여.

마찬가지로 그 광경에서 선들과 색들의 어떤 구성의 가능성이 태어났다면, 그것은 그 구성에 대한 욕구와 관념이 그의 내면에서 형성되어 솟아올랐기 때문이고, 그가 그 구성을 **구상**했기 때문이다. 그는 무한대의 가능성 가운데서 어떤 결정된 성격, 그다운 성격을 그 구성에 옮겨 놓기 위해 그것을 실현했고, 그에게 독특한 성향, 남다른 숙명에 부응하는 법칙들, 물론 명확히 표현되지 않은 것이지만 조리있는 법칙들에 따라 실현했다. 수많은 다른 추억들 가운데서 콜로세움의 그 순간에 대한 추억과 거기에서 영감을 얻은 화면의 구성은, 오래지 않아 서른 살이 될, 그리고 육 개월 전부터 로마에 자리 잡고 있는 파리인인 카미유 코로Camille Corot에 의해 결정된 것인 것이다. 그러나 그 추억과 그 구성에 의해 이번에는 그가 규정된다.

의식적으로 혹은 무의식적으로, 의식적으로 동시에 무의식적으로, 미술

79. 쿠르베, 〈화가의 아틀리에〉
중심 부분, 1854-1855.
파리 오르세미술관.
80. 쿠르베, 〈화가의 아틀리에〉에
있는, 현실이라고 불리는
나부裸婦.(p.139)

쿠르베의 표면적인 사실주의는
주의 깊은 관찰자에게는,
미술가가 빠져든 물감 반죽의
서정성을 숨기는 가면에
지나지 않는다.

가는 그에 의해 선택된 그 광경, 그에 의해 창조된 그 이미지의 존재 이유이
며, 모든 창조와 마찬가지로 그 창조는 그 이미지를 낳은 사람과 암암리에,
그리고 불가피하게 닮도록 이루어지는 것이다. 오딜롱 르동Odilon Redon은 이
렇게 고백한 바 있다. "내가 나 자신 전체를 쏟아 넣은 물상物像들을, 내가 할
수 있었던 대로, 그리고 내 꿈에 따라, 그럭저럭 그려내도록 한 은밀한 법칙
들에 나는 양순하게 복종했다고 생각한다."8 그렇다, 진짜 사실주의자는 없
는 법이다. 아니면 차라리 진짜 사실주의자란 그 자신 개성이나 현실성이 결
여되어, 자기가 생존하고 있음을 표명할 수도 없는 그런 사람일 수밖에 없을
것이다.

쿠르베G. Courbet 같은 화가가 "나는 내가 보는 것만을 그린다"고 말할 때에라도, 그가 보는 것을 그리는 이유를 말하기를 빠트린 것이다. 그 이유는 유화의 무거운 물감 반죽들을 다루어, 그것들로써 육감적인 질감을 내는, 갖가지 형태를 보여 주는 불후의 작품,—해면처럼 잔 구멍들을 내고 있는 나무 잎새들, 비만하고 밀도있는 여인의 살덩이, 개의 황갈색의 긴 털들, 시원한 물 등 각각의 사물의 현존을 풍부하게 하는 그 불후의 작품을 축조하는 즐거움이다. 그 사물들은 손가락의 촉지觸知와, 혀 굴림과, 콧구멍의 킁킁거리는 냄새 맡기와, 특히 눈의 애무하듯 하는 탐식을 유발한다. 그것들은 회화적 관능이라는 새로운 지각을 정당화하는 것이다.(도판 79, 80)

벨라스케스Velázquez는 사물들과 그의 시선 사이에 거리를 유지함으로써 더 귀족적이지만, 그 기만적인 초연함 가운데서도 그 새로운 즐거움의 창조자들 가운데 한 사람이 아닌가?

'지적으로' 객관적이기를 바라는 그들의 붓 밑에서 그러나 어떤 풍경, 혹은 어떤 얼굴이, 몇몇 고대 정물화나 드물게는 베네치아의 작품들의 경우를

제외한다면 아직까지 알려지지 않은 강렬함을 획득한다. 그런데 그 강렬함은 바로 그들 자신에게서 오는 것이다. 그것은 그들이 사물들에, 그리고 그것들에 대해 그들이 제안하는 회화적 해석에, 쏟아 넣는 힘인 것이다.

　반대로 전적으로 조형적인, 혹은 이런 표현이 더 낫다면, 전적으로 추상적인 미술도 없는 법이다. 일체의 우연적인 계기를 가장 멀리한 화가가 고안하는 선들과 색들의 미묘한 배합에, 그러나 그는 자신의 삶을 불어 넣는다. 거기에 그 자신이 반영되는 것이다. 마티스가 그의 마지막 인터뷰에서 "구성이란 화가가 **감정을 표현하기 위해**, 보유하고 있는 여러 가지 요소들을 장식적인 방식으로 배열하는 기술이다"라고 말했을 때, 그는 그것을 잘 인지하고 있었다. 브라크G. Braque와 피카소의 미술에 대해, 사람들은 그것이 때로 자연에서 너무 멀어져 이젠 선들과 색들의 놀라운 대위법적 구성에 지나지 않게 되었다고 흔히 이의를 제기하지 않았던가? "솔직하게 장식적인, 아름다운 페르시아 양탄자라도 그보다 못하지 않지 않겠는가!" 하지만 그런 이의를 가진 사람이 약간이라도 '보는 눈'이 있고 훈련을 받았다면, 곧 그 두 화

81. 피카소, 〈두개골이 있는
정물화〉, 1945.(p.140)
82. 브라크, 〈화가畫架〉,
1938. 폴 로젠버그 컬렉션.

두 현대 화가에 의해 다루어진
같은 소재가, 그들의 개성이
장식적인 것의 익명성에
굴하기는커녕, 그림 가운데
얼마나 풍부한 표현으로
두드러져 있는지 보여 준다.

가의 작품들을 단 한 번의 일람—覽으로 구별할 수 있게 될 것이다. "대체 무엇으로 당신은 그 둘을 알아봅니까?" "그건 쉬운 일입니다. 피카소는 격렬하고 비통한, 더 공격적이고 심지어 잔인하기까지 한 색조에서, 그리고 브라크는 더 평온하고 더 부드러운 성격과, 이를테면 색의 몽상이라고 할 만한 것에서…." 그러니 그것은 한 인간적인 특성이 이유 없는 조합으로 보이던 것에 하나의 의미를 준 게 아니겠는가?(도판 81, 82)

미술가가 우리를 쏘기 위한 무기에 총알을 장전하듯, 그의 손이 하는 모든 것에 다져 넣어 장전하는 자기 표현, 그의 현존은 조형적 노력을 **관통하고**, 또 현실에 대한 이른바 객관적이라고 하는 거울을 관통한다. 그가 바라보는 것을 모사模寫하는 데에 능란함을 다하고, 대상과의 일체의 유사성에서 벗어난 요소들을 조합하는 데에 재간있는 솜씨를 다할지라도, 관찰된 것이든 고안된 것이든 화면상의 각각의 세목細目은 무한수의 가능성들 가운데 그것 하나로 선택된 것이다. 그리고 그 선택은, 그를 유인하는 것과 그 자신의 존재 사이의 은밀하고 깊은 친화에 의해 결정되는 것이다.

인간의 손으로 창조된 모든 이미지는 아름다움에 대한 어떤 개념을 적용한 것이고, 어떤 심리적 존재를 표현한다. 따라서 그것은 무연한 것일 수도, 순수히 조형적인 것일 수도, 순수히 사실적인 것일 수도 없는 것이다. 그리고 게다가 모든 것이 너무나 밀접하게 서로 뒤얽혀 있어서, 아름다움에 대한 개념 자체가 미술사적 시기의 성격이나 개인의 성격의 표지가 된다. 우리가 지금까지 살펴본, 미술에 제공되어 있는 두 가지 가능성, 현실의 재현이나 조형적 구축(오늘날의 어휘를 사용한다면, 구상과 추상)은 분리될 수도 대립될 수도 없는데, 왜냐하면 그 둘은 공통의 끈으로 결합되어 있기 때문이다. 그것은 그 둘이 똑같이 미술가를 표현한다는 사실이며, 즉 미술가는 이를테면 그 둘의 공통분모인 것이다.

두 미술사적 시기의 충돌이 이 문제를 잘못 제기하게 하여, 거기에 우리의 주의를 집중시킴으로써 우리를 그르치고 있다. 19세기에 일반적인 견해는 현실의 모방에 과도하고 배타적인 위치를 부여하고자 했고, 20세기에는

추상적인 창발創發을 위해 모방의 전적이고 부당한 희생을 요구했던 것이다. 그것은, 미술의 문제는 인간의 문제이며, 미술에서는 인간에 관계되어서가 아니라면 어떤 것도 제기될 수 없고, 사실성이든, 조형성이든, 거기에 끌어들인 모든 것은 그 가능한 가치에 더하여 **표현**이라는 제삼의 요인에서 떨어져 나올 수 없다는 것을 잊는 짓이다.

표현하다! 이 요인은 명확히 집어내고 파악하기에 가장 어려운 것인데, 하나의 학설적인 형식이나 이론적인 개진에는 가장 맞지 않는 것이다. **자연**과 **조형**은 보이는, 따라서 확인할 수 있는 요소들만을 제시한다. 사실성은 언제나 모델과의 비교로, 그리고 아름다움은 흔히 규칙이나, 비례와 계측으로 귀착된다. 사람들은 미술사에서 이러한 안이함을 너무나 자주 이용했다.

표현으로 말할 것 같으면, 그것은 보이지 않는 인성을 나타낸다. 그것은 눈금에 의한 계측에도, 감각적인 파악에도 잡히지 않는 저 내면적 세계의 헤아릴 수 없는 현존 자체이다. 그것과 더불어 우리는 사실성과 조형성이 우리를 가두고 있던 공간의 영역에서 빠져나온다. 표현에는 주베르J. Joubert가 정의했던 뜻으로서의 상상력이라는 새로운 기능이 필요하다. "지적인 것을 감지될 수 있게 하고 정신을 육체에 합체하는, 한마디로 그 자체로는 보이지 않는 것을 왜곡하지 않으면서 밝게 드러내는 기능을 나는 상상력이라고 부른다."

예컨대 플라톤의 미학과 같은 어떤 미학들은 이미 조형적 아름다움을, 사물에 들어온 신적인 비물질적 현실의 반영으로 정의하고 있다. 그 상태 자체로 인해 공간에 자리 잡을 수 없을 영혼이, 미술의 작용으로 공간에서 구체적으로 발현될 수 있을 것이다. 그렇다면 어떻게? 그 흔적들로써, 보이는 세계에 그것이 끼치는 결과들로써.

이미 우리는 흘러가고 사라진 힘이, 그것이 어떤 힘이라도, 지나가면서 주위를 뒤엎어 놓은 것을 통해 우리 눈앞에 계속 현전하고 있다는 것을 알고 있지 않은가? 급류가 하상河床의 바위들을 들어내고 그 바닥을 갈라놓은 것이 겨울에 드러난 흔적, 휘어져 종[下人]처럼 구부리고 있는 소나무들이 떠올

리게 하는, 대양에서 불어온 바람의 거친 숨결에 대한 기억. 그러니 한 존재의 영혼—저 건너편 하안河岸의 현실인 그것은, 그것이 우리의 것일 때에는 우리에게 느껴지며, 우리가 존재하지 않으면 알 수 없는 것인데—은, 그것이 다가올 수 없는 이 구체적인 공간에서는 어디에서 찾아야 하겠는가? 그 영혼의 성향의 흔적에서, 자국에서. 그 성향은 그 흔적 가운데 그 영혼의 욕구와 열정의 힘을 음각적으로 빚어 놓을 것이며, 그 영혼의 내적 조직에 일치하는 한 미지의 질서를 들여놓을 것이다. 그리고 그 질서의 도입은 요컨대 그 흔적 내의 제諸 요소들의 암시, 상호반영, 유사관계와 반발관계, 이런 작용들 전체를 통해 이루어질 것이고, 그 전체 작용들은 그 합치점이자 촉발점이고 그 정신적인 작인作因인, 숨어 있는 행위자의 유령을 불러올 것이다.[16]

위에서 말한 바가 의심스러운가? 사진기의 대물렌즈가 제공하는 한 풍경의 객관적인 이미지와, 화가가 그것에 대해 보여 주는 **비전**(바로 이것이 적절한 용어이다)을 비교해 보는 것으로 충분할 것이다. 그 비전은 그것에 대한 하나의 해석인데, 화가가 그림의 모티프를 잡아 다듬고, 점토를 다루는 조각가처럼 매만져, 그것의 커다란 인영印影 같은 것으로 만들어 가는 데에 따라 확연해지게 된다. 유기체가 자체에 동화시켜 제 것으로 하기 위해 분비액으로 공격하는 먹이처럼, 자연에서 빌려 온 원초의 테마는 그것을 제 것으로 만들려고 하는 감성의 산성酸性 저작詛嚼을 당하는 것이다.

반 고흐의 세계

생 레미 정신병원에서 반 고흐가 아틀리에로 사용하고 있던 작은 방의 창문을 열어 보기로 하자. 그 창문은 보리9를 가꾸는 그렇고 그런 정원 쪽으로 열린다. 자연이 거기에 강건한 중립성 가운데 주어져 있다. 조금 넓은, 교외의 채마밭이라고 할 만하다. 나지막한 울타리 벽이 그 정원과, 소나무 아니면 실편백의 조그만 숲을 분리하고 있는데, 그 숲은, 들판의 경계를 이루는 부드럽게 가라앉은 언덕들에 이르기까지 그 들판에 펼쳐져 있다.(도판 83)

반 고흐는 그 자연에, 적과 대치하듯 맞선다. 레슬러가 상대를 그리하듯

그 자연을 부여잡아 조르고, 제 가슴에 짓눌러 기진케 한다. 자기의 미친 듯한 심장의 고동을 그 자연에 크게 반향시킨다. 그는 그것이 그의 탐욕스런 두 손 안에 사로잡혀 헐떡거리는 먹이, 어떤 일에도 저항하지 않을, 마음대로 되는 재료에 지나지 않게 되는 순간까지 그것을 분해해 버린다.

그때까지 감지되지 않았던 하나의 생명, 그 흔적을 사진이 응고시켜 놓았던 생명이 바람처럼 일어나, 폭풍처럼 모든 것을 뒤엎고 몰아간다. 그 풍경 전체가 땅과 돌과 나무들의 견고함을 잊어버리고, 이제는 뒤흔들어대는 바람에 펄럭거리는, 헐어 버리고 뒤틀린 깃발에 지나지 않게 된다.

억제할 수 없는 파동이 땅을 물결처럼 기복起伏 짓고 들어올린다. 원근상遠近狀은 아득한 깊이를 보여 주기에 만족하지 않고, 현기증을 일으키며 떨어지듯 소실점에 집어삼키여 그 깊이에 던져진다, 사라진다. 검은 잎새들도 제 차례라는 듯, 움직이기 시작하여 너울거리고 솟아오르며, 춤추는 불꽃처럼 몸을 뒤튼다. 그리고 먼 곳의 작은 언덕들은 거대한 파행爬行으로 들썩이기 시작한다.

태양은 그 빛의 파문 한가운데서 하늘을 회오리치는 소용돌이로 만든다. 하지만 이러한 상태는 아직 하나의 구상構想—현전하는 두 현실, 격발된 내면적 현실과 그것을 겪는 외적 현실의 예비적인 충돌—에 지나지 않는다.(도판 84)

반 고흐가 그 풍경을 두고 그린 그림에서, 아니 그림들에서, 폭풍우의 빗물이 그것을 집어삼키는 돌풍을 따라가듯이 휘돌아가는 운필運筆은, 자연 전체의 미친 듯한 춤을 강조한다. 하늘의 허공도, 억제되지 않는 회전 운동의 장소, 태양의 불꽃이 에테르를 휘돌리는 장소가 된다. 태양이 그 허공에서 그 우주적인 힘을 분출하는 분화구를 여는 것이다. 그리고 색은 또 어떤가! 색도 갖가지 색조의 적동색들로써 그 격렬한 힘에 참여한다. "내 눈앞에 있는 것을 정확히 나타내려고 하는 대신에 나는 색을 더 자의적으로 사용하여 **더 강력하게 나 자신을 표현하려고 한다!**"(도판 85)

그의 내면에서 타오르는 생명력에 사방으로 당겨져 분기奮起한 반 고흐는,

83. 생 레미 정신병원 울타리 안뜰의 사진.
사진은 반 고흐가 다룬 풍경이 얼마나 평범한 것인가를 보여 준다….

그를 가만히 두지 않는 그 똑같은 삶의 법칙을 사물들의 무표정한 표피 밑에서도 감지했던 것이다. 그는 현실의 외관 너머를 보는 것일까? 아니면 거기에서, 그의 가슴을 부풀리고 있는 아우성, 그가 우리에게 다른 식으로는 들려줄 수 없는 그 아우성의 메아리를 듣는 것일까? "나의 큰 욕구는, 현실을 부정확하고 비정상적으로 묘사하여 개조하고 변화시킴으로써 거기에서, 그렇다, 말하자면 거짓이, 그러나 자의字意 그대로의 진리보다 더 참된 거짓이 나오게 하는 것을 배우는 것이다."(테오에게 보낸 418번째 편지)

각 미술가는 저마다 세계를 탈취하여 그 유연한 마스크를 취하고, 거기에 자기의 몸짓, 자기의 체온, 자기의 외침을 끌어들일 것이다. 그리하여 그 세계를 우리에게, 겉보기에는 그런 대로 거의 다치지 않은 것처럼 보여 줄 것이지만, 기실 그것은 그 실체가 비워지고, 거기에 화가가 자기의 실체를 대체해 놓은 것일 것이다. 자연은 지킬 박사와 하이드 씨의 경우를 되풀이하며, 제 몸 안에 새로운 영혼이 태어나고 낯선 인물이 슬그머니 들어오는 것을 느낀다. 그 인물은 자연을 그 내부로부터 빚어 그 얼굴을 만들고, 그 얼굴에서는 자연이 가지고 있지 않던 하나의 의식의 표현들이 읽힐 것이다. 이와

84. 반 고흐, 〈생 레미 정신병원에서 본 울타리 안뜰〉, 연필화, 1889. 슈투트가르트 시립미술관.(위)
···소묘는 세계를 열정적인 입김으로써 변화시킨다···.

85. 반 고흐, 〈생 레미의 보리밭〉, 1889년 6월. 오테를로 크뢸러뮐러미술관.(아래)
···완성된 그림은 이젠 미술가의 비장한 내면을 표현하는 비전에 지나지 않게 된다.

같은 변화, 변모를 우리의 눈앞에서 어떤 신비로운 연금술이 수행하여, 매번 예측 불가능한 얼굴을 조각해내는가?

세잔의 세계

아닌 게 아니라 반 고흐의 세계 해석에 세잔의 세계 해석을 비교해 보면, 요즘 유행하는 말로 하자면 다른 '풍토'가 관상자들에게 나타난다. 두 화가 모두 프로방스 지방을 그리고 있지만, 세잔은 그 풍경을 고흐와는 달리 격렬히 타오르는 화염 덩어리로 보지 않고, 결정結晶된 축조물로 보는 것이다. 그는 거기에서 교란하는 힘이 아니라 정돈하는 힘을 느낀다. '에스타크'[17]의 그 호숫물은 눈부신 태양 빛 가운데 수평적으로 가차 없는 평면을 유지하고 있고, 움직이는 것은 아무것도 없으며, 먼 언덕들의 윤곽은 반 고흐의 율동하는 곡선들을 거부하면서 그 경직됨을 더 잘 환기하기 위해 차라리 부서진다.

반 고흐가 해독하던 그 동일한 풍경 텍스트의 행行들을 통해 세잔은 깊은 지층에서부터 이루어진, 풍경의 확실한 축조를 읽는다. "한 풍경을 잘 그리기 위해서는 나는 우선 지층들을 발견해야 한다." 사실 그는 지구물리사地球物理史를 가르치던 그의 어린 시절 친구 마리옹 교수와 멀리 일요산책을 하는 가운데 이야기를 나누곤 했다. 그러나 그렇게 배움을 얻으면서 그가 이끌어낸 것은 그 자신의 실상實相이었다. 땅과 바위의 형성 가운데 그가 간파하며 좋아했던 그 정돈의 원리를, 그는 '알아보았던 것이다.' 그것은 바로 그 자신의 정신이었던 것이다. 그는 반 고흐의 언명言明에 전혀 다른 어조로 메아리를 보내며, 한결 차분하게 다음과 같이 말한다. "풍경은 내 내면에서 스스로를 인간화하고, 반영하고, 사유한다."

덩어리들이 형태들로 정제되는 가운데, 그리고 화가의 정신이 기하를 통해 생각해낸 형태들과 그 형태들이 닮아 있음을 확인하는 희열 속에서 그것들을 애무하는 가운데, 우리의 눈앞에서 하나의 엄격한 법칙이 뚜렷해진다. 다른 화가들이 격렬한 감각들의 혼돈을 발견하는 곳에서, 그는 자연을 어떤 탁월한 사유의 확고한 구상構想으로 보이게 하는, 안정과 구조, 규칙성과 확

86. 세잔, 〈생트 빅투아르 산〉, 1887-1890. 르 콩트 컬렉션.(위)
때로 생트 빅투아르 산은 세잔에게 있어서 고대 건축물의 평정함을 지니고 있기도 하고…

87. 세잔, 〈큰 소나무가 있는 생트 빅투아르 산〉, 1885-1887. 런던 코어톨드 인스티튜트 갤러리.(아래)
…때로 그것은 나뭇가지들의 리듬있는 곡선들과 조화를 이루기도 하며…

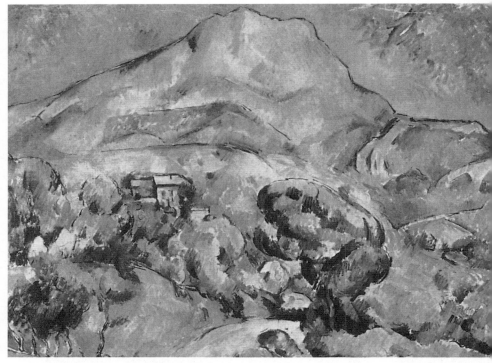

88. 세잔, 〈생트 빅투아르 산〉. 모스크바 현대미술관.
…때로 그것은 거대한 지진에서처럼 솟아오르기도 한다.

실성을 확인하는 것이다.

그러나 한 인간이 항존恒存하는 경향을 가지고 있는 것은 사실이지만, 그렇다고 그 인간 전체가 단 하나의 요소로 이루어진 것은 아니다. 그는 우리가 그에 대해 가지고 있는 단순화된 이미지에 매 시간 일치하지 않는다. 그는 다양하게 변모하며 다양한 면모를 가지고 있는 것이다. 미술은 개인들 사이에 드러나는 비전의 차이를 담고 있지만, 더 나아가 이차적으로, 한 인격을 복잡하게 하는 작은 차이들도 드러낸다.(도판 86-88)

〈생트 빅투아르 산〉은 세잔이 선호한 테마의 하나였다. 그는 생트 빅투아르 산山을 그 자신과 닮게, 그러나 또한 그 여러 가능태들의 각각과도 닮게

표현했다. 그 가능태들을 나란히 두고 전체적으로 살펴보는 것은, 여러 면을 가진 거울에서 동일한 인물의 다양한 프로필을 바라보는 것이 된다. 르 콩트 컬렉션에 있는 〈생트 빅투아르 산〉에서는 흐트러뜨리지 못할 질서에 조화가 가미되어 있다. 라틴 민족인 세잔이 그리스의 영혼에 이 그림에서보다 더 가까이 있어 본 적은 결코 없었다. 〈생트 빅투아르 산〉은 아크로폴리스처럼 솟구쳐 있는데, 로마의 견고함과 아테네의 세련됨이 결합되어 있다고 하겠다. 풍경은 산과 더불어 스스로의 지고한 고양 상태로 상승한다.

코어톨드 인스티튜트 갤러리의 〈생트 빅투아르 산〉은 같은 도도함을 가지고 있지만, 그러나 호흡을 덜 억제하고 있다. 하늘을 배경으로 한, 수축되어 견고하던 윤곽선들은 그런 상태에서 이젠 벗어나 있다. 그 선들은, 전경에서 종려나무처럼 일렁이는 가지의 휘임에 동반된, 리듬있는 움직임 가운데 누그러져 있다.

종려의 옅은 황금빛 중얼거림
그냥 손가락으로 스치는 대기에도
소리내고, 사막의 영혼을
비단 갑옷으로 무장시키네[18]

발레리도, 빛으로 눈부시고 선율로 떨고 있는 그 동일한 투명한 대기 가운데 세잔과 함께한다.

그런데 모스크바 현대미술관의 〈생트 빅투아르 산〉을 보자. 이 작품에서는 세잔은 반 고흐에 근접해 있다. 이렇게 말하는 것은, 그가 심취해 있는 질서있는 지질층들의 근원에서 거대한 분출의 헐떡임, 융해되어 있는 물질들의 솟구침을 되찾았기 때문이다. 그러나 그 솟구친 물질들이 되떨어지면, 평형을 이룰 것이다. 삶이란 사유가 만족해하는 결론을 제의하기 전에, 그 기원에서 원초적인 열정을 폭발시키는 법이다.

이상에서 우리는, 바로크의 고통스럽기까지 한 무질서에서 출발하여 끝

없이 갈구된 고전주의에서 완성된 세잔의 화력畵歷의 궤적 자체를 보지 않는 가?[19] 그의 그림의 최종적인 견고성은 냉각된 용암의 견고성이다. 세잔의 전모全貌는 그의 말년의 생트 빅투아르 산에 있지 않은가? 그 생트 빅투아르 산에서는 격렬함과 부동성이, 가파르게 깨어져 이물[船首] 같은 윤곽을 드러 내고 있는 그 무지개 빛깔의 단애斷崖―색의 끝없는 전조轉調를 촉발하는 수 많은 보석 결정면들 같은 절단면들로 깎여 있는 그 단애―에서 결합되어 있 다.

수레바퀴의 살 하나하나는 바퀴 둘레의 서로 다른 점으로 나아가면서 다 른 살들의 모든 향방들과는 어긋나는 것 같지만, 그러나 그러면서도 그것들 전체는 단 하나의 중심으로 모이는 법이다. 그 단 하나의 중심이 그것들 모 두를 태어나게 하고, 그것들 모두는 또 그 중심을 확고히 한다.

우리가 지금 행하고 있는 이 회화 분석에서도 사정은 비슷하다. 한 화가 에게 있어서 계속적으로 얼마나 여러 다른 방향으로 작업이 시도되는가! 그 러나 그 모든 다른 방향의 시도들은 서로 다시 만나 그 회화세계의 최종적인 통일성을 구성할 것이다.

4. 종합을 향하여

지금으로서는 세 개의 주된 목소리를 구별할 수 있는데, 그 셋 사이에 토론 이 이루어져 그 결론이 미술작품이 될 것이다. 원초의 재료이자 출발점인 **자 연**, 귀결점이자 조형적인 구축물인 **그림**, 그리고 그 둘 사이에서 전자를 후 자의 차원으로 옮기고, 전자에서는 얻어오고 후자에게는 가져다주되, 오직 자신의 생존을 더 잘 확립하고 자신을 더 잘 규정하기 위해서만 그렇게 하 는, 이 일의 주도자인 **화가**, 이 셋이 그것이다.

이 세 요소의 공모共謀를, 루오G. H. Rouault는 그 셋에서 창조의 세 주된 요인 을 찾으면서 간략히 이렇게 표현한 바 있다. "눈은 덧없이 사라질 눈앞의 광

경을 포착하고, 정신은 그것을 정돈하며, 마음은 그것을 사랑한다"고, 1938년 『영감Verve』에서 썼던 것이다. 각 시기, 각 유파流派, 각 개인에 고유한 열망에 따라 그 세 파트너 가운데 하나씩 번갈아 가며 무대의 전면에 나타나고, 어떤 다른 것은 그늘 속에 밀려나 있게 되지만, 그러나 그 삼각대의 자연적인 균형을 위태롭게 하지 않으면서 그 다리 하나가 부족하기는 언제나 어려울 것이다.

모방, 구성, 표현, 이것이 화가에게 제공되는 세 가지 방식일 것이고, **현실, 아름다움, 시**, 이것이 화가가 예배할 세 **여신**일 것인데, 그 세 여신은 **세 짝**이라기보다 정녕 **삼위일체**일 것이다.

위대한 화가는 그의 의도나 시대에 따라서, 또한 그의 성품에 따라서도 위의 셋 가운데 아마 차라리 어떤 것을 다른 것들보다 더 내세우겠지만, 그러나 그 가운데 하나를 빠트리는 일은 드물다. 그리고 그가 위대한 것은 특히 바로 그 때문이다.

들라크루아의 다원성

예컨대 들라크루아를 보자. 현실, 아름다움, 시는 그에게 똑같이 친숙한 것이었다. 단 하나의 테마—그러나 그것은 그의 영감이 가장 무겁게 작용한 테마의 하나인데—, 여자의 몸이라는 테마만을 살펴보아도, 그것은 충분히 드러난다.

어느 날, 자기가 취하고 있는 자세에 지쳐서 그 피로로 등을 앞으로 숙이게 된 모델 로즈 양을 보고, 그는 자기가 보고 있는 것에서 어떤 것도 놓치지 않고 화폭에 담기에 도전해 볼 욕구에 사로잡혔다. 그는 그의 시선의 촘촘한 그물코들을 통해 아무것도, 그 형태의 어떤 굴곡, 그 피부의 어떤 색조도 빠져나가지 못하게 하고자 했다. 바로 사실주의자로서의 들라크루아인 것이다. 그는 1824년 2월 20일자 『일기Journal』에서, 그 많은 회화 관습들에 저항하기 위해, "말하자면 자연 자체를 모사하는 것으로 이루어질 완전히 새로운 회화를 하고 싶은 마음에 사로잡혔다"[10]고 고백하지 않았던가?(도판 89)

그러나 그러면서도 그는 사실주의자에 대한 저 유명한 이런 독설도 했던 것이다. "이봐! 저주받은 사실주의자여! 혹시라도 근사한 환영 같은 걸 내게 보여줘서, 사실은 그대가 내게 제공하려는 볼거리를 내가 보고 있다고 생각하게 해 주겠는가? 내가 미술 창조의 영역으로 피해 들어갈 때, 사물들의 잔인한 현실에서 도망가는 것이라네."[11] 그러니 또 다른 어느 날 그를 따라가 보자. 그날 그는 누운 자세의 나체화를 종이 위에 소묘하고 있었는데, 어느 순간 아라베스크와 그 조화로움에 대한 유혹을 받는다. 그 누워 있는 나신의 리듬, 그 형태의 물결치는 듯한 윤곽선이 계기가 되었을, 아라베스크의 섬세하면서도 확실한 전개를 생각하는 것이다. "여인들의 초상화는 특히 전체적인 우아함에서 시작하는 것이 필요하다"고 그는 고백한 바 있다. "이를테면 선들을 암기"하라. 그러면 "그것들을 화폭 위에 거의 기하학적으로 재현할 수 있을 것이다."[12] 아닌 게 아니라 그는 이제 그가 확고하게 보여 주는, 늘어나는 기본적인 선들로 그의 비전을 귀착시켜, 그의 오랜 적대자인 소묘가 앵그르Ingres의 비전과 함께한다.[13] 여기에 이르면 그는 조형가인 것이다.(도판 90, 91)

그러나 그의 사유와 손에서 태어난 그런 선에 이르기 위해 그가 기울인 노력은 그를, 그가 주는 익숙한 감동대感動帶에서 떼어내어 멀어지게 했다. 그는 그 자신이 그 선에 포위되고 제한되고 마비되는 것을 두려워했다. 그는 이렇게 말했던 것이다. "완성된 상태 그 너머로 아무것도 보여 주지 못하는 그림에 불행 있을진저…. 그림의 가치는 막연함에 있다. 바로 명확함에서 벗어나는 것이 그것이다." 도대체 그것은 무엇인가? "그것은 영혼이 영혼으로 가기 위해 색과 선에 더해 놓은 어떤 것이다." 왜냐하면(괴테에게서 베낀 것인가?) "영혼은 그림을 그리면서 그의 본질적인 존재의 한 부분을 이야기한다"[14]고 하기 때문이다. 미술작품이 표현해야 하는 것은 바로 그 부분인 것이다. 들라크루아는 이미 젊은 시절에 그런 생각을 했었다. "주제는 너 자신이다. 자연 앞에서의 너의 인상이고, 너의 감동이다. 바라보아야 하는 것은 너의 내면이지, 너의 주위가 아니다."[15]

89. 들라크루아, 〈앉아 있는 누드(로즈 양)〉. 파리 루브르박물관.
들라크루아는 습작 국면에서는 가차 없는 사실주의자였다.

그리하여 이제 그는 눈을 감는다. 그리고 그의 내면에서 그가 방금 마신 술의 취기가 침잠하도록 한다. 저 여체, 저 나신을 그의 상상력이 탈취하여, 그의 몽상의 노예가 되게 한다. 그는 그 나신을 세우고, 그것은 어스름한 방의 내밀함 속에서 유연하고 충만한 몸집을 희게 드러낸다. 그는 그의 욕망의 리듬에 따라 그것의 형태를 가지가지로 펼친다. 그 머리털을 흩뜨리고, 크게 파동 치게 한다….

오! 목까지 물결쳐 내려온 여인의 머리털이여!
오! 머리털의 컬이여! 오! 나른함을 담은 향기여!
황홀함이여! 이 저녁 이 어두운 규방을
저 머리털 속에 잠자는 추억들로 가득 채우리.
그래, 저 머리털을 손수건마냥 공기 가운데 흔들리….[20]

들라크루아와 너무나 비슷한 보들레르는 그에게 자기 목소리를 빌려 주

90. 들라크루아,
〈누워 있는 여인〉, 소묘.
파리 루브르박물관. (위)
91. 앵그르, 〈나부〉, 소묘.
파리 루브르박물관. (아래)

여체의 우아한 곡선은
들라크루아에게, 앵그르의
탐구에 필적할 만한 조형적
조화에 대한 영감을 주었을
것이다.

92. 들라크루아, 〈기상起床〉.
데이비드 웨일 컬렉션.
여인의 몸은 이젠
시인으로서의 들라크루아의
몽상을 격발하는 계기에
지나지 않을 수 있다.

는 것이다. 갈망과 쾌락이 서로 얽히고, 거울의 반영으로 이중화하며, 그의 옆에 향내 나는 꽃다발을 피어나게 하고, 익숙한 상념들의 흐름을 의식 속에 되살린다. 거울의 이쪽에서는 육체와 그 허영과 욕망에 대한 자기만족이 드러나는데, 저쪽에서는 어둠도 형체를 이룬다. 악마의 조롱하는 얼굴, 들라크루아의 연필화에서 마르그리트의 귀에 뭐라고 속삭이던 바로 그 악마의 얼굴이 희미하게 나타나는 것이다. 떠돌아다니는 유령들이 굽이굽이 흐르는 모닥불의 연기 속에 언뜻언뜻 나타나듯이, 삶이, 삶의 의미가, 그 향락과 고통이 드러나는 것이다.(도판 92)

총체화 總體畵

그러므로 시대에 따라, 또한 채록採錄, 탐구, 혹은 창조 등… 스스로 정한 목적에 따라, 미술에 제공되어 있는 그 세 가능성을 이용하지 않는 위대한 미술가는 한 사람도 없는 법이다. 그리고 이렇게 덧붙여 말할 수도 있을 것이다. 그 가능성들 모두에 걸쳐 있지 않은 걸작도 하나도 없는 법이라고, 때로 걸작을 정당화하기에 예외적으로 그 가능성들 가운데 단 하나만에서의 성공으로 충분한 경우도 없지 않지만. 대개는 걸작이란 **자연, 회화, 미술가,** 이 셋 사이에서 마침내 찾아진 균형에서 태어난다. 때로 그 셋이 연합적으로 앙양되거나, 또 때로는 그 가운데 하나가 포기되는 대가를 치르는 걸작의 경우가 있기도 하지만.

티치아노의 거의 모든 그림들은 그 셋을 공동의 성공에 협력케 하는 경이로운 비밀을 가지고 있다. 다음과 같은 발레리의 성찰을 티치아노보다 더 잘 예증한 경우는 결코 없었다. "내가 '위대한 예술'이라고 하는 것은 그냥, 거기에 한 인간의 **모든 기능**이 동원되기를 요구하는 예술, 그 작품들이 다른 인간의 모든 기능에 호소하고 다른 인간의 모든 기능이 그것들을 이해하는 데 흥미를 느끼게 되어야 하는 그런 예술일 뿐이다…. 나로서는 예술작품은 **전인**全人의 행위여야 한다고 생각한다."[16](도판 93)

티치아노의 〈예수 매장〉에서 우리는 무엇을 가장 잘 듣는가? 자연의 노래인가, 아름다움의 노래인가, 아니면 영혼의 노래인가? 그 셋을 서로 떼어 놓는 것은 얼마나 어려운가! 인물들이 입은 옷의 천들은 그 화려한 재료와 그 각각의 직조상織造狀에 따른 주름의 다양한 모습으로 화포에서 놀라운 눈속임 그림을 만들어 우리의 눈을 사로잡는다. 그러나 그것들의 화려함과 주름들이 거기에 있는 것은 오직, 그리스도의 시신의 무게가 실려 있는 천의 집요한 흰빛을 강조하고, 뻣뻣하고 단단하게 뻗쳐 있는 그 천 주름들을 더 잘 느끼게 하기 위해서만인 것이다. 그리고 그 천의 휘어진 곡선 자체도, 시신을 들고 있는 세 사람의 머리들과 어깨들이 긋는 대칭적인 곡선을 보완하는 것이 아니라면 그 역할이 무엇이겠는가? 그림의 구성은 바로 그 두 아치를

토대로 하여 이루어져 있는데, 그 힘찬 두 아치의 연장선은 그림틀의 두 세로축의 위, 아래 기저에 이르러 고정된다. 동정녀 마리아의 앞으로 기운 옆모습은 그 굽힘을 통해 고통에 짓눌려 있는 것이 나타나 보이지만, 그러나 그림 중심에 있는 그 세 사람의 아치의 선과 어울리고 또 그것을 강화한다. 성 요한의 머리가 화포의 한가운데서 그 아치의 정점에 솟아 있는데, 그것은 이와 같은 구성을 통제하기 위해서일 뿐만 아니라, 또한 그 고통의 외침을 더 잘 솟구치게 하기 위해서이기도 하다.

이 그림의 구성은 색들과 선들의 율동적인 조합으로 해독될 수 있는데, 니고데모의 옷의 따뜻한 붉은색이 마리아의 옷의 찬 푸른색과 균형을 이루는 것과, 가을의 다갈색 나뭇잎들이 황혼의 옅은 하늘빛과 대립되는 것은 같은 조화를 이루는 것이다. 구성이 또한 표현하고 있는 것은 무엇보다도, 영혼이 되돌릴 수 없이 떠나 버린 성자聖子의 육신의 짓누르는 듯한 무거움이다.

그 몸은 홀로 아래로 무겁게 휘어져 있는데, 바로 그 무게는 그 주위의 세 사람이 그것을 지탱할 궁륭을 이루기 위해 몸을 버티지 않을 수 없게 할 정도인 것이다. 구성은 더 나아가 헐벗은 시신과, 그것을 절반쯤 싸고 있는 천의 무채색을 강력히 표현한다. 이렇게 말하는 것은, 그 헐벗음과 무채색 주위의 모든 것은 반대로 짙은 색조를 띠거나 그늘에 덮여 있기 때문이다.

마지막으로 하늘과 숲과 화려한 옷들의 집요한 시현示現, 색들의 웅장한 교향악, 구성의 위력, 죽음의 강렬한 비극, 그 모든 것이 질서있는 정돈을 이루며 조합되어, 한 악기의 영혼으로부터인 양, 티치아노 작품의 저, 육감성과 심오성의, 향락과 우수의, 힘과 감동의 혼합을 발산시킨다. 누가 감히 그 요소들 가운데 하나를 떼내어, 그것만이 유일하게 가치있는 것이라고 선언하겠는가? 티치아노의 예술은, 각각의 파트가 필요 불가결하며 전체의 지배 속에 뒤섞여 들어가는 유장한 합주인 것이다.

미술은 언어인가?

첫째, 모든 사람들이 알고 있는 현실에 대한 지시指示, 둘째, 이미지들의 어휘와 그것들을 선택하고 결합하는 방식과 그 조형적인 작시법作詩法에서 이끌어내는 아름다움, 그리고 셋째, 마지막으로 미술가가 생각하고 느끼는 것을 나타내기 위한, 앞의 두 가지의 활용, 기실 이 세 가지가 합쳐져 있는 복합체는, 바로 언어가 보여 주는 복합체와도 같은 것이 아닌가? 이 비교는 지나친 동일시로까지 밀고 가지 않는다면, 풍요로운 결과를 낳을 수 있을 것이다.

여기에서 어휘는 단어들로 이루어지는 것이 아니라 이미지들로 이루어지는 것이지만, 그러나 정녕, 인간들에게 서로를 이해할 수 있게 하는, 공동 경험들로 형성된 토대를 가리킨다. 사용되고 있는 각각의 단어가 어휘 체계를 통해 확립되는 하나의 관념에 대응되는 것과 마찬가지로, 확인할 수 있는 각각의 이미지는 우리의 기억에 우리가 알고 있는 감각을 환기한다. 「살롱 1846」[21)에서 들라크루아에 관해 자기의 견해를 밝히며 보들레르는 이렇게 썼다. "자연은, 그가 확실하고 깊이있게 살피는 그의 눈으로 책장들을 이리

저리 들추며 참조하는 **거대한 사전**이다." 이것은 배타적이고 이론적인 사실주의에 대한 단죄라고 할 수 있다. 현실이 제공하는 이미지들을 모사하는 데에 모든 정성을 들이는 화가는, 새의 목소리로 인간의 말을 그대로 따라 하기에 성공하는 앵무새에 우리가 기울이는 그런 유의 관심이나 받을 만할 것이다. 사전에서 한 줌의 단어들을 퍼 가지고 와서 그것을 텍스트라고 할 그런 생각은 그 누구도 하지 않을 것과 마찬가지로, 미술을 **자연**에서 빌려 오는 것들로만 제한할 수 있다는 것은 생각될 수 없어야 할 것이다.

언어는 **의미**하지 않으면 존재 이유가 없다. 미술도 마찬가지이다. 바레스는 『스파르타 여행 Voyage de Sparte』의 끝에 붙인 주에서 괴테의 말을 원용하여, "1827년 사월 어느 날 저녁 그가 에커만 J. P. Eckermann의 도움으로 우리에게 내려 준 그 중요한 가르침"[22]을 들려주고 있다. 바레스는 괴테가 루벤스에 관해 말하면서, 미술가가 자연을 이용할 때의 자연의 정확한 위치를 규정하는 것을 보여 주는 것이다. 미술가는 "자연과 이중의 관계에 놓여 있다. 그는 주인이자 동시에 노예이다. 그는 이해되기 위해서는 지상의 수단들을 가지고 작업해야 한다는 의미에서 자연의 노예이며, 그 지상의 수단들을 자신의 높은 의도에 복종시켜 봉사하도록 한다는 의미에서 주인인 것이다. 미술가는 하나의 전체를 가지고 세계에 말을 건네고자 하지만, 그러나 그 전체를 그는 자연에서 그대로 발견하지 못한다. 그것은 그 자신의 정신의 결실인 것이다." 랭보는 이렇게 말했다. "네 기억과 네 감각은 네 창조 충동의 양식일 뿐이리라…."

그렇더라도 너무나 널리 퍼져 있는 혼동을 명확히 밝히고 흩어 버려야 한다. 미술가가 그의 이미지의 언어로 하여금 말하게 하려는 것은 말의 언어체계 영역에 속하는 게 아니다. 19세기 사회는 미술을 그것 아닌 것으로 환원하려고, 미술에서 그 힘을 잘라내 버리려고 골몰했다. 미술에 이렇게 말하는 듯했다. "네가 자연의 복사가 아니라면, 적어도 사람들이 하는 말의 복사는 될 것이다. 너는 문장들로 묘사되거나 이야기되거나 설명될 수 있는 것을 눈에 보여 줄 것이다. 너는 사실적인 것이 되거나 문학적인 것이 될 것이다."

문맹의 시기에, 읽혀야 할 것을 눈이 보게 하도록 **사회**가 미술에 요구했으며, 교회가 미술로 '가난한 자들의 성서'를 만들려고 했다는 것은, 역사적인 시의성時宜性의 문제에 지나지 않고 부득이한 선택이었을 뿐이다. 4세기에 성 대 바실리우스Basilius는 다음과 같이 언명할 수 있었다. "말이 귀에 제시하는 것을, 말 없는 회화도 마찬가지로 모방으로써 보여 준다." 그리고 그의 동생 니사의 성 그레고리우스는 회화 속에서 '말하는 책'을 상기할 수 있었다. 그들은 교회의 이득과 진리에만 마음을 썼던 것이지, 미술의 이득과 진리에는 조금도 그리하지 않았다…. 그리고 하기야 미술가들은 본능적으로 정녕, 그들에게 할당된 임무를 넘어설 줄 알았다.

이 혼동은 르네상스 시대부터 책의 시대의 도래로 하여 더 진척되기만 했을 뿐이다. 책의 시대는 한편으로 감각의 경험에, 다른 한편으로는 사고의 논리에 버팀을 받아, 미술을 사실성이나 '문학'으로 환원할 유혹을 받았을 것이다. 사실 책의 시대는 미술을 끊임없이 묘사나 서술, 혹은 우의寓意로 돌아가게 함으로써 그리했던 것이다.

20세기는 이에 대한 유익하나 너무 단순한 반동으로 진정한 미술적 가치의 길을 재발견했지만, 그러나 그 길을 위해 그때까지 지배적이었던 것의 전적인 희생을 치러야 한다고 생각했다. 미술의 참된 중요성으로 되돌아가게 해야 했을 것을, 20세기는 배제하고 제거해 버렸던 것이다. 20세기는 현실과 화가의 주체를 똑같이 난폭하게 단죄했다. 마치 현실은 문자 그대로의 재현의 대상일 수밖에 없다는 듯이, 그리고 주체는 문학적인 영감밖에 얻을 수 없다는 듯이! 흔히 유치할 정도에까지 밀고 나간 이 이중의 단순화는, 의심의 여지없이 그 역시 엄혹하게 심판될 것이고, 현대미술은 다음 몇 세대의 면전에서 그 짐을 지게 될 것이다.

우리 시대는 그러나 엄청난 공적을 이루었다고 하겠다. 우리 시대는 이미지를, 그것이 길을 잃고 헤매고 있던 타협들의 위험에서 해방시킴으로써, 그 진정한 본성에 대한 각성으로 되돌아가게 했던 것이다. 그 본성은 이미지의 구성 요소들인 선과 색으로써, 감성에 대한 그것들의 즉각적인 작용으로써

직접적으로 우리 스스로를 표현하고, 신경에 충격을 줌으로써 그 반향으로 우리에게 여러 감정과 영혼의 상태를 불러일으키는 데에 있다.

그러나 20세기의 잘못이 시작된 것은 미술에서 하나의 조형적인 유희만을 찾으려 한 데에, 중개자의 역할을 무시한 데에 있다. 이미지의 언어를 운위云謂한다는 것은, 그 언어를 말의 언어[24]와 혼동하거나 전자를 단순히 후자의 대역으로 생각하는 것을 뜻하는 게 아니다. 그 둘은 똑같은 현실을 가리키는 것도 아니고, 똑같은 수단으로 가리키는 것도 아니다. 내면적 삶에 있어서 이미지의 언어가 관장하는 지대는, 말이 영양을 취하는 관념의 지대와 다른 것이다. 그리고 우연히 이미지의 언어가 말의 언어와 같은 지대를 다룰 때에라도, 같은 시각에서 그리하는 게 아니다. 그것은 우리의 마음에서 그것만이 담당할 수 있는 역할을 차지하고 있는데, 마음이 그것 없이는 다다를 수 없는 것을 그것이 표현하기 때문이다. 더욱이 그것은 그것 아닌 다른 출구를 찾지 못하는 긴장에서 우리 마음을 해방시켜 주기도 한다.

이 방향의 검토로 더 멀리 들어가는 것은 나중의 한 장에 속하는 일이지만, 그러나 언어로서의 미술이라는 이 정의가 일으킬 수 있는 애매함과 불안을 흩어 없애기 위해 바로 지금 그 검토를 잠시 건드리지 않을 수 없었다. 그 정의는 정당한 것인데, 왜냐하면 미술은 미술가로 하여금 그 자신에게 자신의 내면적인 열망을 더 잘 표현해 보여 줄 수 있게 하며, 뿐만 아니라 또한 다른 사람들에게 그 열망을 감지할 수 있게도 하기 때문이다. 즉 그가 전달하고 싶어 하는, 느껴졌거나 창조된 내밀한 부富를 그들에게 알려 줄 수 있게도 하기 때문이다.

형식의 유혹을 받는 언어

이와 같이 미술의 언어에 자연은 그 어휘를, 미술가의 영혼은 그 본원本源을 제공하는 것이다. 그리고 어떤 언어와도 마찬가지로 그것은 이제 그 형식의 문제를 제기한다. **어떤 것**을 알려 주되, **어떤 방식**으로 알려 주는 것이다! 뜻의 명확성과 확립된 통사법의 정확성만을 추구하는 것은, 실용성의 영역을

벗어나지 못하는 것일 것이다. 예술이 있기 위해서는, 내용과 마찬가지로 형식도 다른 사람들이 보기에 그것에 어떤 가치를 부여할 수 있는 특질을 갖추어야 한다. 괴테가 경계시킨 바 있다.

그대를 위해 작시하고 사유해 주는 이미 형성되어 있는 언어로
운율 짜기에 성공한다고, 그대, 그래 시인이라고 생각하는가?[23]

언어의 아름다움을 그 정확성, 즉 현행의 규칙 및 관례의 준수와 혼동하는 것은, 아카데미즘의 영원한 오류이다. 이미지의 언어는 그것이 그 형식에 있어서 특질을 추구할 때, 그리고 그 위에 그 특질이 창조의 결실일 때, 예술이 된다. 언어 표현이 시의 경지로 오를 때, 그것은 달리 작동하는가? 그때 그것은 더 이상 실용적인 의사 교환으로 끝나지 않는다. 시의 형식, 음절들의 조화로운 집합, 그것들의 연속이 만드는 리듬, 그것들의 박자와 교차 등은, 그 본질적인 임무가 어떤 특별한 성질의 감정을 야기하는 것이다. 미술 또한 달리 작동하지 않는다. 조형성이란 미술에 있어서 바로 시에 있어서의 작시법과 같은 것이다.

그리하여 시처럼 미술도 자체의 순수하고 무상적無償的인 완성의 문제를 스스로에게 제기하는 것은 필연적인 일이었다. 기술의 기능이 끝나는 데에서 예술이 시작되는 것이며, 예술이 어떤 다른 활동에 봉사하기 위한 수단이 아니라 그 자체의 목적이고 그 자체의 목표인 만큼, 그런 방향으로 끝까지 가 보려는 유혹이 집요하지 않겠는가? 시는 말의 언어이지만, 그 언어에서 뜻의 전달과 형식의 정확성은 말의 완전성에 의해서만 유효한 것이다. 시는 오직 그 하나의 관심만으로 정당화된다. 마찬가지로 미술은 이미지의 언어이되, 오직 아름다움만을 찾기 위해 주제와 작업 규칙을 취하는 그런 언어이다. 이 야심에 의해서만 미술은 예술인 것이다.

그렇다면, 실용성이 하나의 구실에 지나지 않으니 어찌 실용성의 부분을 극단적으로 축소하지 않을 것인가, 그리하여 미술로 하여금 오직 그 완성만

을 추구하면서 그 자체 주위를 맴돌게 하지 않을 것인가? 그렇게 사람들은 자문했던 것이다. 발레리는 부러움을 가지고 이런 지적을 한 바 있다. "수학은 아주 오래전부터 그 자체에 대한 개념과 관계없는 일체의 목표에서 스스로를 독립시켰다. 수학은 그것의 기술을 순수하게 발전시키고 그 발전을 자각함으로써 그 개념을 스스로 찾아냈다."[17] 이와 마찬가지로 우리 문화가 세련되어 가는 가운데 순수시의 관념의 귀결인 순수미술, 즉 추상미술의 관념이 태어났던 것이다.

시인이 말들로부터 그것들이 들려줄 수 있는 음악을, 그것들의 뜻을 떠나서 이끌어내려고 전력을 다하니, 그것들을 음악만을 위해 결합시킬 수는 없을까? 고전주의 시대의 가장 아름다운 시행들에서 음악이 뜻과 일치한다면, 어찌 그 일치의 끈을 잘라서 뜻을 버린 음악의 풍선을 날려 보내지 못하겠는가?

그리고 그렇다면 누가, 미술이 이와 똑같은 대담성에 몸을 던지는 것을 막을 것인가? 풍경이 그 구실이 되어 있는 선들과 색들로부터 고갱은 자유로운 교향악을 이끌어낼 줄 알았지만, 그 교향악도 그 풍경의 구상적인 해석에 **일치**하기는 하는 것이었다. 그 음악을 완전히 해방시켜 그 온전한 가능성을 가지게 한다는 것은 매력적인 일이지 않겠는가? 이렇게 하여 추상미술이 나타난 것이었다.

그것은 절대적인 비타협의 잘못이리라, 아마도. 미술은 스스로의 어휘를 가지기 위해 현실의 재현을 받아들이지 않을 수 없으므로, 19세기는 그것을 그 단 하나의 기능으로 환원할 수 있다고 생각했다. 미술은 조형적 요소들의 조화로운 조합에 의해 아름다움에 이르므로, 20세기는 그 배타적인 탐구에서 미술이 최상의 완성을 얻으리라는 생각에 미쳤다.

단 하나의 생각만을 하는 사람들을 믿지 말기로 하자. 하나의 생각은 진리와의 접촉이다. 진리에 손을 대기 위해서는 하나의 생각이 필요하지만, 그것을 일주하고 점령하기 위해서는 많은 생각들이 필요하다. 홀로인 생각은 그 출발점에서는 정당했더라도, 그 뿌리였던 그 출발점에서 멀어져 가지를 침

에 따라, 허공에서 꽃을 피운다고 생각함에 따라, 길을 잃게 된다. 우리는 삶보다 더 뛰어난 것은 아니다. 양순하게 삶에 물어보기로 하자. 삶의 답변의 말 한마디, 그 한마디만을 포착하자마자 답변을 중단시키는 것은 합당하지 않다. 삶은 아직 우리에게 말할 것이 많고, 우리는 삶에서 배울 것이 많다.

우리는 삶에 질문했고, 이미 삶은 우리에게 회화에서 세 가지 본질적인 가능성을 밝혀 보였다. 그 구실인, 외부 현실의 표상, 그 활동인, 그 실현 수단의 독자적인 개발, 그 목적인, 내면적 현실의 환기, 이것들이 그 세 가능성이다. 우리 앞에 세 개의 문이 열린다. 무슨 결론이라도 내리기 전에 그 문들을 차례차례로 열고 들어가, 그것들이 우리를 어디로 인도하는지 알아보아야 한다.

제2장

사실성의 운명

> **"아름다움은 도처에 있다.**
> **그러나 그것은 사랑에만 스스로를 드러낸다."**
>
> 에밀 말Emile Male

미술을 사실성으로 환원하는 것보다 더 나쁜 오류는 없지만, 그것이 현실을, 보이는 것을 정복하려는 데에 있어서의 그 웅대함을 어찌 인정하지 않을 수 있겠는가? 사물들 앞에서 느낀 아름다움의 충격을 표현하기 위해서…. 달아나는 시간으로 하여금 그 배후에 선택된 한 순간, 이미 순간적으로 빠져 달아나던 선택된 한 순간을 남겨 두지 않을 수 없게 하기 위해서….

그렇지만 화가는 언제나 자연과 거리를 유지하고 싶어 했다. 화가가 화가
畫架를 직접 그림의 소재 앞에 세우고 그림을 그리기 시작한 것은, 거의 한 세

기 반 전부터일 뿐이다.[1] 옛날, 화가는 모델이 그의 뜻에 더 좌지우지되는 아틀리에의 구석진 곳을 선호했다. 그가 집 밖으로 나가는 것은 자료들, 묘사한 것들을 수집하여 돌아오기 위해서일 뿐이었다. 그리고 돌아오면서, 그의 정신을 몽땅 빼앗아 버릴 위험이 있는 감각의 주술을 깨트리고 자신을 회복하여, 자신의 능력과 이제 창작할 작품에 대해 다시 자각하리라고 정녕 작정하곤 했던 것이다.

자연주의적 경향의 발전의 끝에 와서, 야외에 드나들었던 것은 거의 인상주의자들만이었다. 그리고 그것도…. 보나르P. Bonnard는 1943년, 앙젤 라모트Angèle Lamotte에게 이렇게 고백했다고 한다. "클로드 모네Claude Monet는 소재를 보며 그렸지만, 십 분만이었어요. 그는 사물들에 그를 사로잡을 시간을 주지 않았지요."[2] 인상주의의 손자라고 할 보나르는 또 이렇게 고백한다. "나는 직접적으로, 세심하게 그리려고 했는데, 세목들에 빨려 들어가게 되는 것이었다…. 대상이, 소재가 눈앞에 있다는 것은, 화가가 그림을 그리는 순간에 그를 아주 거북하게 한다." 그렇기에 그에게는 "아주 남다른 자기 방어법"이 필요하다. 그래서 "나는 내 아틀리에에서 홀로 그린다. 모든 것을 내 아틀리에에서 한다"고 보나르는 덧붙여 말했던 것이다.

위험은 도대체 어디에서 오는 것인가? 보나르는 이렇게 설명한다. "그림의 출발점은 하나의 생각"이다. 이 말은 들라크루아가 다음과 같이 적었을 때에 사용한 표현과 거의 같은 것이다. "모델은… 제게로 모든 것을 끌어당기고, 화가가 가진 것은 더 이상 아무것도 남아 있지 않다…. 그러므로 미술가는 자기 안에 품고 있는 이상理想으로", 즉 자기의 "의도"로, "자기의 상상"으로, 자연과 예술에서 똑같이 자기가 찾고 있는 것으로, 자연에서 자기를 매혹하고 있는 것으로 "다가가는 것이 훨씬 더 중요하다."[3] 그것은 정녕 보나르가 생각하고 있는 것이다. 보나르는 이렇게 말한다. "대상에서 느끼는 매혹 혹은 그것에 대한 원초의 생각을 통해 화가는 보편에 도달한다. 소재의 선택을 결정하고 또 그림에 정확히 대응되는 것은, 매혹이다. 만약 그 매혹, 그 원초의 생각이 지워져 버린다면, 더 이상 소재밖에 —화가를 침탈하고 지

배하는 대상밖에— 남지 않는다. 그 순간부터 그는 더 이상 자기 자신의 그림을 만들지 못하는 것이다."

그런 상황에 어떻게 저항할 것인가? "세잔이 하는 것처럼 함으로써"라고 보나르는 명확히 말한다. "소재를 앞에 두고 세잔은 작업하고자 하는 것에 대한 확고한 생각을 가지고 있었고, 자연에서 그 생각에 부합하는 것만을… 그의 착상에 들어오는 그런 사물들만을 취했던 것이다."

보나르의 이 교훈은, 그의 작품들이 그의 마지막 날까지 자연과 여인과 꽃과 빛과 삶에 대한 더할 수 없이 감동적인 사랑의 찬가였기에, 정녕 찬탄할 만한 것이 아닌가! 어디에서 **현실**에 대한 더 큰 자기 방기放棄와, 더 큰 신뢰를 발견할 수 있겠는가? 그런데도 그는 대상과의 거리를 유지할 줄 알았기에….

사실성의 문제는 미술가들을 곤혹케 하는 것으로서, 언제나 그들에게 제기되어 왔고, 그들은 그것을 결코 관상자들의 맹목적인 믿음으로써 해결하지 않았다. 그들에게 현실은 귀착점이 아니라, 출발점에 지나지 않았다. 그것은, 경험으로 이루어지고 참조의 기준이 되는 기반이며, 작품을 세우는 초석, 때로는, 되튀어 올라 다른 곳에 떨어지게 하는 도약판이기까지도 하다. 어떤 경우에는 아주 멀리, 너무나 멀리 떨어져, 그 도약의 시발점을 사람들은 잊어버리기도 한다. 그리 되면, 눈이 가져오는 감각들은 더 이상 모델 역할이 아니라, 화가가 자기 하고 싶은 대로 이용하는, 갖가지 색깔의 형태들의 목록 역할을 하게 될 것이다. 그것이 바로 추상미술의 길일 것이다.

그러므로 이 장 첫머리에서부터 우리는 한 번 더, 우리 시대가 이용한 딜레마에 귀착된 것이다. 미술은 자연을 모방**해야** 하는가? 반대로 그것은 자연에 등을 돌리고 정신과 감성의 순수한 창조를 찾아 떠날 수 있는가? 이론은 늘 그렇듯이, 이 두 질문의 이것이나 저것을 똑같은 자재로움을 가지고 논증할 수 있을 것이다. 왜 이 혼란한 논의를 더 끌 것인가? 경험만이—여러 세기들이 흐르는 동안 실제로 미술이 어떤 것이었는지, 그것이 어떤 것이기를 인간이 바랐는지를 우리에게 이야기해 줄 그런 역사적 경험만이—, 올바

른 답변을 줄 수 있을 것이다. 현상학이라는 용어가 유행하고 있지만, 너무 비상궤적非常軌的인 말이 아니라면 미술현상학이라는 것을 주장해야 하리라. 사실성과 그것이 담당하고 또 담당해야 할 역할의 근본적인 문제는, 이와 같은 과거에 대한 탐색을 통해서만 제기되고 해결될 수 있는 것이다.

1. 기원에서의 탐색: 선사시대

미술의 기원 자체로 올라가 선사시대 인간에게 질문하고 싶은 유혹은 크다. 선사시대 인간은 최초로, 그가 아직 미술이라고 알고 있지 못하던 것을 창조할 욕구를 느끼고 나타낸 인간이었다. 그 당시에는 어떤 원리 같은 것에도 오염되지 않고 있던 그 본능은 그를 어디로 끌고 갔을까? 그 본능적인 욕구의 해결은 원시적인 것이었다고 해서 단순한 것이었을까? 독단주의자들은 그들의 주장을 확증하기 위해 미리 그렇게 생각한다. 그러나 그들은 실망할 것이다.

미술의 요람기
미술의 첫 걸음마는 우연에서 시작된 듯하다. 우리의 가장 위대한 선사학자인 브뢰유H. Breuil 신부의 통찰력있는 분석들이 그 점을 논증하는 데에 기여한 바 있다.[4] 심리학도 그것을 부인하지 못할 것이다. 심리학은 상상력이 그 자체에서만 출발하고서는 결코 창조를 한 적이 없었다는 것을 잘 알고 있다. 원초에는 상상력에 하나의 여건이 필요한데, 그것을 상상력은 점진적으로 다듬어 나간다. 그리고 때로 그것을 차츰 차츰 그 기원에서 너무나 멀리 이끌고 가, 그 기원을 짐작하기도 어려워진다.

선사시대의 인간은 물론, 아메리카나 오스트레일리아에 살아남아 있는 미개인도 무엇보다도 자기의 흔적을 사물들에 남기고 싶은 욕망을 느꼈다. 흥미있게도 브뢰유 신부는, 어린아이가 제 자취를, 그럴 수 있는 곳이라면

95. 선사시대의 손자국. 카스티요, 브뢰유 신부 소묘 채화採畵.
미술은 사물 위에 제 흔적을 남기고자 하는 인간의 욕구에서 비롯되었다.

어디에라도 남기고 싶어 하는 그런 충동에 이 충동을 비교했다. 우연히 잡은 목탄이나 연필을 가지고 흰 사물의 표면에 흐릿하게 그린, 형태를 알 수 없는 윤곽선들, 해변의 모래에 손가락들로 그린 소묘, 손을 넓게 벌리고 길 위의 진창에 담갔다가 흙벽 위에 갖다 대기, 부드러운 쌓인 눈 위에 몸을 던져 자국 찍기…. 그것은 어른이 기념 건조물 앞을 지나가면서 그 위에 자기 이름을 낙서할 때에 얻는 그 알 수 없는 만족과 같은 것이 아닌가? 제 특이한 모습을 지닌 개인이 외계에 행하는 이러한 자기 투사는, 미술의 기원에서 발견할 수 있는 그 가장 근본적인 동기의 하나를 보여 주는 것이다.

프랑스 오트피레네Hautes-Pyrénées 도道의 가르가Gargas에서든, 로Lot 도의 페슈메를Pech-Merle에서든, 혹은 에스파냐의 카스티요Castillo나 알타미라Altamira 에서든, 그 이외에도 그토록 많은 서로 떨어진 장소들에서 동굴 속 인간이 자기의 손을 동굴 벽에 갖다 붙였을 때, 그는 위의 경우들과 다른 짓을 했을까? 그런데 이 동굴인의 행위는 여기서 문제되고 있는 자기 표현으로서 가장 오래된, "윤곽을 그린 단순한 이미지들보다 지층학적으로 더 앞선" 것이다…. "초기에는 붉은색으로, 후기에는 검은색으로 둘러싸인 그 손자국들은

전기前期 오리냐크 기期로", 즉 미술 활동의 기원 자체로 "올라가는 것이다."⁵ 그것들은 그대로 전체로 찍혀 있는 경우들도 있고, 주위의 색에 보호되어 흰 여백으로 나타나 있는 경우들도 있다.(도판 95)

　오늘날에 살아남아 있는 원시인들도 달리 행동하지 않는다. 오스트레일리아나 캘리포니아의 바위들에서 이와 비슷한 형상들이 발견된다. 가르가에는 이와 같은 손자국이 백오십 개 이상 있었지만, 쿨솔윈Coolsalwin에서는 육십사 개의 붉은색 자국, 쿤바랄바Coonbaralba에서는 삼십팔 개의 붉은색이거나 노란색이거나 흰 여백의 자국이 발견되었다. 위로라Worora 부족과 포트조지Port-George 부족의 오스트레일리아인들은 그에 더하여 발자국들도 남긴다. 또 어떤 경우에 구석기시대인들은 동굴벽을 덮고 있는 진흙의 말랑말랑함을 기화로 하여, 그 위에 손가락들의 끝을 마음 가는 대로 움직이기도 하고, 또한, 아마 화장化粧을 위해 준비했을 물감, 대부분의 경우 밝은 노랑에 가까운 황토색 물감 속에 손가락들을 담갔다가, 구불구불하게 헤매는 긴 평행선을 긋는 일도 있었다. 그 예들은 에스파냐의 칸타브리아 산맥 지역(오르노스 데 라 페냐Hornos de la Peña, 라 필레타La Pileta …)이나, 프랑스 남서부 지방(가르가, 로 도道의 카브르레Cabrerets, 도르도뉴Dordogne 도의 라 크로즈la Croze 등등)에 수많이 발견된다. 그것은 정녕, 기계적인 찍기에 뒤이은 다음 단계, 능동적인 행위의 시작인 것으로 보인다.(도판 96)

96. 브뢰유 신부가 옮겨 그린, 손가락들이 그은 선들. 에스파냐 오르노스 데 라 페냐.
때로 선사시대 인간은 동굴의 점토질의 벽면 위에 손가락들을 대고 무턱대고 움직였다.

브뢰유 신부가 옮겨 그린, 알타미라 동굴의 천장에 손가락들이 그은 선들. 오른쪽에 소의 머리가 나타나 있다.

이 우발적으로 그은 선들이 선사시대 인간에게 어떤 유사성을 암시할 수 있었고,
는 그 유사성을 강조하기만 하면 되었다.

유사성의 탄생

그런데 지향 없이 나아가는 그 에움길들 속에서 느닷없이─그것은 미술이
부화하는 놀라운 순간인데─실물과 엇비슷한 개략적인 형상들이, 형상들의
첫 윤곽들이, 어쨌든 형상들이, 뒤엉킨 끈들 속에서 매듭이 스스로 지어지듯
나타난다. 알헤시라스Algeciras 근방의 라 필레타에서 사정은 그러했다. 알타
미라 동굴은 쭉 뻗은 굴의 천장에, 엮음무늬에서 빠져나오는 유럽 들소의 머
리를 보여 주는데, 그것은 진실성으로써 놀라움을 불러일으킨다. 프랑스 가
르Gard 도道의 라 봄라트론La Baume-Latrone에서는 여러 마리의 코끼리들과 뱀
한 마리가 형태를 나타내고 있다. 구상미술이 태어나기 위해서는, 이젠 붓이
나 규석 끌로 무장하고, 손가락들로 그어진 선들이 행복하게도 엇걸려 이루
어진 형상들을 복원할 시도를 하기만 하면 될 것이다.(도판 97)

　살아 있는 존재가 의식의 사다리에서 더 위로 올라갈수록, 단순한 감각
적 지각들을 조직하고, 덧붙여 그것들 사이에 이루어진 관계들에 대한 느낌
을 얻는 경향을 더욱더 갖게 된다. 유사 관계는, 일반화하고 범주를 만들어

내는 가능성의 단초를 단번에 제공한다. 간단히 말해 지적 행위가 나타나는 것이다. 가장 진화한 동물인 원숭이가 이미, 사물들 사이에 존재하는 유사성을 확인할 뿐만 아니라, 의태로써, 모방하는 재능으로써 스스로 유사한 사물을 창조하기도 한다.

인간은 그런 방향으로 더 멀리 갈 수 있었을 따름이다. 인간 역시 유사성을 지각했고, 우연히 나타난, 그 유사에 유리한 여건을 손보아 개량하고 예감된 부합상符合狀을 강조함으로써 그 유사성을 가상假像으로까지 진척시켰다. 어느 날 인간은 자연이 제공하던 암시를 이번에는 자신이 일으키면서 복사품을 완전히 창조했다. 한 바위의 옆모습에서, 한 뾰죽한 산봉우리의 윤곽에서 어떤 유사한 모습을 포착하고, 거기에 '영양'이니, '곰'이니, '할망구'니 하는 이름을 붙임으로써 그 유추를 확립시키지 않는 산골 사람들이 어디에 있겠는가?⋯ 그것은 그치지 않는 인간 활동의 하나인 것이다. 피레네 산맥의 산 속에서 등산 안내인들은 나폴레옹 3세의 모습을 보이는 거대한 암괴를 알려 주기도 한다!

구름의 건축술이 끊임없이 촉발하고 해체하고 다시 촉발하는, 우연적으로 실물과 일치하는 형상들을 보며 그 누가 몽상에 잠기지 않으랴? 레오나르도 다 빈치는 그에 대해 고찰한 바 있었다. "나는 나에게 아름답고 다양한 발명들을 가능케 한 구름들과 오래된 벽들을 이미 본 적이 있다. 그것들이 보여 주는 가상假像들은 그 자체로는 어떤 부분에도 일절 완전성을 결하고 있지만, 그 움직임이나 변동에 있어서는 완전성이 없지 않다." "어떤 이름이라도, 또 상상하는 어떤 말도 생각하게 하는 종소리"도 마찬가지이다.[6] 우발적인 반점 하나가 환기할 수 없는 것이, 따라서 나타낼 수 없는 것이 무엇이랴?⋯ 현대 심리학은 그것을 너무나 잘 알고 있기에, 그런 상상 기능을 포착하여 연구한 바 있다. 저 유명한 로르샤흐 테스트[1)]는 잉크 반점들이 태어나게 하는 환각들을 토대로 하여 하나의 '심리진단법'을 고스란히 고안해냈던 것이다.

우리는 감동하며 알타미라의 유럽 들소에 몸을 기울인다. 우리는 하나의

98. 프르제드모스티에서
발견된 매머드 형상의 돌.
116×96cm.
크리즈 컬렉션. 브르노.
조각 예술이 태어나기
위해서는 돌의 의외의
형태가 개량되기만 하면
되었다.

선과 어떤 윤곽의 소묘가 동일시되는 가운데 태어나는 미술의 첫 울음소리
를 듣는다…. 하지만 아마도 그 발견은 수천 년 동안 지속된 기나긴 발전의
귀결일지 모른다! 혼잡하게 쌓여 있는 선들 가운데서 우리가 윤곽이라고 하
는 대상의 저 인위적인 외양을 지각하기 위해서는 가장 엄밀한 뜻에 있어
서의 얼마나 큰 추상抽象의 능력이 필요하겠는가! 그 인위적인 외양이 대표
해야 하는 모든 것—형태와 그 용적, 양감과 질감, 털, 색, 그리고 특히 시간
이 흐르는 데에 따라 지속적으로, 유동적으로 이루어지는 외양의 변화—을,
감히 정신의 소산인 그 가상假像으로 축소하려는 것은 얼마나 대담한 일인
가….

그러므로 미술은 정확히 인간과 동시에 나타난 것은 아니다. 삶의 끊임없
는 흐름에서 전형적인 것으로 인정될 정도로 일반화된 그 부동화不動化한 순
간을 이렇게 추출하여, 게다가 한 임의의 선으로 옮겨놓을 줄 알기 위해서
는, 인간은 성숙하여 자신의 능력을 자각해야 했다. 지금 우리에게 그토록
자연스럽게 보이는 그 결정적인 추상 행위에는 인류의 얼마나 위대한 정복,
얼마나 위대한 승리가 있는가!…

따라서 인간이 유사성을 창조한 것은 우선, 준準 동일성이 달성될 수 있으

99. 피카소, 〈자전거 안장과
핸들로 구성한 소머리 장식〉,
1941. 루이즈 레리스화랑.
오늘날에도 현대미술이
아무리 비사실적일지라도,
때로 주어진 형태가 암시하는
의외의 유사성을 이용하는
것이다.

며 그것을 포착하기 위해서는 어떤 정신적인 적응도 요구되지 않는 장르, 현실의 삼차원에서 동굴 벽면의 이차원으로의 곡예처럼 어려운 이행이 필요하지 않은 장르, 한마디로 조각에서였을 것이다. 조각이 미술의 기원에서 바로 나타나는 것은, 오리냐크 기의 것으로 추정되는, 흔히 '비너스'로 일컬어지는 것들이 그 증거이다. 그 기원의 조각은 자갈들에서 어렴풋이 나타났는데, 그것들의 윤곽이 어떤 동물들을 연상시키고, 그 유사성을 완전하게 하는 것으로 충분했던 것이다.

　1926년에 발견된 프르제드모스티Předmostí의 돌은 시간적으로 오리냐크 기에 위치시키기도 하고 차라리 솔뤼트레 기에 위치시키기도 하지만, 현실의 대상의 외양을 그것과 비슷한 대상으로 이행시킨, 그런 한 예의 귀중한 증거를 제시한다. 그것은 몸체와 윤곽에서 매머드의 근사한 축소상을 보여 주고 있다. 그 유사성을 강조하고 확립하고 싶은 유혹이 그것을 수집한 손을 사로잡았던 것이다. 머리와 어깨의 부조를 두드러지고 뚜렷하게 보이도록 판 자국, 후피厚皮 동물의 꼬리를 묘사한 길게 파낸 금, 그리고 선사시대 미술가들

이 흔히 주목하곤 했던 그 긴 털에 이르기까지, 그런 것들 가운데 조각 도구의 개입이 약여하게 드러나 있다. 창조 행위가 자연이 제공한 단초에서 출발하여, 유사성을 목적으로 하고 솔선하여 인간의 의지와 능력에 제안한 것이, 거기에 영원한 모습으로 살아 있는 것이다.(도판 98)

하나의 끊어지지 않은 연쇄가, 현실과, 그것을 환기시키는 자연의 형태들과, 그리고 그 현실을 모방하는 인위적인 형태들, 이 셋 사이의 이행을 보장하고 있다. 몽테스팡 동굴의, 점토 부조인 머리 없는 큰곰 상은 한 실물 곰의 머리로 완성되었는데, 그 두개골이 다리 사이에 떨어져 있는 것이 발견되던 것이다. 이 경우 진실과 허구 사이에서 탯줄이 아직 잘리지 않고 있는 것이다.(입체주의 화가들이 그들의 어떤 옛 작품들에서 도입했던 채색 벽지는 이와 똑같은 혼종 결합을 되풀이한 것이 아닌가?) 사물들의 우연적인 상태와 미술가의 의도 사이에서도 역시 탯줄은 잘리지 않고 있다. 코마르크 Commarque에서는 위의 경우와 반대로, 말의 몸이 암시되고 있는 동굴 벽면의 요철에 그 머리를 새겨 넣어 그것을 완성함으로써 그 의미를 부여하고 있다.

추상적인 형태

이러한 최초의 시도들에서, 그러니까, 모든 것이 사실성의 언어를 말하고 있고, 사실성을 향한 노력을 입증하고 있다. 현실의 너무나 큰 복잡성을 단순화하기 위한 시도가 정녕 있기는 하지만, 그러나 그것은 작업을 하면서 아직 스스로 너무나 서투르다는 것을 느끼는 손이 물러선 것으로밖에 볼 수 없을 것이다. 그렇지만 그 시도는 이미 다른 하나의 관심, 추상적인 형태를 추출하는 데에 대한 관심에 부응하는 것이다.

원시인 미술가는 그런 형태를 생각해낼 능력이 있었을까? 원시인 미술가가 다른 한편으로 시도했던 추상 장식은 그런 능력에 대한 증거를 보여 준다. 사냥한 동물들을 먹어 치우고 남은 뼈들을 다듬어 만들어 소유하고 있는 물건들 위에 선사시대 인간은 다시 자기의 흔적을 지니려는 욕구에 이끌려 그림들을 새겼는데, 그 그림들은 모두 정신적인 점유를 나타내는 것이었다.

이 경우에도 여전히 그 그림들의 기원에는 우연이 있었던 것으로 보인다. 아마도 그것들은 —선사시대 역사가들이 드러낸 바인데— 뼈에서 살을 떼어내고 긁어내는 데에 사용되었던 도구가 남긴 긁은 자국들에서 태어났을 것이다. 인간 정신이 그 나머지 일을 하게 된다. 그 자국들의 세부를 관찰한 다음, 그 세부를 더 낫게 하고 자기가 바라는 바에 더 일치되게 하려고 했던 것이다. 그 바람을, 이전에 거기에 사람들이 어떤 부가어附加語를 붙여 놓았을지라도, 이미 심미적 욕구라고 부를 수 있을 듯하다. 여기서 인간 정신은 무엇을 구하는가? 이제 문제되는 것은 분명히, 더 이상 유사성이 아니라 장식이라는 새로운 관념이다.

고기를 뜯어 먹는 탐욕적이고 무질서한 행위의 비의도적인 흔적인 그 제멋대로인 선들에서 인간 정신은 혼란을 느낀다. 그는 암암리에, 그것들을 자기가 바라볼 때에 만족감을 느낄 수 있게 되는, 즉 자기 내면에 지니고 있는 어떤 자연 발생적인 경향들을 스스로 만족시킬 수 있게 되는 그런 것들로 만들기를 희구한다. 그 경향들이 어떤 것인지 명확히 밝히는 것은 얼마나 유혹적인 일인가! 미학의 씨앗이 바로 거기에 포함되어 있는 것이다!

인간이 마주치는 가장 파악하기 어렵고 가장 동화하기 불가능한 관념은 바로, 사방에서 우주가 그에게 나타내는 광대무변廣大無邊, 무한의 관념이다. 인간으로 말할 것 같으면, 인간은 그의 본성상 **전일체**全一體이다. 그의 몸은 하나의 유기체, 따라서 죽음을 무릅쓰지 않고는 나누어질 수 없는 공통의 존재 속에 융합된 여러 요소들의 집합인 것이다. 그의 내면적 삶은 자아에 대한 중심적인 의식에 토대를 두고 있고, 그 내면에서 일깨워지는 모든 것을 그 의식으로 귀착시킨다. 그의 주의注意와 생각은 한 번에 하나의 대상밖에 상대할 수 없고, 여럿을 이해하기 위해서는, 그 여럿에 하나의 집단을 이루는 원리를 만들어 주든가, 혹은 그 여럿으로부터 그런 원리를 추출해내야 한다. 마치 흩어져 있는 하나의 다발을 손에 거머쥐기 위해서는 그것을 띠로 묶어야 하는 것처럼, 그 여럿의 각각의 요소는 하나의 전체적인 관념, 일반적인 용어 속에 포함되든가, 연속적인 추론에 의해 다른 요소들에 연관되어

야 한다. 이 전자나 후자의 해결 없이는 정신은 혼란 속에서 길을 잃는다.

언어는, 습관적인 사용에 기인하는 마손磨損을 넘어 어원을 되찾아 올라가면 언제나 너무나 생생한 표현력을 갖추었음을 알 수 있는데, 그러한 언어가 '이해하다comprendre'라는 말을 한다고 하자. '콩프랑드르Comprendre!' 그것은 '쿰프레헨데레Cum-prehendere', 즉 여럿을 공통적으로 움켜쥐다라는 뜻이다. 인간을 넘쳐나는 다양한 현실, 그리하여 그가 그 가운데서 해체되어 분산되고 갈피를 잡을 수 없게 되지 않을까 두려워하는 그런 현실 앞에서, 그는 가능한 한 가장 많은 어획漁獲 전체를 뒤덮어 싸면서도 그것을 한 줌 안에 드는 그물 끈들로 끌고 갈 수 있을 그물을 짜기에 전념하는데, 그것이 바로 '쿰프레헨데레'의 모습인 것이다. 그리되면 인간은 유일한 몸짓으로 전체를 끌고 갈 것이다. 인간 지성의 한결같은 꿈은 전체를 하나의 원리로, 그 전체를 통일성에 환원하여 설명하게 될 하나의 결정적인 공식으로 귀결시키는 게 아닌가?

사고의 진행에 있어서는 너무나 뚜렷한 이와 같은 작업은, 또한 장식의 노력을 지도하는 원리이기도 하다. 장식성은 우발성의 무질서를 질서로, 명확성으로 대체하고자 한다. 그러므로 하나의 단순한 요소를 추출해내야 하는데, 그 요소의 파악하기 쉬운 반복이나 조합이 복잡성과 풍요성의 외양을 되찾게 할 것이다.

통일성 속에서의 다양성이라는 법칙

선사시대 인간은 그가 간직한 메마른 순록의 뼈 위에 온갖 방향으로 뻗쳐나간 우발적인 그 선영線影의 금들을 바라본다. 이런 국면에서 본다면 그 금들은 그에게 **생소한** 것이다. 그것들은 여전히 언어가 너무나 정확히 말해 주듯, 그의 본성에, 그의 기대에 '부응'하지 못한다. 따라서 그는 그것들을 자신에게 부합시키기 위해, 그의 정신이 갈피를 찾고 따라서 만족을 느낄 규칙성을 거기에 도입하게 된다.

그 첫째 방식은 반복이다. 온갖 방향으로 뻗친 그 가는 선들을 그는 똑같

게, 따라서 평행되게 하도록 애씀으로써 그것들이 되풀이되게 하는 것이다. 그리하여 복잡했던 것이 단순히 하나의 단위를 증식시킨 것이 된다.

그러자 그는 자기 감성의 저항에 마주치게 된다. 삶에 지성보다 더 가까운 감성은, 삶을 빈약하게 할 일체의 단조로움에, 그 자체가 쇠약해짐으로써 항의한다. 따라서 원시인일지라도 미술가를 힘들게 하는 문제는, 다양성의 외양을 보존하면서도 통일성의 원리를 추출하는 것인데, 다양성이야말로 그것만이 갖가지 인상들을 풍부하게 야기하는 것이기 때문이다. 그런데 바로 이때에 하나의 중대한 발견이 이루어진다. 대칭이 그것이다. 대칭이 인간에게 암시된 것은 자신의 몸에 의해서가 아닐까? 인간의 몸은 본질적으로 하나이지만, 그러면서도 그 절반이 다른 절반을 전도적顚倒的으로 되풀이하는 이중체이기 때문이다. 나는 위에서 정신의 진행에 그토록 필요한 '모순의 변증법'을 암시한 바 있는데, 미술의 영역에서 대칭이 그것과 같은 역할을 하는 것이다. 대칭은 **하나**의 내부에 항대항項對項으로 대립을 만들면서 거기에 다양성의 씨앗을 뿌린다.

선영의 금이 그 대칭적인 형태를 태어나게 하면, 두 요소가 그 한 끝에서 만날 때에 V가, 그 가운데서 교차할 때 X가 만들어진다. 과연 선사시대 인간은 거역할 수 없는 내면적 요구에 충동을 받아, 오래지 않아 이 두 기본적인 해결책을 발견하게 된다. 엄밀한 뜻의 미술이 시작되기도 전에 후기 무스테리안 기期에서부터 이미 선사시대 인간은, 그가 그은 선들에서 규칙성을 어렴풋이 나타내는 것이다. 라 페라시La Ferrassie와 라 키나La Quina에서 발견된 물건들이 그 증거이다.

선사시대 인간은 머지않아 그 긁은 자국 금들을 장식으로 구성하게 된다. 브르노박물관에 있는 프르제드모스티의 어떤 뼈는 이미, 방향을 달리함으로써 다양한 모습을 시도한 평행선들의 조작을 보여 주고 있다. 측면에는 V들이 날개를 펼치고 있다. 뷔르템베르크Wüttemberg의 포겔헤르트Vogelherd에서 발견된 조각된 매머드는 장식성과 구상성의 배합을 보여 준다. 그것은 규칙적인 일련의 X들로 장식되어 있는 것이다. 도르도뉴 도道의 로주리바스에서

100. 판각된 뼈(프르제드모스티 출토, 브르노박물관 소장), 판각된 뼈 전면과 후면(로주리바스(순록 숲) 출토, 생제르맹앙레박물관 소장), 판각된 뼈(르 플라카르(샤랑트 도) 출토, 생제르맹앙레박물관 소장), 네 면이 장식된 끝(생 마르셀(앵그르 도) 출토, 생제르맹앙레박물관 소장). (왼쪽에서 오른쪽으로)
장식 미술은 먼저 우연하게 이루어져 있는 선영線影을 정연하게 하려는 원시인들의 노력에서 유래한 것이다.

발견된 뼈는 격별히 논증적인데, 거기에 새겨진 금들에서 위에서 말한 두 전제, 반복과 대칭의 논리적인 전개상을 따라가 볼 수 있다. V가 다시 정점을 매개로 하여 되풀이됨으로써 X를, 또한 반대로 V의 벌어진 두 변을 통해 대칭이 이루어지면, 능형菱形[마름모꼴]을 야기하는 것이다. 후자의 경우, 최초의 닫힌 기하학적 도형이 태어난 것인데, 그 중심이 점으로 표시되어 있다는 사실은, 선사시대 인간이 그것을 의식하고 있었음을 잘 증명하고 있다. 반복의 원리가 다시 한 번 작용하면, V들이 서로 뒤를 이으며 연속되면서 '이리의 이빨'이라든가 '톱니'라고 하는, 벌써 한결 더 복잡한 형상을 형성하게 된다. 이렇게 하여 최초의 장식 모티프들이 요식화要式化되었는데, 그 하나는 이후 사라지지 않고 문명에서 문명으로 전승된다.(도판 100)

　반복과 대칭을, 더욱더 달리 찾아낸 배합 방식에 따라 이용함으로써, 장식은 새로운 것들이 많아져 갔다. 동시에 규칙성은 더 확실해지고 더 까다로워져 갔다. 그리하여 조그만 걸작들이 태어난다. 예컨대 앙드르Indre 도의 생마

101. 신석기시대 항아리의
체크무늬 장식.
캉 드 샤세(손에루아르 도).
신석기시대 도기는
구석기시대에 이미 고안된
모티프들을 다시 취하고
조직화했을 뿐이다.

르셀Saint-Marcel에서 발견되어 현재 생제르맹앙레박물관에 수장되어 있는, 네 면 전체가 장식된 끌을 들 수 있는데, 그 장식에서 평행과 대칭, 반복과 교착 交錯이 이미 노련하게 복합적으로 전개되고 있다!(도판 100)

이와 같이 구상미술이 아닌 다른 하나의 미술, 형태들의 순수한 창조를 추구하는 미술이 충동을 받은 것이다. 사실성의 배아胚芽에 나란히(그리고 때로는 포겔하르트의 매머드가 보여 주는 것처럼, 겹쳐져) 조형성의 배아가 나타난 것이다.

괄목할 만한 것은, 이상의 모든 장식적 양상에 참여하는 것이 거의 직선만이라는 사실이다. 곡선이 전적으로 나타나지 않는다는 것은 아니다. 각각 레스퓌그Lespugue 와, 루르드Lourdes 인근 에스펠뤼그Espélugues에서 나온 음각된 막대기들이나 뼈들 같은 몇몇 예외적인 경우에는, 곡선이 심지어 다른 어떤 것도 없이 나타나 있다. 아무리 제한적일지라도 곡선의 출현은, 문제를 제기한다. 정의처럼 ―예컨대 한 점에서 다른 한 점 사이의 가장 짧은 거리라는 정의― 추상적인 직선은 정신적 요구와 창조의 전형 자체라고 할 만하지만, 역동적이고 원리상 규정하기가 쉽지 않은 곡선은 바로 삶에 의해, 생명을 가진 형태들에 의해 암시된 것인 것이다. 곡선은 인간의 정신에 오랜 시간에 걸쳐서야 동화되고, 그 규칙성은 인간의 손에 어렵게 정복될 것이다. 그것은 자연의 비예측성과 사고의 단순화 사이의 가운데 있는 것이다.

그러므로 인간이 다음 시대인 신석기시대에, 장식의 예정된 대상인 것 같은 도기류에 심미적 활동의 발걸음을 내딛게 되었을 때, 오랫동안 첫 장식적 모티프들을 완전하게 하고 더 정밀하게 하고 더 다듬는 것 이상으로 나아가지는 않는다. 평행선, 'ㅅ' 문양, 톱니 문양, 능형 등은 더 반듯한 정사각형에 이르게 되고, 그것은 체크무늬를 이루게 된다.(도판 101)

이상의 사정으로 볼 때, 원칙상 전적으로 추상적인 미술이[7] 분명히, 사실적인 미술만큼 오래된 것임을 알 수 있다. 전자는 후자와 동등한 권리와 후자만큼 확고한 근거가 있는 것이다. 그러므로 인간 존재 내면에는 선천적인 두 경향이 있으며, 미술은 그 두 기반적인 지주에 의지하고 있음을 정녕 인정해야 한다. 현대는 그 두 지주 사이에 아주 인위적으로 적대 관계를 만들어 놓기에 성공했지만, 그 적대 관계는 헛된 것이다.

사실寫實과 추상은 배합된다

그러나 언제나 준비되어 있는 이의異議가 사실事實 자체에서 튀어 오른다. "추상은 장식의 영역에 속하는 것이니, 거기에서 벗어나지 말아야 할 것이다!" 그러나 그것은 전혀 옳지 않다. 장식적 미술이 나타나는 것은 정해진 목적이 유용한 것이거나, 어쨌든 목적이 따로 있는 자연적이거나 인공적인 대상에 미술가가 작업을 하는 때이고, 순수 미술의 경우는 그 대상이 자체의 가치를 달성하는 기능만을 가지고 있는 때이다.

선사시대에는 어떠했던가? 기하학적인 구성은 장식에 예정되어 있었던 것일까? 지금으로서는, 동물의 사실적인 상형象形이 실용적인 —이 경우에 주술적인— 목적을 가지고 있지 않은지를 알아보는 반대 방향의 의문은 제기하지 않도록 하고—기실 실용적인 목적은 사실적인 미술에서도 그 밑받침 역할을 하고 그것을 정당화하기도 하는데—, 다만 선사시대의 가장 앞선 시기에서부터 현실의 표현에 대한 관심과 조형적 구성에 대한 관심이 밀접하게 결합되어 있는 '미술작품들'을 발견할 수 있음을 말해 두기로 하자. 이른바, 오리냐크 기의 '비너스'들이 그러하다.

102, 103. 레스퓌그의 오리냐크 기 비너스. 파리 인간박물관.(왼쪽, 가운데)
104. 브란쿠시, 〈N. C.양〉, 1928.(오른쪽)

오리냐크 기만큼 오래된 옛날에도 인간은 현실의 특징을 파악하는 데에, 그리고 현대의 미적 탐구에 가까운
조형적 구성을 이끌어내는 데에 똑같이 능력이 있었던 것 같다.

　그 조그만 여인상들은 생식력을 위한 주술과 관계있는 종교적인 역할을
가지고 있었던 것으로 보이는데, 빌렌도르프Willendorf에서, 특히 레스퓌그에
서 나온 몇몇 걸작들을 포함하고 있다. 그것들은 또한 우크라이나의 메진
Mezine이나 키예프Kiev에서, 모라비아Moravia의 프르제드모스티에서, 모데나
Modena 인근의 사비냐노Savignano에서, 프랑스-이탈리아 국경의 망통Menton에
서, 도르도뉴 도의 시뢰유Sireuil에서, 요컨대 빙하기의 문명이 퍼졌던 곳이라
면 어디에서나 발견된다. 그것들은 시베리아의 이르쿠츠크Irkutsk 근방의 말
타Malta에까지 메아리를 울리고 있다!
　그런데 그 여인상들은 상형과 추상을 놀랄 만큼 결합하고 있다. 그것들이
상형적인 것은, 모두 성적 매력에 연관되어 있는 아주 구체적인 세부들―특

105. 피카소, 〈거울 앞의 여인〉, 1932. 뉴욕 현대미술관.(왼쪽)
106. 프르제드모스티의 음각된 비너스.(오른쪽)

선사시대 미술가의 해석은 때로, 가장 최근의 대담한 시도에 어떤 면으로도 뒤지지 않는다.

히 비만한 둔부와 유방과, 삼각형의 외음부 등——을 강조하면서 여자 외형의 충실한 이미지를 보여 주려고 한다는 점에서 그러하다. 그러면서도 그것들은 명백히 추상적인 경향에 속해 있기도 하다. 왜냐하면 장식의 기원에서 인지된 규칙들이 거기에 적용되어 있기 때문이다. 반복과 대칭이 그것들의 형태에 대한 열쇠를 준다. 특히 레스퓌그의 비너스에서는 모든 것을 원의 호弧로 환원하려는 미술가의 의도가 분명히 읽혀지는 것이다. 호는 머리, 두 어깨, 가슴, 골반, 넓적다리 등에서 마주친다. 여인상 전체가 곡선 변이형들로 구성되어 있는 것처럼 보인다. 대칭의 경우 그것은 능형菱形의 대칭처럼 이중적인데, 상像 전체가 능형에 정확히 내접하고 있다. 그러므로 수직축의 좌우 양쪽에서도, 또 수평축의 상하에서도 대칭이 이루어진다. 그러나 전자의

경우는 인체의 본성에 일치하지만, 후자의 경우는 임의적인 해석이기는 하다. 그래도 위 절반을 꺾어 아래 절반에 대 본다면, 그 둘은 거의 부합할 것이다. 이것 말고도 또 다른 사실이 있는데, 조각가는 상의 전체적인 형태, 허리 부분이 부푼 일종의 방추형紡錘形을 어렴풋이 알아본 것이다. 이것은 인간의 뇌가 이미 얼마나 기하학적인 완전성을 희구하는지를 나타낸다. 인간의 뇌가 지성의 구조를 이루고 있는 법칙들에 외계를 동화시키려는 기도에 있어서 이보다 더 멀리 나아갈 날이 있을 것인가? 자킨O. Zadkine이나 브란쿠시C. Brancusi가, 오리냐크 기의 조각가가 이미 명확히 가리켜 보인 방향으로 더 나아갔다고 하겠는가?(도판 102-104)

프르제드모스티의 매머드의 뼈에 새겨진 여인상으로 말할 것 같으면, 그것은 현실에 대한 마지막 남은 배려를 가볍게 내던진다. 조형성과 그 요구에 대한 어렴풋한 의식이 주도권을 잡는 것을 우리는 아마도 최초로 보는 것이다. 재치있는 짜임새로 곡선과 직선이 번갈아 나타나는데, 평행을 통한 반복이 있을 뿐만 아니라, 또 더없는 엄정성으로써 이루어진 대칭이 있을 뿐만 아니라, 중시할 만한 앞선 시도로서, 현실이 철저하게 기하학적 형태들로 환원되면서 그 형태들이 서로서로 반응하고 **조화를 이룬다.** 두 젖무덤은 과장되어 서양 배 형태를 띠고 있고, 얼굴은 삼각형으로서 그 가운데로 끼여 들어가 있다. 그러나 양쪽 옆구리는 뻣뻣하게 뻗어 있지 않고 젖무덤의 곡선과 조화되게끔 휘어져 있다. 마찬가지로 바깥쪽에서는 두 팔을 표현하는 선들이 그것들대로 가슴 부위를 확실하게 감싸기 위해서인 듯, 휘어져 있다. 형태들 사이의 연대라는 아직은 어렴풋한 관념이 미술가의 생각 속에 발아하기 시작한 것이다. 그 결과는 입체주의와 피카소의 어떤 작품들에서 멀리 떨어져 있는 것일까?(도판 105, 106)

사실과 추상은 이어져 있다

사실과 추상은 그러므로 미술의 최초의 시도에서부터 배합되어 있지만, 양자는 또한, 선사시대의 연표 덕택에 확립된 지식들에서 드러나는 미술의 발

전을 지배하는 법칙 가운데 불가분리하게 연대되어 있다.

동물의 표현은 사실의 선택된 분야인데, 그러나 그 사실은 변화가 없지도 균일하지도 않다. 원초에 동물의 표현은 아주 지적인 단순화에 머물러 있다가 점차적으로 모델의 외양과 일치하는 방향으로 나아갔다. 그러다가 곧 그런 방향에 언제나 대척적인 경향인 기하학적 도형의 유혹에 떨어진다. 가장 오래된 상형들은 그러므로 두드러진 추상적인 성격을 지니고 있고, 아니면 이런 표현이 좋다면, 그것들은 시각적인 관찰과 정신적인 해석에 똑같이 도움을 받았다고 하겠다.

거기에 놀라울 것은 없다. 어린아이가 이와 다른 양상을 보이는가? 자연을 옮겨 그리는 어린아이의 첫 시도들은 전적으로 자의적恣意的이며, 지각된 인상이라기보다는 단순화된 관념을, 받아들여야 할 것이라기보다는 이미 받아들여진 것을 더 나타내는 것이다. 그것이 정상적인 게 아닌가? 오직 서양인들의 정신에 그토록 단단히 뿌리박힌 사실적인 편견 때문에, 우리는 어린아이가 우선 '자기가 보는 것'을 그리지 않는다고 놀라워했던 것이다.

아동심리학의 전문가들은 다음과 같은 사실을 확증한 바 있다. 생후 십팔 개월이나 이십 개월쯤에 아기는 괴발개발 그리기를, 즉 그림 같지 않은 그림으로 '자기 의도의 흔적들'을 나타내기 시작한다. 세 살쯤에는 그 흔적들은 모방적인 것이 되기 시작하는데, 그러나 사람 그림은 원 하나와 막대기 둘로 이루어진다. 그리하여 되는대로 그리는 시기는 끝나는 것이다. 네 살 후에는 두 눈을 상기시키기 위해 원 안에 점 두 개가 들어가는데, 이 나이가 되어서야 딕스O. Dix에 의하면 "모델과 그림을 비교할 생각이 태어날 수 있다"고 하며, 버크Burk에 의하면 "실제로 보이는 대로의 대상에 대한 관심이 진전된다"고 한다. 그렇더라도 어린아이는 그때 '도식화 경향의 긴 시기'에 들어가는데, 그것은 여덟 살쯤까지 계속되는 것이다. 그 도식화는 전체 어린이들의 절반에 있어서 '상징화와 얽힌다'고 하는데, 뷜러Bühler의 연구는 이 점을 확정시켰다. 가장 이르더라도 육 년을 기다려야 객관적인 감각이 나타나는데, 그리하여 "사람 그림은 완전해지지만, 사지는 아직 관절로 꺾여져 있지 않

다". "선과 형태에 대한 객관적인 느낌"은 점점 더 커 가는데, 여덟 살이나 아홉 살이 되면서부터 "시각적인 사실성이 나타나고… 도식화는 결정적으로 극복되는 것이다." 오래지 않아 "상징은 현실에 자리를 내주고", 공간의 원근법적인 표현이 전념의 대상이 된다.[8]

방금 우리가 따라가 본 것은 바로, 인류의 초창기 미술이 증언하는 그 발전 자체를 요약한 게 아닌가? 그 발전은 단순한 추동적인推動的인 심리 투사에서 현실의 표현으로 나아가는 것인데, 현실 표현 자체도 우선은 단순화에서 시작하여 이어 점차적으로 모델에 밀착해 가는 것이다. 즉 원초에 어린아이는 그의 통일성에 대한 감각을 거침없이 작용시키는데, 머릿속에 원, 점, 막대기 등 몇몇 단순한 요소들밖에 가지고 있지 않아, 현실에 그것들만으로 만족하기를 강요하는 것이다. 그리하여 처음에 머리와 흉곽을 원 하나로 혼동하다가, 전후자에 각각 대응되는 원 둘을 받아들이는 것은 이미 대단한 양

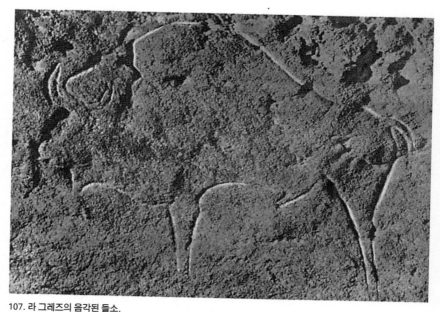

107. 라 그레즈의 음각된 들소.
사실성으로 나아가는 길에서 선사시대 인간은 오리냐크 기에, 어린아이처럼 기하학적 도형을 그리듯이 시작한다. 그래서 몸은 옆모습인데, 뿔은 정면 모습이다.

…니오의 들소. 적흑색으로 그린 동굴벽화.
…레니아 기에는 표현의 정확성이 커진다. 뿔이 이제는
…은 것과, 주술 행위와 관계있는 듯한 화살표 같은
…을 주목할 것.

109. 알타미라의 완성된 들소 그림. 채색 동굴벽화.
알타미라에서는 윤곽선의 소묘에 요철 표현이 더해졌다.

보가 된다. 어린아이의 형태들의 목록이 점점 더 풍부해지고 그림의 실현 방법들이 점점 더 유연해짐에 따라, 어린아이는 그것들이 이젠 관념뿐만 아니라 자신의 감각도 표현할 능력이 있음을 확인한다.

마찬가지로, 외계에 적응하기보다 자신의 성격의 영향을 받기가 더 쉬운 인간은 내적 충격의 인영印影처럼, 금 긋는 몸짓을 단순히 던지듯이 하다가, 그다음에는 자기가 보는 것을 자기가 생각하는 것에 끼어 맞춘다. 오리냐크 기 당시의 보관소에 안전하게 위치한 라 그레즈La Grèze(도르도뉴 도)의 들소 그림 같은 최초의 동물 윤곽 그림들은 끊기지 않은 윤곽선으로 환원되는데, 가능한 한 단순한 형태들을 나타내고, 그렇게 표현된, 대상의 일반적인 구조의 정의에 일치하지 않을 모든 우발적인 모습은 배제한다. 페르농페르Pair-non-Pair의 동굴 음각화들도 그런 예들이다.(도판 107)

프루스트가 엘스티르[2])를 묘사하면서 "현실을 앞에 두고 지성의 관념들을 벗어 던지기 위해", 그가 알고 **있는 것이** 아니라 **보고 있는** 것을 그리기 위해 "그가 하는 노력"을 강조했던, 인상파라는 그 초超 진화 미술가와는 반대로, 초 원시 미술가는 그의 모델에 대해 그가 지각하는 국면이라기보다는 그가 가지고 있는 관념을 보여 주는 것을 더 알맞은 일이라고 여긴다. 그리하여 두 뿔은 그것들이 나타나 보이는 대로 원근법적으로 자리 잡고 있지 않

고, 그런 것들이 '있다'는 생각에 따라 동굴 벽면에 평면적으로 늘어놓이게 된다. 그리고 들소의 그려진 측면은 두 다리와 함께 표현되고, 현실에서는 부분적으로 후경後景에 보일 다른 두 다리는 지워 버린다, 등등.

그러다가 소묘화가는 자신自信을 더 크게 가지게 되어, 그의 대상 파악의 통일성을 잃지 않으면서 거기에 약간의 민활성을 '돌려주기'³)에 이른다. 그는 대상을 잡으려고 주먹을 꽉 쥐었다가 이제 손가락을 펴는 것이다. 마그달레니아 기期가 시작되는 것이다. 이 시기의 그림도 계속 여전히 분명하고 뚜렷이 이해되지만, 그러나 그 분명함은 유연성을 더 받아들인다. 뻣뻣하던 윤곽선은 다양하게 변하고, 선만의 추상은 채색된 몸 덩어리 묘사로, 털을 나타내고 세운 귀와 섬세하게 조여진 뒷다리 관절을 특별히 명시해 보이는 세부 묘사로, 풍부하게 살이 입혀진다. 그리고 화가가 느낀 인상들에도 나타날 자리가 주어지는데, 그것들은 능란하게 표현되어 있다. 니오Niaux의 들소의 우둔해 보이는 반쯤 감긴 화난 눈은 단 하나의 결정적인 선으로 표현되어 있는데, 베르니팔Bernifal의 매머드의 부드럽고 주의 깊으나 꾀바르고 간교해 보이는 시선과는 전혀 다르다. 오래지 않아 입체감을 암시하기 위해 그림 안의 색깔 반점에 요철凹凸 효과를 지어 놓기까지 한다. 예컨대 알타미라에서는 미술가가 표현하고자 하는 대상의 요철 효과를 강화하기 위해, 작업하고 있는 바위 표면의 요철을 이용하는 일도 있다.(도판 108, 109)

현실에서 추상으로의 이행

사실성으로 올라가는 곡선은 정점에 이른 다음, 이후 다시 기하학적 도형화로 내려간다. 모든 언어는 그것이 완성되어 감에 따라, 혹은 차라리 그 사용자들이 그것을 완벽하게 사용하게 되어 그것을 더 잘 장악해 감에 따라, 더 생략적이고 복잡함을 줄이며 힘을 덜 들여 이해될 수 있도록 하는 경향을 띠게 된다. 원초의 언어가 기를 쓰고 정복하려고 했던, 정확하고 설명적인 능력은 쓸데없는 것이 되는 것이다. 하나의 암시로 충분하고, 단련된 기억력이 빈 구멍들을 채운다.

덧붙여 말할 것은, 어떤 공동체라도 자체를 확립하기 위해 그 공동체에의 접근을 그 구성원들에게만 허용하고 싶어 한다는 사실이다. 그 공동체는 그 관습들을 알고 있지 않은 사람들에게는 닫혀 있고, 거기에 받아들여진 사람들에게만 마음을 열게 마련이다. 집단 내의 은어나, 고등학교나 그랑드제콜(특수대학교)에서의 말씨에서 볼 수 있는 발음상의 생략 등이 이루어지는 것은 이런 연유에 의한 것이다. 이십 년 전의 매춘부 기둥서방은 세바스토폴 Sébastopol 로路[4]를 가리키기 위해 '세바스토Sébasto'라고 말하면서 충분히 자신을 위장했던 것이다. 생략은 너무나 흔한 것이 되었고, 이후 사람들은 '토폴'이라고 말하기에 이른다. 이리하여 비밀스런 소통은 다시 구축된다.

마찬가지로 한 사회에서 이미지의 언어는 임의적이고 의미 집중적인 기호로 진전된다. 그것은 긴 설명을 절약하면서, 도해와 규약으로 나아간다. 어느 날 그것은 글이 되게 된다. 그리하여 마그달레니아 기와 이 시기의 자연 모방에 뒤이어, 구석기시대 이후에는 모방의 빠른 패퇴敗頹가 두드러진다.

브뢰유 신부는 같은 대상의 표면에서, 어떻게 한 짐승머리가 처음에는 확인될 수 있었다가 조금씩 조금씩 그리되지 않아 가면서, 필경 그것의 가장 기본적인 상형으로 귀착함으로써 장식적인 의도의 지배하에 떨어지고 마는지를 인상적으로 드러낸 바 있다.(같은 대상을 가지고 그리한 만큼, 그 '일련'의 이미지들이 인위적이고 의도적으로 늘어놓였다고 의심할 수 없다.) 그 기본적인 상형은 조형적 요소들로 변화되어 장식적인 모티프가 되며, 되풀이됨으로써 병이나 방의 띠 장식에 합병된다.

라 마들렌La Madeleine에서 출토된 원주圓柱형의 막대기에서 관찰되는 것은 명백히 그런 경우이다. 거기에서 우리는 마그달레니아 기의 상형적인 윤곽그림으로부터 단순한 두 개의 선을 조합하는 모티프로의 이행을 따라가 볼 수 있다. 생제르맹앙레박물관에 수장되어 있는 로르테 출토의 한 뼈 표면에는 뱀의 모습이 나타나 있다. 그 양쪽에 판각사板刻師는 새 머리들로 된 가장자리 장식을 펼쳐 놓았는데, 한쪽에는 그 머리들을 열려 있는 부리와 동그란

눈으로써 분명히 알아볼 수 있지만, 반대쪽에는 연이어 있는 두개頭蓋들의 만곡彎曲의 움직임이 단 하나의 장식 선을 이루고, 눈들은 그 파동적인 움직임의 철면凸面 안을 채우고 있는 점들로 축소되어 있다. 그러니까 기하학적 도형화가 이루어져 있는데, 더 나아가 소묘화가는 거기에서 이끌어낼 수 있는 조형적인 이용 가능성을 보았고, 다음 단계에서 그것을 대담하게 전개시킨 것이었다.(도판 110)

게다가 괄목할 만한 것은, 이와 같은 '곡류상曲流狀'의 장식 처리가 대상의 축을 따라 새겨진 뱀이라는 주 테마에 의해 암시되었다는 것인데, 그 주 테마가 양쪽의 모티프들을 전염시키고 굴곡적인 리듬 속으로 이끌어들인 것이다. 이미 조형적 진실에 대한 극히 날카로운 본능과 의식까지 상정하지 않을 수 없는 것이다. 즉 단순화 작업에 더하여, 다른 하나의 차원, 미술 창조의 다른 측면으로의 이행이 이루어진 것이다.

구석시시대 말에 시작된 생략적인 형태로의 경향은 이베리아반도의 신석기시대에 엄청난 발전을 이루게 된다. 우리는 앞서, 어떻게 그런 경향이 극단적으로 진전됨으로써 현실을 속기술적速記術的인 기호들로 귀착시켰는지 살펴본 바 있는데, 그 기호들을 사람들은 르 마스 다질Le Mas d'Azil[9]에서 글씨와 혼동할 수 있는 가능성이 있었고, 또 지금도 그러하다.(도판 24)

이와 같이 모든 것이, 마치 인간 정신이 스스로를 위해 만든 단순한 형태들—그것들은 기하학에서 체계화되게 되지만—로 무장하여, 먼저, 나타내려고 하는 현실을 그것들에 맞추려고 기도하고, 그다음, 무한히 다양하기에 그것들의 빈약함과는 너무나도 동떨어진 외계에 그것들을 일치시키기 위해 그것들을 유연하게 만들려고 애쓰다가, 마지막으로는, 외계를 유인한 다음 그것을 먹이처럼 포획하여 제 소굴로 끌고 들어가 집어삼키고 소화하여 그 동일한 단순한 형태들로 환원시키려고만 하는 것처럼 진행되는 것인데, 그 형태들은 인간 정신에 선천적인 것이며, 인간 정신이 애초에 거기에서 출발했던 것이다.

이러한 사실을 증명하는 것이 선사시대만인 것은 결코 아니다. 마르트 울

110. 로르테의 뱀. 파리 생제르맹앙레박물관. 사진 여백에 있는 도형은 뱀의 가장자리에 있는 **장식 소묘를 선으로 떠 놓은 것.**
사실성에 도달하자 미술은 빠르게 도형화로 진전한다. 로르테 출토 뼈 위에 새 머리 띠 장식이 하나의 장식 선으로 변하는 것을 볼 수 있다.

리에 Marthe Oulié 는 에게 해 연안의 미술 흐름에서 위와 유사한 세 단계가 연속되고 있음을 강조한 바 있는데, 그 단계들을 차례로 솜씨가 서투른 데에 기인하는 도형화 시기, 자연 모방 시기, 양식화 시기로 명명했다. 바로 위와 동일한 발전 과정인 것이다. 그것은 인간 삶의 과정이기도 하지 않은가?

사실성의 완강한 옹호자들은 그들의 주장을 밑받침하기 위해, '추상적인' 두 단계, 즉 첫번째와 마지막 단계가 아동기의 원시성과 노년기의 경직화에 대응되는 반면, 가운데 단계인 사실적인 단계는 완숙된 장년기와 일치함을 놓치지 않고 지적한다.

기실, 여기에는 두 부류의 사실들이 겹쳐져서 혼동되고 있음을 볼 수 있다. 원초와 최후의 도식성은 각각 준비기의 불충분함과 힘의 마지막 탕진과 일치하고, 그 징후일 수 있다는 것은 정확한 사실이다. 그러나 미술가가 추상적인 형태의 빈약함을 넘어서자마자 사실성에 이르는 듯하다면, 그가 자신의 조형적 자유에 대한 의식으로 솟아오를 때에 마찬가지로 사실성을 분명히 물리치는 것처럼 보이기도 한다는 것 또한 정확한 사실이다. 오리냐크 기의 비너스들이 선사시대 미술의 가장 뛰어난 성공들 가운데 든다는 것을 감히 누가 부인하겠는가? 추상적인 도식성은 그것만으로 하나의 가치를 형성하는 것은

111. 브뢰유 신부가 모사한 선사시대의 말 그림. 르 포르텔의 왼쪽 동굴의 오른쪽 벽면에 있는
오리냐크 기의 검은 말 그림이 원본임. 길이 0.95m.
선사시대부터 행해진 대담한 양식화는 전체 미술사에 걸쳐 자주 되나타난다.

아니다. 그것은 조형적인 추구에 참여할 때, 가치를 획득하는 것이다. 그리되면 그것은 그 추구의 개화開花를 촉진하는 것이다.(도판 111, 112)

하나의 태도는 그 자체로는 아무것도 아니라는 이 근본적인 진리를 다시 한번 확인하기로 하자. 모든 것은 우리가 그것을 어떻게 이용할 수 있는가에, 우리가 그것에 어떤 질質을 부여하는가에 좌우되는 것이다. 아름다움을 낳는 주의, 주장은 없는 법이다.

선사시대의 사실성이 있는가?

더구나 마그달레니아 기의 미술의 위대성을 이루는 것은 그것의 사실성이 아니다. 심지어 그것이 사실적이기나 했던 것일까? 그것이 우리에게 그렇게 보이는 것은, 우리가 그것을 우리의 정의에 비추어 판단하기 때문이다. 그러나 당시의 사람들은 우리의 생각과는 얼마나 멀었으랴! 선사시대 역사가들은 당시 사람들의 비밀을 잘 꿰뚫어, 그 미술가들의 목적을 어렴풋하게 알

112. 이란의 한
세밀화에 나오는 말 그림,
바자드 유파, 1487.

수 있었다. 그들은 정녕 현실을 재현하는 것에 관심을 두지도 않았고, 미술
을 한다는 것에 관심을 두지도 않았다.

그들에게 주어진, 그런 것과는 전혀 다른 일을 이행하면서 그들이 그 성격
을 알 수 없는 깊은 즐거움을 느꼈으리라는 것, 그리고 그 즐거움이 심미적
인 것이었다는 것, 이 점을 부정하는 사람은 아무도 없다. 그 즐거움은 그들
의 감성 속에서 깨어나고 있었지만, 그러나 아직 그들의 의식 속에서는 잠자
고 있었다.

그들이 사실적이었다는 것은 사실이지만, 그것은 물론 그들에게 알려지
지 않았던 어떤 즐거움을 목적으로 해서가 아니었다(그들은 왜 자기들이 선
들을 잘 배열하는 데에 애쓰는지도 알지 못했다). 그것은 그들이 속하는 사
회집단 내에서 그 집단이 그들에게 할당한 직능에 따르기 위해서였다. 그들
이 행한 동물의 재현이 놀랄 만한 진실성을 보여 준다는 사실이, 반드시 당
시의 관상자들이 사실적인 취향을 가지고 있었다는 것을 함의하는 것은 아
니다. 사실 그 동물 이미지들을 볼 수 있다는 것은 흔히 여간 어려운 일이 아
니었다. 그것들은 어떤 경우에는 넘어가기 힘든 장애물 너머에, 원시적인 조

명 수단으로는 걷힐까말까 한 어둠 속에 그것들을 잠기게 하는 지하 동굴 깊은 곳에, 자리 잡고 있어서 얼마나 접근하기가 힘든지를, 사람들은 수많이 강조한 바 있다. 알타미라의 어떤 소묘들은 동굴 입구에서 이백칠십 미터 떨어진 곳에 있고, 니오의 경우에는 그림들이 팔백 미터 지하로 들어가 있다!

어쨌든, 그것은 어떤 엄숙한 경우를 위해 예정되어 있었던 그 그림들의 관람을 더욱 귀중히 여기게 하기 위해서였다고 추측할 수는 있을까? 하지만 그런 추측은 포기해야 한다. 왜냐하면 그 이미지들은 아주 흔히, 집적된 여러 층으로 중첩되어 있는데, 그 층들의 어떤 것도 앞선 층들을 고스란히 두지 않는다. 서로 뒤섞인 선들이 풀 수 없게 얽히고 뒤죽박죽이 되어 있을 뿐이다. 그 미로들을 풀어헤치기 위해서는 흔히 전문가들에게 엄청난 끈기가 요구되었던 것이다. 가시성도 없었고, 가독성도 없었다!

그 이미지들의 효용성은 다른 데에 있었다. 사람들은 그 점을 수다히 증명했다. 원시인들의 심성은 주술적인 것이었고, 부분이 전체와 대등하다는 생각이 그 밑바탕에 있었다. 현대에도 남아 있는 마법사들은 한 사람의 머리털이나 깎은 손톱에 어떤 행위를 함으로써 연대적으로 그 사람 자신에게 그 행위를 가한다고 계속 믿고, 또 혹은 믿게 하고 있다. 그런데 외양 역시 한 존재의 부분이고, 따라서 그것은 그 존재를 연루시킨다. 그것을 사로잡는 것은, 그 존재에 대한 권능을 가로채는 것이 되는 것이다. 오늘날에도 여전히 흑인들, 인디언들은 사진 찍기를 두려워하며 거부한다. 고대 이집트인들은 죽은 이 옆에 그의 사후 삶의 안락에 필요한 존재들과 사물들의 이미지들을 놓아두면, 그가 그 실물들에게서와 똑같은 봉사를 충분히 기대할 수 있다고 믿지 않았던가?

마법적 복제라는 이 관념은 선사시대 미술의 토대에 있는 것으로 보인다. 회화나 조각에 행해진 주술의식은 그것들이 나타내고 있는 동물의 운명을 좌우한다. 프로베니우스L. Frobenius는 그의 저서에서 아프리카 여행의 한 추억을 이야기하고 있는데, 그것은 그런 주술의식이 1905년까지도 여전히 행해지고 있었음을 증명하고 있다.[11] 많은 선사시대 역사가들이 화살이나 투창,

또 그 타격 자국을 주목하는데, 그 자국들이 때로 선사시대의 작품들에 많은 구멍들을 내어 놓아, 그 작품들이 '파괴 마법'의 도구임을 확인하고 있다. 다른 한편, 이에 보충적인 '생식 마법'의 주술의식을 역시 결정적으로 증명하는 표지들도 있는데, 사냥감이 많이 번식해야 그것들을 물리도록 잡을 수 있는 것이다.(도판 108) 르루아구랑A. Leroi-Gourhan은 여기에 관계되는 성적 상징을 강조한 바 있다.

마그달레니아 기의 사실성은 그 효력이 발휘되는 경우, 즉 동물의 경우에만 적용됨으로써 다른 모든 부문에서는 사라지는데, 그것이야말로 그 사실성이 예술적 욕구에 부응하는 것이 아니라는 것에 대한 명백한 증거이다. 인간의 상형象形은 예외적으로 나타날 때에라도, 그 어떤 진실된 성격도 가지고 있지 않은 것이다.

게다가 이 사실성은, 19세기의 사실주의처럼 관찰의 숙련과 관련되어 있지는 않았다. 선사시대 인간은 이 장章이 시작되면서 개진된 논의를 촉발시켰거니와, 자연을 모델로, 사생寫生으로 작업하지 않았다. 결코 그는 한 장소에 있는 특별한 동물을 생각하지 않았다. 마법이 효력이 있기 위해서는, 실제 사냥에서 거의 다시 마주치게 되지 않을 한 특정한 짐승에 그 효력을 제한할 위험이 없어야 하는 것이다. 따라서 마법은 이미지에 행해질 주술의식의 이득을 확대하기 위해 가능한 한 넓고 포괄적인 종種을 생각하고 연루시켜야 한다. 이때 마법이 함께하고자 하는 것은 정녕 하나의 개념, 매머드라든가 혹은 곰의 개념인 것이다. 여기서 이미 형태를 통한 일반화의 요구를 볼 수 있는데, 그 일반화는 바로 상징의 경우에도 필요한 것이다.

제작 양식 또한 그런 방향을 지향했다. 마그달레니아 기의 미술가는 아마도 사실적이었겠지만, 그러나 툴루즈 로트레크Toulouse Lautrec 같은 아주 발전된 소묘가들과 같은 방식으로 그러했다고 하겠다. 시각으로 들어오는 감각들과, 색깔 반점들로써 이루어지는 그 감각들의 작용은 임의적으로 하나의 윤곽선으로 대치되는데, 그 윤곽선 자체는 또, 대상의 두드러진 성격들의 지적인 요약이기에 고도로 의미심장한 응집된 선으로 표현된다. 이런 표현 구

113. 퐁드곰(도르도뉴 도) 출토
들소 채색화. 파리 생제르맹앙레박물관.(위)
114. 라 주니에르(앵 도) 출토
들소 그림, 석판각石板刻.(아래)

선사시대 미술가들은 자연을 모델로
작업하지 않았고, 확립된 모델 그림들을
모사했다. 그 모델들이 때때로
발견된 바 있다.

조를 보여 준다는 것은, 그것을 아무리 본능적으로 수행한다고 해도, 아주
멀리 나아간 종합 활동을 전제한다. 그러므로 시각적인 여건與件에 복종한다
는 뜻으로의 사실성은 없으며, 정신적으로 흡수하고 선적으로 변용시키기
위한 작업이 있다고 하겠다. 물론 감각의 경험에 의거하더라도 정신은 하나
의 유형을 드러낸다. 관찰이 출발점이지만, 미술가가 그의 작품을 완성했을

115. 리뫼유 출토 울고 있는 사슴. 파리 생제르맹앙레박물관. 선사시대 미술가들은 때로 자기가 그리는 소묘 선을 찾아 나가지 못하기도 하는데, 이것은 그들이 다만 모델그림을 모사하려고만 했음을 증명한다.

때는 이미 그것을 오래전에 넘어서고 전체 작업에 통합한 후인 것이다.

선사시대의 아카데미즘에 대하여

따라서 선사시대의 미술이 관습적인 예술이라는 것은 어쩔 수 없는 사실이다. 내가 뜻하고자 하는 것은, 그것은 수세대의 창조자들에 의해 서서히 이루어진 유형들을 표현한다는 것이다. 이미 때로 천재의 번개 치듯 하는 발견들이 폭발하듯이 나타나기도 했다. 유형이 될 만한 소묘가 이루어진 날, 그것은 위세와 고정성을 획득하는 것이었다. 그리되면 그것은 소중하게 간수되어 먼 장래에까지 전해지는 성공이 되었다.

아카데미즘이라는 용어의 경멸적인 뜻을 배제한다면, 선사시대의 사실성은 기실 아카데미즘이라고 할 수 있다. 자갈은 휴대할 수 있으므로 자갈들이 어떤 '아틀리에'에서 작품이 되어 나와 전파되고, 그리하여 먼 거리를 두고

여기저기에서 이를테면 '모형模型' 구실을 할 수 있었는데, 그런 자갈들이 알려져 있다. 알타미라와 퐁드곰Font-de-Gaume에서는 겉보기에 다양한 동물 그림들이 제한된 수의 모델 그림들로 환원될 수 있다는 것이 분명하다. 퐁드곰의 동굴에 그려져 있는 들소의 하나는 왼쪽으로 향하고 있는데, 다른 하나는 거의 똑같은 모습이면서 오른쪽으로 향하고 있다. 마찬가지로 알타미라의 동굴에서는 몇몇 가벼운 변이점들이, 공격하는 들소를, 고개를 돌리며 달리는 들소로 변형기키기에 충분한 것이다.

이보다 더 좋은 예도 있다. 1926년 앵 도道의 라 주니에르La Genière에서 출토된 한 자갈에, 퐁드곰에서 출토된 자갈에 나타나 있는 선 그림이 그대로 새겨져 있는 것이 발견된 바 있다. 그런데 퐁드곰은 도르도뉴 도에 있는 것이다. 그리고 그 그림의 반향이 약간 변형된 채로(그러한 이전移轉들은 반드시 중개자들을 그 사이에 두고 있게 마련이다) 알타미라에서, 즉 산탄데르Santander 근방에서도 울린 것이다! 이를테면 '유파'들이 있어서, 실물들의 자국을 수집한 게 아니라 오랜 기간의 성숙으로 이루어진 결실인, 형상들의 목록을 소유하고 있었으며, 그 형상들에 구체화되어 있는 작품 제작법들이 전파되어 지역 미술가들의 작업의 원천이 되었음이 명백하다. 그 증거로서 리뫼유Limeuil의 울고 있는 사슴이 제시된 바 있다.[12] 이 그림의 작업자는 그가 모사하고 있는 선들의 위치가 어긋난 결과로, 그 상황을 바로잡을 가능성을 잃어버리고, 그리고 있는 형상을 더 이상 어떻게 끝내야 할지 알 수 없어서 포기해 버린 것이었다.(도판 113-115)

이상으로 내가 길게 상술한 선사시대 미술가들의 경험은 ─그렇게 상술한 것은, 그 경험이 심미적 감각의 기원에 대한 하나의 특출하고 이색적인 증언이 되기 때문인데─ 몇몇 결론을 이끌어 온다. 구상적 경향과 추상적 경향은 원초에서부터 어깨를 나란히 하여 나타난 것이며, 그 둘은 때로 서로 배합되거나 때로 서로 계승하거나 하면서 연관되어 있다. 선사시대의 가장 완성된 사실성, 마그달레니아 기의 사실성은 선사시대 미술의 정상에 해당되는 것이지만, 결코 자연의 고스란한 복사가 아니며, 변형시키고 조직하고

질서를 세우는 정신의 몫이 거기에서, 관찰하는 눈의 몫과 동등한 무게로써 중요성을 가지는 것이다.

따라서 오늘날 어떤 논자들이 주장하듯이 자연과의 유사성이 가장 뛰어난 미술에 대한 장애물이라고 할 수 없다면, 그것은 또한 그 미술의 본래적이고 자발적인 의무처럼 보이지도 않는다. 왜냐하면 그것은 주술적 영역이라는 외부의 요청에서 비롯된 것이기 때문이다. 유사성의 문제에 대해 최초의 시대들에서 내려진 판결은, 일체의 너무 단순한 표현을 배제하면서 우리에게 애매한 답변만을 들려준 셈이다. 상형과 추상이 놀랄 만큼 균형을 이루고 있는 오리냐크 기의 비너스들은 그런 답변의 예인 것이다.

2. 서양의 전통: 고대에서 중세까지

그러므로 사실성이라는 이 미술 형식의 존재 이유와 중요성을 파악하고자 한다면, 그 발생지인 서양으로 우리의 탐구 방향을 바꾸어야 한다. 그리스 문명과 거기에서 발원한 기타 문명들의 한결같은 사명使命은 언제나 현실을 굴복시킨다는 것이었다. "우리가 자연의 주인과 소유자처럼 되기"라고 데카르트는 말했다.

그리스의 미학: 미메시스

미메시스는 하나의 미학의 토대가 아닌가? 그것은 선입견과 상상의 일탈을 경계하면서 감각을 통해 사상事象에 도달하고, 눈으로 확인하며, 그렇게 함으로써 수집한 주어진 사상들을 합리적 지성의 법칙에 따라 조직하여 한층 더 우리의 소유로 만들고자 한다. 감성 역시 외계를 우리 자신과 맺을 수 있도록— 그것도 아마 더 긴밀히— 하지만, 그러나 우리의 전통이 감성에 자리를 마련해 주는 것은 유보적으로만, 또 통제를 가함으로써만 그리하는 것이다. 사실, 감성을 통한 외계와의 결합은 개인적인 성격을 지니는 반면, 개인

을 초월하기 위한 엄청난 노력 자체인 지성은 보편성에 이르는 것이다. 바로 이것이 그리스가 설정하고, 다소간 그리스를 내세우는 모든 것이 유지해 온 대외계對外界 프로그램의 내용이다. 거기에서 감각의 자명성과 이성의 명확성은 '이항二項'으로 정립되는데, 전자는 후자의 기초가 되지만, 후자는 전자를 검증한다.

그러므로 글자 그대로 엄격하게 사실성을 말할 수는 없다. 왜냐하면 그것은 방금 말한 이항 가운데 첫째 항만 인정할 뿐이고, 다음 항은 무시하려 하기 때문이다. 그것은 그리스 예술과 동일시될 수 없는데, 그리스 예술은 그것을 포함하지만, 그러나 그것을 넘어서기 때문이다. 그리스의 지배적인 철학이었던 플라톤 철학은 —우리는 잊지 말아야 하는데— 우리가 감각으로 파악하는 이 물질적인 세계에서 전적인 비존재(메온μὴόν)를 드러내기까지 했고, 유일한 진정한 현실인 이데아로 되올라가기 위해서 사유에 의탁했던 것이다.

오늘날 우리가 그렇게 이르는 대로 구체적인 현실이라는 것은, 따라서 플라톤이 보기에는, 그것이 정신에 의해 변화되어 비물질적 **존재**에 가까워지는 한에 있어서만 가치있는 것이라는 것이다. "아름다움은 감각적인 형태를 가지고 있지 않다"고 『향연Symposion』5)은 말한다. 그러므로 플라톤에게 있어서 아름다움이란 그림의 기만적인 이미지에서보다, 자와 컴퍼스로 구성하는 어떤 추상적인 형상에서 파악될 가능성이 더 큰 것이다.13 이것이야말로 정녕, 차라리 추상미술을 정당화할 수 있는 것이고, 사실 추상미술은 그 점을 거리낌 없이 내세웠다.

그리스 예술은 플라톤과 그의 사상을 그토록 멀리까지 따라가지는 않았지만, 그러나 그 자국을 지니고 있었다. 심지어 고르기아스Gorgias의 전적인 환영설이나 아리스토텔레스의 모방설에 만족한 듯 귀를 기울일 때에라도, 그리스 예술은 결코 순수한 자연주의에 떨어진 적이 없었다.14 시각적인 분야에서는 그리스 예술은 언제나 형태에, 그리고 균형과 절도에 애착을 보였는데, 왜냐하면 형태는 지성의 포획물이며 지성의 조직하는 힘을 나타내기 때문이고, 균형과 절도는 마티에르에, '『향연』이 표방하는 영원한 아름다움'

6. 황금분할에 의한 몸의 균형. (왼쪽)
7. 폴리클레이토스, 〈창 든 병사〉. (오른쪽)

리스 미술은 겉보기에는 사실적이지만, 그와 같은 비중으로, 계산된 균형을 이루고 있다.

의 메아리를 가져오기 때문이다. 그 아름다움은 '탄생되는 것도 아니고 소멸 되는 것도 아니며… 어떤 유형有形의 아름다움의 외양도… 살아 있는 존재, 땅, 하늘 등 다른 것에, 다른 어떤 것에 내재적인 어떠한 것의 외양도… 취하 지 않을 아름다움, 그 독자적인 형태의 영원함 가운데 있으며, 다른 모든 아 름다움들이 그 본성을 함께하는, 자체에 의한, 자체와 함께하는, 아름다움 자체…'인 그런 아름다움이다. 모델과의 물리적인 유사성에서 그리스 예술 은 '아름다움의 이데아를 통해 이루어지는 그 유사성', 정신만이 언뜻 볼 수

있는 그 유사성을 결코 분리할 수 없게 된다.

그리스의 어떤 결작 미술작품이라도 이에 대한 증거가 될 수 있을 것이다. 아르고스Argos[6]의 폴리클레이토스Polykleitos의 작품 〈창 든 병사〉에서 사람들은 충실하게 재현된 경기자의 몸밖에 볼 수 없을지 모르지만, 그러나 거기에서 그 조각가가 조각에 대한 최초의 이론적 개론서로 그리스에 남긴『규준Kanon』이 어떻게 적용되었는지를 따라가 보지 않을 수 없다. 미술가의 지고한 목표인 아름다움은 그 저서에서 "몸의 모든 부분들의 균형에, 그 부분들 사이의 관계와 그 각 부분과 전체 사이의 관계"에 종속되어 있었다.

그리스는 레스퓌그의 **비너스**에 이미 본능적으로 함축되어 있었던 원리들을 명석하게 드러냈다. 한편으로 그 원리들을 미술의 목적으로 세웠고, 다른 한편으로, 조화의 토대가 된 균형 관계에 의해 그 엄격한 표현을 보여 주었다. 감각은 외양의 증대된 진실성 가운데, 뿐만 아니라 정신은 수학적인 공식화로까지 나아간, 아름다움에 대한 더욱 정확해진 의식 가운데, 동시적으로 만족되는 것이다. 그리고 다시 한번 전적인 사실성이란 슬그머니 사라져 버리는 것이다….(도판 116, 117)

그러니 너무 단순화하여 말하는 것은 정녕 피해야 할 일이다! 고대 그리스의 경우 무기력과 쇠퇴를 예고하는 것은 증대된 자연주의이고, 반면 선사시대의 경우에는 증대된 추상이 그런 예고를 하는 것 같았다고 하겠다. 사실, 그리스 미술이 5세기 이후의 수세기에 있어서, 그것이 그 당시에 도달했던 높은 수준을 유지했다고는 아무도 주장하지 못할 것이다. 그때부터 그리스의 미학사상은 아리스토텔레스 철학의 비호 아래 외양 묘사, 표정 묘사 등 실증적인 향방을 강조해 왔던 것이다.

이와 같은 진전을 로마인들의 한결 즉물적인 재질才質이 촉진할 터인데, 그런 재질은 편협한 충실성으로써 그리스를 모방하거나, 혹은 스스로의 한계를 벗어나지 못함으로써 그리스 미술의 액면 그대로를 넘어서지 못하게 된다.

시초에 윤곽선이 있었다…

고대 회화의 견본적인 예들은 드물게만 남아 있지만, 그렇더라도 그것이 현실 문제를 시기에 따라 어떻게 접근했는지 어렴풋하게나마 살펴볼 수 있다. 그리스 회화로는 그릇들에 그려진 것 말고는 무엇이 남아 있는가? 포세이도니아에 르네상스 시대까지만 해도 5세기의 예들이 존속하고 있었음을 —더욱이 르네상스 시대에 그것들은 판각되기도 했는데— 상기하는 것은 슬픈 일이다…. 도기 미술이나 에트루리아의 어떤 장례 장식들은, 그리스인들이 그림의 경우 보는 것을 재현하면서도 그것을 지성으로 통제하며 뜻대로 형상화하기 위해 시도한 더 힘든 노력을 개관케 한다. 이 경우 그들은 조각의 경우보다, 감각의 환영에 스스로를 맡기는 것에서 훨씬 더 멀어진다. 왜냐하면 회화는 물리적으로 형태를 평면에 옮겨 놓기를 요구함으로써 모델과의 거리를 필요 불가결하게 하고 조장하기 때문이다. 회화에서 이미지는 그 스스로, 지각되는 것과 전사轉寫의 수단 사이의 가운데에 자리 잡는다.

초기의, 아직 극단적으로 단순화된 그 수단은 선이었다. 선사시대의 미술이 이미 그것을 이용할 줄 알았다. 그리스인들은 그 선이 어떻게 태어났는지 설명하고자 했다. 대大 플리니우스Plinius[7]는 그가 편編한 『박물지Historia Naturalis』에서, 어떻게 도자기 제조공인 코린토스인人 부타데스의 딸이 떠나가려는 젊은이에 대한 사랑에 사로잡혀("사랑에 사로잡힌 처녀capta amore juvenis"), 사라지려는 그토록 큰 행복을 놓치지 않으려고 했는지 이야기한 바 있다.[15] 그때 사랑하는 남자의 이미지를 간직하자는 생각이 그녀에게 떠올랐던 것이다.

이 신화는 사실성의 존재 이유들 가운데 아마도 가장 유효한 것일 한 가지를 알려 준다. 그것은 미술의 덫으로 사로잡아 단단히 고정시킨 외양을, 부서지기 쉬운 추억에 대체하려는 집념이다. 하지만 그것은, 사랑의 순간의 중핵인 감동을 사람들은 보존하기를 바라고 또한 그리해야 한다는 것을 말하는 게 아닌가? 그리고 바로 이때 사실성은 내면적인 삶을 표현하고자 하는 욕구에 의해 다시 초월된 것이다.

118. 키타라 연주 가수.
붉은색 형상들이 그려진
항아리의 세부, 5세기 전반.
보스톤박물관.
입체를 평면에 나타내는
문제에 직면하여 그리스의
항아리 화가들은 오직
선이 제공하는 수단들만을
이용했다.

119. 용모인영술容貌印影術에 의한 소묘, 18세기.
전설에 의하면 윤곽선은 그림자를 따낸 소묘에서 태어났으리라고 한다.
18세기에 용모인영술은 아직도 그런 인물 윤곽을 기계적으로 그렸다.

또한 사실성은 부자유로운 상황에서 태어난 조형성에 의해서도 초월되게 된다. 처녀는 사실 당황스럽다. 사랑하는 젊은이의 이미지를 간직하기 위해 어떻게 해야 할 것인가? 자연이 먼저 첫발을 내디뎌 자연 자체가 그 방편을 암시해 주어 그녀를 놀라게 한다. 벽 위에 그 몸, 그 얼굴이 이미 그림자의 형태로 그려져 있는 것이다. 그 그림자 이미지를 포획하는 데에 순응하지 않는 모든 것—어른거리는 등불 빛으로 생기를 얻거나 밤 어둠에 감싸여 있는 그 육체의 입체감, 그 표면의 수다한 기복 등—은 편편한 벽면에 펼쳐지기 위해, 이 윤곽선을 따라 뚜렷하게 드러나는 커다란 검은 반점으로 환원된다. 처녀는 숯덩이를 잡고 능숙하지 못한 손놀림으로 빛과 그늘의 경계를, 그렇게 암시되는 **선**을 따라가기만 하면 될 것이다("그녀는 벽 위에 그림자의 경계선을 그었다Umbram… in pariete liniis circumscripsit"). 젊은이가 움직이면, 그림자는 벽면에서 미끄러지고, 변화하고, 사라진다. 그러나 다음날 두 연인은 그들의 윤곽을 그린 선의 포로가 되어 있을 것이다. 이리하여 미술가가 그를 사방으로 뒤덮고 있는 현실을 축소한다는 묵계가 그 선에 표명된 것이다.

그 전설은 진상에서 아주 멀리 벗어나 있지 않다. 레오나르도 다 빈치는 이렇게 지적한 바 있다. "최초의 그림은 단지, 햇빛이 벽 위에 만든 인간의

그림자를 둘러싸고 있는 선이었을 뿐이다."[16] 화가들은 오랫동안, 그리고 특히 6세기에 이 그림자 따내기의 기술을 사용하여, 착상하기에 너무나 어려웠던, 현실에서 조형으로의 전치를 자동적으로 실현했던 것이다.[17] 대 플리니우스는 이집트인들은 이미 그 방법을 사용했다고 단언했다("선으로 경계 지어진 사람 그림자Umbra hominis liniis circumducta"). 18세기까지는 아직도, 그토록 큰 유행을 탔던 용모인영술容貌印影術이 이 방법을 기계적으로 완성해 나갔을 뿐이다.(도판 119)

그러나 이 방법은 대상의 윤곽밖에 잡아내지 못한다. 그렇더라도 어떠랴! 사람들은 이 방법이 그 자체만으로 나타내는 것 이상을, 형태의 경계선을 충실히 따라 그리는 것 이상을 표현하게 할 것이다. 그것은, 직접적으로 알려 줄 수 없는 것은 암시할 것이다. 능숙하고 교묘한 솜씨로 그것은 그 본연의 능력을 적극적으로 키우다가, 그것이 목적으로 하지 않는 모든 것, 대상의 입체감, 밀도, 유동성, 그리고 거의 빛까지도 환기할 수 있는 날이 오게 된다. 그리스의 도자기 예술의 거장들은 이와 같은 마술을 우리에게 친숙하게 해 주었다. 그들이 도자기 위에 신축감을 주는 굴곡진 선으로 그린 대상들의 윤곽들 가운데 가장 아름다운 것들은, 장인의 열정이 거기에 부여한 강렬함으로써, 이 책의 첫 부분이 완전한 미술에 부과한 삼중의 야심—현실의 환기, 조형의 조화, 그리고 미술가의 감동을 전달하는 힘—을 충족시킨다….(도판 118)

지나가는 언급이지만, 색도 똑같은 삼중의 가치를 부여받을 수 있었음을 우리는 마찬가지로 잘 드러낼 수 있을 것이다. 어느 누구보다도 더 마티스H. Matisse는 색이 펼쳐지는 그림의 평면을 엄격히 지키면서도, 색이 선처럼, 그 본성을 벗어나는 모든 것—빛, 공간, 그리고 그가 색을 그렇게 부른 '표현'까지—을 나타내도록 했던 것이다.

요철의 합병

그러나 지금으로서는 문제되어 있는 것은 오직 사실성이다. 사실성에 대한

증대되는 관심은 선으로 하여금 ─선에 색이 선사시대부터 가담했지만─ 그 본성에 부응하는 것뿐만 아니라, 그것을 넘는 것까지도 모방하도록 강요하게 된다. 이리하여 모사할 수 없는 것의 환영을 주려는 눈속임 그림의 도정道程이 시작되는 것이다.

먼저 입체감. 오늘날에도 피에르 보나르Pierre Bonnard는 여전히 이렇게 가르칠 것이다. "공간 속에 위치하고 있는 대상의 덩어리를 평면에 나타내는 것, 이것이 소묘의 문제이다." 그리스인들은 이미 그 문제를 제기했었다. 그들은 요철 표현법과 심지어 원근의 전망 속에서의 단축법까지 고안했었다. 크세노크라테스는 소를 그린 파우시아스Pausias에 대해 이야기하면서, 거의 보나르와 비슷하게 이렇게 말한다. 파우시아스는 "이미지들의 요철을 평면에 나타내고 또 그것들을 단축법으로 나타내는 데에 위대한 기예를 보여 주었다"는 것이다. 로마인들은 그런 몇몇 완성된 예들을 우리에게 남겨 주었다.

이리하여 하나의 묵계가 이루어져, 대상의 형태에서 가장 튀어나온 부분과 눈에서 가장 가까운 부분은 뚜렷하게 되고 따라서 빛을 받게 되며, 그래 그런 부분은 가장 밝고, 멀리 떨어져 있는 것은 어스름 속에 있어야 한다는 것이 인정되게 되는 것이다. 지속적으로 그늘이 짙어지고 옅어지는 것은 따라서, 도는 면, 요철면의 관념을 받아들이지 않을 수 없게 한다. 그리하여 그림의 가상의 깊이가 만들어져, 그 안에서 물체들이 앞으로 나오기도 하고 뒤로 물러나기도 한다.(도판 120)

이미 알타미라의 마그달레니아 기 미술가는 그가 그린 들소들에 현실성의 밀도를 얼마간 주기 위해 동굴 속 바위 궁륭의 융기한 부분들을 이용했는데, 그 효과가 궁륭면의 솟아난 곳에 칠한 색을 밝게 함으로써 강화될 수 있다는 것을 주목했다. 퐁드곰에서도 마찬가지로 그림 속에서 솟아나 있는 부분이라고 가정된 곳에서는 색이 옅어져서, 밝은 벽면이 비쳐 보이도록 내버려 두고 있다.[18] 수세기가 지난 뒤, 레오나르도 다 빈치는 "하나의 물체를 평면 위에 입체적으로, 두드러지게 보여 주는" 회화가 가진 그 힘에 대해 아직도 경탄한다. 그는 또, 회화가 '기적적인 것'으로 보이며, "촉지觸知할 수 없는

120. 영원히 돌아가는 바퀴에 묶이는 벌을 받은 익시온.[8] 폼페이 베티의 집.
윤곽선에 요철의 표현이 더해진다.

데도 그럴 수 있을 것처럼 느껴지게 하고, 평면적으로 존재하는 대상을 입체
적으로 보여 주며, 가까이 있는데도 멀리 있는 것 같은 효과를 낸다"[19]는 것
을 지적하고 있다.

기독교와 현실의 위기

고대 말까지 서양에서 사실성은 고대 마지막 몇 세기 동안 강화되어 왔는데,
오직 조형의 조화를 추구하기 위해서만 조심스러웠을 뿐이다. 그러다가 동

양이 침투해 들어왔을 때, 사실성은 그것에 적대적인, 영적 표현의 요구에 직면했다. 그것은 처음에는 그 충격에 항복했으나, 그다음 점차적으로 그 세력을 회복해 갔다. 아시아의 종교들이 로마군에 의해 전파되어 전장戰場을 마련한 것이었다.

기독교는 새로운 정신의 개현開顯으로 그때까지의 세계를 뒤흔들었다. 그러나 기독교뿐만이 아니었다. 바로 플라톤을 내세우던 사람들인 3세기의 신플라톤주의자들과 그들의 스승인 플로티노스Plotinos, 이들 역시, 감각을 그대로 받아들여 보이는 것과 감촉되는 것을 존중하는 것에 저항했고, 그것들을 어기기에 적극적이었다. 플로티노스는 이렇게 말했다. "미술은 우리의 시선에 제공되는 사물들을 모방하는 것으로 만족하지 않는다." 미술은 "그 사물들의 형상形相과 질료를 분리하고, 아름다움을 균형 가운데 고찰해야 한다".[20] 여기에 그리스 미술이 취한 입장과 그것의 '관념화된 사실성'을 넘어서는 것은 없다. 그러나 갑자기, 아마도 동양에서 온 것이었을 새로운 자극을 받아[21] 미술은 플라톤이 개략적으로 보여 준 방향으로 끝까지 나아감으로써 새로운 길을 열게 된다. 플로티노스는 이렇게 예고한다. 미술가의 목적은 "형상形象도, 색도, 시각적인 장엄함도" 아니다. 그렇다면 무엇인가? 그것은 **"보이지 않는 영혼이다"**! 이제 이야기는 끝났다. 미술의 세 토대가 마련된 것이다. **현실**과 **조형성**에 **영혼**이 더해진 것인데, 미술은 영혼에 상도想到케 하고 미술가의 영혼과 관상자를 서로 교류하게 하는 임무를 가지게 될 터이다. 눈의 시선은 '내면적인 시선'과 겹쳐져야 하고 또 그것에 굴해야 할 것이다.

기독교도 같은 방향으로 모든 힘을 쏟았다. 이성과 결합된 감각의 대적할 수 없던 제국이 처음으로 쇠퇴기를 겪게 된다. 현실 자체가 진지陣地를 바꾼다. 현실은 더 이상 보이는 것에 있는 게 아니다. 에티엔 질송Etienne Gilson은 중세의 기독교 사상을 분석하며 이렇게 쓰게 된다. 자연은 "나타나 보이는 그대로가 아니라, 더 깊은 현실의 상징이요, 표징이다…. 그것은 다른 것을", 신이라는 그 다른 것을 "예고하거나, 의미하는 것이다". 어쨌든 중세는, 고

**121. 물고기 상징.
초기 기독교 미술.**
최초의 기독교 미술은
사실성의 위기에 상응하는데,
사실성에 상징을 대치했다.

대미술을 옹호했던 사람들의 신념을 4세기에 한마디로 지워 버린 성 아우구스티누스의 사상을 발전시키기만 했다. "물리적인 이미지들에서 정신을 돌려야 한다"는 것이었다.

 그 이전에 최초의 기독교 미술이, 새로운 영성靈性뿐만 아니라 비밀 유지의 절박성으로 인해서도 서양미술의 사실성을 더할 수 없이 근본적으로, 또 더할 수 없이 갑작스럽게 부인하게 되었었다. 카타콤의 회화들에서 우리가 보는 것은, 머릿속에서 우리가 재현하는 것과 일치하지 않는다. 거기에 그려져 있는 대상들은 이젠 상징에 지나지 않고, 물리적 세계에 정신을 부딪치게 하여 정신이 도달해야 할 숨은 의미로 튀어 오르게 하는 역할밖에 하지 않는 것이다. '물리적인 이미지', 물고기나, 고래, 양, 비둘기가 있지만, 아닌 게 아니라 그 각각의 이미지는 사람들을 그 자체에서 다른 데로 '돌린'다. 그 물리적인 이미지는 이젠, 보이지 않는 것이 있는 지점으로 인도하는 지시 화살이고, 그 보이지 않는 것에 대한 암시요 호출 부호에 지나지 않는다. 직접적인 사실성은 우회하는 상징성에 자리를 내어주고, 이미지는 관상자가 멈추어 서는 대신에 지나가는 역참일 뿐이다. 그것은 상형문자에 유사해진다.

 물고기의 예는 가장 놀라운 경우이다. 이 경우 상징이 취하는 우회는 이중적이다. 물고기는 우선 그 이름 '이크티스ἰχθύς'을 암시하고, 또 그 이름 자체가 이를테면 두번째 단계로 주 예수에 대한 암시가 되는데, 왜냐하면 그 이름을 이루는 글자들은, 하느님의 아들 구세주 예수 그리스도라는 뜻의 말 '이에수스 크리스토스 테우 후이오스 소테르Ιησοῦς χριστός θεοῦ υἱός σωτήρ'의 일종

의 이합체離合體[9])이기 때문이다.(도판 121)

12세기 중엽 생드니Saint-Denis의 저명한 신부 쉬제E. Suger는 이러한 사유의 항존성을 다음과 같이 말함으로써 증명했다고 하겠는데, 그는 사실성의 부활이라고 할 고딕 미술을 도약시키는 데에 여간 큰 기여를 한 사람이 아니었기 때문이다. "마비된 정신이 물질적인 사물들에 접함으로써 진리로 깨어난다Mens hebes ad verum per materialia surgit." 사실성이 그 목적으로 하는 촉지할 수 있는 물질 현실은, 우리의 정신의 부족함에 의해서만 정당화될 뿐인데, 우리의 정신은 감각의 왕국과, 심지어 지성의 왕국 너머에서 군림하고 있는 지고의 **진리**에 상도想到하고 접하려고 시도하기 위해서는 그 물질적 현실을 거치지 않으면 안 되는 것이다. 보이는 것은 보이지 않는 것의 표징과 접근로接近路로서가 아니라면, 현실성이 없는 것이다.

비잔틴의 영성

플로티노스에 의해 창시된 전통은 성 아우구스티누스에게 그토록 깊은 영향을 끼쳤고, 사라지지 않았다! 그것은 로마네스크 미술 위에 무겁게 드리우기 전에 비잔틴 미술을 키웠다. 게다가 비잔틴 미술은 그 지리적인 위치에 의해 동양과의 연루가 훨씬 더 강화되어 있었다.

하기야 특히 5, 6세기부터 교회는 초기 기독교의 순수한 상징들보다 이미지들에 의해 이야기되는 성화聖話를 선호했다. 그것마저도 9세기의 성화상聖畵像 파괴주의자들의 맹렬한 저항을 불러왔고, 그 저항은 종교미술에서 일체의 상형을 제거할 뻔했는데, 사실 그런 사태는 같은 시기에 이슬람 문명에서 일어난 일이었다. 그러나 회화와 모자이크가 그렇게 서사敍事에 자리를 내주기는 했지만, 그렇다고 사실적이 되지는 않았다. 왜냐하면 그 회화와 모자이크가 보여 주고 이야기해 주는 것이, 거기에서 관상자들이 흡수해야 하는 정신적인 정수精髓로 향해지는 그들의 주의를 빼앗지 말아야 하기 때문이다. 5세기 초입에 성 닐Nil은 제국의 한 고급 관료에게 보내는 편지를 통해, "글자를 몰라서 성서를 읽을 수 없는 사람들이 그 그림들을 보면서, 참된 신을 충

심으로 섬긴 사람들의 훌륭한 행위들을 기억하고, 그들의 품행을 따르는 데에 자극을 받게 하도록" 애쓰라고 명했던 것이다. 물론 아직 사실성에서는 멀었지만, 그러나 적어도 어떤 것을 나타내려고 했던 그 미술은, 미학적인 신념에 의해 그랬던 것은 아니었다. 그것은 그 표상의 노력에서, 그것이 헌신하는 종교적인 목적에 도달하기 위한 적절한 수단을 보았을 뿐이다. 그것은 플로티노스의, 너무나 사태를 잘 드러내는 명령을 충실히 따랐다. "육체의 눈을 닫으면서 영혼의 눈을 열 것."

그러므로 비잔틴 시대의 이미지는 세심한 대상 표현에 사로잡히지 않았다. 그것은 그것이 그려지는 벽면에 완벽히 맞추어졌고, 벽면을 그대로 살리지 않으려는 생각을 하지 않았다. 능숙한 눈속임 그림으로 관상자들을 놀라게 하기보다, 번들거리는 모자이크, 번쩍거리는 황금 등, 벽면을 이루고 있는 재료 자체를 이용하여, 빛의 찬연함으로 영혼을 두드리기를 택했던 것이다. 비물질적인 것이지만 그럼에도 보이는 빛은 물리적으로 우리의 시신경을 흔들고, 마침내 마력적으로 정신을 사로잡는 힘을 발산하여, 거의 시작 단계의 최면 효과를 내고, 영혼은 그런 정신적인 효과를 신성의 기적적인 접근 상태로 변환시킬 수 있는 것이다. 이 경우 사실성의 행보와는 반대로 미술가가 구체적인 세계에 대한 암시를 하는 것은, 오직 **결코 단순한 볼거리의 구경이 아니라** 다른 하나의 보는 방식이라고 할 엑스터시extase와도 같은 관조", 플로티노스의 『엔네아데스Enneades』에서 미술의 목표로 여겨진 그러한 관조를 조장하기 위해서일 뿐이다. 이러한 작품들이 호소하는 상대는 눈이라기보다는 영혼이며, 그리하여 영혼을 "조상彫像이 아니라, 신성 자체와 이루어지는 내밀한 결합…"[22]으로 밀고 간다.(도판 122)

바로 빛의 이와 같은 종교적인 힘(신비주의자들은 빛을 언제나 신성과 물리적으로 가장 가까운 것으로 간주해 왔다)이 나중에 서양에서 스테인드글라스의 사용을 촉진시킨 게 아닌가? 스테인드글라스는 현실을 보여 주기보다는 미화한다. 그것은 현실에 빛 발산의 힘을 부여하는데, 그 빛 발산 가운데서 우리의 시선은 상상할 수 없는 밝은 빛깔들로 덮인 비물질적인 다른 하

122. 팔레르모의 궁정예배당의 궁륭 천장.
비잔틴의 기독교 미술은, 특히 사상의 예증을 펼쳐 보이고, 황금을 비추는 빛의
영적인 환기력을 확장시키기 위해 현실을 더할 수 없이 자유롭게 다루었다.

나의 세계가 다가오는 것처럼 느낀다. 채색 유리는 북쪽 지방의 모자이크라
고 하겠다. 북방에서는 빛이 불충분하여 모자이크에서처럼 반사되기만 하
면 되는 게 아니라, 유리를 통해 바로 통과함으로써 온전히 보존되어야 하는
것이다.

자연의 재발견

서양이 그 원초의 사실성의 소명을 회복하기 위해서는 12세기 말까지 기다려야 한다. 그때에 이르러 현실을 재정복하고자 하는 움직임이 일게 되는데, 고딕 미술이 결실시킬 그 움직임은 르네상스와 더불어 복원된, 고대에서 비롯된 계보에 이어지고, 다시금 플라톤의 영향 아래 들어간다. 이때에 사실성은 그것이 중세의 영성주의를 극복한 이후부터 **이상적인 아름다움**의 추구를 따를 때까지 얼마간의 성공적인 시기를 맞게 된다. 사실성이 다시 도약하기 위해서는 **자연**의 관념이 견실성과 자율성을 회복해야 했고, 가시적인 외양이 그 자체로 가치를 가지기 시작해야 했다. 그제서야 미술가는 다시 그 외양을 정확하게 포착할 유혹을 느끼게 되었던 것이다.

아랍권의 주해자들에 의해 새롭게 힘을 얻은 아리스토텔레스 철학은 그런 극적인 변화의 전조였다. 우리는 감각의 현실, '펼쳐져 있고 감지될 수 있는 형태들'을 통해 우리의 촉감과 시선에 맡겨져 있는 현실이 아닌, 다른 현실에는 이를 수 없다는 믿음이 되살아났다. 이 신념은 당시 유명론唯名論 철학의 성공의 요인이었는데, 이 철학은 일반적인 관념들과 추상 작용을 사고의 조작 기술에 의한 것이라고 공박했다. 즉 그 관념들에는 그것들을 지칭하는 말들, 그 말들의 소리, '목소리의 숨결flatus vocis'밖에 신빙성있는 것은 아무것도 없다는 것이었다.

이와 같은 추세는 저항 불가능할 정도여서, 아리스토텔레스 철학의 가장 단호한 반대자들이었던 프란체스코회 수도자들도 기실 그 진전에 협조했던 것이다. 성 프란체스코는 물론 신에 대한 사랑 자체였지만, 그러나 신을 그 창조와 피조물들 가운데서 사랑하라고 가르쳤다. "**주여**, 우리의 어머니이시고 주의 자매이신 **대지**로 하여 찬양되소서. 색색의 꽃들과 풀들과 더불어 갖가지 과일들을 생산하는 **대지**이나이다!" 옥스퍼드의 프란체스코회 수도자들은 일체의 지식을 경험, 감각의 경험에 근거하여 밝히려고 했다. 오직 그런 다음에야 "정신은 확신을 얻고, 진리의 자명성 가운데 휴식하는 것"이라고, 그들 가운데 가장 위대한 학자였던 로저 베이컨Roger Bacon은 언명했던 것

이다. 스스로의 길을 통해 계시되는 신성 자체에 관해서가 아니라면, 어떤 명제도 '경험에서 이끌어낸 것이 아닐 때' 확실한 것으로 간주될 수 없다nullus sermo potest certificare는 것이었다.

그리하여 미술에 있어서 고딕 조각가가, 동양의 가르침에 젖어 있던 앞선 로마네스크 조각가들의 철저한 양식화를 포기하는 순간이 왔다. 그 동양의 가르침을 이제 버린 것이었다. 고딕 조각가는 신적이거나 성스러운 인물들, 옷의 주름이나 둥글게 말린 턱수염의 정확한 모습을 돌에 조각한다. 딸기나무의 잎이나 포도나무 가지의 정확한 구조를 조사하기 위해 그 나무들에 몸을 기울인다. 그 특징들을 그대로 살린 들판의 짐승들과 새들을, 사물들의 무질서한 상태로 되돌아간 풀덤불 속에 채워 넣고, 그 새들, 짐승들이 먼 아시아에서 물려받은 상상적인 무서운 괴물들을 대신한다.(도판 123, 124)

건축가 비야르 드 온쿠르Villard de Honnecourt가 그의 유명한 화첩에서 사자 한 마리를 그린 소묘 옆에 다음과 같이 써넣었을 때, 그는 큰 자부심을 느꼈다. "이 사자는 실물을 보고 흉내내어 그렸다는 것을 알아주시오." 정녕 13세기를 특징짓는, 전적으로 새로운 관심인 것이다. 그것은 장 드 묑Jean de Meung이 같은 세기 말, 『장미 이야기Roman de la Rose』의 제2부에서 야유하기까지 하는 관심이다. 미술가에 대해 말하면서 그는 이렇게 평한다.

자연 앞에 무릎 꿇고 있네…
자연을 모방하려 무척이나 애쓰고
원숭이들처럼 흉내내어 그리네.

위의 두 텍스트에서 '흉내내다'라는 말이 의미심장하게도 끈질기게 나타난다.

회화는 또 회화대로, 여전히 같은 13세기에 뱅상 드 보베Vincent de Beauvais가 취한 정녕 징후적인 제목의 표현을 그대로 쓴다면, 'speculum mundi', 즉 우주의 거울이 되기를 기도했다. 북방 세밀화의 위대한 기도企圖가 15세기의

123. 툴루즈의 라 도라드 수도원 회랑에 있었던 로마네스크 양식의 주두柱頭. 툴루즈 오귀스탱박물관.

자연주의를 향해 큰 발걸음으로 나아가는 것을 사람들은 볼 수 있었다. 그것은 또한 이탈리아 회화의 기도이기도 할 터인데, 고대의 원천에 더 가까이 있는 이탈리아 회화는 감각과 지도적인 사유의 새로운 결합을 마련하게 된다. 그 결합은 실증적인 정신을 승리하게 하는 부상하는 부르주아 계급에 연대되어, 오로지 시선의 순종과 희열에 이르게 된다.

이탈리아와 정신적 진리

비잔틴을 통해 관념론의 예술 관습에 맞는 미술이 도입된 이탈리아는, 동양의 영향력을 뒤흔들기에 더 힘이 들었다. 그러나 고대의 전범이 다시 나타나 영감을 줌으로써, 이탈리아는 고대가 연속적으로 거쳐 간 단계들을 짧은 시간에 새로이 통과했다.

　이탈리아인들의 눈은 보이는 것을 다시 취하게 된다. 이탈리아 화가들은 고대의 예들에서 선의 묘사 가능성을 배우고, 오래지 않아 그리스 도공들에 필적하게 된다. 시모네 마르티니 Simone Martini 같은 화가의 미묘하게 구불거리

124. 고딕 양식의 주두. 랭스 대성당의 중앙 홀, 13세기.
로마네스크 미술에서 고딕 미술로 오면서 사실성의 재평가가 이루어진다.

는 선은 성모의 윤곽뿐만 아니라, 그녀의 자세의 우아함과 가냘픔, 또 그녀가 입고 있는 옷의 부드러운 천의 하늘거림도 표현하는 것이다.(도판 125)

그런데 현실의 '재정복reconquista'는 옛날과 같은 단계들을 거치게 되는데, 선線 다음으로 입체감을 공격한다. 요철 표현이 대상의 덩어리의 환영을 다시 만들어내는데, 시각과 심지어 촉각까지 그 덩어리 주위를 돌아볼 수 있을 듯이 상상한다. 베런슨B. Berenson은 '촉감적인 가치'라는 용어를 창안하지 않았던가? 조토Giotto와 마사초Masaccio는 이 방면의 탐구의 성공적인 단계들에 획劃을 긋는다.(도판 126)

그러나 형태를 튀어나오게 하는 것으로 충분하지 않았다. 보충적인 발안發案으로, 한 평면을 화면의 이어지는 원근경遠近景에 걸치게 하여 깊이있게 보이게 해야 했다. 이탈리아의 해결책은 원근법이었는데, 그것은 추정된 소실점으로 모이는 선들의 관념상의 망으로 나타나는 것이었다. 지중해인들이 중요하게 생각하는, 감각과 이성의 균형된 결합은 원근법에서 그 가장 놀라운 성공의 하나를 이루었다. 원근법은 외양에 속은 감각의 믿음과, 본성상

125. 시모네 마르티니,
〈성모영보聖母領報〉
중심 부분, 1333.
피렌체 우피치미술관.
현실의 재정복을 시작하면서,
이탈리아 미술은 구불구불한
윤곽선의 가치를 되찾는다.

확산적인 공간에 중심 수렴적이고 통합적인 한 점을 받아들이지 않을 수 없
게 하는, 논리적이고 계측적인 정신적 법칙, 이 둘에 동시에 의거하고 있지
않은가? 그러므로 그것은 이탈리아인들에게는 단순한 기교상의 방법 이상
의 것, 정신이 고차적인 유희의 완벽한 즐거움을 느낄 수 있는 고귀한 기술
이었다. 바사리G. Vasari의 말로는, 우첼로P. Uccello는 "어렵고 힘든 원근법 문제
를 해결하려는 데에만 몰두했다…. 그것에 대한 연구는 그를 사로잡았고, 그
를 상궤를 벗어난 사람으로 만들었는데, 아무에게도 자기를 보이지 않으면
서 수주간, 수개월간 자기 집에 틀어박혀 있을 정도였다"고 한다. 그 수다스
런 미술평론가는 이런 이야기도 들려주고 있다. 그의 작업실에서 그를 매혹
하는 그 어려운 화면 구성 위로 새벽까지 몸을 기울이고 있다가 그는, 그 너
무도 추상적인 즐거움을 위해 홀로 내버려둔 아내가 그들 부부 침대에서 그

126. 마사초,
〈세금을 바치는 예수〉[10]
세부, 1424~1427.
피렌체 카르미네성당.
조토에서 마사초에
이르기까지 화가들은
요철 표현의 효과를
재발견한다.

를 부르며 불평을 터뜨리자 이렇게 대답했다는 것이다. "오! 이 원근법이란
것은 얼마나 다정스런 것인가!"

이리하여 사실성에 경쟁적으로, 정신적인 조탁彫琢도 다시 시작되는 것이
다. 그리스 사상의 재출현은, 특히 1453년 터키인들이 콘스탄티노플을 점령
했을 때에 이탈리아에서 피난처를 찾은 동로마제국의 학자들이 수많이 도
착하자 촉진되었다. 플라톤이 다시 군림하게 되고, 그의 사상은 진정 종교적
이라고 할 숭배의 대상이 되는데, 마르실리오 피치노Marsilio Ficino는 그 대사제
였고, 피렌체의 플라톤학원은 그 추기경단의 집합소였다. 이와 같은 플라톤
숭배는 철 지난 아리스토텔레스 신봉자들을 짓눌러 버렸는데, 그들의 최후
의 보루는 파도바대학이었다. **이상적인 아름다움**이 다시 자리를 차지했고,
19세기까지 순탄한 세월을 보내게 된다.

플랑드르 지방의 부르주아 계급과 물질의 표현

북부에서는 반대로 사실성만이 확립되고 있었다. 거기에서는, 13세기에 고딕 미술에서 시작되어 세밀화의 중개로 회화에 전해진 도약이 지속되고 있었고, 훌륭한 결실을 맺고 있었다. 사람들은 반 에이크Van Eyck의 화가로서의 성장에 있어서 〈토리노의 기도 시간〉이 담당한 역할을 알고 있다. 그의 그토록 확정적인, 사실적 화가로서의 소명은 어째서인가? 거기에는 사회적인 요인이 크게 관련되어 있었다. 사실성은, 무엇보다도 기성의 가치 체계라고 할 문화에 가장 덜 접촉되고, 또 질質에 대한 의지를 관례적이든 그렇지 않은 체현하고 있는 귀족 계급에서 가장 먼 계급들에 의해 촉진되었던 것이다.

그런 사회 계급들 가운데 의심의 여지없이 가장 세속적인 취향을 보이는 계급은 언제나 부르주아 계급이었다. 거래하는 상품들의 물질적인 가치에 직업적으로 사로잡혀 있으며, 용적을 잘 계량하고 무게를 잘 가늠하고 값어치를 잘 평가하는 데에 훈련된 상인 계급으로서, 부르주아 계급은 다른 어떤 계급보다도 구체적인 감정鑑定에 전문적이었다. 귀족 계급에 대한 그들의 질시와 증오는 그들로 하여금, 귀족 계급이 헌신적으로 지키는 이상적인 가치를 흔히 조롱하며 헐뜯게 했다(그들이 귀족 계급을 계승하면서 부분적으로 그 행태를 모방하게 되는 날이 오기까지는). 그들은 사상이나 말이 아니라, 거래할 수 있는 가치로 만족하는 것이었다.

12세기 이래의 부르주아 계급의 점진적인 부상이, 강고하게 현실적인 로마인들에 의해 나타난, 감각적 현실에 대한 직접적인 식별력을 서양이 되찾는 데에 기여했다는 것은 의심의 여지없는 사실이다. 부르주아 계급은 그들이 『여우 이야기Roman de Renart』[11])에서 웃음거리로 만든, 중세의 '미녀 헬레네 Helene'[12])라고 할 기사도를 붕괴시켜 감에 따라, 또 귀족들에게서 점점 더 많은 권리들을 빼앗아 감에 따라—그리하여 그들은 15세기에 서양의 상업 제국이 될 부르고뉴 공국[13])에서 오래 지나지 않아 귀족들의 자리를 차지하게 되지만—, 예술을 그러한 사태와 평행하는 운명으로 이끌고 갔던 것이다. 폴 피에랑스Paul Fierens는 이렇게 지적하고 있다. 14세기에 "사람들은 조금씩 조

금씩 중세의 신비주의에서 떨어져 나오고, 물건들의 실제적인 특성들, 사물들의 본성, 세계의 경관, 그리고 몸과 얼굴의 유사한 그림에 열중하기 시작했다."[23] 말할 나위 없이, 바로 그 부르고뉴 공국에서, 또 나사羅紗 상업이 성공시킨 그 플랑드르 지방에서, 사실성은 이의 없이 완결되게 된다. 다만 중세의 유산이, 여전히 살아 있는 종교적 영성을 유지하고 있었기 때문에 그 세력이 완화되었을 뿐이다.

이탈리아의 사실성은 특히, 물체에 대해 눈이 —이렇게 말할 수 있다면— **이해하는** 것, 즉 거기에서 지적으로 알 수 있는 요소들, 눈이 거기에서 보는 것의 경계를 획정하여 추상화하는 윤곽선과, 눈이 그것을 공간 가운데서 사고하여 추상화하는 형태, 이런 것들을 포착했다. 그런데 플랑드르의 사실성은 대상을 이루고 있는 질료 자체의 정확한 표현에 토대를 둔 새로운 비전을 창안했다. 예컨대 조토의 작품에서는 눈으로 보기에 천의 마티에르나 살의 마티에르를 구별시키는 것은 아무것도 없고, 대상의 구조, 요철, 색깔만이 포착되어 있다. 그러나 반 에이크는 무엇보다도 사물들이 무엇으로 이루어져 있는지 자문하는 것이다. 그는 그것들을 질료적으로 구별하고 특수성을 드러낸다. 돌은 화강암이든가 대리석이고, 천은 나사이든가 리넨이든가 모슬린이다. 구성에 대한 그의 본능적인 직감이 어떻든 간에, 그는 현실의 혼잡상, 그 득실거림, 세부의 한없는 가분성可分性이 열어 보이는 그 다른 하나의 미세 우주적 무한성에 취하기를 즐기는 것이다.(도판 127, 128)

모든 발명이 그것을 불러온 요청에 응하기 위해 제때에 오는 것처럼, 작화作畵의 새로운 기술이 나타나 옛날에는 불가능했던 정확성의 희망을 만족시킬 수 있게 된다. 이전에 그 원리가 알려져 있었지만 활용되지 않았던 유화가 그것이다. 광택이 없는 템페라tempera 화나 프레스코 화는 색깔밖에 나타낼 수 없다. 반면 기름은 색상, 채도, 명도에 따른 모든 종류의 배합을 재현할 수 있어서, 그런 배합을 통해 입체적인 대상에 비친 빛이 그 대상을 이루고 있는 것을 식별할 수 있게 한다. 물감을 두껍게 칠하면, 불투명하면서도 반사하는 물질들을 나타낼 수 있다. 또 기름의 점착력은 붓의 갖가지 움직임

127. 조토,
〈성흔聖痕을 받는
성 프란체스코〉[14] 세부,
1297-1299.
파리 루브르박물관.

을 가능하게 하고, 원하는 대로 꺼칠꺼칠하거나 반들반들한 표면을 만들기도 하고 평정하거나 동요를 일으킨 상태를 드러내기도 한다. 그런가 하면 물감을 글라시로 칠하면, 그것은 다양한 깊이로 빛을 침투시켜, 빛이 반사되는 대신에 스며들고 굴절되는 반투명의 물질들을 표현할 수 있다. 눈앞에 제공될 수 있는 색계色階 전체가 이렇게 표현 가능해지는 것이다. 모든 시각적 지각이 조건 없이 표현되는 것이다.

공간 문제를 마주하여, 북방에서는 이탈리아식 원근법의 선적이고 독단

적인, 너무 추상적인 방법을 폄하하고, 멀어지는 정도에 따라 변화하는 명암의 농도를 가능한 한 섬세하게 담아낼 것을 추장推獎하게 된다. 이를테면 대기적大氣的인 원근법이 기하학적인 원근법을 대신하는데, 말하자면 공간의 형상보다 차라리 공간의 질료를 취하는 것이다.(도판 68)

외양을 담는 것에 만족하지 않고 세계의 구조를 이해하고 그 법칙을 꿰뚫어 그것을 제 형편에 맞게 다시 제정하고자 하는 이탈리아의 능동적 사실성과 뚜렷이 구별되는, 인상을 민감하게 받아들이는 수동적 사실성이 더욱더 뿌리를 내리게 된다. 그러나 이 사실성의 완성기 이전의 화가들의 경우에 종교적 열정이 그것을 그 자체보다 높게 끌어 올렸었는데, 그런 열정이 줄어들다가 사라져 버리는 날이 온다. 17세기의 북방 부르주아 계급은 게다가, 가

128. 얀 반 에이크, 〈성흔을 받는 성 프란체스코〉, 1428–1429. 토리노미술관.
이탈리아 화가와 플랑드르 화가가 다룬 같은 주제는, 전자의 주지적 경향과 후자의 사실적 경향의 대립을
뚜렷이 드러낸다.

129. 반 스트리,
〈음식점에서의 대화〉, 1825.
130. 반 에이크, 〈아르놀피니
부부의 초상〉, 1434.
런던 내셔널갤러리.(p.227)

19세기에 들어와 대상들의
보잘것없는 명세 목록에
지나지 않게 되는 플랑드르의
사실성은, 15세기에는
그 강렬한 열정으로 하여
정당성을 얻었다.

톨릭교가 신앙생활 가운데 보존하고 있던 서정적이고 감동적인 아름다움에
서 신교新敎에 의해 단절됨으로써, 이제는 그림 속에서 시각적으로 확인시키
는 능숙함만을 높게 사기에 이르는 것이다. 그들은 심지어, 이처럼 너무 낮
은 수준을 뚫고 오르는 미술가들의 천재적인 재능을 더 이상 알아보지도 못
하게 되고, 제대로 인정받지 못하고 때로 업신여김을 당하기도 한 렘브란트
Rembrandt, 할스F. Hals, 페르메이르J. Vermeer, 루이스다엘J. van Ruisdael 같은 화가들
이 아니라 범용한 화가들, 회화 직공들을 선호하게 되는 것이다. 이 회화 직
공들의 배타적인 객관성은 빈틈이 없었지만, 분출하는 힘도 없었다.(도판
129)

사실성의 서사시적 발전

그런데 15세기에서 17세기까지 계속된, 회화를 집요하게 진실성으로 축소하려는 노력이, 그것을 하나의 훈련으로 받아들인 반 에이크에서 페르메이르에 이르는 거장들에게 있어서, 어째서 그 반대 목표를 향하고 있는 우리 시대도 인정하지 않을 수 없을 만큼 강력한 예술적 힘을 지니고 있는가? 19세기에 메소니에J. A. Meissonier 같은 화가에게 있어서 그런 노력은 어째서 불쾌감을 주는가? 그것은 후자의 경우 화가는 손과 솜씨를 빌려주는 것으로 만족하기 때문이다. 그는 비창조 가운데 예술가로서의 능력을 포기하고, 그에게 보이는 것의 고스란한 반영을 보여 줄 뿐이다. 위대한 미술사적 시기들에, 사실성은 언제나 적극적이고 창조적이었다. 그것은 사물들의 광경에 대한 열정 자체 때문에 하나의 **표현 방법**[15]이었다. 그것은 영혼의 상태를 전달했는데, 그 영혼의 상태는 17세기에 이미 가라앉아 있었지만, 15세기에는 거의 서정적인 힘이었다.(도판 56, 130)

서양의 거대한 모험은 외부 세계의 공략에 나선 것으로, 인간의 모든 노력을 자연을 지배하겠다는 단 하나의 목적에 집중한 데에 있었다. 그리고 정복은 완수되지 않았다. 그래 그 정복을 위해 서양은 대양 위로 배들을 띄워 보냈고, 짐작하지도 못한 대륙들을 발견했다. 그 정복을 위해 서양은 또 사고를 통해 우주의 구조를 탐색했다. 그러나 중세 동안에는 신에게 일체를 맡김으로써 인간의 야심찬 노력은 현저히 이완되었다. 15세기에 인간은 다시 도약을 하며 탐욕을 드러내기 시작했다. 이후 인간은 아직 신에 대한 그의 신앙이 어떻든지 간에, 무엇보다도 자신을, 자신의 지성과 지식과 수완의 능력을 믿었다. 자연은 일차적으로 신의 찬탄할 만한 이미지인 그의 창조물이기를 그만두고, 그것과 힘을 겨루는 인간의 욕망이 실현될 장場이 되었던 것이다.

그러자 미술가는 같은 자연 정복의 취기에 이끌려, 인류의 탐욕스런 손의 노획물을 시선으로 사로잡으려고 하게 된다. 그 역시 제 방식으로 세계를 포위하고, 열정적으로 그 면면들의 비밀을 꿰뚫어 세계에 필적하려고 한다. 선

131. 홀바인, 〈제인 시모어〉 세부, 1536. 빈 미술사박물관.

사시대의 사실성이 그 주술적인 기능에서 스스로 고양되는 내적 힘을 얻었던 것과 마찬가지로, 15세기의 사실성은 그 시대를 역사의 한 절정기로 만든 하나의 열광적인 야심과 바탕을 함께하는 것이다.

또 마찬가지로 19세기에는 사실주의의 부진한 공식적 사실성 —그것이 재현하는 모델 앞에서나, 모방하는 앞선 미술가들 앞에서나 똑같이 굴종적인— 옆에, 다른 하나의 사실성, 인상주의의 사실성이 있었다. 그런데 인상주의는 당대 과학의 또 다시 탐욕적이 된 열기와 바탕을 함께하는 것이다. 인상주의 역시 저 적극적이고 활동적인 힘을—뒤떨어진 관상자들이 만족해하는, 결실 없게 모방적인, 따라서 소극적인, 그런 사실성이 가지지 못하는 저 창조의 의지를—, 회복했던 것이다.

3. 근대: 사실성寫實性의 완성과 죽음

현실의 굴복은 완전히 이루어지지 않았다. 거쳐야 할 다른 단계들이 남아 있었던 것이다. 하지만 형태, 공간, 질료, 그것들이야말로 회화가 담아내기를 꿈꿀 수 있는 전부가 아닌가? 참조되는 앎이 손과 시선의 앎이라면, 그렇다. 그러나 하나의 대상이 촉각에 느끼게 하는 견고도堅固度와 양감, 저 유명한 '촉각적인 가치', 그것이 바로 진실성의 본질인가? "나는 내게 보이는 것만을 그린다"고 쿠르베가 말했다면, "나는 내게 감촉되는 것만을 그린다"고 기꺼이 말할 화가들이 있었을 것이다.

정신에 대한 진실과 눈에 대한 진실

뵐플린H. Wölfflin은 촉각적인 것이야말로, 파악 불가능한 것에 사로잡힌 바로크주의자들에 대립되는 고전주의자들 집단, 그 정신적 집단 전체에 있어서 진실됨의 담보이며, 이렇게 말할 수 있다면 진실됨의 참된 시금석이라는 것을 아주 섬세하게 규명한 바 있다. 훌륭하고 통찰력있는 글로 그는 '촉각적

이미지'와 '시각적 이미지'의 대립과, '그 자체로서의 사물'과 '나타나 보이는 대로의 사물'에 대한 취향을 분석했다.

그 위대한 미술사가는 그 이원성이 또한, 미술이 연이어 거쳐 갔던 시간적인 두 국면에 대응된다는 것을 드러냈다. "물체의 경계를 힘차고 분명하게 획정하면, 관상자에게 손으로 현실의 그것을 접촉하는 듯한 믿음을 준다. 눈이 수행하는 작용은(눈이 한 형태를 따라갈 때) 손이 대상의 굴곡을 따라 그것을 만지는 것과 비슷하다. 그리고 요철 표현은 현실에 존재하는 대로의 빛의 점증漸增이나 점감漸減을 재현하면서, 그것 역시 촉각에 다가간다. 반면 단순한 채색만을 통한 회화적 제시는 이와 같은 유추적인 느낌을 배제하는 것이다." 그러한 회화적 제시의 기도가 승리하자, "그 결과로 미술사에 기록된 가장 선명한 방향 전환이 일어났다".24

뵐플린은 거기에서 주관성을 취하고 현실을 포기하려는 움직임을 보고자 했다. 사실, 촉각이 형성하는 진실 확인의 확실한 토대를 포기함은 엄격한 객관성에서 점진적으로 벗어나는 결과를 가져왔고, 자유롭고 통제 없는 해석의 점증적인 진전을 가능케 했다. 그러나 그것은 결과—게다가 예측할 수 없었던—였지, 원인은 아니었다.

애초에 미술가가 그 길로 들어섰던 것은 사실성을 확장하고 완전하게 하기 위해서였을 뿐이었고, 그 길이 그를 필경 어디로 이끌고 갈지를, 그것이 그가 처음에 수단을 늘린다고 생각했을 뿐인 사실성의 붕괴로 이끌고 가게 되리라는 것을, 짐작할 수 없었다. 기실 그 길은 사실성을 늘여 약화시킴으로써 해체시키고 말았던 것이다!

이 사건은 너무나 중대한 것이었으므로, 시간을 들여 그것을 검토해야 한다. 사실성이 '촉각적인 것'에 예속된 상태에서 해방되기를 바란 날, 그것은 날아오르기 시작하며 굳건한 땅과의 접촉을 잃어버리고 구름과 빛 속으로 사라지게 되는 것은 필연적인 일이었고, 그런 사태는 인상주의와 더불어 일어났다.

그리스-로마 계통의 미술은 거의 전적으로 감각의 소여所與와 지성의 구

조에 토대를 두고 있고 정서 작용에 대해서는 혼란과 착란의 혐의를 가지고 있었으므로,[25] 필연적으로 계측의 대상이 되는 것에 의지해야 했다. 윤곽선에 의해 획정되는 넓이, 입체감으로 확립되는 형태, 그 입체적 물체의 밀도와 무게를 암시하는 질료, 그리고 구체성 가운데서의 그런 요소들의 현존 등이 그런 대상인 것이다. 사실, 감각은 물체의 공간적 특성을 탐색하는 기능을 가지고 있는 것이다. 오래전 베르크손이 훌륭히 논증한 바 있듯이, 지성도 감각의 뒤를 이어 계측의 대상에 완전히 적응한다. 지성은 공간적인 용어들로 사유하고, 언어는 심지어 비물질적인 것을 표현하기 위해서도 비유를 공간에서 끌어오는 것이다.[26] 이성과 결합된 감각에 의거하는 미술은 어쩔 수 없이, 탐지할 수 있는 형태로써 모든 것을 규정하게 된 것이었다. 그 너머로는 모호함과 확인 불가능함이 시작된다는 것이다.

사실성의 확고한 토대가 일단 확보되자, 그럼에도 그것은 그 불확실한 영역으로 모험을 하고 그 부분을 표현할 수단을 창안하고자 하는 야심이 태어남을 느끼게 된다. 미술은 여기에서 한 번 더, 인간 정신에 평행하는 진행을 할 뿐이다. 앎 역시 처음에는 오직 공간적인 현실, 즉 '확고한' 것을 토대로 할 수 있다고 생각하여, 물체들을 계측하고 그것들의 구조, 상호관계, 상호작용, 그 체적體積의 역학적 작용, 그 물질의 화학적 작용을 연구했던 것이다.

그러다가 앎은 자체의 자명한 결함과 부족함에 쫓기면서도, 그 야심을 서서히 **무게를 잴 수 없는** 비물질적인 힘으로까지 넓혀 갔다. 그리하여 물체의 견고성을 이루는 것뿐만 아니라, 그것을 움직이는 보이지 않는 힘도 물리학이 고려해야 한다는 것을 알게 되었다. 레오나르도 다 빈치가 물과 같은 유체流體와 그 잡히지 않는 소용돌이를 그의 시선과 사고에 동시에 포착되게 하려고 했던 순간은 감동적이고 징후적이지 않은가!

이렇듯 정신은 차례차례 빛, 인력, 전기, 순수 에너지라는 관념을 설명하기에 성공했고, 그리하여 현대 과학이 이전에 지성至聖한 것이었던 물질을 그 순수 에너지의 한 국면에 지나지 않는 것으로 환원시키고, 물질의 소립자의 하나인 전자電子를 요컨대 "그 에너지의 한 외양, 일반적으로 아주 미세한

공간에 **그 에너지의 위치가 획정된 것**"²⁷으로만 고찰하려는 날에 이르게 된다. 끝나가는 19세기가 그런 상황에 이른 것은 아니었지만, 그리로 이끄는 방향을 취했던 것이다.

빛의 합병

그때까지 회화는 빛을, 형태가 보이게 되는 공간으로만 간주했었다. 빛은 중성적이고 익명적인 것, 물리학자들이 말하던 에테르처럼 거의 이론적인 것에 지나지 않는 하나의 투명한 빈 용기, 하나의 환경, 이런 것으로 머물러 있었다. 그러나 빛은 제 고유의 생존을, 스스로의 변화상과 돌발상을 가지고 있는 것이다. 그것은 스스로를 나타낸다. 그리되면 그것이, 자체의 특이성과 개성을 가지는 '조명'이 된다는 사실을 어느 날 미술가는 발견하게 된다. 그것은 그것이 볼 수 있게 하는 사물과 똑같은 자격으로 실재하는 것이다.

북쪽 사람들의 훈련되고 섬세한 시선은 15세기부터 그들에게 빛의 그런 현존을 느끼게 했었다. 그들의 영향 하에 베네치아의 미술은 머지않아, 그것과 나머지 이탈리아의 미술을 구별시키는 관능성으로써 햇빛의 흔들림을 담아내게 되고, 어떻게 새벽과 황혼이 광선을 채색하고 굴절시키는지를 보여 주게 된다. 이미, 한 알려지지 않은 거장, 르네René 왕을 위해 『사랑에 빠진 마음Cœur d'Amour épris』의 원고를 장식한 천재적인 재능을 가진 사람이, 일련의 놀라운 걸작들에서 시간에 따른 밝음과 어둠의 변화상을 정확히 표현했었다. 그 후 반 에이크와 멤링H. Memling에서 콘라트 비츠Conrad Witz를 거쳐 벨리니G. Bellini에 이르기까지 일련의 화가들의 열정적인 노력이 괄목할 만하다.(도판 132, 133)

그러나 16세기 말에 카라바조M. da Caravaggio는 헤아릴 수 없는 중요성을 가진 혁명을 수행하게 된다. 그는 고형적固形的인 대상들과 그 구성에 제한되어 있는 고전주의적 비전의 편파성을 최초로 분명히 깨달은 사람의 하나였고, 그 비전에 대해 권태를, 거의 증오를 느꼈다. 그는 빛이 보완적일 뿐만 아니라 공격적이기도 한 요소이며, 관념화한 형태의 우위를 부수어 버리는 데에

132. 『사랑에 빠진 마음』의 거장, 〈해돋이〉, 앙주의 르네 왕의 책. 빈 알베르티나.
15세기가 되자, 사물의 사실성에 빛의 사실성이 더해진다.

도움이 될 수 있다는 것을 느꼈다. 그는 고전주의라는 건물을 무너뜨릴 지렛
대의 받침대를 빛에서 찾았던 것이다. 사실 빛은 형태들이 잠기는, 종속적인
역할을 하는 환경으로 남아 있지 않다면, 그것이 그 형태들에 겪게 하는 혼
란을 통해서만 스스로를 나타낼 수 있는 것이다. 이탈리아 미술에서 각각의
물체, 각각의 대상은 확정된 정상적인 국면, 너무나 예측 가능하여 관례적
인 것이 되어 버린 그런 국면을 가지고 있다. 그런데 광선은 만약 그것이 형
성되어 어느 방향으로 나아가게 된다면, 그리하여 그것이 사물들을 조명된
섬들처럼 그늘의 바다에서 빠져나오게 하고, 또 그것이 닿지 않은 부분들을
어둠이 흡수하고 동화하게 함으로써, 그 기대되고 있던 국면을 완전히 새롭
힐 수 있는 것이다. 그것은 지도가 우리에게 지형을 가르쳐 준 대륙을 산산

33. 티치아노, 〈아기를 가진 동정녀가 있는 풍경〉 세부, 1561. 뮌헨 피나코테크.
베네치아 미술은 밝기의 더할 수 없이 미묘한 차이도 표현하게 된다.

이 갈라놓는 대지진처럼 작용한다. 그것은 제멋대로, 우리에게 익숙한 대상의 돌출부를 집어삼키기도 하고, 가장 특징 없는 면을 느닷없이 나타나게도 한다. 그 본래의 뜻으로 그것은 대상을 변형시키는 것이다. 약탈과 강간을 자행하는 폭력적인 군인처럼 그것은 베고, 자르고, 절단하고, 뒤튼다.(도판 134)

그것은 더할 수 없이 중요한 순간이었다! 지중해 지역의 미술의 토대였던, 감각의 소여와 지성의 규칙의 전통적인 화합은 더 이상 지켜지지 않았다. 방금 나타난 유파는 지성의 규칙을 난폭하게 거부하고 이젠 감각의 소여만을 강조하는 것이다. 적어도 형태는 우리가 하나의 사물에 대해 다양한 조건들에 따라 시각으로 지각하는 것 못지않게, 그것에 관해 우리가 알고 있는 것을 표현하기도 한다. 그런데 카라바조는 의외의 조명에 따라 시선이 우연히 도발적으로 포착한 것들만을 표현하려고 했던 것이다. 일시적인 조명의 우연이 절대적으로 결정하는 대로 다리는 어둠으로 잘려나가게 되고, 머리는 반달 모양으로 남는다.

화가는 현실에 대해 얻는 지각을 **선험적인** 개념에 따라 교정하려고 하지 않고, 그것을 장차 강조하기로 작정한다. 관념화된 현실은 방향을 반대쪽으로 돌려 자연주의로 들어간다. 그렇다고 해서 카라바조는 보이는 대로 그리는 수동주의를 정당화하는가? 천만에! 그는 방금 말한 대상에 대한 그의 폭력의 무기인 빛에, 그의 자기주장과 공격성의 도구인 강렬성을 부여한다. 억세고 억누를 수 없는 빛은, 모든 아카데미즘의 속성인 정신적인 나태가 파괴된 폐허 위에 '충격적인' 세계를 그리기 시작한다. 이보다 더 **의도적인** 미술이 이전에 있었던가? 그 세계는 긴장의 장소이다. 화가가 자기에게 보이는 광경의 요소들 사이에 일으키는 투쟁을 통해, 그의 욕구와 의지의, 그의 열정적이고 격렬한 영혼의 억제할 수 없는 강력한 난폭성이 발현되는 것이다.

결과는, 이후 빛-조명은 회화에 합병되었다는 것이다. 수많은 추종자들이 유럽 여기저기에 나타난다. 어떤 화가들은 그 새로운 성과를 양순하게 따르기만 하고, 또 어떤 다른 화가들은 —예컨대 프랑스에서 투르니에N. Tournier

4. 카라바조, 〈성 바울의 회심〉, 1600. 로마 산타마리아델포폴로교회.
카바조는 조명기의 투광投光 같은 조명을 이용하여, 형태의 익숙한 외양을 이지러뜨린다.

와 조르주 드 라 투르Georges de La Tour 같은— 내면적 삶을 표현하는 방향으로 그것을 굴절시켜, 시詩를 여는 문이 되게 한다. 그들은 사람들이 레오나르도 이래 알아 왔던 것, 렘브란트가 천재적으로 꽃피우게 될 것, 즉 그늘은 메마른 주지주의를 개혁할 수단일 뿐만 아니라, 또한 영성이 비상하고 싶어 하는 무한한 공간을 펼칠 수도 있다는 사실을 증명했다.

사실성이 이룬 지 얼마 되지 않는 이 빛의 합병을, 미술을 완성시키는 **진리**와 **아름다움**과 **시**의 지고한 종합의 하나에 이끌어 들인 것은, 17세기의 한창 때에 클로드 로랭Claude Lorrain이 한 일이었다. 클로드는 아침저녁의 여명에 변화하는 햇빛을 그 방사放射와 색채 가운데 표현할 줄 알았다. 그는 또한, 공간을 거쳐 발산되는 그 광선들을, 태양을 향해 현기증이 나리만큼 먼 거리를 만들어 가는 귀일적歸—的인 원근법의 수단으로 이용할 줄도 알았다. 그리하여 그 원근법은 공간 전체를, 건물들의 멀어져 가는 선들을 지배하는 똑같은 논리에 따라 정돈하는 것이다. 더 나아가 그는 이와 같은 진리와 이와 같은 조화의 결합에서 장려壯麗함과 우수憂愁의 노래를 끌어낼 줄도 알았다. 그 노래에서 장려함은 이성의 고전주의적인 군림을 정신에 말하고, 우수는 덧없어서 강렬한 순간들의 되돌릴 길 없는 낭만적인 사라짐을 마음에 속삭이는 것이다.[16] 이리하여 그는 그 노래를 영혼에서 나와 영혼으로 가는 언어로 만들었던 것이다. 인상주의 근처에 이르기까지 회화는, 이후 그 포로가 된 빛과의 대화를 이보다 더 멀리 밀고 나갈 수는 없었던 것으로 보인다.

삶의 합병

정복자는 도달 가능한 지역의 한계에까지 이르렀는가? 회화는 빛에 의해 물질적인 형태의 영역 너머로 나아가게 되었지만, 그것이 언제나 종속되어 있는 공간을 넘어서지는 못했다. 이제 회화에 남아 있는 것은, 거의 불가능에 가까운 일을 시도하는 것이다. 하나의 면적이요 평면인 회화가 그 본성을 어기고, 그것과 공통의 척도가 없는 영역인 시간, 지속持續에 침투해 들어가려는 그런 시도이다.

회화는 부동적인 것이기에, 작업하기 전에 대상을 고정시켜 놓지 않으면 어떤 대상도 다루지 말아야 한다고 여겨졌다. 기이하고 더할 수 없이 독단적인 제한이 아닌가! 생동하는 세계에 그것이 가지고 있지 않은 영속성을 강제로 부여하는 것… 사물들을 쉽게 포착하기 위한 사고의 편리한 관습. 예컨대 사수射手는 먼저 고정된 표적으로, 그다음에 작동하는 표적으로 훈련을 한다. 그러나 어느 날엔가는 정녕, 삶의 비예측적인 것을 마주해야 할 것이다.

현실에서 물리적인 외양은, 끊임없이, 밀고 나오고, 움직이고, 항거하고, 분초로 흐르는 시간을 따라 성숙하거나 죽어가고… 하는 힘을, 충동을, 받아들이고 수록하기 위해서만 있는 듯이 보인다. 현실을 재현하려는 야심은 따라서, 아무것도 결코 멈출 수 없는 그 흐름에서 그것이 그 배후에 버려 놓는 그 죽은 껍질들을 거두어들이는 것으로 만족할 것인가? 그 야심은, 현실의 원칙 자체이며 또 현실을 정당화하는 것일 수도 있는 것에 도전하지 않을 것인가?

현실감각이 지중해인들보다 지적 범주들에 덜 사로잡혀 있던 그 북방인들 덕택으로 이것이 성공한 것은, 17세기에 속하는 일이다. 이미 16세기에 브뤼헐P. Brueghel은 파티니르J. Patinir처럼, 형태를 드넓은 전경全景 가운데 사라지게 하면서 그 우위성優位性을 축소했었는데, 그 전경 속에서 대상들은 하나의 군집으로 뒤섞여, 마치 미립자들의 먼지가 인 것 같아 보이는 것이다. 화가는, 그것들을 휩쓸어 가며 뒤섞는 전체적인 움직임을 드러내는데, 갇혀 있는 호수 표면의 흔들림은 그 위에 흩어져 있는 갖가지 파편들의 전체적인 움직임에 의해 나타난다. 북방 미술에서 풍경이 측정 기준의 근원인 인체에 대해 가지는 우위는, 관상자들의 시선을 그 전체적인 혼잡상에 익숙하게 할 훈련이 되었는데, 초목의 잎새들은 그런 광경의 대표적인 예이다. 무성한 잎새들을 가진 나무는 통계적인 파악의, '거대 수량의 법칙'의 전형이 아닌가? 그러한 대상 파악에서는 눈은 그 구성 요소들을 분석하기를 포기하고, 그 전체의 특징들만을 간직하는 것이다.

브뤼헐은 더 나아갔었다. 나폴리 카포디몬테미술관 소장 그의 작품 〈장님

들〉에서 그는 원시 미술에 담겨 있었던 기법의 씨앗을 키워, 동일한 사건의 연속적인 에피소드들을 병렬시켰다. 추락이라는 하나의 공통적인 움직임의 여러 국면들을 왼쪽에서 오른쪽으로 서로 연잇도록 했는데, 그 움직임은 한 인물에서 다음 인물로 가면서 가속되는 것이다. 그는 심지어, 빈에 있는 작품 〈난파〉의 폭풍우가 온갖 사물들을 현기증 나게 휘몰아 가는 광경이나, 필라델피아에 있는 〈이리에게서 도망치는 목동〉이 보여 주는 공황 상태를 통해, 속도의 표현을 예상하기까지 했었다. 후자의 작품에서는 대지의 만곡彎曲으로 회전하듯이 보이는 평원에 길게 뻗친 수레바퀴 자국들이 지평선을 향해 달려가면서, 공간을 목동과 반대 방향으로 내던지고 있다. 이와 비슷한 급속한 활주滑走를 다시 만나기 위해서는 20세기를, 카상드르A. M. Cassandre의 포스터 〈북방의 별〉을, 기다려야 한다. 미술의 유구한 정역학靜力學 앞으로, 스냅사진 같은, 움직임의 한순간의 화석화가 아니라 그 전개에 대한 암시로 이루어지는 동역학이 나타나고 있었던 것이다.[28](도판 135-138)

여기에 루벤스가 참여한다. 루벤스는 브뤼헐의 교훈에 이탈리아 바로크 회화의 창시자들인 미켈란젤로와 틴토레토Tintoretto의 교훈을 합하여, 화가의 숙련이 나타나는 요소들 자체에 동성動性을 불어넣는다. 선은 이전에는 영구불변하는 완전성을 열망하는, 사물의 윤곽을 확정시키는 것일 뿐이었다. 그런데 루벤스는 윤곽에서 파동 같은 움직임, 끊임없는 흔들림, 묘사하려는 모델이든 작업하는 미술가이든 간에 그 몸짓의 약동이나 근육의 솟구침의, 윤곽을 어지럽히는 흔적, 그 흔적을 지니는 모든 것, 그런 것들만을 집어냈다. 게다가 그는 전적인 각성 가운데 그렇게 했던 것이다. 그의 한 편지에서 그는 "마티에르를 형태에서 구별할 줄 모르고",[29] 형상들에서 "무엇인지 알 수 없는 경직되고 종결된 어떤 것을…" 이끌어내면서 "여러 가지 색깔로 물들여진 대리석만을 묘사하는" "무지하거나 심지어 박식한" 화가들을 비판하며, "회화에는" "**여러 가지 움직임들에 따라 변화하는**, 그리고 피부의 유연성 때문에 때로 판판하고 팽팽하거나, 또는 덩어리지거나 접혀 있거나 하는 그러한 부분들이" "절제있게 이용되기만 한다면" "절대적으로 필요하

브뤼헐, 〈장님들〉, 1568. 나폴리 카포디몬테미술관.(위)
헐은 동일한 움직임—이 경우 추락—의 연속적인 국면들을 통해 암시되는 삶을 그림에 합병하기 시작한다.

브뤼헐, 〈이리에게서 도망치는 목동〉. 망실된 원화의 복제화. 필라델피아미술관 존슨 컬렉션.(아래)
헐은 때로 현대 화가들처럼, 가속적으로 멀어져 가는 선들로써 속도를 암시하기까지 한다.

다"[30]고 언명하고 있다.(도판 139, 140)

유채 물감이 이와 같은 동성을 그림 속에 나타나게 하고 그 자취를 지니게 하는 데에 선보다 얼마나 더 적합할 것인가! 이 점에서도 브뤼헐은 특히 〈난파〉를 통해 길을 열어 놓았었다. 루벤스는 운필運筆 터치를, 창조하는 몸짓이 새겨지는 증거가 되게 했다. 운필 터치는 그것을 이끌어내는 힘과 열광의 부인할 수 없는 표시가 되는 것이다.

구성 또한 그림의 전체 움직임에 내던져진다. 이전에 구성은 선들의 구조물이었고, 선들에 토대를 둔 것이었는데, 이후 선들은 구성을 끌고 간다. 선들은 대양의 해류처럼 여러 압력들의 상호작용에서 결과되는 억누를 수 없는 지향의 힘으로 작품의 주된 흐름들이 되는데, 감지할 수 있는 속도와 리듬으로 화포畵布를 통해 퍼져나가는 것이다. 물론 그림은 움직이지 않으며, 언제까지나 움직일 수 없을 것이다. 그러나 거기에 가 닿는 눈이 일련의 움직임들 가운데 이끌려 들어가, 그 움직임들에 의해 그림을 생동하는 광경으로 보게 되는 것이다. 시선에 뒤이어 상상력도 제 차례에 따라 앙분昻奮되어

브뤼헐, 〈난파〉 세부.
술사박물관.(위 왼쪽)
루벤스, 〈마을 축제〉 세부.
루브르박물관.(위 오른쪽)

보다는 화필의 터치가 화가의 열정적인
의 몸짓을 담아낼 수 있다.

루벤스, 동방박사들의 경배 주제를
기 위한 나신裸身 습작, 1610.
루브르박물관 소묘진열실.(아래)
ㅏ 루벤스와 더불어 소묘의 선 자체도
림을 보여 준다.

숨 가쁘게 움직여서, 그것을 전염시킨 힘들에 좌우됨으로써 거의 어리둥절할 정도가 된다. 그 힘들의 잠재적인 충동이 상상력 내부에서 커져 갔기 때문이다. 이리하여 이제는 삶이 회화에 합병되어, 더 많아진 현실의 껍질들 가운데 하나로 치부되는 것이다.(도판 141, 142)

부르주아 계급이 사실성을 복원하다

부르주아 계급은 이탈리아에서는 귀족적이고 화려한 문명으로 빠르게 나아갔고, 프랑스에서는 리슐리외A.J. Richelieu가 종결시킨 혼돈되고 멈칫거리는 시기 다음에, 왕정과 밀접히 결합된 귀족계급에 의해 다시 극복되었다. 이 사실로 하여 사실성은 카라바조적인 화풍의 드라마틱한 몸부림에도 불구하고, 이상적인 아름다움의 통제하에 조금씩 조금씩 해소되고 제 위치로 되돌려졌다. 오직 북방에서만, 그리고 신교 지역인 네덜란드 북방에서는 17세기에 들어와서도 여전히, '로마니스트 화가들'[17]에 의해 촉발된 많은 우여곡절 가운데서도 단호하게 미술의 사실적인 토대를 유지하고자 했다.

18세기부터 암암리의 노력이 가시화되게 된다. 이탈리아에서는, 특히 베네치아에서 범속한 삶을 그리는 풍속화가 한자리를 차지하게 되는데, 이것은 롬바르디아Lombardia[18]의 '현실의 화가들'[31]에서 그 선례가 있었다. 그리고 프랑스에서는 한 부르주아 유파가 프랑스 자체의 '현실의 화가들'의 끊어진 전통을 되잇는 것을 보게 되는데, 그 '현실의 화가들'은 17세기 초에 르냉 형제들의 작품에서 그들의 가장 중요한 의미를 발견했던 것이다. 샤르댕J. B. S. Chardin에 의해 가정집의 내적인 시詩로까지 고양되는 이 새로운 사실성은 네덜란드 유파에 경탄의 시선을 떼지 못한다. 그러나 이 새로운 사실성은 프랑스에서는, 한 사회계급이 성공을 지향하면서 거기에서 자신의 얼굴과 영혼을 확인했다는 사실로써 앙양되었다. 이 점에서, 적어도 샤르댕의 붓 아래에서는 이 새로운 사실성이 그 네덜란드 모델을 넘어섰다고 하겠는데, 네덜란드의 경우 모사는 습득된 숙련, 지향 없는 즐김에 지나지 않았던 것이다. 사실성이 앙분과 열정의 표현일 때에만 하나의 긍정적 가치가 된다는 것에 대

미켈란젤로, 〈바다와 땅을 분리하는 신〉. 바티칸 시스티나성당 예배당.(위)
란젤로는 구성을 통해, 사람들의 몸이 상상적인 공간을 가로질러 내던져진 것을 암시했다.

틴토레토, 〈성녀 카타리나 이야기〉. 베네치아 아카데미아미술관.(아래)
레토에게 있어서 구성은 대상들이 모든 방향으로 뻗쳐 나가는 사출선射出線들의 교차에 지나지 않는다.

143. 루이 다비드, 〈브루투스와 주검이 되어 돌아온 아들들〉 세부(탁자 위에 놓인 일감 바구니를 확대한 것),
1789. 파리 루브르박물관.
18세기에서부터 곧 부르주아 계급의 부상은 사실성을 부활시킨다. 다비드 작품의 어떤 뜻밖의 세부는
샤르댕의 테마인 것처럼 보인다….

한 이 새로운 증거가 필요했던 것일까?

사실성의 이와 같은 부활은 하기야 깊은 뿌리를 가지고 있었다. 그것은 다시 한번, 당대의 사상을 변화시킨 새로운 세계관에 대응되는 것이었다. 그 사상 역시, 르네상스의 플라톤 사상의 세력이 점차 독단적인 태도로 나아간 관념론을 심어 놓은 이래, 질식시킬 것 같은 관습적인 사유에서 해방되고자 했고, 감각의 확신 속에서 협소하나 확실한, 출발점이 되는 토대를 되찾고자 했다. 로크J. Locke는 "어떤 것도 우선 감각에 파악되지 않으면, 정신에 파악될 수 없다Nihil est in intellectu quod non prius fuerit in sensu!"라는 주장에 그 전적인 무게를 되돌려 주었던 것이다. 프랑스에서는 백과전서파[19]의 전체 사상이 이러

한 감각의 우위에 대한 버팀목이 되었고, 콩디야크가 선언한 그 감각의 우위는, 생각이란 결과이지 원천이 아니라는 13세기 유명론唯名論의 신념을 되살렸다. 역시 13세기가 그 윤곽을 잡아 준 실험과학이라는 관념(이 세기는 이미 '실험과학scientia experimentalis'이라는 용어를 창안했다)은 억누를 수 없게 발전해 가고 있었다. 관념적인 미술에 더할 수 없이 유리한, 생각은 선천적이거나 사전事前에 설정되어 있는 것이라고 주장하는 이론은 뒤엎어지고 버려졌다. 부르주아 계급이 처음으로 부상할 때에 열 지어 나타났던 똑같은 현상들이, 부르주아들의 오랜 적수, 중세 기사도의 상속인인 귀족계급에 대한 그들의 승리가 이루어지려고 하는 순간, 되풀이되고 있었다.

베수비오 화산의 폭발로 묻혔던 고대도시들의 발굴로 1748년부터 느닷없이 이루어진, 뜻밖의 고대 발견, 상류사회의 퇴폐를 더 잘 고발하기 위해 고대 로마인들의 공화주의적 덕성들에 의거하려는 본능적인 욕구 등이 겉보기에는 이와 같은 진전을 혼란케 하고, 신고전주의를 불러일으킬 수 있었다. 하지만 그것은 기만적인 부활이었다. 본능은 반동에 의해 인위적으로 재유행된 이상적인 아름다움의 이론들보다 더 높은 소리를 내고, 다비드J.-L. David는 위장된 사실적 화가인 것이다. 그의 인물화들은 그것을 뚜렷이 나타낸다. 그는 사실성에서 그의 진짜 성향과, 방해 받지 않는 천분을 재발견했던 것이다. 그는 〈브루투스와 주검이 되어 돌아온 아들들〉에 더할 수 없이 범속한 일감 바구니를 삽입하고 싶은 마음에 저항할 수 없었다.(도판 143)

다비드 이후로 변화의 흐름은 왜곡되게 된다. 다비드가 기회주의에 의해 억지로 만들어낸 그의 이론과 그의 사실적인 경향 ―스스로 억누르거나 끌어올린― 사이에서 더 이상 자신을 알아보지 못한 것과 마찬가지로, 19세기의 공식적인 회화인 부르주아의 회화 전체가 이상적인 아름다움에 대한 범할 수 없는 이론과, 가장 확실하고 가장 평범한 객관성에 대한 억제할 수 없는 경향 사이에서 짓찢기게 된다. 그 기괴한 연결에서 잡종 같은 조합이 이루어지는데, 현실에의 맹종을 가식적인 순화된 취향으로 '더 가치 있게 하려는' 관례적인 사실성이 그것이다. 이 유파의 운명은 메소니에J. L. Meisssonier와

부그로A. W. Bouguereau 사이에서 결정된다.

인상주의가 시각적 진실을 발견하다

때로 '공식적인 나라' 배후의 '실제의 나라'가 문제된다. 19세기를 두고서도 마찬가지로 말할 수 있을 것이다. 19세기에 다른 하나의 사실성이 나타나고 있었는데, 그것은 19세기의 내적 필연성에 ─당대의 인간 정신이 실험과학의 주장에 따라 현실에 대해 가지게 된 실증적인(더 나아가 '실증주의적인') 개념에─ 부응하는 것이었다. 거기에 더하여 광학光學 분야의 새로운 발견들이 이루어져 커다란 울림을 일으켰는데, 광학은 회화가 한결 기술적으로 관계되어 있는 분야인 것이다.

내가 여러 번 강조한, 수동적인 불모의 사실성과 능동적인 즉 **영감을 얻은** 사실성의 구별은 이번에도 여전히 뚜렷이 나타난다. 그 두 경향은 나란히 나아가다가 세기말에 서로 맞서게 되는데, 필연적으로 승리할 유일하게 가치 있는 것은, 언제나처럼 창조의 열광이 밑받침하고 있어서, 그로 하여, 스스로는 충실하게 표현한다고 생각하는 현실의 이미지에 시적인 힘을 불어넣는 경향이다.

19세기 중반, 인상주의 전에 이미, 오귀스트 콩트의 실증주의가 사람들에게 충격을 주고 있던 때(콩트 철학의 주 저작들이 1830년에서 1854년까지 열 지어 간행된다), 자연주의와 쿠르베G. Courbet는 압도적으로 자리 잡고 있었다. 이 오르낭20) 출신 화가에게는, 그에게 걸맞은 소재를 가져다주는 이론과 그의 관능적인 욕구를 일치시키는 희열에 기인하는 회화적 도취가 있었다. 사실주의를 서정적인 것으로 만들면서 변모시키기에는 그 도취만으로 충분했다.

사실주의는 지속될 시간이 정해져 있었다. 사진의 발명으로 사실주의는 미지의 탐험, 하나의 열광적인 가능성이 되기를 그쳤다. 보이는 것의 재현은 그때까지 화가의 전유물이었는데, 이제 공공의 영역에 들어가고 있었다. 화가의 전유물로서의 그 재현은 가르치는 대로 배운 방식을 되풀이하는 기계적인

능숙성에 의해 이루어질 때에 이미 재난을 당한 셈이었지만, 이제 기계장치에 좌우되게 되자, 불가능하게 되었다. 자동성이 예술을 쫓아냈던 것이다.

바로 그때 인상주의가 뜻밖의 도약을 함으로써 그 숨 막히는 막다른 골목을 빠져나왔던 것이다. 사실 그때 과학은 그 타협 없는 탐구 속에서, 이전에 눈이 만족해했던 세계의 외양을 단죄하고 있었다. 과학은 그 외양에서, 엄격한 광학이 반드시 일소해야 할 관습과 착각들의 뭉친 덩어리를 폭로했다. 이후 보는 현상은 다양한 강도와 색깔의 빛의 점들이 망막에 지각되는 것으로 정의되게 된다. 따라서 보는 현상은 필연적으로 색수차色收差에 의존될 수밖에 없고, 색수차만이 빛의 변화를 재현할 수 있는 것이다. 그리고 그 사실은 사진의 결함을 발견케 하는 것이었고, 미술에 전인미답前人未踏의 정복할 영역을 열어 주고, 사실성에 신선함과 순수함을 회복할 새로운 변신을 가능케 하며, 화가에게는 그 사실성에 서정성을 넉넉히 가져다줄 가능성을 부여하는 것이었다.

사실성이 따라온 발전의 선은, 요컨대 그것의 기대대로 연장되게 된 것이었다. 형태에 대한 확고하지만 투박한 정의들에서 출발하여 사실성은 그 정의들을 조금씩 조금씩, 파악하기 어려운 모습들의 정복을 위해 희생시켰고, 촉각적인 것에서 시각적인 것으로, 구체적인 것에서 비물질적인 것으로 옮겨갔다. 카라바조의 조명 표현은 형태를 조각나게 하면서 시작되었고, 베로네세P. Veronese와 루벤스 같은 화가들에 의해 알려지고 들라크루아가 연마한 반사광 표현은, 또 다른 견고한 정의를 가진 대상 고유의 색조라는 것을 사라지게 했다.

이제, 인상주의가 몰두하는 순수한 빛 에너지의 추구는 물질 자체마저 해소해 버리게 된다. 물질은 분해되고 무수한 채색 파편들로 비산하여, 진동하는 빛에 제물로 버려진다. 항구적인 현실을 머릿속에 그리게 하고 보게 했던 고정된 관념들은, 회화에 가장 저항적인 두 요소, 운동성과 그 결과인 지속을 획득하기 위해 희생된다. 결코 다시 시작되지 않고 결코 회복되지 않는 순간들을 지향하여, 화가는 그 순간들의 연속을 복원하기를 꿈꾼다. 모네의

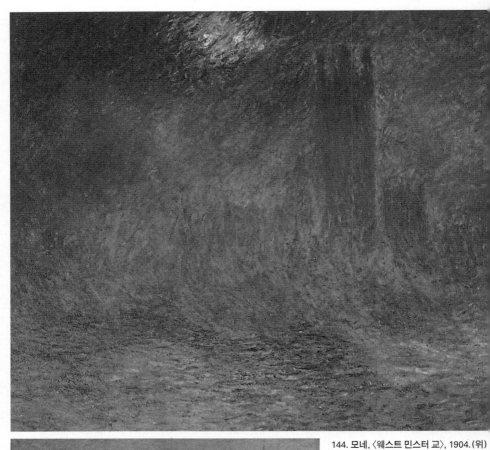

144. 모네, 〈웨스트 민스터 교〉, 1904. (위)
145. 모네, 〈템스 강 풍경〉, 1871. (아래)

관습적인 진실보다는 시각적인 진실을
더 추구한 모네는 해가 갈수록 형태, 입체감,
질감 등의 관념들을 포기한다.

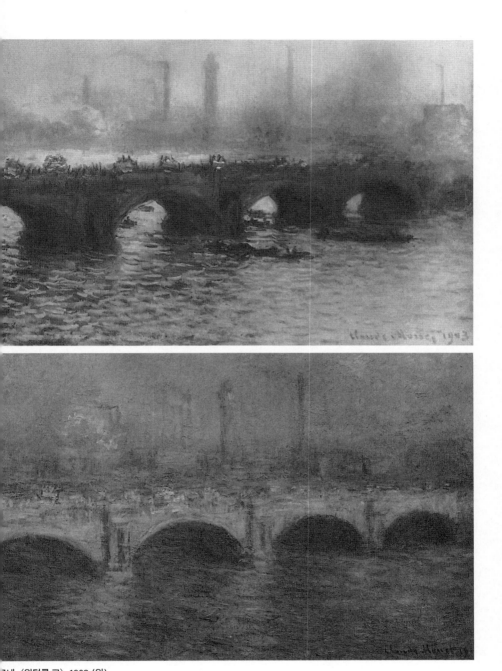

모네, 〈워털루 교〉, 1903. (위)
모네, 〈워털루 교〉, 1903. (아래)

모네의 신기루 같은 효과 속에서 대상의 밀도와 덩어리는 끊임없이 변화하는 허구적인 것이 된다.

시리즈 작품들인, '짚더미' '성당' 등의 시리즈는 이와 같이 지속 속에서 대상을 연장시키려는 꿈을 성취시킨 것이다. 원근의 눈속임 그림 다음에 시간의 눈속임 그림이 나타난 것이다.

사실성이 이룩한 이와 같은 성공들은 어떤 식민지 원정들의 경우와도 같다. 파병군은 새로운 지역들을 굴복시키기 위해 계속 더 멀리 들어간다. 예속지는 파병군의 노력에 따라 조직되지만, 그러나 파병군은 쉬지 않고 진군하고, 정복의 성공에서 성공으로 나아가는 그 배후에서는 이 파병군이 지나간 지역들이 그 원초의 상태로 되돌아가, 조금씩 조금씩 파병군의 자취를 지워 버리는 것이다. 외부 세계의 모든 것을 합병하기를 바랐기에 인상주의는 가장 포착할 수 없는 것도 사로잡기에 성공했지만, 그러나 그 대가로… 포착할 수 있는 것을 놓쳐 버렸던 것이다.

1871년 모네가 처음으로 런던에 체류하던 때에 그린, 아스토르 컬렉션의 〈템스 강 풍경〉을 보라. 그리고 뒤이어, 그것과 1904년의 영국 여행 때의 〈웨스트 민스터 교橋〉를 비교해 보라. 마치 시험관 안의 실험에서 보는 듯, 대상들의 형태와 입체감과 견고도를 가늠케 하는 것들이 희석되어 버린 것 같은 광경을 목도하게 된다. 후자의 작품에서 어디에서 강물이 끝나고, 어디에서 하늘이 시작되는가? 석조石造의 역사적인 건물은 어디에 존재하며, 어떤 기반 위에 서 있는가? 전자의 작품에서 아직 강조되어 있던 수직축과 수평축, 그리고 윤곽을 유지하고 있던 대상들의 뚜렷한 경계는 여기에서는, 두 광극光極인 태양과 강 속의 그 반영 사이에서 흔들리는 안개 분자들의 춤에 자리를 내주고 있다.(도판 144, 145)

다른 하나의 비교는 더 기이하다고 할 수 있다. 그 비교는 이번에는 〈워털루 교〉의 두 광경을 두고서이다. 모네는 확고한 색가色價들을 인지할 수도 없을 색가들에 희생시킬 뿐만 아니라, 역설적으로 전자들을 후자들로 대치시키기까지 한다. 그 두 풍경화의 한 그림에서 회화적 밀도는 우리의 기대에 부응하여, 강의 물결이 밑에서 흘러가는 육중한 석재의 교호橋弧들을 확실하게 보여 준다. 그러나 다른 그림에서는 어떤가! 여기서 회화적 밀도로 그

려진 것은 차라리 교호들 밑의 공동空洞들이다. 그 공동들의 공허가 물체가 되고 형태를 얻는 반면, 석재는 사라져 가는 빛에 지나지 않는 것 같은 것이다…. 가장 견고하게 확립된 **관념들**이 마음대로, 또 한없이, 역전될 수 있게 된 것이다.(도판 146, 147)

마지막으로 다음의, 작품 속 두 대상을 대조해 보기로 하자. 밀레J. F. Millet 가 본 그레빌Gréville의 성당과 모네가 본 베퇴유Vétheuil의 성당. 전자는 하나의 덩어리이고, 우리의 눈은 땅과 풀들에서 구별되는 그 단단한 석재로, 또 그 늘로 강조되어 뚜렷한 윤곽을 드러내는 그 입체성을 파악한다. 반면에 후자는 빛을 그것이 반사되는 곳에 대체적으로 응축시킨 것—이전에 어떤 화가도 그렇게 할 줄 몰랐듯이 착란이 일 정도로 분해하고 채색한 안개, 그 밑에서 움직이는 물속에 비친 신기루 같은 그 반영과 거의 구분되지 않는 안개—, 이런 것이 아니라면 무엇이겠는가? 회화는 마침내, 사람들이 손가락을 댈 때 나비가 그 손가락에 남기는 채색 가루 같은, 현실의 가장 섬세한 꽃을 얻었던 것이다. 그렇다, 하지만 그 나비 자체는 날아가 버렸다….(도판 148, 150)

사실성의 고갈

만족할 줄 모르는 불가능한 탐색을 하는 가운데 사실성은 얼마 지나지 않아 소진되어 사멸하게 된다. 인상주의는 물질적 소여의 짐을 가볍게 함으로써 객관성의 지주들을 그 기반에서 허물어뜨리고 있었다. 그리고 객관적이지 않을 사실성이란 얼마나 우스꽝스런 난센스이랴? 인상주의는 감각과 이성이 하나가 되어 의탁했던 확신을 잡아 매고 있는 밧줄을 모두 끊어 버리고 끊임없이 변화함으로써, 다함이 없이 나타나는 다수多數의 분류奔流에 내던져졌던 것이다. 그 새 유파는 시각이 본 것을 '상식consensus omnium'에서 떼내어 각 미술가의 개인적이면서도 집요한 분석에 내맡김으로써 주관적인 다양한 변용의 문을 열었다. 왜냐하면 각각의 유기체는 똑같은 외부의 소여를 서로 달리 지각하기 때문이다. 그렇다면 어디에서 감각적인 다양함이 끝나고

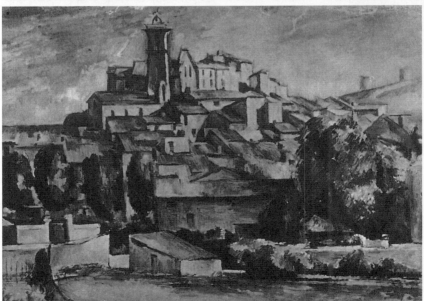

148. 밀레, 〈그레빌 성당〉, 1871. 파리 루브르박물관.(위)
149. 세잔, 〈가르단〉[21] 세부, 1885년경. 뉴욕 브루클린미술관.(아래)

19세기의 사실성은 우리가 사물에 대해 '알고 있는' 모든 것, 그 윤곽선, 구조…를 아직 충실하게 표현하고 있었다. 사물의 진실을 재구축하기 위해서는 세잔을 기다려야 했다.

모네, 〈베퇴유, 가을날 오후〉, 1901.
주의는 현실을 너무 추구한 나머지 그것을 파괴해 버렸고, 색깔을 띤 그 비산飛散된 먼지만을 간직했다.

어디에서 정서적인 다양함이 시작되는지, 누가 결정할 것인가? 이 불분명한 경계를 화가는 어떻게 준수할 줄 알게 될 것인가?

　스스로를 넘어서려는 노력을 너무 한 나머지 사실성은 스스로의 한계를 벗어나게 되고, 미술을 전혀 다른 길—각 기질에 따라, 그리고 오래 지나지 않아 각 의지에 따라 현실에 대한 해석을 자유롭게 하는, 그런 길로 내던지게 된다. 미술사는 인상주의가 어디에서 끝났으며 야수주의가 어디에서 시

작되었는지, 결정할 수 있게 될까? 보나르P. Bonnard는 양쪽에서, 전자에 의해서는 그 계승자로, 후자에 의해서는 그 선구자로 주장될 수 있지 않은가?

게다가 그때까지 아주 혼동되어 있던 요소들인, 형태의 윤곽선, 채색이 만드는 형태, 빛의 색 등을 신랄하게 분석하여 분리함으로써 인상주의는 인간을, 그가 힘든 노력으로 벗어나왔던 혼돈 상태로 다시 집어던지는 것이었다. 세잔P. Cézanne은 이것을 느꼈고, 인상주의의 그 전적으로 색으로만 이루어지는 화면상에, 회화가 순수함에 대한 그 성급한 추구 가운데 내던져 버렸던 확립된 토대인, 형태, 작도作圖, 구성을 재도입하려고 시도했다.(도판 149)

그 요소들은 과거에 그것들을 합치고 제어했던 견고한 시멘트로 싸여 있었는데, 이후 분리되고, 따라서 그 각각은 스스로의 독립된 운명을 따라가게 된다. 인상주의는 색과 함께하는 마티에르의 표현력에 개의하지 않고, 즉 색이 대상의 입체감, 따라서 그 요철이나, 또 그 윤곽선이나, 그 어느 것도 나타내게 강제하지 않으면서, 순수하게 색만을 이용할 수 있다는 것을 보여 주었다. 그러므로 그 다음 세대인 고갱P. Gauguin과 특히 나비 그룹[22]의 세대는 어려움 없이, 선과 색을 그 자체를 위해 사용하며, 그것들 자체를 꽃피우고 그것들 자체가 즐기도록 하기 위해 ─거의 이렇게까지 말할 수 있으리라─ 그것들을 사용하는 단계로 옮겨 가는 것이다. 이리하여 입체주의로, 그리고 뒤이어 추상미술로 도약이 이루어지게 된다.

미숙한 상태를 벗어나지 못했던 인상주의는, 끈기있게 결합되어 사실성을 형성시킨 미술의 모든 요소들을 분리함으로써, 사실성의 완성을 추구하려다가 오히려 그것을 지나쳤던 것이다. 그렇게 인상주의는 그것을 부정하는 이들에게 그들의 활약 무대를 준비해 주었고, 그들은 비구상미술을 구축하게 된다.

사실성의 의의

보이는 현실을 재현하려는 의지는, 그것을 인간의 미술의 기원에 두고 보든, 그것이 선택한 곳이었던 서양의 회화를 따라 그것이 발전해 온 것을 살펴보

든 간에, 결코 미술의 목적으로 보이지는 않는다. 그것은 미술의 조건일 수 있지만, 그러나 그것을 넘어서는 다른 어떤 것의 수단으로서 그러한 것이다. 사실성은 마법이나 종교가 그것에 할당하고자 한 미술 외적인 기능을 논외로 한다면, 그것이 만드는 감동 이외의 어떤 것에 의해서도 결코 정당화되지 않았다. 그리고 그것은 그 자체로 환원되면, 그 자체에 봉사하는 훈련이 되면, 무너져 버리고 만다.

사실성은 때로, 그 자양이 된 외부 광경을 시선이 언제나 보유할 수 있게 하면서 어떤 감성적 상태를 보존하려는 욕구로 이루어지기도 했고, 또 때로는 자각에 이르려 하는 혼란된 감정들에 한 뚜렷한 외적 진실을 부여할 필요에 의해서 이루어지기도 했다. 그 모든 경우에 현실은 미술이 도달하려고 하는 것을 받쳐 주는 확고한 후견자에 지나지 않는 것이다.

또 사실성은 흔히, 인간이 외부 세계에 대한 지배력을 확보하기를 바랄 때에 취하는 길의 하나에 지나지 않는다. 그리고 그것에 가치를 부여하는 것은 그 야심의 강렬성이나 질인 것이다. 사실성이 그 강렬성이나 질을 결缺할 때, 사실성이 그 자체 이외에는 함께 있는 것이 아무것도 없어서 그림을 그리는 하나의 방식에 지나지 않을 때, 그리 되자마자 그것은 더 이상 스스로를 옹호하지 못하며, 미술의 장에서 벗어나게 된다.

다음과 같이 정당하게 지적했던 것은 여전히 뵐플린H. Wölfflin이다.[32] "한 미술가가 한 번이라도 미리 품은 생각 없이 자연을 대면할 수 있었다고 우리가 생각한다면, 그것은 정신적 경솔함에 기인한다. 그가 가진 자연 제시의 개념과, 그것에 의해 그가 깨닫게 된 그 제시의 방법은, 그가 직접적인 관찰에서 이끌어낼 수 있었던 모든 것보다 훨씬 더 큰 중요성을 가지고 있다…. 자연의 관찰이라는 생각은 어떤 방식으로 자연이 관찰되는지를 모르는 한, 공허하다." 어떤 방식으로뿐만 아니라, 또한 어떤 감정을 가지고, 또 어떤 영혼 상태에서….

따라서 가치가 있는 것은 사실성 자체가 아니라, 그것이 나타내는 인간적인 관심인 것이다. 그 관심을 사실성은 그것을 매혹하는 광경에 전이시키고,

그리하여 그 광경을 그것의 객관적인 중립성, 그것의 천연적天然的인 진실의 무연성無緣性에서 빼어낸다. 그러나 바로 그 순간부터 사실성은 그 정의에 일치하기를 그친다. 달리 말하자면, 그것은 표현의 도구가 됨으로써만, 따라서 스스로를 부정함으로써만 정당화되는 것이다. 아닌 게 아니라 미술가는 — 그가 곧 깨닫는 바이지만— 그로 하여금 그가 보는 것을 모사하도록 하는 자신의 열정을 만족시키려고 한다면, 아무리 은밀하게일지라도 그 보는 것을 그 자신의 것으로 만듦으로써만, 그것을 자신에게 동화시킴으로써만, 그것을 자신의 기대에 일치시킴으로써만 그리할 수 있는 것이다. 그리하여 그는 덧붙이고, 변화시키고, 해석하며, 사실적이기를 그친다.

그는, 그의 흥미를 불러일으킨 것, 그를 끌어당긴 것은 그가 재현한다고 생각한 광경이라기보다는 그것을 두고 그가 그리려고 한 이미지라는 것을 발견한다. 그러므로 그는 무엇이 그 이미지를 그 모델과 다르게 하고, 후자보다 전자를 더 만족스러운 것으로 만드는지, 정녕 자문해야 한다. 설사 그의 노력 끝에 그 이미지가 그 모델에 닮게 된다고 하더라도, 전자는 그래도 후자와는 전혀 다른 성격의 요소들, 선들, 색들, 그림물감들로 이루어진 것일 것이다. 그것들이 그 유사성을 위해 봉사한 것이다. 따라서 그 재현된 광경이 획득한 새로운 가치의 비밀은 그 요소들에 있는 게 아니겠는가? 왜냐하면 바로 그 요소들이 그 가치를 거기에 부여했기 때문이다.

여기서 다른 하나의 모험이 시작된다. 그것은 회화가 그 수단들이 제공하는 가능성들을 되돌아보면서 기도企圖하는 모험이다. 여기서 조형적 모험이 시작되는 것이다.

반 고흐, 〈자화상〉(유채물감 채색을 보여 주는 세부의 확대 사진). 파리 루브르박물관.

제3장

스스로를 찾아가는 회화

"하나의 그림은 스스로를 돋보이게 하는
선들과 색조들의 독창적인 조합이다."

드가

화가가 조금이라도 사실적이라면 단번에 맞닥뜨리는 자명한 사실이 있는
데, 거기에 그가 극복해야 할 어려움들 가운데 가장 중요한 것이 있다. 만약
그의 작업 끝에 그가 모사한 모델과 그의 그림이 일치하는 착각을 주기에 이
를 수 있다면, 그 이전에 그는 본 것과, 그 본 것을 재현하기 위해 그가 사용
한 수단 사이의 근본적인 차이를 넘어섰음에 틀림없다. 우리는 이미 주목한
바 있다—화가의 망막을 두드리고, 뒤이어 곧 그가 사고를 통해 공간 가운데

배치되어 있는 물체로 해석하는 저 빛나는 지각知覺 대상과, 그가 화가의 연금술을 공들여 준비하는 장소인 이차원만으로 이루어진 평면 사이에 어떤 공통점이 있는가? 그 양자 사이에는 어떤 관계도 없는 것이다, 화가 자신이 수립할 관계가 아니라면.

1. 조형성

선과 색은 처음 보기에는, 그것들이 그것들 아닌 다른 어떤 것의 이미지로 바뀌는 변질에서밖에 그 존재 이유를 찾을 수 없을 듯이 보인다. 그렇지만 아무것도 그것들이 그 자체로 존재함을, 선은 선이고 색은 색임을 막을 수 없다. 아무것도 미술가가 그것을 깨닫는 것을, 그가 어느 날엔가는 그의 손에 친숙한 그 도구들의 특별한 본성에 대해 성찰하는 것을 막을 수 없다.

수단이 목적이 될 때

시작된 것은 무엇이나 그 가능한 운명을 실현하려는 경향이 있다는 것은 하나의 자연적 법칙이다. 그 법칙은 특히 인간이 창안한 수단들에 적용되며, 그리하여 머지않아 그 예상된 용도를 변경시킨다.

철학은 '존재를 관철하다'라는 문구를 만들어, 어떤 조직체라도, 그것이 아무리 부대적으로 이루어진 것이어도 이루어진 순간부터 곧, 그것을 이끌고 가는 방금 말한 필연성을 규정한 바 있다. 삶에 있어서 하나의 힘은 태어나 작용할 수 있게 되자마자, 모든 것을 자체의 존속存續으로 끌어들이려는 듯이 보인다. 종말을 전제하고 시작된 움직임이 예상된 궤도를 변경하여, 그것을 그 자체로 되돌림으로써 회전궤도로 만들려는 경향을 보이는 듯한 것이다. 그리하여 그 움직임은 스스로 만든 중심 주위를 선회하게 된다.

이와 마찬가지로, 오래되고 세련된 우리 문명도 사방에서 그것의 도구들의 반항이 감행하는 습격에 굴복하라고 위협당하고 있음을 우리는 보지 않

는가? 그 모든 도구들이 그것들에 할당된 기능에서 해방되어, 그 이기적인 생존을 영위하면서 그 자체의 배타적인 발전에 몰두하고자 하는 숨겨진 야심을 따르는 것처럼 보인다. 그 원초의 목적은 이젠 그 신장伸張의 구실에 지나지 않는 듯이 보이는 것이다.

기계는 인간의 행동 가능성을 증대시키기 위해 발명되었지만, 세계를 조금씩 조금씩 그것에 상응되게 만들어 갔다. 이젠 우리가 그 새로운 힘 앞에서 몸을 굽히고, 우리 자신을 그 힘에 봉사하는 데에 더 잘 맞추기 위해 새로운 성격들을 가지게 됨으로써, 필경 그 힘에 굴하고 마는 것이다. 그것은 마치 로마제국이 끝날 무렵 국가의 기능을 용이하게 하기 위해 고안된 행정부서들, 기구들이 필경 그 역할을 망각하기에 이르렀던 것과도 같다. 그것들은 독자적인 권력이 되어, 그것들이 보장해 주어야 할 국가의 활동을 스스로의 이득을 위해 방해했던 것이다.

19세기에 들어와 사람들은, 시초에 전체를 구성하는 단위체에 지나지 않았던 개인이 엄청난 중요성을 가지게 되어, 종국에는 집단과 경쟁하며 집단의 불이익을 돌아보지 않고 자기를 주장하는 것을 보지 않았던가? 개인이 표명되는 선택된 분야인 문학과 예술은 이젠, 만인에 의해 가다듬어진 규칙들에 대한 파괴의 기도일 뿐인 듯이 보인다. 이에 대해, 사실이지, 우리는 가장 새로운 사회들의 흔히 난폭하고도 극단적인 반응과 몸부림을 눈앞에 보고 있다. 그 새로운 사회들에서는, 자기가 무너뜨리는 집단과 함께 자신도 멸하리라는 것을 생각지도 못하고 전체의 이득을 사려없이 배반하는 개인을 흡수하고, 전체의 이득에 다시 복종시키려고 하는 것이다.

사실성도 똑같은 변화를 따랐다. 그것 역시 수단이 목적으로 변한 것이 아닌가? 시초에 그것은 마법을 위해 이용된 한 기법일 뿐이었고, 그 자체를 위해 연마된 기술이 아니었다.

그러자 이번에는 미술가가 원용하는 수단들인 선, 색, 그림물감의 경우에도, 처음에는 그것들을 그 일, 즉 유사성의 탐색에 더 잘 적응시키기에만 노력이 집중되었다. 그러나 그 수단들이 아직도 순종적이라고 화가들이 믿고

있었을 때, 이미 그것들은 그것들을 도구로 쓰고 있는 창조력을 오히려 그것들을 위해 바치라고 요구하고 있었다. 그 수단들은 이젠 부차적인 것이 된 그 목적에서 벗어나기를 주장한 것이었다. 그 수단들은 이젠 스스로의 질을 향상시키는 것만을 목표로 하고자 하는 것이다. 그런데 그 수단들의 내재적인 질은, 우리가 그것들의 아름다움이라고 여기는 것이 아니라면 무엇이겠는가?

물리학은 우리에게, 하나의 동체가 움직이다가 장애물에 부딪치면 그것을 추진하던 에너지를 변화시키며, 그리하여 그 에너지는 이후 더 이상 움직임을 일으키는 데에 사용될 수 없다는 것을 가르쳐 준다. 그 동체는 그 에너지로 열을 만들고, 그 열은 어떤 상당한 정도의 강도에 이르면 빛이 된다. 이와 같이 미술의 수단들도 그것들이 봉사하고 있는 사실성에 고착되지 않게 될 때, 그것들 자체의 완전성을 추구하기 시작한다. 바로 그것이 조형성의 분야인 것이다.

소묘가 그 육체적인 힘을 발견하다

이제, 우리가 본 바와 같이 화가가 현실의 모방물을 만들어내기 위해 사용하는 모든 수단들을 하나하나 다시 들어, 그것들이 미적 추구를 어떻게 달성하는지를 보여 주는 것이 가능할 것 같다.

가장 먼저 선! 그것은 원초에 사실성의 수련생이 그의 사냥감을 꼭 죄어 묶으려고 한 끈과도 같은 것이었다. 그러나 알타미라 동굴의 선사시대 들소에서부터, 이집트의, 봉헌물을 들고 있는 사람에서부터, 그리스 항아리의 경기자에서부터, 바로 그때부터, 그런 야심만을 위해 창안된 것 같았던 선은, 이미 사람들이 그것에 기대하고 있던 즐거움에 봉사하기 시작했던 것이다.

선의 경우는 걸음의 경우와 같다. 걸음은 도달해야 할 장소로 물건을 운반하는 데에 이용되어야 하는데, 똑같은 거리를 똑같은 수의 발걸음으로 무용가가 옮겨 가면, 그것은 더 이상 실제적인 목적과는 아무런 관계가 없는 것이다. 그 발걸음들은 이젠 몸동작의 리듬과 조화를 유발하기 위해, 가능한

152. 오시리스[1]로 표현된 한 람세스의 옆모습, 무덤 장식을 위한 도기 파편 위의 스케치, 20대 왕조기.
파리 루브르박물관.
선사시대나 이집트 등의 가장 오래된 미술에서 선은 표현하는 데에만 쓰이지 않았고, 눈의 즐거움의 하나였다.

아름다움으로 피어나기 위해 있을 뿐이다.(도판 152)

　미술은 점차적으로, 사람들이 선에 기대할 수 있는 모든 기쁨들을 발견해 나간다. 때로 육체적인 기쁨, 또한 지적인 기쁨도, 그리고 흔히 그 둘 모두.

　육체적인 기쁨이라고? 하나의 선을 인지하기 위해서는 우리의 눈은 그 전체 길이를 따라가 보아야 한다. 그때 우리의 눈이 긋는 선은 사실 창조적인 손이 그은 선을 확인하는 것일 뿐으로, 따라서 그 눈은 그 선을 움직임으로 변화시키는, 차라리 복원시키는 것이다. 이처럼 그 선을 동반하는 것은 우리

의 눈만은 아니다. 눈은 우리의 정신도 함께 이끌고 가는데, 정신은 그 선을 이해하기 위해 그것을 마음속으로 재체험한다.

힘을 가진 사상이 있듯이, 힘을 가진 이미지도 있다. 마음속으로 우리는 그 선이 증거하고 있는, 그것을 그은 손의 행위를 실현한다. 그리고 그것을 우리 자신의 근육들을 통해 잠재적으로 그리기 시작하는 것이다.[1] 스포츠 의 묘기를 주의를 집중하여 보고 있는 관객은 그렇게 몰입되어 눈앞에서 이. 루어지고 있는 광경에 생각이 팔려 있으면, 그리고 그 생각이 너무나 강렬하 면, 그는 그것을 재현하고 싶은, 그렇지는 않더라도 대강 그 흉내라도 내고 싶은 마음을 억누르기 힘들다. 어쨌든 그것을 모방하려고 하지 않을 수 없는 것이다.

선의 경우도 이와 같다. 어떤 선들은 각이 많이 지고 혼란스럽다. 그것들 은 이를테면 근육을 통해 이루어진다면, 되풀이될 경우 잘 조직되지 못한 여 러 수축과 이완들이 이어지는 것일 뿐인, 힘들고 거친 몸짓들에 대응될 것이 다. 그것들은 노고와 피로를 암시하고, 그 예감과도 같은 암암리의 불안을 불러일으킨다.

반대로 서로 번갈아 들며 점진적으로 나아가는 곡선들이 있는데, 그것들 은 우리의 근육에는 휴식이나 놀이, 앞선 예를 다시 들어 정녕 춤과 같은 것 일 것이다. 막힘없고 마음을 끌어들이는 듯한 굴곡들을 가진, 당초문唐草紋의 곡선들이 본질적으로 그러하다.

앞에서 그렇게 불린 바 있는 S형 선은 그로 하여 언제나 기이한 현혹적 인 힘을 누려 왔다. 로마초J. P. Lomazzo, 펠리비앵A. Félibien 등이 그것을 인정했 고, 뒤퓌 드 그레즈B. Dupuy de Grez는 1699년에 나온 그의 저서 『회화론Traité sur la Peinture』에서, "구불거리면서 솟아오르는 불꽃처럼 구불거리는 형상들을 선 호해야 한다"[2]는 '로마스Lomasse'의 규칙을 내세웠다. 그런데 기실 그는 뒤프 레누아Ch.-A. Dufresnoy가 시 형식으로 쓴 『화기畵技, Art de Peindre』에서 요구한 것 을 무게있게 되풀이한 것에 지나지 않았다.

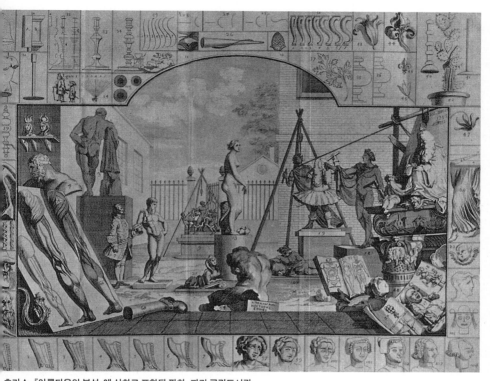

호가스, 『아름다움의 분석』에 삽화로 포함된 판화. 파리 국립도서관.
진 선의 조화로운 모양은 미술가들에게 아주 큰 인상을 주었기에, 호가스는 그것에 대한 개론을 썼다.

우아하고 유연하게 그은 곡선,
물결치며 솟아오르는 불꽃처럼, 아니면
구불대며 미끄러져 기어가는 뱀처럼 흐르게 하라.

호가스W. Hogarth는 S형 선에서 조화의 비밀을 발견했다고 생각하고, 그것을 논한 『아름다움의 분석The Analysis of Beauty』을 썼다. 그는 자화상 속의 자신의 팔레트 위에 S형 선이라는 말을 적어 놓았다. 그는 그 두 가지 종류를 구별했는데, 그가 각각 아름다운 선, 우아한 선이라고 명명한 파동 치는 선과 구불거리는 뱀 같은 선이 그 둘이다. 그는 이렇게 썼다. "눈은 그 뱀처럼 구

154. 스즈키 하루노부,
〈가을바람 속에서 꽃핀
잔디 위를 산책하는 두 부인〉.
파리 기메박물관.
어떤 미술도 일본 판화보다
더 섬세하게, 굴곡진 선의
매력을 이용하지 못했다.

불거리는 선들을, 나선상으로 감아 올라가는 경우나, 번갈아 가며 볼록함과 오목함이 시각에 제시되는 경우나, 그것들을 따라감으로써 격별히 즐거워진다."(도판 153)

호가스는 그 즐거움에 대한 설명이 어렴풋이 떠오른 것 같다. 영국인들이 막대와 리본stick and ribbon이라고 부르는 장식을 말하면서 그는 그 매력을 이렇게 분석한다. "그 장식에서 매혹적인 선의 움직임은, 내가 들판에서 사람들이 춤추는 광경을 보면서 느낀 적이 있는, 그런 종류의 감각을 느끼게 한다."

곡선은 중단이나 충돌이 없는 그 지속적인 추이로 하여 그 자체로 이미 즐거운 느낌을 준다. 앵그르는 이렇게 주장할 수 있었던 것이다. "아름다운 형태에 이르기 위해서는 네모나거나 각진 형상을 만드는 것으로 작업하지 말아야 한다. 외형을 둥글게, 그 안에 뚜렷이 보이는 세부는 없게 만들어야 한

다." 처음 시작된 곡선이 이미 팔의 가장 자연스럽게 뻗는 동작에 부합하는데, 그 곡선만큼 자연스럽고 게다가 그것을 보완하면서 그것을 쉽게 하는 듯이 보이는 역 곡선으로 그것이 끝난다면, 어떻게 되겠는가?

그 비밀은 일본 판화가들이나 앵그르 혹은 툴루즈 로트레크나 똑같이 알고 있었는데, 다만 각각의 경우에 미술가의 천성에 부응하여 운필의 속도와 리듬이 달랐으며, 그러나 그 차이는 서로 다른 방식들의 차이일 뿐이었다. 스즈키 하루노부鈴木春信의 판화, 〈산책하는 두 부인〉은 이 곡선의 테마의 눈부신 변주에 지나지 않는다. 거기에서 현실은 그것 또한, 이제 선들이 펼쳐지도록 하는 수단일 뿐이다. 그 친절한 구실에 지나지 않을 수밖에 없게 된 것이다. 역할들이 서로 바뀐 것이다. 바람은 너른 품의 옷들의 천과 희롱하며, 그 구불구불한 선들이 옮겨 가도록 하는데, 그 바람의 숨결에 펄럭이는 허리띠, 너울거리는 긴 옷은 바로 그 S형 선을 긋고 있다. 만약 판화가의 명징한 의도를 납득하고 싶다면, 움직임이 없는 가운데서도 S형 선들의 완강한 같은 망 속에 휩쓸려 들어가 있는 땅의 경계선을 살펴보기만 하면 될 것이다.(도판 154)

그리고 선사시대의 미술가들이 본능적으로 발견했던 근본적인 대 법칙들이 계속 살아 있고 전개되고 있다. 예컨대 어느 때보다도 더, 반복은 다양함을 하나로 환원함으로써 인간 정신의 깊은 욕구에 부응하고 있다. 그 긴 옷들의 끝자락들은 그 S형 선들을 가지고 정녕 장식띠를 만들고 있다고 하겠다.

이와 동시에 이미 레스퓌그의 **비너스**에서 관찰된 바 있는, 형태들 사이의 관계와 조화에 대한 의식도 발전되어 간다. 모든 구성의 조형적 원리로도 인정된 굴곡성屈曲性은, 그 형태의 통일성을 깨트리지 않으면서 허용받을 수 있는, 규모와 확장과 응축 상의 모든 가능성을 이용한 무수한 변양태變樣態들을 만들어낸다.

소묘가 그 정신적인 힘을 발견하다

선이 가져다주는 즐거움은 또한 지적인 것에 속하는 것일 수도 있다. 가장 완벽한 기하학적 요소들, 그 명확성과 단순성으로써 우리의 정신을 가장 잘 만족시키는 그런 요소들을 생각하게 하는, 너무나 논리적이고 너무나 이해하기 쉬운 그런 선들이 있는 것이다. 명확성, 단순성은 언제나, 저 무한과의 접촉점인 우주를 인간의 고유한 본성인 통일성으로 환원함으로써 접근 가능하고 다룰 수 있는 것으로 만들려는 인간 정신이 느끼는 본능적인 유혹이다.

우리는 외부 세계에 대한 지식을 소화하여 흡수하기를 바란다. 그러기 위해 우리는 그것을 여러 형태들로 환원하는데, 그것들 각각은 원초의 혼돈 상태에서 빼낸 꽉 찬 한 덩어리를 그 경계 내에서 감싸 안듯이 사로잡아 확정하는 것이다. 그 형태들은 지성에 대해서는 관념들이기도 하고, 시선에 대해서는 기하학의 단순한 도형들이기도 하다. 여기에 노력은 당연한 귀결로서 요구된다.

그러나 그것이 자연 발생적으로 이루어진다는 사실을, 기억력이 하나의 대상의 외양을 파악하고 간직하기 위해 사용하는 방법이 가장 잘 증명한다. 기억력은 하나의 주도적인 도해 가운데 대상을 요약하고 통일하는데, 그 도해 자체도, 간단히 환기하기 위한 기본적인 형상에 응축시키려고 하는 것이다. 18세기에 나온, 비야르 드 온쿠르Villard de Honnecourt의 저 유명한 『화첩 Album』은 이에 대한 설득력있는 증거이다. 그 여행자 건축가의, 정녕 자기 시대에 적합한 사실적인 야심은, 그가 그의 한 소묘 밑에 써놓은 만족스러운 지적 사항—"이 사자는 실물을 보고 그렸다"—으로 확인되는 바이지만, 그는 돌아다니면서 그의 직업을 수행하는 가운데, 다루어야 할 가장 평범한 소재들도 친숙한 형상들로 환원해 놓곤 했던 것이다. 그는 모델의 복잡성 때문에 놓쳐 버릴 위험이 있는 그 핵심을 쉽게 복원하기 위해 사각형, 삼각형, 십자형을 그어 결합했다. 그가 이처럼 모델의 외양을 추상적인 건축 도면 같은 모습에 동화시키기에 이른다는 것은 시사적이지 않은가? 그의 화첩 속에 그

155. 비야르 드 온쿠르의 『화첩』에서 발췌한 페이지. 파리 국립도서관.
18세기에 비야르 드 온쿠르는 그의 『화첩』에, 인간의 여러 가지 형상들을 기억할 수 있게 하는 기하학적인 도해들을 그려 놓은 바 있다.

가 역시 보관하곤 했던 건축 도면들로 말하자면, 순수하게 지능의 창조인 것이다.(도판 155)

독자들은 오해하지 말도록. 이 경우 아직, 뒤러A. Dürer에게서 발견되는 조형적 심미적인 탐구는 없고, 자신의 직업을 편리하게 수행하려는 사람이 따르는 단순한 실제적 실용적인 필요성만을 찾아볼 수 있다. 그러나 그런 만큼 그는 정신의 자연 발생적인, 조직적 파악의 욕구를 더 잘 인정했다고 할 수 있겠는데, 그것은 여섯 세기 후 1888년에 에밀 베르나르Émile Bernard가 여전히 환기한 "대상을 단순화하고" "모든 것의 기원을 찾으려는, 모든 대상 형태들의 대표적 형태들을 기하학에서 찾으려는" 그런 욕구이다. 그 욕구는 즐거움의 탐색, 그 즐거움이 가능케 하는 질의 추구로 확장되어 조형적인 조화로 귀착되게 된다. 그 조화의 배아는 하나의 형상 속에서 그 구조를 설명하는

156. 파올로 우첼로, 〈존 호크우드 경〉, 1436.
피렌체 대성당의 측랑 벽화. (왼쪽)
157. 파올로 우첼로, 〈존 호크우드 경〉.
피렌체 우피치미술관 소묘실. (오른쪽)

첫눈에는, 우첼로의 그림은 대담한 눈속임 그림으로
보인다…. 그러나 준비 단계의 소묘는 기하학적 조화에 대한
얼마나 정묘한 탐구의 결과로 그것이 이루어졌는지
드러내 보이고 있다.

원리를 발견하기 위한 단순화의 노력에 있는데, 그 원리는 자연이 그 구조에
입히는 다양한 모습들을 없애면서 그 형상을 새롭게 구상할 수 있게 하는 것
이다.

파올로 우첼로Paolo Uccello가 피렌체 대성당의 측랑에 용병대장 존 호크우
드John Hawkwood (조반니 아쿠토Giovanni Acuto)를 그린 큰 벽화를 첫눈에 보면, 특
히 미술가가 발휘한 눈속임 그림의 탁월한 기예에 경탄하지 않을 수 없다는

생각이 들 것 같다. 오직 단색 회화의 수단들만으로 그는 묘소 기념물에서처럼, 벽면에 붙여 기단과 함께 세운 기마상의 완벽한 환영을 촉발한 것이다. 사실성의 신기神技! 속아 넘어갈 만하다.(도판 156)

그러나 예비 단계의 소묘가 존재하고 있고, 그것은 우리에게, 미술가의 작업을 지휘한 탐구의 실제 의미를 이론의 여지없이 드러내고 있다. 그런데 전적으로 윤곽선으로만 이루어진 그 소묘에서는, 대상의 표면 굴곡을 잘 모사하는 요철 표현이 전혀 사용되고 있지 않다. 선으로 그린 초안만이 나타나 있는데, 그 소묘의 이어져 간 윤곽선은 대상의 윤곽을 어두운 바탕 위에 밝게, 뚜렷하게, 두드러지게 드러낸다. 파올로의 진짜 관심사가 나타나는 것이다. 그것은 컴퍼스의 사용이 숨겨지지 않은, 충만하고도 확고한 곡선들의 세련된 유희일 뿐이다. 말 엉덩이의 곡선, 배의 곡선, 목덜미의 곡선 등이 다양하게 열리고, '미선美線'의 구불구불한 움직임을 그리는 몇몇 역곡선들이 나타나 그것들에 활기를 띠게 한다.

그 소묘는 더 이상 당초문唐草紋의 선의 약동을 암시하지 않는다. 그것은 가차 없는 기하학의 엄격한 정확성에 갇혀 있는 것이다. 그것은 우리에게 이젠 손의 작업이 아니라, 확실성을 찾아가는 정신의 작업을 따라가게 하며, 그 평온한 자재로움을 전달한다.(도판 157)

단순히 나무 둥치 절단면의 불규칙한 모습을 파악하기 위해서라도 얼마나 큰 노력이 필요하겠는가! 그것이 보여 주는 나이테의 불규칙한 선을 이루는 간단한 법칙을 상상하기란 불가능하다. 우리의 사고는 미리 피곤해하고, 포기해 버린다. 반대로 원은 전형적이면서 결정적인 형태처럼, 그래 휴식상태에 있는 것처럼 보이고, 나이테는 그 결정적인 형태의 고통스러운 변형이나 실패한 초벌 그림처럼 보인다. 나무의 동심의 나이테들은 '조잡한 원들'일 뿐이라고 우리는 서슴치 않고 말하겠다. 역으로 원주가 완전히 고를 때, 그것은 완벽하다고 규정되는 것이다.

하나의 형태가 기하학과 그 단순한 도형에 가까우면 가까울수록, 우리의 사고는 현실의 복잡성을 극히 간단한 작용으로 파악할 수 있기 때문에 열광

158. 에르뱅,
〈영감靈感〉.(위 왼쪽)
159. 나델만,
〈자연 속의 한 남자〉, 191
뉴욕 현대미술관.(위 오른
160. 릿펠트, 채색 목제
안락의자, 1917.(아래 왼
161. 놀, 안락의자.
(아래 오른쪽)

미술가들이 참조하는
형태들의 재고在庫는 문명
더불어 변화한다. 몇 년
전 이래 우리는 기초적인
기하학에서 역동적인
곡선으로 옮겨 왔다.

한다. 완전무결한 곡선을 아무 도움도 없이 그리기는 어렵지만, 한 점을 중심으로 이루어지는, 거기에서 같은 거리를 둔 일직선의 단순한 기계적인 움직임은 가장 완성된 곡선, 원주를 만들어 준다. 원과 더불어 사각형, 삼각형은 회화의 구성의 토대이다, 왜냐하면 그것들은 원의 경우와 마찬가지로 쉽게 인지되는 원리에서 도출되기 때문이다. 그것들의 매력은 엄청나다. 그것들이 얼마나 큰 힘으로 화가들의 정신에 자체의 구조를 받아들이지 않을 수 없게 하는지, 문외한들은 흔히 잘 상상하지 못한다. 다비드가 그의 작품 〈브루투스〉[2]를 완성한 후, 당시 아카데미 원장이었던 피에르가 그를 훈계한 말을 상기시킬 필요가 있을까? "각추형 角錐形[모뿔형]을 이루는 선을 쓰지 않고 그림의 구성을 할 수 있는 것을 그대 어디서 본 적이 있는가?"

에밀 베르나르는 '보이는 광경에서 도해'를 추출하려는 그 본능을 다음과 같이 상기시킨 바 있다. 빛깔의 흔들림일 뿐인 것에서 머릿속으로 선들을 알아보는 것으로 시작한다. 거기에서 더 나아가면, 그 선들은 '그것들의 기하학적인 구성물로' 귀착된다. 머릿속에서 구상되어 확정된 목록으로 정해져 있는 형태들을, 막연하게 지각된 형태들에 대체하려고 하게 되는 것이다.

그 목록은 절대적으로 확정적인가? 아니, 그것은 서서히 변해 간다. 기하학적 형상들의 통상적인 재고 在庫는 오늘날 더 이상 옛날과 같지 않다. 나는 눈에 띄지 않은 채로 있는 이 문제에, 지나가면서 주의를 환기시키고 싶은데, 이 문제의 결과는 지금도 중대하고 또 장차도 그럴 것이다. 수세기 전 이래로 기초적인 구성들은 플라톤이 이미 규정한 바와 같이 '컴퍼스와 자와 직각자의' 도움으로 얻는 것들인데, 신석기시대와 더불어 나타나 다만 두 세기 전 이래 위험에 처해 있는 문명, 토지의 분할을 위해 기하학을 태어나게 한 농경 문명에 가장 자연스러운 것들인 것이다.

우리가 이제 진입해 있는, 모든 것이 더 이상 정역학 靜力學이 아니라 에너지를 통해 규정되는 기계산업 시대는 방금 말한 사정에 깊은 변화를 가져왔다. 데카르트가 창안한 해석기하학과 기능곡선, 몽주 G. Monge가 고안한 도형기하학 등의 사용, 저항력 계산의 필요성, 공기역학의 중요성 등은 현대인들

의 눈을 원추[원뿔]곡선들, 특히 타원, 쌍곡선, 포물선에 친숙하게 했다…. 주의 깊은 관찰자라면, 그림에서부터 가구나 도예에 이르기까지 오늘날의 미술과 그 응용 분야에 대한 그것들의 영향이 얼마나 압도적인지 확인할 것이다. 그리고 얼마나 그것들이 지난날 지배적이었던, 특히 각과 원에 토대를 둔 평면적인 구성을 대체하는 추세에 있는지 가늠할 것이다.(도판 158)

무질서에서 형태가 추출되다

선사시대의 미술은 대칭과 반복에 중요성을 부여함으로써, 하나의 형상을 파악함에 있어서 그 외양의 지각뿐만 아니라 그것을 머릿속에서 재창조할 수 있게 할 원리의 이해에 대한 욕구가 미술의 기원에서부터 강력했음을 시인한다. 인간의 정신은 가장 기본적인 것에서 출발하여 그것을 점차적으로 복잡하게 해 나가는 가운데, 그러면서도 이어져 오는 원초의 통일성을 잃어버리지 않고자 한다. 그리하여 마지막 순간에 아마도 최후의 승리를 거두며, 겉보기에 자연의 무질서 자체와 대등한 복잡성에 도달하게 될 것이다.

레오나르도 다 빈치는 완벽한 엄밀성으로써 거기에 성공하고 있다. 그가 밀라노에 있는 스포르체스코 성의 살라 델레 아세Sala delle Asse의 궁륭에 그린 나뭇잎들 장식은, 엄청나게 많은 나뭇잎들의 무성한 인상을 잘 살리고 있다. 주의 깊은 검토를 더 멀리 밀고 나가, 그 답답할 만큼 뒤죽박죽으로 엉켜 있는 나뭇잎들의 모습이 합리적인 비밀을 가지고 있으며, 기실 그 모습은 설명될 수 있는 하나의 통일된 형상의 완벽하게 규칙적인 배열에 따라 정돈되어 있다는 것을 깨닫기 위해서는, 예비지식이 있어야 한다. 만약 머릿속으로 그 가지들과 잔가지들에서 그 도안을 빼내 보면, 원초의 한 구성 도식이 현기증을 일으킬 만큼 증식됨으로써, 수많은 굽이들이 있는 엮음무늬 그림이 나타난다는 것을 알 수 있을 것이다. 그렇게 나타난 소묘는 다 빈치가 운영했다고 추정되는 '레오나르도 학원'의 난해한 상형문자들이 보여 주는, 수학적인 구조로 하여 전적으로 추상적인 기하학적 미로 형상[3]에 완전히 비슷해 보일 것이다.(도판 310, 311)

그 작품에서 레오나르도는 인간이 미술이나 다른 수많은 탐구들을 통해 추구해 온 가장 뿌리 깊은 꿈, 한 지적인 법칙의 통일성과 겉보기에 환원할 수 없을 것 같은 자연의 범람 상태 사이에 다리를 놓으려 하는 그런 꿈을, 아마도 그의 유명한 작품들에서보다 더 잘 실현했다고 할 것이다. 레오나르도의 모든 작품들은 서로 다른 정도로 그러하긴 하지만, 다음과 같은 지성의 욕망으로 귀착된다. 꿰뚫어 알 수 없는 어떤 것, 지적인 명확성의 반대 극단이 구현되어 있는 신비로운 어떤 것의 인상을 각각의 그림이 감성에 제공하게 하는 것. 그렇지만 레오나르도는 그 신비가, 자신의 의지에 의해 마지막 귀결점에 이르기까지 수행된 완벽하게 명징한 지적 작용의 결과라는 사실을 알고 있었다. 그러므로 그가 창조한 모든 것은, 그것을 접하는 사람들에게, 호리는 듯하면서도 동시에 기분을 거슬리게 하는 매력을 행사하는 것이다.

그러나 그는 기하학을 좋아하고 스스로를 표현하는 데에 기하학을 선호한 그리스 사상의 노력을 계속했을 따름이다. 그리스 사상은 기하학에서 모든 복잡성을 이해할 수 있는 원리를 발견하기를 꿈꾸었던 것이다. 예컨대 플라톤은 다섯 개의 정다면체의 탁월함을 증명했고, 이후 그것들은 플라톤의 다섯 물체라고 불렸다. 그는 그의 대화편 『티마이오스$_{Timaios}$』[3])에서 십이면체를 찬양했는데, 그 십이면은 오각형의 삼차원으로의 확장이라는 것이다. 그는 열광으로 흥분되어, 심지어 그것을 세계의 조화의 수학적 상징이라고 여기기까지 했다. "신은 만물의 최종적인 정돈을 이루기 위해 그것을 이용했다." 플라톤이 생각하는 신은, 바로 레오나르도가 그의 나뭇잎들 궁륭을 창조하기 위해 사용할 방법을 우주적 차원에 적용할 뿐, 다른 일을 하는 게 아니다!

이후 형태는 미술의 가장 중요한 문제가 되었다. 오랫동안 미학은 형태의 아름다움에 대한 탐구에 지나지 않게 된다. 흔히 사람들의 은밀한 생각에 많은 빛을 던져 주는 언어 분석은 그 둘의 그런 공모共謀를 잘 드러낸다. '추하다'는 그리스어로 '하스케모스$_{ἄσχημος}$', 즉 '아네우 스케마토스$_{ἄνευ σχήματος}$'인

데, 그것은 형태를 결하고 있다는 뜻인 것이다. 크레스트코브스키Krestkovsky 부인은 이와 똑같은 연상이 영어, 독일어, 러시아어에도 발견된다는 것을 지적한 바 있다….

고대의 꿈이 이탈리아 르네상스에 의해 되살아났을 때, 형태는 다시 지배력을 획득했다. 미술은 합리적인 원리를 찾아 나서서, 더 이상 수학에 지나지 않게까지 될 정도였는데, 형태의 아름다움을 더할 수 없이 다양하게, 또 예상 밖으로 실현한 작품들이 수학적으로 설명될 수 있게 된다. 피에로 델라 프란체스카Piero della Francesca는 1492년 『다섯 물체에 대하여De quinque corporibus』를 썼는데, 이 책에는 플라톤의 발견이 상술되어 있었다. 프라 루카 파촐리Fra Luca Pacioli가 1505년에 간행된 그의 저서 『신적인 비례에 대하여De divina proportione』의 주된 자료를 끌어온 것은 바로 프란체스카의 저서에서였다. 그런데 그 전해에 이미 그는 그 역시, 플라톤 사상이 기원이 된 『정다각형 및 정다변체론Traite des polygones et polyèdres réguliers』을 내놓았었다. 나는 이미, 레오나르도 다 빈치뿐만 아니라 뒤러 같은 독일 화가도 플라톤 사상에 대해 가진 열정적인 호기심을 암시한 바 있는데(p.133), 레오나르도는 플라톤 사상을 예증했었다.

원초의 원리를 하나의 기하학적 형상이 아니라 하나의 수학적 비례에서 찾았다고 한다면, 그것은 추상으로 나아가는 길에서 새로운 행정行程을 통과한 것에 지나지 않는다. 비례, 즉 하나의 단순한 수식으로 표현되면서도 최다의 부분들을 결합하는 관계의 연구는 여전히, 현실의 다양한 외양을 단 하나의 이해 가능한 원리에서 출발하여 재구성하려는 욕구에 속하는 것이다. 이 새로운 탐구도 앞서와 같은 이름들, 고대에서는 플라톤, 르네상스 시대에서는 피에로나 루카 파촐리에 의해 장식된다.

『신적인 비례에 대하여De divina proportione』는 황금분할을 다룬 것인데, 황금분할은 이 논저 이래 끊임없이 많은 논의들을 불러일으켰고, 현대미술은 때로 그것에 큰 자리를 마련해 주었다. 그리고 그것 역시, 많은 분야의 운동들을 충동한 13세기에서 다시 태어났음을 볼 수 있는데, 그 운동들이 발전함으

로써 현대 세계를 만든 것이다.

황금분할의 이와 같은 성공은 어디에서 유래하는가? 황금분할은 단 하나의 단순한 원리와 그 결과들—가능한 한 다양하고 유연하며, 가능한 한 우주의 곤혹스런 복잡성에 가까운, 그 결과들—을 양립시키려는 이중의 욕구를 가장 잘 만족시킨다. 그런데 하나의 비례는 두 관계의 동일성으로써 이루어진다. 따라서 그것은 최소한 세 항을 포함한다. 황금분할의 경이는 그것이 두 항으로 축소되었다는 것이다. 과연 그것은 하나의 선분을 두 부분으로 분할함으로써 이루어지는데, 그 분할 방식이 그 긴 부분과 짧은 부분의 관계가 긴 부분과 선분 전체와의 관계가 같아지는 것이다.

이 이색적인 규정은 인간의 지성이 연속적이고 무한한 추론을 태어나게 하는 데에 충분한 것이다. 독일인들은 무한하다는 특성을 강조했는데, 그들은 황금분할의 비례 즉 황금비를 '영구비례die stetige Proportion'라고 불렀던 것이다. 황금비는 인간 정신을 휴식케 하는 통일성과 인간 정신이 맞서보고자 하는 영원 사이에 손쉬우면서도 견고한 다리를 놓은 것인데, 그리하여 영원이 인간 정신에 균형을 이루게끔 축소된 것이다. 모든 비례는 이미 사고思考를 즐겁게 한다. 왜냐하면 그것은 별개의 요소들 사이에 통일적인 원리를 찾을 수 있게 하기 때문이다. 그러나 황금분할은 거의 기적에 가까운 힘을 얻은 듯이 보이는데, 우리의 감수성은 그 힘을 암암리에 지각하고 만족해하는 것이다. 과연 황금분할은 완벽하게 명료하고 그 원리에 있어서 예외적으로 통일적이며, 그것이 개시하는 분할과 역분할의 진전에 한계가 없다.

이와 같이 선은 원초에 현실의 재현을 위한 것이었으나, 억제할 수 없게 미술을 반대쪽 극단으로, 기하학의 추상적인 지대로, 수학의 추상적인 지대로까지 끌고 가는 것이다.

입체성의 미학

미술가들이 현실을 재현하기 위해 이용한 수단들을 각각 다시 들어, 그것이 그 원초의 목적에서 떨어져 나와 그 자체에 대한 의식, 그 자체의 아름다움

162. 피에로 델라 프란체스카,
시바의 여왕 연작 가운데
〈십자가의 전설〉세부.
아레조 산프란체스코성당.(위)
163. 장 푸케, 〈동정녀〉세부.
앙베르미술관.(아래)
164. 조르주 드 라 투르, 〈신생아〉
세부. 렌미술관.(p.279)

다른 화가들이 선을 두고 행한 것을
피에로, 푸케, 라 투르 등은
입체를 두고 그리한다. 즉 그들은
현실에서 입체들의 이상적인
구조를 추출하는 것이다.

에 대한 탐구로 이끌려 오면, 위에서 살펴본 선의 경우와 비슷한 조형적 변모를 겪게 된다는 것을 증명하는 것은 불가능하지 않을 것이다.

회화는 선에서 입체의 표현으로 나아갔었다. 그러나 입체도 선과 같은 형태적 자원들을 보유하고 있을 뿐이고, 그것들을 추가된 다른 한 차원에까지 확장시켜 사용하는 것이다. 입체는 우리에게, 그것을 손가락이 사방으로 만져 보는 것을 상상케 하고, 그것을 빚는 몸짓을 손에 암시한다. 사람들은 눈으로 애무한다고 말하지 않는가? 입체의 구조 역시 지성의 향유의 영역에 속한다. 이에 관해 선이 불러왔던 모든 성찰들이 입체에 대해서도 유효한 것이다. 사실 플라톤과 더불어 우리는 선으로 그려지는 오각형에서 입체인 다면체로 옮겨가게끔 인도되지 않았던가? 똑같은 문제들이 제기되고, 똑같은

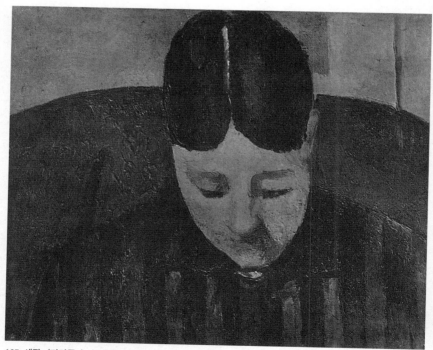

165. 세잔, 〈머리를 숙이고 있는 세잔 부인〉, 1870-1872.
세잔은 형상을 원주, 원구 혹은 원추[원뿔]로 환원할 수 있다고 단언했다.

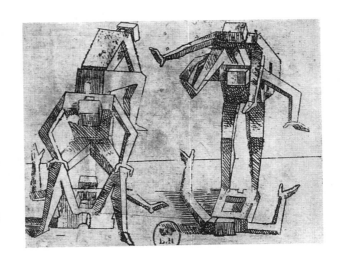

166. 브라쳌리,
〈기상奇想들〉에서 발췌한
판화. 파리 국립도서관.
현대미술에 훨씬 앞서
과거의 미술은 인간의
동작들을 어떻게 기하학적
형태들로써 종합할 수
있는지를 알아냈다.

규칙들이 적용되는 것이다. 다만 공간의 새로운 차원을 하나 덧붙여야 할 따름이다.

형태의 아름다움을 자연의 아름다움에 독립적으로, 그리고 선적·입체적 이중의 국면으로 정의했던 것은 플라톤이 처음이었다. 그는 『필레보스 Philebus』[4]에서 이렇게 주장한다. "내가 여기서 형태의 아름다움이라는 말로 뜻하고자 하는 것은, 일반인들이 일반적으로 이 말로써 뜻하는 것, 예컨대 생명있는 대상들과 그 재현물의 아름다움 같은 것이 아니라, 직선적이고 원형적인 어떤 것, 그리고 컴퍼스와 먹줄과 직각자를 이용하여 직선과 원으로 구성한 단단한 물체들과 표면들이다. 이러한 형태들은 다른 것들처럼 어떤 조건들 하에서 아름다운 것이 아니라, 그 자체로 언제나 아름다운 것이다."[4] 그것들은 바로 파올로 우첼로가 그의 기마상 윤곽을 그리는 곡선들을 짤 때에 찾아내고자 했던 형태들이고, 마찬가지로 피에로 델라 프란체스카가 그의 형상들의 입체성을 조성할 때에 추구했던 형태들인 것이다. 그는 그 형상들의 명료한 규정—그것은 이해의 즐거움인데—만을 찾으려 하지 않았다. 또한 그것들의 완전성—그것은 조화의 즐거움인데—도 겨냥했다. 외부 세계의, 마구 얽혀 있는 소여所與를 사색을 통해 그런 경지에까지 끌어올린다

는 것은, 그런 세계를 화가 자신에게 일치시킨다는 것이다.(도판 162)

앙리 포시용Henri Focillon은 피에로와 푸케J. Fouquet의 당혹스런 관계를 강조한 바 있지만, 어쨌든 푸케의 경우도 마찬가지이다. 앙베르미술관의 〈동정녀〉에서 그는 대상의 각 부분의 요철을 기하학적으로 단순화시켜, 당시로서는 감히 넘어서려고 하지 못했을 진실다움의 한계를 벗어나지 않으면서, 지성에 의해 구상된 전형에 근접시켰던 것이다. 그는 그 전형에 덧붙는 모든 것을 부수적인 것으로 밀쳐버리고, 본질적인 그 전형밖에 간직하지 않으려 했다. 머리, 젖무덤에서는 원구圓球를, 팔에서는 원주圓柱를 추출하는 것이다. 화가의 창의력에 더 쉽게 따르는 물적 대상들에서는 그는 그 이론적인 요소들을 확고히 하는데, 예컨대 옥좌나 그 등받이의 경우 그 이론적인 요소들을 한데 모아, 방금 말한 대로 정신의 축조물이 된 인체의 구조 속에서 조정되는 테마들을 엄격히 되풀이하는 것이다.(도판 163)

이와 같이 푸케와 피에로 델라 프란체스카가 서로 응수했다면, 그것은 15세기에 라틴문화권에서는 감각이 받아들이지 않을 수 없게 하는 것과, 정신이 요구하는 것 사이에 균형을 다시 찾았기 때문이다. 인상주의가 주장하게 되는 시각적 진실의 도취 속에서도 세잔은 마찬가지로 또다시, 대상의 외양과 정신적인 축조에 타협점을 찾아 주게 된다. 1904년 사월 그는 베르나르에게 보낸 편지에서 이렇게 썼다. "자연을 원주, 원구, 원추로써 다루고, 일체가 원근법적으로 자리 잡아야, 즉 하나의 대상의 각 측면, 하나의 평면의 각 측선이 중심점으로 향하게 해야 한다." 이 표현에 자신의 작품 기도企圖를 축약하면서, 그는 그 안에 15세기 이래의 그의 앞선 화가들의 기도를 그러모아 담은 것이었다. 루벤스가 『인간 형상의 이론Théorie de la figure humaine』에서 "인간 형상의 요소들 혹은 원리는 정육면체, 원, 삼각형으로 환원될 수 있다"고 지적했을 때, 같은 진리를 드러내려고 했던 게 아닌가? 20세기의 위대한 고전적 화가가 파괴적인 혁명가로 알려진 것은, 동시대인들의 흔한 맹목이 없었다면 불가능한 일이었다.(도판 164-166) 이미 선사시대 인간, 특히 오리냐크 기의 조각가는 이와 같이 현실을, 정신에 의해 강력히 통제된 그 단순

화된 요소들로 환원하는 것을 시도했었던 것이다. 그러나 선사시대 인간은 물론, 보이는 세계의 과도한 복잡성 때문에 그가 빠졌을지도 모르는 혼미한 상태에 대해 자신을 방어하려고 본능적으로 작업했을 것이다.

회화 공간의 조직과 그 기원

형태들이 배치되는 공간 자체를 조직하고 그것 역시 기하학을 따르게 하는 것은, 형태의 경우와 유사하지만 이미 더 추상적인 문제를 제기한다. 우리는 그 공간 조직에 너무나 익숙해져 있어서, 인간이 그것을 생각해내는 데에 느꼈던 어려움을 짐작하지도 못한다. 그런 공간 조직에는 오랜 시간이, 미술 경험의 수천 년이 필요했다. 인간이 그것을 명료하게 의식하게 된 것은, 사회가 발전하여 농경 단계로 옮겨감으로써 그것이 공동생활의 근본적이고 필연적인 일이 된 순간에야 일어났다.

신석기시대에 들어와 경작시대가 수렵시대를 뒤이었을 때, 강우기降雨紀가 끝나고 막 태어나기 시작한 문명들이, 충분히 습한 채로 남아 있는, 큰 강들의 계곡에 집중되어, 나일 강, 티그리스 강 및 유프라테스 강, 인더스 강의 계곡에 장차 제국들이 태어나게 될 인간들의 정착지를 만들었을 때, 인간 생존의 조건은 완전히 바뀌었다.

상대적으로 좁은 그 지역들에서는 처음으로 토지를 엄밀히 경계 짓는 것이 필요해졌다. 토지대장도 나타났다. 인간에게는 전에 없던 한 문제가 첨예하게 제기되었다. 더 이상 단순히 인간의 활동이나 편답遍踏이 펼쳐지는 한 장소로서, 한 환경으로서가 아니라, 조직하고 따라서 우선 고찰해야 할 한 현실로서의 면적이라는 생각이 뚜렷이 떠오른 것이었다. 인간의 정신적 기능들은, 아직까지 알려지지 않았다가 갑자기 지극히 중요하게 된 일에 매달려야 했다. 그것은 공간을 일반적이고 확실한 규칙들에 의해 한정하고 측량하고 분할하는 일이었다. 그리하여 기하학, '토지의 측량(게오 메트리아γεω -μετρία)'이, 그리고 그것과 더불어 그 새로운 관리 권력과 연계되어 있는 새로운 관심이 태어났던 것이다.

쉽게 이해할 수 있는 도해에 따라 농지를 분할하고 그 경계를 획정하는 일이 관개灌漑 문제와 겹쳐졌다. 물이 너무 드물었으므로, 물이 모여 있는 강의 하상에서 물을 빼내어 가능한 한 단순한 인공 수로망을 통해 그것이 필요 불가결한 여러 지점으로 끌고 가야 했다. 이리하여 원시 농경자는 농토의 경계를 보여 주는 도형圖形과, 물을 흘러가게 하는 수로선水路線에 동시에 익숙해졌던 것이다.

미술이 그 여파를 당하지 않았다면, 그것이 놀라운 일이었으리라. 미술 역시 공간의 조직에 골몰하게 되는 것이다. 선사시대 인간은 이 문제를 아주 간략하게만 다루었는데, 상용하는 물건들의 표면에 장식을 새길 때에 이 문제가 제기되었던 것이다. 거기에 원초原初 기하학적이라고 할 수 있을 형태 조합들이 초벌 그림처럼 나타나 있는데, 장차 그것들이 도달하게 될 정합성整合性을 아주 불완전하게만 짐작케 한다.

농경시대와 때를 같이 한 도기는 엄청난 진전을 보여 주었는데, 거기에 나타나 있는 초벌 같은 규칙적인 도안들이 예상치 못하게 전체적인 구성에 통합되는 것이었다. 그리고 그 전체적인 구성은 여러 대帶들이 병치되거나 조합되거나 하는 양상으로 고안되었다. 그리하여, 띠 도안, 바둑판 도안, 미래의 소간벽小間壁5) 등이 나타났던 것이다.

농경에서 비롯된 공간 조직 방법이 장식적인 것에 반향되지 않을 수 없었다면, 그런 상황을 사람들은 또한 구상적인 그림에서도 기대했을 것이다. 과연 그때까지 대상의 윤곽선을 단순화하여, 장식의 구상과 작업이 허용하는 제한된 가능성에 더 잘 맞추려는 노력에 지나지 않았던 것이, 이제 미술가에게 할양된 공간 전체를 조직하는 시도가 되게 된다.

한 줌 곡식 낟알들처럼 무턱대고 던져 흩뿌려진 형상들을 보여 주는, 선사시대 이베리아에서 남겨진 것들과 같은 동굴 암벽화들에서 최초의 이집트 회화들로 넘어오는 것은, 얼마나 놀라운 일인가! 전후자의 대조는, 전자를 이집트 자체 내에서 찾는다면 더욱더 의미심장해질 것이다. 윙클러H. A. Winkler가 드러낸 바 있는5 나일 강 양측 사막이나, 이집트 최초의 왕조의 초입

알페라(알바세테 지방)의 프레스코, 암벽화. 동부 에스파냐.(위)
《군기 모자이크》라고 하는 모자이크화, 우르 지역 왕릉, 기원전 3000년 초. 런던 대영박물관.(아래)

시대의 수렵인은 그림의 형상들을 무턱대고 흩뿌리듯이 그렸다. 미술가가 빈 화면을 조직하기를 배우기
서는 농경이 시작되어야 했다.

까지 뒤처져 잔존해 있었지만 오늘날 불행히도 대부분 멸실된, 히에라콘 폴
리스Hierakon polis 지역의 무덤 벽화들의 암벽 미술을 들 수 있겠다. 어쨌든 전
후자에 있어서 똑같이, 아직 공간에 대한 총괄적이고 구성적인 비전의 자취
는 조금도 보여 주지 않는다.

169. 〈대체두상代替頭像〉이라고 하는 두상, 석회암 소재,
제4왕조, 기원전 2600년경. 카이로박물관.(왼쪽)
입체를 이해하고 그것을 구성하는 데에 최초로
이른 것은 이집트였다.

170. 1865년에 발견된 아크로폴리스의 청소년 두상.
아테네 아크로폴리스박물관.(오른쪽)
그리스는 형태의 기하학을, 거기에 균형을 위한 수치 계산을
더함으로써 정치精緻하게 했다.

그런데 그러했던 공간에, **역사**가 시작되자마자 어떤 변화가! 공간은 규율
있게, 평행하는 선들에 따라 조직되는 것이다. 거기에서 형상들은 마치 훈련
을 받고 있는 순종적인 병사들처럼, 지휘하는 사고思考의 명령에 따라 열을
짓는다. 윤곽선에 의한 그것들의 묘사도, 구석기시대의 스타일을 로트레크
의 스타일에 비교하게 할 만했던 거의 인상주의적인 직관적 성격을 잃어버
리고, 기하학의 탄생을 의념의 여지없이 반영하는 정합성과 규칙성을 따른
다.(도판 167, 168)

동시에, 오리냐크 기의 **비너스**들이 보여 주는 뛰어난 경험주의가 어렴풋

이 드러내는 정돈된 입체성은, 그것대로, 단순화와 조화에 대한 완벽하게 논리적인 지배로 옮겨 온다. 너무나 안 알려져 있는 찬탄할 만한 〈대체두상代替頭像〉—사람들은 그 확실한 용도를 모르면서 그렇게 불렀지만—은 현실의 형태를 지배하는 사고의 지고至高한 권위를 시인하게 하는데, 현실의 형태는 사고의 법칙에 저항 없이 복종한다.(도판 169)

같은 시대의 메소포타미아의 걸작들도 같은 제작 지침을 확인시키면서, 필경 이 미술 단계가 정녕 한 사회발전 단계와 상응하는 것이며 그 결과라는 것을 입증한다.

이제 남은 일은, 그리스가 형태의 기하학이라는 근본적인 관념에, 더 정묘하고 더 수학적인, 형태들 사이의 관계와 균형의 관념을 더하여, 더 유연하고 섬세한 제작 방식에 이르는 것일 뿐이었다. 그 방식은 현실의 국면들에 대한 더 정확하고 겉보기에 더 영합적인 접근으로 돌아올 수 있게 하면서도, 또한 지성이 스스로의 즐거움을 위해 스스로의 구조를 형태들의 구성에 적용할 가능성을 더 크게 할 수도 있게 하는 것이다.(도판 170)

그리하여 지중해의 고대적 이상이 형성되게 된다. 그것은 우리의 감각에 나타나는 그대로의 현실과, 우리가 마음속으로 즐겨 생각하는 조화, 이 둘 사이의 모순을 극복한다. 그리고 여기에서 태어난 정묘한 균형은 동방에서 솟아나온 커다란 파도에 위태로워지는데, 기독교가 몰고 온 그 파도는 서방 세계를 그 자체의 지질구조에 이질적인 충적토 층으로 뒤덮게 된다.

삶의 틈입闖入

어떻게 지중해의 고대문명이 언제나, 현실에 대한 그 취향을 공유하지 않은 민족들에 둘러싸여 있었는지를 보여 주려는 것은 긴 이야기가 될 것이다. 청동기시대와, 그다음 철기시대를 거치는 동안 발전해 나간 미술은 그 민족들 가운데 흐름을 이어갔는데, 그 흐름은 고대 그리스·로마 세계의 아름다움에 대한 생각들에 차단되지 않았다. 오직 얼마간의 표피적인 관계만이 삽화적인 접촉을 알려 주었을 뿐이다. 너무나 다른 그 전통은 아주 특이한 심미

적 태도를 그 자산의 하나로 가지고 있었는데, 우리 전통에서는 사고가 단순화시키고 정돈하려고 할 때에 형태에 작용하는 데 반해, 저쪽에서는 자연이 형태에 관한 암시라기보다는, 그 삶과 역동성이 촉발하는 충동을 불러온다는 점이 그것이다. 현실은 그것이 감싸일 수 있는 선―그리하여 현실은 그 선의 정확성 가운데 아예 굳어 버리는데―을 통해 보이는 게 아니라, 현실의 움직임을 통해 느껴지고, 이미 우리가 '형태의 선'에 대립시켜 '힘의 선'이라고 불렀던 것을 통해 훨씬 더 잘 표현되는 것이었다.

그야말로 장차의 미술 발전의 모든 배아들을 간직하고 있었던 선사시대 미술은 '힘의 선'에 대해서도 최초의 예를 제공하고 있다. 피레네 산맥과 칸타브리아 산맥 북쪽에서 발전했고 그 때문에 프랑스·칸타브리아 미술이라고 불린 마그달레니아 기의 미술과는 달리, 이베리아 반도 동부 지역의 미술은 부분적으로 마그달레니아 기의 미술에서 유래한 것으로 보이지만 그것과는 전혀 다른 방향을 취했다.

이 미술은 아프리카의 선사시대 회화와 마찬가지로 ―하기야 그 둘은 이론의 여지없이 관계가 있어 보이지만― 사람이든 짐승이든 생명체들의 움직임에, 심지어 무리 지어 우글거리는 모습에도, 주의를 기울이는 아주 동적인 비전을 보여 준다. 그것은 마그달레니아 기의 미술이 이용하던, 윤곽선으로 경계 지어지는 형태에는 별로 민감하지 않았고, 대상의 달리는 모습을 나타내는 형상을 반점처럼 표현하는 것을 선호했다. 놀라운 분출력을 가진 이 미술은 북부 아프리카에서도 발견되는데, 보시족의 미술에, 남부 로디지아에, 아프리카 대륙 최남단에까지 퍼져 나갔고, 우리 시대의 초입까지 지속되었다. 거기에 보이는, 움직이는 동작에 대한 집념은 너무나 강하여, 대상의 팔다리를 그 힘이 뻗치는 방향으로 끌어당김으로써 대상의 데포르마시옹[변형]을 초래한다.(도판 171, 172)

북부 아프리카에서든, 에스파냐에서든 이 미술이 귀착한 최종적인 양식화는 그 동일한 경향에 충실히 머물러 있고, 따라서 마그달레니아 기의 미술을 결정한 양식화에 대립된다. 그것은 대상을 단순한 기하학적 도형들에 점

전사들의 무리, 카브레의 모사. 쿠에바 델 발 델 차르코 델 아구아 아마르가(테루엘). 이베리아 반도 동부 지역 출토.(위)
서 있어서 역동성의 감각은 선사시대 이베리아 반도 동부 지역에서 나타난다.

달리는 사람들 형상, 암벽화. 남아프리카 바주토 지방.(아래)
아 반도 동부 지역의 선사미술은 남아프리카의 암벽화에서 그 놀라울 만큼 비슷한 메아리를 울린다.

점 더 정도를 높여 환원하는 것으로 이루어지지 않고, 일종의 축약 묘사—정
연함이나 균형, 합리적 방법 등은 일절 무시하는, 정녕 속기술 같은 것—로
귀착하여, 쓴 글자를 연상시키는 순전한 서예가 된다. 이 미술에는 이미, 생
명론적 미학인 귀요 J.-M. Guyau의 미학이 몇 년 전 제의한 바 있는 정의를 적용

173. 단순화된 사슴. 타호 데 라스 피구라스.
라구나 데 라 한다(카디스).(위 왼쪽)
174. 사냥꾼과 도형화된 사슴들(브뢰유 신부의 모사).
누에스트라 세뇨라 델 카스티요(알마덴).(위 오른쪽)
175. 기호로 환원된 사슴들, 브뢰유 신부가 모은
안달루시아 남부에서 발견된 예들.(아래)

선사시대 이베리아 반도의 상형적인 표현은 조금씩 조금씩,
정녕 속기술이라고 할 만한 것으로 나아갔다.

할 수 있을 것이다. "예술은 응축된 삶이다."(도판 24, 173-175)

유목민들의 미술은 물론 이상의 선사시대 미술에 아무것도 빚지지 않았
지만, 그것과는 전혀 다른 방식으로 그것과 같은 격렬한 성격을 띠고 있는
데, 역시 대상의 움직임을 요약하고 그 움직임이 암시하는 부산한 선들을 과
장하려는 집념을 드러내고 있다.

이와 같이 자연의 소여를 자유스럽게 해석함을 주저하지 않는 미술에는
두 큰 유파가 구별된다. 그 하나는 특히 농경 정착 문명들에 의해, 그 문명들
이 사실성에서 벗어날 때에 이루어진 것으로, 확정적이고 부동적인 기하학
적 비전을 목표로 한다. 다른 하나는 수렵민들과 유목민들의 유파인데, 그들
에게 현실은 영속적인 이동, 끊임없는 행로이고, 공간은 몸의 활동이 발휘될

176. 아일랜드의 세밀화,
더로우의 저서, 700년경
혹은 그 이전.
더블린 트리니티 칼리지.
아일랜드의 세밀화는
움직이는 형태들의 추상을
현기증이 날 정도로 밀고
갔다.

수 있는 장場인바, 이 유파가 필경 도달하는 것은, 팽팽히 당겨진 용수철이
풀리기 전과 같은 상태를 느낄 수 있는, 단순화되고 축약된 대상의 모습이
다.

　그 둘의 이와 같은 대조는 또 다른 하나의 대조로 보완되는데, 전자의 양
식화를 지배하는 것이 뻣뻣한 고정성의 이미지인 직선인 반면, 후자는 생생
한 현실의 요구에 더 직접적으로 종속되는 곡선을 선호한다. 후자의 경우 스
텝 지대의 미술이 이룬 금은세공의 걸작들이 단독적인 동물들의 모습보다
는 훨씬 더—예컨대 서로 뒤얽혀 있는 뱀들 같은— 적대적인 힘들의 와중에

서 밀접하게 뒤섞여 서로 싸우는 무리들을 보여 주고 있는 것은, 위에서 용수철로 비유한 내적 긴장에 대한 욕구에 기인하는 것이다. 이처럼 선은 형태를 부동화하여 영원성의 단장을 하게 함으로써 시간을 벗어난 완전성의 길로 이끌고 가는 대신, 때로는 꼭 죄이는 가운데 수축되거나 때로는 투사되는 가운데 이완되는 끝없는 움직임의, 복잡하고 다함이 없는 행로일 뿐이기도 하다.

지중해적인 고대적 특성에 너무나 이질적인 이 후자의 경향의 계보는 스칸디나비아의 엮음무늬에서, 그리고 그보다 더 '아일랜드'[6]의 현기증 나는 세밀화에서 다시 발견되게 되는데, 아일랜드의 세밀화에서는 엮음무늬가 무한히 엮여나가, 끝없는 선의 몽상처럼 이어진다.(도판 176)

이 다른 형태의 조형적 추상은 그러므로 전자와는 심히 다른 정신을 드러낸다. '유한'한 형태와 고정된 윤곽선으로 대상을 파악하는 대신, 켈트족 그림의 필선筆線은 무한의 실마리인 것처럼 보인다. 아일랜드는 그리스·라틴 문명에 드물게 빚진 것들—하기야 그것도 변질을 통해서이지만—밖에 없지만, 아마도 그 영향에서 떨어져 나와 이처럼 그 최종적인 귀착점—불안정을 그 근본적인 성격으로 하는, 유목민과 반半유목민 문명의 귀착점—을 마련했던 것이다.

아랍 미술은 게다가 종교적인 세심 때문이기도 하여 흔히, 마찬가지로, 구상적인 것을 배척하고 방랑하는 민족들의 역동적인 추상의 필선을 자유롭게 풀어놓았는데, 흥미로운 사실이 아닌가?

추상미술의 출현

유목민들에게는 정착민족들과는 반대로, 자연의 관찰에 몰입되지 않는 본래적인 경향이 있는지 모른다. 신석기시대가 되자마자, 기원전 3000년부터 곧, 스텝 유목민들의 미술은 중앙아시아를 거쳐 그 행로를 이어 갔다. 그것은 한편으로 중국과 다른 한편으로 유럽을, 몽고와 시베리아를 거쳐 서로 접하도록 했다. 이것을 가능케 한 것은 먼저 훈족이었고, 그다음 그리스시대에

는 크리미아 반도를 통해 그리스와 접하게 된 스키티아인들, 그리고 더 나중에 서력西曆 기원에 이르기 바로 전에는 아직 더 엄격히 기하학적인 경향을 가지고 있었던 사르마티아인들이었으며, 마지막으로 이방인들의 침략에 의한 대혼합과, 스칸디나비아인들의 습격에 따라 민족들 사이에 이루어진 침투하는 전파傳播가 그 역할을 했다.

이리하여, 기다리는 주형에 흘려 부은 쇳물처럼 현실이 형태의 명령에 순종하는 미술이 퍼져 나갔다. 남쪽의 이란 루리스탄Luristan에서 동쪽의 중국 국경 지방까지 출토되는 청동기에서 시작하여, 북쪽의 바이킹들과 서쪽의 아일랜드 켈트족의 엮음무늬에 이르기까지, 미술에서 조형적 상상력이 거기에 저항하는 현실의 현란한 무질서에 승리하는 일종의 통일적인 양상이 나타나는 것이다.

시베리아의 황금 장신구들은, 아시리아의 유산이 페르시아를 통해 전수한 동물화動物畵의 사실성이 이 미술의 영향으로 얼마나 변모했는지를 가늠할 수 있게 한다. 인간의 창의력과 그 추상적인 구성의, 해체하고 재조직하는 힘에, 자연이 제공하는 것이 굴복한 것이었다. 우리는 S자 형태로 구불거리는 두 용의 테마를, 중국 국경지대의 황하 만곡에 있는 오르도스 지방의 미술에서부터 추적하여, 그 테마가 고대 로마제국의 혁대 버클이나 메로빙거 왕가6)의 브로치에까지 도달하는 것을 볼 수 있는데, 그 과정에서 이 역동적인 추상화抽象化 미술의 발전을, 공간적으로 또 동시에 여러 세기에 걸쳐 따라가 볼 수 있을 것이다.7 그리하여 선적인 요소가 모든 것을 삼켜 버리고, 그 양 끝에 더 이상 용머리의 간략한 환기밖에 허용하지 않을 정도에 이르는데, 그 용머리는 '아일랜드의' 세밀화에서도 마찬가지로, 한없이 이어지는 굴곡진 선이 마치 휴식에 동의하기라도 하듯 끝날 때, 그 끝에 나타난다. 마침내 8세기에, 로마네스크 미술의 다가올 개화가 이미 준비되고 있을 때, 그 두 용의 테마는 앞 세기에서만 해도 아직 뚜렷하던 원초의 사실적인 여건의 그 최후의 잔존물을 제거해 버리고, 묶이고 얽히며 헤매는 선線에만 자리를 내준다.(도판 177-180)

177. 오르도스[7] 단검.
파리 세르누스키박물관.(위 왼쪽)
178. 고리쇠.
나르본박물관.(아래 왼쪽)

S자(용) 형태는 유목민들에 의해,
그다음에는 (고대 그리스·
로마인이나 기독교도가 아닌)
이방인들에 의해 중국에서
피레네 산맥으로 전수되었다.

179. 프랑스 부르고뉴 지방의
고리쇠, 7세기. 동물의 머리들과
발들의 모습이 남아 있다.(위 오른쪽)
180. 레제빌의 고리쇠, 8세기.
도안이 완전히 기하학적이다.
(아래 오른쪽)

메로빙거 왕조기의 고리쇠들에서
용들이 얽혀 그리는 엮음 무늬는
머지않아 순전히 장식 모티프가
된다.

181. 그리스 경화에서 갈리아[8) 경화에 이르기까지 거기에 새겨진 두상의 변화.
파리 국립도서관 메달 진열실.(위)
182. 왼쪽에서 오른쪽으로, 페로즈(457-483), 타로마나(490-514), 가디야(750년경)의 경화.
이것들은 이란 동쪽에 있었던 나라들에서 만들어진 것으로, 페르시아 사산조의 모델들에서 유래한 것이다.(아래)

켈트족의 경화들에 새겨진 형상들이 그리스의 사실성에서 시작하여 점진적으로 양식화되고 추상화되는 것이
관찰되는데, 그 똑같은 변화 과정이 지중해 세계의 반대편 끝(인도 입구)에서도 다시 발견된다. 이 양식화와
추상화의 점진적인 작업을 추적할 수 있다.

　하나의 과정이 완성된다. 미술가는 애초에 동물의 윤곽을 정확히 나타내기 위해 사용했던 선의 유혹에 이끌려, 그의 모델이 실마리가 된 기하학적 형태에 다가갔다. 그러자 사실적인 모티프는 조형적인 수단에 정녕 소화되어 버렸는데, 후자는 전자를 완전히 집어삼켜 거기에서 영양을 취해 살다가, 필경 그것을 잊어버리고 스스로의 삶만을 삶으로써, 정신이 만족할 수 있는 순전히 추상적인 결과를 불가항력적으로 이끌어냈던 것이다.

　이와 똑같은 과정이 그리스 경화硬貨들 위의 판각의 자연주의적인 모티프들과, 갈리아에서 그것들을 모방한 것 사이의 이행 가운데서도 다시 발견되는데, 후자는 그 모델인 전자를 가차 없이 '해체'하고, 거기에서 알아볼 수 없을 만큼 변한 기호들의 유희를 만들어낸다. 그런데 갈리아의 경화들과 아일랜드의 세밀화들은 공통의 켈트족 기원을 가지고 있다. 그런 이유로 사람들

은 그것들이 공유하는 추상에 대한 경향에서 하나의 '종족적인' 특성을 진단해내고 싶어 하기도 했다. 그러나 신중해야 하고 더 멀리 보아야 한다. 그 현상이 사실 어떤 인간 집단들, 일반적으로 지중해 문명에 관여되어 있지 않았던 집단들, 지중해 문명 자체가 '이방인들'이라고 불렀던 집단들에게서 선택된 입지를 찾았지만, 그렇더라도 그 영향력이 훨씬 더 보편적이라는 것이 사실이다. 우리는 그것을 선사시대에서부터 확인한 바 있고, 여기서 다시 발견하는 것이다.(도판 181)

그 현상은 서양 고대세계의 동쪽 끝, 그 세계가 동양 속으로 사라지는 곳에서 거의 같은 모습으로 되나타난다. 형상들의 해체의 '켈트적' 성격을 앙양하고 싶은 유혹을 크게 느끼는 누구라도, 그런 유혹에도 불구하고 이란 동쪽, 아프가니스탄, 간다라 등등에서 그 해체를 되발견할 수 있을 터인데, 이들 지역에서 몇 세기 후, 역시 고대 그리스의 고전古錢에서 유래하여 사산조朝 페르시아의 중개를 거친 모델들이 그 해체의 공격을 당하게 되는 것이다.[8] 그 공격에서 정녕 형상들의 분해가 이루어져, 또 다시, 명확하게 사고할 수 있는 모형적인 기하학적 도형들이 아니라 기호들, 점과 선으로 나아가는 수축된 형상들, 복잡한 서체 같은 모습으로 귀결되고 있다. 그것들은 다시 한번, 필경, 그 미묘한 대위법적 조형의 구실이 될 수 있을 글씨 같은 것과 혼동되기에 이르는 것이다. 이와 같이 현실을 조화롭게 만든다는 그리스 미학은 그 외부의 이방 세계로 침투해 들어가다가, 서양에서나 동양에서나 사라져 사멸해 버리는 것이다.(도판 181)

전적인 추상은 따라서, 여러 사람들이 생각하고 있듯이 우리 시대의 기발한 생각이 아니다. 그것은 이미 과거의 미술에서 나타났고 실현되었던 인간의 한 깊은 경향에 부응하는 것이다. 현대미술은 그것이 너무나 좋아한 자체의 독단적인 정당화를 제외하고 보면, 그 앞선 예들에서 역사가 주는 '승인 approbatur'을 찾으려는 노력을 마다하지 않았다.

현대미술은 그러한 승인을 또한 다른 예술들과의 비교에서도 구했다. 음악의 경우를 내세우며, 음악에서는 그 기본적인 재료, 즉 음들이 미학적인

규칙 이외에는 다른 어떤 제약도 없이 가다듬어지고 서로 결합된다는 것을 주목했던 것이다. 작곡가는 그의 귀가 자연 가운데서 녹취한 현실의 소리를 재현하거나 모방할 필요가 없다. 그가 때로 그렇게 한다면, 그것은 유희나 묘기로써, 또 현실의 소리의 환기를 위한 짧은 순간의 노력 가운데서일 뿐이다. 음악은 따라서 자체의 수단 가운데 갇혀 있는 예술의 전형이며, 그 형태와, 그것이 환기하거나 유발하는 감동을 이루는 것만으로 성립하는 것이다. 음악의 문제는 음의 완벽성과 암시력일 따름이며, 그 문제는 회화에 고유한, 조형의 질과 환기의 강렬성의 문제와 등가적인 것이 아니겠는가?

현대미술은 음악의 예에 힘입어 자체의 그런 문제를, 자연을 모사하는 것과 같은 일체의 그림 외적인 관심에서 유리시키고 해방시키기를 바랐고, 그리하여 오직 논리에만 의거해 전적으로 추상적인 그림을 추장推獎하기에 이르렀던 것이다.

이후 아름다움은 말라르메의 「에로디아드」[9)]에서처럼, 다음과 같이 오연히 선언할 권리를 가지는 것이다.

그래요, 내가 외따로 꽃피는 것은 나를 위해, 나를 위해서일 뿐이에요.

추상미술의 다양성

하지만 너무 절대적인 원리는 경계하도록! 지난 세기들에서나 오늘날에나 공들인 조형적 작업은 놀라울 만큼 다양해 보인다. 그리고 그 조형의 해결책들의 복수성을 잘 깨달아, 과거나 현재나 그것들을 부당하게 혼동하지 않도록 해야 한다.

때로 현실은 본질적으로 기하학적인 공간 구성을 위해 희생되고, 그리하여 공간은 하나의 새로운 질서, 하나의 조화를 이루는 것으로 구상된 면들이나 입체들로 분할되는 것이다. 이런 경향은 건축적이고 정태적이다. 그것은 오리냐크 기의 비너스들과 더불어 나타났는데, 오늘날 입체주의로 귀착되었다. 블라맹크M. de Vlaminck와 드랭A. Derain이 퐁 드 샤투의 같은 아틀리에를

함께 쓰고 있었을 때에 최초로 발견한 흑인 탈들에서, 입체주의는 그런 경향을 재발견하고 준거로 삼았던 것이다.(도판 183)

형태의 그 완벽성은 시간을 벗어난 형태의 부동성을 가정한다. 거기에서 변화될 수 있는 것은 이젠 아무것도 없는 것이다. 따라서 그 완벽성은 삶을 배제한다. 그런데 삶도 또한, 인간의 창조와 그 창조의 결과인 양식樣式에 대해 영감을 줄 권리를 가지고 있는 것이다. 그리하여 앞서의 정태적인 기하학에 역동적인 경향이 대체되게 된다.

때로 이 경향은 그것 역시 계속 조형성의 토대로 삼는 형태에 그 성격의 자국을 내는 것으로, 따라서 형태의 외양과 체제를 새롭게 하는 것으로 만족한다. 여러 가지 바로크 미술들이 추구한 것이 그런 것이고, 식물에서 부자연스럽게 영감을 얻어 —식물의 너무 나른한 리듬이 우리 시대의 리듬에 부응할 수 없었는데— 모던 스타일Modern Style이 한때 시도했던 것도, 또 몇 년 전 이래 이젠 건축가들의 기하학이 아니라 기술자들의 기하학—역동적인 곡선으로써 힘과 속도의 문제를 해결하는 기하학—의 영향이 우리의 눈앞에서 실현시키고 있는 것도 그런 것이다.

또한 때로 그 경향에서 삶의 충동적인 힘은 심지어 형태와 입체를 원용하기를 포기하기까지도 한다. 그리하여 그 충동적인 힘은 그 표현방식을 예정된 것인 양, 휘갈기는 선에서 찾는데, 그런 선은 손의 움직임, 그 충동과 열정을 기록하는 듯이 보인다. 이 사실에서 하나의 다른 조형성이 고스란히 다듬어진다. 그 조형성은 특히 운필과 터치를 강조한다. 그것은 선사시대부터 이베리아-아프리카 지역에 나타났고, 서예와 일필휘지—筆揮之와 함께하는 중국 회화를 지배했으며, 아일랜드 세밀화와 바이킹 장식의, 엮음무늬와 구불구불한 선들은 물론, 폴리네시아의 와선渦旋 모티프를 설명해 주는 것이다. 그것은 우리 시대에도 앙드레 마송André Masson 같은 화가나 더 근자의 추상화가들, 예컨대 아르퉁H. Hartung이나, 술라주P. Soulages, 마티외N. Mathieu, 미쇼H. Michaux … 등의 열광적인 분출의 화면을 생동케 하고 있다.(도판 185)

미술가들이 공간을 면들이나 입체들로 분할하고자 한다면, 혹은 특히 공

183. 탈. 구로[10]미술. 코트디부아르. 르 코르뇌르 컬렉션. (왼쪽)
184. 모딜리아니, 〈조각〉. (오른쪽)

추상을 향한 첫 걸음으로 마티에르는 기본적인 입체들로 환원되는데, 이런 탐구에서 우리 시대는
흑인 미술을 되발견한다.

185. 아르퉁, 1955년 2월.
186. 오지아송, 〈회화〉,
1955.(p.301)

너무나 현실을 벗어
버린 나머지 현대미술은
추상화에서 구체화la pienture
concrète로 넘어갔는데,
구체화는 운필의 역동적인
표현이나 마티에르 자체의
연금술에만 진력한다.

간을, 빠른 운필과 그 터치로 나타나는 힘을 분출시키는 장場으로 본다면, 그
것은 그들이 그들의 예술의 엄밀히 조형적인 국면만을 고려한다는 뜻이다.
이 경우 그들은 무엇보다도 하나의 축조築造를 생각하고 있는 것이다. 그런
데 그것이 전부인가? 자연 그대로가 아니라 거기에서 추출할 수 있거나 창
조할 수 있는 형태들을 취한 다음, 미술은 또 그것들보다도 그것들을 견고하
게 유지시킬 마티에르, 그림의 경우 회화 마티에르를 더 선호하게 된다. 현
대미술은 그 근본적이고 극단적인 해결책들을 통해, 다른 요소들에서 흔히
잘 구별되지 않았던 이 요소를 유리시키는 것을 도와주었다. 순수한 형태의
화가들 옆에, 추상미술은 **무형태**의 화가들이 태어나는 것을 보았다. 그리하

여 추상미술은 때로, 그것과 상반되어 보이는 구체미술art concret 혹은 날미술 art brut이라는 명칭을 취하기도 했던 것이다. 그것은 형태의 인습적인 개념이나 자연과의 유사성에 대한 예속에서 해방되기 위한, 그리고 화가로 하여금 그가 사용하는 재료의 물질 자체에서 그가 원하는 효과를 이끌어내게 하기 위한 노력이었다.

예컨대 뒤뷔페J. Dubuffet처럼 어떤 화가들은 이런 길로 들어서서, 특히, 유머가 가장 큰 자리를 차지하고 있는 도발을 감행했다고 한다면, 그 길에서 정녕 창조적인 영감을 펼친 다른 화가들이 있는데, 예컨대 자신의 마지막 단계의 기법에 있어서의 오지아송P. Hosiasson이나, 리오펠J. P. Riopelle, 비에이라

다 실바M. H. Vieira da Silva, 또는 자신의 한 작품에 의미심장하게도 '위대한 그림물감'이라는 제목을 붙인 볼스Wols 등이 그러하다. 마티에르에 대한 이와 같은 거의 연금술적인 탐구에 이끌려 바스킨M. Baskine 같은 화가는 일종의 회화-조각이라고 할 작품에 이르렀는데, 그 제목을 예컨대 '연금술의 광물, 수은'이라고 할 수 있을 것이다.(도판 186)

여기에서도 우리의 동시대 화가들은 회화의 가장 근본적인 본성을 **분석**하려고 한 나머지, 흔히 이론의 자의성恣意性에 빠졌고, 이론은 그들을 정당화한다기보다 그들을 몰고 갔다. 그런데 이론은 창조에 작용하고 있는 동인動因들 전체를 알려 주기는 어렵다. 확신하는 바이지만, 결정적인 것은 정녕 차라리, 인간이 행동을 시작하자마자 작용시키는, 밀접히 연관되어 있는 수다한 동기들에 대한, 가능한 한 완전한 각성이다….

그러나 적어도 현금의 미술은 그것이 제시하는 해결책들의 과격한 난폭성으로써 회화의 내밀한 수단들을 분석하는 데에 도움이 되고 있는데, 그 수단들은 현대미술이 없었다면, 경험상 혼동된 채로 남아 있었을 것이다. 그리하여 조형성의 문제 옆에, 통상적으로 그것과 잘 구별되지 않는 회화성의 문제가 제기된 것이다.

2. 회화성

회화는 형태의 구축이라는 조각과 건축의 본질적 문제에 전념하는 한, 조형예술이라는 명칭을 그것들과 함께 거리낌 없이 공유할 수 있다.

그러나 회화가 더욱 그 자체만이 되고 그 참된 사명에 부응한다면 곧, 그것은 그 세 장르의 범할 수 없는 균형에서 벗어나 삶과 움직임으로 몸을 돌리는 것이다. 그럴 때에 그것은 더 독자적인 다른 수단들을 발휘한다. 그것은 선을 더 이상 오직 확정된 입체에 예속된 윤곽선이 되게 할 뿐만 아니라, 또한 손의 도약을 환기시키는, 자유롭게 굽이치고 구불거리는 운필선이 되

187. 퐁텐블로 유파, 〈가브리엘 데스트레〉 세부. 파리 루브르박물관.
옛날 회화 기법은 고르고 매끈매끈한 마티에르 효과밖에 허용하지 않았다.

게 하고, 그림물감을 더 이상 소묘된 윤곽을 채워 넣기 위해서뿐만 아니라,
또한 색의 주술을 펼치기 위해, 화필의 행복한 충동들을 잡아 고착시키기 위
해 사용하는 것이다. 그리되면, 회화는 그것을 제작한 몸짓의 기록이 된다.
그리하여 그것은 다른 미술들과 구별되게 되고, 그로써 스스로에 새로운 가

188. 폼페이의 벽화. 나폴리 국립고고미술관.(왼쪽)
189. 히에로니무스 보스, 〈악마의 성 안토니우스 유혹〉 세부, 1505-1506. 리스본 국립고대미술관.(오른쪽)

고대나, 중세 말기의 화가들은 아직 유채를 사용하지 않고 있었지만, 때로 그들의 매체에서 회화성의 효과를
이끌어낼 줄 알았다….

능성들의 세계를 열어 주는데, 그림물감과, 화필의 터치와, 색이 그 주된 수
단들일 것이다.

새로운 수단: 그림물감

가장 오래된 회화기법은 액체 채색도료를 펼쳐 바르기만 하는 것이었고, 그
도료가 형태의 윤곽선 내부를 그대로 채우고 그 요철을 명암의 정도로 표현
했다. 모든 것이 조형 효과에 종속되어 있었던 것이다.(도판 187)

그러다가 유채油彩 기법이 나타난 날, 회화성이 태어났던 것이다. 어느 정
도 고른 색의 층에 지나지 않던 것이, 다양한 두께의 마티에르, 필요할 경우,
화필로, 나중에는 심지어 팔레트 나이프로 거의 조소될 수 있기까지 하는 마
티에르가 되었다. 이전에 프레스코 화[11])나 템페라 화[12])에서는 액상液狀 전색

판 데르 베이던, 〈최후의 심판〉 세부, 1444-1448. 본 오텔리외.

2로, 유채 회화도 필요할 경우에는 에나멜만큼 고르고 특징 없는 채색을 할 줄 안다.

제展色劑(물, 아교, 고무 수지樹脂 등등…)가 그 안에 담겨 있는 안료에 견고성을 가질 수 없게 했다. 오직 밀랍만이 —하기야 그것도, 고대회화에서 그 역할을 사람들이 과장한 것으로 보이지만— 이미 유채와 같은 모습을 보여 주었다. 운필 터치가 보이기 위해서는 게다가, 그것이 포개지는 앞선 색칠들에 '삼켜지지' 말아야, 흡수되어 녹아들지 말아야 하는데, 프레스코 화에서나 그 정도는 덜하지만 템페라 화에서는 그렇지 못했던 것이다.

물론 예외들이 있었다. 고대에서부터 미술가는 때로, 분명히 눈에 띄는, 강조된 강한 색조를 능숙하게 사용했었고, 그리하여 자신의 회화에 힘을, 심지어 기꺼이 '현대적'이라고 할 만한 격렬함을 부여했었는데, 그것은 제諸세기에 걸쳐 때때로 발견되는 현상이다.(도판 188, 189) 그것은 어쨌든, 유채 기법이 15세기에 정녕 새로운 시대를 열었다는 사실은 부정할 수 없을 것이다. 화가들이 그 찐득찐득하고 연성延性이 있는, 쌓이는 데에도, 또 가볍고 투명하게 얇게 발리는 데에도 똑같이 적합한 유채를 보유하게 되었을 때, 그런데도 그들은 그것을 어떻게 온전히 이용할 수 있는지를 곧 가늠하지 못했다. 그들은 그것의 무한한 가능성을 현실의 치밀한 모방에 응용하는 것으로 만족했던 것이다. 그들은 심지어, 그들이 추구하던 눈속임 그림에서 관상자들의 주의를 돌리지 않기 위해 일체의 작업 흔적을 숨기려고까지 했다. 그 때문에 그들은 유채를 가능한 한 고르게 바름으로써, 그 밀도를 거의 한결같게 유지하고 그 아름다운 에나멜 속에 자신의 운필 터치의 자국을 삼켜 버렸던 것이다.(도판 190)

그러다가 그 마티에르에 고유한 특질들, 이를테면 그 개성을 깨달을 때가 오게 된다. 다른 사람들의 개성을 모방할 수 있는 배우는, 자신의 개성이 표출되는 것을 막을 수 없는 법이다. 우리는 살펴본 바 있지만, 모든 수단은 그 자체의 목적이 되는 경향이 있다. 회화 마티에르는 눈속임 그림을 획득하기에 바쳐졌다가, 이제 자체의 독립을 획득하려고 한다. 화가는 그 특성들, —유동성, 유질성油質性, 그리고 화가의 손이 거기에 남길 수 있는 흔적으로서의 강조, 부드러움이나 격렬함, 이런 것들을 부각시키게 된다. 수단으로서

의 악기는 전체 악곡을 풍부하게 하는 고유한 소리, 음색, 그리고 변하는 억양을 가지고 있지 않은가? 미술이 유사성의 세심한 정확도에 사로잡혀 혼미한 상태에 머물러 있던 한, 작업의 능력과, 솜씨의 아름다움은 유사성에 추가되는 것만이 허용되었을 뿐, 그것을 깨트리는 것은 허용되지 않았다. 이후 그 독립성의 허용범위는 끊임없이 더욱더 넓어져 갔다.

회화 마티에르가 독립성에 이르다

회화의 경우와, 언어 및 그 발전의 경우는 비슷하다. 언어의 경우, 시초에는 내용의 연맥을 잃어버리지 않기 위해 모든 것을 설명하고 단 한 단어도 빠트리지 않아야 한다. 그러나 훈련된 기억력이 습관적으로 나오는 표현들을 예견하게 되고, 그래 그것이 본능적으로 채워 넣는 그런 표현들을 우리가 말하지 않고 지나갈 수 있을 때가 오게 된다.

　마찬가지로 눈도 교육을 받으면, 회화에서 응축과 생략, 더 나아가 암시를 가능하게 한다. 이처럼 짐을 던 회화 기교는 쓰이지 않게 된 힘을 보유하게 된다. 시초에 미술가는 조직적이고 완전한 표현을 통해 끝에서 끝까지, 선으로써 윤곽을, 점진적인 요철로써 입체성을 나타냈는데, 어느 날 전형적이고 인상적인 암시들로 만족할 수 있게 된 것이었다.

　우리의 일상적인 삶에서는 하나의 대상을 확인하기 위해 그것을 세밀하게 만져 볼 필요는 조금도 없다. 몇몇 특징적인 강한 인상들이 그것을 가능케 한다. 이와 같이 회화도 색 반점들을 칠하는 것으로 그칠 수 있게 되는데, 우리의 정신이 보는 것을 인지하기 위해서는 그 색 반점들로 충분한 것이다. 그러나 회화가 덜 분명하면 할수록, 그것이 보여 주는 것이 빈틈없는 적절성을 갖추어야 하는 것은 더욱더 필요해진다. 회화가 그 적절성을 얻는 것은, 형태의 경우에는 특징적인 외형에서, 색의 경우에는 시선이 지각한, 색의 이례적인 풍미에서, 그리고 색의 농도의 경우에는 잘 선택된 명암 관계에서이다. 어쨌든 회화가 본질적인 것을 건드리기만 했다면, 눈은 만족스러워할 것이다. 그렇게 눈이 만족함으로써 기법적 수단들은 미사용 상태에 있게 되고,

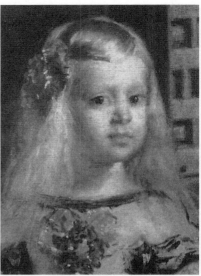

191. 벨라스케스, 〈마르타의 집에 있는 그리스도〉 세부, 1619년경. 런던 내셔널갤러리.(왼쪽)
192. 벨라스케스, 〈시녀들〉 마르가리타 공주 부분, 1656. 마드리드 프라도미술관.(오른쪽)

예컨대 벨라스케스 같은 한 사람의 화가의 작품들에서도 요철을 묘사하는 운필 터치에서 생략적인
운필 터치로의 이행을 따라가 볼 수 있다.

미술가는 그 수단들을 그가 가장 바라는 대로 사용할 자유를 얻게 된다.

인상주의는, 화가에 대한 현실의 속박을 덜기 위해 오래전부터 기도되어
온 노력을 그 극단적인 결과에 이르게 함과 동시에, 그 노력을 자각했을 뿐
이다. 그리하여 화가는 인상주의를 색 반점의 진실성으로써 찬양하기만 하
면 되었다. 인상주의는 화가를, 윤곽선, 형태, 요철 등 지적이거나 촉각적인
관념들에 대한 오랜 예속에서 이와 같이 벗어나게 한다.

그런 의미에서 인상주의의 가장 위대한 선구자는 확실히 벨라스케스D.
Velázquez였다. 그는 그의 화력畵歷을 거치면서 전통적인 충실한 대상 표현에서
시각적 인상으로 넘어갈 수 있었던 것이다. 예컨대 1619년경, 〈마르타의 집
에 있는 그리스도〉를 제작하며 사람 머리를 그리고 있었을 때, 그는 대상에
대한 세심함으로 가득 차 있었다. 이어지는 선으로 윤곽을 표현하고, 피부를
나타내는 채색에 중첩시켜 그늘을 능숙하게 점진적으로 질게 하거나 옅게

하면서 입체성을 표현했다. 1656년에는 〈시녀들〉의 공주를 그리는데, 색이 놀랄 만큼 세련되어 있었다. 색은 어떤 것도 충분히 표현했다. 공주의 그 얼굴 피부의 편편이 각각의 특이한 색조로 정확히 표현되었는데, 많은 경우 예상치 못했고 또 이전에는 눈에 띄지 않았던 그토록 다양한 변조에 경탄하게 된다. 그런데 색에 대한 이와 같은 확실한 질적 감정이 있기에, 그에 따라 그는 일체의 다른 암시가 필요 없었다. 본질적인 것이 표현된 것이었다. 소묘와 요철 표현이 알려 줄, 대상의 필요 없는 정보들을 더 이론적이고 덜 환기적인 방식으로 상세히 나타내는 게 무슨 소용이겠는가? 그렇게 한다면 그것은 중복어법[13]과 같은 것이리라.(도판 191, 192)

그의 눈이 행하는 전격적인 결정들은 때로 도전적이기까지 해, 우리의 예상을 전혀 빗나간다. 런던의 내셔널갤러리에 있는 그의 작품 〈비너스의 화장〉에서 머리를 가까이에서 보라. 그의 대담성은 무모하다고 할 정도인데, 그는 실제로는 빈 공간, 빛이 퍼져 있는 그냥 밝은 공간이 있는 곳에 가장 강한 견고성을 가진 유채를 발라 놓고, 뼈대에 지탱된 큰 살덩이가 나타나 있

는 곳에 보일 듯 말 듯한 연한 채색을 해 놓아, 그 연한 색은 그야말로 색의 은유라고나 할 법하다.(도판 193)

이후 화가들은 정녕 그들에게 속하는 언어, 그 자체의 고유한 어휘와 문법을 가진 언어를 보유하고 있음을 깨닫게 된다. 그 언어로 그들은 현실 언어를 번역하는데, 그러나 그 번역은 더 이상, 조심스럽고 아마도 세심한 축어역은逐語譯이 아니다. 그런 축어역은, 특히 원문 텍스트의 아름다움을 되살려 내려고 애쓰며 우아하게 옮기는 것보다 덜 효과적인 것이다. 게다가 그들은 글의 경우에 타키투스Tacitus의 번득이는 단 한 단어가 길게 상술하는 것보다 훨씬 더 인상적인 것과 마찬가지로, 간략한 묘사가 강렬함을 두드러지게 한다는 것을 깨닫는다.

색 농도의 점증이나 점감을 버릴 수 있다는 것을 처음으로 발견한 것은 베네치아인들이었다. 대상을 알리는 격별히 타당한 몇몇 표지標識들을 나타내면, 눈은 스스로도 알지 못하는 가운데, 나타내지 않고 지나간 부분들을 보

194. 틴토레토, 한 노인의 머리, 〈예수의 십자가 수난도〉 세부, 1565. 베네치아 산로코회당.(왼쪽)
195. 브론치노, 시간의 얼굴, 〈비너스, 큐피드, 어리석음과 세월〉 세부, 1545년경. 런던 내셔널갤러리.(오른쪽)

르네상스 시대 한창때, 한 피렌체 화가의 색 농도 점증감 기법과 한 베네치아 화가의 단절적 운필 기법이 대립하고 있었다.

충하게 된다.

조토Giotto 유의 화가가 가장 교과서적인 관례적 기법—이런 기법은 르네상스 시대의 몇몇 대가들에게서도 여전히 발견되는데—으로 성의껏, 그리고 말하자면 공 모양으로 둥글게 나타내려고 전념한 14세기의 한 사람 머리와, 서로 떨어져 있는 채색 반점들이 요철의 중요한 '단계들'을 눈에 띄게 하는 것으로 그친, 티치아노가 그린 머리를 비교해 본다면, 그것은 얼마나 많은 것을 알려 주랴! 그런 각 단계는, 이후 고립된 운필 터치로 표현되는데, 따라서 그 터치는 표현의 자유를 얻는다.

틴토레토의 경우 그러한 운필의 과격함은, 가까이에서 보면 하늘에 빈 공간을 두고 서로 떨어져 있는 구름들만큼 화포 위에서 구별되어 나타나는 몇몇 터치들로 끝내 버리는 대담성에 이르러 있다. 그런데도 눈이 거리를 취해 보면서 각 사물을 색 농도의 단계에 따라 '제자리를 잡게' 하면, 손의 애무에 맡겨진 단단한 입체처럼 뚜렷해 보이는 놀라운 돌출부가 나타나는 것이다.(도판 194, 195)

마티에르와 운필 터치

이와 같이 종속 상태에서 해방된 유채 물감은 이제 마티에르로서의 효과와 운필 터치의 효과를 활용할 수 있게 될 터이다.

마티에르! 그것은 이후 이중의 작용을 하게 된다. 거리를 두고 떨어져서는, 채색 반점들이 망막 위에서 잘 섞여, 생각의 현실 재현 활동이 자유롭게 이루어질 때, 현실의 환영만이 지각된다. 그러나 관상자가 그때에 느끼는 즐거움의 본질을 더 잘 음미하기 위해 그림에 다가가면, 한 미지의 영역, 회화의 영역으로 들어가게 되는 것이다.

렘브란트의 형의 투구는 순진한 관상자를 놀라게 할 것이고, 그는 번쩍임과 금 세공술 가운데 표현된 그 빛나는 금속의 재현의 기적 앞에서 넋을 잃을 것이다. 그러나 가까이 가면 그 신기루는 사라져 버리고, 유채 물감이 분명하고 명확하게 스스로를 드러낸다. 그것은 그 가능성들로써 경탄케 하는

196. 렘브란트,
〈황금 투구를 쓴 남자〉
(미술가의 형), 1650.
베를린 국립회화관.(위)
197. 투구를 그린 마티에르의
크게 확대한 세부.(아래)

멀리서 보면, 렘브란트
작품의 마티에르는 그것이
모방하는 대상의 마티에르와
일치해 보인다…. 가까이에서
보면, 작품의 마티에르는
미지의 현혹적인 마티에르,
회화 마티에르를 드러낸다.

198. 샤르댕, 〈식사기도〉 세부(도판 202 참조). 파리 루브르박물관.
샤르댕의 한 그림에 대한 확대 사진의 한 세부를 근접 조명으로 살펴보면, 놀라운 채색의 결이 드러난다.

199. 앵그르, 〈리비에르 부인〉의 왼손. 파리 루브르박물관.
200. 프란스 할스, 〈하를럼 시 양로원 이사들의 그룹 초상〉 세부(한 양로원 관리자의 손), 1644. 프란스할스미술관.(p.315 위)
201. 페르메이르, 〈창가에서 편지를 읽는 여인〉 세부, 1657. 드레스덴미술관.(p.315 아래 왼쪽)
202. 샤르댕, 〈식사기도〉 머리 세부. 파리 루브르박물관.(p.315 아래 오른쪽)

대가들의 작품들은 마티에르를 매끈하게 하거나, 흐릿하게 하거나, 오돌토돌하게 하거나, 격렬한 힘을 주거나… 하는 식으로
그것을 다룸에 있어서 무한한 다양성을 보여 준다.

데, 떨어져서 보면 원시인들이 이미 발견했었던, 충만하고 매끈한 에나멜이
지만, 가까이에서 보면 유출하는 용암처럼 경련하고 뒤틀리며 녹아 흘러내
려, 소용돌이치기도 하고, 튀기도 하며, 끓어오르기도 한다. 그것은 거품 이
는 물결이나 탁탁대며 타는 불꽃이 수없이 새롭게 구현되는 것을 보며 싫증
나 하지 않는 그런 끝없는 관조를 불러온다. 그것은 우리가 차가운 수정 같
이 투명하거나 거품에 덮인 파랑波浪들로 쏟아지는 계류 가에서 현혹되듯,

겨울날 벽난로 앞에서, 그 안에서 불그스름한 불등걸들이 무너져 내리거나 불꽃들과 불똥들이 되튀어 오르는 광경 앞에서 현혹되듯, 우리를 현혹하는 것이다.(도판 196, 197)

사원소四元素[14]의 몽상들에 대해 그토록 경탄스럽게 말할 수 있었던 바슐라르G. Bachelard가 회화를 별로 돌아보지 않았던 것은 유감스러운 일이다.[15] 유채 물감이라는 그 변화무쌍한 요소―다른 모든 것들이 될 수 있으며, 동시에 그것에 고유한 즐거움을 유발시킬 수 있는―가 촉발하는 몽상들에서 그라면 무엇인들 끌어낼 수 있지 않았으랴? 샤르댕J. B. S. Chardin의 한 그림 앞에서 누구인들, 눈이 맛있는 음식을 두고서인 듯 취하듯이 즐기는 유채의 그 풍미에 경탄하여 그 자리를 떠나지 못하지 않았으랴, 정작 그림이 보여 주는 그 파이프, 그 항아리, 그 푸른 손궤는 잊어버리고? 눈 또한 그 자체의 식욕, 그 자체의 포식을 찾는 것이다. 그리하여 오랫동안 숙성되는 좋은 포도주처럼 긴 시간을 득이 되게 하여 옛 도자기처럼 금이 간, 그런 어떤 두껍게 발린 유채 물감을 탐하는 것이다. 회화 마티에르는 광물처럼 단단하고 오래가기도 하고, 식물처럼 유연하고 과육질이기도 하며, 살처럼 생생하고 육감적이기도 하다.(도판 198, 202)

과연 생생한데, 왜냐하면 그것은 그 약동상躍動像을 인간의 손에서 받아들였기 때문이다. 그것은 손의 자국을 지니고 있는데, 그래, 마티에르일 뿐만 아니라, 응고된 몸짓, 생각 자체이기도 한 몸짓이다. 손은 채색 반점이 재획득한 자율성에 의해 분명히 드러나게 된 운필 터치의 덕택으로 마티에르에 뚜렷이 나타나 있는 것이다.

우리는 운동경기 팬이 대전의 결과를 더 빨리 알기 위해서만 경기에 오는 것은 아니라는 것을 잘 알고 있다. 그가 주의 깊게 경기 현장에 있는 것은, 선수가 어떻게 승리하는가를 보는 즐거움을 기대하기 때문이다. 검술 시합을 보면서 그는 대결(회화에서 미술가를 자연 앞에 맞세우는 그 대결) 자체는 거의 잊어버리고, 결투자의, 그의 검의, 날카롭게 신경을 집중하면서도 우아한, 빠르고 빈틈없는 검술 자체를 따라가는 것이다. 회화의 경우도 이와 같

다. 미술가도 목표에 도달하는 것은 중요하다. 그러지 못한다면, 그는 묘기만 흉내낼 수 있을 뿐일 것이다. 그러나 그가 목표에 도달하는 몸짓은, 투우 팬에게 투우사가 소에 가하는 최후의 치명적 일격이 가지는 것과 같은 중요성을 가진다. 그는 정확할 수밖에 없을 것이다. 그러나 그러면서도 능숙할 수도, 깜짝 놀랄 만할 수도, 감동적일 수도 있을 것이다.

운필 터치에서 미술가가 그의 흔적을(자기 정원의 산책길을 완벽하게 하는 데에 너무 열중해서 정원사들로 하여금, 거기에 자기가 지나온 뒤에 남긴 자기 발자국들을 없애게 했다고 하는 어느 주교의 이야기를, 바레스는 생시몽Saint-Simon에 뒤이어 인용한 바 있는데, 바로 그 주교와 같이) 지우려고 하지 않는다면, 운필 터치는 그의 창조의 몸짓에 대한 해독할 수 있는 충실한 기록이 된다. 그것은 그의 자질, 그의 자신감, 그의 자재로움, 그의 강렬성, 그의 쇄신刷新 능력, 그의 열정, 그리고 감히 말하건대 그의 정신을 증언하는 것이다. 그리고 그것은 창조의 순간적인 불티가 섬광을 발하는 저 번득임에, 작품이 가지는 지속성 자체를 부여한다.(도판 199-202)

여기서 우리는 이미 조형성의 문제를 넘어서고 있으며, 표현의 문제에 접근하고 있다. 사실 회화성은 이중적인 본성을 가지고 있다. 마티에르를 통해서는 아직 그림의 공간적 구성 및 그것에 기대할 수 있는 효과와 본질적인 관계에 있고, 운필 터치를 통해서는 미술가 및 그가 작품 속에서 그 자신에 관해 드러낼 수 있는 것에 빛을 던진다.

표현 방식의 매력적인 힘

18세기부터 화가의 일이 모델에 대한 엄밀한 모사에서 자유로울 수 있는 거리를 획득하자, 회화 기법의 무한한 다양성이 펼쳐졌다. 범용한 화가들이 바로 그들을 정의하는 몰개성성 때문에 그 다양한 기법들을 이용하는 데에 부적격하고, 거기에 그들이 가지고 있지 않은 능력을 발휘하는 데에 부적격한 것으로 드러난 반면, 탁월한 화가들은 희열에 차서 미술의 그 신장伸張 수단을 장악했던 것이다.

예컨대 베르스프론크J. C. Vespronck 같은 화가의 프란스 할스Frans Hals 초상화는 떨어져서 보면, 그 전체적인 외양에 있어서 인물의 태도, 모델 자체와 정녕 혼동될 수 있지만,[16] 그러나 훈련된 관상자의 눈에는 그렇게 거리를 두고 보더라도 그 채색된 표면에, 어떤 생기와, 암묵리의 발랄함과, 강렬한 삶이 감지되는 일종의 열광 상태 등, 그런 것들이 있다. 그런데 가까이에서 보면, 떨어져서 보던 그림에서 그토록 현실 그대로이던 뚜렷한 형태들, 물건 덩어리들이 터지고 갈갈이 찢어져, 이젠 정녕 약동하는 힘들의 장場일 뿐이다. 회화 공간은 서로 교차하며 퍼져 나가는, 계속 따닥따닥 대는 단속음 같은 운필 터치들로 뒤덮이는 것이다.

경탄스러운 것은, 마티에르의 이와 같은 격렬한 파쇄破碎가 뒤죽박죽인 상태를 유발할 수 있을 것 같지만, 언제나 그 한계점에서 유기적인 조직을 이룬다는 사실이다. 그 파쇄 상태는 무류無謬의 확실성으로써 위대한 화가를 알아보게 하면서 결코 작품의 마지막 암시를 방해하지 않고, 삶의 전율을 거기에 은밀하게 불어넣음으로써 그것을 강화하는 것이다.

나는 조금 전에 검술을 환기한 바 있는데, 이 경우가 바로 검술의 하나이다. 화필은 어떤 유연한 동작이라도 할 준비가 되어 있는, 검을 쥐고 튀어나오는 손목을 환기하고, 강한 색조의 운필 터치들은 결코 헛나가지 않는 검이 상대편 검에 부딪혀 솟아나는 소리와도 같은 것이다. 화필은 그것이 노리고 신경 자체를 건드리는 아픈 곳까지 더 깊이 찔러, 예기하던 시각적인 충격을 일으킨다. 그림 속 어떤 손은 가까이에서 보면, 운필 터치들의 편물에 지나지 않는다. 현실의 보일 듯 말 듯한 변화상이라도 그대로 모사하려고 했을 앞선 화가들과는 반대로 할스는 요란하게 자유를 행사하며 그림으로써, 화폭 위의 그 편물 같은 모습을 망막이 지각하게 될 때에라야 비로소 현실이 순전히 시각을 통해 재현되는 것이다.(도판 200)

이리하여 우리 앞에 회화에서의 삶의 문제가 다시 나타나는데, 그러나 더이상 삶의 충실한 상형象形의 각도에서가 아니라 그 상형에서 기대할 수 있는 심미적인 즐거움의 각도에서이다. 이미 주목케 한 바 있지만, 움직임은

단순히 **표상**되는 것만은 아니며, 이후 그림 자체의 일부를, 그 구조의 일부를 이루어, 거기에 통합되어 있는 것이다.(p.238 및 이하 참조)

미술사는 내가 회화의 속도라고 부르려는 것을 분석하는 데에 거의 괘념하지 않았다. 이 관념은 역설적으로 보일지 모른다. 그러나 그것은 뚜렷하고 자명하다. 대상을 두드러지게 하거나 흐릿하게 하는 데에, 운필 작업을 완만하게나 격렬하게나 하는 데에, 속도는 지각되는 것이다. 잔잔한 물처럼 움직임 없는 그림들이 있는데, 그 물에는 투명한 그림자들이 비치고, 그 물을 어떤 것도 흐리게 하려고 위협하지 않는다. 또 다른 그림들이 있는데, 그 그림들에서는 화필의 애무가, 숨죽인 것과 같은 조심스러운 활기를 창조한다. 그런가 하면, 지진의 불가항력적인 힘을 받은 지각처럼 사방에서 요란하게 균열을 일으키는 그림들이 있고, 또 암초로 부서지고 소용돌이로 휘돌아 가며 재빠르게 흘러가는 계류처럼 숨을 헐떡이고 거품을 부글거리는 그림들도 있다.

속도는 그 리듬과 떼어 놓을 수 없다. 할스, 루벤스, 프라고나르J. H. Fragonard 등은 가장 **빠른** 화가들 가운데 드는데, 그러나 할스는 열광적이고 파괴적이고 발작적이라면, 힘에 찬 루벤스는 전체적이고 불가항력적인 앙분昻奮을 밀고 가고, 한결 신경질적인 프라고나르는 퍼져 나가면서 파도처럼 물을 튀기다가, 마지막에는 루벤스와 비슷한 위풍당당으로 끝난다.

이처럼 다양한 그 움직임들은 제각각 관상자들에게 전달되고, 그 막힘없는 항구성과 그 완전성으로써 회화의 공인된 즐거움에 기여하는 것이다.

색, 마지막으로 인지된 것

그런데 색은? 색은 그것 역시 사실성의 보조자였다. 그것은 재현된 대상들이나 빛을 식별하는 데에 기여하는 것이었다. 그러나 그것 또한, 그것의 도움으로 규정되던 대상의 표면과 결별할 수 있는 것이다. 이전에 그것은 그 표면의 윤곽선 안에 요철을 나타내는 데에 동원되면서 갇혀 있었다. 인상주의는 색에, 그 모든 것이 없어도 되며 그 자체의 수단만으로 모든 것을 생동

케 할 수 있다는 것을 가르쳐 주었다. 심지어 현대미술에서 뒤피R. Dufy의 화필은 색을 바르면서, 대담하게도 그것을 대상의 외곽에 더 이상 일치시키지 않는 장난스런 즐거움을 취하기도 했다!(도판 203)

기실 색은 그림에서 사실성에 가장 독립적인 요소이다. 편협한 관상자들이라도 색을 장식적인 것으로 여기고, 형태와 그 수단인 소묘에는 강력히 금지하는, 적당한 근사성과 갖가지 기발함을 색에는 허용한다. 사람들은 오랫동안 이렇게 말해 왔다. 소묘가 '정확하다'라거나, 소묘는 '정직한 것'이다, 등. 색으로 말할 것 같으면, 그것은 몽상과 상상의 방종에 대한 권리가 있는 것이다.

이와 같은 사정의 이유는, 우리의 감각이 제공하는 현실에 대한 앎은 공간에 대한 경험을 주요소로 하기 때문이다. 현실에 대해 지성이 구축하는 관념의 경우도 이와 유사한데, 그것은 베르크손이 환기한 바이다. 물리적인 파악이나, 말과 명료한 관념에 의한 파악이나 똑같이, 형태로 규정되는 것에서 강렬성이나 특질만으로 느껴지는 것으로 넘어가자마자, 힘을 잃는다. 공간 구획과의 유추로써만 '명료하고 구별되는' 생각들이 있는 것이다. 순전한 감성은 혼란되고, 지속만 있을 뿐이다.

그러므로 자연의 표현에서 회화는 특히, 시각에 시각적인 공간의 관념을 환기시키고 그로써 촉각의 경험과 결합하는 것들에 의거하려고 했다. 그 이외의 것은 '확고'하지 않은 것으로, 믿지 못할 것이었다. 형태와 입체가 계측이나, 공간의 제차원이나, 또는 비율에 관계되는 것이어서 그것들의 통제에 따르는 것이라면, 색은 형태와 입체에 일치하도록 제한되지 않을 때에는 감성에 의해서만 평가될 수 있을 뿐이다.

색은 이처럼 감각과 이성이 결합하여 하는 지휘를 쉽게 받지 않고, 차라리 인상에 속하는 것이므로, 신중한 고대문화에서는 조심스럽게 사용되었을 뿐이다. 그것도, 형태를 강조하고 장식하는 데에 제한된다는 조건 하에서였다! 고대 저자들은 이런 사정을 잘 드러내는 텍스트들을 남겼는데, 거기에서 그들은 색을 비난하고 만족蠻族들의 상스러운 즐거움으로 경멸적으로

뒤피, 〈도빌 경마장의 경마〉 세부. 폴 페트리데스 컬렉션.

204. 모네, 〈고디베르 부인〉 초상화의 화병 부분 세부, 1868. 파리 루브르박물관.
현대미술로 갈수록 화가의 손은 그 움직임을 더 자유롭게 드러낸다. 이 모네의 작품은 이미 마티스의 작품처럼 보인다!

내치고 있다. 플리니우스는 자랑스럽게 이렇게 환기한다. "아펠레스Apelles와 또 다른 화가들은 네 가지 색만으로 불후의 작품들을 완성했다. 인도에서 우리에게 그 강들의 진흙탕과 그 용들과 코끼리들의 시체를 보내는 오늘날, 더 이상 걸작의 창조는 없다." 지중해 문명이 색에 대한 전적인 편애에 찬, 이방의, 특히 동양의 본질을 얼마나 잘 알아보았는지를 이보다 더 분명히 지적할 수 없다.

마찬가지로 비트루비우스M. Vitruvius는 이렇게 말한다. "사람들은 오늘날 단 하나, 번쩍이는 색만을 애호한다. 화가의 기예는 더 이상 거기에 관여하는 바가 없다."

또 루키아노스Lukianos도 이렇게 지적한다. "만인蠻人의 눈을 위한 화려한 볼거리…. 만인들은 아름다운 것보다는 현란한 것을 좋아한다." 그리고 그는 만인들이 "미술도, 아름다움도, 적절한 균형도, 우아한 형태도"[9] 음미할 줄 모른다고 비난한다.

색과 음악

이와 같이 색은 사실성과 또한 조형성에 억제된 채로 허용되어 있었는데, 결국, 공간예술에 있어서 명백히 그 두 특성에 속하지 않는 모호한 부분, 명확히 규정할 수 없는 유추관계로 사람들이 음악과 연관시킨 부분을 나타내게 되었다. 여기서도 언어는 설득력이 있는데, 언어는 그 두 분야 사이에 수다한 교환이 있게 하고, 그 둘을 잘 구별하지 않는다. 사람들은 **색의 음계**[색계色階]라고 하고, 어떤 색은 **둔탁하고**, 또 어떤 색은 **날카로우며**, 또 어떤 색은 **음조가 높다**[강한 색조]고 한다. 그리고 사실 '토날리테tonalité[음조, 색조]라는 말은 음악과 미술 양쪽의 어휘에 속해 있다. 역으로 사람들은 어떤 음악을 두고 **색깔이 있다**고 하고, 어떤 소리의 반향을 두고 **흐릿하다**고 한다….

그리하여 색에는, 여러 색들이 현실에서의 그것들의 배열과 무관한 법칙에 따라 자유롭게 선택되고 배합될 권리가 아주 일찍부터 인정되어 있었다. 색들을 배치할 때에 눈의 즐거움, 한마디로 조화—또 다시 음악 용어인데—

를 추구하는 것이 용인되어 있었던 것이다. 나중에 사람들은 이 관능적이고, 이를테면 미각적인 즐거움에 감동, 즉 내밀한 정서적인 울림이 더해질 수 있다는 것을 깨달았다. 다시 한 번 음악처럼….

어떤 의미로는 색은 심지어 음악보다도 더 우리를 순전히 감각적인 세계로 인도한다. 왜냐하면 음계나, 멜로디와 화음과 대위법을 통한 음들의 조직이나, 모두 정확한 수치와 규칙으로써 정식화程式化될 수 있기 때문이다. 그러나 색은 그것을 그런 공통의 척도에 따르게 하기 위해 수많은 시도들이 이루어졌음에도 불구하고, 그것을 규제하려고 기도된 모든 체계들을 벗어났다. 그것은 형태의 비율이나 화음처럼 산정算定될 수 없는 것이다. 그것은 주관적 평가만 불러들일 따름이다.

색은 그것을 장식으로만 받아들이는 이성적인 인간들에게는 혐오의 대상이지만, 감각적인 인간들에게는 열락悅樂을 주고, 회화의 마력적인 세계를 열어 준다. 바로 그것이 앵그르와 들라크루아를 대립시키는 갈등의 전체 의미이다. 그 갈등은 그들과 더불어 한결 명징한 형태를 취하지만, 그러나 그것은 르네상스 이래, 색에 대한 지중해적인 고대의 견해가 되살아나 중세의 견해에 대립된 이래, 계속 있어 왔던 것이다. 앵그르는 이렇게 말했다. "색은 회화에 장식을 해 주는 것이지만, 그러나 왕비를 치장治粧해 드리는 시녀일 따름이다…." 그런데 들라크루아는 그가 관찰하며 큰 인상을 받은 바를 그의 『일기Journal』에 이렇게 옮겨놓았다. "색은 눈의 음악이다. 색들은 음정들처럼 배합된다…. 색들의 어떤 조화는 음악 자체도 도달할 수 없는 감동을 불러일으킨다."[10]

이와 같은 색의 비합리적인 힘을 깨달은 것은 19세기, 특히 들라크루아였던 것이다. 이것은 그 위대한 낭만주의 화가의 다음과 같은 유명한 구절이 증언하는 바이다. "예술을 말하는 사람은 시를 말하는 것이다. 시적인 목적이 없는 예술은 없다. 한 그림이 일으키는 즐거움은 한 문학작품의 즐거움과는 전혀 다르다. 그림에 특유한, 그런 종류의 감동이 있는 것이다. 문학작품에 있는 어떤 것도 그 감동을 짐작하게 하지 못한다. 색과 빛과 그늘 등등의

들라크루아, 〈십자군의 콘스탄티노플 입성〉 세부, 1840. 파리 루브르박물관.

어떤 배치에서 유발되는 인상이 있다. 그것은 그림의 음악이라고 부를 수 있을 그런 것이다. 문제의 그림이 무엇을 그린 것인지 알기도 전에, 당신이 대성당에 들어와 그 그림이 무엇을 그린 것인지 알기에는 아직 너무 먼 거리에 있는데도, 그 마력적인 화음에 사로잡히는 일은 흔히 있다." 들라크루아는 "선도 간혹 그것만으로, 그것의 웅대한 필치로 그런 힘을 가지기도 한다"고 덧붙이고 있지만, 색이 그에게는 그런 힘의 주된 수단이었던 것이다.[11]

보들레르는 확실히 들라크루아와 미술에 관해 나눈 대화들에서 너무나 많은 것을 얻었지만, 그가 들라크루아의 작품 〈십자군의 콘스탄티노플 입성〉을 묘사할 때, 같은 문제를 다룬다. "주목해야 할 사실로서, 그리고 그것은 아주 중요한데, 들라크루아의 그림은 먼 거리에서 보아 그 주제를 분석할 수도, 심지어 이해할 수도 없었는데도 이미 영혼에 풍요롭거나 행복하거나 우수롭거나 한 인상을 불러일으켰다. 들라크루아의 회화는 마법사나 최면술사처럼 그 의미를 멀리서 분출하는 듯하다. 이 기이한 현상은 화가의 채색의 힘에, 색조들의 완벽한 어울림에, 그리고 색과 주제 사이에 (화가의 머릿속에서 미리) 이루어진 조화에 기인하는 것이다. 색은… 그것이 장식하고 있는 대상과는 독립적으로, 그 자체로 사유하는 듯하다. 그리고 그의 색이 만드는 찬탄할 만한 조화는 빈번히 화음과 멜로디를 꿈꾸게 하고, 그의 그림들이 주는 인상은 빈번히 거의 음악적이다."[12]

이와 같이 색이 일체의 지적 의미에 독립적으로, 감성에 직접적으로 미치는 작용이 확언된 것이다. 색은 더 이상 단순히 소묘를 보조하는 것이 아니라, 음악과 그 작용에 비교되는, 회화예술의 하나의 전혀 다른 수단으로 정립된 것이다. (도판 205)

색과 표현

색은 회화성의 정수로서, 그것은 형태가 조형성의 정수인 것과 같다. 그러나 사실성의 완벽한 객관성에서 표현의 주관성으로 나아가는 —그로써 우리의 큰 미술 여행은 완수될 것인데— 길에서 색은 우리를 훨씬 더 앞으로 이끌고

간다. 색과 더불어 우리는 물 흐름이 나뉘는 한 능선을 넘어서는 것이다….

물론, 처음에는 현실의 정확한 이미지를 제공하는 것이 그 야심이었던 선과 입체 또한 현실에서 떨어져 나왔고, 스스로의 요소들을 배합하여 조화시키는 기예로 귀착되었다. 그러나 선과 입체의 환기력과 표현력은 더 제한적인 것이었다. 반대로 색이 그 모든 능력을 발휘하는 것은, 바로 그런 면에서인 것이다.

색은 한결 보조적인 입장에서이긴 하지만 그 나름으로 자연의 묘사에 기여했다. 그것은 화면 공간을 조직하기 위해 선과 입체와 협력했고, 그것들과 같은 조형적 구성에 참여했다.

화가들은 잘 알고 있지만, 색은 그 나름의 문법을 따른다. 색들은 서로 이끌어 오기도 하고, 서로 밀어내기도 한다. 색의 균형을 이루기 위해서는, 지배적인 색들이 고립되지 않고, 그것들을 환기시키는 색들이 있어야 한다. 색들도 역시, 그 다양성이 잠시 덜해지더라도 그것들 전체의 통일성을 더 잘 음미하게만 한다면, 그 최상의 효과에 도달한다. 우리는 거기에서, 선들과 입체들의 관계를 규제하는 것과 같은 조형성의 규칙을 확인한다. 일찍이 어떤 미술이 그랬던 것보다 더 선과 입체를 위한 미술인 입체주의(혹은 더 비타협적인 그 후예인 추상미술)는 그런 사실을 잘 알고 있다. 입체주의는 그 가장 잘 완성된 작품들에서 형태와 색 가운데 어느 것이 더 큰 역할을 하고 있는지 말할 수 없을 만큼, 그 둘 각각의 세련되고 능숙한 구성에 똑같은 정도로 의거했던 것이다.

그러나 색이 제 진정한 고향으로 알아보는 지역—색이 우리를 거역할 수 없이 불러내고, 그 가장 마력적인 힘을 제한 없이 발휘할 수 있을 지역—은 결코 거기에 있지 않다. 그 지역은 영혼이라고 불리는 곳이다.

바로 지금부터 그리로 색을 따라감으로써 우리는, 조형적인 문제들을 다루고 있으되 회화의 표현력과 내밀한 의미에 대한 질문이 던져져야 할 장으로 인도될 것이다. 그러나 아직 그때는 아니다. 그 이전에 회화는 지금까지 살펴본 그 모든 분산된 노력들을 조정하여 거기에 그 온전한 효과를 부여함

으로써 그 최후를 장식해야 할 일이 남아 있다. 그 노력들을 단 하나의 다발로 모아 그것들이 서로 보강하도록 할 일이 남아 있다. 한마디로 작품을 구축할 일이 남아 있는 것이다. 그런데 작품은 오직 그 제 요소들이 하나의 조직체로 변화하는 순간부터 존재하는 것이다. 레싱G. E. Lessing은 이미, 조형적 아름다움은 한눈에 전체적으로 파악된, 작품의 모든 부분들의 조화에서 태어나는 것이라고 지적한 바 있다.[13] 그것은 더 은밀하게는 작품의 여러 가지 힘들의 조화에서 태어나는 것이라고 말할 수 있을 것이다.

베로네세, 〈바리새인 시몬 집에서의 향연〉. 베네치아 아카데미아미술관.

제4장

스스로를 찾아가는 회화: 구성과 작품

"자연의 현상들에서 의도意圖의 상태에 있는 사물들을
실제로 존재시키기."

괴테

선과 형태, 마티에르와 색 등 회화를 이루는 보이는 요소들이 조금씩 조금
씩 드러났다. 그러나 회화는 그 요소들의 통일성을 확고히 함으로써 스스로
의 존재를 주장하고, 다른 어떤 것으로도 환원될 수 없는 자율적인 실재로서
스스로를 정립해야 한다. 미술 창조의 이 근본적인 목적은 구성을 통해서만
도달될 것이다. 그때에야 비로소 작품이 존재할 것이고, 그때에야 비로소 그
작품은, 그것이 마찬가지로 지니고 있는 보이지 않는 요소들의 비밀을 알려

주는 그것의 심오한 기능을 수행할 수 있을 것이다.

하나의 조직체로 구상된 미술작품

아마도 우리 시대의 공적 하나는, 작품이란 단순히 능란한 솜씨를 보여 주거나 하나의 예술의 개념을 적용할 뿐만 아니라, 그냥 **존재**하는 것, 그 이전에 존재하지 않았고 그 외부에 존재하지 않는 새로운 사상事象이어야 한다는 필연성을 어느 시대보다도 더 자각했다는 것일 것이다.

미술작품이 창조인 이유는 그것이 단순히 새로운 미적 조형적 가치를 보여줄 뿐만 아니라, 일단 완성된 다음 하나의 소小 세계로 나타나기 때문이다. 그토록 전적으로, 그토록 불가피하게 쇄신되는 창조, 화가나 조각가에 의해 기도企圖될 때마다 제 운을 거는, 그러한 창조인 것이다.

그리고 바로 거기에 독일인들이 예술학Kunstwissenschaft이라고 부른 것의 위험—작품과 그 기원, 발생을 설명하려고 하는 나머지, 작품을 역사적 혹은 심리적 법칙들과 연관시키려고 하는 나머지, 그 독자성에 대한 의식을 잃어버릴 수 있는 그런 위험—이 있는 것이다. 독일인들의 예술학에서는 역사적 심리적 법칙의 적용의 결과가 작품이라는 것이다. 작품이 복잡한 배태 과정의 열매라는 것은 옳은 말이다. 그러나 열매는 무르익어, 그것을 형성하고 키우고 맺은 나무에서 떨어질 때에야 존재하게 된다. 그때, 바로 그때에만 그것은 유효하게 음미되고 소비될 수 있으며, 즉 그 운명을 완수할 수 있는 것이다. 그것을 맛보기 위해서는 식물학의 지식은 유효하지 않으며, 그것을 깨물어 보아야 한다.

예술학은 그 열매에 대해, 오직 감득感得할 수만 있는 맛을 제외하고는 우리가 알 수 있는 모든 것을 설명한다. 그러나 그것은 예술학이 무용하다는 것을 의미하는 것은 결코 아니다. 모든 즐거움은 지식에 의해 보완되고 고양된다. 하지만 지적인 지식은 감성적인 지식을 대체하는 대신, 그것을 연장할 때에야 적절한 것이 되는 것이다. 왜냐하면 감성적인 지식만이 우리가 찾고 있는 본질을 드러내기 때문이다.

그 열매에는 흙과 그 속의 영양분, 그 영양분을 끌어들여 수액으로 만들 나무가 필요하고, 그것을 굵게 할 풍토가 필요하다. 그러나 무엇보다도, 그 것을 형성시킬 씨앗이 필요하다. 그것에만 속하는 그 씨앗 주위로 서서히 과 육과, 그것의 고립을 확고하게 하는 과피果皮가 쌓여, 그 씨앗을 중심으로 하 는 인력 체계가 이루어지는 것이다. 그 나머지 모든 일은 예비적인 것에 지 나지 않으며, 이와 같은 **결과**에 이르지 않는다면 실패로 끝날 것이다.

앙리 포시용Henri Focillon은 『형태들의 삶La Vie des Formes』에서 이 문제를 누구 보다도 잘 제기했다. "시대에서 벗어나 있으면서 동시에 시대에 예속되어 있는 작품이라는 이 놀라운 것은, 일반사—般史의 한 장章에서 다루어질, 문 화의 활약의 한 단순한 현상인가, 아니면 이 세계에 덧붙여지는 다른 하나의 세계, 자체의 법칙, 자체의 재료, 자체의 발달상, 독자적인 물리학, 화학, 생 물학을 가지며 별도의 인성人性을 태어나게 하는 그런 세계인가?… 달리 말 하자면, 작품은 하나의 활동으로서의 미술의 흔적이나 진행상이 아니라, 미 술 그 자체이다. 그것은 미술을 가리켜 보이는 게 아니라, 미술을 태어나게 하는 것이다. 미술작품의 의도는 미술작품이 아니다. 자신의 주제에 대해 더 할 수 없이 확신에 찬 미술가들이, 말로써 묘사하는 데에 가장 능란한 미술 가들이 쓴 해설이나 수기를 더할 수 없이 풍부하게 모은 총서라도, 가장 보 잘것없는 미술작품에 대체될 수 없는 것이다. 존재하기 위해 작품은 분리되 어야 하고, 사상을 포기하고 공간 속에 들어가야 한다. 형태는 공간을 가늠 하고 규정해야 한다. 작품의 내적 원리는 바로 이 외재성 자체에 존재하는 것이다. 모방예술이라고 하는 것에 있어서 작품은, 이미지라는 구실 이외에 는 자체와 공통적인 것이라고는 아무것도 없는 세계 안으로의 일종의 틈입 闖入과도 같은 것인데, 그 틈입은 우리의 눈 밑에서, 손 밑에서 이루어지는 것 이다."[1]

예술작품이 정녕 존재하기 시작하는 것은 그것이 그 자체로 충분한 순간 부터, 어떤 설명도 그것을 정당화할 필요가 없고 그 정확한 효과를 확고하게 하기 위해 그것을 해설하기만 하면 되는 순간부터인 것이다. 그렇게 되기 위

해서는 그것은 하나의 조직체, 즉 공통의 기능 속에서 제諸 요소들이 결합되는 살아 있는 본보기가 되어야 한다. 이와 같은 생동하는 동질성의 유일한 증거는, 어떤 부분도 전체에서 분리되거나 심지어 단순히 변경되기만 해도 그 전체가 그 반동을 겪게 된다는 것일 것이다.

작품은 구성에 의해 통일성을 획득하고, 구성은 모든 보이는 부분들, 그리고 그뿐만 아니라 모든 보이지 않는 부분들—그림의 생존에 자양이 되는—의 이와 같은 해소되지 않는 연대를 창출할 때에야 유효한 것이 되는 것이다. 이것이 말해 주는 바는, 그 통일성은 조형적 여건들과 감성적이고 지적인 정신적 여건들이 하나로 수렴됨으로써 나타난다는 것인데, 그 제諸 여건들은 그것들의 착잡錯雜하게 교차된 갖가지 실들로써 작품의 신비로운 천을 짜 만들게 된다.

이것을 모르는 미술가는 누구나 극적인 실패에 이를 것이다. 젊은 시절의 테오도르 루소Théodore Rousseau가 경탄하여 마지않았던 19세기 초의 풍경화가 샤를 들라베르주Charles Delaberge는 그 한 예로 남아 있다. 그의 조숙한 재능은 그에게 모든 것을 기대하게 했다. 그에게는 모든 것이 가능했다. 그러나 그는 현실과 그것을 재현하는 자신의 능력의 마술적인 유혹을 벗어나지 못했다. 우주 만물의 수많은 작은 소리들이 그것들을 잡아내는 그의 능란함 자체에 의해 풀려져 나와, 그의 시선과 붓 아래에서 한없이 증가하는 것이었다. 물결은 끊임없이 불어나, 모든 예술작품을 형성시키는 제방을 무너뜨리고 말았고, 필경 화가 자신마저 휩쓸어 갔던 것이다. 들라베르주는 이렇게 말했다. "하나의 색조를 유지하기 위해서는, 하나의 조화를 강화하기 위해서는 땅에서 수많은 초목들과 무수한 존재들을 솟아나게 해야 한다. 당신들은 나중에… 정신을 잃을 정도로 삶을 사랑하게 될 때, 적충류滴蟲類의 영혼까지 들여다본다는 것이 얼마나 좋은지 알게 될 것이다."

들라크루아가 무엇보다도 희생의 예술을 요구하며 본능적인 힘을 다해 항거했던 것은, 미술가가 확실하게 한데에 모아야 하는 힘을 분산시킴으로써 그를 그르치는, 이와 같은 외계의 유혹에 대해서였던 것이다. 그는 1846

년 4월 16일 샹로제에서 인간에 관해 말하면서 이렇게 썼다. "인간의 손에서 빠져나온 작품이 전체적으로 더 완벽하면 할수록, 그 모든 부분들은 필연적인 연관을 더 이루게 된다는 것은 주목할 만하다. 자신의 작품에서 세목細目들이 결코 손해를 끼치지 않을 뿐만 아니라, 절대적인 필연성을 지니는 것이 되도록, 가능한 한 가장 큰 통일성을 이룩하는 것은 오직 가장 위대한 미술가들의 특성이다."[2]

하지만 정녕 주의해야 한다! 작품을 위해 시도되고 시도된, 의도, 탐색, 스케치에서 그것을 확고한 통일체로 태어나게 하면서 끝나게 되는 그 점진적인 작업은, 미술 창조가 기획될 수 있는 각각의 차원에서 수행되어야 하는 것이다. 그 작업은 사실성의 차원에서는 자연에서 빌려 온 모든 세목細目들의, 조형적 차원에서는 그림의 구조를 확실하게 하는 보이는 요소들의, 시적 차원에서는 그림에 스미는 정신적 요소들의, 집중과 수렴이 될 것이다. 마지막으로 지고한 성공을 이루는 것으로서, 그 세 차원이 그것들의 동시적인 완성에, 동원된 모든 수단들을 협조케 하여, 이젠 회화라는 단 하나의 자명한 존재만을 나타나게 해야 할 것이다.

그러나 전체의 귀결일 통일성을 억지로 만드는 것은 위험을 내포한다. 너무 강제적인 것이면, 그것은 빈약함을 이끌어올 뿐일 것이다. 따라서 표면상의 모순이지만, 다양함을 통해서만 이루어질 수 있는 구성적인 풍부함을 키움으로써 통일성에 이르러야 할 것이다. 몽테스키외C.-L. de S. Montesquieu는 이에 관해 아마도 모든 구성 예술의 비밀인, 정녕 깊이있는 말을 한 바 있다. "우리에게 연이어 보이는 것들은 다양성을 가져야 하고, 한눈에 동시에 파악되는 것들은 균형을 이루어야 한다."

오케스트라의 소리를 최대한으로 키우고, 동시에 그런 만큼 더욱 완강하게, 그것을 모든 악기들의 조화에서 태어나는 단 하나의 소리, 단 하나의 노래로 만들 지휘에 그것을 복종시킨다! 그래도 노련한 귀는 각 악기가 담당하는 파트를 ―계속 그 악기가 다른 모든 악기들이 가져오는 인상에 참여하는데도― 알아듣고 따라가면서, 그 음색과 음질을 음미할 줄 알 것이다. 이

207. 코로, 〈나르니 교〉 초벌 그림, 1826. 파리 루브르박물관.
코로는 실사實寫 습작에서는 그림의 통일성을 색의 농도의 조화로써만 실현한 반면…

처럼, 다시 한번 우리는 미술이 그 두 열망, 통일을 바라는 열망과 무한을 지
향하는 열망 —그 둘은 미술을 느슨하게 하지만, 미술은 그 둘의 결합을 확
고히 하는데— 사이에 다리를 놓으려고 시도하는 것을 보는 것이다.

형태들에 의한 구성

이와 같은 작업을 가능하기 위해서는 하나의 작품의 전 제작 과정을 따라가
보는 것보다 더 진상을 밝혀 주는 것은 없다. 그 과정은, 미술가의 출발점인
정보로서 얌전히 사생된 예비적인 스케치에서부터, 그가 결정적인 혼융이
이루어지는 도가니를 가열하기 위해 그의 지성과 감성의 모든 불꽃들을 이
용한 후의 작품 완성에 이르기까지에 걸쳐 있다.

앞서 본 코로의 두 개의 〈나르니 교〉는 잘 알려진 예를 제공한다. 그는 화

코로, 〈나르니 교〉(살롱전), 1827. 오타와 캐나다국립미술관.
룽에 전시될 그림에서는 선들과 주 구성 부분들의 균형으로써 그리는데, 그러므로 상상적인 요소들을
지 않을 수 없게 된다.

가로서 찬탄할 만하게 작품을 구성함으로써, 모티프 자체에 의거하여, 그리고 거기에서 받은 충격 가운데, 그 풍경을 빛나는 보석으로 변화시킨다. 작품의 성공은 색의 농도와 색조의 자연스런 조화로, 시종 유지된 감동의 질質로, 빛의 경탄스러움으로, 화가 스스로 알지 못하는 가운데, 그러나 너무나 미묘하게 달성되어 있다. 1827년의 살롱전에 전시되었던 최종 작품은 더 지적으로, 더 심사숙고하여 세심하게 완성되어 있다.(도판 207, 208)

사람들은 틀림없이 첫번째 버전을 선호할 것이다. 거기에서 통일성은 기적적으로, 전적으로 본능적인 수단들로써 실현되어 있다. 그런데 두번째 버전에서 작동하고 있는 심미적 작용태는 더 잘 이해할 수 있을 것이다. 이 버전에서 코로는 신고전주의의 가르침에 따라 무엇보다도 선들과 입체들의

209. 물랭의 대가,
〈동정녀와 아기 예수〉세부
1489-1499. 물랭대성당.
물랭의 대가가 정사각형의
테두리 안의 원형적인
구성의 문제를
제기할 때…

계산된 균형을 추구했다. 그리고 그의 주제에 이미 암시된 형태에서 작품의
주도적인 조형적 테마를 구했다. 그 형태를 그는 오른쪽에 포물선을 그리고
있는 하안河岸의 돌출부에서 찾는다. 반대편 하안은 그것의 발전을 받쳐 주
는 듯한데, 이미 그 발전을 암시하고 있다. 그러므로 거기에 큰 나무 한 그루
를 세워 그 솟구침이 하안의 곡선을 되풀이하게 하면, 그 발전은 충분히 이
루어질 것이다. 이와 같이, 되풀이되면서 넓어져 가는 파동들처럼, 일련의
비슷한 모티프들이 그림의 한 변에서 반대편 변까지 서로 엇물리면서 확대
되어 가는 것이다. 하안 너머로 미술가가 상상해낸 길이 더욱 폭넓은 세번째
구형을 그리기 시작하는데, 그 위로 보이는 나무들의 무리가 균형되게 그 형

210. 팔레르모 마르토라나교회의 둥근 지붕, 1143.
…그는 정사각형의 토대에 지탱된 둥근 지붕을 장식하는 비잔틴인들의 건축 문제에 다시 마주치고, 그것을 그들과 같은 방식으로 해결한다.

태를 되풀이한다.

그러나 여기서 코로는, 통일성이 조직적으로 되기까지 함으로써 기계적인 원리의 빈곤함에 떨어질 위험을 느꼈다. 그는 그가 만들어낸 그 길을 마음대로 할 수 있지 않은가? 그래, 그는 그림의 왼쪽 밑 구석 방향으로 그 길을 꺾어지게 하기로 한다. 그리함으로써, 구성의 전체적인 정신에서 벗어나지 않으면서도 기대되던 것과는 반대되는 반反곡선을 나타나게 한다. 그것은 비슷하지만 대칭을 이루는 형상을 통해 의외를 창출하는 것이다.

때로 조형적 조직은 자연에서 가져온 여건에 더 이상 의거하지 않고, 그림이 제공하는 공간 자체에 의거하기도 한다. 그러한 예들은 수없이 많다. 르 메트르 드 물랭Le Maître de Moulins(물랭의 대가)의 〈동정녀와 아기예수〉가 그 한 예인데, 사변형의 테두리 내부에 있는 빛의 구형 중심에 위치한 성모는, 토대가 되는 네 벽들의 정사각형에 둥근 지붕을 내접시키려고 할 때에 건축가가 마주치게 되는 것과 아주 유사한 문제를 제기한다. 그런 경우 건축가는 삼각홍예三角虹霓나 정사각형의 네 각의 작은 홍예로써, 정사각형에서 원으로의 전이와 연결을 시도한다. 거기에는 그의 명령을 기다리는 말 잘 듣는 석재가 있는 것이다. 그러나 화가는 그에게 저항하는, 보이는 현실의 주어진 이미지를 다루어야 한다. 따라서 양쪽을 서로 맞추어 주는 일을 하게 된다. 성모 주위로 몰려드는 천사들은 명백한 진실성의 도움을 받아 날개를 치며 공중에 떠 있는 자세로서, 주 형상이 중심을 이루고 있는 원형의 인력권과, 테두리의 각진 윤곽선 사이의 전이를 도와주는 것이다. 색도 여기에 동참한다. 연속적으로 동정녀를 둘러싸고 있는 원들은 무지개의 여러 색조들로 채색되어 있는데, 그 색조들은 바깥쪽 원들로 멀어져 갈수록 엷어지는 것이다.(도판 209, 210)

원근법이 만들어내는 깊이의 허구적인 공간 역시, 그림이 그려진 화면의 공간에 맞추어질 수 있다. 선들은 그것들이 지평선을 향해 달려가면서 멀어지는 환영을 만들어내는 그 거리에서, 그리고 조형적 축조를 하는 그림의 평면에서, 양쪽에서 동시에 파악될 것이다. 그리되면 눈속임과 구성은 서로 방해하는 게 아니라, 서로 협조하게 된다. 그것은 바로 레오나르도 다 빈치의 〈최후의 만찬〉이 그 가장 유명한 예로 남아 있는 방식이다. 원근법의 소실점은 주 인물인 그리스도의 머리와 일치하는 것이다. 그러므로 인물들 위의 벽과 천장에 있는 사변형들을 연결하는 선들은 그리스도의 머리를 정점으로 할 피라미드로(화면의 평면 구성에서), 혹은 먼 곳을 향해 달려가면서 서로 가까워지는 평행선들로(원근법에서) 똑같이 해석될 수 있다.(도판 221, 222)

베로네세veronese의 경우 〈바리새인 시몬 집에서의 향연〉이나, 〈성 그레고리우스의 향연〉에서 이와 같은 두 차원의 혼동을 극단적으로 밀고 가기도 한다. 이 두 작품에는 그림의 구상 자체에서 상정된 두 개의 계단 난간이 나타나 있는데, 그러나 원근법의 선들이 모이는 중심으로 그것들이 이어지면 나타날 두 대각선을 이루는 것이다. 사고思考의 이와 같이 극단적으로 정치한 요구에서 하나의 완벽성이, 따라서 하나의 아름다움이 나타나는 것이다.(도판 206)

움직임에 의한 구성

화가가 그의 그림 가운데 받아들이는 모든 요소들은 그것들이 사실성과 조형성의 어느 영역에 속하는 것일지라도, 그림의 조직 원리 역할을 할 수 있다. 그림의 전체적인 구조는 정적일 수도, 동적일 수도 있는데, 그것을 지탱하고 있는 선들은 반드시 하나의 형태를 명확히 그리는 선들만은 아니며, 표현된 동작이 암시하는 힘이 달려가는 선들일 수도 있는 것이다.

루벤스의 〈전쟁의 공포〉는 한 움직이는 구성의 예, 폴 자모Paul Jamot가 아주 제격인 표현으로 '지나가는' 구성이라고 한 그런 구성의 예를 제공한다. 단 하나의 도약적인 움직임이 작품의 끝에서 끝으로 달려간다. 그 움직임은 왼쪽에서 전사戰士를 붙잡으려고 하는 여인의 몸짓과 더불어 나타나는데, 그녀는 확실히 그 전사의 움직임의 궤적에 빨려 들어가 있다. 그 움직임은 불화의 신 디스코르디아[1]에게 끌려가는 그 전사의 전진으로 계속되는데, 디스코르디아의 내뻗친 두 팔은 정확히 그의 아내의 팔을 연장하고 있다.

마지막 순간에, 걸작에서 언제나 그렇듯 너무 심한 규칙성을 예측하고 그 위험을 피하기 위해, 그 움직임은 약간 휘어지며 그림의 오른쪽 위 구석으로 치솟는데, 그리하여 그림 전체의 활주滑走에, 마치 외침 소리가 터지면서 하늘로 솟아오르는 것 같은 그런 장렬한 몸부림을 부여하는 것이다.

루벤스의 풍부한 창의성은 거기에서 멈출 수 없을 것이다. 그에게서 흔히 있는 일로, 그는 이 측면의 움직임의 분출을 다른 하나의 움직임으로 겹치게

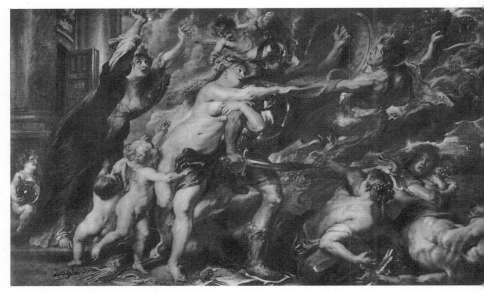

211. 루벤스, 〈전쟁의 공포〉. 피렌체 피티미술관.
루벤스는 그림의 한 끝에서 다른 끝으로 달려가는 움직임의 이동을 토대로 구성하기를 좋아했다.

하면서 새롭히는데, 전체적인 효과에 협력하면서도 거기에 새로운 전개를
주는 그 다른 움직임은, 같은 방향으로이긴 하나 서로 다른 궤도로 나아가는
여러 흐름으로 나타난다. 과연 인물들은 서로 이어가면서 점점 더 기울어지
는 축선들을 보여 준다. 그것은 브뤼헐의 〈장님들〉에서 이미 마주친 적이 있
는 부채꼴 상狀 움직임이다. 그 중심이 그림의 왼쪽 아래 구석에 있는 일련의
선들이 점차적으로 기울면서 넘어져 가는 것이다. 시초에는 수직선이 원주
에 의해 주어지는데, 기욺은 높이 든 두 팔로 절망을 표현하는 우의적인 인
물과 더불어 시작된다. 그 기욺은 자신을 버리는 전사에게 짓찢기는 마음으
로 저항하는 젊은 여인에게서, 그다음 더욱더, 그녀의 붙잡으려는 손길을 벗
어나는 전사에게서 강화된다. 방패를 들어 올린 그의 팔이 대각선을 확실하
게 한다. 그리고 불화의 여신은 맹렬한 기세로 솟구치면서 거의 위 구석 각
의 이등분선을 긋는다. 마지막으로, 흐트러진 구름 같은, 공포에 찬 어머니
들의 무리는 거의 수평선에 이르고, 쓰러진 인물은 바로 수평선에 맞닿아 길

212. 루벤스, 〈천사들과 함께 있는 동정녀〉.
파리 루브르박물관. (위)
213. 루벤스, 〈아마존들의 전투〉, 1619.
뮌헨 알테피나코테크. (아래)

때로 루벤스의 구성은 태풍처럼 공간에 분출된
회오리 움직임에 토대를 두기도 한다.

게 누워 있다.(도판 135, 211) 이와 같이 같은 방향으로 이루어지는 이중의 이동 움직임이, 첫번째 것은 마지막의 격앙으로, 두번째 것은 죽음을 환기하는 추락으로 끝나는 것이다.

우리가 알고 있는 바이지만, 삶을 가장 잘 구현하는 선은 곡선이다. 그래서 루벤스는 구성을 곡선들에 따라 하게 되는데, 그러나 그 곡선들은 확실한 중심을 가진 원으로 봉합되는 고정된 곡선들, 그래 그 언제나 똑같은 움직임은 은폐된 부동일 뿐인 그런 곡선들이 아니라,³ 기하학적으로는 점진漸進하는 양상으로 형성될 수밖에 없는, 불규칙적인 열린 곡선들이다. 원이나 후광 같은 것 대신, 무한히 증식하는 형태의 유형인 나선이 그런 것일 것이다.

루브르박물관 소장의 〈천사들과 함께 있는 동정녀〉는 그 괄목할 만한 한 예를 보여 준다. 그녀의 젖가슴이 출발점이 되어, 하나의 궁형弓形이 끊임없이 확장되어 가며 펼쳐지는데, 아기 예수의 몸을 지나, 왕관을 들고 있는 천사들에서 움직임을 시작하여, 이어 도약하고, 꼬마 천사들의 무리와 더불어 선회하면서 그림 왼쪽 위 구석을 통해 바깥으로 빠져나가는 것으로 끝난다. 사람들은 말하기를, 이와 같이 은하銀河가 어느 날 유노Juno²⁾의 젖가슴에서 솟구친 귀한 유액 한 방울이 우주 공간에 흩뿌려지면서 태어났다는 것이다. 그것을 루벤스는 그의 다른 한 그림에서 우리에게 환기시켰었다. 그렇더라도 거기서는 별들이 분출되기만 했을 뿐이지만, 여기서는 그 분출의 궤적은 스프링처럼 이완되면서 성운星雲들의 선회, 형성 중인 우주의 선회를 환기하는 것이다.(도판 212)

마찬가지로 〈아마존들의 전투〉도 그것을 몰고 가는 회전하는 움직임 속에 광분의 분위기를 자아내며 갇혀 있다. 다리의 아치가 고정된 기하학적 형태를 환기하는데, 만약 작품의 구성이 부동 속에 돌아가기를 받아들인다면 그것은 그 형태를 취하게 될 것이다. 그러나 거기에 대조되어 말들의 도약과 돌격은 더욱더 억제할 수 없어 보이며, 말들의 뒷발로 일어선 자세의 그 불안정성 자체가 그것들을 내달리게 하고, 그 불안정한 모습은 되풀이되면서 추락과 광란하듯이 쓰러짐을 예고한다. 그림 오른쪽에서 그 쓰러짐은 치달

는 물결 같은, 격노한 최후의 돌진적인 몸짓 가운데 그 물결의 물거품들 속에서 죽어가듯 끝나는 것이다! 그림 전체가 그런 선회하는 움직임들의 순환 속에 휩쓸려 들어가 있는데, 그 움직임들은 원의 영원히 다시 시작되는 완전성을 거부하고 깨트리는 것이다. 오른쪽에서 기수를 낙마시킨 말이 어떻게, 물거품이 튀겨져 나가듯 원심적인 사출射出 가운데 빠져나가는지 살펴보라!…(도판 213)

그러나 그토록 풍요로운 루벤스의 재능은, 그 역시 이탈리아 고대의 원천에서 목을 축였다는 것을 잊게 하지는 않는다. 통일성 속의 다양성이라는 원리는 그에게, 고정된 구성과 함께 대칭이 구사되었다면 그 토대가 되었을 중앙 축을 은밀히 암시할 것을 시사해 주었다. 그는 그 가능성을 살짝 보여 주기만 하는데, 그러자 그가 선택할 수도 있었을 반듯한 형태에서 그 미친 듯한 소용돌이를 차이 나게 하는 모든 것을 더 잘 두드러지게 한다. 다리의 아치 한가운데 주검 하나가 쓰러져서 그 팔이 늘어뜨려져 있는데, 그것은 아치의 곡선을 깨트리고, 또한 그것의 갑작스런 침묵으로써 전쟁의 소란을 깨트린다. 그 세목을 삽화적인 것이라고 생각할 사람들이 있을지 모르지만, 그러나 그것이 완벽하게 그림 중심에서 수직으로 자리 잡은 모습과 곧게 뻗쳐 있다는 사실은 그것을 다림줄처럼 보이게 하여, 균형추가 아무리 힘껏 밀쳐졌더라도 끝내 그 사점死點으로 복귀하리라는 것을 우리에게 환기하는 것이다. 루벤스는 아마도 냉철한 추론에 따라서라기보다는 훨씬 더, 위대한 구성가의 영감에 의해, 그림의 전체적인 역동성에 근거하면서 동시에 그것을 두드러지게 드러내는 그 미세한 대립을 작품 중심에 갖다 놓았을 것이다.

삶은 자연 상태의 에너지가 행동을 펼치는 가운데 해방되는 것만은 아니다. 보이는 것은 보이지 않는 것으로 연장되며, 정신적인 의미들로 반향된다. 움직임은 어떤 것이나 어떤 형태보다도 더 환기적이다. 그 한 예를, 루벤스라는 그 위대한 힘의 조율자를 떠나지 말고 그의 〈십자가 세워지다〉에서 구해 보기로 하자. 안트베르펜Antwerpen의 예수회당의 파괴된 지붕을 위한 그 작품의 초벌 그림이 루브르박물관에 남아 있다. 십자가가 세워지기 시작하

는데, 그것은 루벤스에게 익숙한 한 구성 유형에 따라 그 뻣뻣한 선이 그림의 대각선 자체를 그리는 순간에 포착되어 있다.

대각선은 직선이기는 하지만, 불안정하다. 그 세워진 부분 전체의 무게로써, 수평선의 휴식에 이르게 할 추락의 관념을 환기한다. 그러므로 그것은 탁월하게 바로크적인 형태[3]이다. 이와 같은 암시는 조형성에 속하는 생각이지만, 그러나 정신적인 영역의 다른 하나의 암시와 밀접하게 결합되어 있다. 십자가의 육중한 기둥의 그 무게는, 형 집행인들이 그것을 힘겹게 세우기 위해 팔과 다리와 상체를 팽팽히 긴장시키는 근육들의 노력으로 강조되어 있다. 대각선이 나타내는, 지상으로부터 힘들게 떨어져 나오는 모습이 이처럼 확인되는 것이다. 형벌의 수단 위에서 그리스도는 검은 하늘을 배경으로 빛나고 있는데, 하늘의 그 짙은 어둠은 사람들이 세우려고 하는 십자가에 무게를 더한다. 참으로 무거운 것—그것을 극복하려는 인간의 힘에는 너무나 무거운—은 어둠의 덩어리를 유일하게 헤쳐 버릴 수 있는 수형인의 부동에 있다는 인상을 눈은 전해 준다.(도판 214)

근거 없는 문학적인 해설? 결코 그렇지 않다! 형태들과 색들은 무슨 낙인처럼 난폭하게, 직접적으로 감성에 충격을 가한다. 위의 해설은 우리가 느낄 수 있을 것을 상상하려는 것이 아니라, 우리 내면에 이미 내려 놓은 것을 확인하는 것이다. 그 그림에서 그런 암시는 마치 종의 추가 종의 벽을 두드리자마자 거기에 일으키는 진동처럼, 억누를 수 없게 일어나는 것이다.

빛에 의한 구성

루벤스의 〈십자가 세워지다〉의 경우, 빛의 효과의 작용은 선들의 그것과 불가분리하게 결합되어 있다. 고정된 형태와 움직이는 형태 다음으로 이젠 빛도 구성을 이룰 수 있는가?

루벤스가 삶의 대가라면, 렘브란트는 빛의 대가이다. 〈횃불 빛을 받으며〉라는 별칭을 가지고 있는 〈십자가에서 내려지다〉를 우리에게 제시하는 것은 그의 몫이다.

이 작품에서 모든 것은 빛의 분포에 의해 배열되고 정돈되어 있다. 작품의 공간을 이루는 어둠의 덩어리 위에, 창백한 시신이 쓰러져 있는 수의의 길게 흘러내리는 흰 빛이 부각되어 있다. 십자가의 수직 기둥과 사다리의 기울어진 기둥, 마지막으로 그리스도의 시신을 받고 있는 남자의 다리가 이어가는 그 수의의 선, 이것들은 위에서 말한 부채꼴 상으로 배열되어 있는데, 그 중심은 이번에는 왼쪽 위 구석에 있다. 빛들이 희미하게 나타내는 대각선은 그 빛들의 가장 바깥쪽 선을 그리고, 뒤이어 정확히 산 언덕의 경계를 금 그어, 그 너머에서부터 짙은 어둠이 시작된다. 그 대각선은 그리하여 두번째의 흰 빛 형상으로 뻗어 가, 거기에 마주친다. 들것 위에 펼쳐져서 죽은 신을 기다리고 있는, 수평선을 그리는 또 다른 긴 천이 그것이다.(도판 215)

그 두 주된 향방向方의 빛의 균형과 벌충 작용이, 빛과 어둠의 부단하고 한결같은 대화에서 태어나는 동질적인 공간 한가운데서 이 판화의 통일성과 다양성을 이루는 것이다. 빛은 선들, 형태들, 움직임들을 보충하거나, 아니면 차라리 그 자체가 번갈아 가며 선들이고, 형태들이고, 움직임들이다.

다시 한번 위대한 미술작품의 저 변함없는 역전성에 의해 보이는 것은 보이지 않는 것 가운데 반향되고, 시선이 던져지는 바로 그 순간에 인지되는, 전적으로 감성적인 의미에 귀착하는 것이다. 의식은 사후에야 그 의미를 말로 옮길 수 있고, '옮겨야 할' 뿐이다. 빛과 어둠이 언제나 환기하는 희망과 공포의 비장한 투쟁 가운데 수의壽衣를 따라 어쩔 수 없이 흘러내린 그리스도의 시신은, '모든 것이 이루어졌다'고 공포하는 것이다. 이제 남아 있는 것은, 밤을 헤치는 미광微光의 끌 수 없는 빛남밖에 없다. 그것은 그리스도의 머리를 받아 안으려고 내밀어진 손에 반사되면서 그 손을 부각시킨다. 그 손은 너무나 강력한 자명성으로써 위로 뻗치고 있어서, 그것의 삽화적인 역할을 넘어서서, 물에 빠진 사람이 그의 희망과 구조 요청의 외침 소리를 덮어 버리는 물 밖으로 솟구쳐 오르려고 하면서 내흔드는 손을 연상시킨다.

이와 같이 매번 천재의 완력腕力은 '현실, 조형성, 표현'이라는 회화를 이루는 그 세 불가분리의 요소들을 강력하게 장악함으로써 압축하고 혼합하

는 것이다. 그리고 **하나의 작품**을 창시創始하는 그 내밀한 혼합에 그가 성공하는 것은, 바로 구성에 의해서이다.

만약 넓은 관상자 층이, 그들을 모든 해석에 귀 막게 하고 또 그들이 고집스럽게 집착하는 그 애매한 사실성에 사로잡혀 혼미해지지 않았다면, 오래 전에 작곡가[음악구성자]라는 말만큼 전적으로 자연스럽게 '회화 구성자'라는 말이 있었을 것이다.

물론 그림이 이루어지는 데에 들어가는 모든 다른 요소들도 어떻게 마찬가지로 그 구성에 협조할 수 있게 되는가를 세부적으로 보여 줄 수 있을 것이다. 예컨대 운필 터치는 움직임이 기록된 것이며, 방향을 표시해 가리키는

214. 루벤스, 〈십자가 세워지다〉, 안트베르펜의 예수회 회관의 천장화를 위한 스케치. 파리 **루브르박물관.**
대각선적인 구성을 위한 장치는 그 불안정성 때문에 루벤스에게 중요하게 여겨졌다. 그는 여기서 십자가의 무거운 인상을 인물들의 근육이 보여 주는 노력으로 강조하고 있다.

5. 렘브란트, 〈십자가에서 내려지다〉, 판화.
브란트의 작품들에서 의미심장한 행위를 그려내는 것은 빛과 그늘의 극적인 작용이다.

화살표들이 흩어져 있는 것이라고 하겠는데, 그로써 그것 역시 윤곽선이나 형태를 두드러지게 할 수 있고, 따라서 화면을 조직할 수 있는 것이다. 반 고흐의 그림은, 이것을 여보라는 듯 증명하지 않는 것은 없다.(도판 216)

마지막으로 색에 대해서도 말할 것이 없지 않다. 그것이 물 흐르듯 들어가는, 분위기와 전조轉調의 세계, 그리고 그것이 색깔을 입히기만 하는 형태들의 세계, 이 두 세계에 이중으로 속함으로써 색은 음악적이고 감각적인 배합이나, 축조적이고 이치에 따른 배합에 똑같이 성공적으로 동참한다. 미술가들은 그들의 성격과 경우에 따라 전자의 배합이나 후자의 배합에 전념하고, 그리하여 원칙상 때로는 감성적이거나 때로는 논리적인 하나의 통일성을 벼릴 줄 알았다. 즉 조화의 명수들이 있는가 하면, 대위법의 명수들이 있는 것이다.

대위법은 현저히 고전주의자들에게 속하는 기법이다. 고전주의자들은 색조의 반복과 반향, 대비되는 색 반점들의 균형된 배치, 더운색과 찬색의 교차 등을 면밀히 계산했다. 뮌헨에 있는 그의 작품 〈동정녀와 아기 예수에 대한 경배〉에서 기를란다요D. Ghirlandajo는 정녕 하나의 둔주곡을 창작했다. 그의 '주제'는 푸른색과 붉은색의 어울림인데, 그 '응답'[4]이 그것을 청회색과 구리색으로 받는다. 성모 배후의 원형의 광배光背는 주제와 응답을 이루는 그 두 색 테마를 진짜 '스트레토[긴장시켜]'로 그러모으는데, 게루빔[아기 천사]들의 푸르고 붉은 날개와 광배의 청회색과 구리색의 연속된 두 원이 어우러져 있는 것이다. 이와 같은 색들의 짜임은 계속되는데, 위의 양 구석에서 두 천사의 드레스는 아래의 오른쪽 구석에서 무릎을 꿇고 있는 성인이 입은 망토의 안팎처럼 서로 대응된다. 그것은 더 나아가, 성모자를 감싸고 있는 원들의 중심에서 두 대각선을 따라 교차하는 두 구성 선의 짜임과 겹치고 있다. 지성은 이 빈틈없는 지적인 구성에 만족해하는 것이다.(도판 217)

벨라스케스는 반대로 조화의 대가이다. 빈에 있는 그의 작품 〈마르가리타 공주〉는 장미색과 은색의 기본적인 조화를 변주한 것일 뿐인데, 그때까지 사람들이 몰랐던, 육감적이고 미묘한 풍미를 느끼게 한다. 거기에서 그는 우

반 고흐, 〈뇌우 하늘 아래의 밀밭〉, 1890. 암스테르담 반고흐박물관.
흐의 회화 공간은 운필 터치에 따라 조직되는데, 그 터치가 원경을 멀어지게 하고 하늘 가운데 구름들을 달려가게 한다.

리를 도취케 할 여러 변주들을 이끌어내는데, 작품의 통일성은 우리의 정신
속에서라기보다는 마음속에서 이루어지며, 작품이 우리의 마음속에 불러일
으켜 그것을 감동으로 사로잡는, 단일한 감미로운 울림으로써 그리된다.(도
판 218)

그러나 오케스트라에 협력하는 모든 악기들을 살펴보는 것은 그리 중요
하지 않다. 무엇보다도 그것들이 참여하고 있는 공통의 결과를 드러내야 하
는 것이다.

고전주의적 구성가들, 바로크적 구성가들

미술에 대한 이 탐색의 각 단계는 우리가 그것들을 거쳐 가는 가운데서 몇몇
근본적인 진리들을 인지할 수 있게 하는데, 그것들은 첫 단계에서부터 발견
된 것이었으나 매번 더욱 풍부해지면서 되나타나는 것이다. 구성은 미술사
를 서로 나누어 가지는 두 주된 부류, 고전주의적 미술가들과 바로크적 미술
가들의 공존을 뚜렷이 보여 주었다.

전자들은, 작품에서 영속성의 감각을 강조하고 반대로 가능한, 유동성,

217. 도메니코 기를란다요, 〈동정녀와 아기 예수에 대한 경배〉 세부. 뮌헨 알테피나코테크.

벨라스케스, 〈마르가리타 공주〉 세부, 1660년경. 마드리드 프라도미술관(그 복제품이 빈 미술사박물관에 존재함).

진전, 즉 변형에 대한 의식을 줄 수 있을 모든 것을 묵과해 버릴 정태적인 주장밖에 생각하지 않는다. 그들은 무엇보다도 형태에 의거하며, 형태를 혼란시키려고 위협하는 모든 것, 지성의 노력으로 형태가 추출된 원초의 미확정 상태로 그것을 되돌아가게 하려고 위협하는 모든 것을 금하는 것이다.

후자들은 역으로, 저 억누를 수 없고 끊임없는 흐름인 삶에 도취하기를 열망하는데, 삶은 지속이 그것을 창조한 것처럼 지속을 창조하는 것이다. 형태는 그 흐름을 멈추게 하고 없애기 위해, 또한 인간이 세우는 축조물을 그 흐름이 교란적인 작용으로 파괴하는 것을 막기 위해 인간이 고안한 방벽인 것이다. 그런데 바로크주의자들은 그 분출을 이용할, 그 흐름의 주행을 다스리면서도 동시에 거기에 도취할 생각만 할 뿐이다. 그들은 그것에 능란하게 탈 줄 하는 곡마사曲馬師들이다. 그들은 그것에, 그들 자신의 강렬성을 증폭해 줄 강렬성을 요구한다. 그러면서 그 대신 그것에, 스스로를 지휘하여 원하는 대로 이끌어갈 명철성을 받아들이게 한다. 그들은 때로, 해이해지면, 스스로를 현기증 나는 도취 속에 휩쓸려가게 한다.

그러나 전자들이나 후자들이나—조형성의 보병步兵들의 명확하고 촘촘한 대형隊形에 속하든, 삶의 움직임의 열렬한 기병騎兵에 속하든—, 구성이라는 그 상부의 전략에 봉사하는 것은 같고, 그 전략이야말로 이용된 모든 수단들을 최후의 목적을 향해 조직하는 것이다.

이와 같은, 수단에서의 불일치와 주도主導 원리에서의 공통성을 라파엘로 Raffaello 같은 고전주의의 거장과 들라크루아 같은 낭만주의(바로크의 그 화신化身!)의 거장의, 외적인 대조와 근본적인 유사성보다 더 분명히 드러낼 수 있는 것은 없을 것이다.

고전주의적 통일성

라파엘로의 예술은 아마도 벽화 〈성체聖體 논쟁〉에서 그 정점에 이르렀다고 할 것이다. 거기에서 사실성과, 공간의 완벽한 원근법적 형상화는 조형성의 문제에 전적으로 부합하여 발휘된다.(도판 219, 220)

그 거대한 구성이 펼쳐져 있는 벽은 그 정점에서, 홀의 둥근 천장이 드러내는 반듯한 곡선으로 끝난다. 그러므로 화가는 원근을, 직선 기저基底에 의지하고 있는 벽화 아랫부분에서는 원근법적 소실점을 향해 뻗친 곧은 직선들로써, 그리고 윗부분에서는 반대로, 그 부분을 둘러싸고 있는 테두리의 반원의 가상적인 회전사영回轉射影—그로써 그 반원은 벽의 수직면에서 수평면으로 이동하는 것으로 간주될 터인데—으로써 암시한다. 그리하여 그것은 구름 장의자長椅子가 되어, 그 위에 족장들, 예언자들 등 그 장면의 천상의 증인들이 배분되어 앉아 있는 것이다.

전체 구성은 같은 방침을 따른다. 그것은 아래에서는 땅 위에서 짜여져, 수많은 지상의 인물들을 배열시키고, 위에서는 테두리의 아치에서 영감을 얻는데, 그 아치는 그리스도와 성모, 성 요한을 감싸고 있는 반원이 그 중심을 이루고 있다. 그 반원은 또 그것대로, 인간 지대로 내려오면서 점점 축소되는 원들을 촉발시키는 듯하다. 먼저, 성신 및 그 비둘기의 계시가 빛을 발하고 있는 원이 있고, 다음, 더욱 응축된 것으로, 그 장엄한 교향악의 바로 중심에 놓여 있는 성체를 둘러싸고 있는 원이 있는 것이다.

이 마지막 원은 그 물리적인 부피가 아무리 미미할지라도, 가장 중요한 실재實在, 그 그림에서 화면 조직의 중심과 동시에 관심의 중심을 이루는 실재로 확인된다. 과연 지상의 인간세계가 그것으로 집중되고 있는데, 물리적으로는, 바닥의 그림에 분명하게 그어진 원근법적 선들이 모두 소실점과 집합점集合占을 거기에서 찾는다는 사실로써, 정신적으로는, 공통의 열망으로 그것이 거의 모든 시선들과 몸짓들의 조준점이 되어 있다는 사실로써 그러한 것이다.

게다가 그 안에 신적 세계가 응축되어 있다. 그리스도 뒤에 세워진 넓은 반원형의 빛의 등받이는 자체의 실체에서, 마치 나무의 향기 나는 모든 수액들을 압축한 호박琥珀 방울처럼, 성신의 비둘기를 싸고 있는 빛의 원을 추출하는 듯하고, 마침내 그 빛의 원에서 마치 하나의 결론처럼 성체가 생겨나는 것이다. 그 이어지는 세 원들은 커다란 V자 내부에 갇혀 있는데, 그 V자의

219, 220. 라파엘로,〈성체 논쟁〉, 1509. 바티칸 미술관.(위) 구성의 도해.(아래)

라파엘로는 그의 거대한 벽화 작품들에서 구성을 조화롭고도 동시에 이해 가능한 전체로 구상했다.

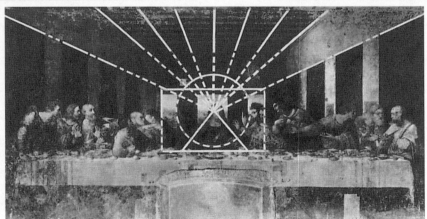

221, 222. 레오나르도 다 빈치, 〈최후의 만찬〉, 1495-1497. 밀라노 산타마리아델그라치에교회.(위)
구성의 도해.(아래)

〈성체 논쟁〉은 레오나르도의 〈최후의 만찬〉의 구성을 발전시키고 있는데, 레오나르도의 작품에서 모든 선들은
그것들이 한 점으로 집중된다는 사실로써, 또 기하학적인 형상들은 그것들이 그 한 점을 중심으로 하고 있거나
대칭 균형을 이루고 있다는 사실로써, 바로 그 점에 위치하고 있는 그리스도로 시선을 이끈다.

꼭지점이 성체와 일치하게 되고, 또 심지어 그 한 변은 선지자가 들고 있는
막대기가 그 일부를 이루게 된다.

이와 같이 경탄하리만큼 잘 읽힐 수 있는 시각언어를 통해 신적 실체의 정

수와, 그것을 향해 물질적 우주를 들어 올리는 힘찬 움직임이 한데에 모여, 단 하나의 점, 그 거대한 벽화의 심장이 박동치는 거의 추상적인 점을 이루게 되는 것이다.

그런데 레오나르도 다 빈치는 〈최후의 만찬〉에서 이미 그 모든 수단들을 알려 주지 않았던가? 거기에서 그리스도는 그가 중심이 되어 있는 도안에 따라, 좌우대칭을 만드는 수직축과 식탁의 수평축의 교차점에 위치하고 있는데, 그것은 유일하게 머리장식이 곡선으로 휜 중간 창문 아래 지점이고, 바닥의 모든 원근법적 선들이 한데에 합병되는, 정확히 소실점을 이루는 곳이다. 그리하여 그는 여기서도 역시, 사도들의 그토록 인간적으로 다양한 열정적인 관심이 집중되는, 이를테면 기하학적인 점이 되어 있는 것이다. 여기서도 똑같은 기적에 의해 작품 가운데 존재하는 모든 물리적 현실과 조형적 구상과 깊은 정념이 한데에 맺어져 있는 것이다.(도판 221, 222)

사람들은 이미 그런 생각을 했지만, 라파엘로는 그의 선배의 천재적인 구상을 숙고한 다음 그것을 더 발전시켰을 뿐이라고 생각할 수 있다. 그러면서도 그는 주요한 특색 하나를 덧붙였는데, 의도적으로 구성상의 표면적인 오류를 작품에 담았던 것이다. 그것은 요구되는 통일성을 조직적으로 파괴하는 것으로서, 그는 그의 작품을 두 부분으로 나누고, 신적인 것에 윗부분을, 지상적인 것에 아랫부분을 마련하여, 그 사이에 그 둘을 도와줄 길 없이 떼어 놓게 될 빈 공간을 설정해 놓은 것이다.

그러나 바로 거기에 그의 뛰어난 창조성이 있다. 그 광대한 종합이 두 부분으로 깨어지는 듯이 보이는 순간, 그는 그 사이에 있는 해자垓字 위에 그 둘을 연결할, 겉보기에는 더할 수 없이 약하지만 기실 가장 본질적인 끈을 던지는 것이다. 성체가 그 사이를 넘어 오는 것인데, 아니 차라리 그 사이에 자리 잡는 것인데, 그리하여 그것은 그 둘의 유일하고 기적적인 접합점, 공통점이 없는 그 두 세계를 그렇더라도 합치할 수 있게 하는 이음쇠로 나타나는 것이다.

전 미술사에서, 회화가 제공하는 가능성의 장場—때로는 투쟁의 장, 때로

는 전적인 개화開花의 장―을 이보다 더 창조적인 발상이 거역 못할 힘으로 지배하는 것을 도대체 사람들이 본 적이 있었던가?

낭만주의적 통일성: 구상 과정

우리는 들라크루아가 예컨대 그의 한 작품 〈낭시 전투〉를 창작하는 것을 따라가 보면서 또 이만큼 경탄하지 않을까? 그 역시 주제―하나의 구실이나 쓸데없는 일화가 아니라, 그 주위에 과일이 성장해서 결실할 씨앗인 주제―를 중심으로 그 작품을 조직한다.

우리의 동시대 화가들은 과거의 잘못들에 대한 단순한 반응으로, 미술의 그 주요한 수단인 주제를 없애야 한다고 생각한다! 주제는, 작품이 조형적 회화적 수단들을 통해 작품 자체만으로 흥미를 불러일으킬 수 없어서 그것을 유발하기 위해 미술가가 이용하는 부수적인 수단일 때에는, 그렇다, 비난받아 마땅하다. 그러나 그것이 작품 전체가 그 주위로 '결정結晶될' 배아일 때, 그것이 화가가 그의 작품을 연대시키고자 하는 영혼 상태를 구현하기 위해 선택되었을 때, 특히 그것이 일단 선택되고 더 이상 이야기로서가 아니라 이미지로 존재할 때, 그것이 더 뚜렷해지기 위해 이젠 제게 맞는 옷을 지을 형태들과 색들밖에 추구하지 않을 때, 그렇다면 주제는 더 이상 옹호되고 정당화될 필요도 없다. 그것은 회화 창조의 본질적인 원동력의 하나인 것이다. 그것은 머릿속 조작에 지나지 않을 때에는 해로운 것이지만, 아직 감성 속에 떠 있는 그림을 응결시키는 데에 이용될 때에는 모든 권리를 획득하는 것이다.

들라크루아의 경우에 주제의 역할은 정녕 그러했다. 만약 낭만주의자가 된다는 것이, 더 이상 라파엘로처럼 삶에서 안정의, 지속의 확실성을 이끌어 내지 않는 데에 있다면, 때에 따라 삶을 급히 감춘 장막 밑에서 더 이상 삶의 완전성과 영원성을 조탁할 재료만 찾는 데에 있지 않다면, 만약 반대로 그것이, 덧없지만 강렬하게 미친 듯이 달려가는 삶과의 접촉에서 열광하는 것이라면, 그렇다면 들라크루아는 낭만주의자이다. 한 인간이 기른 예외적인 힘

이 그 사람을 절멸시키려는 죽음과 대결하는 그런 순간들이 그를 얼마나 도취게 했던가! 그는 학살의 위협에 놓인 젊은 여인들의 아름다움이 일순 내뿜는 관능적인 향기를 맡을 때와 똑같은 감동을 느꼈다. 히오스, 사르다나팔루스, 십자군[5]···, 과연 거기에 보이는 것은 언제나 덧없음과 강렬성의 대화이다.

그러므로 〈낭시 전투〉는 독서하는 가운데 우연히 마주친 일화를 화가의 붓이 상세히 묘사한 것이 아니다. 그것은 그가 그의 내면에 품고 있는 강박관념이 느닷없이 역사에 부딪혀 되울려 나온 메아리인 것이다.

무모한 자※ 샤를 공은 그의 권력의 정점에 이른다. 그의 선조들의 유산 위에 그는 오래지 않아 서양의 가장 큰 국가가 될 나라를 세웠고, 그의 대항자들을 능가하여 막 그의 오만한 목적에 가 닿을 순간에 있다. 하지만 모든 것이 소멸되기 위해서는, 그의 시체가 수많은 다른 시체들 가운데 밤의 추위와 이리들의 탐욕스런 이빨에 내던져져 얼굴이 그 이빨들에 갉아 먹힌 채 허무의 익명성으로 되돌아가기 위해서는, 한 번의 전투로, 적의 창의 일격으로 충분하다.

들라크루아는, 특정된 것이긴 하나 아직 과거를 환기하는 꿈에 지나지 않는 것에 진실의 힘을 부여할 근거를 얻기 위해, 현실에 도움을 청하는 것으로 시작한다. 그는 종이 위에, 어떤 일이 일어났던 음울하게 펼쳐져 있는 들판, 지평선에 부드럽게 솟아나 있는 언덕들, 성당에서 패배의 종소리가 울려와 그의 귀에 들리는 듯한, 그 성당의 외롭게 서 있는 옆모습을 습작으로 담는다. 몇 마디 설명 아래에 격하게 빠른 선들로 적군에 대한 기병들의 공격의 초안을 그린다.(도판 223)

다른 습작들이 —앞선 것과 같이 위대한 조각가 카르포 J. B. Carpeaux가 소유하고 있었는데— 점차적으로 그의 구상을 확인해 준다. 얼마간의 수채화 운필 터치로 그는 그 숙명적인 시간의 대기의 분위기가 어떠했으리라는 것을 상상해낸다. 밤이 가까운 때의 어둠이, 구름과 천둥으로 뒤흔들리는 낮의 어둠에 더해진다.(도판 224)

223-225. 들라크루아, 〈낭시 전투〉를 위한 습작들. 클레망 카르포의 옛 컬렉션.

들라크루아는 다루려고 하는 전체적인 테마를 이끌어낸다. 동작의 의미심장한 몸짓들을 조금씩 조금씩 뚜렷하게 하면서, 그러나 그것들을 이미 주된 구성 선들을 드러내는 데에 협조케 한다.

조금씩 조금씩 모든 것이, 특히 그 극적인 광경의 핵심이 될 장면이 명확해진다. 자신의 말 목 위로 몸을 기울인 어떤 한 기병이 샤를 공을 창으로 쳐 넘어뜨리면서, 그것이 운명의 판결이 되는 것이다. 무장한 명기수들인 그 두 사람을 보자. 한 사람의 몸짓은 위에서 내려다보며 짓누르는 듯하고, 다른 한 사람은 몸이 꺾여 짓눌리는 듯하다. 진정한 화가로서 들라크루아는 언제나 몸짓을 통해, 선을 통해 ―색을 통해서가 아닌 한― 사유하고 표현하는 것이다. 그 예비적인 그림은 이미 그 모든 요소들을 모았지만, 그러나 아직 그것들은 분산되어 있다. 그것들을 정돈하여 암시적인 효과로 집중시킬 일이 남아 있다.

그 이전에 들라크루아는 그 주된 인물들을 정확히 묘사하려고 애썼다. 앞선 종이 위에서 그는 앞으로 내달은 말에 가장 자연스럽고 가장 고전적인 자세를 부여했다. 말은 자기를 멈추게 하려고 난폭하게 가해진 타격에 다리를 뻣뻣하게 하고, 기사가 자기를 밀어붙인 적을 향해 머리를, 시선을 향한다. 그러나 새로운 약화略畵에서는 말의 움직임은 역전된다. 이젠 머리가, 마치 승리한 말이 자기의 승리에 멈칫거리는 것처럼, 뒤로 젖혀지는 것이다. 이로써 얻어진 효과는 전적으로 새롭고 격별히 환기적이다. 그것은, 말이 가차 없는 운명의 수단이 된 순간에 느끼는 듯한 알 수 없는 두려움을 암묵리에 표현하는 것이다. 말은 더 이상 감히 바라보지 못한다. 암암리의 갑작스런 공포에 사로잡힌 것이다. 그 극적 광경의 공포는 우리에게 물리적으로 보이게 되는 것이다.(도판 225)

물론 그 모든 것이 얼마간, 들라크루아가 추구하려고 한 것들이었다. 하지만 동시에 얼마나 큰 조형적인 개선이 있었던가! 적 병사의 원초의 자세는 창과, 말의 굳은 다리와, 그의 장갑된 다리―오른쪽 다리는 숨겨져 있었는데―의 의미심장한 평행선을 깨고 있었다. 그런데 새로워진 상태에서는 반대로 샤를 공을 친 타격이, 동일한 충동에 지배되는 수많은 선들로 강조되어 있는데, 그 선들은 이제 어떤 것에도 방해받거나 약화되지 않고 배열되어 있다. 전체적인 움직임을 방해하던 왼쪽 다리는 이번에는 감추어져 있다. 들라

크루아는 조형성과 표현을 동시에, 구별하지도 않고, 완전하게 한 것이었다.

그는 이제부터는 스케치에 착수하여 화포 속에 작품의 전체 구성을 던져 넣을 수 있게 된다. 승전군은 오른쪽에서 진격하여 지면地面의 기복을 따라 부르고뉴 군을 덮치고, 부르고뉴 병사들은 이미 들판에서 흩어지며 길을 잃는다.[6] 그리고 주된 인물들은? 사람들은 그들을 화포 가운데서 보리라 기대할 것이다. 고전주의 화가라면 그들을 화포 가운데 두었으리라. 그러나 들라크루아는, 승리자들의 저항할 수 없는 힘은 모든 장애물들을 휩쓸어 버린다는 것을 알고 있었다. 따라서 그 힘은 스스로와 함께 작품의 전체 구성을 끌고 가게 된다. 주인공들은 그래서 액션의 이동을 구상화하면서 왼쪽으로 옮겨지는 것이다.(도판 226)

낭만주의적 통일성: 완성된 작품

이제, 그 삼 년 후 살롱전에 모습을 드러낸, 1831년에 완성된 그림을 보자. 구성은 그 결정적인 형태를 찾았다. 승전군, 말들, 병사들은 단 하나의 움직이는 덩어리를 형성하여 성급하게 밀려드는데, 그 위에 솟아난 창들과 국왕기들은 몰아치는 승리의 바람 밑에서 돛대들처럼 기운다. 그 삼각형의 덩어리는 창끝처럼 점점 가늘어져서, 그 뾰족한 선두는 적군 덩어리의 선두와 마주치고 있는데, 지면의 움푹 들어간 골에 길게 늘어진 검은 안개 같은, 더 혼잡한 그 적군 덩어리는 이미 붕괴되어 패주하고 있다. 힘찬 물결 가장자리에 부유하는 파편들 같은 부상자들은 가쁜 숨을 몰아쉬며 아직 기고 있거나, 단념하고 임종의 고통에 몸을 맡기고 있다. 그러나 그들 역시 화가의 손에 장악되어 있다. 그들은 이를테면 가느다란 삼각형을 이루어, 그 정점이 양군의 접전 장소로 뻗혀 있는 것이다.(도판 227)

광막한 들판은 그 격정적인 전투의 테두리가 되어 있는데, 그 대지는 무관심 속에서, 그 표면에서 벌어지고 있는 그 소란 밑에서 잠자고 있다. 그 위에서 침묵하고 있는 눈에 질식되듯 뒤덮인 채 잠자고 있다. 그 대지는, 희끄무레한 하늘 위에서 이젠 어떤 바람도 부풀리지 않는, 베일같이 길게 늘어져

226. 들라크루아, 〈낭시 전투에서의 무모한 자 샤를의 죽음〉, 스케치, 1828. 코펜하겐 뉴 칼스베아재단.
채색 스케치에서 들라크루아는 아직, 인물들이 격렬하게 움직이는 무질서나, 흥미로운 세부들을 전적으로
지배하지는 못하고 있다.

있는 어두운 구름들의 선처럼 무사태평한 지평선으로써 모든 것을 평탄하게 한다. 그 대지의 모든 것이 그 죽음의 소란 위에 수의처럼 내던져진 폭신한 솜이불인 듯, 빛도 없고 색깔도 없이 어렴풋하다. 아무것도, 심지어 군기들도 지평선을 넘어서지 못하는데, 그 지평선은 지상至上의 존재인양 인간들의 그 모든 소동을 뒤덮고, 파묻는다. 이와 같이 인간계나 자연계나, 전자의 폭력이나 후자의 무감동이나 똑같이 죽음을 지향하고 죽음을 예고한다.

그 소란과 그 침묵은 구별할 수 없이 결합되어 있는데, 깨어난 우리의 감각은 살해의 외침소리가 솟아오름을 귀 기울여 기다리고 있다. 과연 그 소리는 인간들의 그 긴장에서 불꽃이 튀듯, 사물들의 그 부동이 깨어지듯, 터져나온다. 모든 선들이 한데에 모이고 우리의 주의가 은밀하게 끌려가는 바로 그 지점에서, 양군兩軍이 그리는 두 불균등한 삼각형이 접하는 그 지점에서,

들라크루아, 〈낭시 전투에서의 용담공 샤를의 죽음〉, 1831년 착수, 1834년 연간미술전에 전시. 낭시미술관.
인 작품에서 들라크루아는 스스로 과한 '희생들'과 규율로써 의미심장한 강렬성을 강조하고,
이고 성찰된 구성을 창조했다.

모든 것이 뛰어들고 뒤얽히는, 압통점壓痛點 같은 그 날카로운 지점에서, 그 전경前景에 갑주 입은 전사가 대천사처럼 불가항력적으로 돌연 나타난다. 그는 창을 쥔 팔, 오른팔을 뒤로 끌어당긴다. 안장 위에서 몸을 뒤틀고 말을 뒤트는데, 이제 막 화살을 날릴 팽팽한 활과도 같다. 그의 기울인 머리, 고정된 눈은 아직 유예 상태에 있는 타격 동작에 앞서서, 그것을 예고한다.

　우리는 그 얼굴, 그 시선이, 죽음을 내쏘는 뱀의 혀 같은 창끝을 목표에 조준하는 그 곧은 창이, 가리키는 방향을 어쩔 수 없이 따라가야 한다. 그러면 거기, 팽창된, 고정된 눈동자로 전사를 노려보며, 진창의 비탈에서 최후의 노력으로 몸을 지탱하려는 말에서 미끄러지며, 말이 빠져 들어가는 늪으로 미끄러지며, 작품의 모든 구성에 의해 떠밀려 그림의 그 아래 구석으로 미끄러지며, 죽음으로 미끄러지며, 무모한 자[용담공] 샤를 공이 기다리고 있다.

그는, 이미 전사의 무기의 번득임에서 파열음을 내고 있는 그 유예된 순간이 깨트려지기를 기다리고 있다. 머리가 뒤헝클어진 채 격분으로 노호하는 그는 이젠 그림에서 거의 추방당하듯이 되어, 사라져 가는 존재, 심연 속으로 사라지기 전에 무엇이라도 움켜쥐며 매달리는 손에 지나지 않는다.

위고V. M. Hugo의 '한 인간의 음산한 소멸…'이라는 이미지가 이전에 이보다 더 잘 눈앞에 현현된 적이 없었다. 음산하다고 우리는 말한다, 음산하다. 그렇다, 왼쪽이 그렇다. 불길한 쪽, 왼쪽…. 과연 들라크루아가 죽음을 맞을 그의 주인공을 아직도 한순간 잡아 두고 있는 것은 그 왼쪽이다. 현대 심리학이 겨우 드러내기 시작한 이러한 암암리의 등가관계를 그는 본능적으로 알아보았던 것이다.

구성은 라파엘로의 경우만큼 빈틈이 없다. 눈이 어디로부터 접근하더라도 억누를 수 없이 교차점으로 향하게 되는데, 거기에서 창의 타격이 가해지는 것이다. 마찬가지로 라파엘로의 경우에도 만장일치로 이루어진 뜻이 성체로 결론 내리게 했던 것이다. 들라크루아에게 있어서 의도적인 불균형에서 긴장이 생긴다면, 라파엘로에게 있어서는 결정적인 대칭적 균형에서 확고부동한 평정이 태어난다. 조형적 논리를 적용하는 정신은 아무리 다르더라도, 그 논리 자체는 같은 것이다.

영감과 명징성明澄性의 관계

여기에서 모든 것이 감성의 확실한 직관일 수 있을지도 모른다. 그러나 명징한 지성도 거기에 동등하고 더 고차적인 관여의 몫이 있었을 수 있다. 누가 그것을 알겠는가? 게다가 아무렴 어떠랴! 위대한 미술가의 영혼 속에서 온갖 동력들이 동일한 결과를 얻기 위해 힘껏 노력하며, 각자의 기질과 재능에 따라, 때와 계기에 따라 그 동력들의 하나하나는 제 역할을 떠맡는다. 미술가는 오딜롱 르동Odilon Redon처럼 "(내 재능은) 나를 꿈으로 이끌고 갔다…. 나는 상상력의 괴롭힘과, 상상력이 연필 밑에서 내게 주는 놀라운 것들을 받아들였다. 그러나 나는 내가 알고 또 느끼고 있는 미술작품의 조직 법칙에

따라, 생각의 경계에서 어렴풋한 것이 가지고 있는 모든 멋있는 것과 환기하는 모든 것을 느닷없는 매혹으로써 관상자들에게 얻게 한다는, 오직 그 하나의 목적만으로, 그 놀라운 것들을 이끌고 다루었다"[4]고 말할 수도 있다.

작품의 이와 같은 성숙은, 화가가 직관과 동시에 성찰을 통해 얼마나 많은 것들을 발견했는지를 증언하는가? 영감에 들뜬 스케치에서는, 아마도 열광과 충동이 제일의 역할을 했을 것이다. 최종적인 작품에서는 그것들은 아마도, 통제하고 고안하는 의도적인 생각에 더 양보했을 것이다. 그 생각의 작업을 따라가 보는 것은 쉬운 일이다. 과연 작품은 여러 점에서 최초의 계획에서 달라진다. 영감이 던져 준 모든 요소들이 제 가치로 평가되고, 적정하게 실현된다. 스케치에서 번득이던 것은 여기서는 그 적절한 빛으로 끌어내려진다.

그러나 지성이 작품 가운데 오직 조형적 수단들을 통해서만 발현되어야 하고, 보인다기보다는 생각된, 의도적인 계산으로 여겨질 수 있을 것들은 완강하게 제거해야 한다는 것을, 지성 자체가 그 정도로까지 이해하고 있음은 경탄할 만한 일이 아닌가? 들라크루아는 처음에는 사실성에 대한 세심한 입장에서 들판 위에 종루를 가진 성당을 그려 놓았었다. 그것은 현지 조사로 확인된 것이었던 것이다. 그리고 그가 그 성당에 기대했던 것은, 뭐랄까, 무슨 극장 무대의 음악 같은 것을 대신할 그 종루의 조종의 음산한 효과였다. 그러나 그는 곧 거기에서 문학적인 암시를 느꼈고, 그래 교회를 지워 버렸던 것이다. 동시에 지평선의 죽어 있던 시각적인 효과를 강화했다. 들판과 그 원경의 가차 없는 지평선이 이제 가혹하게 화폭을 자르고 그림의 장면을 무슨 판석板石처럼 짓눌러, 그 장면의 격렬한 소리들에 침묵을 요구하는 것이다.

다른 한편, 두 적대 무리들의 행동을 규격화시키고 그들에게 군기軍紀를 지키게 함으로써 표현의 힘이 증대되었다. 양군의 충돌과 승리자들의 전진은 거의 휘어지지 않은 선들이 한 데에 모이는 효과로 명확해지는 것이다. 또한 운명의 도구인 창끝은 스케치에서 패배한 적장의 힘 잃은 말의 목과 잘 구별되지 않던 것이, 이제는 흰 눈의 배경 위에 선명히 부각된다.

이리하여 주제, 선, 색, 움직임, 빛 등 그 모든 것이 각각의 호소를 모아 단 하나의 결과에 이르고, 그 결과는 우리 내면에서 감성의 충격으로 전화轉化 하는 것이다. 그리고 그 심원深遠하고 음울한 조화, 보들레르가 '베버C. M. von Weber의 짓눌린 한숨' 같이 들었다는 그 침통한 취주吹奏는 폐부를 찌르는 자 연의 아름다움임과 동시에 선과 색조의 장중한 아름다움, 필경 어떤 영혼 상 태의 아름다움—작품의 모든 것이 우리의 내면에 재창조하려고 협력하는 그런 영혼 상태의 아름다움—이다. 그리고 그 영혼 상태는 바로 들라크루아 의 영혼 자체의 메아리인 것이다.

이 모든 것이, 그것을 1840년 자신의 『일기Journal』에서 그토록 잘 표현하 고 있는 화가의 정신 가운데 완벽하게 명징한 것이었음을 사람들은 의심할 수 있으랴?

"선택된 주제로써 이미 흥미있는 구성에 더하여, 강한 인상을 주도록 선 들을 배치하고, 상상력을 자극하도록 명암을 경이롭게 조합하고, 그림의 성 격에 맞도록 색을 선택한다면, 당신은 더 어려운 문제를 해결한 것이고, 당 신은 탁월하다. 그것은 조화와 그것을 이룬 배합을 유례없는 노래에 맞춘 것 이고, 하나의 음악적 경향이다."

그의 날카로운 통찰은, 작품을 존재하기 시작하게 하는 통일성의 추구에 있어서 고전주의와 낭만주의가 서로 만난다는 것을 인지하는 데까지 나아 갔다. 그는 관상자들이 후자에 대해 가지고 있는 통상적인 생각을 넘어서서, 자신이 전자에 대해 성찰한 더 넓은 생각을 표방하려는 야심을 가졌음을 우 리는 잘 이해하게 된다. 그가 그의 생애 말, 1857년 1월 13일 같은 『일기』에 다음과 같이 자기 생각을 털어놓았을 때, 회화의 가장 근본적인 법칙의 하나 를 기초한 셈이었다. "나는, 감정과 사물에 대한 정확하거나 웅장하거나 재 치있는 묘사에 의해서뿐만 아니라, 또한 통일성, 논리적인 배치에 의해서, 한마디로, 단순성을 가져옴으로써 인상을 강하게 하는 그 모든 특질들에 의 해서도 정신을 만족시키는 작품들, 모든 균형 잡힌 작품들을 즐겨 고전주의 적이라고 하겠다."

보이는 것에서 안 보이는 것으로

그토록 다르게 보이는 두 천재적인 재능, 전통적으로 대립되는 고전주의적이고 낭만주의적인 두 태도를 대표하는 그 두 재능에서 태어난 그 두 작품에서, 전적인 성공은 따라서 똑같은 창조의 길을 함축한다. 즉 조형적 탐구는 그 노력의 최종적인 조정이라고 할 구성에서 그 성취를 이루지만, 동시에 거기에서 자체의 초월에 이르기도 하는 것이다. 그렇게 말하는 것은, 경계선을 긋기는 불가능하나, 선과 색의 축조물을 세우는 노력이 또한, 감성에 느껴지는 것을 더 잘 암시하기 위한 감성의 충동으로 똑같이 타당하게 해석되기도 하기 때문이다.

미술작품이 실현되어 가고 그 완성이 추구됨에 따라, 그것은 물론 조형적 조직으로 나타나지만, 또한 동시에 존재의 발현으로 드러난다. 그것은 독립적이고 독자적인 제 현실을 이루는 것 가운데 완성되어 감에 따라, 더 밀접히 미술가와 연대되게 된다. 미술가는 작품을 창조하여 자신에게서 떨어져 나오게 하지만, 그러나 그 창조는 또한, 작품이 그 새로운 존재 가운데서도 제 창조자에 대한 끊임없는 증언으로 남아 있게 하기 위해서이기도 하다. 그러나 그 증언은 아마도 미술가 자신의 눈에 그런 증언으로 보일 것이다. 그는 자신을 더 잘 이해하기 위해, 그의 영혼의 가장 깊은 곳에서 움직이고 있는 것을 그의 작품 가운데 스크린 위에서인 양 투사해 바라볼 필요를 느끼게 될 수 있는 것이다.

거기에 미술작품의 본질적인 신비가 존재하는데, 그것은 단순화하는 표현을 너무 좋아하는 논리를 벗어나는 것이다. 오직 하나의 비유만이 그 표면적인 모순을 통찰할 수 있게 한다. 작품은 나무의 진津 방울과도 같은데, 그 나무의 진 방울은 형성되어 그 원천인 나무에서 빠져나옴에 따라, 그때까지 나무의 물질 속에 확산되어 있던 그 수액을 유형화有形化하는 것이다.

조형성과 표현의 이원성은 제기됨과 동시에 해소된다. 내용인가, 형태인가? 아니다! 내용이고 형태이다. 작품이 담고 있는 의미가 스스로를 보일 수 있게 하기 위해 형태를, 거부할 수 없이 부르고 요구하는 것이다. 그리고 상

호적으로 형태는 거기에서 발산되는 의미에서 스스로의 강렬성과 삶 자체를 퍼 오는 것이다.

그러므로 그 둘 가운데 어느 하나를 무시함으로써 다른 하나에도 손상을 입히는 것은, 분리할 수도 없는 것에 갈등을 일으키기를 바라는 것이다. 형태는 그 내부의 짐이 가득 차야만 그 참된 밀도를 이루는 법이다. 상호적으로, 형태가 담고 있는 내용은, 그것이 형태를 취하고 그 형태가 완성되는 순간에야 전달 가능한 것이 되고, 따라서 효과있는 것이 되며, 사실대로 말하자면 그 순간에야 정녕 형성되는 것이다. 그렇지 않은 경우, 불균형, 실패, 유산이 초래된다. 형태에 대한 광신적이고 배타적인 관심은, 제한적으로만 규정하려고 하는 저 전문성 병病의 한 국면에 지나지 않으며, 그 병폐야말로 오늘날 문화에 대한 넓은 이해를 끊임없이 방해하는 것이다.

우리가 살펴본 바이지만, 자연의 복사에 지나지 않는 미술작품이라면 그 이름을 가질 자격이 없을 것이며, 조형적인 실현, 조형적인 성공일 뿐인, 또 그런 것만을 이루고자 한 그런 작품이라면 속 빈 외관에 지나지 않을 것이다. 아마도 19세기와 20세기는 언젠가 역사의 법정에 동등하지만 서로 반대되는 죄를 지고 출두할 것인데, 그 죄는 전자는 사실성의 유혹에, 후자는 형태의 유혹에 너무 굴복했다는 것일 것이다. 사실성과 형태는 창조적인 미술가의 영혼과의 연대로써만 정당화되는 법이다.

그러나 그 영혼만으로, 그것이 가져오는 모든 것으로써, 미술작품을 정당화하기에 충분하다고 믿을 사람의 오류도 똑같이 클 것이다. 작품은 단순히 영혼의 메아리인 것은 아니다. 물론 그것은 영혼—한 개인의 영혼이든, 한 집단의 성격을 띠는 영혼이든—에서 영양을 취함으로써만 활기를 얻는다. 그러나 역으로 그것은 그 매체에 필수적인 독립성, 독자성을 획득함으로써만 그 영혼을 '구현'하는 제 임무를 완수할 수 있을 것이다.

미술은 결국, 본질적으로 하나의 표현 방식이다. 표현 방식을 말하는 이는, 표현할 사물뿐만 아니라 또한 그것을 표현하는 기법도 환기한다. 정녕 속담은 "주는 태도가 주는 것보다 더 귀하다"고 말한다. 그렇더라도 주는 태

도를 말하려면, 주는 것이 있어야 하는 것이다! 미술은 하나의 언어이다. 엄밀히 시각적인 관점에서 하나의 미술작품은 다소간 복잡한 하나의 형태라는 것을 주장할 수 있다면, 말은 그것대로 엄밀히 청각적인 관점에서 일련의 다양하게 조합된 소리들일 뿐이라는 것도 그에 못지않게 확실하다. 그리고 의심의 여지없이 시는 거기에서 그 마력적인 아름다움의 큰 부분을 이끌어 낸다! 그렇다고 시에서 의미와 환기되는 바가 하는 역할을 부정해야 할까? 기실 해야만 하는 선택도, 어쩔 수 없는 갈등도 존재하지 않는다. 즉 마치 고온에서 여러 요소들이 합해져서, 환원될 수 있는 단순한 총합이 아닌 새로운 물질이 만들어지는 것과 마찬가지로, 미술작품은 내용과 형태가 통합되어 이후 동질화된, 그런 결합을 구현하는 것이다. 아마도 바로 그것이야말로 미술 창조의 참된 기적일 것이다.

그러므로 미술작품이 우리의 눈에 하나의 형태로, 오직 하나의 형태로 제시되는 것은 사실이지만, 우리는 그것이 이중의 의미를 담고 있다는 것을 깨닫는다. 첫째 의미는 조형적인 것으로서, 시각적인 인상에서 태어나는 감동을 창조하며, 둘째 의미는 첫째 의미의 필연적인 연장延長에 의해 태어나는 것인데, 인간적인 것이다. 그리고 이후 작품은 후자의 의미의 **표징**表徵으로서밖에 나타나지 않는다. 바로 이때부터 하나의 현전現前하는 존재가 현현한다. 그 존재 내부에서는 집단성과 개인성이, 장구한 시간과 일시적인 시간이, 때로 천재들에게 있어서는 심지어 영원까지 협력한다.

그림에서 고차원의 통일성을 이룩하는 구성은, 어떤 복잡하고 풀리지 않는 매듭으로 그림이 이루어져 있는지를 두드러지게 보여준다. 그림은 내면적 삶과 조형적 육체의 결합인데, 전자는 후자의 중개로 외현外現하고, 후자는 생기를 불어넣어 주는 숨결을 전자에게서 빌려 온다. 자연으로 말할 것 같으면, 전자에게나 후자에게나 똑같이 날것의 재료들을 제공하는데, 그것들을 그 둘은 스스로의 형편대로 다듬어서 관상자들에게 스스로를 더 잘 나타나게 하는 것이다.

미술사가로서의 그의 오랜 이력을 이어 가며 에밀 말Emile Mâle은 그의 저서

『중세 말의 종교미술L'Art religieux à la fin du Moyen Age』의 독자들에게 스스로 얻은 경험의 결실을 이렇게 토로한 바 있다. "기실 가장 대수롭지 않은 선이라도 정신적인 본질에 관여되어 있다. 옷 주름의 뻗친 선, 하나의 형상의 윤곽선, 빛과 그늘이 서로 작용하는 선, 이 모든 것이 우리에게 그림의 주제와 똑같이 명료하게 한 시대의 감성을 드러낼 수 있는 것이다. 미술사가는 어떤 문제를 해결하려고 할지라도, 언제나 정신에 마주치게 된다."

그러므로 마침내, 미술가에게는 출발점이고 관상자들에게는 도착점인 이 소통의 문제를 다루어야 한다. 왜냐하면 조형적인 조화를 매개로 하여 하나의 정신적 상태를 창조하는 것, 아마도 이것이야말로 결국 회화라는 그 마법의 최후의 이유이기 때문이다.

그 기적이 어떻게 일어날 수 있는지를 살펴보는 일이 아직 남아 있다.

구루나 세티 1세 신전. 젤루아·드빌리에 작, 『이집트 묘사』에서 발췌한 판화.
을 한다. 신전의 수평선이 영원을 암시하는 듯하다.

제5장

영혼의 언어: 이미지의 힘

"우리가 느끼는 어떤 것도, 외부 현실의 어떤 상황에 관계되는
이미지의 형태로만 표현될 수 있다."

앙리 발롱Henri Wallon

우리의 내면적 삶 전체가 언어로 표현된다는 것은 어림도 없는 일이고, 우리는 누구나 말로 표현할 수 없는 여백 부분이 얼마나 넓은지 알고 있다. 생각의 명찰名札인 단어는 인간들의 상호 이해를 위해 만들어졌다. 단어는 바로 그런 기능 자체로 보아, 우리가 공통적으로 가지고 있는 것, 우리가 이미 알고 있는 것만을 포착한다는 것은 당연한 일이다. 그것은 그러한 것을 합의

된 관례적인 지칭으로써 우리 각자의 머릿속에 환기할 수 있는 것이다. 홉스 T. Hobbes는 단어를 이렇게 정의한 바 있다. "인간이 뜻대로 사용하는 말로서, **머릿속에 이전에 있었던 생각과 유사한 생각을** 환기할 수 있는 표지, 그리고 담화 속에 배치되어 타인들에게 발해짐으로써 그들에게는, 그 말을 발한 사람의 머릿속에 어떤 생각이 있었는지를 가리켜 주는 기호가 되는 표지로 이용되는 것이다…." '부족의 말'[1]의 임무는 여기에 제한된다. 우리가 그 말에 새롭고 '더 순수한 의미를 부여'할 줄 모른다면.

그 '부족의 말'은 제諸 감각들을 다양한 색깔로 반사하는, 대치될 수 없는 프리즘인 우리의 내면적 삶, 그 흐릿한 정서의 성운星雲에서, 감동이나 개인적인 반응을 이루는 모든 것을 추출해 버리고, 부피가 엄청나게 더 축소된 중핵만을 보존했는데, 그 중핵은 추출된 것에 대한 벌충으로 그 확실함과 분명함을 통해, 확정되고 확인할 수 있는 경험, 즉 감각이 확인한 것이거나 거기에서 추상할 수 있었던 일반적인 관념에 해당되는 것이다.

1. 언어의 문제

언어는 지성과 마찬가지로, 그것이 앞으로 걸어 나갈 단단한 지대를 찾기 위해 객관성의 영역에 헌신해야 했다. 유동적인 주관성에서는 그것은 기껏해야 합리적 사고의 뻣뻣한 그물망에 걸리는 것만을 취할 수 있었다. 언어는 사랑이나 고통에 관해 말할 수 있게 되지만, 그러나 그 말 속에, 그 사랑, 고통에 대해 우리가 우리의 깊은 내면에서 느끼고 있던 것에서 무엇이 남아 있는가?

말의 결여성缺如性
'나무'와 같이 단순한 단어 하나를 선택해 보기로 하자. 그것을 사용하는 모든 사람들은 같은 '사물'을 지칭한다고 상상할 것이다. 아마도 '사물'은 맞겠

지만, 그러나 그것은 각 영혼의 흔들리는 거울에 비치자, 얼마나 달라지는 가? 미개인에게는, 원시시대의 인간에게는 나무는 현전하는 신령일 것이다. 그 보이는 껍질 밑을 조상의 영혼이든 숲의 님프이든, 신비로운 존재가 스치고 있을 것이다. 현대의 산책자에게는 그것은 무엇인가? 더 나아가, 산책자들 가운데 누구에 대해서인가? 한가로운 사람에게는 그것은 휴식과 심신의 이완을 의미할 것이고, 화가에게는 일련의 다른 색조의 초록색들 가운데 노니는 빛들을, 음악가에게는 나뭇가지들 사이를 지나가는 바람의 노래하는 숨결이나, 가락이 있는 새소리를 의미할 것이다. 상인이라면 몇 입방 미터의 나무를 추산하고, 벌써 그 시장가치를 계산하리라는 것도 사실일 것이다. 그러나 나무 자체로 말한다면, 그것은 무슨 의미인가? 각각의 나무는 그 종류의 특이성, 그 크기와 구조의 특이성에 따라, 사람들이 그것을 포함시키려는 총칭적인 관념 속에 통합되기를 거부한다.[1]

사정이 이러하니, 사람들이 '서로 이해하기' 위해서는 독자적인 영역에 속하는 것을 제거하지 않는 것 말고 다른 무엇을 해야 했겠는가? 희생시키기를 거듭하고 일반화하기를 거듭하면서 사람들은 그 다양하게 파도치는 물결에서, 스스로를 붙들어 맬 고정된 점, 물론 빈약하고 무미건조하지만 단단한 어떤 것을 찾아냈는데, 그 단단한 것이 바로 나무의 **관념**이다. 그리고 이제 거기에 단어가 옷을 빌려 주기만 하면 될 터이다. 지성은 혼잡한 느낌의 덩어리를 깎아 불필요한 부분을 없애고 간략하게 하여, 교환력交換力의 확실한 기반을 발견한 것이었다.

그 제거 작업, 그 희생은 너무나 가혹하여, 인간은 말에, 그것이 옷을 입히는 엄밀한 사실이나 추상적인 관념 이상을 표현할 능력을 남겨 주려고 언제나 온갖 꾀와 노력을 다했다. 인간은 말 속에 어떤 다른 것을 주입하려고, 말이 추출된 환경의 특이한 향기를 말에 배게 하려고, 프루스트가 비베스코M. Bibesco에게 썼던 것처럼 "우리 각자가 보지만 다른 사람들은 보지 못하는 특이한 세계의 개현開顯, 하나의 비전의 특질"을 전달하려고 했던 것이다.

그 순간부터 언어는 이미지를 나타내기 위한 훈련을, 지칭하거나 정의하

기보다는 암시하는 훈련을 시도하게 된다. 언어는 자체에서 벗어나 시에 들어가려고 했던 것이다. 이리하여 언어는 예술이 된다. 예술이란 정녕, 말할 수 없는 것에 결여되어 있던 표현인바, 그 말할 수 없는 것이 각자의 삶의 비밀 속에 갇혀 있지 않게 하는 것이다.

즉 시와 미술은 이미지이며, 영혼 속으로 내려가 그 은밀한 풍요로움—바로 특이한 각 존재의 전유적인 감성의 몫으로 예정되어 있는 것으로 보이던—을 끌어내어 다른 사람들에게도 느끼게 하는 것은 이미지의 권능에 속하는 것이다. 결국 바로 그것이 미술의 기능이고 목적이며 따라서 그 정의라고 확언할 수는 없을지 모른다. 미술은 그보다 훨씬 더 복잡하고 훨씬 더 광활한 현상인 것이다. 적어도 미술은 그것의 모든 가능태들 가운데, 바로 그것이 시라고 하는 한, 방금 말한 그런 가능태를 버리지 않을 것이다.

미술과 내면의 비밀

뮈세A. Musset에 의하면 인간 각자는 자신의 내면에 '침묵 속에서 태어나고 죽어 가는 알려지지 않은 세계'[2]를 지니고 있다고 한다. 그 세계를 느끼고 거기에서 살기를 바라는 데에 따라 인간 각자는 거기에 더욱 깊이 내려가야 하고, 그래 거기에 흡수됨으로써 타인과 고립되고, 소통 불가능하게 된다. 이 문제와 이 불안은, 개인의 영혼의 도야와 그에 대한 의식이 낭만주의에 의해 그 절정에 이르렀던 19세기에서보다 더 크게 느껴졌던 적은 결코 없었다. 이십육세 때 들라크루아는 이렇게 한탄했던 것이다. "자연은 내 영혼과 내 가장 친밀한 친구의 영혼 사이에 방벽을 세워 놓았다."[3]

미술과 시는, 프루스트가 표현한 것처럼 '우리 자신의 소통 불가능한 실질적인 부분'인, 우리 각자의 깊고도 특이한 삶—그것은 바로, 외관상 동일한 사실과 관념 앞에서 감성적으로 반응하는 구별되는 방식 자체인데—을 가두고 있는 비밀의 봉인랍을 뜯기 위해서만 필요 불가결한 것은 아니다. 말로 표현할 수 없는 것은, 특히 낭만주의가 믿었던 것처럼 오직 개인적인 것만은 아닌 것이다. 그것은 또한 사회적이거나 종교적인 집단 같은, 인간들의

한 무리 전체에 의해서도 느껴지면서, 그렇더라도 언어의 능력을 넘어서는 것일 수도 있다. 사실, 이런 사정은 그것이 지적인 영역 아닌 다른 영역에 속하는 것, 기껏 한 세기 전에 발견된 저 무의식이나 순전한 감성의 영역에 속하는 것일 경우, 충분히 확인되는 것이다. 어떤 이들은 말할 것이다, 그런 영역은 관념의 영역보다 수준 낮은 영역이며, 관념까지 올라오기만 하면 된다고….

그러나 관념을 초월하며, 관념에 환원되면 그 깊은 가치를 잃어버릴 한 영역이 있는데, 영성靈性의 영역이 그것이다. 우리 조상들의 너무 합리적인 정신이 무의식과, 무의식의 발현發現의 권리를 알아보지 못했다고 한다면, 우리의 정신은 실증적인 문명에 아직 너무 젖어 있어서, 영적인 것은 지적인 것과 혼동되지 않으며, 그것보다 너무나 차원 높은 것이기에 심지어 때로 그것으로 환원될 수 없는 것이라는 사실에 쉽게 상도想到하지 못한다. 우리의 내면적인 삶의 절정絶頂들은 바로 그 영적인 것에 속하는 것이다. 그 절정들에서, 기계장치로 무장한 비행기가 높은 고도의 너무 미묘한 풍세風勢에 더이상 실려 가지 못하듯이 우리의 사고가 기능을 다하지 못하는 천공이 우리에게 어렴풋하게 보인다.

그런데 개인의 내면적인 삶이나 집단의 그것이나 똑같이 영양을 취하는 무의식과 영성은, 만약 미술과 그 이미지들에 의해 해방되거나 발현되지 않으면, 통상 언어의 결여성으로 하여 묵언을 받아들이지 않을 수 없다. 미술 홀로 —혹은 그 누이인 시— 날 것 그대로의 체험에서 무의식과 영성을 끌어내어 그 징표, 그 외부적인 표현을 보여 줄 수 있는 것이다. 그렇기 때문에 미술은 언제나, 종교적인 계시와 개인적인 표백表白이나, 통상적으로 말에 관장되는, 감각적으로 혹은 합리적으로 명백한 것들을 넘어서는 모든 것의 선택된 언어였던 것이다. 말로A. Malraux 는 이렇게 지적하고 있다. "종교 박물관—기이한 명칭이지만—은 최선의 경우 성전聖典 텍스트들의 모음이겠지만, 신앙 자체는 사랑과 마찬가지로, 우리가 그것을 느낌으로써만 알 수 있을 따름이다." 그것은 왜냐하면 종교는 "영혼 상태에 토대를 두고" 있기 때

문이다…. "그리고 수메르 사제의 영혼 속에 울리는 우주의 반향이 되돌아올 수 없이 사라져 버렸지만, 수메르와 이집트의 종교들에 대한 설명이 우리에게 말해 주는 바가 없지만, 수메르의 조상彫像들은 우리에게 계속 말하고 있다는 이 가장 중요한 사실에는 변함이 없는 것이다." 하나의 종교, 하나의 신앙은 "오직 위대한 미술작품들만이 영혼 속에서의 변모를 통해 음악을 계속 들려주는 찬가"[4]이다.

외현外現

인간은 두 가지의, 말하자면 상보적인 언어를 보유하고 있는 셈인데, 그 하나는 인간이 체험한 것을 관념들과 그 연계의 도움으로 설명하면서 표현하는 것이고, 다른 하나는 인간이 다소간 흐릿하게 느낀 것을 이미지들의 도움으로 구상화하는 것이다. 전자는 객관적인 명확성을, 즉 공통점으로의 환원을 요구하고, 후자는 주관성의 용솟음에 잠겨 있어서, 원초의 주관적인 감동의 다른 것으로 환원될 수 없는 특질, 그 풍요로움과 뉘앙스를 보존하려고 시도한다.

그 둘은 모두 우선, 우리가 우리의 내면적인 삶의 한 부분을 에워싸고 거기에 주의를 집중하여 그것을 포착하기를 요구한다. 그다음, 우리가 그것에 하나의 형태를, 그것을 다른 사람들에게 제시하여 그들의 주의를 끌 바로 그런 형태를 부여하기를 요구한다. 이 둘째 단계는 모든 사람들에게 공통적인 장場인 물리적인 세계로의 투영을 가리킨다. 이 단계는 어떤 진정한 변질을 필요로 한다. 지적 언어의 경우에는, 느껴진 것이기만 했던 것이 관념이 되고 그다음 말이 되어, 그 말이 사람들 사이에 유통되게 되는 것이다. 감성적 언어도 이와 평행적인 경로를 따른다. 우선 어느 정도 분간되는 머릿속 이미지[심상]를 떠오르게 하고, 이번에는 그 머릿속 이미지가 하나의 마티에르 속에 혹은 위에 실현된 뚜렷한 표상 가운데 견고성을 얻는 것이다.

그러나 그 두 언어는 그 역량에 있어서 다르다. 관념-말은 이미 살펴본 바와 같이, 감성적인 것을 중화시킴으로써 최대한의 객관성에 이른다. 그렇지

베르탱, 〈프랑스 융성의 알레고리〉. (왼쪽)
리는 이미지를, 각각의 형상이 하나의 관념을 표상하는
인 언어와 동일시한다.

230. 오딜롱 르동, 〈부처〉, 1896. (오른쪽)
상징은 무의식의 투영으로서의 이미지인데,
그 무의식의 투영은 논리적으로는 이해하기 어려우나
감성적으로는 환기하는 바가 있다.

만 그것은 형용사나 수식어의 도움으로, 그리고 또 연상을 통해 환기력있는
심상을 창조하는 능력으로써, 감성적인 것의 어떤 것을 보존하기도 한다. 그
러나 이미지는 미술의 고유한 영역에 속한다. 정화되지 않고 여과되지 않은
내면적 삶의 즉각적이고 몰성찰적인 투영인 그것은, 불명확하나 강력한, 거
의 무한대의 내용을 함축하고 있다.

　이 두 언어의 관계는 전도적顚倒的이다. 관념-말은 이미지를 떠오르게 하
는 제 힘을 이용하여 감성(그것이 원초에 벗어던졌던 그 감성)으로 스스로
를 재충전하고 풍요롭게 한다. 그러면 그것은 시에 다가가게 된다. 반대로

이미지는 스스로 지적인 것이 되려고 할 때, 빈약해진다. 전자가 암시성을 원용하여, 그 역량을 증대시키는 빛 무리를 추가적으로 얻는다면, 후자는 전자와 경쟁하기 위해서는 스스로의 어떤 부분을 잘라내고, 감동의 힘을 벗어야 하는 것이다. 전기 기계장치에서 스파크를 기다리고 있는데, 거기에 흐르고 있는 전류가 없어져서 다시 그것이 대전체帶電體가 아닌 단순한 금속이 되었을 때, 그런 기계장치와도 비슷하게, 더 이상 관념밖에 표현하고자 하지 않는 이미지는 그 힘을 이루는 것을 잃어버리는 것이다. 우리는 그것을, 상징과 알레고리를 비교해 봄으로써 확인할 수 있다. 자연 발생적이며 설명할 수 없는 상징은, 끝없고 규정할 수 없는 의미의 흐름을 가지고 있는 데에 비해, 단 하나의 관념만을 안고 있는 알레고리는 반대로 불구의 말에 지나지 않는다. 알레고리는 여느 텍스트보다 덜 정확하게 말하며, 무의식에 대한 힘도 없다.(도판 229, 230)

언어는 먼저 이미지들로만 이루어졌다는 것은 명백하다. 언어는 추상적인 일반성에 요구되는 구체성의 탈피를 점진적으로 배웠을 따름이다. 마찬가지로 글씨가 나타났을 때에도 그림과의 구별은 서서히 이루어졌다. 글씨는 먼저 그림에서 쉽게 식별되지 않는 단순한 형상이었다가, 구체성을 탈피하려는 노력을 수행하여 더 이상 추상적인 기호에 지나지 않게 됨에 따라 그것과 분리되게 되었던 것이다. 우리는 이미 그 진전을 묘사한 바 있다. 그 진전은 그림문자pictogramme, 표의문자idéogramme, 상형문자hiéroglyphe에서 음절문자, 다음 자모문자로 나아가는 것이었다.

서양의 입장

이와 같은 발전은 그 동기가 본질적으로 실용적인 것인데, 효율성과 물질적인 힘에 가장 경도된 문명들에서 미술에 영향을 적지 않게 미쳤다. 예컨대 서양은 정신적인 것을 희생시키고, 무엇보다도, 더 확실하고 더 잘 통제할 수 있으며 더 다루기 쉬운 것으로 여겨지는 지적 수단들을 발전시키게 되었는데, 따라서 서양의 미술은, 가장 명확하고 지성이나 감각에 의해 물질적

231. 베스타
주스티니아니라고 하는
유형의 헤스티아.[2]
로마 시립미술관.
그리스 미술은 관념을
표현하려고도, 감정을
암시하려고도 하지 않는다.
오직 조화를 추구할 뿐이다.

으로 가장 잘 통제될 수 있는 소재들에 관심을 집중하려 함으로써, 감성적인 것이 빠져나가는 증대하는 위험 밑에서 살아왔다. 바로 거기에서 사실성에 대해 서양이 느끼는 유혹이 비롯된 것이었다. 서양은 주기적으로 사실성에 굴복했다.

서양 미학의 다소간 인정되어 있는 꿈은 미술을 설명할 수 있게 되는 것이라고 할 것이다. 서양 미학은 하나의 그림을 그 모델이라고 하는 것에 말 그대로 비교하거나, 하나의 이론으로나 혹은 그보다는 수학적 비율로 표현된 방식의 적용을 거기에서 확인함으로써 그것을 객관적으로 평가하려고 한다. 그러면서도 사람들은 계속 아름다움과 심미감을 말해 왔고, 순전히 질적인 판단이 그럭저럭 그렇게 보전保全되게 되었던 것이다.

그리스는 서양에서 최초로 미술에 대한 명확한 개념을 만들려고 시도했는데, 미술을 감각과 이성의 여건與件에 귀착시키려고 했다. 그래서 그리스 철학자들은 유사함의 요청과, 규칙으로 설명될 수 있는 조화의 요청 사이를 오갔던 것이다. 이 사실로 하여 그리스 미술은 감성적인 삶에 연관되어 있는 미술의 암시력을 제거하려는 경향이 있었다. 서양미술이 그 암시력에 눈을 뜬 것은 그리스 미술이 힘을 잃게 되면서, 또 동양의 유혹에 굴복하게 되는 순간에 비롯되었다. 에른스트 쿠르티우스Ernst Curtius는, 그리스 미술은 '비술어적非述語的'이라고, 즉 관념을 표현한다고 자랑하지 않았다고 올바르게 지적한 바 있다. 그러나 그것은 충분한 말이 아니다. 그리스 미술은, 내면적 평화가 이루어지는 그 정서적 중립을 영혼의 상태라고 하지 않는다면, 영혼의 상태를 전달하려고 하지도 않았다. 그것은 표현하기에도, 암시하기에도 힘쓰지 않았다. 그것은, 그것이 시각적으로 보여 주는 것 가운데 그 전부가 존재하는 것이다.(도판 231)

그렇다면 어째서 그럼에도 불구하고 그것은 가장 위대한 미술의 하나, 가장 고양된 미술의 하나, 어떤 사람들은 가장 완벽하다고 생각하는 미술로 남아 있는가? 그것이 모방한다고 하는 자연에 있어서나, 또한 그것이 추구하는 절도와 균형에 있어서나 그것은 현실만을 겨냥하고 있지 않은가? 그런데

그 현실은 느껴지고 있지, 증명되고 있지 않다. 바로 그로써 오직 느껴질 수만 있는 것의 절대적인 힘이 그것에 되주어지는 것이다.

그러나 로마 미술이 도래하면, 그리하여 질에 대한 그 날카로운 감각이 망실되어 더 이상 모방의 원리나 형식적인 규칙성의 원리밖에 남지 않게 되면서, 전자는 자연주의로, 후자는 아카데미즘으로 귀결되면, 서양미술은 그것을 노리는 위험들 앞에서 최초의 쇠퇴를 겪게 된다. 이후 그것은 언제나 그 이중의 위협 밑에서 살게 될 것이다.

동양의 입장

동양은 반대로 감성의 기능에 대한 훨씬 더 끈질긴 본능을 유지했다. 그렇더라도 인도의 사상가들은 명석하지 않은 게 아니었다. 그들은 서양에서 19세기에 아직 위세를 떨치고 있던 심리학보다 격별히 더 유연한 심리학을 구상했던 것처럼, 중국 사상가들처럼 그들의 미학의 토대도 아주 일찍 명확히 밝힐 수 있었던 것이다. 그 미학이 미술에 대한 앎에서 놀랄 만한 진전을 이룩했다는 것을 인정해야 할 것이다.

인도 사상에 의하면 인간의 내면적인 삶은 근본적으로 그의 여러 경향들, 아니 차라리 잠재태들이라고 할, 바사나Vāsanā들로 이루어져 있는데, 그것들은 실현되기 위해 깨어날 준비가 되어 있다고 한다. 미르체아 엘리아데Mircea Eliade는 '파탄잘리Patañjali와 그 주석자들의 심오한 심리 분석'을 강조한 바 있는데, "요가는 정신분석에 훨씬 앞서 잠재의식이 담당하는 역할의 중요성을 보여 주었다"는 것이다.[5]

그 잠재적인 경향들은 무의식적인 기억들로 길러진 것인데, 작동하게 되자마자 그 고유한 성격을 드러내게 되고, "각 개인의 특이한 성격의 조건이 된다". 그런데 그 잠자고 있는 형태들은 "밝은 대낮으로 빠져나와, 현실화함으로써 의식의 상태가 **되고자 한다**". 그것들은, 계획되어 실현되기를 기다리면서 잠재되어 있을 뿐인 것들이 뒤끓고 있는 저수지이다. 그러나 실현된다는 것은 물리적인 세계에 자리를 잡는다는 것이며, 따라서 거기에서, 인간

232. 고선유顧善有,
〈풍경〉. 파리 기메박물관.
옛 뒤보스크 컬렉션.
중국 미술가의 경우 풍경은,
흔히 조그만 형상의 혼자
있는 인물이 나타내는
몽상과 명상을 표현한다.

이 감각과 사고를 통해 보유하고 있는 대상 파악의 두 방식을 그 두 기능에 자각시킬 하나의 형태를 만든다는 것이다.

미술을 이해시키기에 이보다 더 알맞은 이론을 이전에 사람들이 본 적이 있었던가? 미술은 형태 취하기, 말하자면 세상에 들어서기 위한 옷 입기, 혼잡한 여러 힘들을 육화시키는 이미지화인 것이다. 그 힘들은 미술을 통해 보이는 세계 속으로 들어가, 형성되는 것이다.

흩어져 있는 수증기는 물이, 그다음 얼음이 되어 손으로 만질 수 있는 견고성을 얻을 수 있다. 그리되면 그것은 다시 액체 상태, 그다음 기체 상태로 되돌아갈 수 있다. 마찬가지로 미술가의 감성은 이미지로 변화하면서 스스로의 물리적인 응축을 실현한다. 이후 그 감성은 다른 사람들에게 감지될 수 있게 되어 관상자들을 기다리게 되고, 관상자들은 자신의 내면에서 그것을 그 원초의 자연적인 영혼 상태로 복원시킨다.

서양미술과 동양미술의 다른 하나의 근본적인 차이가 나타난다. 전자는 무엇보다도 작품의 구체적인 형태, 작품이 부여받을 질에 집착한다면, 따라서 특히 작품이 처하게 되는 상태를 중시한다면, 후자는 작품을 강렬하고 동적인 한 영혼이 다른 한 영혼에 전해지기 위해 옮겨가는 장소, 지나가는 장소로 보는 것이다. 그리고 그 영혼은 사물들에서 발견한 유례없고 대체할 수 없는 풍미를 선사한다. 11세기의 풍경화가 곽희郭熙는 노년에 이렇게 말했다. "화가는 눈앞의 풍경과 일체가 되고, 그 깊은 의미가 그에게 드러나는 순간까지 그것을 관찰해야 할 것이다." 뒤이어 그 의미를 다른 사람들에게 드러내는 것은 그가 할 일이다.(도판 232)

미술에 대한 이와 같은 개념에 때로 서양도 도달한 바 있다. 먼저 고대 말, 하기야 동양과 접함으로써 그리되었다. 플로티노스의 이론은 이것을 증언한다(p.211 및 이하 참조). 또다시 그리된 것은 19세기에서였는데, 뷔르누프E. Burnouf의 연구 이후 동양사상, 특히 힌두교사상의 발견이 다시 한 번 그런 역할을 한 것이 확실하다.

서양은 그리하여 동서양의 두 입장을 알게 되었고, 기실, 고대 그리스 전

통을 버리지 않고 현실과 이성의 결합, 관념화된 진리를 반영하는 형태를 창조하려고 애쓰거나, 관상자들의 영혼에 미술가의 영혼이 느낀 것을 옮겨 주기를 더 바라거나 하는 데에 따라, 그 두 입장 사이에서 다소간 흔들려 왔다. 그리하여 서양은 에머슨 R. W. Emerson 이 말한 저 '전달 불가능의 법칙', 보들레르로 하여금 "전달 불가능하게 하는 넘어설 수 없는 심연은 못 넘어선 채로 남아 있다"고 결론짓게 한 그 법칙을 어길 수 있었던 것이다.[6] 보들레르가 그때 말한 것은 사랑에 대해서였는데, 미술에 대해서라면 그렇게 말하지 않았을 것이다. 그에게나 들라크루아에게나 미술에서 오히려 도움을 구했던 것이다. 들라크루아는 그의 『일기』에 이렇게 기록했다. "회화는 화가의 정신과 관상자의 정신 사이에 놓인 다리에 지나지 않는다…. 관심의 주된 흐름은 화가의 영혼에서 흘러나와 관상자의 영혼으로 막을 수 없이 흘러간다."[7] 위고 역시 '영혼에서 영혼으로 가는 빛'을 간구懇求하지 않았던가?[8] 랭보는 이 표현을 거의 되풀이했다. 들라크루아는 다시 말한다. 그림, "영혼에게만 말하는 조용한 힘" "신비로운 언어…".

명시적인 것과 묵시적인 것

이상의 언급들을 제시한 것은, 관상자들이 흔히 갖게 되는 오해가 있기 때문이다. "저 그림이 무엇을 의미하는지 이해되지 않아!" 그런데 바로, 그 그림은 정녕 무엇을 의미하지만, 그러나 합리적인 언어와는 달리, 이해되는 것이 아니라 느껴지는 어떤 것, 설명되지 않는 어떤 것을 의미하는 것이다. 통상적인 언어는 삶의 혼잡하고 유동적인 실체를 몇몇 확정되고 명확한, 화학적인 요소들로 환원하고, 그것들을 조합하여 사용할 방식을 준다.

그런데 이미지의 언어는 해명하기를, 알려지고 목록화된 요소들의 계산된 배합을 제시하기를 포기한다. 그것은 우리에게 제공되는 관념들을 마치 시험관 안에서처럼 우리의 뇌 안에서 인위적으로 재구성하게 할 수 있는 이론적인 규칙들을 가져다주지 않는다. 그것은 하나의 손상되지 않은 향기를, 하나의 풍미를, 하나의 가능한 한 온전하고 매혹적인 존재를 보존하려고 한

다. 그것은 그 존재를 우리 발밑에 화사한 선물로 던져 준다. 그 위로 몸을 기울여 그것을 잡고, 이제는 우리가 우리 자신의 숨결로 거기에 온기를 불어넣는 것은 우리가 할 일이다. 회화는 설명하지 않는다. 그것은 **존재할** 뿐이고, 그 자체를 보여 줄 뿐이다. 그것을 그 감염의 힘을 통해 느끼는 것은, 우리가 할 일인 것이다.

개전改悛할 줄 모르는 우리 서양인들은 분명하고 명확한 관념들에 의해 표현될 수 있는 의미만을 믿는다. 그러나 작동하고 있지 않는 성대가 화성적 감각에 의해, 노래하고 있던 다른 성대에 호응하여 떨게 되는 방식으로, 그렇게 전달되는 의미가 있는 것이다. 한마디로 **명시적** 의미와 **묵시적** 의미가 있는 것이다. 그리고 그 두 방식의 의미는 서로 보완하고 언제나 부분적으로 결합되어 있으므로 그 둘을 전적으로 분리하기는 어렵지만, 적어도 후자의 의미가 미술의 진정한 영역을 이룬다는 것은 사실이다. 따라서 거기에서 전자의 의미를 추구하려고 하는 것은 근본적인 오류이다. 그것은 미술에 대한 본질적인 몰이해를 전제하는 것이다.

어째서 중국에서 글씨가 회화와 똑같은 자격으로 미술 가운데 자리 잡을 수 있었는지 누가 모르는가? 글자들이 말을 이루면서 불러내는 자의상의 의미 외에, 글씨는 그 암시적인 외양으로 감성적인 '아우라'를 환기하는 것이다.(p.52 및 이하 참조)

그 '아우라'를 서양에서는 인쇄된 글씨가 완전히 제거해 버렸다. 그것은 마지못하듯 손글씨에 잔존해 있을 뿐이다. 정녕 우리의 잠재적인 성향들, 자연적인 충동들이 살아 있는 손에 전달되고, 특이한 리듬, '정신'을 손이 받아들이지 않을 수 없게 한다. 중국에서는 이와 같은 감성의 현전태現前態를 가꾸어 미술로 키웠던 것이다. 반면 우리의 경우 그것은 비의지적인 것일 뿐이다. 그 벌충으로서, 오직 추상적인 언어만을 위해 추격당한 직관적이고 암시적인 언어는 심미적인 생활 속으로 피신했다. 그럼에도 암시적인 언어는 거기에서까지 명시성의 침입의 위협을 받게 되었는데, 명시성은 회화에까지 들어오려고 하면서 사실적인 묘사, 서술적인 주제, 지적인 알레고리를 선동

한다. 이미지 자체도 습득된 관례에 따라 해독되는 단순한 표의기호의 역할을 하지 않을 수 없게 될 위협에 처한다.

여기에서 19세기에 앵그르와 들라크루아를 맞서게 한 갈등이 비롯되었던 것이다. '소묘할 줄 안다'는 것은 앵그르에게는 한 계통을 이루고 있는 인지된 형태들을 완벽히 알고 소묘한다는 것인 반면, 들라크루아에게는 소묘선에 전류를 띄워, 그 전류가 그 선을 타고 흘러가, 여기서도 실제의 전기유도처럼 그 선을 바라보는 사람에게 비슷한 메아리를 일으킨다는 것이다. 따라서 이론상 그것은 관례적인 유형에서 벗어난다는 것인데, 고전주의자들은 그 유형을 완벽하게 하기만을 바랐던 것이다. 그런데 표현주의자들에게는 암시란 그것이 예기된 유형에 대해 나타내는 편차의 힘과 성격으로써만 뚜렷해지게 되는 것이다.

이상의 두 미학은 서로를 이해할 수 없었다. 명시적인 언어는 기지旣知의 것과 그것을 완벽하게 하는 데에만, 그리고 묵시적인 언어는 미지의 것, 아직 사람들이 느껴 본 적이 없는 것의 현현에만 의지할 수 있는 것이다.

예컨대 〈바리케이드 위의 공화국〉을 위한 약화 같은 들라크루아의 소묘에는 정녕 명시적인 부분이 있다. 거기에는 알아볼 수 있는 한 형태, 천을 두른 한 여체의 형태가 명확히 그려져 있고, 그 여체는 우리에게, 휜 한쪽 무릎과 뻗은 다른 한쪽 다리로써 그녀가 기어오르려는 노력을 하고 있음을 알려주는 자세로 있다. 치켜 올린 팔의 경직된 모습으로, 깃발을 내흔드는 몸짓을 알 수 있다. 그런 것은 들라크루아만큼 배움이 있는 다른 어떤 미술가라도 마찬가지로 그려낼 수 있었을 것이다. 들라크루아에게만 있는 것은, 그가 자신의 떨림과 리듬을 전달한 묵시적인 부분이다. 분출하듯 그어진 선, 우리에게 그 분출을 느끼게 하는, 빈틈없으면서도 재빠른 연필 움직임, 번개 치듯 격앙된 그의 흥분 상태, 이런 것들이 우리 내면에 각인되고, 작품을 창조한 힘을 우리 내면에 되살리는 것이다.(도판 234, 235)

관상자들이 문맹인 사회에서는 이미지의 언어가 명시성과 묵시성의, 이중의 책무를 맡아야 할 것이라는 것은 자명해 보인다. 그러면 그 언어는 예

몬레알레 성당 궁륭의 후진後陳 모자이크, 〈만물의 지배자 그리스도〉, 12세기 말.
°의 입구에 있었던 비잔틴 미술은 물리적인 현실을 묘사하기보다 훨씬 더 정신적인 현실을 암시했다.

234. 들라크루아, 〈인민을 인도하는 자유의 여신〉을 위한 습작. 파리 루브르박물관.(왼쪽)
235. 들라크루아, 〈메데이아〉³⁾를 위한 습작, 펜 소묘. 바온 보나미술관.(오른쪽)

우리의 '객관적인' 문명에서는, 소묘를 가지고 자신의 개인적인 감성을 반영하는 표현적인 언어를 구사하는 사람은
미술가가 유일하다.

컨대 사람들이 말한 대로 '가난한 사람들의 성서'가 되기도 할 것이고, 또한
배우지 못한 사람들에게는 접근 불가능한 성스러운 텍스트들이 담고 있는
내용을 가능한 한 알려주어야 할 것이고, 또 그 감동을 일으키는 힘으로써,
신자들을 그들에게 요구되는 내면적인 열광에, '은총이 내린 상태'에 들게
해야 할 것이다.(도판 233)

따라서 비잔틴 미술이든, 로마네스크 미술이든, 고딕 미술이든, 중세 미
술은 그 이중의 추구를, 물론 민족과 시대에 따라 다양한 비율로 섞어 실천
했다는 것에 대해 놀라지 말 것이다. 또한, 독서의 확산과 사진의 출현이 사
회가 미술에 할당하는 일들을 줄여 놓은 우리 시대에서는, 미술이 순전히 심

미적인 즐거움이나 느끼는 방식을 전달하는 그 힘을 전문적으로 행사하기에 더 자유로워졌다는 데에 대해서도 놀라지 말 것이다.

2. 직접적인 암시

지적 작용의 언어—우리는 여기에만 현실성과 신뢰를 허여하도록 길들여져 있는데—와 너무나 구별하지 못했던 그 특이한 암시의 언어를 우리가 완전히 깨닫게 된 지금, 미술에서 그 언어에 돌아가는 지배적인 몫을 가늠한 지금, 그 작용의 수단들을 깊이 살펴보고, 그것이 어떻게 작용하는지, 어떤 경로로 우리에게 이르러 우리 내면에서 노린 반향을 일으키는지를 알아보는 일이 가능해질 것이다. 달리 말해, 그림은 어떻게 이를테면 영혼의 콘덴서로 변화하게 되는가? 그리고 그것은 어떻게 우리에게 그 방전放電을 전달하게 되는가?

존재하는 것의 재창조

그림은 이미지이다. 그런데 직접적으로, 문자 그대로의 모방을 통해서나, 간접적으로, 과장이나 변형을 통해서나, 외부 세계에서 빌려 오지 않은 이미지는 없다. 모든 것이 자연 가운데, 적어도 배아 상태로는 존재하는 것이다. 그러나 그 모든 것은 거기에 우연과 물리적 법칙에 따라, 인간적인 의미 없이, 무관심 가운데 던져져 있을 뿐이다. 채석 전 채석장의 돌처럼 아직 무정형으로 있는 그 요소들을 결집시키는 것은 인간이 할 일이다. 즉 그 돌을 선택하고 채석하여 그것에 형태를 주고 그것을 하나의 구축물 가운데 들여 넣어, 그것에 제 역할과 의미를 부여할 건축가가 필요한 것이다.

 아직 모든 것이 가능하다. 즉 아직 모든 것은 가능할 뿐이다. 실재實在를 발견하는 일, 성녀 헬레나가 **성 십자가**를 '발명'했다는 것과 같은 뜻으로, 실재를 **발명**하는 일은 미술가가 하게 된다. 십자가는 땅속 깊이 알려지지 않은

채로, 숨겨진 채로 묻혀 있었기에, 그것을 그녀가 창조한 것은 아니었다. 그러나 그녀는 꽉꽉 눌린 흙에서 그것을 끌어내고 인간들에게 돌려주어 그들의 경배의 대상이 되게 했던 것이다. 화가는 사물들을 앞에 두고 바로 이와 같이 하는 것이다. 그는 그것들의, 적어도 그것들 가운데 어떤 것들의, 현전을 깨닫는다. 그가 그것들에 그의 주의를, 그리고 따라서 우리의 주의를 향하게 한다는 그 사실은 그것만으로, 그것들을 현실의 혼돈 상태에서 빼내어 서로 연대시키고, 따라서 그것들을 주목한 사람을 표현한다. 이렇게 하면서 그는 자신과 그것들 사이에 어렴풋이 느껴진 어떤 친화성, 그에게 그것들에 대한 기대와 욕구를 준 어떤 교감을 따랐던 것이다.

이와 같이 화가가 세계 가운데서 구별해내어 그의 작품들 속에 모아 놓은 요소들을 비교해 보라. 그러면 어떤 요소들은 한결같이 되나타난다는 것을 알아차릴 수 있는데, 이제 그것은 그 화가의 특별한 선호의 표징이 된다. 게다가, 그것들이 원초에는 아무리 뚜렷이 다른 것들이었을지라도 그것들 사이에 우리는, 그림 속에서 그것들의 비교를 타당하게 하는 어떤 유사성을 확인하게 된다. 이 공통 인자는 우리에게, 미술가의 '항존 성향'이라고 즐겨 부를 만한 것을 새롭게 보여 주는 것이다.

이리하여 조금씩 조금씩 미술가는 자기磁氣를 띤 금속이 거기에 접근하는 쇠붙이를 제게로 끌어당기는 힘으로써 다른 금속들과 구별되는 것과 마찬가지로, 자신을 드러낸다. 그의 작품에 들어가는 모든 것은 엄밀한 의미에서 미지의 것, X에 따라 결정되는데, 그 X는 바로 우리가 포착할 것으로서 그 자신의 감성인 것이다.

프루스트는 『여수女囚, La Prisonnière』[4]에서, 이것이 화가의 경우뿐만 아니라 소설가의 경우에도 진실이라는 것을 지적한 바 있다. 토머스 하디Thomas Hardy에게 블록들이 나란히 놓이고 포개져 있는 것에 대한 강박관념이 있음을 강조한 다음, 그는 이렇게 덧붙인다. "나는 당신에게 가장 위대한 작가들과 미술가들에 관해 그렇게 잠시 동안에 말하고 싶지 않습니다. 하지만 스탕달한테서 정신적인 삶에 결부되어 있는, 높은 곳에 대한 어떤 감정을 보실 수 있

을 겁니다. 쥘리앵 소렐이 사로잡혀 있는 높은 장소, 파브리스가 꼭대기에 갇혀 있는 탑, 베르네스 신부가 점성술에 몰두하고 있는 종각에 파브리스가 그토록 아름답게 시선을 던지는 모습. 페르메이르J. Vermeer의 몇몇 그림들을 보신 적이 있다고 제게 말씀하셨는데, 그 그림들이 같은 한 세계의 조각들이라는 것을 잘 이해하실 겁니다. 어떻게 재주있게 그 세계가 재창조되더라도 언제나 같은 탁자, 같은 양탄자, 같은 여인, 같은 새롭고 유례없는 아름다움이지요. 아무것도 그것과 닮은 것은 없고, 아무것도 그것을 설명하지 못하는 그 시대에 그건 수수께끼예요. 작품 주제들로 그 세계에 유연관계를 이루어 주려고 하지 말고, 색이 주는 독특한 인상을 드러내려고 한다면 말이에요. 그렇지요, 그런 새로운 아름다움은 도스토옙스키의 모든 작품들에서도 한결같습니다."

따라서 프루스트는 그가 창조한 인물인 음악인 '뱅퇴유의 작품들'에 관해 말할 때, '단조로움'이라는 말을 사용하기를 두려워하지 않는다. 그는 거기에서 여러 다양한 느낌들을 한데에 모으려는 '끈질김'을 지적하는데, 그것들은 모두 프루스트에게 '그의 음악의 제라늄 향기'를 연상시킨다. 그러나 그 향기는 그 음악의 "물질적인 설명이 아니라, 그 음악의 심원한 등가물이며 색깔있는 미지의 향연이고, 그가 세계를 '듣고' 자신 밖으로 투사하는 음악적 방식"이다. 그리하여 그는 "어떤 다른 음악가도 결코 우리에게 보여 주지 못했던 독자적인 세계의 미지의 특질"을 가져온 것이었다.

이와 마찬가지로 화가가 그리는 대상들은 그 존재만으로, 그 존재가 아무리 객관적으로 보일지라도, 그의 감성을 나타낸다. 그는 자연에서 얻은 것들을 재조합하여 구축하는 세계에서 그의 감성의, 보이는 등가물을 공들여 만들어내게 된다. 세계는 화가의 손안에서 한 감의 천이며, 그는 거기에 그 자신의 본本으로 옷 조각들을 그리고 재단하여, 그것들을 가지고 그의 영혼의 옷을 만들 것인데, 오직 그것들을 그의 영혼에 맞추기에만 전념할 것이다. 앙리 포시용Henri Focillon은 화가가 선택하고 특별히 좋아하는 이와 같은 테마5)들의 중요성을 가장 잘 알아본 사람의 하나이다. 피에로 델라 프란체스카Piero

della Francesca에 대한 그의 사후 간행 저서에서 그는 그 나름으로 이렇게 지적하고 있다. "각 미술가가 인간의 이미지를 특정의 선호도에 따라 결정하는 것과 마찬가지로—그래서 미술가들 가운데 가장 위대한 이들을, 그들에게 속하고 그들의 관장管掌하에 있는 별도의 인류의 창조자들이라고 간주할 수 있는데—, 각 미술가는 세계의 이미지 가운데서 그에게 적합하고 그의 창조, 그의 세계를 특징짓는 어떤 요소들을 선택하고, 가늠하고, 조합하는 것이다."[9]

같게, 그리고 다르게

그러나 완전히 비한정적인, 전적으로 수동적인 그림들이 있다. 그런 그림들에서는 자연은 거의 거울에서처럼 기계적으로 반영된다. 그런 그림들은 드물다. 그런 그림들 가운데 사실성의 이론적 정의에 일치할 그림들이 있다면, 그것들은 그것들을 그린 인간들의 부재를, 그들이 있을 자리가 완전히 비어

렘브란트, 〈폐허와 산이 있는 풍경〉, 1650. 카셀미술관.(p.392)
야코프 라위스달, 〈햇볕〉. 파리 루브르박물관.

렘브란트와 라위스달이 그린 두 장소의 유사성은, 그들이 거기에 불어넣은 시詩의 다름을 더 잘 강조해 보일 뿐이다.

있음을 나타낼 뿐일 것이다.

어떤 그림이라도 그러므로 **특징지어져** 있게 마련이다. 그림은 그 작가의 뚜렷한 개성의 결과로서 그리될 수 있는데, 프루스트와 포시용이 고찰한 경우가 그러했다. 또한 그림은 그 작가가 그의 시대의, 혹은 심지어 그가 수련한 아틀리에의, 미술 관습을 무의식적으로 반영함으로써만 그리될 수도 있다. 사실, 그가 그의 시대나 아틀리에의 영향으로 어떤 시각적인 언어에 익숙해져서 그것이 그에게 습관적인 것이 되는, 그러면서도 그의 편에서, 그가

받아들이고 온순하게 따르는 그 선택에 결코 능동적으로 참여함이 없는, 그런 일은 흔히 있는 일이다. 그러므로 한 작품에서 시대를 드러내는 것과 인간을 드러내는 것을 식별할 줄 아는 것은, 미술사가에게는 가장 미묘한 작업의 하나이다. 게다가 그는 전자에 대한 심화된 경험을 가지면, 그만큼 더 잘 후자를 규명할 것이다. 한 미술가의 독창성은 자연이 제공하는 여건과의 편차에 의해서뿐만 아니라, 그의 시대가 이미 형성해 놓은 것으로 그에게 제시하는 여건과의 편차에 의해서도 나타나는 것이다.

17세기 네덜란드의 풍경화가들이 묘사한 자연은 그들이 살던 지방의 모습에 의해서, 또한 마찬가지로 그들 동시대인들의 정신에 의해서도 결정되는 것이다. 그렇지만 그들이 위대한 화가들일 때, 그들은 얼마나 잘, 근본적인 테마에서 여러 구별되는 변용들을 이끌어낼 줄 알았던가! 카셀의 미술관과 루브르박물관에 각각 소장되어 있는 렘브란트의 풍경화와 라위스달J. Ruysdael의 저 유명한 〈햇볕〉은 같은 기본 구도를 토대로 이루어져 있는 것으로 보인다. 선택된 풍경은 이미 많은 점에서 유사하다. 그것은 광막한 하늘 밑에 펼쳐져 있는, 북부지방의 들판을 보여 주고 있는데, 하늘이 들판보다 더 주의를 사로잡는다. 왜냐하면 그 하늘은 빛과 구름의 끊임없는 드라마가 상연되는 변화 많은 극장 무대이기 때문이다.(도판 236, 237)

이미 무척 특이한 그 시골 풍경은 게다가 당대의 전체 네덜란드 미술 유파에 공통적인 정신에서 다루어지고 있다. 인간이 그를 몰아가는 힘들 가운데 스스로를 미약한 존재로 느낄 수밖에 없게 하는, 말없이 드넓게 펼쳐져 있는 황폐한 들판, 그런 풍경을 즐기는, 전형적으로 북방적이고 프로테스탄트적인 특징을 우리는 거기에서 알아보게 된다. 거기에 한결 은밀하게 이탈리아 풍의 영향이 더해져 있는데, 형태들을 구축할 때, 땅의 기복起伏의 크기를 확대하여 언덕들을 이루게 하거나, 공간을 길과 강의 휘어가는 선으로 구성하는 경향이 그것이다. 덧붙여, 또 장소들의 배치에서 놀라울 만한 유사성이 있음을 주목하기로 하자.

이상이 정녕, 그 두 작품을 서로 만나게 했을 법한 외적 조건들이다. 그런

데 사정은 전혀 그렇지 않다. 마치 두 행성처럼 다른 두 세계가 드러난다. 렘브란트에게 있어서는 모든 것이 현존감現存感, 넘쳐나는 현존감으로 차 있고, 투사되는 빛과 그늘 덩어리들로 공간을 뒤덮는 격렬함과 소란스러움으로 차 있다. 모든 것이, 현실을 뒤덮고 침수시켜 부풀게 하는 서정성, 그리하여 그 열광 속에 현실을 실어 가는 서정성이다. 반대로 라위스달에게 있어서는 모든 것이 부재와 공허이고, 고독과 침묵이다. 흐르는 냇물, 떠가는 구름, 조그마하게 그려진 지나가는 말 탄 사람 등이 그 황량함을 하찮게 흔들어 볼 따름이다. 그리하여 들판은 묵상과 몽상에 대한 무한한 호소이다.

그렇지만 지형 묘사를 한다면, 두 작품에서 똑같이 강이 왼쪽에서 오른쪽으로 흘러가고, 그 강 위를 또 똑같이 오래된 홍예다리가 가로지르고 있는데, 한 말 탄 사람이 그 다리를 건너와, 그림 왼쪽 아래 구석으로 이르는 길을 따라가고 있는 것을 확인하게 된다. 건너편 하안에서도 산들의 윤곽이 비슷하게 나타나 있다. 심지어 풍차와 폐허 속의 성까지 두 그림에서 똑같이 이색적인 느낌을 가져오고 있다.

내가 위에서 사용한 어휘를 다시 취한다면, 이 경우 명시적인 모든 것은 같고, 묵시적인 모든 것은 심히 다르다고 할 수 있을 것이다. 감히 다음과 같이 단언한 텐H. A. Taine의 저 유명한 이론은 얼마나 제한된 것으로 드러나는가! "예술작품은 정신 및 당대 관습의 일반적인 상태 전체에 의해 결정된다." 예술을 일방적인 정의에 가두려고 할 때에 야기되는 위험은 바로 그런 것이다.

현실의 선택

그러므로, 그림 안에 들어가는 모든 요소들은 현실에서 선별되는바, 그것들이 그 현실에 일치되어 있더라도, 정녕 이미지들의 체계가 존재하는 것이다. 대상들이 선택되고 되풀이되고 모아지는 방식은 거기에 가해질 수 있는 해석을 차치하고, 작품의 비밀을 드러내는, 관습, 강박관념 등에 대응되는 것이다. 전자는 한 시대의 영혼을, 후자는 한 개인의 영혼을 표현한다.

동시에 회화에 있어서 보이는 현실의 역할이 분명해진다. 사람들은 거기에서 현실을 식별한다고 생각하는데, 엄밀히 말해 사람들이 보는 것은 정녕 그 현실이고, 그 현실만이다. 그러나 그것은 화가의 감성의 구조에 너무나 온순하게 합치했기에, 우리에게 그 감성을 포착케 한다. 통찰력있는 시선이 몰두하여 따라가는 것은 바로 그 감성이다. 그 시선은 드러내는 역할에 이용되는, 화필을 잘 따르는 마티에르 위에 단순히 머물지 않고, 그 너머로 그 감성을 발견하는 것이다. X선이 드러낼 수 없을 기관器官을 보이게 하기 위해 방사선과 전문의는 거기에 불투명한 물질을 주사하여, 그것이 결하고 있는 단단한 외양을 부여하는데, 화가의 감성과 현실의 관계가 이와 같은 것이다.

현실 가운데 이루어진 그 선택은 잘 살펴볼 필요가 있다. 그것은 단순히 직접적인 것일 수 있다. 그것을 통해 미술가는 그의 욕구의 목표 자체를 드러내 보이고, 거기에 주의를 끌려고 하는 것이다. 샤를 보두앵Charles Baudouin은 그의 저서 『미술의 정신분석Psychanalyse de l'Art』에서, 그 선택이 흔히 가지는 '억압된 행위'의 성격을 강조한 바 있다. 한 인간과 그의 내면적 삶을 결정하는 성향은, 성공적인 결과에 이르려고 초조해하는 힘이다. 그것은 그것을 만족시킬 대상을 갈망하고, 그 소유를 요구한다. 그 성향의 운명은 그러므로 행위로 변화하는 것이다. 만약 어떤 이유로 그 변화의 성공이 방해를 받으면, 추구되던 만족은 그 실제 대상 대신에 그 대리물로 가능해지게 될 것인데, 그것이 속없는 겉모습, 즉 이미지일 수 있는 것이다.

그런 이미지는 그리하여 선사시대에 주술이, 이집트에서는 종교가 그것에 이미 부여했던 분신의 역할을 하는 게 아닐까? 현대인에게 있어서도 그것은 분신, 정신적인 분신으로 남아 있다. 하나의 욕망은 스스로 느끼지 않으면 알 수 없지만, 그렇더라도 그 대상이 명확히 지적되어 있을 때에는 그것을 재구성할 수 있다. 미술가는 그의 감성을 세계에 투영하고, 세계에서 이끌어내어 간직하고 있는 것으로써 그것을 규명하는데, 그 사정은 어떤 한 사람이 그의 행위들로써 스스로를 드러내는 것만큼 분명하다. 이렇게 고백한 것은 화가 반 동겐K. van Dongen이 아니었던가? "내 욕망의 외현이 이미지들

238. 반 동겐, 〈구름 속에서〉.
"내 욕망들의 외현이 이미지들로
나타난다"라고 반 동겐은
고백한다.

로 나타난다…. 나는 빛나는 것을 좋아한다. 반짝이는 보석들, 아롱거리는
비단 천들, 욕정을 불러일으키는 아름다운 여인들…. 회화는 내게 그 모든
것을 더욱 완전히 소유하게 한다." 이보다 더 명징하고 더 솔직하기가 힘들
것이다.(도판 238)

　툴루즈 로트레크의 예는 더더욱 분명하다. 사람들은 때로 그에게서, 당대
의 풍습과, 그가 좋아했던 약간 퇴폐적인 아주 파리적인 분위기의 날카로운
관찰자만을 본다. 그러니 그는 사실적인 화가, 일화 수집가, 더 천해진 베로
J. Béraud일 뿐이란 말인가? 물론 이미 그의 조형적 전환의 힘에 의해, 간결하
고 결정적이며 대체 불가능한, 구불구불하게 뻗어가는 선으로 물리적 외양
뿐만 아니라 정신적 성격까지 둘러싸는 그의 능력에 의해, 그런 위험에서 그
는 이미 예방될 것이다. 그렇지만 그 선은 오직 그 형태적인 아름다움만으로
우리의 마음에 와 닿는 것은 아니다. 그것은, 그것이 표현하는 모델과 그것
을 긋는 인간을 똑같이 강렬하게 보여 주는 것이다. 그는 그 선에 자신 전부

를 옮겨 넣은 것이다. 그 선은 마치 채찍처럼 날카로운 마찰음을 내며, 우리의 기억에 그 타는 듯한 줄 자국을 새겨 놓는다. 그것은 유연하면서도 권위적으로, 번개 치듯 빠르면서도 날카롭게, 그러면서도 우아하게, 그것이 노린 정확한 점을 펜싱 검의 실수 없는 재빠름으로 가격한다. 필적학은 인간을 그의 글씨의 비의지적인 흐름을 통해 규명한다. 그럴진대, 자신이 만들어내는 선 속에 최선의 자신을 담으려고 자신 전부를 필사적으로 던져 넣는 소묘가에 대해서는 뭐라고 말해야 할 것인가?

화가의 생애사生涯史는 그가 정녕 여기에서 드러나는 그런 인물이었다는 것을 가르쳐 준다. 앙리 드 툴루즈 로트레크 몽파Henri de Toulouse-Lautrec-Monfa는 저명한 툴루즈 백작 가의 후예로, 기마전사들과 대귀족들로 이어진 혈통의 끝을 잇는 후손이었다. 그의 아버지는 시대착오적인 귀족 명기수名騎手였고, 매사냥 전통의 때늦은 보존자였으며, 사람들이 경멸감을 가지고 거만하다고 확언하는 인물이었다. 사람들은 그가 불로뉴 숲에서 야외 아침식사로 아라비아 말 젖을 짜는 것을 보기도 했고, 가족 영지인 알비의 성당 광장에서 천막을 치고 야영하는 것을 보기도 했다는 것이다!

아들도 역시 그의 혈통에 있는, 우리 시대에서 제자리를 못 찾은 그런 본능들을, 말과 사냥과 육체적 노력에 대한 광적인 취향으로써, 도발적인 극도의 기행으로써 충족시킬 수 있었을 것이다. 그러나 그토록 오래된 가문은 그 피에 그런 욕망들만 담고 있지 않았고, 때로 거기에 퇴화적인 요인도 유입했던 것이다. 1878년 열네 살 때 젊은이는 뼈가 너무 허약했던 다리 한쪽이 부러졌고, 열다섯 살 때에는 다른 쪽도 부러졌다. 그는 그리하여 두 다리의 성장에 방해를 받았고, 불구의 난쟁이로서 스포츠에 부적합한, 게다가 기괴한 모습의 몸으로 남게 된다.(도판 239)

이것이야말로 정녕 억압된 행위, 더 나아가 억압된 활동, 그렇더라도 어떻게라도 해 보고 싶어 온갖 노력을 다하려고 초조해하는 그런 억압된 활동의 경우인 것이다. 그의 정상적인 손이 나타내는 필치는 기대했던 배출구를 빼앗긴 그 격정의 은신처가 되게 된다. 그 손의 경우는 맹인의 청각과, 그것이

얻게 되는 비상한 예민성의 경우와도 같다. 로트레크는 연필로 무장한 손을 가지고 종이를 할퀴고, 베며, 명수의 재빠름으로 빈틈없이 분출하듯 움직이는 선들로써 그 위를 내달리는 것이다. 그러면서 그의 그 날카롭고 순간적이며 자르는 것 같은 선에 그의 손목을 떨게 하는 초조함을 전달하는 것이다.

소묘 작업에 각인된 그런 성격은, 급하면서도 고른, 그리고 빽빽한 빗줄기들처럼 튀는 듯한 그의 운필 터치에서도 똑같이 알아볼 수 있을 것인데, 그가 선호한 주제들, 억누를 수 없는 선택으로 그가 탐욕스럽게 그리고 그린 주제들에 의해서도 규명된다. 삶에서 그에게는, 스스로를 불태우기 위해 술과 관능적 쾌락, 그 이글거림에 몸을 던져 지새우는 밤들이 남아 있었지만, 그러나 다른 모든 활동들은 그에게 거부되어 있었다. 그래 그는 그 활동들을 이미지를 통해, 그가 창조하는 이미지들을 통해 체험하게 되는 것이다.

239. 툴루즈 로트레크의 사진.
난쟁이 다리를 가진 불구였던 툴루즈 로트레크는, 젊은 시절부터 이미 그의 미술에서 말들의 격렬한 속도에 강박적으로 사로잡혀 있었다.

청년 시절부터 이미 그는 소묘 수첩들에, 뛰어오르는 말들, 니스의 프롬나드 데 장글레 로路에서 앞발로 땅을 차며 이리저리 뛰는, 마차에 여럿이 매인 말들을 습작한다. 그 후 파리의 밤의 삶에, 마치 가스등의 불꽃에 몸을 불태우는 벌레와 같은 열광으로 몸을 던졌을 때, 춤과 곡예와 서커스를 무척 좋아하게 된다. 서커스에서 그는 금박으로 장식된 발레 스커트를 입은 무희들과 동시에, 채찍 소리에 이끌려 가는 말들을 다시 발견하는 것이다. 그가 무절제한 생활로 지쳐 정신병원에 몇 주간 입원하게 되었을 때, 추억과 상상을

240. 툴루즈 로트레크, 〈니스에서 자신의 사두마차를 몰고 가는 툴루즈 로트레크 백작〉, 1881. 파리 프티팔레미술관.(위)
241. 툴루즈 로트레크, 〈서커스에서: 경마기수〉, 1899.(아래)

242. 툴루즈 로트레크, 〈아이다 히스 양〉,
석판화, 1896. 파리 국립도서관.(위)
243. 툴루즈 로트레크, 〈심프슨 자전거
체인을 위한 포스터〉, 1896.
파리 국립도서관. 트레이너들 뒤에서
달려가는 자전거 경기 선수는
당시의 챔피언 콩스탕 위레이다.(아래)

주제(춤, 스포츠 등)에서나, 필치에서나
로트레크는 전적으로 역동적이었다.

펼치는 것도 서커스에 대해서였던 것이다.(도판 240, 241)

그 반_半 앉은뱅이가 기수와 다리만을 꿈꾸었다는 것은 얼마나 시사적인가! 아이다 히스 양의 두 다리에는 수축된 근육 조직이 얼마나 정확하게 나타나 있는가! 그가 자전거 경기에 흥미를 느끼고 여러 장의 자전거 경기 포스터를 제작한 최초의 화가들 가운데 한 사람이었다는 것도 시사적이지 않은가? 이리하여 그의 미술은 본래적인 의미로 '상상적인' 삶이 되었던 것이다. 그 상상적인 삶 가운데 그는 실제의 삶이 그에게 거부했던 그 모든 육체적인 묘기들을, 생각과 손을 통해 펼쳐 보이는 것이다.¹⁰(도판 242, 243)

그의 그림이 그런 것들만으로 이루어져 있지는 않다는 것은 말할 나위 없는 사실이다. 그의 그림 가운데 한 부분으로, 습관적으로 접함으로써 기억에 남아 있는 익숙한 광경들, 그가 만족시키면서도 그의 예술이 강화하기도 하는 일상적인 강박적 욕망들(관능적인 테마들, 처녀들, 유곽遊廊들의 경우가 여기에 해당되는데)을 나타낸 것이 발견되지만, 그러나 또한, 그가 현실에서 만족시킬 수 없고 그 사실로 하여 미술이 제공하는 가상假象으로 몰려드는 강박관념들, 그런 강박관념들의 투영, 외현화도 그의 그림에는 감지되는 것이다.

지금 거론하고 있는 문제의 다른 하나의 예—얼마나 시사적인 예인가—로, 가련한 마리아 블랑샤르Maria Blanchard를 들 수 있을 것이다. 불구이고 꼽추이며 여자의 정상적인 기쁨들을 박탈당한 그녀는, 입체파의 영향을 받은 그녀의 회화를, 열정적으로 어린이들과 모성을 묘사하는 데 바쳤던 것이다….

이와 같이, 일찍이 말라르메가 아주 명철하게도 생각했던 바가 입증되는 것이다, "존재하는 대상은 무엇이나, 우리의 내면 상태의 하나를 표상한다는 이유가 아니라면… 우리가 그것을 볼 이유는 아무것도 없다. 우리의 영혼과의 공통적인 특성들 전체가 상징을 확립시키는 것이다."

현실의 개작

스스로를, 대상을 관찰하는 것이라고 생각하고 또 그렇기를 바라는 미술에

서 내면적 요청의 역할이 이미 그토록 나타난다면, 상상력이, 즉 몽상과 그 인도를 따르는 것이 지배적인 것이 되는 미술에서는 그 역할이 어떻겠는가? 미술가는 더 이상, 진실대로 그려야 한다고 제한하고 속박하는 세심함을 따르지 않게 된다. 진실다운 것으로 충분하게 되는 것이다.

그것은 그의 대상 선택이 전적으로 자유로워진다는 것을 말한다. 그는 더이상 현실에서 그것이 미리 마련해 놓은 알맞은 광경들을 찾으려고 애쓸 필요가 없을 것이다. 그는 해체 작업을 멀리 밀고 나가, 우리가 즐겨 '우선적인' 것이라고 부르려고 하는 어떤 요소들을 정할 것이다. 그리하여 오직 그 요소들만을 따로 추출하여 무슨 전리품처럼 가져와, 그의 깊은 내면의 은거지에서 그 자신만이 예감한 미지의 세계를 재구성할 것이다, 아니 차라리 구성할 것이다.

그 세계에서는 모든 것이 틀림없이 자연에서 취해진 것이지만, 그러나 그 전체는 미술가의 성향과 의도에 적응시킨 것이어서, 전에 없던 창조이고, 그 풍미風味가 우리에게 알려져 있지 않던 것으로 드러나는 새로운 합성물이다. 피상적인 관찰자는 거기에서 정상적인 외양의 대상들에 속아, 화가가 우리에게 보여 주는 것을 실제로 본 것이라고 믿을 수도 있을 것이다. 그러나 그가 더 자세히 살펴본다면, 프루스트가 '한 유례없는 세계의 미지의 특질'이라고 불렀던 것을 감지할 것이다.

사실 프루스트는 사실적인 작가처럼 보였지만 스스로 사실적인 작가가 아니라고 부정했는데, 그런 만큼 그런 독창적인 세계들의 출현을 누구보다도 더 잘 분석했던 것이다. 여기서 그를 길게 인용하는 즐거움을 억누를 수 없을 것이다. "스타일이란 작가에게나 화가에게나 기법의 문제가 아니라, 비전의 문제이다. 그것은 세계가 우리에게 나타나는 양상樣相 가운데 있는 질적 차이의 개현開顯인데, 그 개현은 직접적이고 의식적인 수단들로써는 불가능할 것이며, 그 질적 차이는 예술이 없다면, 우리 각자의 영원한 비밀로 머물러 있을 것이다. 오직 예술을 통해서만 우리는 우리 자신에서 빠져나올수 있고, 한 다른 사람이 우리의 세계와 같은 것이 아닌 세계—그 풍경들이

244. 야코프 라위스달, 〈들판의 마을〉. 개인 컬렉션.
하늘 위에 날아가는 구름, 미끄러져 가는 빛, 달려가는 물, 바람 아래 휘어지는 밀 등 라위스달에게 있어서
모든 것은 시간의 흐름을 표현한다.

예술이 없다면 달 속 풍경들만큼 우리에게 알려지지 않은 채로 남아 있을 세
계—에 대해 무엇을 보고 있는지를 알 수 있다. 예술의 덕택으로 우리는 단
하나의 세계—우리의 세계—만을 보는 대신, 그것이 수다히 증가하는 것을
보게 되고, 독창적인 예술가들이 있는 그만큼의 세계들을 우리는 보유하게

245. 라위스달, 〈관목 숲〉 세부. 파리 루브르박물관.
라위스달에게 있어서는 인물들 자신도 대개 끝없는 길 위로 멀어져 간다.

된다. 그 세계들은 무한한 천공 가운데 흘러가는 세계들보다 더 서로 다르
고, 그것들을 방사한 화상火床—그것이 렘브란트이든 페르메이르이든—의
불이 꺼진 지 많은 세기들이 지난 후에라도 그 특이한 빛을 우리에게 보내
주는 것이다."[11]

예술은 어떻게 거기에 성공할까? 다시 프루스트가 그것을 말해 준다. "예술적 재능은, 원자들의 조합을 해리解離하여 그것들을 다른 유형의 물질에 부합하는, 이전과 전적으로 어긋나는 순서로 재조합할 힘을 가지고 있는, 극단의 고온과 같은 방식으로 작용한다."[12]

이 경우 미술가는, 흔히 우리가 짐작하지도 못하는 가운데 우리로 하여금 정녕 현실의 개조를 대면하게 하는데, 그러면서도 그 요소들은 보존하는 것이다. 그래서 때로 그는 엄정한 사실적 화가로 간주되기도 한다. 예컨대 야코프 라위스달의 평판이 정녕 그런 경우이다. 그의 작품들 각각은 당시의 네덜란드의 평원을 향해 거의 우연히 열린 창문처럼 우리에게 제시되는 것 같다. 우리가 그의 작품들을 더 자주 접하고, 다양한 그 작품들을 서로 비교하여 그의 '세계'에 들어가야, 명백히 화가 스스로 만족해하며 편향적으로 선택한 어떤 세목들, 어떤 테마들의 되풀이됨이 드러나고, 우리에게 인정되지 않을 수 없게 되는 것이다. 그때에야 그 작품들이 드러내는 항존 요소들이 뚜렷해지는데, 그것들이 라위스달의 영혼의 보이지 않는 결을 이루는 것이다. 그는 우리에게 그 결의 짜이는 방향을 밝혀 주기 위해, 보이는 세계를 그 항존 요소들에 나란하게 배치하는 것으로 만족한다! 그것들을 찾자. 그러면 곧 일종의 정신적인 통계를 통해, 집요하게 나타남으로써 내부의 광맥을 가리키고 그 광맥의 존재와 광맥도鑛脈圖를 땅의 보이는 표면에 나타내는, 그런 것들을 분별할 수 있게 될 것이다.

그때 라위스달의 작품들은 때로 강박관념이 되기까지 하는 하나의 경향을 확인케 하는데, 그것은 자연 가운데 지나가고 흘러가는 모든 것을 강조하는 것이다. 격류의 물을 들끓듯이 거품 일게 하는 흐름, 바람에 쫓기는 구름들의 미끌어짐, 허공을 휩쓸며, 뻣뻣한 나무를 휘며, 관목 덤불을 뒤흔들며, 땅 위로, 차츰차츰 전달되는 파동으로 떠는 밀밭 위로 재빠르고 창백한 햇빛을 비껴가게 하며, 지나가는 강풍의 맹렬함. 그는 일순 그것들에 납빛 빛깔을 던진다. 그리고 한결 느리고 한결 강인하게 길이 나아가는데, 그 울퉁불퉁하게 파인 홈은 그 길을 간 인간들의 자국을 그려 보인다. 과연 저기 인간

246. 라위스달, 〈유대인 묘지〉,
실경實景 소묘. 하를럼 텔러르스미술관.(위)
247. 암스테르담 인근의 아우데르커르크
마을에 있는 유대인 묘지.(아래)

이, 막대기에 기대어 무겁게 걷고 있는 농부이든, 추위 타는 몸을 외투 속에 꼭 싼 기수騎手이든, 인간이 보인다. 언제나 규칙적인 발걸음으로 그는 공간을 조금씩 조금씩 잠식한다. 그리고 그 안으로 깊이 들어간다. 대부분의 경우 그는 등을 보이고 있는 것이다. 그리하여 그는 원경 속으로 사라져 갈 것이다.(도판 245)

조금씩 조금씩 숙명성의 감정, 인간들의 몸짓의 무용성, 그리고 사물들의
표면에 그 몸짓이 스치는 것의 무용성의 감정이 스며 나온다. 내면의 귀가
감지하는 소리 없는 말소리가 솟아오른다. 그것은 성서와 같은, 『전도서』와
같은 말을, 같은 울림으로, 말하는 듯하다. "한 세대는 가고 다른 한 세대는
오되 땅은 영원히 있도다…. 모든 강들은 다 바다로 흐르되 바다를 채우지
못하며 강물은 어느 곳으로 흐르든지 그리로 연하여 흐르느니라…. 보라 모
두 다 헛되어 바람을 잡으려는 것이로다."[6] 들판 표면의 빛과 그림자의 공황
恐慌도 똑같이 그렇게, 맥베스와 더불어 말하지 않는가? "인생은 걸어 다니
는 그림자에 불과하다."[7] (도판 244)

우리의 주의는 일깨워지고, 감동한다. 라위스달이 그의 공간을 구축한 그
메마른 땅은 성서적인 이미지들로 가득 차 있다. 스스로 만들어내는 공상물
空想物들에 그가 자유롭게 빠져들면 들수록, 그것들은 더욱더 간곡해진다. 우
리는 그것들을 알아볼 수 있다. 저기 길이, 구름이, 흘러가는 물이, 죽은 나

248. 라위스달, 〈유대인 묘지〉, 1660. 디트로이트미술관.(p.408)
249. 라위스달, 〈유대인 묘지〉. 드레스덴미술관.

암스테르담 부근에 있는 유대인 묘지의 무덤들에서 출발하여 라위스달의 상상력이 화면에서 수행한 그 변모를
따라가 볼 수 있다. 그는 처음에 묘지를 정확히 소묘하고, 그다음 그가 좋아하는 다른 테마들을 그것과 조합했다.
당시의 화면에는 후경에 로마네스크 양식의 교회가 있었다. 마지막 화면에서 그것은 허물어져 가는 건물이
되었는데, 그 폐허는 그것이 위치하고 있는 언덕과 마찬가지로 화가의 낭만적 상상력의 소산이다.

무가 있다. 저기 인간이, 결코 도달하지 못할, 지평선 위에 사라져 버린 미지
의 목적지를 향해 끈기있게 그의 행로를 그어 나가는 인간의 허망함이, 있
다. 사실적 화가인가, 라위스달은? 그럴지 모른다, 꿈이 사실적이라면! 그는
그의 어휘를 자연에서 빌려 왔지만, 그 단어들을 자기의 독자적인 통사법에
따라 결합했다. 그는 그것들을 결합하여, 그것들로 하여금 그가 벗어 버리고
싶은 의미를 말하게 하려고 했던 것이다.

현실과 일치하지 않는다는 것을 우리가 확실히 알고 있는 그림이 하나 있다. 그 풍경의 장소가 여전히 존재하기 때문이다. 그것은 〈유대인 묘지〉인데, 라위스달이 너무나 좋아한 주제였다. 그는 그 주제를 두 번 취했는데, 그 두 그림은 크기로 보나, 그가 거기에 기울인 정성으로 보나 그의 가장 중요한 작품들 가운데 드는 것이다. 게다가, 메마른 관목 몇 그루 옆에 따로따로 떨어져 아무것도 덮여 있지 않은 채로 있는 무덤들을 사생한 예비 소묘들이 존재하고 있는데, 그 무덤들은 오늘날에도 여전히 암스테르담에서 몇 킬로미터 떨어진 들판에 그 상태로 남아 있다.(도판 246, 247)

라위스달의 몽상을 시발시킨 실제적인 여건은 그런 것이었다. 그는 그것을, 자연이 이미 그에게 제공한 다른 요소들로서 그 자신의 감성과의 친화성으로 그에게 강렬한 인상을 준 것들과 결합시킨다. 그는 그 모두를, 그가 사랑한 모든 것과의 연애 데이트인 듯 불러 모으는 것이다.(도판 248, 249)

바위들 위로 솟구쳐 오르는, 저 거품 이는 급류, 처음에는 아직 서 있다가 쓰러져 물결 속에 거꾸로 박힌 채 썩고 있는, 저 죽은 나무, 햇빛을 가리며 하늘 위에 굴러가는 무슨 거대한 구조물 덩어리 같은, 저 우중충한 구름. 그 무덤들은 라위스달의 성서적인 명상에 친숙한 이미지들을 불러일으키고, 그의 우수는 끝없이 흐른다.

그런데 인간 라위스달도 정녕 그러했다. 지상의 영광에서 떠나와 인정받지 못하고 고통으로 단련된, 그리고 프로테스탄트에다 메논파[8]로 심대하게 종교적인, 고독한 인간이었던 라위스달. 그에 의해 이를 데 없이 평범한 네덜란드의 평원이 그 의미를 얻었고, 아무것도 머무르지 않으며, 미세한 개미 같은 인간이 그의 운명의 슬픔 가운데 보잘것없는 그의 모든 활동들의 마지막인 죽음을 향해 끌려가는, 영원한 통과의 완벽한 장소가 되었던 것이다.

이와 같이 존재의 갈망이 명한 선택은, 표면적이지만 저의가 있는 사실성을 가장하여 자연에서, 바라는 의미를 확인해 주는 것만을 취하고 강조하는 것이다.

현실은 이 압력에 양보하게 된다. 현실이 제공하는 요소들은 더 이상 현실

의 물리적 법칙이나 우연에 의해 모아지지 않고, 순전히 정신적인 친화성에 따라, 하나의 몽상을 완성시키고 그것이 예기하는 바를 확인케 하는 연상 체계에 따라 모아지는 것이다. 관상자들은 적어도 묘사된 사물들만큼, 그것들을 연결하는 순전히 정신적인 관계를 포착한다. 그들은 이젠 그 사물들의 조우와, 그것들 사이에 이루어지는 암묵리의 대화에만 주의하는 것이다.

현실의 변환

지금까지 검토한 경우들에서 외양은 온전히 남아 있었다. 현실은 피상적인 관찰자에게는 변하지 않은 것으로 보일 수 있었다. 그것은 마치 나무 둥치가 벼락을 맞아 불타고 변형되었더라도, 그 다치지 않은 껍질에는 그런 사실이 조금도 드러나 있지 않은 것과도 같다.

그런데 화가는 도가니를 가열하여, 그 안에서 더 근본적인 변환을 이루게 된다. 그의 연금술의 첫번째 것은 화필 자체의 작업, 운필 작업이 될 것이다. 그는 그 작업을 단번에 발견하지 못했다. 그 작업이 제 위치와 스스로를 표현할 권리를 쟁취하기 위해서는, 작품 제작의 중립성과 완결성에 대해 그토록 오랫동안 받아들여져 온 편견이 사라져야 했다. 그것은 15세기에 아직 무감동한 독창자와 같았는데, 그런 독창자가 이젠 생기를 얻어, 생동하는 무언극 연기로 감정을 분출시키게 된다. 유럽 전체에서 기법이 정녕 해석 기술이 되는 것이다. 오직 네덜란드만이 그 부르주아 계층의 사실성의 관습에 억압되어, 17세기에도 여전히 원초주의 화가[9]들의 회화적 중립성에 충실히 머물러 있었다. 하지만 당시 네덜란드의 가장 위대한 거장이었던 렘브란트는 그 새로운, 운필의 자유에 비상한 자극을 주었고, 또 사실 바로 그것이 그가 그때 겪었던 나쁜 평판의 이유의 하나였다.

내밀한 경향들이 용모에, 가장 미미한 태도에도 반영되며, 거기에서 성격을 읽어낼 수 있게 한다는 것을 모르는 사람은 아무도 없다. 근육의 움직임으로서 그 반영을 담지 않는 것은 하나도 없는 것이다. 그러므로 다른 사람의 존재 방식을 모방하려고 한다면, 그것을 자신의 존재 방식에 적응시키고

250. 쿠엔틴 마시스,
〈파라켈수스의 초상화〉.
파리 루브르박물관.

일치시키는 타협을 통함으로써만 그것을 달성할 수 있는 것이다. 그렇다면,
미술가가 선을 긋고 운필의 물감 터치를 하는 그토록 많은 몸짓들이 작용하
게 되는 회화적 전환에서는 어떻겠는가! 그 몸짓들의 어느 것이나 미술가의
자국을 담게 될 것이고, 그 자국은 강렬한 개성에서 나온 것일 때에는 그런
만큼 더욱 뚜렷할 것이다. 이와 같은 개성의 발현은 이미 단순히 글씨에서,
손이 습득한 본을 따르려고 노력하는 경우인데도, 억누를 수 없는 것이다.
그렇다면 작업 방식이 전적으로 미술가에게 좌우되는, 연필이나 화필 작업
에서는 그 발현은 얼마나 더 놀랍겠는가!

　　루오G. Rouault는 그 점을 이렇게 지적한 바 있다. "미술은 우리의 내면의 찬

**251. 루벤스, 〈파라켈수스의
초상화〉. 브뤼셀미술관.**
심지어 다른 화가를
모사하기에 열중할 때에도,
루벤스는 그림에
그의 자국을 남기지
않을 수 없었다.

탄할 만한 배출구이다…. 그런데 어려운 작가들이 있다. 얼마나 많은 사람들
이 글씨로써 성격을 분석하고 규정할 수 있다고 자랑하며, 그러면서도 아름
다운 미술작품이나 논란의 대상인 작품을 관상하는 시간을 가지는 사람들
은 또 얼마나 적은가! 하기야 어떤 서체적 특징이나 형태를 가지고 예측을
하는 것이, 미술작품에 대해 예민한 판단을 내리는 것보다 더 쉽다는 것은
사실이다."[13]

　　몇 년 후 「미제레레miserere」[10])의 작가는 회화—하기야 사람들은 때로 그것
을 '회화 서체'라고 부르기도 하는데—가 화가의 내면을 드러내게 되는 깊은
원인을 정확히 지적한다. "우리가 바라든 바라지 않든, 또 우리 자신을 숨기

252. 쿠르베, 〈잠자는 여인들〉, 1866. 파리 프티팔레미술관.

기 위해 아무리 능숙한 곡예사나 마술사가 된다고 가정할지라도, 엄격하거
나 긴장하고 있다고 할지라도, 미술작품은 우리가 짐작하지도 못하는 가운
데 우리의 진정한 정체에 대한 고백이 되어 있는 것이다. 그렇지 않다면, 그
것은 다른 하나의 반영의, 때로 점점 더 희미해져 가는 반영—때로 성공적이
기도 한, 범용한 작품일 뿐이다."14

　미술가들이 재현한다고 생각하는 외양은 이와 같이, 그것이 원초에 가지
고 있지 않던 성격에 침윤되는 것이다. 그들은 그것을 외양에 스스로도 알지
못하는 가운데 주입하는데, 그 외양에 대한 그들의 참신한 지각을 통해, 또
동시에 작품제작을 통해 그리한다. 맛으로 포도주의 생산 포도원과 연도를
알아내는 것과 마찬가지로, 전문 관상자들은 작품의 '스타일'을 판별하기
위해 미술가가 작업한 모든 것에 침투되어 있는 그 특이한 **풍미**를 감지하는

베르나르 뷔페, 〈잠자는 여인들〉.
게 제작된 모사작품에서는 심지어 전적으로 동일한 주제도 각 미술가에게 마음껏 스스로의 비전을 내보이게 한다.

데에 열중한다. '스타일'은 그러나, 의식적인 것이 되어 일부러 연마되고 실천되면 '매너리즘'으로 쇠퇴할 수 있을 것이다. 그리되면 예술에서 기교로 넘어가게 되는데, 기교란 기계적인 기법이 창조를 대신할 때에 시작되는 것인 것이다.

그러나 진정한 미술가에게 있어서 창조 행위의 그 개성적인 성격은 너무나 비의지적인 것이어서, 그가 다른 미술가의 작품을 가능한 한 가장 정확히 모사하려고 애쓰더라도, 그 작업에, 현학자라면 그의 '특유의 표징'이라고 부를 그 고유의 요인을 이끌어 들이지 않을 수 없을 것이다. 규정할 수 없으면서도 알아볼 수 있는 그것은, 지각의 방식이나 창작의 방식에, 눈이나 손에, 마찬가지로 존재한다. 즉 미술가의 존재 방식에 존재하는 것이다.

브뤼셀미술관에는 1615년경에 루벤스가 의사 파라켈수스Paracelsus의 초상

화를 모사한 그림이 소장되어 있는데, 오늘날 그것은 루브르박물관에 보존되어 있는 쿠엔틴 마시스Quentin Matsys의 작품의 모사본으로 여겨진다. 그 당시 원본은 안트베르펜에 있는 판 헤이스트C. van Geest의 화랑에 있었다는 것을 사람들은 알고 있는데, 아마도 루벤스는 그 화랑에서 그것을 관찰할 수 있었을 것이다. 겉보기에 모사본에서 원본에 충실하지 않은 세목은 하나도 없지만, 그런데도 두 초상화 사이에는 이미 다른 두 세기를 가르는 차이가 나타난다. 16세기의 비전과 다소 경직된, 확고하고 순수한 작품 제작에서 우리는 17세기의 생동하는 유동성으로 넘어오는데, 특히 루벤스로 넘어오는 것이다. 이렇게 말하는 것은, 아무도 그보다 더 그 유동성의 출현에 기여한 화가는 없었기 때문이다. 저 흐르는 피, 저 육체의 꿈틀거림, 형태를 무너뜨려 살덩이의 유연성과, 덜 촘촘한 머리털의 가벼움과, 털모자의 나긋나긋한 보드라움과, 구름의 가벼운 움직임을 풀어놓는 저 암암리의 불규칙성, 저 눈부신 색의 번쩍임, 저 강렬함, 저 열기, 이 모든 것이 그 위대한 안트베르펜인의 현현 자체인 것이다.(도판 250, 251)

우리 동시대의 화가인 베르나르 뷔페Bernard Buffet가 쿠르베G. Courbet와, 그의 육감적이고 관능적인 강렬한 작품 〈잠자는 여인들〉과, 겨루어 볼 유혹을 느꼈을 때, 그 여인들의 육체의 기름지고 육감적인 밀도는 뷔페의 그림에서 메말라 버리고 만다. 제이제정第二帝政 양식의 호화로운 실내는 더러운 셋방으로, 침대의 값진 나사 천은 의심스러운 린네르 천으로, 귀중품 장식물들은 싸구려 상품들로, 아름다운 머리털은 빗지 않은 더부룩한 머리털로 바뀌고, 은밀함은 수상스러워지며, 대상들의 둥근 형태는 모난 것이 된다. 게걸스럽게 입맛을 돋우는 살집과 욕심을 일으키는 물건들은, 쓰라린 쓴맛의 인간의 비참으로 변해 있다. 은빛 나는 맛있는 송어는 기근 때의 훈제 청어가 되어 있다. 화면 전체는 조금도 변하지 않았다, 미술가가 사물들에 배게 한 저 헤아릴 수 없는 것, 본질적인 것 이외에는.(도판 252, 253)

3. 간접적인 암시

조금씩 조금씩 보이지 않는 어떤 것이 보이는 것에 섞여 든다. 하지만 그것은 아직 명백한 발현이 아니다. 제 손에 점토 덩어리를 쥐고 있는 사람이 거기에 제 체온을 전달하는 것을 어떻게 막을 수 있겠는가? 그런데 갑자기 그 점토가 물렁물렁해지고 뜻대로 될 수 있게 되는 것을 그가 느낀다면, 그것을 이기고 거기에 손자국을 내며 더 나아가 자신의 꿈에 맞추어 그것을 가공할 유혹을 느끼지 않겠는가?

미술가는 외부 세계에서, 그가 찾는, 자신의 깊은 본성의 메아리들―그것들은 역으로, 그가 그 본성을 더 잘 깨닫도록 도와주는데―을 가려내는 데에만 더 이상 만족해하지 않을 수 있다. 그는 한 단계를 넘어서서, 자신의 내면에 그토록 강력하게 살아 있는 것이 느껴지는 그 다른 세계, 내면의 세계를 우선시킬 수 있는 것이다.

그는 그 세계를 표현하여, 그를 흔드는 막연한 충동을 명백하게 하고 싶어질 것이다. 그러나 그것은 충동일 뿐, 그것을 어떻게 구상화할 것인가? 그것은 광선과도 같은데, 광선은 나아가는 방향과 강도를, 잠재적으로는 색과 형태를 가지고 있는 에너지의 흐름일 뿐으로, 그 모든 것이 그것을 멈추게 하여 고정시키는 물질적인 표면에 마주침으로써만 지각할 수 있는 것이 될 것이다. 그 표면은, 달려가는 광선을 갑자기 정지시키고 그 흔적을 받을 스크린과도 같다. 이와 마찬가지로 자연은 그것이 제공하는 이미지들의 목록을 가지고, 아직 가능성에 지나지 않던 것을 육화시키는 것이다.

웰즈H. G. Wells의 '보이지 않는 인간'은 그가 물질적인 세계에 야기하는 혼란을 통해서만 감지되었거나, 아니면 형태와 외관을 얻기 위해 천과 띠로 자신을 입혀야 했다. 미술가의 영혼도 그것이 현실의 기존 질서에 가져오는 변화를 통해서만, 혹은 그것이 취하는 이미지들, 그것이 거기에 생명을 줌으로써 제 외관으로 만드는 이미지들을 통해서만 스스로를 나타내는 것이다.

상상력의 연금술

여기서 상상력이 등장한다. 사전은 그것을 "이미지들을 장면으로 조합하는 기능으로서, 자연의 산물産物을 모방하지만 기존의 어떤 것도 표상하지 않는 것"이라고 정의한다. 그것은 어떻게 작용하는가?

사고에 대해서는 모든 대상은 중립적이다. 이 경우 대상은 오직 그것의 지적인 정의에만 일치한다. 감성에 대해서는 모든 대상은 '수식되는' 것이고, 마음을 끌거나 혐오감을 일으키는 정동적情動的 부하負荷와, 감성만이 식별할 수 있는 어떤 유례없는 풍미가 주어져 있는 것이며, 그 풍미는 그것과 비슷한 풍미를 제공하는 듯한 모든 것과의 연상 관계를 생기게 한다. 각 사물은 그것이 촉발하고 기억이 보존하는 감각과 연관 지어져 있게 된다. 그리하여 그것은 그 감각을 표현하게 되는 것이다.

이와 같이 사물의 영역인 객관적인 외부세계와, 감각과 감정의 영역인 주관적인 내면세계 사이에 최초의 관계가 어렴풋이 나타난다. 그런데 감각과 감정을 개별적으로 사고하는 것은 이론적으로만 가능할 뿐인데, 왜냐하면 감각은 감정 가운데 즉각적으로 연장되기 때문이다. 언어는 이것을 너무나 잘 알고 있어서, 물리적인 사상事象이 촉발하는 전자와, 영혼의 상태를 표현하는 후자에 똑같은 형용사들을 구별 없이 적용한다. '쓴' '날카로운' '흐릿한' '뜨거운' 등은 두 면面과 이중 용법을 가진 단어들인데, 그런 단어들로써 우리가 우리 외부에서 마주치는 것과, 우리 내면에서 느끼는 것, 이 둘의 결합이 확인되는 것이다.

콜리지S. T. Coleridge 이후 최초의 위대한 상상력 이론가일지 모르는 들라크루아는 미술가에게 있어서의 이와 같은 일체의 객관적 현실의 부재와, 그가 지각하는 것에 단번에 채워 넣는 정동적 부하를 확인한 바 있다. "사상事象은 아무것도 아닌 것과도 같다. 그냥 지나가 버리는 것이기 때문이다. 그 생각만 남을 따름이다. 실제로는 그것은 생각에도 존재하지 않는다. 왜냐하면 생각은 그것에 하나의 색깔을 주고, 그것을 그렇게 제 나름으로, 그 순간의 기분에 따라 채색하면서 마음속에 그리기 때문이다."

로드 로랭, 〈시바의 여왕의 승선〉,[11] 1648. 런던 내셔널갤러리.
미술가들에게 있어서 창조라고 하는 것은, 자연을 보고 조정하여 표현하는 각자의 특이한 방식에 지나지 않는다."
크루아

이와 같은 채색은 기억력에 의해서만 계속 남아 있게 되는데, 기억력은 그
것을 상상력의 작업과 유사한 작업을 통해 우리의 모든 지난 경험 가운데 자
리 잡게 하고, 상상력은 그것을 우리의 미래의 창조 속에 투사한다. "어째서
우리의 지난 즐거움이 우리의 상상력에, 실제에 그랬던 것보다 비할 데 없이
더 생생하게 기억되는가?… 그것은 왜냐하면, 생각이 마음의 감동을 추억할
때에 생각 속에서 일어나는 일이, 창조 기능이 현실세계를 생동케 하여 거기
에서 상상적인 장면들을 이끌어내기 위해 생각을 점령할 때에 생각 속에서
일어나는 일과 같기 때문이다. 생각은 창작한다. 즉 이상화하고 선택한다."[15]

과연 상상력은 보이는 세계의 기억들 속에서 소재를 길어 오는데, 그 세계를 우리의 기억력은 인간들 사이에서 공동으로 이용되는 거대한 표징의 상점으로 만든 것이다. 그러나 상상력은, 그다음, 아직 영혼 속에 잠재되어 있기만 한 것을 암시할 수 있도록 그 기억들을 조합하여 제시하는 일을 해야 한다…. 사물들을 관찰한 다음, '이를테면 그것들을 사유화한 다음', 그리고 '그것들이 지니고 있는, 정신과 감정에 반응을 일으키는 것'만을 취한 다음, 상상력은 창조 작업을 시작한다. "위대한 미술가들에게 있어서 **창조**라고 하는 것은, 자연을 보고 조정하여 표현하는 각자의 특이한 방식에 지나지 않는다."(도판 254)[16]

작품 제작 자체가 거기에 제 몫의 기여를 한다. "그 이상화 작업은 내 머리에서 빠져나온 구성물을 내가 다시 베낄 때, 나에게서 심지어 거의 나도 모르는 사이에 이루어진다. 이 둘째 버전은 언제나, 수정된 것이고 필연적인 이상에 더 가까워진 것이다."[17]

결국 '참된 화가는 무엇보다도 상상력이 말하는 화가이며', 상상력이 말하는 것은 '인간이 그의 내면에 지니고 있는 **그 작은 세계**'[18]를 알려 주기 위해서인 것이다.

이러한 노력의 결과는 작품 속에 담기는데, 그것을 보들레르가 이렇게 요약한다. "그러므로 들라크루아는, 무엇보다도 그림은 창조주가 만물을 지배하듯 모델을 지배하는 미술가의 내밀한 생각을 재현해야 한다는 그 원칙에서 출발하는 것이다."

앵그르와 들라크루아에 따라 다른 이상

그 '내밀한 생각'은 들라크루아가 **이상**이라고 부르는 것이다. 이것은 주의를 요한다. 이상이라는 말이 애매하기 때문이다. 그에게 **이상**은 결코 플라톤적인 의미로 일체의 특이성을 뛰어넘은 지고한 익명의 완전성이 아니다. 전혀 반대로 그것은 한 미술가가 세계에 대해 스스로 형성하는 특이한 견해, 그의 이해하고 느끼는 방식을 반영하는 것이다. 독일철학은 이 문제를 다루

라파엘로, 〈대공의 성모상〉 세부, 1505. 피렌체 팔라티노미술관.
의 화가에게 있어서 이상은 일체의 특이성에서 벗어난 지고한 완전성을 가리키는 것이었다.

256. 코레조, 〈안티오페〉 세부. 파리 루브르박물관.
열정적인 화가에게 있어서는 이상이란 그의 가장 내밀한 감수感受 방식과의 일치를 표현하는 것이다.

고 지나갔다. 그리하여 이상화는, 우리가 객관성이라는 환영을 가지고 외부 세계에서 받아들이는 것에 우리 자신의 감성을 침투시키고, 그 지배를 받게 하는 암묵리의 작업이 되는데, 여기에 기억과 특히 상상력의 도움을 받는다. '화가도, 소묘도, 색도 그것 없이는 존재할 수 없는' 이 '이상'과, 모방자들이 '학교에서 배우게 되고, 그들에게 모델들을 증오하게 할' '그 차용된 이상'[19] 사이에 공통적인 것은 아무것도 없다. 또 그, '자연이 제시할 수 있는 공유되는 이상'[20]과 공통되는 것은 아무것도 없다! 고정된 전형의 모사도, 현실의 모사도 아닌, 독자적인 상상력에 의한 분출, 그 위대한 화가가 분명히 규정한 길은 그런 것이었다.

앵그르에게는 완벽하고 유일하며 만인에게 공통적인 원리를, 들라크루아에게는 개인의 감동의 가장 사적인 발현을 가리키는, '이상'이라는 말의 그 양립되지 않는 이중의 정의는, 한편으로 조형적 탐구와, 다른 한편으로 표현적 탐구 사이의 갈등에 기인하고 있다. 그리고 그 두 탐구를 너무나 많은 미학자들이 그들의 기질에 따라 권장하는데, 그러므로 그들의 권장은 서로 모순되는 것이다.(도판 255, 256)

들라크루아 자신 그의 반대자들의 견해를 비아냥거리는 즐거움을 거부하지 못하는데, 그러나 그로써 그것을 자신의 견해와 더 잘 구별하는 데에 우리를 도와준다. "어떤 자들은 구불구불한 선에서, 다른 자들은 직선에서 발견하는 저 **고명한 아름다움**이라는 것을, 그들은 그러니 모두 다만 선들에서 밖에는 결코 발견하지 않으려고 고집한다…. 그들은 선들 사이에서만 균형과 조화를 보려고 하고… 그래 컴퍼스가 유일한 심판자이다."[21] 그래서는 안 된다, "미술가에게는 그가 자신의 내면에 지니고 있는, 그에게 특이한 이상에 다가가는 것이 훨씬 더 중요한 것이다."[22]

현대미술은 상징주의와 고갱 P. Gauguin의 중개를 통해 전달된 이 이론에 전적으로 침투되었다. 『메르퀴르 드 프랑스Mercure de France』 지誌에 게재된 한 유명한 글에서 새로운 유파의 강령을 규정하며, 알베르 오리에Albert Aurier는 들라크루아의 말을 요약하는 것 아닌 다른 것을 하지 않았다. 그 역시 이렇게

말했던 것이다. "미술작품은 관념적일 것이고, 상징적일 것이다. 왜냐하면 그 유일한 이상은 관념의 표현일 것이기 때문이고, 그 관념을 그것은 형태들로써 표현할 것이기 때문이다…."

화가가 외부세계의 이미지들의 도움으로 내면적 삶의 내용을 전달하려고 기도企圖하는 순간부터 그는, 보들레르의 용어를 다시 취한다면, 그것들의 조응照應 작용에 기대를 건다. 화가는 우리를 한결 복잡한 영역으로 끌어들이는데, 그것은 우리가 보는 것을 우리가 느끼는 것과 밀접히 연결시키고, 그리하여 그 사실로써 전자에게 후자를 표현토록 하는, 그런 비의지적인 진정한 상징주의의 영역이다. 그로써 미술작품은 가장 고귀한 내면적인 부의 보유자가 될 수 있는 것이다. 그 해설자는 문학적이라는 비난을 받지 않으면서 거기에서 그 부를 찾아 드러낼 권리를 가진다. 그는 그것을 전적으로 형태와 색의 언어에서 발견하기만 하면 되는 것이다. 바레스M. Barrès는 그 점을 잘 인지하고 있었다. "우리는 천재들의 작품에 무한한 의미를 부여함으로써 결코 과장하는 것은 아닐 것이다. 그 항구적인 투사들은 그들을 고무하는 관념들을 명료하게 인지하고 있지 않다…. 그러나 결국, 그들이 그 관념들을 의식하고 있든 없든 간에, 그토록 깊이 성찰된 그 아름다운 형태들과 그 감동적인 색들은 강렬한 정신적 의미를 띠고 있는 것이다."[23]

더욱이, 위대한 미술가라면 누구라도 그토록 고양된 결과를 이끌어낼 그 표현의 힘의 원천을 우리는 더할 수 없이 구체적으로 설명할 수도 있는 것이다.

색과 그 마법

조형성의 연구가 선과 형태의 문제를 전면에 둘 것을 요구한 그 만큼, 표현의 연구는 색에 우선권이 있다고 주장한다. 그런데 감성에 대해서는 색보다 더 의미있는 것은 없다.

붉은색은 그 예가 될 수 있다. 붉은색은 열정이나 강렬성의 인상과 관계있는 것이다. 그것은 루벤스이든 프라고나르J. H. Fragonard이든 르누아르A. Renoir

7. 루벤스, 〈안젤리카와 은자隱者〉, 1625년경. 빈 미술사박물관. (위)
8. 르누아르, 〈소파에 앉아 있는 오달리스크〉. 개인 컬렉션. (아래)

이든, 삶과 그 화려함과 분출, 그 관능적인 개현의 주된 대변자들이 되어 있는 화가들의 주조主調이다. 그들은 어떤 내적 필연성에 의해 붉은색을, 그들이 이룩하는 색조화色調和의 토대가 되게 했는가? 너무나 실증적인 정신의 소유자들은 거기에서 우연 아닌 다른 어떤 것을 찾아보고 싶어 하지 않는다. 그러니 그들에게 우선 이 문제를 순전히 물리적인 관점에서 고찰해 보라고 하자!

붉은색이 생명력과 생물학적 관계를 가지고 있다는 것은 오늘날 입증되어 있다. 그것이 투우에서 소를 자극하는 역할을 하고 있다는 것을 사람들은 알고 있다. 소의 격분을 유발하는 것이다. 더 근래에는, 그것이 동물의 생식 활동과 연관성이 있다는 것이 발견된 바 있다. 자크 브누아Jacques Benoit 교수는 오리의 생식선生殖腺에 빛이 행사하는 자극을 연구하면서, 생식 활동에 빛이 어떤 지배적인 역할을 하고 있는지를 밝혔던 것이다. 빛의 자극이 오리의 때 이른 성적 성숙을 촉발한 것이었다. 그런데 "위에서 말한 자극적인 작용을 하는 것은 바로 빛 자체이지, 그것에 동반될 수 있는 열이 아닌 것이다. 자외선·적외선과, 푸른색·보라색·노란색 광선들은 작용이 없는 반면, **오렌지색과 붉은색** 광선은 작용이 아주 강하다"고 그는 쓰고 있다.

유색 광선이 부분적으로 눈의 망막에 작용하지만, 그렇더라도 눈이 '뇌화수체 성적 반사'의 유발에 필요 불가결한 것은 아니다. 과연, 오리 뇌를 적출, 해부하면서, 브누아 교수는 "큰 파장의 가시광선, 강력하게 작용하는 붉은색 광선이 피부와 무른 부분들, 그리고 두개골을 통과하여 머리 깊숙이, 뇌의 시상하부까지 무시할 수 없을 정도로 침투한 것"[24]을 확인할 수 있었던 것이다. 이와 같이 하나의 색이 중추신경계에, 따라서 감성적인 삶에 거의 기계적이고 확정적인, 직접적 작용을 하는 것으로 드러난 것이다.

동물에 대해 타당한 것은, 동물이 아직 그 본능과 생리적 자동성에 조건지어져 있으므로, 물론 인간 존재의 복잡성을 포괄할 수는 없다. 인간의 경우 의식의 역할이 우세하게 되는 것이다. 그러나 그런 차원에서도 붉은색의 상징적 가치는 명백히 나타난다. 하나의 색에 대한 일반적인 관념은 개별적

인 감각경험들 전체에서 점차적으로 추출되었다. 그러므로 그 관념은 배면에서 어렴풋하게, 문제의 색을 자연적인 빛깔로 가지고 있는 물질들이 우리의 감성에 남긴 인상들과 밀접히 연결되어 있는 것이다. 붉은색에 대한 앎은 물론, 삶의 표징이요 또한 상처와 난폭성과 잔인성의 표징인 피를 본 경험에 결부되어 있다.

선사시대부터 이미 이와 같은 조응은 확실해져 있었다. 아주 오래된 시기(무스테리안 기)[12]에서부터 이미 묘지 내부에 안치된 용기 안에 적철광 가루나, 유골 위에 붉은색 염료가 발견된다는 사실, 그리고 그 흔적이 오리냐크 기의 비너스들 가운데 어떤 것들 표면에 잔존하고 있다는 사실(빌렌도르프, 로셀Laussel)[13]은, 네안데르탈인과 그 후계자들이 이미, 그렇게 함으로써 생명과 생명력을 마법적으로 유지하거나 고정시킨다고 생각하고 있었음을 보여 주는 것이다.

다른 색들의 경우도 사정은 마찬가지라는 것을 확인하기는 어렵지 않을 것이다. 색들의 격별히 한결 같은 전통적 상징체계는, 원초에 그것들과 그것들을 나타나게 하는 것으로 보이는 요소들과의 사이에 거의 불가피하게 이루어진 관계를 인정케 하고 코드화하지 않을 수 없게 한다. 푸른색과 하늘 혹은 물, 초록색과 피어날 대로 피어난 초목, 노란색과 불 및 빛 등. 색의 의미는 의심스런 비교祕敎에 근거한 주장을 개입시킬 필요 없이, 이렇게 쉽게 설명되는 것이다. 마르스[14]의 색이 붉은색과 오렌지색이었으며, 어머니 비너스Vénus genitrix의 색은 밝은 초록색, 유피테르의 색은 푸른색과 자주색이었다는 사실에 놀라겠는가? 설교하는 동안의 예수의 옷과, 성모의 겉옷은 하늘색이다. 이런 예들은 한이 없다….

빛과 하늘을 표현하는 색들은 언제나, 순결, 덕, 신적 예지의 관념들과 밀접히 연관되어 있다. 이 상징성은 너무나 깊고 보편적인 바탕을 가지고 있어서, 극히 적은 변이형들 이외에는 세계의 모든 장소와 모든 시대에 똑같은 것으로 발견된다. 예컨대 아프리카의 유Ewe 족族에 있어서 푸른색과 흰색은 신이 좋아하는 색들이어서, 신관神官은 그 색들의 옷을 입는다는 것이다. 푸

른색과 흰색, 푸른색과 노란색은 똑같이 천상적인 것과 빛나는 것의 연상을 불러일으킨다. 순결과 진주 빛의 화가 페르메이르는 본능적으로 푸른색과 노란색의 조합을, 그가 선호하는 색 조화로 취했던 것이다.[25]

 마찬가지로 사람들은 반 고흐의 팔레트에서 노란색이 차지하는 위치를 알고 있다. 그런데 그의 친구였던 에밀 베르나르Emile Bernard는 이렇게 진실을 말했던 것이다. "신적인 광명을 의미하는 색인 노란색 또한 그를 열광시켰다…."[26] 반 고흐는 이와 같은 문제들에 사로잡혀 있었다. 그는 이렇게 쓰지 않았던가? "나 앞서 어떤 사람이 암시적인 색들에 대해 말한 적이 있는지 나는 알지 못한다…."(『테오에게 보낸 편지Lettre à Théo』, p.539) 그의 말은 절반만 옳았다. 색의 환기력에 대한 의식은 19세기에 나타났던 것이다. 그리고 그 의식을 글로써 확언한 영광은 여전히 들라크루아에게 돌아간다.

상징주의 이론과 색

회화에 대해 "회화는 말이 막연하게 표현할 수밖에 없는 감정을 직접 불러일으킨다…"고 말한 사람은, 그런 마술적인 능력은 그 큰 부분에 있어서 색에 의존하고 있다는 것을 알고 있었다. 색은 사고思考에 대해서는 어떤 **의미**도 띠지 않는데, 이것은, 우리가 살펴본 바 있듯이 무엇보다도 사고에 호소하는 주제와 형태와 선의 경우와는 반대이다. 그러나 색은 감성에 대해서는 전적인 힘을 행사한다. 색의 경우, 지성의 기만술로써 감동의 결여를 보충하는 그런 수상한 방법은 결코 통하지 않는다. 색은 느껴질 수 있을 뿐이다. 그러므로 색이야말로 우선적으로 미술가의 영혼의 사자이며, 관상자의 마음으로 날아가 거기에 꽂히는 눈부신 깃털을 가진 화살이다.

 1851년 6월 6일 이미 들라크루아는 그의 『일기Journal』에서 루브르박물관 소장 르 쉬외르Le Sueur의 작품들에 관해 이렇게 지적하고 있다. "일반적인 견해와는 반대로 나는 색이, 훨씬 더 신비롭고 아마도 더 강력한 힘을 가지고 있다고 말하겠다. 색은 말하자면, 우리가 모르는 사이에 작용하는 것이다." 그것은 우리의 무의식에 작용한다고 오늘날 우리는 말할 것이다. 반세기 후,

퐁테나A. Fontainas에게 보낸 1899년 3월의 편지에서 폴 고갱은 —하기야 그의 생각은 〈알제의 여인들〉을 그린 그 대가에게 엄청나게 빚지고 있지만— 그 분석을 다음과 같이 계속하고 있다. "색은 음악과 마찬가지로 진동이라고 하겠는데, 자연에 있는 가장 훌륭하나 가장 모호한 것, 자연의 내적인 힘에 가닿을 수 있는 것이지요."

알 수 있듯이 고갱은 이미, 오늘날 과학이 입증하는 바에 대한 예감이 있었던 것이다. 우리는 브누아 교수가 동물에 대한 붉은색의 생리적인 작용을 증명하는 것을 보았다. 그리고 펠릭스 도이치Félix Deutsch의 연구는 색이 유기체에 생물학적인 반응을, 특히 혈관계血管系에 반사작용을 일으킨다는 것을 분명히 드러냈다. 그는 설명한다. "혈압과 맥박의 변화로 나타나는 감성적인 자극은 연상작용에 의해 초래된다…. 표면적인 그 연상은 더 깊은 기억에 이르게 되는데, 이것이 색 앞에서의 감동을 설명하는 것이다." 이와 같이, 미술이 우리에게 드러낸 것을 과학이 확인해 준다. 들라크루아가 1853년 1월 2일 그의 『일기』에서 "색은 상상력을 통해 그림의 효과를 크게 한다"고 지적하며 가정한 것도 그런 것이 아니었을까?

이와 같이 그가 준 자극에 따라 상징주의자들은, 시신경의 작용으로 연쇄적으로 작동하기 시작하는 그 은밀한 관계들을 점점 더 뚜렷이 깨닫게 된다. 1885년부터 이미 고갱은 1월 14일 코펜하겐에서 슈페네케르E. Schuffenecker에게 쓴 편지 가운데, 윤곽이 잡히고 있는 새로운 이론을 명확히 하려고 노력했다. "때로 나는 내가 미친 듯이 여겨져. 그렇지만 저녁에 침대에 들어 깊이 생각하면 할수록, 더욱더 내가 옳다고 믿게 되지. 오래전부터 철학자들은, 우리에게 초자연적으로 보이지만 그 **감각**이 느껴지는 현상들에 대해 추론해 왔다. 모든 것은 바로 그 감각이라는 말에 있어." 어떤 것을 설명할 수 있기 전에 느끼는 것은, 그의 말로 "감각이 사고에 훨씬 앞서 표현되는 사람들"인 위대한 미술가들의 특성이라는 것이다.

설명될 수 없는 것이라고까지는 하지 않더라도 설명되지 않았던 한 문제를 다룬다는 자부심을 가지고 고갱은, 우리의 감각이 그 자체가 가지고 있는

듯이 보이는 것보다 훨씬 더 많은 감지력을 지니고 있다는 것을 확인한다. "우리의 다섯 감각은 모두 수많은 사상事象들에서 자극을 받은 다음, **직접** 뇌에 이르는데, 그 기억은 어떤 교육에 의해서도 지워지지 않는다. 이로부터 나는 고귀한 선, 거짓된 선線 등등이 있다는 결론을 내린다. 숫자에 있어서의 어려움을 제외하면, 직선은 무한을 주고, 곡선은 우주를 제한한다. 색은 선보다 그 가짓수가 적지만, 눈에 대한 그 강한 영향 때문에 훨씬 더 설명적이다. 고귀한 색조, 범속한 색조가 있고, 평온하고 마음을 달래주는 색 조화, 또는 그 대담성으로써 우리를 자극하는 색 조화가 있다. 요컨대 우리는 필적筆跡에서 솔직한 사람의 필치, 거짓된 사람의 필치를 알아보는데, 어째서… 선과 색 또한, 더 위대하든 덜 위대하든 미술가의 성격을 알려줄 수 없겠는가?… 더 나아가면 갈수록, 나는 더욱더, 이와 같이 문학과는 전혀 다른 것을 통해 생각을 표현할 수 있다는 것에 동의하게 된다. 누가 옳은지는 나중에 알게 될 것이다." 라파엘로를 살펴보라고 그는 덧붙여 말한다. "그의 그림들에는 이해할 수 없는 선 조화가 있는데, 왜냐하면 그것은 인간으로서의 그의 가장 내밀한 부분이 완전히 가려진 채 나타난 것이기 때문이다." 화력畵歷의 시초에 이미 그렇게 강력하게 미술과 그 작용에 대한 그토록 새로운 해석을 최초로 착상한 영예는 정녕 고갱에게 돌아갈 것으로 보인다.

들라크루아를 찬탄해 마지않았고 한동안 고갱의 영향을 그토록 크게 받았던 반 고흐는, 똑같은 문제에 사로잡히게 되고, 그 또한 그것을 밝히려고 시도하게 된다. 그가 전념했던 것은 특히 색이었다. 그는 특히 아를에서 보내던 1888년 말경에 테오에게 보낸 편지들에서 끊임없이 색의 문제를 되풀이해 말하고 있다. 그의 고백으로는 '색에 대한 연구'가 '물질적인 어려움'만큼 그의 머리를 떠나지 않았다는 것이다. "나는 언제나 색에서 무엇을 발견해내려는 희망을 가지고 있다." 그가 추구했던 것은 색의 주술적인 힘의 비밀이었다. "두 연인의 사랑을 두 상보적인 색의 결혼, 그 혼합과 대립으로, 두 가까운 색조의 신비로운 떨림으로 표현하기. 한 사람의 생각을, 어두운 색조의 배경 위에 그의 이마가 밝은 색조로 빛나는 모양으로 표현하기. 희망

을 빛나는 별로, 한 존재의 열정을 지는 해의 진홍색 빛으로 표현하기."(531 번째 편지) 마찬가지로 며칠 후 9월 8일 그는 이렇게 외친다. "나는 붉은색과 초록색으로 인간의 무서운 정열을 표현하려고 했다." 그리고 더 명확히 말한다. "그것은 눈속임 그림의 사실적 관점에서는 그 위치로 볼 때에 진실된 색이 아니지만, 그러나 어떤 감동을, 기질적인 열정을 암시하는 색인 것이다."

들라크루아의, 속내 이야기를 털어놓는 친구였던 보들레르는 고흐에 앞서 다음과 같이 지적하려고 하지 않았던가? 붉은색과 초록색에서 그는 그 낭만주의 미술의 대가의 기본적인 색 조화를 보았던 것이다.

악한 천사들이 떠나지 않고, 언제나 초록인
전나무 숲이 그늘을 드리운 피의 호수.[15]

그는 화필에서 태어난 이미지들에서 찾아낸 힘을, 시어가 불러일으키는 이미지들에 응용하려고 했다. 이에 대해 그는 「전람회 1855년」에서 자신의 생각을 설명했는데, 그 글에서 위의 자신의 시를 분석하면서, '피의 호수'로써 '붉은색'을, '언제나 초록인 전나무 숲'으로써 '붉은색을 보완하는 초록색'을 환기하려고 했다는 것을 지적했다. 그는 주목하기를, "들라크루아의 작품들은 마법사나 최면술사처럼 거기에 암시되어 있는 생각을 저만큼 떨어진 거리에서부터 투사해 오는 것 같다"는 것이다. "이 기이한 현상은 화가의 채색의 강력한 효과에, 색조들의 완벽한 조화에, 색과 주제 사이의 (그의 머릿속에서 미리 설정된) 조화에 기인하는 것이다. 그런 색은, 아주 미묘한 생각을 표현하기 위한 필자의 속임수 같은 말에 대해 독자들의 용서를 구하지만, 그것이 옷 입히는 대상과는 독립적으로 그 자체를 위해 사유하는 것처럼 보인다. 그리고 그 찬탄할 만한 색 조화는 흔히 화음과 멜로디를 꿈꾸게 하고, 그의 그림들에서 사람들이 가져오는 인상은 흔히 음악적이다."

이와 같은 인상을 주는 것은, 물론 들라크루아가 처음이 아니었다. 그에

앞서 모든 위대한 화가들이 색으로써 그들의 영혼을 나타낼 줄 알았던 것이다. 그러나 들라크루아는 그런 경향의 정점에 이르렀고, 그의 선구자들이 다만 그들의 전적인 천재적 본능으로써 이용했던 힘에 대한 명징한 의식을 찬탄할 만한 지성으로써 얻은 것이었다. 그에 앞서서는 오직 감성에만 주어졌던 그 비밀을 지성에 드러내 줌으로써 그는, 회화로 하여금 스스로를 의식하게 하는 데에 기여했다.

선과 공간의 상징체계

색이 감동을 표현하는 언어를 영혼에 직접적으로 말할 능력을 격별히 갖추고 있다면, 선은 그 주된 임무가 형태에 대한 이해를 주는 것이지만, 그렇더라도 암시력을 결하고 있는 것은 아니다. 고갱은 그것을 예감하고 있었다.

이 점에서도 모든 것은 우리의 최초의 인상들에 연관되어 있다. 어린 시절 이래 우리는 무게에 예속되어 있는 물질과, 반대로 무게의 지배를 벗어나는 것 같은 공기의 대조에 강한 인상을 받아 왔다. 무형적인 것, 따라서 입체성도 중량감도 없는 것은 정신적 삶과 결합되어 있는 것으로 보이고, 정신적인 삶은 무거움과 모순되는 것이 되는 것이다. 일어서는 모든 것, 수직으로 되려는 모든 것은 현실세계로부터의 해방의 표징, 천상을, 신적인 세계를 향한 도피의 표징인 것 같다. 우리는 본능적으로 신을 하늘에, 땅속 깊이 들어가 있는 악의 힘의 대척점에 위치시킨다. **고귀**高貴함, **저열**低劣함이라고 비유적으로 언어는 표현한다. 고딕 미술은 그 상승의 움직임으로 신비적인 힘의 표현 자체로 보인다.

삼각형은 문제되고 있는 세 방향 사이에 가장 적절한 관계를 수립함으로써 균형과 양식良識의 이미지가 된다. 그래 그것은 그리스인들이나 르네상스인들의 천분적 재능이 선호하는 도형이었는데, 전자들에게는 그들의 신전들의 박공이 되었고, 후자들에게는 선 호되는, 구성의 기본 구도로 쓰였다.

수평선의 경우에는 솟아오르기 위한 삶의 모든 투쟁은 그친다. 수평선은 삶이 버린 몸, 움직임 없는 시체의 자세이다. 그것을 지배적인 요소로 선택

259. 샤를 르 브룅, 〈비너스와 아이네이아스[16]〉. 몬트리올미술관.(위)
260. 바토, 〈키테라[17]로 가기 위한 승선〉, 1717. 파리 루브르박물관.(아래)

그림 오른쪽 위로 올라가는 구성이 행동과 열정에 대한 관념을 주는 만큼, 왼쪽 아래로 내려가는 구성은
우수 어린 몽상을 암시한다.

한 이집트 미술은, 우리가 보기에는 영원성과 불변성의 감각을 그 가장 사적 死的인 국면에서 표현하고 있는 것이다. 모든 형태들에 있어서 사정은 마찬 가지이다. 어디에서나 똑같은 모양이고 중심 주위에서 닫혀 있는 원은, 완전 성의 이미지가 아니라면 무엇이겠는가?(도판 228)

이리하여 색, 형태, 그뿐만 아니라 공간, 방향 등이 이루는 하나의 상징체 계 전체가 윤곽을 드러내는데, 그것은 세부적으로 연구할 만할 것이다. 그 러기 위해서는 동일한 방법을 사용해야 할 것인데, 즉 그것들의 의미를 아주 결정해 버린, 인간의 기본적이고 유전적인 경험들에서 출발해야 할 것이다. 앞서 인용된, 슈페네케르에게 보내는 편지에서 고갱은 이에 대한 놀라운 직 관적인 통찰을 하고 있다. "정말이지, 옆이란 존재하지 않아. 우리의 느낌으 로는 오른쪽으로 뻗는 선은 전진하는 것이고, 왼쪽으로 뻗는 선은 후퇴하는 것일 뿐이지. 오른손은 가격하는 것이고, 왼손은 방어하는 것이야."

고갱의 이 말은 공간의 상징체계 전체에 대한 명쾌한 머리말이 되겠는데, 현대심리학이 그 상징체계를 세우려고 노력하고 있고, 그 진척을 막스 퓔베 르Max Pulver가 크게 이루어 놓았다. 거의 대부분의 인간들에게 있어서 활동적 인 오른팔에 연관된 오른쪽은 이로운 것이고, 이미 본 바와 같이 왼쪽은 그 비효율성으로 하여 불길한 것이다. 글쓰기는 공간에 대한 새로운 경험을 더 얻게 하는데, 서양인의 경우 글의 행이 나아가는 오른쪽은 미래를 표현하는 것이 되고, 반면 왼쪽은 얻어진 것, 이루어진 것, 과거를 나타낸다.

아버지와 어머니는 그들 각각이 어린아이와의 관계에서 표상하는, 그리 고 정신분석이 그토록 많이 강조한, 감정적 콤플렉스를 만들기 때문에, 그 공간의 상징체계를 더욱 풍부하게 하게 된다. 어머니는 어린아이의 근원으 로서, 그가 독립성을 획득하기 위해서는 서서히 이루어지는 정신적인 이유 離乳를 거침으로써만 벗어나는 존재이기에 과거와 왼쪽과 한편인 반면, 성장 하여 성인이 되려는 야심에 언제나 제공되는 모범인 아버지는 미래를 의미 하고 오른쪽에 연관된다. 간단한 설명으로는 이런 연구들이 취하는 방향을 살짝만 보여 줄 수 있을 뿐이다.

어째서 행복의 약속만을 보여 주는 것이어야 할 〈키테라로 가기 위한 승선〉에서 그토록 향수에 찬 우수가 풍겨 나오는가? 그 섬은 신기루이고, 희망의 배는 거기에 닿을 수 없을 것이기 때문이다. 알게 모르게 연인들의 행렬은 왼쪽으로 편류偏流하며, 출발 때의 용약踊躍 후, 떼어낸 화환처럼 의기소침해지는 것이다. 귀도R. Guido의 〈새벽〉의 의기양양한 비상, 〈축제〉의 억누를 수 없는 희열, 〈메두사〉에서 구조선을 보고 생기를 되찾는 조난자들의 조마조마해하는 긴장, 또는 덜 알려진 그림인 〈비너스와 아이네이아스〉에서 비너스를 향해 위를 바라보는 아이네이아스의 숭배의 염에 찬 시선에서 느껴지는 긴장 등은 오른쪽 위로 올라가는 대각선을 긋는 것이다.(도판 259, 260)

대상의 물질성의 상징체계

대상의 물질성은 그것대로 상징 군群에 들어온다. 물, 공기, 흙, 돌은, 수많이 반복됨으로써 우리 내면에 깊이 박히게 된 우리의 최초의 경험들과 관계되어 있다. 따라서 그것들 역시 감성적인 의미를 지니고 있으며, 그 각각은 우리에게는, 우리가 친화감이나 거부감을 느끼는 정녕 하나의 인격을 가지고 있다고 하겠다. 바슐라르G. Bachelard는 일련의 훌륭한 연구에서, 대상을 이루는 물질의 주된 상태들과 우리 자신 사이에 우리가 어떤 내밀한 유사성을 찾을 수 있는지를 보여준 바 있다. 어째서 그는 회화에도 그 통찰력을 적용하지 않았을까?[27]

모든 개인을 하나의 원소와 결부시키고, 마찬가지로 하나의 색, 하나의 돌, 혹은 점성술을 통해 하나의 별과 결부시키려고 했던 고대인들의 믿음은, 그 양자 사이에 있는 깊고도 뚜렷한 관계를 시인했던 것일 뿐인 셈이다. 각 화가는 그의 개성이 강하게 결정되어 있다면, 그의 작품세계에서 자연의 어떤 선택된 국면에, 지배적이거나 때로는 거의 독점적인 위치를 부여한다는 것을 증명하기는 어렵지 않을 것이다.

화가는 시인과 달리 하지 않는다. 불모不毛의 물질들에 대한 보들레르의

애정에 찬 관심은 얼마나 사실을 잘 알려주는가?

　나는 저 광경들에서 들쑥날쑥한
　식물군을 추방해 버렸느니

　그래 제 천분을 자랑스러워하는
　화가인 나는 내가 그린 그림에서
　즐겼노라, 쇠붙이와 대리석과 물의
　도취케 하는 단조로움을…[18]

그것도 모자라 그는 물 자체도 응결시키고 싶어 하지 않는가?

261. 만테냐, 〈감람산상橄欖山上의 예수의 고뇌〉, 1459. 투르미술관.
만테냐의 비전은 규석과 대리석을 깎아 만든 것 같은 세계를 창조했다.

푸생, 〈뱀에 감긴 남자〉 세부, 1648. 런던 내셔널갤러리.
" 언제나 밀도있고 유연한, 흙과 나뭇잎 덩어리들을 반죽해 보이는 듯하다.

수정의 커튼 같은
둔중한 폭포수들…[19)]

보들레르의 한 주해자는 「황혼」 원고를 송부할 때에 함께 보낸 편지에 있
는 다음과 같은 보완적인 고백을 이 시편과 병치시킨 바 있다. "내가 식물에
대해 다사로워지기는 불가능하다는 것을 당신은 잘 알고 있을 겁니다…."
　15세기의 이탈리아는, 특히 페라라[20)] 유파, 그리고 어떤 베네치아인들과
만테냐A. Mantegna는 그들의 긴장된 굳은 의지와 적확성 취향을 석재에 대한
집념을 통해 나타냈다. 만테냐는 석재를 세계의 본질적인 질료로 여겼고, 그
것을 정성껏 결정면처럼 깎아내어 각기둥으로 만들었다. 주름진 절벽, 날카
로운 바위, 깨져 나간 암벽으로 된 동굴, 길 위의 우둘투둘한 자갈, 이런 것들
이 그의 풍경화들을 가득 채우고 있고, 거기에 날선 형태들을 세워 놓고 있

다. 더 나아가 자연 전체가 놀랄 만한, 자기보호를 위한 의태擬態 환경이 되어 있는 듯하다. 갑옷, 천, 몸의 살까지도 한결같이 그 석화된 세계에서 깎여 나온 듯이 보이는 것이다. 그의 작품들 앞에서 우리는 발드마르 조르주Waldemar George처럼, 우리 시대의 '새로운 힘'의 화가들의 작품들 앞에서보다 훨씬 더, '어떤 꽃도 피지 않는, 석영石英과 화강암의 세계'를 생각할 것이다.(도판 261)

반대로 푸생은 전형적인 토양인土壤人이라는 사실을 못 알아볼 수 있을까?[28] 그 노르망디인은 벨로리G. P. Bellori의 증언에 의하면, 가져가고 싶은 가장 아름다운 고대세계의 기념품을 지정해 보라는 요청을 로마에서 받았을 때, 몸을 숙여 "풀 가운데서 석회 조각들, 반암斑岩 부스러기들, 대리석 가루 등이 섞인 약간의 흙을" 쥐어들고 "자, 이걸 우리나라 박물관에 가지고 가서, 이게 옛 로마예요라고 해요"라고 말했다고 하는데, 그는 그의 인물들을 원초의 흙덩이에서 힘들여 끌어냈던 것이다. 힘있는 손을 가지고 발은 지면에 단단하게 펼쳐 댄 농부로 조각된 것 같은, 진흙처럼 갈색인 그들은 땅 위에서 움직이고 있는데, 무거운 초목들을 길러 주는 그 땅의 기름진 조직을 화가는 애정 어린 시선으로 주의 깊게 살피고 있다.(도판 262)

때로 그는 현재 샹티이Chantilly[21]에 있는 〈풍경〉에서처럼, 대지적인 식욕을 가지고 그림을 그렸다. 그가 여인들의 나신을 펼쳐 놓는 것은 무성한 풀 위였고, 그의 마지막 대구상大構想은 〈사계四季〉에 대한 것이었다. 이 작품에서 성경은 전원의 일들에 대한 찬양이 된다. 그의 모든 작품들은 하나의 광대한, 전원에 대한 시가詩歌가 아니겠는가?

그리고 이제 대상의 물질의 한결 유동적인 상태를 찾아본다면, 프라고나르J. H. Fragonard를 발견할 것이다.[29] 프라고나르의 세계는 그 전체가 물과 증기로 변한다. 그는 그 평계를 어디에서나 찾아낸다. 소묘 작품 〈분수〉나 〈폭죽〉의 분수에서, 〈생클루 축제〉의 솟구치는 샘물에서, 〈랑부예 성에서의 축연〉(굴벤키언 재단)의 솟아오르는 김 소용돌이에서, 〈거지의 꿈〉〈다나에〉〈기회〉, 그리고 수많은 다른 작품들의 소용돌이치는 증기에서…. 〈목욕하는

프라고나르, 〈전원 풍경〉. 엘리 드 로실드 컬렉션.(위)
프라고나르, 〈목욕하는 여인들〉 세부. 파리 루브르박물관.(아래)

프라고나르가 보는 자연은 그 전체가, 튀어 오르는 물결이나 소용돌이로 감겨 오르는 증기로 변모하는 듯하다.

265. 테니에, 〈가을〉.
런던 내셔널갤러리.

여인들〉의 벌거벗은 몸들은 감미로워하며 물속을 구르는데, 그녀들은 물을 튀기고 쳐올린다.

그러나 그는 자연의 다른 영역들, 광물계나 식물계도 액체나 구름의 유동적인 형태를 취하도록 유도한다. 로실드 컬렉션의 〈전원 풍경〉에서 밀 다발들은 조수 같은 물결이 되고, 〈르노와 아르미드〉의 힘찬 떡갈나무들은 화재가 난 위로 솟구치는 화염이나 연기처럼 구르고 뒤틀린다. 그리고 코냐크 제미술관의 〈뒤엎어진 우유 항아리〉에서는 그는 우리에게 이와 같은 변모의 이미지 자체를 보여 주고 있는데, 모든 물질을 그의 환상의 앙분된 숨결로 더 잘 휘저으려는 듯, 증기로 변화시키고 싶어 하는 것처럼 보이는 것이

반 다이크, 〈스칼리아 신부〉, 1634. 런던 내셔널갤러리. (왼쪽)
그레코, 〈성 세례 요한〉. 샌프란시스코 드영미술관. (오른쪽)

술가가 그의 인물들에게 본능적으로 부여하는 전체적인 균형은 저속하거나, 귀족적이거나, 신비롭거나 등등
그의 깊은 본성을 반영하는 것이다.

다. (도판 263, 264)

　여기에 지성이 끼여들어, 그것이 막연히 포착한 이런 본능적인 작화作畵
양상에 왈가왈부하고, 흔히 조작적인 추론을 덧붙인다. 그리하여 이번에는
예컨대 수數의 상징체계가 창안되는데, 그것은 이미 너무나 복잡한 발전의
결과물이다. 그러나 그런 사실로 하여, 그것은 우리를 이론의 여지가 더 많
은 영역으로 끌고 갈 것이다.

　반면, 감성이 불러일으키는 상징들은 우리의 본성에 너무나 견고한 토대

를 가지고 있어서, 지성이 그것들을 그 조작적이고 근거 없는 유희에 예속시키지 않는 한, 어떤 독단도 포함하지 않는다. 그것들은 심지어 그 형성의 보편적인 법칙을 예감케 하고, 그 법칙은 시간상으로나 공간상으로 접촉이 없었던, 더할 수 없이 다양한 문명들에 그것들이 한결같이 나타남을 설명해 준다. 그러니까 그것들은 인간 본성과, 삶에 대한 그 본성의 원초적인 경험에 기인하는 것이다. 그것들을 기상奇想과 결부시키고 애매모호한 것으로 만드는 것은, 바로 그것들을 추론하고 조직화하는 사태 자체이다.

인간 자체의 상징체계

화가가 이용하는 이상의 여러 요소들이 짜이기 시작하면, 그리하여 인물들이 나타나게 되면, 곧 우리는 새로운 환기 수단을 마주하게 된다. 사실 화가는 그 인물들에게 외양의 특이한 결구結構를 부여하고, 그것은 이미 무의식적인 입장 선택인 것이다.

　유쾌하고 세속적인 테니에D. Téniers는 난장이들을 창작했는데, 두 어깨 사이에 커다란 머리를 박고 있는 그들은 스스로 쪼그라들어 있어서, 그들의 삶이 담배 피우고 술 마시고 요란하게 춤추고… 하는, 일상적이고 비루한 시답잖은 일들 속에 오그라들어 갇혀 있는 것과 같아 보인다. 카라바조Caravaggio는 그 예술 전체가 르네상스 기의 이상적인 미술 관습에 대한 격렬한 반란이라고 하겠는데, 억센 팔다리에, 피부는 생존의 난폭함과 악천후로 주름지고 구리 빛으로 변한, 그런 거칠고 튼튼한 활기찬 사람들을 만들어냈다. 그것은 그때까지 영웅들과 신들에게만 마련되어 있던 회화 세계로 '상놈'들이 침입한 것이었다.(도판 265)

　그러나 저 신경질적이고 세련된 반 다이크A. Van Dyck는 물질성을 가볍게 하려는 본능적인 경향으로 형태들을 길게 늘였는데, 그것들은 귀족적인 경쾌함을 가진 가늘고 유연한 실루엣의 이미지를 보여 준다. 그 내면에 신비적인 열기가 타오르고 있었던 그레코E. Greco는, 지상을 벗어나려는 희망으로 소진되는 인물들을 바라게 된다. 그들은 하늘을 향해 솟아오르려고 하기에 기진

442

카라바조, 〈성 마태와 천사〉(1945년에 파괴된 그림), 1602. 베를린 보데박물관.
이 구조는 인간의 몸의 가장 속된 부분들, 특히 발을 뚜렷이 내보인다.

맥진해하며 흔들리는 모습을 보여 준다.(도판 266, 267)

이와 같이 인간의 몸은 그것 또한 형태의 언어를 말할 수 있는 것이다. 그것은 그 밖에도 많은 다른 연상 작용을 일으킨다. 그 각각의 부분은 더 특별히 하나의 활동에 결부되어 있다. 지성이 비쳐 보이고 작용하는 얼굴과 손은 지성으로부터 고귀한 성격을 얻으며, 또 감성적인 삶이 떠오르는 곳이기에 강렬한 교감성을 획득한다. 반대로 땅에 접하는 발은 몸을 받치는 기반, 그 균형과 보행의 가장 겸허한 수단으로서, 비속성의 저평가를 감내한다.

그러니, 섬세한 반 다이크가 얼굴과, 끝이 가늘게 된 창백한 손가락들을 빛을 비추어 강조하는 데에 반해, 카라바조는 힘든 노동에 단련된 손이나, 아니면 발에, 억세고 육중한 견고성을 부여하는 것을 보고 놀라겠는가? 로마의 성 아우구스티누스 성당에 있는 〈순례자들의 성모〉 같은 두드러지는 종교화의 전경에 감히 그런 발들이, 경결硬結로 굳어지고 먼지로 더럽혀진 발바닥을 여보라는 듯 내보이고 있는 것이다. 그것들은 또, 1945년 베를린 미술관에서 파괴되어 버린 〈성 마태와 천사〉에서는 도발적인 중요성을 띠고 있기까지 했다. 이례적인 중요성이었는데, 그 당시 사람들은 그것이 마치 상스러운 것인 양 충격을 받았고, 그래 그 첫 버전의 작품은 거부되었다. 화가는 그 작품을 달리 그리라는 명령을 받았는데, 그것의 잘못된 점은 성인을 묘사하면서 '상스럽게도 그 두 발을 내보였다'는 것이었다. 벨로리가 전하는 바로는, 이와 마찬가지로 〈동정녀와 뱀을 짓밟아 죽이는 아기 예수〉도 '그 장면이 저속하게 묘사되었다'는 이유로 배제되었다고 한다. 작품을 비난하는 표현이 사용하고 있는 이미지에는 하나의 전적으로 도덕적인 관념과 하나의 전적으로 물리적인 위치가 결합되어 있는 **저속성**이라는 생각이 포함되어 있는데, 그 생각이야말로 바로 카라바조가 도전하듯 감히 드러내 보이려고 한 발을 저평가로 더럽히고 있던 생각인 것이다.(도판 268)

그러므로 화가는 표현해야 할 임무가 있다고 느끼는, 말로 표현할 수 없는 것 앞에서, 어쨌든, 보편적인 의의를 가진 표징들을 이용할 수 있는 셈이다. 그는 그것들을 모으고 조합하고 보강할 것이고, 그것들의 상호작용으로 그

것들에 미묘한 표현을 줄 것이다. 그 작업을 하는 운필 터치들—팔레트 위의 색들처럼 서로 근접한—로써 그는 그의 영혼의 정확한 빛깔을 창출하여 우리의 눈앞에 제시할 것이다. 그가 본능적으로 확실하게 조율하는 그 모든 감성적인 여건들의 부닥침의 **결과물**에서, 그가 지니고 있는 내면세계—그 앞에서 관념들이 힘을 잃는—가 분출하듯 드러날 것이다. 바로 거기에 회화의 마법이 존재하는 것이다.

우리가 지금까지 차례차례로 분석한 모든 요소들은 이 예상 못한 언어의 단어들, 어휘를 이루는 것에 지나지 않는다. 이제 그것들을 조직하는, 다시 한번 들라크루아의 설득력 있는 표현을 원용한다면, '힘있게 결합하는' 일이 남아 있다.

회화, 제 힘을 자각하다

그러나 미술가가 그에게 할당된 언어의, 힘과 의무를 자각하기까지는 오랜 시간이 흘러가야 했다. 수세기 동안, 적어도 서양에서는 미술가는 문자 텍스트로 잘 —이미지보다 더 잘은 아닐지라도 그만큼 잘— 설명될 수 있는 것을 이미지로 옮겨 주는 삽화가로서밖에 생각되지 않았다. 그 자신도 그 너머를 생각하지 않았고, 내가 이 장의 벽두에 암시한 바 있는 "저것은 무엇을 의미하는가?"라는 한결같은 질문으로 무장하고 그 질문을 끊임없이 던지던 관상자들도 마찬가지였다.

그리고 그 질문에는 보들레르가 「아편 흡입자」라는 글에서 음악에 관해 표현한 것으로 정당하게 반박할 수 있었으리라. "많은 사람들은 음 속에 담겨 있는 명확한 관념이 무엇인지 묻는다. 그런 면으로 시의 친척인 음악은 관념이라기보다는 감정을 나타내는 것이라는 것을 그들은 잊고 있다, 아니 차라리 모르고 있다. 사실이지 음악은 관념을 암시하기는 하지만, 그 자체가 그것을 담고 있지는 않은 것이다."[30]

우리 문화는 중세의 스콜라철학의 합리주의와, 그다음 고전주의 시대의 데카르트의 합리주의에 전적으로 침윤되어 있어서, 모든 것이 관념으로 표

현될 수 있는 것은 아니며 관념이 아닌 어떤 것을 표현할 수도 있다는 것을 상상하는 데에 더할 수 없는 어려움을 느꼈다. 그러나 가장 심오한 심리 이해자들은 그러한 진실을 어렴풋이 예상했었다. 성 토마스 아퀴나스가 이미 다음과 같은 사실을 확인한 바 있었다. 사물들 앞에서 "우리의 인식력認識力은" "다만, 진실에 속하는 것"만을 찾는 데에 그치지 않고, "그 사물들의 진실이 인식력 가운데 깨어나는 데에 따라 관조라는 정신 내에서의 접촉을 통해, 그것들이 그 관조 가운데 어떤 방식으로 **되발견된다는** 사실에 기인하는 **만족감**"도 찾는 것이다. 그것은 이미 이미지에, 오직 사물들을 확인하고 표상하는 가능성뿐만 아니라, 그것들에 대한 관조에서 태어나는, 그것들로 하여금 우리 자신의 내면 상태를 조응케 하는 일종의 친화력을 그것들과 우리 사이에 만드는 가능성도 부여하는 것이었다.

그렇더라도 이미지에 대한 이와 같은 감성적인 반향 능력이 강조되기 위해서는 19세기 독일 사상과 같은, 직관적인 지각에 더 자유롭게 개방되고 합리적인 형식에서 더 유리된 사상이 있어야 했다. 독일 사상은 그 감성적인 반향 능력을 확장하고, 우리를 둘러싸고 있는 세계와 우리의 내면적 삶 사이에 진척될 수 있는 영혼적인 교류에 대한 완전한 이론 가운데 그것을 포괄했다. 그것이, 내가 다시 말해야 하게 되겠지만, '아인퓔룽Einfühlung[감정이입]' 이론이었다.[31]

프랑스에서는 같은 길로 접어들기 위해서는 낭만주의로 충분했다. 이에 대한 잘 안 알려져 있는 예가 하나 있는데, 1833년에 간행되어 미술계에 많이 퍼진 『화가와 조각가의 로레 입문서Manuel *Roret* du peintre et du sculpteur』에 나오는 것이다. 그 화력畵歷이 완전히 잊힌 아르셴L. C. Arsenne이 괄목할 만한 다른 많은 사유들 가운데 다음과 같은 것을 써 놓았다. "인간은 그의 작품 속에서 재생된다. 인간은 세계를 반영하면서 또한 그의 개성, 그의 인격을 반영한다. 그는 그 자신을 반영하는 것이다."

이와 같이, 미술가나 시인의 영혼은 보이는 사물들에서 그 외양을 빌려 와 그것을 그 자신의 감성을 표현하는 옷으로 만들 수 있으며, 그러면서도 세계

속에 숨겨져 있는 은밀한 존재를 포착하고 나타낸다고 믿는다는, 전적으로 새로운 생각이 명확해져 갔던 것이다.

묘사하기, 암시하기

그토록 포착하기 힘들고 그토록 오랫동안 알려지지 않아 왔던 그 생각을 밝히기 위해서는 철학자들이 필요했지만, 미술가는 위대한 미술가라면, 언제나 그런 생각에 대한 직관적인 이해가 있었다. 이미 베네치아 유파나 조르조네Giorgione 나 티치아노V. Tiziano 같은 화가들이 한 것은, 세계의 외양을 그들의 영혼이 표현되는 장場이 되도록 강제하는 것 아닌 다른 무엇이었던가? 그러나 아직도 어두운 그 미로 속에 논리적인 질서를 세우려고 시도했던 것은, 우리의 가장 위대한 고전주의 화가 니콜라 푸생의 일이었다.

그의 투박한 문장들에서 도출되는 그대로의 푸생의 미학사상은 격별히 광범위해 보인다. 그는 우리가 미술에 인정한 그 이중의 임무—한편으로 조형적인 아름다움을, 다른 한편으로 표현적인 강렬성을 추구하는—를 정녕 깨달은 듯하다. 사실 그는 그의 회화에 더할 수 없이 조화롭고 공들인 형태를 주어, 그것을 순전히 '희열의 대상'이 되게 하고자 했을 뿐만 아니라, 또한 마찬가지로 '관상자들의 영혼을 여러 가지 열정으로 유인하는 힘'을 거기에 부여하기를 바랐다. 그에 대한 학구적인 해설자들은 그의 예술의 논리와 완벽성만을 강조했는데, 그 국면들만을 포착할 수 있었기 때문이다. 그렇지만 미술의 암시력은 그 위대한 미술가의 공공연한 집념이었는데, 그것을 그들은 소홀히 했던 것이다.

샹틀루F. Chanteloup에게 보낸 1647년 11월 24일자의 그의 유명한 편지에서 그는, 그가 다루는 여러 가지 주제들에 따라 그의 인물들의 얼굴에 그들의 행위에 부합하는 여러 가지 열정들을 **묘사하려고** 노력할 뿐만 아니라, 또한 그의 그림들을 보는 사람들의 영혼에 바로 그 열정들을 **자극하여 태어나게 하려고** 노력한다는 것을 밝히고 있다. 묘사하기와 암시하기, 이렇게 그는 회화가 이용할 수 있는 두 수단을 분명히 구별했는데, 그것이야말로, 정녕 그

의 시대를 크게 앞지른 심리학적인 쟁취라고 할 것이다.

게다가 그는 형태적 아름다움의 추구에 감성의 추구를 더함으로써 고대의 가르침을 위반한다고 생각하지도 않았는데, 그리스와 로마에서 '훌륭한 시인들'은 시행에 리듬의 완벽성, 박자, **형식[형태]을** 요구했을 뿐만 아니라, 또한 "아주 열심히, 그리고 경탄할 만한 기교로써 시행에 말을 맞추고, 말의 상황에 따라 운각韻脚을 배열했다"는 것을 주목했기 때문이다. 그러니 그들 역시, 어떤 감성적인 상태를 환기하고 그리로 기울게 하는 그 마법적인 재능을 구하려고 한 것이다.

베르길리우스에 대한 언급을 보라. "그는 시행들 자체의 소리를 너무나 빼어난 기교로써 가다듬어, 그가 다루는 사물들을, 그것들을 가리키는 말들의 소리로써 그야말로 독자들의 눈앞에 보여 주는 것 같다. 그래서 그가 사랑에 대해 말할 때, 어떤 다사롭고 즐겁고 듣기에 아주 우아한 말들을 교묘하게 선택했다는 것을, 그리고 무훈을 노래하거나, 해전이나 해난 사고를 묘사할 때, 거칠고 거슬리고 불쾌한 말들을 선택하여, 그 말들을 듣거나 발음하면서 그것들이 공포를 주게끔 한다는 것을 알 수 있다."

화가도 그렇게 할 것이다. 단어들 대신 그는 이미지들을 이용하고, 말의 리듬 대신 소묘와 구성을, 말소리와 억양 대신 색을 이용하는 것이다. 따라서 자신의 수단들을 선택하고 조직하여 '모든 점에서 주제의 성격에 부합되게' 하는 것은, 화가에게 돌아가는 일일 것이다. 이러한 '어울림'과 이러한 '표현'만큼 들라크루아가 찬미한 것은 아무것도 없었다.

푸생과 방식 이론

즉 푸생은 그에 앞서 다른 화가들이 천재적인 직관에 의해서만 실현한 것을 명징하게 착상했던 것으로 보인다. 그는 자신의 목적과 수단에 대한 그 분석을 잘 다루지 못하는 언어로 계속하면서 그의 '방식' 이론을 다듬었다. 각 주제는 거기에 담겨 있는 의도에 부합되는, 다른 양식, 정신으로 다루어져야 한다. 그는 말하기를, 그 자신의 경우 "언제나 같은 음조로 노래하지는 않

으며, 여러 다른 주제들에 따라 방식을 다양하게 할 줄 안다"는 것이다. 매번 자기는 "사물이 존재 차원에서 보존되는 방법 내에서 어떤 방식 또는 특정의 확고한 질서를" 공들여 형성시킨다고, 그는 그의 투박하지만 힘있는 언어로 명확히 밝힌다. 자신의 그런 이론에 대해 그는 "바로 거기에 회화의 모든 기교가 존재한다"고 말할 수 있게 되는 것이다.

주제 자체를 통해 이미 포착되는 그림의 감성적인 여건은 음악의 주선율과 같은 것으로, 미술가는 그것을 소묘, 색, 구성뿐만 아니라 대상들과 세목細目들의 선택 등 그가 마음대로 할 수 있는 모든 수단들을 동시에 사용하여 전개시키게 된다. 모든 것이 그림의 그 중심, 그 심장으로 집중되고, 그것을 가리키게 된다. 그러나 그렇게 되는 것으로 충분하지 않다. 회화 및 그 수단들의 전체적인 조직이 그 전적인 힘을 발산하기까지 해야 하는 것이다. 들라크루아는 또 해설한다. "푸생은 각각의 대상에, 그것이 내포하고 있는 정도의 흥미만을 부여했다."

그런데 그의 전 표현체계가 의거하고 있는 주요소, 지배적인 요소가 풍경임은 명백하다. 자연 속에서 자란 인간으로서, 그의 명상적이고 고독한 기질이 그에게 알게 하고 더욱더 가깝게 자주 찾게 한 것이 그 자연이었는데, 그가 선택한 자신의 대변자가 되어주기를 요청한 것도 바로 그 자연이었다. 그가 영혼을 이러이러한 상태로 기울게 하는 일을 맡긴 것이 바로 자연이었던 것이다. 인간의 신화는 그것을 표현하는 풍광과 공감하는 것이다.

작품 〈포시옹〉의 시체와 그 운반자들은 가늘게 되어, 평온한 무관심 가운데, 빛, 나무들, 사물들이 모욕적으로 번득이는 가운데, 사라져 간다. 〈식물의 변모〉나 〈식물 제국〉이 보여 주는 꽃에 대한 화려한 예찬을 동반하고 있는 것은, 정원의 황금빛 포도덩굴 시렁과 물이 홍건한 수반水盤들, 그리고 그 행로를 가고 있는 태양을 실은 큰 구름들이다. 언제나 미술가는 관상자들에게 발산시켜 받아들이게 하려는 감동에, 그 감동의 주조를 제의하는 주제뿐만 아니라, 회화기법이 그에게 제공하는 모든 수단들—그가 악기의 건반처럼 사용하는—을 집중시키는 것이다.(도판 270)

269. 푸생, 〈피리 부는 키클로페스 폴리페모스 면전에서 행해지는 테티스와 펠레우스의 혼례〉.[22)]
더블린 국립미술관.

〈테티스와 펠레우스의 혼례〉는 결혼의 찬가처럼 솟아오른다. 밀도있고 풍부하게 갖추어진 색 배합은 화려한, 붉은색과 푸른색 계열 색들을 조합하여, 대양의 리듬으로 넘실거리고 솟구치는 삶의 모든 희열을 관현악으로 짜내는 듯한데, 그 리듬은 푸생에게, 여느 때처럼 이탈리아 식으로 구축된 구성이 아니라, 일련의 융기들, 도약들이 다음 순간 꽃 장식의 연속적인 곡선들처럼 부드럽게 낙하하는, 그런 율동을 보이는 구성의 암시를 주었던 것이다. 그것은 폴리페모스가 부는 목신牧神[23)]의 피리에서 솟아 나오는 듯한 음악이고 춤이며, 그 피리 소리는 파도의 너울거림을 환기하는 듯한 것이다.(도판 269)

반대로 〈세 수도사가 있는 풍경〉에는 침묵과 고독만이 있다. 〈테티스와

270. 푸생, 〈에우다미다스의 유언〉, 1653. 코펜하겐 국립미술관.(위)
271. 푸생, 〈세 수도사가 있는 풍경〉, 1648-1650. 옛 S. A. R. 컬렉션.(아래)

푸생은 한 그림에서 주제와 구성, 리듬과 색 등 모든 것이 어떻게 전체적인 인상 가운데 어울려야 하는지,
그의 방식 이론으로써 설명한 바 있다.

펠레우스의 혼례〉에서 푸생은 티치아노와 그의 화사한 희열을 되찾았다면, 여기서는 라위스달과 만나는 것 같다. 인물들은 크기가 축소되어 황량한 계곡 속에서 큰 존재감이 없는데, 그래 그들이 풍경 전체에 녹아 버리지 않기 위해서는 서로 가까이 붙어 있는 그들 그룹을 구성의 선들로써 교묘하고 은밀하게 강조해야 한다. 그 선들은 이제 강하게 뻣뻣해지는 것이다. 나무는 수직이고, 물은 수평이며, 오른쪽에 있는 땅이 그리는 대각선도 뻣뻣하게 내려온다. 모든 것이 청록색조의 색 배합과 덮여진 빛에 기인하는 엄혹함과 조화되어, 황량하고 장중한 음향을 울린다.(도판 271)

이런 관심들을 막힘없이 키워 가는 가운데 푸생은 음악과의 관계까지도 포착했다. 사실 그는 고대의 경우에서 암시를 얻었다. 고대인들은 말이 그 지적인 정의를 의미할 수 있을 뿐만 아니라, 감성적인 영감에 따라 조합되고 전개되는 말들의 소리와 조화와 리듬을 통해 그 말들이 어떤 감동 상태에 빠지게 하는 힘을 덧붙여 얻게 된다는 것을 확인했었다. 그리하여 그들은 도리아 말투, 프리지아 말투, 리디아 말투 등 일곱 개의 말투를 구별했는데, 그 각각 다른 어조들은 영혼의 여러 다른 상태들을 불러일으키고 구현시키기에 알맞은 것이었다. 사람들이 화가들 가운데 즐겨 가장 합리적인 화가로 여기는 푸생은, 귀의 예술에만은 자명하게 나타났던 것을 자신의 예술에 확장시킬 생각을 했을지 모른다.

푸생은 회화에 그런 새로운 힘을 인정했지만, 그렇더라도 그 힘을 언제나 전통적이고 확인된 큰 감성적 테마들, 사고가 명확히 착상하기에 익숙한 테마들에 일임했다. 아마도 바로 그 점에서 그는 고전주의 화가인 것이다. 그가 정신적 삶 가운데 제시한 전망은 인간의 어떤 수수께끼에도 맞닥뜨리지 않는다. 그 전망은 심지어 그런 수수께끼의 존재나 가능성까지도 짐작하지 못한다.

어쨌든 그와 더불어 회화는 보이지 않는 것을 표현하는 제 능력을 깨닫게 된 것이다. 이제 회화에 남아 있는 일은, 또한 알려지지 않은 것에 맞서기 위해서도 그것이 무장되어 있다는 것을 발견하는 것이다.

렘브란트, 〈이젤 앞의 노년기 자화상〉, 1660. 파리 루브르박물관.
는 눈처럼 영혼의 거울이다.

제6장

영혼의 언어: 내면적 세계

"회화는 전적으로 화가의 영혼에서 나오는
그 고유의 삶을 가지고 있다."
반 고흐, 테오에게 보낸 439번째 편지.

이제 화가는 자신이 이용하는 요소들—그가 자연에서 빌려 오는 요소들과
또한 그의 예술을 이룩하는 실현 수단들—의 융합의 결과로 생기는 이미지
를 통해, 다른 사람들에게 감동과 감성 상태를 이입할 수 있다는 것을 안다.
푸생은 방금 살펴본 바와 같이, 그가 예견한 방향으로 관상자들의 영혼을 흔
들기 위해 정녕 그의 그림을 조직했던 것이다.

어떤 물질적 관계보다도 더, 작품의 깊은 통일성을 공고히 하는 이와 같은
응집을, 우리는 다른 위대한 창조자들, 예컨대 루벤스에게서도 다시 발견하
게 된다. 그러나 두 화가 사이에는 상당한 차이가 나타나는데, 푸생의 경우

추론되고 계산되었던 것이, 루벤스의 경우에는 그의 존재 자체에서 본능적으로 솟아나오는 것처럼 보이는 것이다. 그 자신의 현존現存이 발현되고, 넘쳐흐르는 강렬성으로써 스스로를 인정받는다고 말할 수 있을지 모른다. 작품 전체의 조직상은 푸생의 성찰된 의도의 결과로 나오는 것만큼 확실하다. 그럼에도 그것은 또, 글씨에서 개성이 필치에 남기는 흔적이 그럴 수 있을 만큼 무의식적이기도 하다.

푸생의 '방식들'은 미술가가 그에게 경험된 감정들을 그의 작품에 고백하고 표현하기 위한 노력이었다. 반면 루벤스는 그의 전全 존재를, 심지어 아마도 거기에서 그 자신이 모르고 있는 부분도 작품에 던져 넣는다. 말할 나위 없는 사실이지만, 무의식과 명징한 의식은 언제나 그 둘 모두 작품의 창조에 개입하지만, 그러나 미술가들에 따라 각각 불균등하게 거기에 참여하는 것이다. 푸생은 그의 예술의 마법에 자신을 내주었지만, 루벤스는 마법이 그를 우리에게 내주었다고 하겠다.

그 두 동시대 미술가의 비교는 우리로 하여금, 이성의 밝은 왕국과 잠재의식의 어두운 제국을 가르는 경계를 건너가게 한다. 이제, 우리가 아직까지 잠시잠시 침입해 보기만 했던 이 영역으로 결연히 들어가 보아야 한다.

1. 화가와 그의 보이는 세계

놀랄 만큼 능란하게 더할 수 없이 다양한 인물 유형들을 구현할 줄 아는 성격배우들이 있는가 하면, 시도하는 모든 배역들을 자신의 억누를 수 없는 한결같은 개성의 격류 속에 휩쓸고 가는 개성적 배우들이 있다. 이것은 전자들이 후자들보다 지능이 더 뛰어나다는 것을 뜻하는 게 아니라, 전자들이 지능을 더 지배적으로 이용하는 반면, 후자들은 지능에, 다만 그들의 본능에서 분출되는 것을 강조하고 정돈해 주기를 요구한다는 것을 뜻한다. 따라서 무의식의 힘과의 가장 내밀한 접촉을 발견하기 위해서는 후자들에게 알아보

는 것이 더 낫다고 하겠다.

'루벤스적' 세계

어째서 루벤스의 작품은 그토록 자명하게, 그토록 어쩔 수 없이 '루벤스적'
인가? 모든 것이 거기에 협조하는 것 같기 때문이다. 우선 저 지배적인 붉은
색이 있는데, 그것은 곧, 피와 살과 불타오르는 삶의 열정을 환기한다. 그러
나 그것은 합창 가운데 한 목소리일 뿐, 그 합창에는 출렁이는 제 길을 열어
가는 재빠른 급류처럼 넘실대며 물결치는 소묘도, 우리가 이미 본 바 있듯이
회화 공간을 통해 요동치는 리듬을 분출하는 주선主線들 위에 이루어지는 전
체 구성도, 똑같이 각각의 파트를 맡고 있는 것이다. 그리고 또, 그림이 묘사
하는 대상들 자체가 있다. 혈관들이 곳곳으로 뻗어 나간 인간 육체의 형태들
이나, 수액의 물길이 퍼져 나간 식물 형태들, 관능적인 유혹이 될 수 있는 모
든 것이 강조된 여자 육체들, 피부 아래로 근육이 울퉁불퉁 솟아난 남자 육
체들, 어디에나 모든 욕망들에 따르고 섬세함을 무시하는, 삶의 힘찬 열정적
인 노래가 있는 것이다.(도판 257)

　이 사실은 다만, 툴루즈 로트레크의 경우와 마찬가지로, 미술가의 욕구가
어디를 향하고 있는지를 가리키는 명백해진 대상 선택을 보여 주는 것일 뿐
일 수도 있다. 그러나 주의 깊게 검토하면, 마치 루벤스가 창조한 세계가 엄
격하면서도 규정하기 힘든 비밀스런 법칙을 따르고 있는 것처럼, 신비로운
일관성이 드러난다. 그것은 우리를 사방에서 덮쳐 오는, 머리를 어지럽게 할
정도로 강박적인 어떤 분위기로써 발현된다. 화가가 보여 주는 모든 것에 공
통적인 성격에서뿐만 아니라, 거기에서 관심을 돌리게 할 위험이 있을 모든
것의 부재에서 발산되는 그 독특하고 끈질긴 인상을 표현하기 위해서는, 모
루아A. Maurois 이래 유행이 된 **분위기**, 또는 **풍토**라는 말을 다시 사용해야 하
리라.

　사물들, 인간 존재들과 그들의 나이, 하루 중 시간, 계절, 그 모든 것이 어
떤 **질서**에 종속되어 있어서, 그것을 루벤스적인 질서라고나 명명해야 할 터

인데, 왜냐하면 더 나은 표현도, 그것과 등가적인 것도 없기 때문이다. 예컨대 우리는 루벤스의 작품들에 엄청나게 많은 과일들이 나오는 것에 놀라게 되고, 그러나 또, 곧, 꽃들은 얼마나 드문지 깨닫게 된다. 게다가 그 꽃들도 흔히 다른 화가의 붓이 그려 넣은 것인데, 꽃 장식으로 둘러싸인 성모를 그릴 때에 때로 협조한 얀 브뤼헐 Jan Brueghel이 그 예이다. 루벤스에게 향기는 너무나 감득되지 않는 것이었고, 그는 무너져 내릴 것 같은 송이들로 된 과일들, 영양이 될 과일들을 선호했으며, 바로 그런 과일들을 다발로 배치하곤 했던 것이다.

마찬가지로 그는 은하수가 뿜어져 나오는 유노[1]의 유방, 회오리처럼 펼쳐져 나는, 볼이 통통한 아기천사들이 솟아 나오는 듯한 성모의 유방, 이시스 Isis[2]나 다산多産의 여신의 과장되게 여러 개로 늘어난 유방들, 〈로마의 자비慈悲〉의 노인이 삶을 되찾는 유방 등, 그런 유방을 부풀리는 젖을 환기하기도 한다.

그의 모든 작품들은, 풍요롭게 묘사된 〈동방박사의 경배〉에서 동방박사 세 사람이 아기 예수를 안고 있는 성모에게 바치는 봉헌물로 쏟아놓는 것들과 같은 자연의 선물들을, 우리의 발아래에 흩어 놓는 거대하고 무궁무진한 풍요의 뿔[3]을 암시하는 것이다. 액자 내에서 모든 것이 넘쳐나고 붐비고, 모든 것이 파랑돌 무용[4]처럼, 구석이란 구석을 모두 더 잘 채우려는 듯 수많은 굽이들로 휘어지는, 손에 손을 잡은 무용수들처럼, 서로 밀고 밀리며 물결친다. 그런 양상이 〈비너스 찬미〉나 원색적인 〈마을 축제〉를 생동케 하는 것이다. 루벤스는, 분리하고 뚜렷하게 경계 짓는 합리적인 범주들을 무시한다. 그는 일체가 끝에서 끝까지 연대되어, 서로서로 뒤쫓아 가는 급류의 물결들을 서로 밀착케 하는 힘과 같은, 그런 유일한 힘의 집단적인 전도傳導 환경이 되기를 바라는 것이다. 메스메르 F. A. Mesmer의 함지 실험이나, 또는 어떤 다른 동물자기磁氣 실험의 관객들이 그들의 서로 붙은 두 손을, 자기의 흐름을 차단하지 않으면서 뗄 수 없었던 것과 같이, 루벤스의 작품에서는 그 삶의 흐름을 더 잘 전달하기 위해 모든 부분들이 서로를 붙잡고 있는 것이다.(도판 273, 274)

루벤스, 〈은총으로 장식된 자연〉.
글래스고 켈빈그로브미술관.(위)
루벤스, 〈비너스 찬미〉, 1635. 빈 미술사박물관.(아래)

루벤스는 이교적인 테마를 다루든,
기독교적인 테마를 다루든, 언제나 삶의 목록에서
똑같은 똑같은 요소들을 동원했다.

275, 276. 보티첼리, 꽃을 가진 천사들, 〈성모의 대관戴冠〉 세부들, 1488-1490. 피렌체 우피치미술관.

　넘실대며 쌓였다가 넉넉하게 쏟아져서, 사방으로 동시에 날아가는 화필의 급격한 움직임에까지 사용되는 그 힘들은, 서로 만나 격렬한 충격 가운데 맞부딪힐 때에 난폭할 대로 난폭해져 폭발한다. 예컨대 인간들과 동물들의 싸움이나 전투나 서사시적인 사냥 등 그 묘사는 울려 퍼지는 전쟁의 노래를 부른다. 모든 것이 그 노래의 힘에 맞추어 조절되고 어울린다. 빛은 정오 한창 시간대의 빛이며, 계절은 가을의 풍요를 위해 이미 수액들을 축적하고 있는 여름이다.

'보티첼리적' 세계
합리적이고 명징한 논리가 아니라 유기적인 논리는 이처럼, 그림의 구상에서나 제작에서나 그 안에 들어가는 모든 것을 통합하는 것이다. 그것은 그 그림의 매력들을 결합하여, 관상자들을 정녕 마법 같은 것에 굴복시킨다.

277. 보티첼리, 〈비너스의 탄생〉 세부, 1485. 피렌체 우피치미술관.
보티첼리의 기독교적이거나 이교적인 영감은 꽃과 봄과 젊음에서 만족을 얻는다.

　그러나 그 논리는 회화를 통해 드러나는 각 영혼—한 사회의 영혼이든, 한 시대의 영혼이든, 한 개인의 영혼이든 간에—에 따라 달라진다. 그 논리는 우리를 매번, 그것이 꽃피어난 그 특이한 세계로 옮겨 간다.

　한 '세계'와 다른 한 세계는 얼마나 크게 대조되는가! 보티첼리 S. Botticelli 를 예컨대 루벤스에게 항 대 항으로 대립시킬 수 있을 것이다. 후자의 넉넉한 빛에 전자의 아침 같이 신선한 박명이 대응하고, —힘찬 형태들에 가녀린 형

태들이, ―붉은색 경향의 색배합에 장미색과 푸른색, 연보라색과 초록색 계통의 채색의 다정함이, ―통통한 볼의 어린아이들과 살찐 어른들의 저 소란에 청소년들, 젊은이들과 처녀들의 우아한 가녀림이, ―즙으로 팽팽하게 부푼 과일에, 풀밭과 부유하는 드레스 위로 가벼운 그늘을 던지거나, 향긋한 대기 속에 꽃잎들을 떨어트려 흩뿌리는 저 섬세하게 피어난 꽃들이, ―난폭하고 격렬한 움직임에, 미의 여신들이나 천사들의 가벼운 원무와, 마음이 이끌리는 해안으로 몸을 숙일 듯 말 듯하면서 미풍에 밀리는 비너스의 움직임 없는 미끌어짐이, ―힘있게 움직이는 무거운 모직물에, 공기의 숨결에 유영하는 얇은 천이, 각각 대응한다. 루벤스에게 있어서 '과일이 꽃의 약속을 능가할' 가을을 향해 여름이 무성해지고 있다면, 보티첼리에게 있어서는 봄이 반투명 가운데 피어나고 있다. 놀랄 만한 동질성이 그 두 회화세계에서 각각 수많은 관계망을 짜, 그 둘을 서로에게 낯설고 닫히고 침투 불가능한 두 세계로 만드는 듯한 것이다. 그리하여 그 두 세계는 우리로 하여금 그 둘 속에서 두 다른 삶의 윤곽을 그리게 한다.(도판 275-277)

현실세계의 외피를 가지고 우리의 눈앞에서 제멋대로 조직되는 그 허구적인 세계는 한 영혼의 가장 특이한 본질을 드러낸다. 화가는 루이 질레Louis Gillet가 그의 저서 『마법에 걸린 양탄자 Tapis enchantés』에서 티치아노에 관해 쓴 바와 같이, "그의 삶과 감정과 사랑을 그의 예술의 실체가 되게 하는 것이다." 화가는 그의 예술에 자신 "전체를 던져 넣어, 사물들에 꿈의 모습을 부여할 줄 알았는데, 즉 그 모습은 그에게 있어서 그 사물들이 시의 말들과 요소들처럼 보이는 모습인 것이다."

환원될 수 없는 자율성: 루벤스와 반 다이크

이처럼 스스로를 작품 속에 던져 넣음으로써 화가는 거기에 싫든 좋든, 그가 겪는 모든 것과, 그가 그 일부를 이루는 집단에서 제 것으로 만드는 모든 것을 끌어넣는다는 것은 의심의 여지없는 사실이다. 텐Taine의 이론은 창조자의 이와 같은 작품의 개인사적 종속성을 너무나 강조한 바 있다. 그러나 그

이론은, 위대한 창조자의 경우 그를 둘러싸고 있는 것에 대한 그의 숙명적인 빛이 어떠하든, 그는 거기에서 필요한 원료만을 퍼 올려, 그 원료에 그의 자국을 남기고 보이게 한다는 것을 잊었던 것이다. 그가 범용한 작가와 구별되는 것은, 그의 작품의 가치가 바로 그 자신의 기여분寄與分에 존재하기 때문이다. 학자보다 시인이 더 올바르게 관찰했는데, 테오필 고티에Théophile Gautier는 그의 『낭만주의사Histoire du Romantisme』에서 그 기여분의 정확한 차이를 가려냈던 것이다. 그도 부정하지 않는 바이지만, 물론 "위대한 대가들은 멀리서는 고립되어 보이지만, 그렇더라도 당대 사회의 전체적인 삶에 싸여 있었던 것은 사실이다. 그들은 거의 그들이 주었던 만큼 받았으며, 그들이 살고 있던 때에 유통되고 있던 전체 공통적인 사상들에서 크게 빌려 온 바가 있었다." '다만' 하고 그는 덧붙이는데, 그리고 바로 이 문장만으로 모든 것을 말하는데, "다만 그들은 시대가 제공한 금속에 그들의 주형을 지울 수 없게 찍어, 영원한 메달을 만들었던 것이다."

뒝벌도 꿀벌도 꿀을 따지만, 그러나 꿀벌만이 꿀을 만들고 그 맛을 조리할 줄 아는 것이다. 거기에 본질적인 차이, '시인-창조자'와 '장인-기술자'를 구별하는 차이가 놓여 있다. 사정이 그러하니까, 우리는 같은 시기에 나온, 같은 계통과 같은 환경 출신의 두 화가를 대면시켜 볼 수 있고, 심지어 그 한 사람이 다른 한 사람의 아틀리에에서 연마한 그의 제자인 경우를 선택해 볼 수도 있다. 만약 그들이 대가들이라면, 각자는 오직 그에게만 속하는 세계를 창조할 수 있을 것이다.

루벤스와 그가 좋아했던 제자의 경우가 그렇다. 루벤스의 풍요롭고 즐거운 전능적인 필치는 반 다이크에게서 우수憂愁로운 기품으로 바뀐다. 다혈질이 신경질에 대립하는 것이다. 전자의 번쩍이는 색은, 검은색과 흰색, 그리고 가을의 다해 가는 색조에 대한 후자의 암암리의 자기만족에 자리를 내준다. 그리하여 그 색조에는 구릿빛이 더해진 황금색, 둔탁하고 짙은 붉은색, 빛바랜 노란색이 차가운 푸른색에 결합된다. 여름 정오의 더위가 황혼과 늦가을의 사멸해 가는 광휘로 바뀐 것이다. 어둠이 솟아올라, 빛을 덮는다.

278. 루벤스, 〈진실의 승리〉(〈마리 드 메디시스의 생애〉 연작 중의 한 작품). 파리 루브르박물관.(왼쪽)
279. 반 다이크, 〈큐피드와 프시케〉, 1639~1640. 런던 햄프턴궁전.(오른쪽)
280. 반 다이크, 〈선물 봉헌자들과 함께 있는 성모〉 세부. 파리 루브르박물관.(p.463)

루벤스와 그의 제자인 반 다이크는 같은 시대, 같은 유파의 화가들이지만, 항 대 항으로, 몸짓을 구상하는 방식에 이르기까지
대립된다. 예컨대 전후자에게 있어서 각각 두 손으로 잔뜩 움켜잡거나, 스칠 듯 말 듯하는 동작이 대립된다.

 무슨 안개처럼 감싸는 듯한 그 침묵 속에서 형태는 그 리듬과 확고성을 잃
는다. 예컨대 소묘가 마치 커다란 뱀이 수축하듯이, 굴러가지 않고, 촘촘하
고 꽉 찬다. 그리고 풀어질 때에는 연기의 막연한 흐름처럼 부드럽게 흘러간
다. 인간들의 형태는 격렬하게 솟는 근육을 포기하고, 그 역시 가늘어지고
길어지며, 힘보다는 우아함을 갈망한다.

 심지어 몸 움직임까지 새로운 '정신'에 지배되어 있다. 루벤스는 몸들이
서로 부딪혀 뒤얽히는 것을 좋아했다. 이탈리아 회화에서 몸짓이 지성에 이
해를 구하고 형태적으로 이해되는 것이라면, 루벤스의 화필 밑에서 태어나
는 몸짓은 오직 대상의 물질성으로만 고찰되어야 한다. 〈마리 드 메디시스

의 생애〉에서 **시간**의 강한 완력은 **진실**을 채어가기 위해 살덩이를 움켜쥐고, 그것을 항아리의 손잡이처럼 두 손 가득히 잡고 있다. 그런데 반 다이크는 몸의 밀도에 귀족적인 나른한 너울거림을 대치한다. 그가 그린 〈큐피드와 프시케〉는 해초처럼 물속에서 부유하는 것 같다. 루벤스의, 피부를 팽창시키던 살의 밀도는 사라져 가는 체중의 부재不在가 된다. 프시케는 무게가 없는 것처럼, 땅 위에 누워 있는 듯 마는 듯하고, 마찬가지로 무게가 없는 것 같은 큐피드는 그의 몸을 유일하게 지탱하고 있는 가는 발끝을 땅에 살짝 대고 있기만 하는 것 같다. 그리고 그들 뒤로 나무둥치가 수생식물처럼 맥없이 솟아 있다.(도판 278, 279)

살짝 대거나 스치는 것은 반 다이크에게 사지四肢의 자연적인 언어이다. 큐피드는 프시케의 이마에 그의 손가락을 가까이 가져가는 것으로 만족하고, 〈선물 봉헌자들과 함께 있는 성모〉에서 아기 예수의 포대기와 인물들의 피부만이 창백하게 살짝 도드라지는 조화로운 평온 가운데 아기 예수가 노인의 얼굴을 향해 같은 몸짓을 그리고 있으며, 노인은 노인대로 그의 합장한 두 손이 법열法悅에 빠진 채 성모의 옷을 가볍게 접촉하고 있다. 모든 것이 절반의 색조, 절반의 움직임, 절반의 현실 가운데 있는 듯하고, 촉지 불가능한 것을 예민하게 느끼는 신경을 감동시키기 위해서인 듯 가볍게 떨고 있는 것 같은 것이다.(도판 280)

각 작품의 핵심에 하나의 계수係數, 하나의 감득될 수 있는 표지가 존재함을, 이 두 미술가의 대조(그러나 모든 것이 그들을 서로 접근시키기에 협력하는데도)보다 더 잘 드러낼 수 있는 것은 없다. 그 표지는 해당 미술가의 작품들의 불변 요소를 이룬다. 그리고 그것이 아무리 미묘한 것일지라도, 그것에 모든 것이 좌우되고, 그것에 의해 모든 것이 그 중요성을 얻는 것이다. 그 표지는 우리에게 사방에서 수많은 신호를 때로는 은밀하게, 때로는 우레와 같이 큰 소리로 보내고 있는데, 우리는 그것을 들어야 하고, 거기에 주의를 고정해야 한다. 왜냐하면 그것은 우리에게 와 닿으려고 하는 메시지의 열쇠 자체를 가져다주기 때문이다.

보이지 않는 것의 유혹: 렘브란트

그림의 드러나 있는 면은 우리에게 그 숨어 있는 면에 도달할 수 있게 하기 위해서만 우리 눈앞에 있는 것이다. 초자연적인 창문인 양, 그림은 우리가 갇힌 채 살고 있는 이 세계의 경계에서 열린다. 더 멀리에서는 이성이 단순히 그것만으로는 더 이상 접근하지 못하는 어두운 지역이 시작된다.

푸생은 그곳을 높은 데에서 굽어보았고, 루벤스는 유기체적인 힘의 도움을 필요로 하지 않을 수 없었기에 우리를 그리로 가까이 데려갔다. 너무나 다채롭게 풍요로웠던 그 17세기에 다른 하나의 천재적인 화가가, 우리가 우리 자신에 대해 알 수 있는 것 너머에서 시작되는 신비의 문턱에 인간을 이끌고 가, 끝없이 이어질 캄캄한 어둠을 열었다. 그의 이름은 렘브란트이다. 그 이전에 어떤 미술도, 보이는 것을 넘어 보이지 않는 것에 이르라는 그토록 절박한 호소를 발하지 않았고, 또한 어떤 미술도 그토록 강압적으로, 보이지 않는 것을 알려지지 않은 것으로 연장한 적도 없었다.

반 다이크가 황혼을 환기했다면, 렘브란트는 밤의 문을 넘어갔던 것이다. 전자의 가벼운 어둠은 후자의 암흑이 되었고, 이후 그 암흑은 모든 사물들의 현실감을 약화시킨다. 15세기의 앞선 화가들을 사로잡고 있던 모방의 집념에서 남아 있는 것은 이제는 아무것도 없었다. 그 메아리만 그의 젊은 시절의 작품들 속에서 울리고 있었을 뿐이다. 그는 그것도 곧 지워 버렸고, 이후 재현될 수 없을 것에 대해 증언할 생각만 하게 된다.

먼저 그는 이 세계를 그의 기법의 도가니 속에 던져 넣어 융해시키고, 거기에 일종의 연금술을 작용시켜 미지의 새로운 물질을 이끌어내는데, 그것을 가지고 그는 그의 비전을 조형할 수 있게 되는 것이다. 여기에는, 예외적인 경우가 아니라면, 더 이상 보티첼리의 경우와 같은 꽃들도 없고, 루벤스의 경우와 같은 과일들도 없다. 그가 선택하는 소재는, 손가락과 눈이 느끼기에 알 수 없는 깊이를 가지고 있는 듯한, 색깔이 짙고 어두운 천, 벨벳, 모피 등이나, 또는 광물, 금, 은, 금속, 보석, 진주 등, 땅속이나 바닷속의 비밀스런 곳에 오랫동안 잠자고 있다가, 그 깊은 곳에서 오직 빛을 내기 위해서

281. 렘브란트, 〈남자의 초상〉, 1655. 워싱턴 내셔널갤러리.
렘브란트의 사념思念이 돌아다니던 어둠의 세계는 노인들로 가득 차 있었다.

만이라는 듯 빠져나온 모든 것들이다. 게다가 그 빛도 그에게 있어서는 존재하는 것을 자명하게 드러내는 그런 빛이 아니라, 일종의 발산물發散物, 방사물放射物이다. 그것은 방사성 물체에서 나오는 그 이상한 에너지를 상기시킨다.

"그 어둠 속에서 얼굴들과 눈들이 보였다."[1] 몇몇 젊은 여인들—그녀들의 얼굴이나 부드러운 피부 역시 빛의 원천이지만—을 예외로 한다면, 그는 존경스러운 노인 인물들을 아주 젊은 시절부터 좋아했는데, 노인들의 모습에는 육체적인 삶이 꺼져 가고, 젊은 시절의 소란이 가라앉은 너머로, 나중에 위고가 노인들의 눈에서 관조했던 또 다른 빛인, 내재하는 정신적인 삶이 솟아오르는 것이다.(도판 281)

렘브란트와 더불어 물리적인 세계의 모든 이미지들은 더 이상 다른 하나의 세계, 정신적인 세계에 대한 고지告知에 지나지 않게 된다. 그 풍요롭고 화려한 이미지들의 찬란함을 그도 포착하기를 등한히 하지 않았지만, 그 화려함과 풍요로움은 한 다른 종류의 광채의 전위前衛인 것으로 보일 뿐이었는데, 그 광채의 집요한 존재를 그는 우리에게 알려 주었다. 언제나 그토록 강하게 스스로를 주장하는 그 두 세계는 저, 그 둘 너머에 있는 비밀을 우리에게 말해 준다.(도판 282)

밤의 통과

그의 그림들은 우리가 그것들을 연대순으로 살펴본다면, 어떤 연속적인 진전 양상을 드러내는데, 그것은 생각의 연쇄가 아니라 영혼의 깊은 논리의 연쇄이다. 1633년경에 그려진 두 작품 〈책을 펼쳐 놓은 철학자〉[2]는 어둠과 명상 속에 물러나 있는 노인들을 보여 주는데, 화면에 층계 하나가 눈에 안 띄는 높은 곳을 향해 서 있다. 그들의 시선은 그들의 주의를 돌릴 현실의 한 사물보다는 훨씬 더 내면을 향하고 있다고나 하겠는데, 그 시선 밑으로 창문 하나가 어렴풋이 창백한 모습을 보이고 있다. 십 년 후 같은 주제의 판화에는 어둠의 증대가 강조되어 있는데, 노인은 감은 눈을 손으로 덮고 있어서, 그 시선이 감추어져 있는 보이지 않는 진실들에 대한 암시인 양, 그의 앞에 놓인 책과 주검의 머리에 가 닿지도 않는다. 또 다시 십 년이 지나, 사람들이 〈파우스트 박사〉라고 부른 노인이 작품에 나타난다. 인물과 배경은 여전히 같으나, 이번에는 밤이 벙긋이 열리고, 그 가운데서 초자연적인 미광이 홀

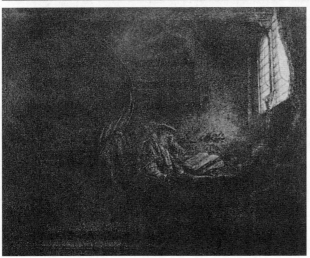

282. 렘브란트, 〈책을 펼쳐 놓은 철학자〉,
1633. 파리 루브르박물관.(위)
283. 렘브란트, 〈명상 중인 철학자〉,
1642. 파리 국립도서관.(아래)
284. 렘브란트, 〈파우스트 박사〉(부식동판화
1650. 파리 프티팔레미술관.(p.469)

렘브란트의 화력畫歷이 앞으로
나아가면 갈수록, 점점 더 그의 노인 인물들
외부의 빛에 눈을 감고, 눈부시게 하는
다른 빛에 자신을 연다.

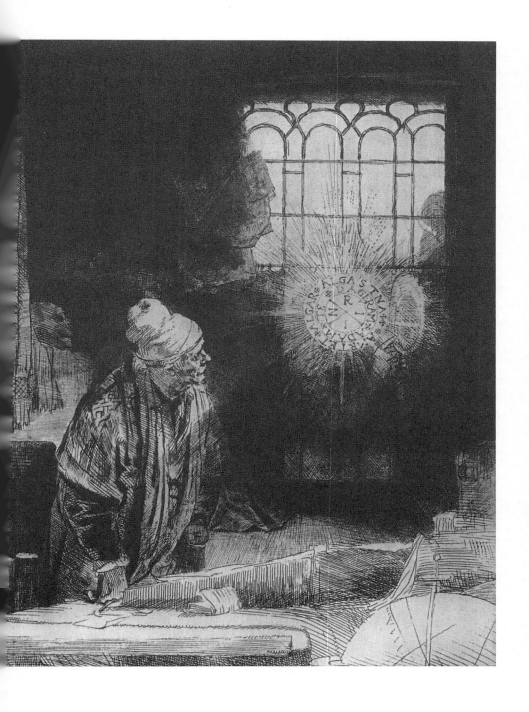

러나와, 돌연 일상적인 세계에서 작열하듯 빛나며 그것을 뒤흔든다.(도판 282-284)

같은 시기 —그의 장년기에 해당되는데— 무렵 렘브란트는, 세계로 열린 창은 참된 탐구에서 주의를 빼앗는 것에 지나지 않는다는 것을 발견했다. 참된 탐구는 자신의 내면에서만 계속할 수 있는 것이다. 〈토비아스와 그의 부인〉은 1650년 작인데, 대상 인물은 물론 노인, 어느 때보다도 더 노인이다. 그런데 노인의 잃어버린 시각은 존재에서 오는 계시로 향방을 바꾸었다. 장님인 노인, 그 노인은 토비아스이지만, 또한 '호메로스'이기도 하다. 그리고 1653년 우리는 명징한 사고의 화신인 아리스토텔레스가 그 늙은 시인의 죽은 눈동자로 고개를 기울이고 있는 작품을 보게 된다. 그는 손과 눈으로, 깊

285. 렘브란트, 〈토비아스[5]와 그의 부인〉, 1650. 반 데르 보름 컬렉션.
토비아스이든, 호메로스이든, 그 인물은 렘브란트의 작품에서는 언제나 내적 명상 속에 틀어박힌 눈먼 노인이다.

. 렘브란트, 〈호메로스의 흉상 앞에 서 있는 아리스토텔레스〉, 1653. 뉴욕 메트로폴리탄미술관.(왼쪽)
. 렘브란트, 〈호메로스〉, 1663. 헤이그 시립미술관.(오른쪽)

은 영혼의 비밀이 숨겨져 있는 수수께끼 같은 시인의 흉상을 더듬어 그것을 알아내려 한다.(도판 285, 286)

그리고 또 십 년, 호메로스는 다시 등장한다. 그러나 이젠 철학자가 세밀히 살피던 한낱 초상이 아니라, 호메로스 자신이 작품의 대상으로서 삶을 부여받아 나타나 있다. 그런데 자명한 현실 공간을 밝혀 주는 빛은 그에게 소용이 없다. 빛은 그가 그의 내면에 숨기고 있는 것이다. 아니 그 자신이 빛**이다**. 그의 이마의 창백함, 그의 겉옷의 흩어지는 황금빛, 그리고 그것들보다 더욱더, 그의 얼굴에 보이는 가슴을 치는 인간미가, 그 빛이 발산되어 나오는 원천이다.(도판 287)

그 호메로스를 루브르박물관의 자화상과 비교해 보라. 거기에 얼마나 렘브란트 자신이 전치되고 전이되어 있는지 알아볼 수 있을 것이다. 이에 못지않게 그는 분명히, 눈꺼풀을 내리고 있는 그 〈성 자크〉에도, 시선을 명상

288. 렘브란트, 〈성 자크〉, 1661.
스티븐 칼턴 클라크 컬렉션. (위)
289. 렘브란트, 〈성 마태와 천사〉, 1661.
파리 루브르박물관. (아래 왼쪽)
290. 렘브란트, 〈이젤 앞에 있는 만년의 렘브란트
자화상〉, 1660. 파리 루브르박물관. (아래 오른쪽)

눈을 감고 기도하고 있는 성 자크를 그린 그림에,
그리고 자신에게는 보이지 않는 천사의 말소리를
듣고 있는 성 마태를 그린 그림에, 렘브란트는
그 자신의 문제, 그의 영혼 심층이 주는 암시에
주의를 기울이는 미술가의 문제를 옮겨 놓고 있다

91. 렘브란트, 〈다니엘[6]의 환영〉, 1650. 베를린 국립회화관.
술가는 그 자신의 암흑 속에서 천사의 기원으로 미지의 환영들이 나타나는 것을 보지 않는가!

속에 잃은 채 느닷없는 계시로 목이 메어 손을 목에 갖다 대고 '침묵의 목소리[7]'를 듣고 있는 그 〈성 마태〉에도 화육化肉되어 있는 것이다. 성 마태의 귀에, 그의 앞쪽을 향하고 있는 환상 속의 천사가 무엇인가 속삭이고 있는데, 그 천사를 통해 성인의 영혼에 '어두운 빛[8]'이 현현한다.(도판 288-290)

렘브란트는 그의 회화를 통해 십자가의 성 요한이 표현했던 바를 말하는 것 같지 않은가? "우리는 이승에, 보기 위해서가 아니라 보지 않기 위해 있는 것이다." 잘 이해하기로 하자. "보지 않기 위해"라는 것은, 아무것도 찾으려 하지 않는 시선을 부당하게 사로잡고 있는 것을 보지 않기 위해라는 뜻인 것이다. 여기서 우리는 가장 고귀한 신비 전통에 돌아와 있는데, 사상적으로

거의 중세 전체에 활력을 주었던 가假 디오누시오[9)의 다음과 같은 문장을 떠올리게 된다. "신의 비밀은 비밀의 지배자인 침묵의, 빛보다 밝은 어둠 속에서 나타난다. 모든 것이 아주 어두워질 때…, 그 어둠은 눈 없는 영혼을 찬란한 초자연적인 빛에 잠기게 한다." 바로 기독교 신비 체험에 자양을 준 사상인데, 기이하게도 여기에 힌두교 시인 찬디다스Chandidas의 사상이 메아리로 울린다. 그 역시 이렇게 노래했던 것이다.

세계의 밤은, 오 사랑이여, 내겐 낮인 듯하고
세계의 한낮은 나의 밤이노라.

렘브란트와 더불어 깊은 영적 언어인 회화는 우리를 정녕 영혼과 맞대면케 했다. 그것은 우리가 우리의 내면에 지니고 있는 미지의 것의 무거운 문을 우리에게 드넓게 열어 준다. 그 미지의 것은 우선, 속이 보이지 않게 캄캄하여 우리의 탐구를 거부하는 듯하지만, 거의 한 세기 전부터 서양인들은 점차적으로 그 실재성과 내용을 깨달아 왔으며, 그것을 탐험하기 위한 새로운 무기들을 만들어 왔다.

2. 비밀에의 접근

현대 사상의 큰 공적의 하나는 그 알려지지 않은 광대한 지대를 발견했다는 것일 것이다. 반면 전통적인 심리학은 필경 전적으로 감각, 생각, 논리의 작용에 대한 고찰로만 축소되고 말았다. 20세기의 입구, 1901년에 베르크손은 바로 이렇게 선언할 수 있었던 것이다. "무의식을 탐험하는 것, 그 정신의 지하실 속에서 특별히 알맞게 맞춘 방법을 가지고 연구하는 것, 이것이 방금 열린 세기의 주된 과업이 될 것이다."

무의식을 탐험하는 이미지

사실 20세기는, 이전에 정신이 스스로의 밑바닥이라고 생각했던 간막이를 부수어 버렸고, 그 너머로 무의식이라고 하는, 한 드넓고 어두운 영역이 열렸던 것이다. 그 안에서는, 그때까지 사람들이 오직 생각으로 축소했던 영혼—회화가 그 언어인—의 근원, 활동 동기, 그리고 아마도 최후의 자산, 이런 것들이 예감되었다. 이러한 상황에 이르기 위해서는 게르만적인 재질才質이 그것에 대한 라틴 문명의 지배의 징표인 '계몽Aufklärung'에서 해방되어, 데카르트 철학에 대해 낯선 스스로의 관심을 감히 주장하고, 스스로의 호기심에 의해 끌려 들어간 탐구를 깊게 해야 했다. 이미 라이프니츠G. W. Leibniz는 이해할 수 있는 생각의 피안을 엿보았었다. 그러나 인간 영혼에 대한 새로운 개념이 명확해진 것은, 예나Jena 서클10)에서 리테르Ritter, 슈베르트Schubert, 노발리스Novalis의 활약에 의해서였다. 그러다가 리테르가 상상력의 힘의 근원에 '비의지적인 것'이 있다고 주장한 날이 왔다. 19세기 초의 거의 모든 위대한 독일 철학자들이 그러한 새로운 생각을 형성하는 데에 기여했다. 그러나 이 문제에 정면으로 다가가, 감성과 꿈에 영양을 공급하는, 영혼의 그 영역이 존재함을 밝힌 것은, 한 화가, 카를 구스타프 카루스Karl Gustav Carus였다.

이 자리는 인간의, 이번에는 인간 자신에 대한 정복, 그 정복의 역사와, 그것이 지식에 열어 놓은 시대의 역사를 서술할 자리는 아니다. 다만 그 역사가 명징한 의식의 공들여 만든 수단인 관념의 심리학에서, 비조직적인 정신적 삶의 직접적인 발현인 이미지의 심리학으로 넘어가게 했음을 지적할 뿐이다. 관념들은 그런 비조직적인 정신적 삶의 움직임을 개략적으로 재구성하기에 성공했지만, 그러나 그 지속되는 어두운 흐름에, 논리라는 진짜 뇌속 기계장치의 설명될 수 있고 분해될 수 있는 연접 장치들에 의해 서로 연결되는, 톱니바퀴처럼 정확한 고정된 단위들을 대치함으로써, 자동 인형과 같은 방식으로 재구성한 것이었다.

그리하여 아마도 인간 정신의 외양은 지켜졌다고 하겠지만, 그러나 끝도 없고 내부 구획도 없는 성운과도 같은 저 깊은 실재—그 영역 자체이기도 하

고 척도이기도 한 지속持續을 따라 끊임없이 변화하는—에서는 무엇이 남았던가? 마찬가지로 새의 비상은 해부자가 해부하는 그 근육들의 작용으로 설명될 수 있겠지만, 그러나 그 광경을 직접 보지 않고서 누가 그것을 정녕 알겠는가?

바로 그 직접 보는 광경, 그것을 이미지의 심리학은 가져다주는 것이다. 그 심리학은 과연, 활동하는 전체 감성적 삶을 관통하며 생동케 하는 알 수 없는 충동들을, 어떤 인위적인 분석도 토막 내지 않는 총괄적인 방식으로 포착할 수 있게 하는 것이다. 관념은 그런 감성적 삶에서 불변의 고정된 도착점으로서 추출되는 것이지만, 이미지는 그 삶을 반영하고, 그 한순간을 구현하기만 한다. 결론적으로, 관념에 앞서는 이미지는 정신을, 그것이 산출을 준비하는 상태에서, 때로는 심지어 그 근원에서 파악하며, 그 창조적 활동을, 활동 전개를 종결시키지 않은 채, 그 활동이 지적인 틀에 갇히기 전에 기록한다.

과연, 창조의 충동은 우선 이미지의 형태로 의식 속에 발현한다는 것을 모든 것이 우리에게 확인해 준다. 원시사회는 스스로의 사유를 관념체계로 구성하기 전에 신화로 표현하는데, 신화는 바로 이미지들로 이루어지는 것이다. 우리가 자고 있는 동안 잠든 의식이 우리의 심층의 삶을 여과하고 조직하지 못하는 가운데 그 삶에서 발산되는 것들에 형태를 주는 꿈도, 이와 다른 것이겠는가? 미술 역시 우리의 의식 속에 떠오른 이미지를 다듬기 전에 받아들이는 한, 꿈이나 신화와 같은 진실에 열려 있는 것이다.

놀랍게도 너무나 많은 것들을 예감했던 고갱은 1898년 3월 몽프레G. D. de Monfreid에게 보낸 편지에서, 그림 제작이 어디에서 시작되는지 자문하며 이렇게 쓴 바 있다. "극단의 감정들이 우리 존재의 가장 깊은 곳에서 용융鎔融되어 있는 순간, 그것들이 폭발하고 사유 전체가 화산의 용암처럼 분출하는 순간, 그것은 바로 느닷없이 창조된 작품의 개화, 이를테면 난폭하지만 위대한, 초인적인 양상의 개화가 아니겠습니까? 이성의 냉정한 계산이 이와 같은 개화를 주재한 것이 아닙니다. 언제 우리 존재의 밑바탕에서 작품이 시작

프리드리히, 〈눈에 덮인 수도원 묘지〉, 1819. 베를린 구 박물관.
프리드리히의 표면적인 사실성은 초현실주의를 예고하는 숨결을 잘 숨기지 못하고 있다.

되었는지 누가 알겠습니까? 그 개화는 아마도 무의식적인 것이겠지요.” 영
감을 이미지의 용출涌出이라고 할 수 있는 한, 그는 옳게 본 것이었다.

그러나 그는 카루스K. G. Carus의 성찰의 길을 재발견했을 뿐인데, 카루스는
육십 년도 더 전에 꿈의 이미지들과 시인의 이미지들 사이에 관계가 있으며,
그 관계를 회화의 이미지들에도 쉽게 확장할 수 있다고 했던 것이다. 그는
강조하기를, 꿈속에서 “영혼이 그의 감정에 상응하는 이미지들을 선택하는
것은 정확히, 잠자지 않는 시인이 마찬가지로 그의 영혼 깊은 곳에서 동요하
고 있는 감정에 맞는 이미지들을 환기하고, 그것들을 더할 수 없이 명료하게
나타내려고 애쓰는 것과 같다”는 것이었다. 그런데 카를 구스타프 카루스는
독일 낭만주의 화가 프리드리히C. D. Friedrich의 제자였다는 것을 주목함이 중

요한데, 프랑스에서는 너무 인정되지 않고 있는 프리드리히의 표면적인 고도의 사실성은 어떤 초현실주의 화가들의 가장 현대적인 경향과 기이한 상관관계를 보이고 있다.(도판 292)

하기야 **이미지**에 대한 합의된 이해가 필요하다. 이미지가 우리의 심층을 드러내는 효력을 가지는 것은, 그것을 관념의 반영이 되지 않게 할 때만인데, 그것은 그 성격상 관념에 앞서는 것이기 때문이다. 18세기처럼 과도한 합리화 시대에는 이미지는 시인들에게나, 미술가들에게나, 추상적인 관념을 사후적事後的으로 시각적인 언어로 옮기는 데밖에는 더 이상 소용되지 않는다. 그러나 참된 시인, 진짜 미술가는 이미지가 자신의 내면에, 마치 기대나 욕망이나 욕구에 대한 응답처럼 나타나는 것을 느낀다. 그때에야, 그리고 그때에만 그것은 진정한 것이다. 그런 진실을 고갱도 똑같이 알고 있었다. 그는 1899년 3월 그의 타이티의 은거지에서 퐁테나A. Fontainas에 보낸 편지에 이렇게 썼던 것이다. "저기 밤이 내립니다. 모든 것이 쉽니다. 내 눈은 내 앞으로 펼쳐지는 끝없는 공간 속에서 꿈을, **이해하지도 못하면서 보기 위해** 감깁니다…."

이미지가 태어난 만큼(그리고 이 점이야말로 꿈과의 근본적인 차이인데), 미술가는 그것을 세밀히 살펴보고 고찰하고 분석하고 그 이용 가능성을 가늠한다. 그리고 그것을 가공한다. 그의 경험과 지성의 모든 역량으로써 그는 이미지의 태생적인 풍요로움을 탐사하고 개발하기 시작한다. 미술은 엄밀하게 말하자면 이와 같은 작업의 이행인 것이다. 이미지들은 외부세계에서 제시된 것이든, 우리의 어두운 저장고에서 나온 것이든, 미술가의 공들일 작업에 제공된 재료에 지나지 않는다. 그러나 그 환영들을 나타나게 한 원초의 충동과의 접촉은 결코 끊어지지 말아야 한다.

화가가 지능이 뛰어난 경우, 특히 지식인인 경우, 자신의 영감에 의해 암시된 이미지를 이해하고 자신에게 설명하기에 집착한다. 그는 그것을 '관념'으로 만드는 것이다. 그리함으로써 그는 때로 다행하게도 그것을 확인하고 보완하기도 하지만, 때로 또한 자신의 미학 이론을 적용하려는 마음으로

그것을 변형시키고 변질시키기도 한다.

그러므로 현학적인 추론으로 길을 잃은 미술가 자신보다 비평가가 때로 더 통찰력이 있으며, 작품의 기원에 있는 내밀한 원천을 더 잘 예감한다는 것은 불가능한 일이 아니다. 정신분석가에게 꿈을 이야기하는 환자는 그 꿈을 해석할 수 없거나, 그것에 대해, 자신의 욕망과 소신에 맞는 잘못된 생각을 하게 되는 반면, 분석가는 그 의의를 이해하는 것이 이와 같지 않은가?

화가들이 예감한 무의식

몇몇 위대한 화가들은 이 분야에서 놀라울 만큼 선구자들이었다. 그들 당대의 심리학의 한계를 넘어서서 그들은 그들의 예술의 자명성 자체에 의해, 사고의 통제를 벗어날 때의 이미지의 기이한 힘에 맞닥뜨렸던 것이다. 그리하여 그들은 회화와 꿈 사이에 존재하는 관계에 대해 성찰하게 되었다. 정신분석이 20세기의 미명에야 스스로에 그런 문제를 제기한 반면, 그들은 상상 가운데 나타나는 광경들이, 잠이 흐릿하게 보여 주는 광경들처럼, 명징한 의식 너머의 세계를 드러내 보인다는 것을 이미 눈치 챘던 것이다. 그들은 거기에서, 이성의 그물을 빠져나와야 손상되지 않을 힘을 어렴풋이 느꼈다.

그 최초의 징후는, 미술이 그 자체의 운명과 그 독립적인 임무를 자각하고 그것들에 대해 자문하기 시작한 순간에, 즉 르네상스 기에 나타났다. 로렌초 로토Lorenzo Lotto라는 그 호기심 많고 가만 있지 못하는 천재가 워싱턴 내셔널 갤러리에 수장된, 때로는 〈꿈〉, 때로는 〈다나에Danae〉[11]라고 불리는 기이한 작품을 구상했을 때에는, 그의 나이 거의 스물다섯에 지나지 않았다. 게다가 그것은 몽상처럼 자유롭고 일체의 논리에 아랑곳하지 않는 일련의 조르조네Giorgione적인 환상적 작품군에 속하는 것이다.(도판 293)

이 그림의 테마는 잠이다. 한 젊은 여인이 비스듬히 누워서, 잘린 나무둥치에 팔꿈치를 괸 채 자고 있는데, 그 나무둥치에서 월계수 가지 하나가 솟아나 있다. 그녀 주위로 자연도 역시 화려한 빛깔의 황혼 속에서 졸고 있는데, 이미 어슴푸레해지고 있는 황혼 빛이 하늘 속으로 피해 가고 있는 한편

293. 로렌초 로토, 〈꿈〉.
워싱턴 내셔널 갤러리.
르네상스에서부터
이미 어떤 미술가들은
미술의 이미지들과 꿈의
이미지들의 유사성을
발견했다.

으로, 밤이 대지와 컴컴해진 초목들을 점령해 가고 있다. 그런데 기이한 존
재들이 어둠과 함께 깨어난다. 왼쪽에 염소 다리를 한, 한 여인이 나무둥치
뒤에 몸을 숨기며 살며시 그 풍경 속에 끼여들고, 오른쪽에는 사티로스[12)가
땅 위에 드러누워 물을 마신다. 이 반수半獸의 인물들이 땅에서 태어나는데,
하늘에서는 한 천사, 날개 있는 사랑의 신[큐피드]이 젊은 여인 위로 꽃잎들
을 길게 줄지어 떨어트려, 그것들은 머지않아 그 향기와 희미한 빛으로 그녀
를 뒤덮을 것이다.

이 비상궤적인 장면의 계기가 되었고 그것을 밑받침할 수 있었던 주제가
무엇이든 간에, 우리는 거기에서, 밤과 함께 깨어나 우리의 명징한 세계를 대

체하는 미지의 힘의 발현을 느낄 수밖에 없는 것이다. 빛나는 게루빔 천사[13]
와 반수신半獸神 인물들은 무의식의 두 가능태, 가장 천공적天空的인 정신적 초
월과 가장 육체적인 본능을 이미 대립시킨다.

그 몇 년 후도 되지 않은 1515년경, 알브레히트 뒤러Albrecht Dürer는 〈절망하
는 사내〉라는 그의 판화작품에서 이와 같은 예감의 더 북방적인, 그리고 특
히 더 게르만적인 경우를 보여 주었다. 그것을 뒤러의 가장 오래된 동판화로
여기는—정당한 관측으로 보이는데— 파노프스키E. Panofsky는, 그 기이한 주
제에 대해 사람들이 제시한 여러 해석들을 열거하고 있다.[3] 그 자신으로 말
하자면, 그 작품에서 우연에 연유하는 모티프들의 잡탕을 볼 수 있지 않은

가 한다는 것이다. 그러나 그는 그 '우연'이, 그리고 그 표면적으로 지리멸렬한 양상이 공들여 구상한 구성과 똑같이 미술가의 생각과 관심을 자명하게 드러낼 수 있다고, 통찰력있게 지적하고 있다. 그는 그 작품을 〈우수〉와 마찬가지로, 뒤러가 사기질四氣質 이론[14]에 기울인 관심의 반영으로 해석한다. '흑담즙l'humor melancholicus'의 작용의 결과로 볼 수 있을 것이라는 것이다.(도판 294)

더 뒤에 가서(p.497) 히에로니무스 보스는, 미술가가 한 알레고리 체계 전체를 정녕 의도적으로 적용할 수 있으나, 그런 한편으로 그 의도의 가장假裝 밑에서 그의 무의식이 그로 하여금, 그가 전혀 알지도 못하는 가운데 더 은밀한 강박관념을 투사하게 한다는 것을 증명해 줄 것이다. 뒤러의 구성은 그 지리멸렬함으로 하여 꿈의 작동태에 속하는 것이다. 그의 동생에 의하면 기왕의 소묘작품에서 영감을 얻었다는 왼쪽 인물은 미술가 자신의 명징한 존

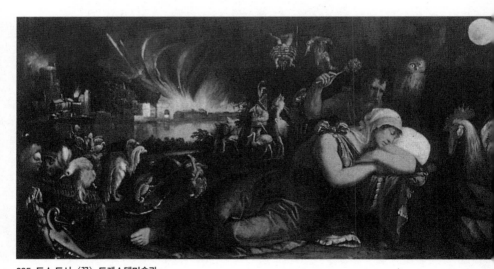

295. 도소 도시, 〈꿈〉. 드레스덴미술관.
이탈리아 미술 자체도 아마도 몇몇 보스 작품들에서 계시를 받고, 비합리적인 것 속으로 빠져들어 가는 것을 언뜻 예견했는지 모른다.

296. 고야, 〈기상奇想〉. 파리 국립도서관. "이성의 잠은 괴물들을 낳는다."(그림 속에 씌어 있는 말, p.483)
'이성의 잠'이 태어나게 하는 괴물들을 처음으로 알린 것은 고야였다.

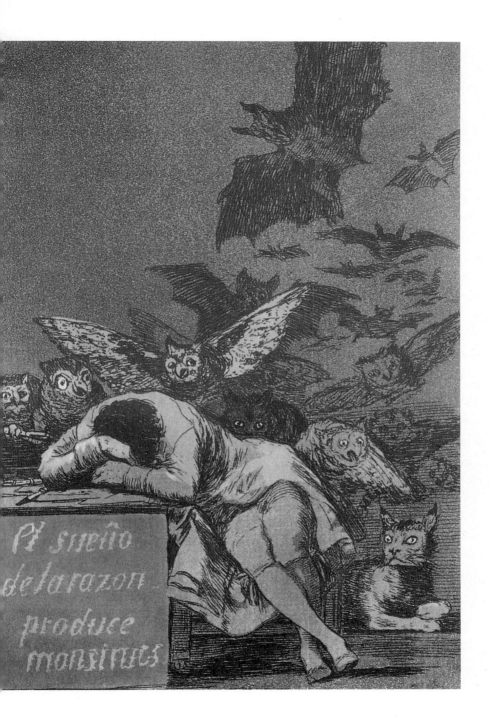

El sueño
de la razon
produce
monstruos

재인 듯, 거기에 있다. 살찌고 관능적인 벌거벗은 여자가 둔하게 잠들어 있는 것을 그는 정면으로 보고 있는 것이다. 그녀 주위로 그녀의 악몽에서 나온 것 같은 인물들이 서 있다. 분노와 절망으로 근육수축을 일으키며 스스로 몸을 비튼 사내가 제 머리털을 쥐어뜯고 있다. 그 사내 위에는, 경련하는 듯한 선들 한가운데서 흐릿하고 무표정하게 던져진 광인 같은 시선을 담고 있는 기이한 얼굴이 한없는 슬픔을 띠고 허공을 응시하고 있다. 마지막으로 사티로스의 발을 가진 남자가 손에 큰 금속제 컵을 잡고, 잠든 여자를 음란한 시선으로 지켜보고 있다. 미술가가 생각하는 작품의 정신적인 계기가 어떤 것이든, 그는 꿈을 해석한 것을 투사하여, 불순한 본능과 여느 때 이성의 감시로 억압되어 있던 탐욕을 자유롭게 풀어놓은 것이다.

이탈리아적 재능과 북방적 재능의 결합에서, 라파엘로를 뒤따른 마르칸토니오 라이몬디Marcantonio Raimondi와 그의 모방자들의 저 놀라운 판화들이 태어났는데, 그것들은 악몽 속에서나 마주치는, 그런, 벌거벗은 인물들과 기이한 짐승들과, 더 나아가 기괴한 해골들의 기묘한 집합을 그린 것이었다. 드레스덴미술관에 소장되어 있던, 도소 도시Dosso Dossi이거나 그의 측근의, 저 〈꿈〉이라는 작품도 그런 그림의 하나가 아닌가? 모데나Modena 공公은 그것을 폴란드의 아우구스트 3세에게 양도하면서, 의미심장하게도 "먼 곳에서 화염에 휩싸여 있는 도시 같은 환영들과, 또 꿈속에서 나온 것 같은 갖가지 짐승들로 둘러싸여 자고 있는 여인"이라고 지칭했던 것이다. 둥근 달 밑에서, 그리고 올빼미와, 샤갈이 창조한 것과도 같은 거대한 닭과, **잠**의 신, 이런 것들 옆에서 자고 있는 그 여인은 바로 히에로니무스 보스의 상상물들에 그 먹이로 포위되어 있는 것이다.(도판 295, 316)

그러나 정신분석을 예감케 하는 데에 고야가 판각한 저 〈이성의 잠(기상奇想)〉에 비견될 만한 것은 아무것도 없다. 그에 앞서 프라고나르J. H. Fragonard가 아주 다른 테마―라 퐁텐J. de La Fontaine의 외설적인 이야기 「불가능한 것」에서 암시를 얻은 것인데―에 입각해 전혀 예기치 못한 작품을 시도한 적이 있었다. 한 저주받은 천사가 기진맥진하여, 밤에만 깨어나는 악마적인 날짐

승들이 소리 없이 날며 둥글게 춤추는 가운데서 졸고 있는 구성이었다. 그러나 고야와 더불어 그런 더듬거리는 모색은 마침내, 그때까지 숨기고 하던 놀이, 그런 놀이의 카드들을 펴 보이는 듯한 공개적인 어구로 표현되는 것이다. 판화 밑에 기입되어 있는 명구銘句는 에두름이 없다. "이성의 잠은 괴물들을 낳는다."(도판 296)

고야는 이 작품을 1797년에 구상했다. 그것은 두번째 환상적인 '기상' 연작의 표제작標題作이 될 것이었던 것 같다. 한 미술가(틀림없이 이 작품을 그린 미술가 자신)가 머리를 화지 위에 떨어트리고, 목탄연필을 책상 위에 내굴려 놓았다. 잠과 더불어 의식의 감시와 통제가 사라져 버렸다. 그러자 박쥐들이 나타나 춤을 춘다. 불분명한 공간은 또 다시 소리 없는 날갯짓으로 가득 찬다. 올빼미들, 그리고 마녀들에게 친숙한 날짐승들이 퍼져 나가기 시작하고, 어둠의 주인들이 된다. 잠든 사람 주위로 바닥 위에는 음산한 존재들, 스라소니, 살쾡이가 미끄러져 들어온다….

미술과 꿈

마침내 바그너가 꿈과 예술적 창조의 이와 같은 연대를 확립하는 순간이 오게 된다. 그는『거장 가수들Les Maîtres chanteurs』에서 이렇게 썼던 것이다.

친구들이여, 시인의 모든 일은, 그가
꿈꾸는 것을 적어 놓고 해석하는 것이라네.

하지만 그런 사정을 뮈세A. de Musset는 그의 희곡작품『로렌자치오 Lorengaccio』에서[4] 이미 이렇게 지적하지 않았던가? "꿈을 실제로 나타내는 것, 바로 이게 화가의 삶이지. 가장 위대한 화가들은 그들의 꿈을, 그 힘을 그대로 살린 채로 바꾼 것은 아무것도 없이 묘사했거든." 꿈을 통해서든, 몽상이나 예술적 영감을 통해서든, 이미지가 우리의 의식 영역에 자연발생적으로 나타나면, 거기에 이끌려, 마치 과압축된 가스나 화상火床에서 타는 불의 불

꽃이 배관의 갈라진 틈으로 빠져나오듯 우리의 존재 중심에 있는 중핵도 투사되어 따라 나온다. 우리는 이미지의 그런 먼 방출 없이는 그 중핵을 접할 수 없을 것이다. 이미 본 바대로, 꿈이 이미지를, 꿈꾸는 때의 완만한 정신적 삶의 빈 스크린에 순수한 상태로 투사하는 반면, 몽상과 특히 영감은 그것을 깨어 있는 지성의 세심한 주의에 맡김으로써, 지성이 곧 그것을 점령하려 한다는 것이 전후자 사이의 차이이다. 그런데 지성은 그것이 가하는 배타적인 규율의 통제가 이루어지게 하고, 그것이 확립한 조직의 테두리 안에 그렇게 모인 이미지들을 밀어 넣기에 성공한다. 바로 관념의 출현을 확고하게 하는 순간이다.

이와 같이 무의식적인 삶에서 먼저, 단순히 느껴지고 지각되는 반의식적인 삶으로, 다음, 전적으로 의식되고 성찰되는 삶으로 옮아가는 지속적인 상승이 이루어지는데, 그 의식적인 삶의 가장 자연발생적인 수준은 여전히 이미지에 있으며, 가장 크게 가다듬어진 수준이 관념에 있는 것이다. 이 모든 작업의 목적은 내면적 삶의 실체를, 그것이 들끓고 있는 원초의 마그마에서 추출하여, 거기에 형식을 주어 확고하게 하는 것이다. 그렇다면 그러한 과정을 그냥 겪기만 하는 대신, 그것을 명징한 관찰의 주제로 할 수 있을 것이다. 이미지와 관념은 아직 용융鎔融 상태에 있는 물질이 갑자기 응고된 것과도 같은 것이고, 그 응고가 그 물질을 고화시키고 또한 냉각시켜, 그것을 포착하여 다룰 수 있게 한다.

그때까지 정신 활동의 무대에서 인간은 아직 배우에 지나지 않았다. 그런데 이 새 단계에서는 판단하고 반응하는 관객이 되는 것이다. 이미지는 아직 경험적인 차원을 벗어나지 않은 양상에서는, 정신의 상태와 어떤 유사성을 가진 외양을 외부의 현실에서 빌려 와, 그것으로 그 정신 상태를 덮어씌우는 것으로 만족한다. 위고는 『윌리엄 셰익스피어William Shakespeare』에서 이렇게 적어 놓고 있다. "우리는 우리의 내면에 가지고 있는 꿈을 우리의 외부에서도 다시 발견한다." 그 순간부터 그 꿈은 외부적으로 고찰될 수 있을 것이다. 관념은 더 가다듬어지고 더 개명開明된 양상으로서, 아직 감성 마그마의 혼돈

상태에 너무 밀접히 결합되어 있는 이미지보다 더 멀리 나아가, 애매함 없이 확인되고 확정된 지적인 형식을 강제한다.

따라서 '정신적 실현'의 그 두 단계 사이에 상호교류와 상호작용이 이루어짐은 자연스러운 일이다. 이미지는 관념에 영향을 주고 변경시키며, 필요한 경우에는 촉발하기도 한다. 관념은 관념대로 이미지에 반향을 일으키고, 그것을 그 자연적인 의미에서 빗나가게 하여 제게 일치시키고 지배하고자 한다. 미술에 대한 이론들이 화가들로 하여금, 그들의 상상이 그들에게 암시한 것을 재검토하게 하고, 그 상상을 잘 보지 못하게 하며, 유행하고 있는 학설들의 요구에 그것을 맞춤으로써 변질시키는 것은 이와 같은 연유에서인 것이다.

이미지들의 선택

우리의 깊은 성향은 보이는 현실에서, 스스로를 표상하기에 가장 적합할 이미지들을 어떤 법칙에 따라서, 또 어떻게 선정하게 되는가? 바로 이 문제를 밝히는 것이 이제 중요하게 대두되는 일이다.

물리적 세계에 대한 우리의 지각은 그것 역시, 우리 주위에서 일어나고 있는 것을 가능한 한 충실하게 표상하는 이미지들의 형태로 우리의 내면에서 조직된다. 그러나 지각이나 감각이나 결코 중립지대에서 일어나는 것은 아니다. 그것들은 곧 감성적인 반응, 감동[5]을 일으키는데, 그 감성적인 반응, 감동은 그것들을 촉발한 것의 성격에 따라, 또한 그것들을 받아들이는 사람의 성격에 따라 다양하다. 그러므로 지각과 감각을 수록하는 우리의 기억력 속에서, 간직된 이미지는 어떤 것이라도 이를테면 어떤 특이한 맛, 그것의 체험된 맛에 침윤되어 있다. 그로써 그것은 어떤 감성 상태와 연계되어 있는 것이다.(프루스트가 이 점을 밝힌 바 있다)

그런데 같은 감성 상태가 외부의 자극이 없었음에도 우리의 내면에 역시 발생할 수 있는 것이다. 우리의 내밀한 경험의 흐름에 속해 있는 어떤 감정들과, 우리를 둘러싸고 있는 세계에서 받아들인 이미지들이 야기하는 어떤

감정들 사이에 존재하는 유사성을 우리는 곧 확인하게 된다. 이 유사성으로 하여 감정과 이미지는 연계되고, 어떤 의미로는 동의적_{同義的}인 것이 된다. 그러므로 우리가 우리의 영혼 속에 갇혀 있는 감성 상태를 다른 사람에게 포착하게 해야 할 때, 그것을 표현하는 것이 불가능할 것인 만큼 어쩔 수 없이, 우리가 알기에 그것을 야기하기에 가장 적합한 사물이나 광경을 보여 줄 것이다. 그리하여 우리의 내면에 어떤 감정을 촉발하는 이미지는 그 감정 자체를 표현하는 것이 될 것이다.

미술가는 가장 친숙한 이미지들, 그의 내면에 선호하는 감동들을 일깨우는 것들이기에 그가 좋아하는 이미지들, 그런 선택된 이미지들의 목록을 만들어 가지는데, 그가 끊임없이 어디에서나 받아들이는 이미지들 가운데, 가장 '중립적인' 것들은 버리고, 반대로 특히 그의 감성이 만족해하고 그 감성을 알아보게 하는 것들을 취택한다.

그가 세계에 관해 보여 주게 된 표상_{表象}은 피상적인 관상자들에게는 그냥 정확하게 보일 수 있겠지만, 기실 '편향적인' 것이다. 왜냐하면 그것은 본질적으로 그의 개인적인 욕망이나 그를 강박적으로 사로잡고 있는 것에 맞추어진 것이기 때문이다.

바로 그 때문에 우리는 한 그림 앞에서 이중 해독을 말할 수 있는 것이다. 경박한 해독이 있는데, 그것은 그림 속에서, 우리가 자연 가운데서 보는 것의 재현만을 인지하는 것이다. 또 '내면적인' 해독이 있는데, 그것은 그 재현을 관통하여 거기에 멈추지 않고, 그 재현이 미술가의 영혼 속에서 무엇에 대응되며, 그 영혼에서 무엇을 드러내는지를 탐색하는 것이다.

이런 심층적인 해독은 어떻게 행해지는가? 그 해독은 작품을 앞에 두고 거기에 우연히 삽화적으로만 들어간 것은 무시하고, 화가의 습관, 강박적인 감성 상태에 의해 요구된 것으로 보이는 것에 모든 주의를 기울여야 한다. 화가에게 있어서 일시적인 상황의 결과로 나타난 것과, 그의 스승이었거나 동시대인이었던 미술가들을 환기시키면서 모방이나 무의식적인 차용을 드러내는 것을 규명하는 데에 미술사에 대한 지식이 유용할 것이다.

그 결과, 집요하게 되풀이됨으로써 어렵지 않게 한 화가의 상상력의 항존 요소라고 부를 만한 그런 것을 스스로 드러낸다고 할 일군의 이미지들이나 특성들이 남게 될 것이다. 그것은 어떤 채색 조화일 수도, 어떤 친숙한 형태 일 수도, 혹은 어떤 종류의 주제일 수도 있을 것이다. 바로 거기에 명백히, 작 품이 나타내게 될 비밀이 존재하는 것이다. 그것은 미술가의 작품들의 이와 같은, 이를테면 통계적인 비교에서 추출되는 것이다.

선들이 극도로 복잡하게 얽혀 있는 가운데서 어떤 선들을 연필로 덧그어 더 뚜렷하게 하여, 처음의 혼돈 상태에 숨겨져 있던 그림이 나타나게 하도록 하는 놀이가 있다. 미술가가 우리의 눈앞에 제시하는 엄청나게 다양한 전체 이미지들에서, 그 자신의 모습을 이루는 특징들을 우리가 끌어내기에 성공 하는 것은 다소간 이와 비슷하다.

작품 구조의 결구선結構線이라고도 할 그런 특징들이 그렇게 추출된 다음, 그것들을 해석하고, 그것들로 투사된 내밀한 성향을 알아낼 일이 남아 있다. 미술가에게 의미심장했던 것은 다소간 우리 자신에게도 그러하다. 그가 제 시하는 이미지들이 우리의 내면에, 결코 그가 표명하고 싶어 한 것만큼 생생 한 감성 상태를 환기하지는 못할지라도, 적어도 우리 자신의 감성을 유사한 방향으로 유도하기는 하는 것이다. 그때 그 이미지들에 어렴풋이 나타나는 것을 우리는 감지하고, 그것에 열중하여 관심을 쏟아야 한다. 왜냐하면 거기 에 미술작품의 원천이, 그리고 그것이 표출하려고 하는 것이 있고, 그것이 응하는 화가의 내적 욕구가 숨어 있기 때문이다. 화가는 자신의 내면의 음악 을 악보로 옮겨 놓으려고 하는 작곡가와 형제 사이가 아닌가? 그 음악을 마 음속으로 듣기 위해서는 그 악보를 독보하는 것으로 충분하지 않겠는가? 마 찬가지로, 화가가 그림으로 옮겨 써 놓은 소리 없는 노래를 우리의 내면에 솟아오르게 하자. 미술가는 그 자신만이 마음 깊은 곳에서 때로는 희미하게 나마 느낄 것이라고 사람들이 생각하던 것까지도, 그렇게 우리에게 읽도록 하기에 성공하는 것이다. 그는 우리에게, 그런 것들에 대해 말로 표현할 수 있을 것보다 정녕 더 많은 것을 말해 주었던 것이다.

그는 더욱더 멀리 나아갈 것인가? 그에게는, 그 자신에 대해 그도 모르고 있는 것, 언제까지나 모르는 채로 있게 될 것, 그의 의식이 모르고 있을 뿐만 아니라 알기를 거부하기까지 하는 것, 그런 것을 우리에게 감지되게 할 일이 남아 있다.

3. 숨겨져 있는 세계

무의식의 숨겨져 있는 경향들은 마치 연못 밑에서 억누를 수 없이 수면으로 솟아오르는 기포들처럼, 빛을 향해 올라와 그 빛 가운데 나타나려는 그 본래의 움직임에 딸려 가지만, 때로 의식의 입구에서 문이 닫혀 있음을 발견한다. 의식은 그것들을 거부하고 배제하며, 검열로 막는다. 다시 한번 기포의 경우를 들어, 기포가 바닥을 더듬는 것 같다가, 마주치게 된 경사면에 붙어 위로 미끄러지면서, 그것을 막고 있던 것에서 갑자기 빠져나와 처음과 다른 방향으로 다시 솟구치는 것처럼, 그것들 역시 말하자면 오르던 방향에서 빗나가, 그것들을 저지하는 것을 우회하여, 필경 그것들의 예기된 도달 장소 옆으로 솟아오르는 것이다. 그것들이 그렇게 그릇되게 출현하게 되면, 그 우회의 원인과 과정을 우리가 추리해 재구성하기에 성공하지 못하는 한 그것들의 정확한 기원을 드러내지 않는다. 그런데 바로 그런 재구성 작업이 정신분석이 열중하는 일이다.

물론, 이젠 널리 알려진 것이 된, 정신분석의 방법이 어떤 것인지 상세히 환기하는 것이나, 또, 의식을 혼란케 하고 그것의 기성 관념체계를 반박할 무의식에 대한 그것의 거부를 정신분석이 어떻게 설명하는지를 상기시키는 것은 필요치 않을 것이다. 더 나아가 정신분석은, 감정과 욕망의 정상적인 배출구가 거부되고 그럼에도 부정한 충동은 그 억누를 수 없는 진행을 계속하려고 할 때, 어떻게 **전이**에 의해 조정이 이루어지는지도 알려 준다.

금지된 경향은, 두려워하는 스캔들을 일으키지 않고 발각되지 않은 채 의

식의 영역을 통과하기 위해 가장을 하여 스스로를 숨길 것이다. 그것은 뚜렷이 부응하는 이미지를 빌릴 수 없기에, 상징적으로만 그것을 표현하는 다른 이미지를 선택할 것이다. 그런데 상징이란 무엇인가? 요컨대 이중 작용을 하는 이미지가 아닌가?

고야와 짐승

그러한 유혹을 억압하는 반응을 추적해 보아야 할 미술가들은 많이 있다. 가장 단순한 경우 화가는 눈앞에 일어나는 상황에서, 그의 강박관념을 비밀히 해방시킬 수 있을 일화를 찾는다.

고야는 이미 "이성의 잠은 괴물들을 낳는다"라는 예감적인 문구로써 우리에게 경고를 던진 바 있다. 그렇다면 그를 떠나지 않고 있는 그 괴물들은 어떤 것들인가? 그의 작품들의 화면 어둠 속에서, 처음에는 불분명한 윤곽들을, 그러다가 그 안에서 눈을 뜬 채로 있는 비밀들이 머지않아 드러내는 무서운 윤곽들을 찾아보자.

그토록 멀리 고야의 영혼의 심층에까지 찾아가 볼 필요가 있는가라고 반박할 것인가? 모든 것이 간단히 설명되며, 고야는 당대의 삶에서 그의 주제들을 끌어냈고, 그를 전율시킨 공포는 저 피범벅의 진흙탕에서 오는 것이라는 것을 우리에게 증명해 보이기 위해 역사가 있지 않은가? 투우, 그것은 에스파냐이다! 전쟁의 살육, 그것은 프랑스의 침략과 국가적인 항전, 그 잔혹한 참상이다! 물론 그렇다. 하지만 그렇다면 왜 고야는 당대의 에스파냐 화가들 가운데 그런 것들을 자기 작품들의 결 자체로 만든 유일한 화가인가? 그 선택, 고야가 현실 가운데서 행한 그 의미심장한 선택은 어디에 기인하는가? 모든 것이 피요, 투우의 뿔로, 잔인한 군인의 검으로, 가지 친 나무 꼬챙이로 배를 가르는 양상이다. 그에게 시뻘건 유혈은, 흑백의 판화들이 그것을 드러내지 않기에 더욱 강박적이다.(도판 297, 298)

살인의 주위에는 더 수상한 것으로, 강간과 살해를 동시에 범하기를 탐하는 잔인한 욕정이 서성대고 있다. 그게 전쟁이지, 고야는 인간 동물이 날뛰

297. 고야, 〈전쟁의 재앙〉, 동판화, 1810. "주검들에 대한 쾌거快擧."
고야는 당대의 현실에서 그의 은밀한 성향에 메아리로 응하는 참혹한 사건들을 선택했다.

는 것을 본 거야, 라고 사람들은 되풀이해 말할 것이다. 그는 그 인간 동물을
관찰하는 것으로 만족했던가? 혹은 자신의 내면 깊숙한 데에서도 동물이 깨
어나, 관찰한 동물과의 소름 끼치는 동지애로 요동치는 것을 느끼고 전율하
지 않았던가? 고야가 그 잔혹한 사실성에서 벗어나 가공의 주제들에 몰두할
때에도, 그는 다시 무엇을 선택하는가? 기이한 장면들이 벌어진다. 예컨대
브장송미술관에 소장되어 있는 조그만 작품의 그 살해 장면. 퀘벡의 주교를,
머리털이 뒤엉킨 벌거벗은 식인 인간들이 사지를 갈가리 찢어 아귀처럼 먹
고 있는 것이다. 그 일화가 제공한 주제라고? 하지만 그렇다면 왜 그는 라 로
마나 후작이 소유하고 있는 일련의 작은 작품들에서 같은 식인 야만인들을,
마치 야수들을 그 먹이들에 내보내듯, 그 흐느끼는 여인들에게 내보내어 가
혹한 고통을 가하도록 하는가? 그 야만인들은 그녀들을 벌거벗기고 끈으로

고야, 〈브라보 투우〉(혹은 〈투우의 뿔로 낚아채진 투우사〉), 석판화. 보르도 투우들 연작의 하나.

묶고 강간하고 목 베어, 땅 위에 넘어뜨리는 것이다. 재미를, 화필의 오락을 위해 그린 시작試作들이라고 사람들은 말할지 모른다!

더구나 그는, 아마 몇 년 후의 일이지만, 그런 주제들로 되돌아오는데, 빌라곤잘로Villagonzalo 백작 컬렉션이 문제의 작품들이다. 또다시 그 식인 야만인들이 나타나는 것이다. 16세기 독일의 어느 판화에서 솟아나온 것 같은 그 야만인들은 다시, 땅 위에 뻗어 있는 시체들에서 베어낸 머리들을 내흔들고, 옷을 벗긴 울부짖는 여인의 목을 자를 칼을 준비한다. 뒤이어 춤을 추며 거대한 화염 주위에서 소동을 벌인다. 그리고 여전히 그 난폭하거나 가학적인 장면들이 어두운 동굴의 신비로움 가운데 펼쳐진다.(도판 299)

고야의 상상력은 유파, 시대, 초상화 전통, 이 모든 것의 차이를 건너서, 중세 말의 게르만 화가들, 우르스 그라프Urs Graf나 알트도르퍼A. Altdorfer나 발둥

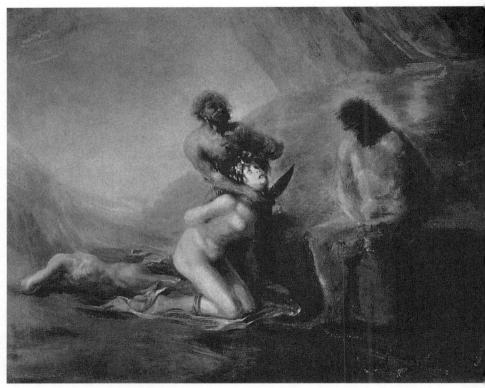

299. 고야, 〈참수斬首〉. 빌라곤잘로 컬렉션.
고야가 좋아한 가공적인 장면들은 똑같은 야만적인 본능들을 반영한다.

그린Baldung Grien 같은 화가들의 상상력과 놀랄 만한 공통점들을 수다히 보여
준다. 그들 역시 인간 내면에 낮게 배회하던 본능들이 해방되는 순간, 끊임
없이 그들의 필구筆具를 죽음과 전쟁 장면으로, 그 털투성이 야만인들로, 마
녀들과 그 집회의 소동으로 옮겨 갔던 것이다. 그들 역시 사투르누스,[15]—발
둥 그린이 그 면상을 그토록 악마적으로 불균형 되게 그렸던, 그리고 말로가
고야에 관해 쓴 책의 제목으로 삼기 위해 불러냈던 그 사투르누스—가 나타
내는 불길한 분위기 속에 스스로 자리 잡았던 것이다.(도판 302, 303)

16세기의 독일인들은 그들의 집단무의식, 고통을 당한 그들 민족의 집단
무의식을 표현했는데, 그 속의 불순한 본능은 중세의 붕괴로 충동衝動을 받

고야, 〈전쟁의 재난〉, 동판화. "오만한 괴물."(왼쪽)
고야, 〈사투르누스〉, 1818년경. 마드리드 프라도미술관.(오른쪽)

─는 그의 환각적인 비전 가운데 잔인한 야수성에 대한
─의 강박증을 더욱더 고백한다. 고야가 불러낸 사투르누스는
─의 불안 깊숙한 데에, 고백된 것이든, 은밀한 것이든
─나 존재한다. 신화적이거나 야수적인 면모 하에 그것은
─나 고통을 느끼게 하는 괴물이다.

았다. 고야는 우리에게 자신의 숨겨져 있는 남다른 고뇌를 고백했고, 당대의 역사적 드라마는 그 고뇌를 일깨웠을 뿐이었다. 무의식이 집단적인 것이든, 개인적인 것이든, 그것이 나타날 좋은 기회를 외부 사건이 제공하기만 하면, 그는 즐겨 그 기회를 놓치지 않았다.

고야가 말 없는 난청 장애 가운데 갇히듯, 그의 집, 카사 델 소르도에 칩거하여, 그의 시선을 쉬게 하는 집안 벽들을 장식할 생각을 할 날, 어떤 착상을 하게 되겠는가? 그의 고독을 쓰다듬어 줄 어떤 평화롭고 빛나는 형상? 아니다. 어느 때보다도 더 음울하고 음험하게, 당시의 그의 채색법에 애용된 검은색, 흰색, 흐릿한 초록색의 색계色階로써 그린, 낄낄대는 시커먼 마녀들, 황량한 산등성이 위에서 짖어대는 검은 개, **짐승**의 형상들이다. 그리고 마지막

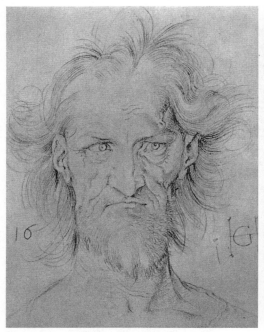

302. 발둥 그린, 〈사투르누스〉, 소묘, 1516. (왼쪽)
303. 장 콕토, 〈자화상〉, 1954. (오른쪽)
사투르누스의 얼굴은 무의식의 불안을 가깝게 접하는 미술가들에게는 친숙하다.

으로, 제 자식들을 아귀처럼 집어삼키는 사투르누스 그 자신. (도판 300)

　이 마지막 테마 사투르누스는 그가 확실히 특별한 애정으로 좋아했던 것인데, 그 구성을 전적으로 새롭게 상상한 소묘 한 점도 존재하고 있기 때문이다. 이 테마를 그는 그의 취향대로 조형하고 변형했다. 사투르누스를 또다시 괴물 같은 야만인으로 그렸던 것이다. 눈을 팽창시킨 거인 늙은이로 그려진 그 야만인은, 생육生肉을 먹어 피를 방울방울 흘리는 턱으로 보잘것없이 자그마한 사람의 몸을 긴 조각들로 짓찢어, 이빨로 분쇄한다. 그렇게 물어뜯기자 도끼 밑에서 쪼개지는 나무처럼, 시체는 갈가리 분해되고 찢어져 식용고기로 변한 살덩이가 된다.

　고야는, 아마도 은밀한 희열이 섞여 있었을 두려움을 느끼면서, 인간이 되

찾은 동물적인 뿌리와 무섭고 난폭한 박동, 그 난폭한 박동과 동물적인 뿌리를 담고 있는 내면의 함성이 솟아오르는 것을 들었던 것이다. 귀를 먹어 자신의 내면 깊은 곳에 갇힌 채 그 어둠 한가운데서, 그 함성이 본능의 간헐천間歇川인 양 터져 나오는 것을 듣는 것이었다. 모든 정신적 삶의 기원을 무의식에서 찾은 후, 그 무의식에서, 오랫동안 기울인 노력과 사회적인 압력을 통해 극복되는 기본적인 욕망들밖에 인정하지 않으려고 하는 프로이트의 정신분석을 위해서는 얼마나 좋은 논거인가!

고야는 초기에는, 끝나가는 18세기의 회화 관습을 얌전히 따랐다. 그의 처남인 바이외F. Bayeu와 같이 그는 그때 고상하거나 서민적인 놀이들을 그린, 장식융단의 밑그림 화가로 등장했다. 그러나 장년이 되고 노년이 되면서 자신의 패牌를 내보였는데, 우리에게 자신을 벌거벗은 몸이 아니라 살갗을 벗긴 몸으로 보여 준다. 그러나 당대사나 일화, 전승서사傳乘敍事가 매번 그에게 도덕적 적법성의 방패막이 되어, 그의 내면의 심연에서 끓고 있는 강박관념을 내보일 수 있게 했다. 그 심연을 그는 그의 음산한 작품 〈카를로스 4세의 가족〉의 그 시선들 배후에서 살짝 열어 보이는 즐거움도 버릴 수 없었다.

보스와 죄악의 유혹

다른 위대한 화가들이 비슷한 유혹들에 사로잡혀 살았고, 그러나 증인들의 통찰을―그들 자신의 통찰은 아닐지라도― 따돌리기 위해 그 유혹들을, 겉보기에 이해할 수 없는 상징들을 통해 보여 주어야 했다. 그런데 바로 그 상징들이야말로, 정신분석이 인간의 영혼 속에서 읽기를 배우고 해독해낼 수 있었던 것들인 것이다! 히에로니무스 보스Hieronymus Bosch의 경우가 그러했다. 그의 당대인 중세 말은(독일학자들이 밝힌 지 얼마 되지 않는 사실史實이지만), 새롭게 준비되고 있는 이어질 문명의 공격으로 전적인 해체 상태에 있던 비틀거리는 당대 문명이, 그토록 많이 열린 틈들을 통해, 화산들이 지진을 이용하여 지구의 내장에서 내뿜는 것 같은 유황 연기와 불꽃을 내보내

304. 히에로니무스 보스,
〈성 안토니우스가
겪는 유혹〉작품의 가운데
화판 세부, 1505-1506.
리스본 국립고대미술관.(위)
305. 히에로니무스 보스,
〈건초 수레〉작품의
가운데 화판, 1485-1490.
마드리드 프라도미술관.(아래)

많은 보스의 그림들이
다양한 형태로 유혹의
테마를 다루고 있다.

306. 히에로니무스 보스, 〈지옥〉 작품의 왼쪽 화판. 베네치아 두칼레 궁.(왼쪽)
307. 히에로니무스 보스, 〈낙원〉 작품의 왼쪽 화판, 1490. 베네치아 두칼레 궁.(오른쪽)

지옥이든, 낙원이든, 보스의 상상 속에서는 똑같이 인간의 불안을 표현한다.

던 때였다.

　18세기가 되자 곧 호세 데 시구엔사_{José de Sigüenza}가 보스의 그림들 속에서 열리는 신비로운 그 배면 전체를 포착했다는 것은 놀랍지 않은가? 그는 이렇게 지적한다. "이 화가의 회화와 다른 화가들의 회화 사이에 존재하는 차이는, 다른 화가들은 가장 흔히 인물이 외부에서 나타나는 대로 그리려고 하

지만, 이 화가는 유일하게 인물이 **내면에 있는 대로** 그리는 대담성을 가지고 있다는 데에 있다."

보스가 프로이트와 똑같은 비관론을 가지고 자신의 내면에서 포착한 것은, 우글거리는 단죄된 욕망들이었다. 우리는 화가의 가장 은밀한 의도를 꿰뚫기 위해서는 그의 주제 선택과, 주제들의, 비밀을 드러내는 항존 요소가 어떤 도움이 될 수 있는지 알고 있다. 보스의 경우 주제들은 끊임없이 유혹의 테마 주위를 맴돌고 있다. 그는 성 안토니우스가 우글거리는 지옥의 무리들에 둘러싸이고, 악마 같은 여자 죄인들의 괴롭힘을 당하고, 사탄이 그의 주위에 불러오는 상상할 수 없는 괴물들로 공포에 떠는 모습을 우리에게 지치지 않고 보여 주는 것이다.(도판 304)

그의 주요한 작품의 하나로, 그가 1485-1490년경에 그린 저 〈건초 수레〉를 들어야 하지 않을까? 그는 그 작품에서, 그 은자 성인을 고독 속에서 못 견디게 괴롭히던 바로 그 유혹에 당대 사회가, 사회의 모든 계급의 사람들이 사로잡혀 끌려가는 것을 우리에게 보여 준다. 속담은 말하고 있다. "세계는 건초더미이다. 누구나 거기에서 쥘 수 있을 만큼 가져간다." 사욕邪慾의 짐으로 무거운 눈먼 수레는 사람들을 치어 으스러뜨리기도 하고, 또 다른 사람들을 그 바퀴자국 위로 끌어들이기도 하면서 나아가는데, 그 꼭대기 위에는 남녀 쌍들이 여기서 문제되고 있는 바 전체를 요약하면서, 수호천사와 참을성 없는 악마 사이에서 그들의 운명을 건 도박을 하고 있다. 작품의 다른 한 화판에는 방랑하는 **광인**이 나타나 있는데, 자신의 탐욕들의 행진을 집요하게 따라가는 인간의 영원한 방황을 환기하기 위한 것이다.(도판 305)

그 도박에 걸려 있는 것은 무서운 것인데, 〈최후의 심판〉이 그것을 우리에게 환기시킨다. 많은 다른 화가들도 최후의 심판을 그렸지만, 아무도 거기에서 특히 단죄된 자들의 파멸을 보려고 하는 그의 그 기이한 편파성을 보여 준 적은 없었다. 보스가 펠리페 2세를 위해 제작한 그 회화작품은 사라지고 없는데, 하멜A. du Hamel의 판화가 그 기억을 지니고 있고, 결국 빈의 그림이 남아 있는 셈이다. 낙원과 지옥, 이것이 선택지이지만, 그 선택은 최후의

순간에는, 그것이 운명을 영원히 결정할 사람에게 속하지 않을 것이다. 다른 화가들 역시 그 선택지를 환기했지만, 그러나 여기서도 보스는 그 양자택일의 두 항에서 둘째 것만을 보았던 것이다. 두 장 접이 그림 형태가 그로 하여금 견고한 전통에 따라 그 둘 모두를 대응되는 짝으로 하여 화판에 표현하기를 강요했지만, 그는 예컨대 마드리드에서, 빈에서, 첫째 항을 교묘히 감추어 버리는 것을 자제할 수 없었는데, 되풀이해 진짜 속임수를 써서 거기에 어떤 것을 대치했던 것이다. 무엇을? 지상낙원을. 그것은 진실을 드러내는 우회적인 표현인데, **지상낙원**은 또다시 유혹의 이미지이기 때문이다.

베네치아에 있는 작품에서는 하기야 낙원과 지옥은 대응하고 있다. 하지만 가까이에서 살펴보라. 보스는 지옥의 공포는 조롱기있는 자기만족을 가지고 강조하면서, 낙원을 묘사한다는 생각 앞에서는 성수 앞에서의 악마의 혐오와도 같은 느낌을 가지고 뒷걸음친다! 그는 무엇을 보여 주는가? 신에게 선택된 낙원주민 후보자가 벌거벗은 떠는 몸으로 들어가야 할 끝없이 긴 어두운 터널. 거의 무한히 먼 그 끝에서, 그 먼 거리가 좁혀 놓은 출구가 지복至福이 예감되는 계시의 빛을 나타나게 한다. 그러나 그 통로는 얼마나 컴컴하고 질식시킬 것 같고 불안스러운 것인가![6] 노력 끝에 파멸에서 구조된 자가 아직 멀지만 갈망하던 낙원 입구 문턱을 넘을 순간, 마치 빌리에 드 릴라당Villiers de L'Isle-Adam의 콩트에서처럼, 숨어 있던 괴수의 발톱에 느닷없이 꽉 잡히고 복속되어, 떨쳐냈다고 생각하던 절망으로 되던져지지 않을까? 그 불안에 찬 터널은 차라리 카프카 같은 작가의 상상력에서 나온 것 같은 것이다. 그리고 넷째 화판도 여전히 희망하는 해결책을 가져오지 못하고, 천국을 향한 가파른 상승을 제의한다!⋯(도판 306, 307)

그렇지만 보스는 자신의 낙원을 가지고 있었다. 그는 거기에서 환각에 사로잡힌 몽상 가운데 산책하는 것만큼 좋아하는 것은 없었다. 그러나 그 낙원은 하나의 함정, 그것도 가장 악마적인 함정이었을 뿐이다. 그는 그것을 〈열락悅樂의 정원〉에서 우리에게 죽 묘사해 보여 준다. 기실 그것은 지상적인 쾌락들의 낙원인데, 그 쾌락들은 그것들을 위장하고 있는 상징들 밑에서 쉽사

리 폭로된다. 고야는 당대에 일어나고 있는 사건들에서, 기실 그의 본능이 요구하는 주제를 찾은 체했지만, 보스는 당대의 설교자들이나 신비주의자들의 글을 가득 채우고 있던 비유나 알레고리, 혹은 연금술사들의 비의적秘義的인 지식에서 주제를 빌려 왔던 것 같다. 그 역시 그가 처한 사회를 반영했을 뿐이라고 여겨질 수 있을지 모른다! 그러나 동시대인들과 아마 그 자신까지 속여 넘긴 그 우연의 일치를 내세우면서, 기실 그는 그의 존재의 가장 은밀한 강박관념들에 끌려갔던 것이다.

샤를 드 토네Charles de Tolnay[7]와 특히 자크 드 콩브Jacques de Combe[8]는 보스의 참조자료들에 대한 끈기있고 박식한 분석을 통해, 그의 상징들을 두고 행해져야 할 이중의 독해를 보여 주었는데, 그것들은 한편으로는 당대의 지식에서 빌려 온 것들이기에 그와의 연루를 배제하면서도, 다른 한편으로는 정신분석의 시선으로 볼 때에 그의 가장 감추어진 욕망들을 드러내기도 한다는 것이다. 융K. G. Jung은 이와 같은 관점을 뒷받침하는 무게있는 논거를 제공했는데, 연금술은 구경거리가 될 만한 의식儀式과 작업 공정을 통해 마법적인 탐구를 수행했던 것이 아니며, 그 의식과 작업 공정은 당대에 인정되어 있던 사유 형태인 연금술이 지적하지도, 포착하지도 못했을 영혼의 근본적인 진실들을 탐색하고 다스릴 수 있게 하는 상징들이었다는 것을 증명했던 것이다.[9]

자크 드 콩브는 다음과 같은 결론을 내리고 있다. "보스의 사상은 그의 정신에 친숙한 상징체계에 의해 아주 직접적으로 표현되기에, 상징은 거기에서 알레고리가 아니라 정녕 하나의 언어로 나타난다. 그것은 사상이 형성되는 원천에서 직접적으로 나오는 것이다. 그러므로 그것은 형성의 신비로 가득 찬 언어, 그런 언어의 원천에서 태어난 원시인들의 시와 같은 표현의 강렬성을 가진 채로 제시된다."[10]

보스는 인간을 유혹하고 그 구령救靈을 위태롭게 하는 강박적인 본능들을 끊임없이 되풀이해 말했다. 특히 그는 그 유혹들의 결과를 두려워했던 것일까? 아니, 차라리 은밀한 자기만족에 지배되어 있었던 것으로 보인다. 외설

히에로니무스 보스, 〈십자가를 진 예수〉, 1515-1516. 겐트미술관.
도 자신도 보스의 화필 밑에서는 흔히, 엔소르가 말한 '얼굴 찡그리는 족속'에 둘러싸여 우롱되는 모습으로 나타난다.

스러운, 심지어 배설물에 관계되는, 그림의 세목들이 넘쳐난다. 보스를 두고 사람들은, 이젠 디아푸아뤼스Diafoirus[16)의 용어가 아닌 현대적 용어로 근엄하게 '항문 콤플렉스'라고 명명되는 것을 환기했던 것이다.

그가 신성한 주제는 은밀한 독성瀆聖의 욕망을 만족시키기 위해서가 아니라면 거의 손대지 않았다는 것은 징후적인 현상이다. 그가 다룬 테마들은 전통적이거나 당대에 흔했던 것들에 속하지만, 그러나 그 선택의 특이성은 덜

정상적이다. 그 특이성은 우롱당하는 그리스도를 보이려는 성향을 드러낸다는 데에 있다. 〈에케 호모l'Ecce Homo〉[17] 〈가시관을 쓴 예수〉에서나, 〈십자가를 진 예수〉에서나, 옹색하고 보잘 것 없는 신의 아들은 얼굴을 찡그린, 괴물 같은 사람들 떼거리에 둘러싸여 괴롭힘을 당하고 있는데, 그들에게 있어서 인성人性은 그들의 더러운 밑바탕으로 강화된 수성獸性에 굴복한 듯한 것이다. 시초에 레오나르도의 희화戱畵들이 계기가 되었다는 것을 나는 잘 알고 있다. 하지만 레오나르도의 경우 얼마나 더 지적인 희화들인가! 플랑드르 지방의 사육제謝肉祭 전통의 영향이 있었다는 것도 나는 잘 알고 있다. 하지만 그 사육제의 경우 얼마나 덜 도발적인가! 그가 독성瀆聖에 거의 이르러 있었으며, 그가 강조한 그리스도의 실추에서 불순한 만족을 느끼고 있었다는 것을 고발하는 것을 너무 나아가는 것이라고 할 수 있을까? 물론 그는 그것을 인정하지 않았겠지만, 그의 작품들이 그것을 우리에게 드러내고 있는 것이다. 따로따로 보는 각각의 작품은 취약한 예이지만, 여러 작품들을 모아 놓고 보면 서로 중첩되는 부분들에서 항존 요소들이 나타나고, 그 항존 요소들에서 무의식이 드러나는 것이다.(도판 308)

하기야 여기서도 여전히 집단무의식과 개인무의식은 분리하기 쉽지 않다. 보스가 그러모았던 모든 것은 그의 당대, 그 중세 말에 굴러다니던 것들이었고, 신이 버렸던 그 시대는, 인간 존재가 고립을 느끼고 이기적으로 더이상, 그 자신을 노리는 두 위험, **죽음**과 **악마**밖에 생각하지 않던 시대였던 것이다!

마르셀 브리옹Marcel Brion은 보스에 대한 그의 연구에서 그 점을 정당하게 지적한 바 있다. "중세가 신 중심으로 구축한 세계의 배후에 가두었던 어두운 힘을, 르네상스는 이성의 이름으로 구마驅魔하려고 시도했는데, 그 힘은 더 이상 신도, 이성적인 의지도 알지 못하는, 한 화가의 미술작품들 속에 풀려나왔던 것이다." 그러나 히에로니무스 보스를 설명하기에는 그것으로 충분하지 않다. 중요한 것은, 당 세기에 산재해 있던 여러 특징들이 그의 작품들 속에 선택되고 응집되면서 새롭고 집요한 세력을 얻었다는 사실이다.

정신분석의 위험

고야와 보스에 대한 이상의 개괄적인 연구는 무의식 속에서, 인간을 밑으로 끌어내리고 그 기본적인 욕망, 그 동물적인 기원의 수준으로 되돌아가게 하는 무거운 짐 같은 부정적인 힘만을 너무 배타적으로 드러낸다. 이 연구는 그 결론에서 프로이트의 결론과 만난다. 꿈속에서 펼쳐지는 상상에 대해 프로이트가 말한 것을 회화적인 상상에 적용하기만 하면, 두 화가를 이해하기에 충분할 것 같다. "무의식은 밤에 검열이 제거되거나 경감되는 것을 틈타, 낮의 잔존물들을 취하여, 그것들이 제공하는 재료들을 가지고 금지된 꿈의 욕망을 형상화하는 것이다." 금지된 꿈, 보스와 고야의 세계는 정녕 그렇게 정의된다고 하겠다.

프로이트는 "모든 꿈이 성적인 의미를 가지고 있다"고 말했다고 시인하지는 않았지만, 그렇더라도 꿈이 "주로 성적 욕망의 표현에 소용된다"고 서둘러 분명히 말해 두려고 했다. 꿈은 리비도의 투사인데, 그런데, "자아가 그 성적 욕구의 대상에 할당하는 에너지 사용을 **리비도**라고 우리는 명명했다"는 것이다. 두 위대한 화가가 그들의 심층의 자아에 관해 드러낸 것은 이러한 주장에 거의 어긋나지 않는 것으로 보이는 것이다.

그렇지만, 시간이 흐름에 따라 사람들이 프로이트의 정신분석을 점점 덜 만족스러워 한다는 것을 인정하지 않을 수 없다. 그는 여전히 천재적인 창시자임이 확실하지만, 그의 고집스런 방향 설정은 —그것을 집념적이라고까지는 하지 않더라도(잊지 말아야 할 사실인데, 프로이트 자신은 정신분석을 받은 적이 없었고, 이 결함은 당혹스러운 것이다)— 편협하고 틀에 박힌 것으로 보이는 것이다. 그의 사상의 신봉자들 가운데 어떤 사람들은 그것을 옹색하게, 거의 기계적으로까지 적용함으로써 그런 편협한 국면을 강화했다. 모든 것을 단 하나의 요인으로 환원하여 모든 것을 거기에서 유래시키려는, 그 거의 기괴하다고 할 고집을 사라지게 하고, 무의식이 그 빈의 교수가 생각했던 것보다 얼마나 더 풍부하고 더 '인간적' 인지를 드러내기 위해서는 아들러A. Adler와 특히 융이 있어야 했다.

문학작품이든, 미술작품이든, 각각의 작품을 어떤 유일한 설명에 견강부회 식으로 맞추어, 거기에서 그것을 교묘한 관계들의 연쇄를 통해 이끌어내는 데에 열중하는, 형식적이고 추상적인 이론보다 더 위험한 것은 없을 것이다. 추론은 증명하려는 것을 언제나 증명할 수 있는 법이다. 그러기 위해서는 능란한 논증술만 있으면 되는 것이다. 위대한 작품은 어떤 것이나, 우리가 명상에 잠겨 기다리는 가운데 그것에 관심을 기울이고, 그것이 한 존재로부터 우리에게 전달하는 흐릿한 메아리를 우리 내면에 솟아오르게 하여 울리게 하기를 요구한다. 논리는 작품이 암시하는 바에 대체될 수 없고, 그 암시를 분명하게 나타내야 할 뿐이다.

　　그런데 작품이 가르쳐 주는 것은, 그것이 뿌리를 내리고 있는 무의식은 몇몇 단조롭게 되풀이되는 유기체적인 충동들로 존재하는 게 아니라, 그 내부에 정신적 가능성의 무한한 영역이 열려 있다는 사실이다. 무의식은 이성이 거부하고 타기하는 것뿐만 아니라, 작품이 조직하는 마티에르도, 작품을 벗어나는, 그리고 아마도 넘어서는 것도 내포하고 있는 것이다. 뒤이을 부분이 그 점을 드러내게 될 것이다.

　　더욱이, 그림 같은 정신 전체의 창조물이 무의식의 반영에 지나지 않는 것으로 제한된다는 것은 불가능하지는 않을지라도 정녕 드문 일이다. 그런 창조물에서 무의식은 그 자체 외부의, 그것을 변화시키는 작용에 단번에 굴복된다. 사실 이 점을 알아보았던 프로이트의 공적을 인정해야 한다. 그는 정녕 이렇게 말했던 것이다. "오직 예술에서만, 욕망들(불행하게도 프로이트가 고백할 수 없는 것으로서만 용인했던)로 괴로워하는 인간이 그것들의 만족과 유사한 어떤 것을 이룩하는 데에 열중하고, 또 그 일이 예술의 환상 덕택으로, 진정한 만족이 가져올 감성적인 반응을 야기하는 일이 일어난다." 그러나 그는 이렇게 덧붙인다. **"참된 예술가는 그 이상을 할 수 있다.** 그는 우선, 그의 공상이 다른 사람들에게 불쾌감을 주기에 알맞은 개인적인 성격을 모두 잃어버리고 그들에게 즐거움의 원천이 되도록, 그렇게 할 형태를 그것에 부여할 수 있다." 조형성이 기여하는 부분이 보전된 것이다. "그는 또

한 그의 공상을, 그 수상한 기원이 드러나지 않게끔 아름답게 할 수도 있다." 프로이트의 입장이 나타나는 그 '수상한'이라는 형용사가 어떤 유보적인 판단을 요할지라도, 이와 같은 무의식의 초월의 인정은 강조할 만하다.

미술가가 한 작품에 착수하기 위해 그 자신으로부터 빠져나오자마자, 무의식은 정신의 거역할 수 없는 요구에 직면하게 된다. 그때 새로운 균형이 가까이 전망되는 것이다. 프로이트가 위대한 미술가를 해석하기 위한 그의 주 시론試論으로 1910년에 간행한 저『레오나르도 다 빈치의 젊은 시절의 꿈 Rêve de jeunesse de Léonard de Vinci』에서, 그는 위와 같이 개략적으로 제시했던 관점을 거의 활용하지 못했던 것으로 보인다. 그는 거기에서 그의 방법의 결함과 오류를 어처구니없게도 증명해 보이고 있다. 영혼의 비밀은 단 하나의 열쇠로, 설사 그것이 꿈의 열쇠일지라도, 열리지 않는 법이다. 예고받지 않은 어떤 관상자가 루브르박물관의 〈성녀 안나〉에서 성모의 겉옷의 주름이 그려 보인다는 독수리를 해독해낼 수 있으랴? 해독자가 그 이미지 위에서 위대한 심리학자의 주장을 확인하기 위해 느낄 어려움을 가늠하는 것으로 충분하다! 프로이트는 그가 발견하기를 기대하고 열망하는 것을 투사하고 있다는 것을 어찌 의심할 수 있겠는가? 로르샤흐 테스트의 잉크 반점에서 거기에 의도적인 것은 아무것도 있을 수 없으므로 누구나 거기에 있는 것을 그대로 지각해야 하는데도 그러지 않고, 마치 정신적인 거울 속에서인 양 자기 자신의 꿈의 형태를 보는 것이 이와 같은 것이다. 레오나르도 자신이, 그런 신기루 같은 것들이 상상력에 의해 선천적인 성향대로 해석된다는 것을 처음으로 주목한 사람이었다.(p.174 참조) 〈성녀 안나〉의 독수리는 통제되는 관찰보다는, '사냥꾼을 찾아라'라는 오래된 수수께끼 놀이에 속하는 것이라고 하겠다.

그러니 되풀이해 말해 두기로 하자. 그림에, 그것이 내포할 수 있는 상징들을 우리가 억지로 집어넣는 게 아니라, '통계적인' 검토를 통해 그것들이 밝혀지는 것이다.

레오나르도 다 빈치: 본능의 공포

그렇다면 레오나르도는 무엇을 드러내는가? 그가 나타내는 '항존 요소'는 무엇인가? 불모不毛의 강박관념과 비밀의 강박관념. 그가 창조한 세계는 어떤 다른 세계와도 유사하지 않다. 그것은 기이한, 거의 죽은 유성에서 온 것인 것 같다. 까마득한 옛날의 산들이 와해되어 가면서 더욱더 날카로워지는 모습을 뚜렷이 드러내는데, 풍화된 바위들을 곧추 세우고, 희박해지는 대기 속에서 푸르스름한 빙벽들을 안고 있다. 레오나르도가 그의 수첩과 젊은 시절의 회상에서 환기하는 동굴은 단단한 바위와, 속이 보이지 않는 어둠으로 이루어져 있는데, 메마름과 신비로움을 예고한다. 그 신비로움은, 알 수 없는 영혼을 안에 두고 문을 자물쇠로 잠가 닫은 것 같은 얼굴들, 포착하기 어렵고 믿을 수 없고 빠져나가는 듯한 미소로써 우리의 이해를 피하는 얼굴들, 그런 인물 얼굴들에서 확인된다. 또 대상 표면의 요철마다, 형태마다 흐릿하게 하며 존재마다 규정할 수 없게 하는, 희미한 명암에 대한 취향에서도 확인된다. 그 신비로움은 그 차갑고 수수께끼 같은 세계 전체에 퍼져 있다.

그것은 레오나르도의 어느 창조물에나 발견되고, 발견된다. 호기심 많은 사람들을 따돌리기 위해 의도적으로 반대 방향으로 쓴 글씨, 갈래를 알 수 없는 수많은 굽이로 여자 머리털을 복잡하게 짜거나, 혼잡한 물길 소용돌이를 주의 깊게 살피거나 하면서 그의 소묘가 엄청나게 증가시켜 놓은 매듭들과 엮음무늬들, 이른바 '레오나르도 학원'의 표장標章—바사리G. Vasari가 레오나르도의 '비밀' 서명으로 소개한 바 있는—으로 쓰인, 풀 수 없으리만큼 복잡하게 수학적으로 짠 문양들의 조합들 속에 펼쳐지는 미로의 마력적인 매혹, 혹은 또, 아세Asse의 궁륭 나뭇잎들 속에 숨겨져 있는 거의 같은 미로.(도판 309-311)

사람들이 지적한 바와 같이, 레오나르도가 그 엮음장식들에 대한 암시를 그 자신의 이름에 대한 언어유희에서 얻었을 가능성이 있음은 사실이다. '빈치Vinci'는 '빈치레Vincire'와 비슷하고, '빈치레'는 '매다'라는 의미인 것이다. 그러나 이 동사가 환기하는 수많은 이미지들 가운데 레오나르도가 왜, 가장

복잡한 굽이들, '고르디아스의 매듭'[18]으로 빗나가는 그런 이미지들을 이용했는지를 설명할 일이 남게 된다.

다 빈치의 작품들과 삶은 비밀에 바쳐져 있다. 먼저 거부된 감성의 비밀이 있는데, 그에게 감성은, 마치 투명하지만 뚫고 들어갈 수 없는 얼음 층 같은 두꺼운 지성의 명징성에 뒤덮여 있다. 그래 미술은 '정신적 대상cosa mentale'이 되는 것이다. 그러나 지성은 다른 하나의 비밀로 몸을 돌려 그것에 맞서 싸우기에 전력을 다한다. 그것은 자연의 비밀인데, 지성은 그것을 어떻게 해서라도 관찰과 설명의 그물 속에 몰아넣고 거기에 가두려고 한다. 그리하여 지성은 그것을 매혹하는 두 수수께끼, 그것이 그 아래 깊은 감성 속에서 감지하고 억눌러 덮고 있는 수수께끼와, 그것이 그 앞 자연에서 마주치고 또 알아내려고 하는 수수께끼, 그 둘 사이에 걸려 있는 것이다. 레오나르도가 노트해 놓은 것들 가운데 다음과 같은, 의미의 파장을 길게 이어 갈 문장이 있다. "어둠은 빛보다 더 우세한 힘이다…." 그의 작품들의 보이는 국면에 대해서 옳은 말이지만, 또한 보이지 않는 국면에 대해서도 옳은 말이다. 그런데 거기에서 더 나아가, 레오나르도가 왜 감성의 자유로운 행사를 그런 거부로써 반대하고, 감성에 지성을 끈질기게 대치하려 했는지 의문을 가져 보아야 할 것이다. 비밀에 마주친 다음에는 그 열쇠를 발견해야 할 것이다. 그것은 어떤, 만능열쇠 같은 공식으로 해결될 수 없을 미묘한 정신분석 작업이라고 하겠는데, 그런 공식들을 건방지고 불경스럽게 적용하여 가장 천재적인 예술가들에 대해 잘난 체하는 너무 단순화한 설명을 하기에 이르는 것은 너무나 흔한 일이다. 그런 공식들은 오늘날 사람들이 낡아 빠진 골상학骨相學을 조소하듯이, 장차 그 무슨 '과학'이라고 했던 것을 비웃게 할 것이다!

방금 우리가 마주하게 된 새로운 사실을 지적하는 것으로 만족하기로 하자. 무의식이 유도하는 이미지들은, 육체적 존재에 가장 가까운 본능들의 욕구가 나타나는 장소일 뿐인 것만은 아니다. 그것들은 또한 미술가의 명징성과 그 통제를 벗어나서, 본능과 똑같이 자연발생적인 하나의 반 본능적인 경향을 나타내는데, 그것은, 이젠 암암리에 불안을 일으킴으로써만 환기되는

309. 레오나르도 다 빈치,
〈레다[19]〉를 그리기 위한 두발 습작〉, 소5
1509년경. 윈저 성城. (위)
310. 레오나르도 다 빈치, 〈나뭇잎 궁륭〉
밀라노 스포르체스코 성의 살라 델레 아
천장. (아래)

레오나르도는 얽음무늬의 뒤얽힌
매듭들에 매혹되어, 그것들을 다양한
테마들에 활용했다.

레오나르도 학원의 엮음무늬.
성암브로시우스도서관.(위)
라파엘로,〈성체 논쟁〉세부(감실龕室), 1509.
○미술관.(아래)

무늬는 때로 미로가 된다. 누가 라파엘로의
한가운데서 또 엮음무늬를 발견하리라고
하겠는가!…

본능의 동물적인 힘을 중화시키고, 그리하여 그 속박에서 해방된 정신에 창조의 장을 마련해 주려는 경향이다. 아마도 바로 거기에, 발레리가 레오나르도 다 빈치에게 기울인 그토록 동지적인 큰 관심의 근본적인 이유가 있는 것이다.[20]

의식이 무의식을 장악하고 통제하며 거기에서 의식에 적합한 것만을 취하기 위한, 의식의 사후적인 기도企圖만이 있는 것은 정녕 아닌 것으로 보인다. 갈등과 억압은 이미 무의식 내부에 존재하며, 의식은 흔히 그 갈등과 억압을 명료히 표현하고 구조화할 따름이다. 서양은 단순한 관념들과 대립들에 관심이 있어서, 모든 것을 두 대립항의 대칭으로 환원하는 것만큼 좋아하는 것은 없다. 그래서 변증법의 구조가 준비될 수 있는 것이다. 무의식의 시궁창이 그 어두운 지하 하수도에서, 인간 속에 잔존하는 짐승을 요동치게 할 것이라는 아래 층위와, 빛을 받은 정신의 상부구조가 구축될 것이라는 위 층위, 이 둘 사이를 가르는 선을 긋고 싶다는 것은 얼마나 큰 유혹인가!

서양보다 덜 독단적인 인도에서는 복잡한 현실에 오래전부터 더 가까이 다가가고 있었다. 가장 고귀한 것들이나 가장 저속한 것들이나 인간의 모든 가능성들을, 악마의 유혹은 물론 신의 유혹까지, 발생 상태에서 잠재적으로 포함하고 있는 그런 무의식을 예감하고 있었던 것이다! 사유의 과업은 아마도 본능을 승화하는 것이라기보다는, 그것을 명징하게 깨닫고 —검열이 허용해 주는 한계 내에서이기는 하지만— 성찰의 재료, 즉 관념으로 만드는 것일 것이다. 그리되면 본능은 행동의 대상이 되고, 그것을 이를테면 볼 수 있게 된 의지에 맡겨지게 된다.

인간 존재는 더할 수 없이 다양한 여러 경향들이 서로 대립하고 동요하는 갈등 가운데, 자신의 통일성을 완성함으로써 발전하고 균형을 이루기 위해 쉬지 않고 노력한다는 것을 밝힌 것은 융의 탁월한 공적이다. 그리고 그 경향들 사이의 투쟁의 대부분과, 가장 고결한 경향들의 불확실하지만 언제나 추구되는 승리가 이루어지는 것은 무의식 내부에서인 것이다. 그 승리가 우리의 발전이 지향하는 목표이며, 그 발전은 우리의 의식이 개입하기도 전에

우리의 심층에서부터 이미 시작되는 우리 내면의 모험인 것이다. 이미지들이, 무엇보다도 미술의 이미지들이 가능케 하는 우리 심층의 탐색은 바로 그 원초의 갈등을, 사상이 자리잡는 최종단계에서 더 이상 그 흔적도 남아 있지 않아 보일 때에라도, 감지하게 하는 것이다.

라파엘로: 극복된 본능

라파엘로보다 마음과 정신의, 평화와 순수성을 누가 더 환기할 수 있으랴? 우리 시대가 그 점을 두고 그를 무미건조하다고 쉽사리 비난할 정도인 것이다. 그 비난은 오직 그의 제자들의 경우에나 정당화될 따름이다. 스승과 제자들을 가르는 엄청난 차이는, 제자들은 바로 외적인 국면을 통해, 뿌리에서 잘려 나간 형태를 모방하기만 할 뿐인 반면, 우르비노[21]의 대가는, 평온함에 도달한 이미지들이긴 해도 여전히 토양에 접하여 그 자양과 교류하고 있는 이미지들을 우리에게 보여 주고 있다는 것이다. 그 이미지들을 조금 주의 깊게 관찰하기만 해도, 그것들이 장식하고 있는 강렬한 삶의 고동을 느끼게 된다. **이성**이 전적으로 지배하고 있는 것처럼 보이는 라파엘로의 작품들에는, 아주 오래된 **선**과 **악**의 싸움이 감지되고 있어서 감동적인 고백이 비쳐 보인다고 하겠는데, 많고 많은 인류의 신화들 역시 그 싸움의 상징이 되어 있다. 바로 그 신화들이 많은 그의 작품들에서 되살아나고 있는 것이다.

그가 창조한 인물들을 죽 훑어볼 때, 거기에서 공통점이 없는 두 인간 유형에 마주친다는 것부터 이미 놀라운 사실이다. 그 하나는, 그가 그의 취향과 명징한 탐구로 형성된 모든 역량으로써 추구하고 가다듬은, 그리하여 그 조화로움이 결코 깨트려질 수 없어 보이는 유형과, 다른 하나는 현실의 충격이 그의 이상주의를 넘어트리자 곧 그의 통제를 벗어나는 유형이다. 후자의 경우, 그의 화필 밑에서는 단순히 자연주의적[22]일 뿐만 아니라, 고통스러워하고, 심지어 때로 눈에 거슬리기까지 하는 불안—그것을 그의 예술이 대비對備하고 있어 보이기는 하지만—이 떠나지 않는 불균형된 얼굴들이 느닷없이 나타난다. 〈볼세나의 미사〉의 젊은 귀족이 그러한데, 그야말로 관상자들

313. 라파엘로, 한 이상적인 얼굴(〈삼위일체 신과 성인들〉의 아래 오른쪽 부분의 중심인물.
작품 전체는 라파엘로의 스승 페루지노가 제작한 것임). 페루자 산세베로교회.
314. 라파엘로, 한 사실적인 얼굴(〈볼세나의 미사〉의 인물), 1512. 바티칸미술관 벽화.(p.515)

라파엘로는 개괄적으로는 당대의 미술 관습을 따르는 화가였지만, 그 이면에서는 도판 313의 그 우아한 성인에 비교되는,
알 수 없는 은밀한 괴로움으로 초췌해지고 거친, 도판 314의 비대칭적인 얼굴 같은 뜻밖의 예들도 마련해 두고 있다.

315. 라파엘로,
〈성 게오르기우스〉,[23]
1504-1506.
워싱턴 내셔널갤러리.(위)
기사와 괴수의 싸움,
괴물들의 창조 등은
라파엘로와 그의 유파의
상상력 속에서는 뜻밖의
몫을 가지는 것이다.

316. 마르칸토니오
라이몬디,
〈라파엘로의 꿈〉, 판화.
파리 국립도서관.(아래)

17. 라파엘로, 〈성 미카엘〉, 1517–1518. 파리 루브르박물관.

에 놀라, 그들에게 거의 정신이상 상태인 것 같은 얼굴을 돌리고 있는데, 그의 시선은 알게 모르게 불안감을 준다. 이와 같이 라파엘로는 그의 긴장된 의지를 풀 때, 지나가는 진실을 그냥 기록해 둔다고 생각할 때, 거기에 우리를 어리둥절하게 하는 필치를 나타내는데, 그것은 그의 내면의 고백이라고 할 것이다.(도판 313, 314)

삶의 문제에 대한 그의 승리의 이미 확보된 증거들밖에 우리에게 알려 주는 것이 없을, 그런 숨어 있는 라파엘로의 작품이 있을 수 있을까? 그의 주제들에 대한 '통계'는 우리에게 무엇을 말해 주는가? 어떤 다른 당대 화가보다도 그는 영웅이나, 괴물들—고야의 말을 믿는다면, **이성**의 잠이 일깨우는 그 괴물들—을 물리치는 기사의 테마를 좋아했다. 위대한 신화들에 대한 분석은, 융에 의하면 우리가 우리 인류의 가장 오랜 조상들로부터 물려받은 기억의 밑바탕에 간직되어 있는 원형이라고 하는 것의 하나를 그 테마에서 알아보아야 한다는 것을 알려 준다. 그 테마는 우리의 영혼을 부정적인 힘에서 해방시켜 주는 긍정적인 힘의 부상浮上을 구현하는데, 후자를 위협하는 전자의 역할을, 프시케를 상징하는 공주를 집어삼키려고 하는 용이 담당하는 것이다. 괴수와 대적하는, 빛나는 갑옷을 입은 성聖 게오르기우스나 성 미카엘[24]을 보라. 승리 후의 성녀 마르가리타[25]를 보라.(도판 315)

라파엘로가 그의 주도하에 전적으로 아름다움만을 가장 소중히 여기는 유파의 한가운데서, 괴수의 **추함**을 표현하는 데에 보이는 자기만족은 정녕 기이하다. 이탈리아의 정수가 가지는 빈틈없는 논리의 정상에 있는 그가 느닷없이, 재갈 풀린 상상력의 전 역량으로 부추겨진, 혐오스런 것에 대한 자기만족을 고백한 것인데, 그 상상력은 영혼이 고통에서 결코 해방될 수 없었던 북방민들의 상상력에 놀랄 만큼 가까워 보이는 것이다. 그 역사적인 근거를 찾을 수 있으며, 일반적으로 북방적인 몽상을 떠나지 않는 그 고통받는 존재들의 의외의 출현에 대한 책임이 두칼레 궁의 히에로니무스 보스의 작품들에 있음을 지적할 수 있으리라는 것을 나는 잘 알고 있다. 라파엘로가 자신의 내면에 가지고 있던 욕망을 만족시킬 방도를 어떻게 찾았는지 아는

것이 흥미있는 일이라면, 그렇더라도 그 욕망을 설명하는 일은 여전히 남아 있는 셈이다. 미술사에서든 문학사에서든 근년 너무나 많이 이용하고 남용하는 기원에 대한 역사적 연구는 아무것도 해명하지 못하거나, 거의 그러하다. 문제되는 특징을 작가나 미술가가 어디에서 취했는지 안다는 것은 좋은 일이지만, 중요한 것은 왜 그들이 그것을 취하고 싶어 했는지, 그리고 어떤 갈구를 채우기 위해서였는지 아는 일일 것이다. 본질적인 것은 그렇게 드러난 갈구인 것이다.

19세기의 실증주의가 수세대에 걸쳐 사람들의 머리에 각인한, 사상事象의 물질성에 대한 중시는, 유일하게 인간의 비밀에 이르게 하는 심리 문제의 어려움을 감추어 버린다. 왜 라파엘로는 네덜란드 유파가 이탈리아에 그토록 인색하게 전해 준 그 모델들을 몇몇 조르조네 풍의 화가들과 더불어 거의 유일하게 발견하고 연구했던가? 그런데 그 기괴함의 영감을 이용한 작품들을 제작한, 그를 따르는 몇몇 판화가들을 제외한다면, 어느 누가 그 모델들을 더 잘 되살렸던가? 루브르박물관에 있는 그의 조그만 작품 〈성 미카엘〉— 그가 장년기에 제작한 대작 〈성 미카엘〉이 게다가 거기에 메아리로 울리지만—은 보스 자신의 경우에 진배없는, 상상하지 못할 악마적인 창작의 괴물들과 싸움을 벌인다.(도판 315, 317).

자신의 괴물들을 극복하지 못하고 얼음 커튼 뒤에 가두어 버린 레오나르도로 말할 것 같으면, 거의 유일하게 그런 괴수들, 그 소름끼치는 짝 맞춘 괴물들을 추구하려고 한 화가인데, 그 흔적이 그의 약화지略畵紙들에 되풀이해 나타나고, 그런 괴물들을 실제로 만들어 보려고 시도하기까지 했다.[11] 다른 화가들과 다른 점은, 그는 그것들을 '동기 없이' 창조한다는 것이다. 라파엘로의 경우, 그것들은 대천사의 팔에 주어진 노획물이다. 그리고 여전히 보스와 유사하게 라파엘로는 지평선 위에 지옥 같은 도시가 불타게 하는 것을 빠트리지 않고, 들라크루아 역시 〈단테의 배〉가 향해 가는 하안에 화염에 싸인 도시를 보여 주게 된다.

라파엘로는, 그렇다! 명징한 사유의 승리이지만, 그것이 투쟁 없이 이루

318. 라파엘로, 〈교황 레오 1세와 아틸라의 만남〉, 1514. 바티칸미술관.
유럽의 고대문명과 대적한 폭력적인 세력인 아틸라는 라파엘로와…

어진 것은 아니고, 무의식에서 올라온 어렴풋한 빛은 모두 그 투쟁의 흔적을 드러내고 그 치열성을 드러낸다. 그의 작품 〈교황 레오 1세와 아틸라의 만남〉에서 훈족族의 왕은 오직 영적인 힘으로만 무장한 성 레오Léon의 단정한 모습 앞에서 망설이고 비틀거린다. 그런데 왜 들라크루아는 같은 역사적인 인물을 다루면서, 자유롭게, 그를 그의 말발굽 아래 문명을 뒤엎는 무서운 약탈적인 승리자로 보려고 했을까? 거기에, 흔히 포착되지 못하지만 한 작품과 그 작가의 내밀하고 진정한 —일화적인 것이 아니라— 의미의 표지가 있는 것이다.(도판 318, 319)

영감을 주는 테마들과 그것들이 다루어지는 방식을 미술가들 사이에 대조해 보면, 마치 쇳가루가 자력의 작용 범위를 나타내듯이, 이를테면 미술가의 내면에서 동요하는, 보이지 않는 힘의 장場이 그려진다. 고야는 그의 내면에서 광포하게 날뛰는 그 힘을 그 탐욕적인 동물성 전체를 통해 보여 주었고, 보스는 한결 미묘하고 음험하게, 그런 탐욕적인 힘을 과오와 죄악의 관

들라크루아, 〈만족 무리들을 이끌고 침략한 아틸라, 이탈리아와 그 예술을 짓밟다〉, 1838~1847. 프랑스 하원 도서관.
라크루아에게 영감을 주었지만, 낭만주의자인 후자는 불길한 힘을 강조했다.

넘에 결부시키면서도 그것에 대한 은밀한 자기만족을 감출 수 없었다. 그런
가 하면 다 빈치는 그것을 얼음 같은 침묵으로 제거함으로써 극복하는데, 그
침묵 속에서는 그것의 격렬함에 초연한 지성의 소리만 솟아오르고, 라파엘
로는 욕망의 충동에 정신적인 열망의 충동이 섞여들어, 후자가 전자를 무시
하기에 그치지 않고 그것을 공격하여 그 자리를 대신 차지하는 것을 느닷없
이 보여 준다. 그가 알려 준 것은 바로 그 승리인 것이다. 불확실하고 파란 많
은 그 투쟁 자체의 이야기는 들라크루아에게 들려 달라고 해야 할 것이다.

영혼의 투쟁: 들라크루아

이 위대한 낭만주의 화가의 작품들은 이미지가 구사하는 거의 수수께끼 같
은 모호한 표현 방식으로 그 투쟁을 비견할 데 없이 강렬하게 그려 보이는
데, 의식은 그 투쟁의 회오리를 수록하고 그 충격을 겪으면서, 거기에 제 전
역량을 의지의 역량과 결합하여 반동으로써 응하여, 조금씩 조금씩 하나의

삶을 구축하는 것이다. 만개한 성공적인 그 삶은, 여기서는 필요 없는 가지를 치고 저기서는 보완하고 승화시키면서 종국의 화해를 이룩하는데, 그 화해가 그 삶의 풍요로움과 조화를 만드는 것이다.

그런데 들라크루아는 무서운 결투의 장소였다. 그의 동시대인들은 그에게 있어서 어떻게 음울한 열정—그것은 그들에게 호랑이나 미개인 같은 어떤 것을 환기했다는데—과, 더할 수 없이 자재로운 우아함 가운데 갈아 다듬어진 냉철하고 기율있는 품위가 결합되어 있었는지, 외면적으로 묘사한 바 있다. '꽃다발들로 아름답게 감추어진 화산의 분화구'라고 보들레르는 적었다. 정신적으로는 그는, 그를 자극하여 열정을 폭발시키게 하고 혁명가들의 우두머리가 되게 한 갈망과, 그리스·로마 고전 공부로 길러지고 한결 고차원의 질서에 괘념하는 볼테르적 합리주의 —이것이 그로 하여금 그의 반대자들에게, 자기는 '순수한 고전주의자'라고 말하게 했지만— 사이에서 몸부림쳤다. 그의 번개 치듯 하는 화필은 그의 내면에 '발효시켜야 할 오래된 효모, 만족시켜야 할 검디검은 본성'—그의 상상력을 도취케 하는, 고야에 비견될 잔혹성—이 존재함을 폭로하지만, 다른 한편으로 그것은 또한 "위대한 천재는 고도로 이성적인 존재일 뿐이다"라는 것을 입증하는데, 그 점을 그는 그의 재능에 대한 강력한 통제, 그가 예술의 조건의 하나로 내세운 '희생들'을 수용함에 있어서의 자유로움, 그가 '구성, —화산 폭발로 솟구치고 불타 버린 공지空地에 대한 저 현명하고도 확고한 작업'에 부여한 중요성, 이런 것들로써 증명했던 것이다. 영원한 이원성은 이 경우 그 최고에 이르러 있다—빛과 어둠, 선과 악….

이러한 사태를 그는 의식했다. 그가 스물네 살 때 자신의 생존의 방침 자체를, 우리 눈에는 젊음이 다함과 함께 육체의 힘이 사라져 가면서 그의 장년기가 정신의 승리를 확실하게 하는 순간에야 나타나 보이는 그 삶의 방침을 이미 정했다는 것은 경탄할 만한 일이 아닌가? 그는 그의 『일기Journal』에 이렇게 기록했다. "영혼이 육체와만 싸워야 한다면! 그러나 영혼은 그 역시 악한 경향이 있는 것이다. 영혼에서 가장 작으나 가장 숭고한 한 부분

320. 들라크루아, 〈호메로스, 베르길리우스가 데려온 단테를 맞아들이다〉, 1840-1847. 프랑스 상원 도서관.(위)
321. 들라크루아, 〈단테의 배〉, 1822. 파리 루브르박물관.(아래)

들라크루아의 꿈의 반영인 단테는 먼저 폭풍우 치는 지옥의 호수를 건넌 후, 정신의 빛의 평온함에 도달한다.

322. 들라크루아, 〈히오스 섬의 학살〉 세부, 1824. 파리 루브르박물관.(왼쪽)
323. 들라크루아, 〈목 베이는 여인〉(〈사르다나팔루스의 죽음〉을 위한 습작). 파스텔화. 파리 루브르박물관.(오른쪽)
젊은 시절 들라크루아의 상상력은 미녀가 잔인하게 숨지는 살육 광경에 사로잡혀 있었다.

이 다른 부분을 쉬지 않고 물리쳐야 할 것이다." 싸우다! 그는 그것을 자신의 좌우명으로 삼았다. "싸우든가 아니면 수치스럽게 죽어야 한다. '싸울 것 Dimicandum!'" 그렇지만 그의 그림들, 그의 깊은 내면의 삶을 표현하는 그 이미지들이, 그토록 주의 깊게 명징한 그의 사유보다도 훨씬 더 그 투쟁의 에피소드들을 이야기해 주는 것이다.

들라크루아는 여기서 옹호되는 주장에 대한 예상치 않던 확증을 제공한다. 같은 한 사람에게서 문필가의 성찰된 지적 분석과 화가의 직접적인 투사가 동등한 자격으로 병렬되어 있는 경우에 마주칠 것을 어떻게 기대할 수 있었겠는가? 들라크루아는 그런 경우를 보여 주는 것이다. 그런데 그의 내면

을 뚜렷이 볼 수 있게 ―아마도 그 자신이 보는 것보다도 더 뚜렷이― 하는 것은, 전자라기보다는 훨씬 더 후자이고, 그것은, 그의 삶을 형성한 그 갈등에서 본질적인 것은 미술의 연원이 되는 내면의 은밀한 심층에서 진행되었다는 명백한 증거이다.

그의 첫 중요한 작품인, 1822년도 작 〈단테의 배〉는 인간 운명의 태곳적부터의 상징인 떠돌아다니는 배의 테마를 제시한다. 그는 그 배를 영원한 밤 속으로 내던지고, 영벌永罰을 받은 자들의 격한 몸부림에 내맡긴다. 저 먼 곳에서는 지옥의 도시 디테가 불타고 있다.[26] (도판 321)

머지않아 1824년에, 그 자신이 '살육 작품들'이라고 부른 것의 연작이 시

들라크루아, 〈갈릴리 호수[27] 위의 그리스도〉, 1854. 뉴욕 메트로폴리탄미술관.
게 들라크루아는 폭풍우로 날뛰는 물결을 가라앉히는 그리스도를 그리기를 좋아했다.

작된다. 〈히오스 섬의 학살〉, 그다음 〈사르다나팔루스의 죽음〉(1827), 마지막으로 〈십자군의 콘스탄티노플 입성〉(1840). 한결같이 방화와 피! 한결같이 여인, 금발이어서 더욱 연약해 보이면서도 관능적이며, 고야의 경우처럼 미친 듯이 날뛰는 폭력에 내던져진, 숨을 헐떡이는 여인! 그러나 마지막 작품 〈십자군의 콘스탄티노플 입성〉과 더불어 때는 지나갔다. 이 작품은 살해의 쇠퇴를 알리며, 피의 냇물은 엉겨 굳는다.(도판 205, 322, 323)

들라크루아는 이미 새로운 경향에 접어들어 있었다. 1833년 하원의 〈왕의 살롱〉은 그의 장식 대작들의 시작을 보여 주는 것이었다. 상징성을 띤 연작을 이루는 그 거대한 작품들에서 그는 그의 갈등을 확장시키게 된다. 하원과, 그다음 상원에서 그는 도서관을 장식한다. 열정의 격류는 그 정신의 사원들에 쏟아져 들어가고, 테마는 변하여, 야만과 겨루는 문명, 전쟁에 대적하는 사유의 테마가 된다.

하원에서는 그는 아직 망설이고 있는데, 작품 전체가 두 반원형 사이에서 흔들리는 것이다. 한쪽 반원형에서 그는 오르페우스가 새로운 순수성을 띤 그의 노래로 맹수들을 매혹하는 것을 —그것은 인간의 노력의 시작인데— 보여 주지만, 유감스럽게도 다른 쪽 반원형에서는 역사의 슬픈 결말이 펼쳐진다. 아틸라가 문명에 달려들어 쓰러뜨리고 짓밟는 것이다. 그는 휘하의 광포한 무리들을 거느리고, 모든 것을 휩쓰는 방화의 연기가 뒤섞인 컴컴한 구름과 더불어 어두운 협곡에서 나타난 것이다.(도판 319)

상원에서는 단테가 그의 주항周航을 끝냈다. 그는 베르길리우스의 인도를 받아, 호메로스가 주재하는, 순수한 빛에 싸인 시인들의 천국에 도달하는데, 다른 한편으로 정복자 장군 알렉산드로스가 호메로스에게 그의 최고의 전리품을 바친다.(도판 320)

1850년 루브르박물관의 아폴론 실室의 천장은 성취된 승리를 증언한다. 거기에서 처음으로, 기어서 작용하는 지하의 힘의 영원한 상징인 뱀이 옛 올림포스의 신들의 기쁨의 함성 가운데 태양의 신의 화살에 맞아 격렬한 경련을 일으키며 뒹군다. 승부는 승리로 끝난 것이다. 뱀은 아직도 십자가에 못

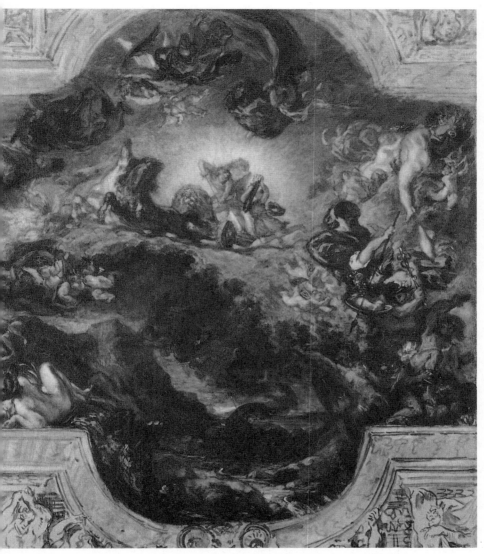

들라크루아, 〈뱀을 죽이는 아폴론〉, 루브르박물관 아폴론실의 천장벽화를 위한 시작試作, 1850. 브뤼셀미술관.
크루아의 내적 갈등과 그 결과의 상징인 아폴론은, 빛나는 태양의 신으로서 괴물들과 암흑을 절멸시킨다.

박힌 그리스도의 발밑에서 기고 있을 것이고, 갈릴리 호수의 미친 듯한 파도는 아직도 신의 아들의 배를 뒤흔들 것이지만, 빛은 어둠의 위협에 지지 않는 것이다.(도판 324, 325)

주의해야 할 것은, 들라크루아가 신자가 아니라는 사실이다. 그렇지만 그는 19세기의 위대한 종교 화가였다. 왜냐하면 그는 그리스도에게서, 그가 찾으려고 했던 빛의 이미지 자체를 보았기 때문이다. 그는 그리스도를 내세우고, 라파엘로를 뒤따라 영웅의 테마를 원용한다. 〈성聖 게오르기우스〉는 아니더라도, 〈페르세우스와 안드로메다〉[28]가 있는가 하면, 〈루기에로와 안젤리카〉[29]도 있다…. 그렇게 내세운다는 것을 누가 말해 줄 것이며, 그것이 그에게 무슨 대수랴? 그의 사유를 다루는 **알레고리**는 부차적인 것이며, **상징**의 전주에 지나지 않는다. 자신을 투사하기를 갈망하는 그의 영혼이 자신을 고백하는 것은 그 상징을 통해서인 것이다.

"문제되는 것은, 이제 문제되는 것은 가장 높은 승리, 자기 자신에 대한 승리를 획득하는 것이다"고 칼데론P. Calderón의 『인생은 꿈La vida es sueño』에서 세히스문도는 외쳤다. 그것이야말로 들라크루아의 작품들 전체의, 그리고 그의 생존의 의미가 아니었던가? 그 절정이 생 쉴피스 성당의 천사예배당에, 그가 죽기 두 해 전 1861년에 완성된 저 〈야곱과 천사의 싸움〉에서 도달되게 된다. "정신적인 유언!"이라고 바레스M. Barrès는 그의 저서 『가득한 빛 속의 신비Mystère en pleine lumière』에서 강조한 바 있는데, 그 책의 그 제목은 여기서 다루어지고 있는 미술작품의 사명을 표현하기에 사용될 수 있을 만한 것이다. 예배당 궁륭에서 성 미카엘은 결정적으로 용을 때려눕힌다.

"화가의 주제들에서 왜 그 감추어진 의미를 찾으려 할 것인가?" 하고 믿지 못해 하는 이들은 미소를 머금을 것이다. "그리고 게다가 그 주제들은 화가에게 부과되었던 게 아닌가?" 그런데 바로, 들라크루아가 그에게 주어진, 골고다로 올라감과 무덤으로 내려옴이라는 예정된 작업 계획을 벗어던지려고 어떤 노력을 했는지 사람들은 알고 있는 것이다. 속어에서 너무나 생생한 표현으로 말하듯이, "마음이 거기에 있지 않았다!" 그리고 그는, 자신에게서

이끌어내야 하는 것이 흘러들어 갈 테마들을 다룰 수 있을 때까지 노력을 그만두지 않았다. 한쪽에서는 〈헬리오도로스〉[30]가 신전에서 천사에게 쫓겨나는데(또 하나의, 라파엘로가 다루었던 주제), 탐내고 누리던 모든 물질적인 재보들, 쾌락을 준, 금, 보석, 비단 등과 더불어 쓰러뜨려져 패배한다! 정면에서는 야곱이 천사를 공격한다.[31] 그는 그의 육중한 몸의 전 힘을 다해, 흘러가는 인간들의 무리에서 떨어져 싸운다. 밤새껏 '새벽이 오기까지' 싸운다. 그는 영원히 그 싸움의 흔적을 지니는, 그러나 승리자가 되게 된다. 그리하여 이렇게 말할 수 있게 된다. "나는 신을 마주해서 보았고, 내 영혼은 구원되었다."

무의식이 지고 있는 운명, 인간의 운명을, 그리고 어떻게 인간이 자기를 넘어서는 것과 맞섬으로써 받은 상처 속에서 스스로를 완성할 수 있는지를, 무의식이 그토록 경탄할 만큼 자재롭게 이야기한 적은 아마도 이전에는 결코 없었다. 그 육탄전에서 지성은 **필요치** 않다. 모든 것이 이미 심층의 존재 안에 있으며, 바로 그 존재를 미술이 표현하는데, 지성은 하기야 그 표현의 기예에 기여하는 바는 있다고 할 수 있다. 화가들 가운데 가장 명징하고 가장 통찰력있는 화가가 이 진리를 표현해야 했던 것이다. 그리고 그의 찬미자들 가운데 가장 혜안이 있었던, 그 역시 위대한 정신이요 위대한 재능을 가지고 있었던 오딜롱 르동이 다음과 같이 감히 단언해야 했던 것이다. "예술에 있어서 아무것도 의지만으로 이루어지지는 않는다. 모든 것은 무의식의 발현에 온순하게 순종함으로써 이루어지는 것이다."

그레코의 신비적 도약

무의식은 정신의 아직 정제되지 않은 삶이지만, 그러나 아직 생물학적인 뿌리 단계에서 신적인 것을 향한 탈출 단계에 이르기까지의 전체적인 삶이다…. 힌두교 사상의 가르침에 의하면, 무의식을 통해 인간은 그의 **자아**를 넘어서 **범아**汎我에 이를 수 있으며, 범아에서는 개인의 문제들에서 더 멀리 나아가, 제諸 현상現象과 생성生成 밖에서 재쟁취된 통일성을 접하게 된다고

326. 그레코, 〈톨레도 풍경〉 세부, 1608. 톨레도 엘그레코미술관.
그레코의 형태들이나 구성들은 상승의 의지를 나타낸다.

한다. 그리고 그 통일성이 본질(푸루샤purusha)이요, **존재**요, 신이라고 불리
는 것이라는 것이다. 이 무한할 정도로 넓은 개념은 이미지와, 따라서 미술
이 무의식의 감지될 수 있게 된 발현인 한, 그 둘의 역할을 밝혀 주는데, "모
든 발현되고자 하는 것, 즉 **형태**를 가지고 제 **힘**을 보여 주며 제 **개체성**을 명
확히 하고자 하는 모든 것"은 무의식에서 나오고 무의식으로 들어간다는 것

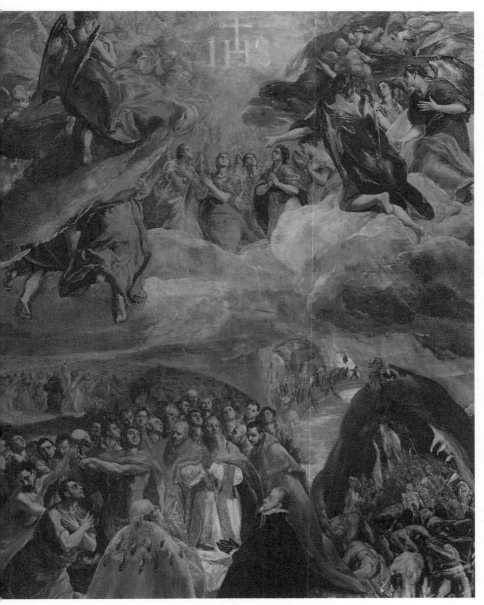

그레코, 〈펠리페 2세의 꿈〉 세부, 1576-1577년경. 마드리드 엘에스코리알수도원.

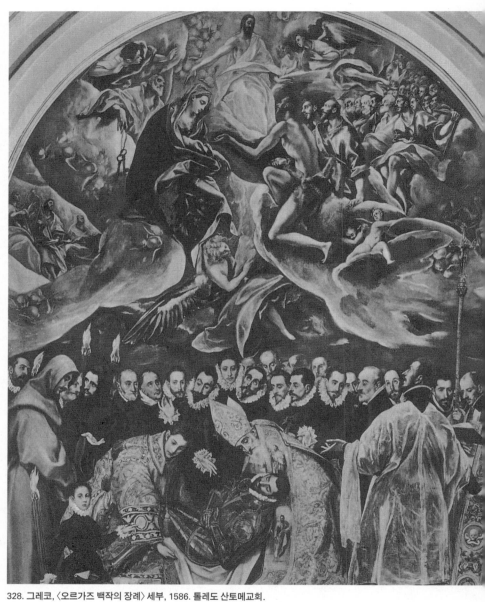

328. 그레코, 〈오르가즈 백작의 장례〉 세부, 1586. 톨레도 산토메교회.
오르가즈 백작의 영혼의 억누를 수 없는 상승은 작품 아랫부분의 수평성水平性과, 포신을 빠져나가는 포탄처럼 그 영혼이 하늘로 치솟아 올라 지나갈 구름 사이의 좁은 통로에 의해 강조되어 있다.

이다. 이러한 내용은 미르체아 엘리아데Mircea Eliade가 그의 저서 『요가의 기술Techniques du Yoga』에서 인도 철학을 해설하며 한 말인데, 의미심장한 조우遭遇인바, 그는 우리가 위에서 미술 가운데 실현되고 있음을 살펴본 모든 것을 명확히 말한 것이다.

보스나 고야의 작품들처럼 무의식이 육체적인 것에 인접하고 있는 깊은 곳까지의 침잠이 이루어지는 작품들이 있는가 하면, 오직 높은 곳으로 인간의 한계를 벗어나려는 시도가 추구되는 작품들도 있다. 이 점을 렘브란트는 천연 금괴들과 광재鑛滓가 뒤섞여 있는 그의 혼란된 작품들을 통해 명백히 보여 주었다. 그의 전체 인성人性은 유일한 한 방향으로 환원될 수 없을 것이다. 그런 맥락에서 본다면, 그레코E. Greco는 한결 순수히 상승의 노력을 나타낸다. 그에게 회화란, 초자연주의라는 보들레르적인 용어를 초현실주의가 시도한 아래로의 도주에 정확히 반대되는 뜻으로 쓴다면, 초자연주의적인 것이다. 그의 화필 밑에서는 모든 것이, 우리의 감각이 우리를 가두고 있는 이 세계에서 빠져나가려는 엄청난 긴장을 시각적으로 표현한다. 그가 그린 길쭉한 형태들(그것들이 당대의 매너리즘에서 기인했든, 혹은 다소 순진하게 제시된 주장처럼 그의 난시에서 기인했든, 무슨 대수랴, 중요한 것은 다만 그가 그런 상황을 이용하여 그 형태들에 의미를 부여했다는 것이라면!), 우리 눈앞에서 마치 불꽃처럼, 빠르고 불규칙적인 파동으로 올라가는 형태들, 땅 위에 잘 자리 잡은 단단한 피라미드형 구성과는 반대로 뾰족한 끝에 지탱되어, 넓어지면서 하늘을 향해 부채꼴로 열리는 구성들, 〈성신강림 축일〉〈성모 몽소승천〉〈예수 부활〉 등과 같은 테마들, 육체의 껍질을 벗어나고 지상의 중력 법칙을 부정하려는 듯 길게 늘여진 인물들 등등.(도판 326, 327)

그의 작품들은 거역할 수 없이 장작불을 생각하게 한다. 불은 장작들을 태우며 그 힘, 빛과 열을 내고, 빛과 열은 불꽃이, ―불타는 혼잡한 장작더미에, 버려지는 재에 거의 붙들리지 않고 위로 빨아올려지는 수직의 불꽃이 된다. 억누를 수 없이 각 작품은 천상의 빛의 부름 속에서 가장 높은 곳에 이르는

데, 그 부름을 향해 오르가즈 백작의 영혼은 물속에서 오르내리는 가녀린 인형인 양, 수면을 찾아가는 수포인 양, 서둘러 올라가는 것이다.(도판 328)

그리고 빛이, 렘브란트의 밤 너머의 빛 같은 빛이 있다. 그것은 오직, 자명한 햇빛을 더 이상 빛이라고 부르지 않는 견자見者[32]들에게만 드러난다. 그레코는 어둠의 두께를 관통하여 그 빛의 부름을 느꼈는데, 그 어둠의 두께는 그 자신이 그의 작품 〈톨레도 풍경〉에 기입해 놓은 말에서 지적한 것처럼, "멀리서, 그리고 아무리 얇은 것일지라도, 우리에게 두꺼워 보이는" 그런 것이다. 그는 그 빛을 깜깜한 암흑 속에서 벼락처럼 터뜨리고, 그것은 번개가 되어 번쩍이며 그 암흑 가운데 인광燐光 같은, 전기 스파크 같은 채색으로 주위를 물들인다…. 엄청나게 강렬한 알지 못하던 외관을 일상적인 세계에 부여하여, 그 세계를, 갑작스럽게 가림막이 찢어지며 물상物象이 나타나듯 느닷없이 변형시키는 빛….

이와 같이 그레코는 그의 동시대인 신비주의자들처럼, 감각에 정상적으로 느껴지는 물리적 세계가 우리를 질식시키는 그 외피를 짓찢으려고 노력했던 것이다.

정신이 군림하는 곳: 페르메이르

이 물리적인 세계가 너무나 투명하여, 거기에 틈을 내거나 그것을 터뜨릴 필요가 없는 사람들이 있다. 초자연적인 빛은 그들 내면에 있고, 그들 마음속에 있어서, 그들은 사물들을 바라보며 거기에 그것을 가져다주는 것이다. 이런 사람들은 평온히 있는데, 왜냐하면 그들의 무의식은 모든 것이 빛나는 높은 곳밖에 알지 못하기 때문이며, 지게미는 밑바닥에 **쉬고** 있을 뿐이다. 투쟁은 심지어 더 이상 의미도 없다. 그들이 무슨 싸움을 벌이겠는가? 그리하여 그들은 현실에서 벗어나려고 시도하지 않는다. 그들은 현실에서, 그들이 거기에 가져다주는 것, 빛만을 발견하기 때문이다. 그들은 프라 안젤리코Fra Angelico나, 페르메이르J. Vermeer나, 코로J.-B.-C. Corot라고 불리는 화가들이다. 속기 쉬운 사람들은 그들을 사실적이라고 생각한다…. 프라 안젤리코는 피에

솔레의 부드러운 풍경에서 천국의 감미로운 초원으로 너무나 쉽게 옮겨가는데, 그 천국의 초원에서는 꽃들이 무게 없는 천사들의 원무圓舞 밑에서 짓눌릴 필요도 없다…. 그러나 그들 모두를 살펴볼 수는 없다.

그러니 대표적인 예로 페르메이르의 정신적인 모험을 들까?[12] 그의 데뷔 시절—이 시절을 대표하는 1656년의 〈뚜쟁이 여자〉는 제작연도가 표기된 그의 드문 작품들 가운데 하나로, 그가 스무네 살밖에 되지 않았을 때에 그린 것인데—의 그림에는 관능과 식탐의 쾌락에 대한 탐닉, 매음 등의 주제에서부터, 장차 어느 때보다도 더 넓은 작품 액자를 꽉 차게 한 구성, 요란한 붉은색과 초록색 계통의 주조主調에 더할 수 없이 촘촘히 갖추어진 색계色階로 이루어진 색에 이르기까지, 모든 것이 밀도를, 특히 육감적인 밀도를 보여주고 있었다.(도판 329)

1668년의 〈천문학자〉와 1669년의 〈지리학자〉 이외에는 더 이상 제작 연도가 표기된 그림은 없다. 〈뚜쟁이 여자〉로부터 십이 년이 흘러갔고, 이미 화가의 삶은 종말 가까이에 있었다. 그는 서른여섯 살이었고, 1675년에 죽게 된다. 그는 평정과 엄정성을 자각했다. 가득 찼던 공간은 빈 공간으로 대체되는데, 그러나 동시에 그 빈 공간은 엄격히 닫혀 있다. 벽면들이 형성하는 단정한 작업실은 정면으로 나타나 있고, 거기에 있는 모든 것은 어긋날 수 없이 확실하게 그어진 수평선과 수직선에 따라 정돈되어 있다. 침묵이 방을 덮고 있고, 그리하여 인물은 칩거하고 있다. 왜냐하면 그는 홀로인 몸이 되었고, 명상 가운데 물러나 있기 때문이다. 거의 수도사의 방 같은 독방에서, 흰 벽들 가운데서 그는, 그의 생각은 경계가 없으며 지도나 지구의地球儀라는 추상적인 구실을 얻어 먼 곳으로, 심지어 그 자체가 상상하는 무한으로까지 달려갈 수 있다는 것을 발견한다. 물리적 세계는 그 가장 단순한 표현으로 환원되고, 정신의 법칙에 복종하여 더 이상 정신을 산만하게 하지 않으며, 정신으로 하여금 그 보이지 않는 날개를 펼치게 하는 것이다.

그 두 시간적 한계 사이에서 그의 발전을 뚜렷이 재구성해 볼 수 있다. 사랑과 술과 과일들이 점차적으로 중요성을 잃어 갔지만 창문은 아직 외부 세

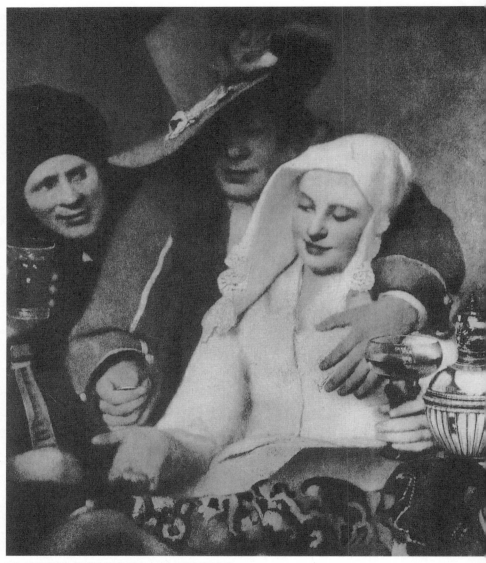

329. 페르메이르, 〈뚜쟁이 여자〉 세부, 1656. 드레스덴미술관.
우리는 연년年年으로 페르메이르의 발전을 따라가 볼 수 있다. 육체적인 삶과 그 즐거움들을 환기하는 모든 것은
조금씩 조금씩 변환變換되어 간다.

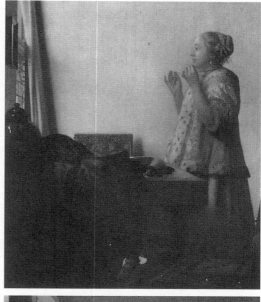

페르메이르, 〈진주 목걸이를 한 여인〉,
-1663년경. 베를린 국립회화관.(위)
페르메이르, 〈포도주 잔을 들고 있는 처녀〉,
-1660년경. 브라운슈바이크
초크안톤울리히미술관.(아래 왼쪽)
페르메이르, 〈피아노에 붙어 서 있는 귀족과 귀부인〉,
-1665. 런던 버킹엄 궁.(아래 오른쪽)

기에 접어들면서 페르메이르는 주제와 구성을
화하고 정화해 나가, 장식 없는 배경 앞에 위치시킨,
의 시詩가 감도는 여자 인물들을 나타내는 데에서
게 이른다.

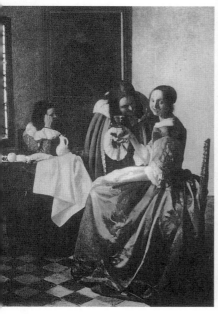

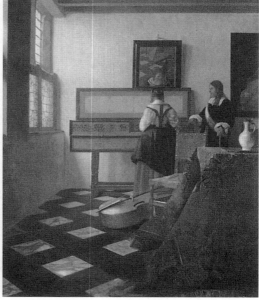

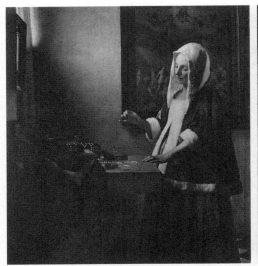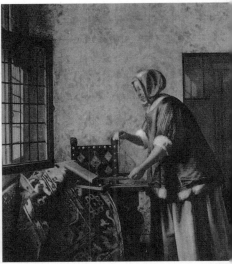

333. 페르메이르, 〈진주 무게를 다는 여인〉, 1662-1663년경. 워싱턴 내셔널갤러리.(왼쪽)
334. 피터르 더 호흐, 〈금화 무게를 다는 여인〉, 1664. 베를린 구 국립미술관.(오른쪽)

페르메이르와 피터르 더 호흐가 다룬 같은 주제가, 표면적인 유사성 아래 의미를 달리한다.
후자의 작품은 세부에서 단순성을 결하고 있고, 금화가 진주에 대체되어 있다.

계로 열려 있으며 〈병사와 웃는 처녀〉〈포도주를 마시고 있는 귀족과 귀부
인〉이 쾌활함을 억제하며 한담을 나누는, 그런 초기의 장면들 다음에 페르
메이르의 세계는 음악으로 열리는데, 음악은 〈수업〉에서 두 젊은이를 결합
하는 새롭고 더 섬세한 끈이 된다. 그 떨림이 사라지고 나면, 여인들의 몽상
을 흩뜨리지 않기 위해 시간이 정지하는 듯하다. 그녀들은 거리 너머에, 도
시 너머에, 아마도 때로는 벽에 걸린 지도 위에 나타나 있는 그 어떤 나라에
있을, 그렇게 멀리 있을 미지의 먼 곳을 환기하는 글을 쓰거나 읽고 있을 것
이다.(도판 331, 332)

　　모든 것이 영혼의 소리 없는 고동 속에 응축되는데, 영혼 자체도 응축되는
듯, 부드러운 여린 빛이 발산되는 귀중한 진주 구슬에 구현되는 듯, 아니 차
라리 상징되는 듯하다. 색 배합은 또 그것대로, 인물들의 소리 없이 이루어
지는 태깔 낸 언동 장면들에 잔존해 있던 붉은색과 초록색 계통을 포기한다.

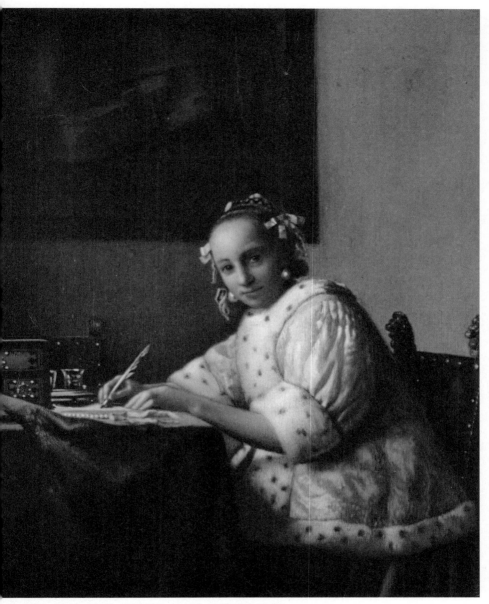

페르메이르, 〈편지를 쓰고 있는 여인〉 세부, 1665년경. 워싱턴 내셔널갤러리.

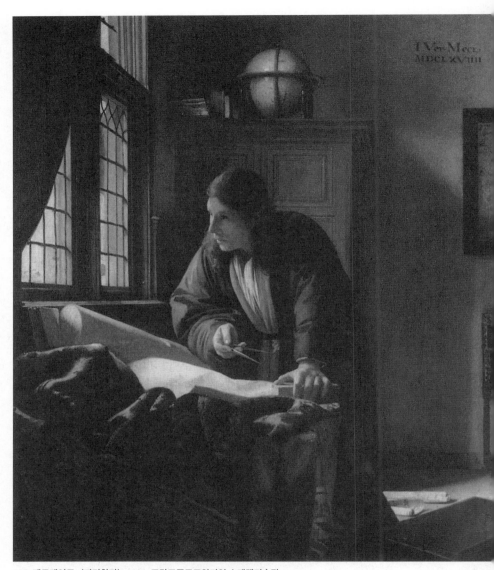

336. 페르메이르, 〈지리학자〉, 1669. 프랑크푸르트암마인 슈테델미술관.
페르메이르의 상승 지향은 그의 학자 인물들과 더불어 정점에 달하는데, 그들은 그들의 닫힌 독방 연구실의
그 좁은 테두리 안에서 생각을 통해 영원을 대면하는 것이다.

그리하여 형언할 수 없는, 순수성의 조화, 우리의 기억에 페르메이르를 요약하고 있는, 그 투명한 푸른색과 빛나는 노란색의 조화가 뚜렷이 자리 잡는다.(도판 335)

매끈하고 살짝 도드라진 이마를 가진 젊은 여인들, 아직 반투명의 바다색을 띤 진주들, 젖빛의 흰색을 띤 벽들, 튕긴 현의 사라져 가는 진동 등이 평온한 영혼의 분위기를 형성한다.(도판 330)

페르메이르의 〈진주 무게를 다는 여인〉과, 확실히 그를 모방하고자 했던, 피터르 더 호흐의 〈금화 무게를 다는 여인〉을 비교해 보면, 얼마나 많은 것을 알 수 있으랴! 호흐는 그의 모델의 작품에서 이해하고 느낄 수 있었던 모든 것을 그의 작품에 옮겨 놓았다. 방의 구성, 그 내부의 정돈 상태, 창문의 정돈 상태, 가벼운 저울을 허공에 들고 있는 여인의 몸짓, 그녀의 옷인 흰 담비 모피 실내의에 이르기까지 등등. 그러나 영혼의 언어를 영혼에게 은밀히 말하고 있는 모든 것을, 모방자는 듣지 못했다. 그의 영혼은 귀머거리였던 것이다. 그는 벽의 고요를 이해하지 못했고, 성가신 외부의 호기심을 끌어올 문을 트고 젖빛 석회벽을 너무나 화려한 문양을 박은 가죽 벽포로 덮어, 그 고요를 깨트려 버렸다. 그는 창문은 신경을 흩뜨릴 외부에 닫혀 있어야 하고, 색은 너무 열정적인 색조의 난폭함을 버리고 푸른색과 노란색의 은밀한 대화를 계속시켜야 하며, 뒤편에 걸려 있는 그림, 〈최후의 심판〉이 그 작은 저울의 지나가는 흔들림에 의미심장한 긴 여운을 준다는 것도 이해하지 못했다.

마지막으로, 그리고 무엇보다도 그는 그 장면의 가장 중요한 것, 아니 차라리 본질 자체라고 할 진주의 존재를 파악하지 못했다. 세속적인 탐욕으로 무장하고, 금화 소리로 그 희한한 소리 없는 존재를 죽여 버린 것이었다. 무의식이 보여 주는 마법은 사라지고, 이젠 무겁게 짓누르는 자명하게 드러나 있는 것들밖에 없다. 연약한 수정 같은 시가 깨어지고 만 것이다.(도판 333, 334)

만약 아직도, 페르메이르가 그 그림을 본능적으로 구성한 요소들의 무언의 언어, 그 은밀한 의미를 의심하는 사람이 있다면, 이것을 문학적인 해석

이라고 비난하는 사람이 있다면, 클로델P. Claudel의 한 텍스트가 부인할 수 없는 증거를 가져다줄 것이다. 시인이 진주에 대해 쓴 텍스트이다. 보이는 현실에 필연적으로 그것의 보이지 않는 의미가 부여되는 데에 따라, 그는 스스로 바라지도 않고 짐작하지도 못하는 가운데, 필연적인 조응에 의해, 진주를 묘사한다고만 생각하면서 바로 페르메이르의 예술과 그것이 암시하는 것을 묘사했던 것이다. "진주는 그것을 태어나게 한 그 덧없는 존재로부터 순결하고 둥글게, 불멸의 존재로서 빠져나온다. 그것은 완전의 욕망이 우리 내면에 야기하는 상처의 이미지이다. 그 상처가 서서히 그 헤아릴 수 없이 귀중한 구슬로 귀결되는 것이다…. 그것은 빛나지 않고, 뜨겁지 않다. 그냥 접촉될 뿐이다. 눈에, 피부에, 그리고 영혼에 생기를 주는 신선한 애무인 것이다…. 이를테면 잘 울리게 된 영혼. 여명 같은 것, 빛에 대한 식욕 같은 것. 더 이상 광물의 빛이 아니다. 발산되는 내밀한 애정이다…."[13]

한 마디도 바꾸거나 더 잘 맞게 할 말이 없다. 표현 하나 하나가 더할 수 없이 정확하게 페르메이르에 들어맞고, **그에 관한 글**이 아닌 이 대문大文을 그에게 바칠 수 있는 가장 예민하고 통찰력있는 미술 평문이 되게 하고 있다.

회화: 영혼의 현현

'이를테면 잘 울리게 된 영혼', 이것이야말로 내가 회화에서 관상자들에게 느끼게 하려고 한 그 힘과 마력에 대한 표현 자체가 아닌가? 이런 표현이 더 좋다면, '이를테면 아름다워지고 동시에 보이게 된 영혼'이라고 할까?…

상승 곡선은 완성되었다. 위대한 화가들의 그림들이, 무의식의 범위와, 그리고 이미지에 전치된 그 가능성의 범위를 훑어볼 수 있게 해 주었다. 부식토 속으로 뻗은 뿌리에서부터 빛 가운데 가뭇가뭇한 나무 꼭대기까지. 무의식이란 기실, 이전에 영혼이 지성에 비교될 때에 의미하던 것을 가리키는 새로운 말이 아닌가?

그러나 논리적인 개진의 필요성이, 상승은 고르게 이루어지며 그 상승선 위에서 사람들 각자가 저마다 다른 높이에 멈추게 된다는 착각을 만들 수 있

다. 기실 갈 길은 한결 복잡하고 예상할 수 없는 것이다. 거기에는 방황도 있고 후퇴도 있는 것이다….

만약 우리가 페르메이르를 그의 삶의 종말까지 따라가 보았다면, 아마 질병이 그의 때 이른 죽음을 준비하고 있었던 말년에 그의 그 확실한 자기 통제가 해이해졌음을 볼 수 있었으리라. 그의 기술적 지식이 당연한 경험과 더불어 증가되어 가는 반면, 그는 자신의 내면적 법칙을 부각시키는 힘을 잃어갔던 것이다. 그의 세계는 마치 잡초들에 침범되듯, 현실이 강요하는 너무나 많은 세목들, 너무나 복잡한 사항들에 침범되었고, 그리하여 현실은 다시 소리를 높이고, 일단 방파제가 무너지자 모든 것을 침몰시켰다.

구성이 복잡해짐과 동시에 색도 퇴보하여, 노란색과 푸른색의 그 순결한 조화를 흐리게 하면서 밤색으로, 유년기 심리학자들의 말을 믿는다면 육체적 결함이나 질병과 관계있다는 갈색들로 기울게 된다. 그 눈부신 기교로써 우리의 경탄을 잘못 일으키는 〈아틀리에〉와, 마치 그의 마술적인 재능이 사라져 버린 듯, 표현 불가능한 것을 전달하는 대신에 너무나 명시적인 언어가 들어선 〈구약의 알레고리〉는, 거기에 나타나 있는 작가의 증대된 수완에도 불구하고 퇴행의 단계들을 나타내는 것이다. 이점에 대해 나는 사람들이 무엇이라고 말할 수 있었더라도, 확신이 있다.

바토J. A. Watteau의 경우도 마찬가지이다. 내가 다른 자리에서 전개한 논증을 개진하는 것은 불필요한 일이다.[14] 다음과 같은 내용을 환기하는 것으로 충분할 것이다. 그는 그의 작품들로 하여금 한 영혼의 뭐라고 말할 수 없는 신비를 말하게 할 줄 알았는데, 그 영혼 속에서는 욕망이 승화되어 다사롭고 수줍은 희망으로 변하고, 좌절된 소유가 향수鄕愁에의 침잠으로 대치되며, 그 좌절이 청소년기의 강렬한 본능과 더불어 병든 꽃잎들이 뜯겨 나간 꽃다발을 만들고, 그리하여 향내만 남아 있는 것이다. 그러나 역시 너무나도 때이른 그의 죽음에 가까워졌을 때, 그 또한 현실의 압력을 받았다. 그는 현실에 대해 이를테면 페르메이르보다 더 맹렬하고 더 뚜렷한 탐욕을 가지고 있었는데, 그래도 그 탐욕은 그의 예민한 신경의 섬세함으로써 구원되었지만,

337. 바토, 〈키테라로 가기 위한 승선〉, 1717. 파리 루브르박물관.
〈키테라로 가기 위한 승선〉의 두 다른 작품 상태 사이에서 바토의 감성이 변했다.

바토, 〈키테라로 가기 위한 승선〉, 1718-1719. 베를린 샤를로텐부르크 궁.
한 연인커플이 사교계의 '축제'로 변한다.

그러나 그 탐욕 가운데 나비는 그 날개의 비상을 가능케 하던 마력적인 날개 분粉을 잃기 시작하고 있었다. 〈키테라로 가기 위한 승선〉의 연속적인 두 '상태'를 비교해 보면, 이러한 향방이 드러남을 알 수 있다.(도판 337, 338)

그의 화력畵歷이 연장되었다면 어떻게 사실성을 피해 갈 수 있었을지, 물어볼 수 있다. 사실성은 그의 화력을 노리고 있었고, 영혼의 노래만 들리던 데에서 너무 정확하고 소란한 그 말소리를 높이겠다고 위협하고 있었다. 그런데 중요한 것은 회화가 준비한 표징들 속에 신비롭게 갇혀 있는 무한히 다양한 그 영혼의 노래의 해독인 것이다.

4. 심리 탐구

미술가는 작품을 창조하면서 그의 영혼으로 창문을 열어 놓았다. 영혼 속에서 이성의 전유물인, 이성의 배타적인 전유물인 명확한 것들을 발견하리라고 기대할 수는 없다. 이성 밖에서는 어디에나, 성향이나 막연한 충동, 혼잡한 움직임 같은 것만 있을 뿐이고, 거기에서 시선은 그 정신의 배경의 흐릿한 빛에 익숙해졌을 때에라도 주위를 알아보기가 힘들다. 그러므로 탐구는 세심해야 할 것이다.

빛과 어둠
그렇다면 왜 밝은 지대를 탐구하는 것으로 만족할 수 없는가? 왜냐하면 그 지대는 불완전하고, 따라서 부정확하기 때문이다. 그것 바깥에는 아무것도 존재하지 않는 것처럼 생각하는 것이 더 쉽고 더 마음 편할지 모른다. 바로 그렇게 인간은 오랫동안 생각해 왔던 것이다. 그리고 그 너머로 모험을 한다는 것이 많은 위험들을 내포하고 있음은 확실하다. 그렇더라도 그것은 기도企圖해야 할 일이다. 인간 정신은 진리의 영역을 넓히기 위해 불확실성과 대결하기를 결코 멈춘 적이 없었다.

영혼의 그 본원적인 혼돈 속에서 길을 찾아 나아가는 것을 임무로 하는 미술심리학은, 다만 그 일의 미묘함을 잊지 않고 갖은 조심을 다해야 하는 것이다. 이미 거의 사반세기 전에 의사 알랑디R. F. Allendy는 이렇게 쓴 바 있다. "미술 창작의 욕구 발생을 오직 의식적이고 의도적이며 논리적인 요인들로만 설명하려고 애쓰던 한, 문제의 제한된 한 측면만을 발견했을 따름이다. 최근에 삶의 이해에 있어서 이루어진 큰 진보는, 무의식의 가장 깊은 심층, 생체의 최초의 경향에까지 뿌리를 뻗고 있는 감성적인 요인들을 도입한 데에 있다…. 이 새로운 심리학에 속하는 새로운 문제들이 제기되고 있는데, 작품의 가치를 평가하기 위해서가 아니라, 미술의 무의식적인 효력을 명확히 하고, 영감의 순전히 감성적인 기원과 미술의 본질적으로 생명적인 목적성目的性, 마음 속 이미지[心象]의 본성과 무의식적인 상징성, 작품 제작의 욕구 등을 인지하기 위해서이다. 그 모든 새롭고 독특한 문제들은 새로운 전문가들이 논해야 할 것이고, 현대 사상에서 미술의 영역을 확장시킬 것이다."[15]

이 일의 어려움을 애초에 가늠하는 것이 중요하다. 도달해야 할 그 깊고 불명료한 영혼은, 우리가 알고 있는 바이지만, 자연발생적이고 무성찰적이나 거부할 수 없는 상징인 이미지의 모호한 중개를 통함으로써만 우리에게 그 비밀을 드러낼 수 있는 것이다. 그런데 상징은, 전문가들이 지적한 바 있지만, 본성적으로 복잡하고, 포착하기 어려운 것이다. 그것은 다의적이고, 따라서 수다한 해석들에 적응한다. 그 해석들의 다양함과 표면적인 모순에, 통일성을 추구하는 우리의 사고는 때로 불만스러워하고, 상징을 단순히 받아들이기에 다소간 힘들어한다. 관념은 명료한 것인 만큼 더욱, 하나의 의미에, 단 하나의 의미에만 대응되며, 심지어, 바로 그런 목적에 이르기 위해 정신은 그것을 만들어 제 수단으로 삼았다고 말할 수 있다. 그러나 상징은 그것이 연관되어 있는, 모든 연상들, 길게 이어지는 모든 감성적인 파장들과 확실하게 유리되어 있지 않다.

그 복잡성에 대한 벌충인 듯, 상징은 사람들이 대뜸 상상하기보다 훨씬 더

안정적이고 항구적이다. 어떤 정신적 실재와 그 외부적 기호 사이에 관계가 수립되면, 그 관계는 어디에서나 동일한 것으로 되발견되게 된다. 그것은 보편적인 것인 것이다. 그 점을 우리는 이미 말한 바 있고, 랑크O. Rank와 작스H. Sachs는 다음과 같이 적어 놓았다. "상징의 형성은 우연의 일이 아니다…. 법칙에 따라 이루어지는데, 그래 시간과 공간의 제한을 넘어서고, 남녀의 성과, 종족과, 심지어 대언어 공동체의 경계 등의 관념들을 넘어서는 전형적이고 일반적인 상징에 이른다."

잘 이해하도록 하자. 같은 대상이 **하나의 같은** 의미가 아니라 **여러 같은** 의미들을 가지고 있는 것이다. 정신분석은 압축과 전이의 작용태를 밝히면서 이와 같은 상징의 의미의 파동 치는 성격을 포착하려고 했다. 하나의 주어진 상징은 하나의 어떤 의미를 가질 수 있고, 그 의미는 어느 하늘 아래에서나, 어느 세기에서나 되발견되지만, 뿐만 아니라 또 다른 의미들을 가질 수 있고, 특히 그 모든 의미들을 동시에 가질 수 있다! 잊지 말아야 할 것은, 그것이 우리의 의식에 하나의 이미지의 형태로 지각되며, 따라서 논리가 지배하는 영역과는 무관한 것이라는 사실이다. 따라서 해석의 오류는 심리학자를, 발걸음을 내디딜 때마다 노리고 있는 것이다. 그는 미술가의 영혼에 나타난 상징들의 어떤 것도 다른 것들에서 따로 떼어 놓지 않음으로써만 거기에 대한 대비를 할 수 있을 것이다. 이와 같은, 그 여러 상징들의 대조만이 그것들에 공통적인 전체적인 경향, 혈육 같이 닮은 모습을 드러낼 수 있게 하고, 그런 모습과 경향이 그를 올바른 해석으로 향하게 할 것이다. 그러나 바로 그 순간에 또 다른 한 어려움이 나타난다. 연구 대상인 상징이 여러 다른 차원들에서 비롯되는 여러 내적 충동들에 의해 합동으로 취해지는 유일한 경로가 되는 것이 불가능하지 않다는 것이다. 즉 그 충동들은 계속 서로 구별되면서도 발현되기 위해 같은 길을 이용하는 것이다.

집단적인 것과 개인적인 것

위에서 말한 것들이 또 전부인 것은 아니다. 이미지의 표면에 나타남으로써

그 이미지를 통해 우리가 어렴풋이 보게 되는 그 영혼, 이미지로써 우리에게 불분명하게 말을 건네고 우리가 그 어조와 정신적인 압력을 이제 포착하기 시작하는 그 영혼, 그리하여 조금씩 조금씩 우리의 눈앞에서 얼굴을 나타내는 그 영혼, 도대체 그것은 어떤 것인가? 물론 미술가의 영혼이다. 그러나 그것은 무슨 뜻인가? 한 세기 반 전 이래로 사람들은 미술가에게서 그의 자아로 한정된 배타적인 개체성만을 보는 데에 너무 익숙해져 있다. 우리 각자의 삶은 그 당대의 삶 가운데 담겨 있다는 것을 사람들은 잊는 경향이 있는 것이다. 전자는 어떤 차이 나는 성격들로써 후자와 구별되지만, 그러나 또한 흔히, 우리의 자존심이 인정하는 것보다, 또 우리의 명석성이 인지하는 것보다 훨씬 더 흔히, 그 둘은 혼동된다. 미술가의 삶은 한 시대뿐만 아니라 한 유파 전체의 삶 속에 깊이 잠겨 있는 것이다.

작품은 내면적 삶의 정확한 반영이므로, 그 삶의 독자적인 특이성에서 오는 것만큼이나 그 삶에 미치는 여러 영향들에서 오는 것을 기록한다. 전자는 개성이 강하고 독립적인 데에 따라 후자보다 우세하게 되지만, 역사가 그에게 유리한 데에 따라서도 사정은 그러한 것이다.

문명은 그 장구한 흐름 속에서 원시시대의 집단적 단계에서 멀어져서 현대의 개인주의로 다가오게 되었다. 중세에 미술가는 이를테면 그의 뜻에 반해 자신을 고백했다고 하겠는데, 그가 순종적인 대변자가 되기만을 바라던 공동의 신앙에 헌신했기 때문이다. 반대로 근대 이래 독창성을 극단적으로 숭배하게 되고, 그것이 가치의 척도가 되면서, 독창성을 우선시키게 된 것이다.

"끈기있게든, 초조하게든, 그대를 가장 대치 불가능한 존재로 만들라"라는 지드A. Gide의 권고는, 예술이 더 이상 각자의 환원 불가능한 자주성밖에 증언하지 말아야 할 것으로 보이는 시대의 좌우명이 되었다.

각 종족과 각 세기는 스스로의 기대에 부응하는 요소들, 그리하여 그 종족과 세기의 의미를 그들 자신도 예상하지 못하는 가운데 나타낼 그런 요소들을 현실에서 추출하고 정돈한다. 그 요소들을 이젠 각 개인이 서로 다른 비율로 개입하여 걸러내고 자신의 능력에 맞춘다. 그는 그것들을 근본적으로

339. 판 데르 베이던, 〈최후의 심판〉 세부, 1444-1448. 본 오텔디외.
위대한 미술가에게 있어서
개인적인 것과 집단적인 것은
결합되어 있다. 히에로니무스 보스의
영감에 들어가 있는 모든 개인적인
것에도 불구하고, 그 영감은
판 데르 베이던 같은 화가에게도
역시 나타나 있는, 끝나가는 중세에서
오는 영감도 어느 정도 반영하고 있다.

변화시키기거나, 거기에 반대되는 태도를 취하는 경우도 생기겠지만, 언제나 그것들과 관련하여 입장을 취할 것이다.

히에로니무스 보스는 우리에게 자신의 내밀한 비밀을 고백했다. 그렇다, 그러나 동시에 15세기의 끝나가는 중세의 비밀도 알려 줬던 것이다. 그가 그의 독자성을 쟁취하여 자신을 고립시키는 정확한 경계선은 어디에 있는가? 그는 또한, 예컨대 이탈리아 유파와는 너무나 다른 북부지방 유파들의 공동체를 만드는 그의 종족의 영혼에도 속한다. 또 그것보다 훨씬 더한 것이 있다! 그 자신을, 중세를, 북부지방의 계보를 넘어서서, 그는 전체 인류에 속하는 불안을 구현하고 표현한다.(도판 339)

이리하여 개인의 무의식은 몇 년 전 이래 발전되어 온 새로운 관념, 집단 무의식, 복수의 집단 무의식들이라는 관념과 점점 더 불가분리한 것으로 밝혀진다. 융은 많은 원형이라는 것들이, 우리 내면에까지 살아남아 있는 가장 원시적인 정신 상태, 최초의 인간들의 정신 상태임을 밝혔다.

무의식의 층들이 구성되어 있는 양상은, 마치 아시리아의 고대 신전 지구라트[33)]처럼 각 층은 그 다음 층이 솟아오를 기반이 되어 있다. 정신이 태어나게 하는 이미지들을 비교해 보면, 우선, 시간과 공간상으로 보편적이고 따라서 인류에 내재적인 어떤 항존 요소들이 드러날 것이다. 다음, 시공적으로 한결 한정된 다른 항존 요소들이 어떤 집단들에서 나타나고, 그들의 경계에서 사라질 것이다. 그것들은 한 문명, 한 민족, 한 계급에서 발견되는 것인 것이다…. 마지막으로 또 다른 항존 요소들이, 한 시대에만 속하고 그 시대를 그 시대의 특수성 가운데 규정해 주는 것으로 드러날 것이다…. 그리고 마침내 개인이 나타나 그 전체를 완성하면서, 그가 결부되어 있는 집단, 아니 여러 집단들의 항존 요소들에 자신의 특이한 성격을 부여할 것이다. 거기에서도 더 나아가, 그 개인에게 있어서 그의 이어지는 시기들을, 그 시기들 각각의 다른 문제들과, 그것들을 다루는 그 각각의 특이한 방식들과 더불어 구별할 수 있을 것이다.

이와 같은 사실을 확인함은, 너무 한정되고 너무 체계적인 방법은 어떤 것

이나 버리지 않을 수 없게 한다. 텐H. A. Taine의 경우처럼 작품에서 어떤 종족과 어떤 환경과 어떤 시대의 결과물만을 인지하는 방법에 어떻게 만족할 수 있겠는가? 하지만 더더구나, 오늘날 지고至高한 개인—어떤 것에 의해서도 준비되지도, 설명되지도 않으며 일체의 영향에서 벗어날 힘을 가진 새로운 개체인 양, 느닷없이 솟아오르는 천재—을 생각하는, 그런 방법으로 그칠 것인가?

그리고 문제되는 것이 오직 무의식만이랴! 우리가 게다가 의식에도 질문을 던진다면, 어떻게 될까? 여기에서는 미술가가 스스로 이룩한 사상들뿐만 아니라, 사람들이 그에게 형성케 한, 사람들이 그의 지적 형성 과정에서 가르쳐 준, 그가 가정적 사회적 지적 환경에서 받아들인 사상들까지, 그 모든 것이 상호 개입한다….

어둡고 본능적인 측면에서든, 명징하고 성찰적인 측면에서든 복잡한 혼합상이 똑같이 발견되는 것이다. 인간 존재는 내면으로부터는 무의식이, 외부로부터는 사상이 그에게 가하는 작용의 결과로 나타나지만, 그러나 또한 스스로를 정복하고 확립하기를 바라고, 전력을 다해 그 자신에게만 귀속되려는 경향이 있는 **자아**를 가진 존재이기도 하다.

미술작품은 이와 같이, 이를테면, 의식과 무의식, 집단적인 것과 개인적인 것이 기이하게 뒤섞이는, 동시적이고 중첩되는 복수의 해독들을 제의하는데, 우리의 시선은 그 여러 해독들을 통째로 수행하는 것이다. 그렇더라도 마치 눈이 눈앞의 광경에서 받는 전체적인 인상을 잃지 않으면서도 전경, 후경 등 그 연속적인 단계들에 시선을 맞출 수 있듯이, 우리가 주의하여 그 각각을 구별하는 것이 불가능하지 않다. 그런 전체적인 인상이 계속 보존되고 존중되기만 한다면, 작품 분석은 일련의 구별되는 해명으로써 작품의 그렇게 다양한 구성 층위들의 존재를 밝혀내기에 이를 것이다. 그 예증을 개략적으로 보여 줄 수 있다.

종족에서 오는 것

미술가와 그 작품을 통해 가장 넓고 가장 전체적인 인류가 표현된다는 것은

히에로니무스 보스와 들라크루아의 예가 지나칠 만큼 보여 주었다. 연구의 장을 제한한다면, 우선 종족 집단이 나타난다. 종족이라는 말은 오늘날 사용하기에 미묘한데, 해로운 정치적인 사용으로 그 평판이 큰 위험에 처하게 되었기 때문이다. 그러나 역 방향의 과격함으로 그토록 자명한 관념을, 그 성격을 획정하기가 어렵다고는 해도, 부정한다는 것은 터무니없는 일일 것이다.

기실, 과학이 아직 그 원인들을 확실하게 파악하지 못하고 있지만, 고유한 특징들로써 구별되는 인간 집단들이 존재한다. 유전인가? 해당 지역에 심어진 식물들의 특성들 역시 결정하는 주변 조건과 기후 조건에 오랜 시간 동안 적응한 결과인가? 동일하고 항구적인 문화의 서서한 작용인가? 그 점을 뭐라고 말할 수 없겠지만, 그러나 중요한 것은 인간 집단이 존재하며 다른 인간 집단들과 구별된다는 사실이다. 한 인간 집단은 자체의 특이한 심리를 가지고 있으며, 그 심리에서는 무의식의 결정이 큰 역할을 차지하고 있는 것이다. 논증의 도움으로 여기에 이의를 제기할 수 있다는 것은 대수로운 일이 아니다. 미술작품은 그 이미지들을 통해 그것이 명백한 사실임을 말해 준다. 그 이미지들을 바라보고 그것들의 말없는 설명을 느낄 줄 아는 것으로 충분하다.

소묘에 대한 검토는 —그것은 글씨에 대한 것보다 훨씬 더 유연하고 복잡한 필적학이라고 하겠는데—그것만으로 곧, 그러한 집단의 혈통을 특징짓는 표현의 항존 요소들을 드러낸다. 그 항존 요소들은 너무나 뚜렷하므로, 전문가들에게 그들의 진단을 내릴 수 있게 하는 경험적인 토대를 제공한다. 대체 어떤 전문가가 15세기의 플랑드르나 독일의 소묘작품을 당대의 프랑스나 이탈리아의 소묘작품과 혼동하겠는가?(도판 340-342)

플랑드르의 소묘는 부서진 것 같고 모나다. 그것은 소묘가 선을 합리적으로 정돈할 능력이 없음을 보여 준다. 그것은 형태에서 지각하는 계기적繼起的인 방향들을 양순하게 따라가는 시선을 나타내지만, 그 방향들을 조화롭게 연결하는 데에 조금도 개의하지 않는다. 독일의 소묘는 대상을 고통스럽게 찾아가는 노력, 착잡하고 거친 선들로써 그보다 한 발짝 더 나아가는

데, 그 양상은 꼬부라지고 뒤틀린 모습들과 수많이 늘어나는 격렬하고 경련적인 세목들로 나타난다. 반대로 이탈리아의 소묘는 권위에 찬 자재로움으로 형태를 대뜸, 기하학이 제공하는 확고한 모델들에 맞추며, 프랑스의 소묘는 그 역시 지적이며 연속성과 논리성으로써, 특히 조화로써 짜인다는 것이 그대로 보이지만, 그 조화는 이탈리아의 경우보다 덜 확연한데, 더 굴곡지고 부드러우며, 더 의외적임과 동시에 더 불확실하지만, 또한 더 우아하기도 하다.

그 모든 것들은 우리에게 나타나 보이며 분명하게 해독되는, 유파들과 인간 집단들의 깊은 성격들이 아닌가? 그 분명한 정도는, 역시 아주 구별되고 아주 시사적인 국민적인 필체들의 경우와도 같다. 미술가가 여러 영향들을 받았다거나, 다른 지역들 사이를 왕래했다거나 하는 등의 사실이, 첫눈에는 어리둥절하게 할 일련의 변화 단계들을 만들어낼 수 있지만, 정보들을 갖춘 끈기있는 분석에 의한다면 그 표면적인 혼란은 확실하게 정리되고, 근본적

340. 피사넬로, 〈성 크리스토프[34]〉와
나사 장의를 걸친 여인〉.
로테르담 보이만스미술관,
쾨니히스 컬렉션.
341. 프랑스 유파 작품, 〈어떤 성인〉.
파리 루브르박물관.(p.555 왼쪽)
342. 15세기 플랑드르 유파 작품
〈예수 십자가 하강에 대한 습작〉.
(p.555 오른쪽)

유파에 따른 특이한 소묘 양상은 민족의
영혼을 드러내는 필적학의 대상이 된다.

인 성격들이 되나타날 것이다.

작품 창작의 단 하나의 요소가 그토록 명백히 확인시키는 것은, 모든 요소들이 어우러져 상호 확인을 하는 작품 전체에서는 훨씬 더 큰 힘으로써 생생히 나타날 것이다. 그렇게 드러나는 것들은 미술작품에서 너무나 핵심적인 것이어서, 조각이나 심지어 건축에서도 되발견된다. 이에 관해서는, 제르맹 바쟁Germain Bazin이 중세의 인물 작품들에서 게르만적 재질才質과 프랑스적 재질의 전통적인 모순적 대립을 증명하기 위해 1931년에 간행한, 양쪽 작품들에 대한 일련의 비교를 환기하는 것으로 족할 것이다.[16] 특히 밤베르크에 있는 예언자 요나 상像과 샤르트르에 있는 성 테오도루스 상의 비교는 암시적이다. 상보적이기에 서로를 끌어당기고 동시에 너무나 다르기에 서로 부딪히는 그 양쪽 기질의 모든 비밀이 뚜렷이 나타나 있지 않은가? 삶을 넉넉하게 하는 온화하고 비옥한 땅에서 태어난 프랑스인은, 부드럽고 평온한 얼굴, 신뢰와 쉽게 맺어지는 관계를 약속하는 조용하면서도 열린 태도를 보여 준

343. 〈예언자 요나〉. 밤베르크대성당.(왼쪽)
344. 〈성 테오도루스〉. 샤르트르대성당 남문.(오른쪽)

종족의 성격이 그들의 미술에 의해 상상된 인물 유형 속에 반영되는 것이다.

다. 침투할 수 없는 숲들, 불모의 땅, 다스리기 힘든 비바람 등과 아득히 오랜 옛날부터 싸워야 했던 게르만인은 반격하듯 공격적이고 경계심으로 방어적이어서, 힘차고 육중한 모습으로 나아갔으며, 불안과 난폭성이 나란히 있는 모순적인 미적 부를 가진, 무질서한 작품세계를 힘들여 조직했다. 그렇다면 예컨대, 광대한 집단의 반영反映인, 중국의 미술과 유럽의 미술을 마주 세워 놓는다면 어떨 것인가? 그 둘 각각에 서로 전혀 다른, 거의 양립할 수 없는 정신적 세계가 나타날 것이다.(도판 343, 344)

문명에서 오는 것

더 이상 지역적인 분할에 국한하지 않고 거기에 또한 시간적인 발전을 조합시켜, 두 요인 즉 공간과 시간에서 태어나는 문명권들에 질문을 던져 볼 수도 있을 것이다. 단 한 지역, 지중해 유역 주위에서 각각 메소포타미아의 재질과 그리스의 재질과 기독교의 재질을 대표하는 세 작품을 취해 보라. 그리

고 그 세 재질의 관계가 한결 더 유효한 것이 되기 위해 그 각각에, 각각의 신을 두고 만든 이미지를 요구하라. 인간이 자신과 세계 사이에 수립하는 전 관계가 곧 거기에 솔직하게, 금방 파악될 수 있을 만큼 —사유思惟에 의한 해석과 글에서라면 아마 오랫동안 주저함이 있을 점들에서도— 드러날 것이다. 아시리아인들은 악령 파주주를 표상한 〈남동풍〉에서 —거기에 이미 동물화된 모습이 부여되어 있고, 그 모습에서 나중에 사람들은 악마를 인지하게 되지만— 초자연적인 세계에 대한, 노예 상태와 고통을 만들려고 하는 불길한 힘에 대한 두려움을 표현한다. 그리스인들은 제우스 상에 부여한 균형과 단정하고 매끈매끈한 입체성으로써, 사고를 지배하는 법칙과 천지창조를 지휘하는 법칙 사이에 인간이 이성을 통해 이룰 수 있었던 완벽한 조화를 보여 준다. 인간과 세계의 이러한 화합에 기도교인들은 한 번의 도약을, 신이 인간의 고통에 육신 속에서까지 참여하기 위해 인간의 고통스러운 몸의 형태를 갖춤으로써 자신과 인간 사이를 잇고자 한, 그 전적인 의미로서의 사랑의, 친화의 도약을 더한다. 인류 역사의 세 주요한 시기가 강력히 현현하고 있는 그 세 이미지가 나란히 놓일 때, 어떤 웅변적인 이야기를 들려주지 않겠는가?(도판 345-348)

정확성을 한 단계 더 높이면, 그 거대한 문명들 가운데 하나만을 검토하여, 우선 나타났던 그 근본적인 통일성 한가운데서도 다양성을 이루는 연속적인 여러 국면들을 식별할 수 있을 것이다. 저 십자가 위에 못 박힌 그리스도를 기독교인들은 세기에 따라 어떻게 나타냈던가, 따라서 어떻게 상상했던가? 아마도 사람들은 성 프란체스코가 서양인들의 영혼에 가져온 깊은 충격에 대해 배웠을 것이다. 우리는 그것을, 시간적인 경과가 다만 두 세대에 걸쳐 있음으로써 놀랄 만큼 엄밀하게 압축되어 있는, 다음에 살펴볼 세 작품을 통해서만큼 잘 느낄 수 있을까? 알고 있는 바이지만, 13세기에 이탈리아의 재질才質이 확립된 최초의 미술 유파의 하나가 루카Luca에서 발전했다. 그 유파에서는 특히 다수의 큰 그리스도 십자가 수난상들을 제작하여, 그것들이 교회의 '대들보'보다 더 높은 곳에 배치되었는데, 그 주 제작자가 베를링

345. 아시리아 미술: 〈남동풍〉. 파리 루브르박물관. (왼쪽)
346. 그리스 미술: 〈아테나[35] 파르테노스〉, 금과 상아로 제작한 페이디아스 작품의 축소 복제품. 아테네 국립고고학박물관. (오른
한 문명이 그 신들을 상상하고 표상하는 방식은 그 영혼을 드러낸다. 아시리아의 마법은 그리스의 이성에 대립된다.

기에리Berlinghieri 家의 아틀리에였다.

유파의 수장인 아버지 베를링기에리가 제작한 것으로 루카회화관에 전시
되어 있는 작품은 이미, 비잔틴의 성화 전통 양식을 벗어난 그리스도를 보여
준다. 그리스도는 이전에 걸치고 있던 장의를 더 이상 입지 않고 허리에 주
름 잡힌 천만을 두른, 거의 나신인 채로, 십자가 위에서 그의 박해받은 육체
를 노출하고 있는데, 그러나 그의 얼굴은 신적인 위엄을 버리지 않은, 기진

하지만 평정한 모습을 유지하고 있다. 여기서 오직 문제되는 것은, 성교회가 특히 그리스도 단성론單性論의 이단에 반대하고, 그리스도는 신적인 본성으로 제한되지 않았으며 정녕 형벌 기구 위에서 자신의 육신으로 고통을 당했다는 것을 증명하는 것이다.(도판 349)

한 세대가 지나간다. 그러자 성 프란체스코의 그리스도 수난상 명장名匠의 작품으로 여겨지는, 현재 페루자회화관에 소장되어 있는 그리스도 수난상이 태어난다. 얼마나 큰 변화를 그것은 보여 주는가! 몸은 그것을 쥐어짜는 경련 가운데 활처럼 휘어 있고, 머리가 아래로 떨어지듯 기울어 임종의 고통에 있는 인체의 비참이 강조되어 있다. 얼굴은 고통의 흔적과 그로 인한 피폐함을 표출하고 있는데, 그 양상은 베를링기에리 아틀리에에서 제작된 것으로 현재 피렌체에 있는, 찬탄을 일으키는 수난상에서는 훨씬 더 격렬하다. 이 작품에서 얼굴은 쓰라린 표정의 수축된 입과, 격렬하게 응축되고 좌우로 당겨진 눈썹 사이에서 해체되는 듯하다.(도판 350, 351)

347. 〈제우스〉, 올림피아에 있는 페이디아스 작품의 축소 복제품. 코펜하겐 뉴칼스베아재단.(왼쪽)
348. 〈부르고뉴 지방의 그리스도〉, 15세기 말. 파리 루브르박물관.(오른쪽)

평온하나 정념을 결한 완전성을 지닌 고대의 제우스와, 인간과 그 고통 가운데 육화된 중세의 그리스도 사이에도 차이는 크다.

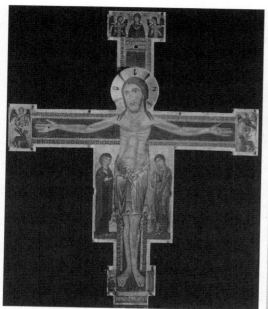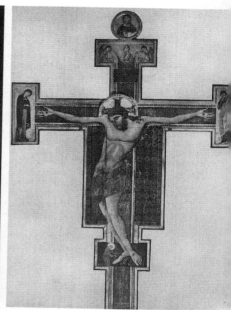

349. 베를링기에리, 〈십자가에 못 박힌 그리스도〉, 13세기. 루카회화관.(왼쪽)
350. 성 프란체스코의 그리스도 수난상 명장, 〈십자가에 못 박힌 그리스도〉. 페루자회화관.(오른쪽)

같은 아틀리에에서도 한 세대에서 다른 한 세대로 넘어가면서 다른 감성이 표출된다. 그리스도는 평정한 모습에서
극도로 고통스러운 모습으로 변하는 것이다.

그런데 페루자의 수난상에서 십자가에 못 박힌 그리스도의 발 옆에서 그,
못에 뚫려 피 흘리는 발에 대한 명상에 깊이 잠겨 있는 성 프란체스코의 축
소된 형상은, 그의 사랑과 연민의 숨결이 어디에서 오는지, 충분히 지적해
주고 있다. 그는 그의 신이 얼마나 진정으로 인간 조건을 체현했는지, 더 이
상 공허한 위대성으로써 숨기지 말아야 한다고 생각하는 것이다. 성 프란체
스코가 그리스도의 수난의 상처를 그 자신의 육체 가운데 느끼고, 그리스도
스스로 받기를 바랐던 고통을 되풀이해 나누었던 것과 마찬가지로, 화가는
그의 예술로써 신자들을 그 고통의 공유에 다가가게 하도록 노력하는 것이
다. 11세기 말에 저, 쇼비니(프랑스 비엔 도道)의 노트르담 성당의 벽화가 표
현한 것도 이와 다른 것이겠는가? 그 벽화에서 모든 기독교인들이 그리스도

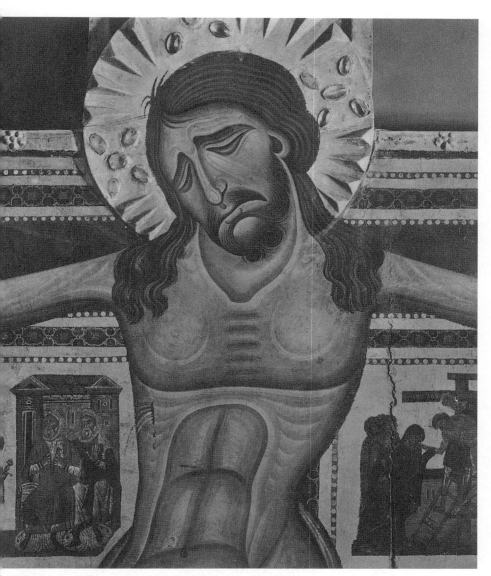

베를링기에리 가家 아틀리에, 〈십자가에 못 박힌 그리스도〉 세부, 13세기. 피렌체.

가 그의 십자가를 지고 가는 것을 돕고 있는데, 그 십자가가 그 집단 전체의 짐이 되었기 때문이다.

사회 집단에서 오는 것

이상으로 살펴본, 대집단들에서 오는 표현양식 내부에서 서로 구별되는 더 작은 집단들의 특이한 표현양식으로 한 단계 더 나아가 보기로 하자. 위와 같은 방법으로, 더 한정된 집단, 예컨대 한 사회계급의 발전을 따라가 볼 수 있을 것이다.

18세기 말, 부르주아 계급은 그들이 아주 오래전부터 추구하던 목적을 이룬다. 그들의 봉기로, 그들이 시기하고 증오한 귀족 계급과 너무 배타적으로 연대하고 있던 왕정은 뒤흔들리고, 머지않아 무너지게 된다. 부르주아 계급은 모든 힘을 다해 구체제의 전복을 준비하고, 그것은 혁명이 돌발시키는 균

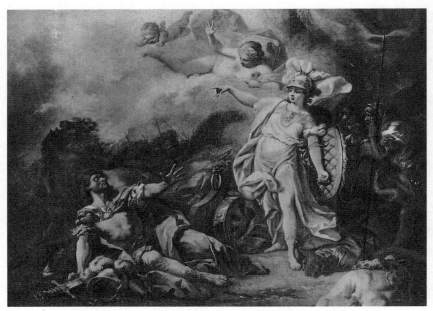

352. 다비드, 〈마르스와 미네르바의 싸움〉, 1771년 아카데미 프랑세즈 현상 공모전의 이등상 수상작. 파리 루브르박물관.

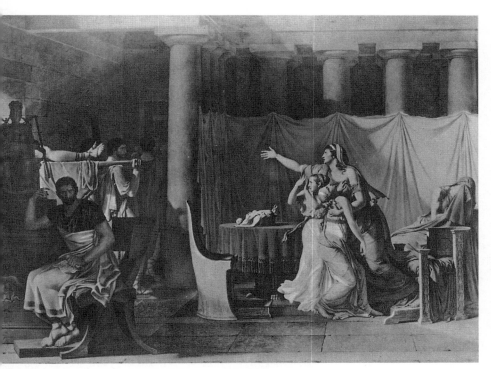

다비드, 〈브루투스와 주검이 되어 돌아온 아들들〉, 1789. 파리 루브르박물관.
드는 먼저 18세기 귀족 계급의 취향을, 그다음 부상하는 부르주아 계급의 간결한 취향을 반영했다.

열로 그들에게 유리하게 실현되게 되는 것이다. 그때 그들은 하층계급을 자신들과 연대시키고 두 계급 모두의 공동의 지배자에게 봉기시키기 위해, 하층민들의 비참 앞에서 사회 상층부의 호화로운 과도한 사치를 고발하기에 열중했다. 왕비 목걸이의 일화에 대한 강조와, 그 일화가 여론에 일으킨 엄청난 반향은 오늘날이라면 정치 프로파간다라고 부를 그런 투쟁의 성격을 잘 보여 준다. 그런 투쟁의 훨씬 더 자연발생적이고 훨씬 더 무의식적이면서도 똑같이 강력한 표현을 미술에서 찾을 수 있을 것이다.(도판 352, 353)

부르주아 계급의 부상이 점점 더 확립되어 갈수록, 그들의 취향은 장식 가운데, 건축 가운데 점점 더 나타나고, 18세기는 점점 더 엄격하게 검소한 방향으로 나아갔다. 피상적인 역사가라면 거기에서 당시의 폼페이 발견과 고

대 부활의 효과를 증명하려고 할 것이다. 그렇다면 그 고대 부활 자체가 한 좋은 기회가 되었음을 어째서 보지 못하는가? 명확치는 않으나 거역 못할 어떤 열망이 그 기회를 놓치지 않고 이용한 것이었다. 부르주아 계급은 거리 낌 없이 로마의 덕을, 특히 로마공화국의 덕을 앙양했는데, 그것은 바로 그들이 부각시키고자 했던 그들 자신의 덕의 메아리였던 것이다.

18세기 후반의 신고전주의는 브루투스나 호라티우스 같은 로마공화국 인사들에 대한 의도적인 예찬의 필연적 귀결인 것이다. 그것이 어디를 지향하는지, 우리는 잘 알 수 있다. 부르주아들의 집들의 외면外面은 머지않아 장식 없는 장중함을 가진 간결한 양식을 창조하게 되는데, 그것은 그 부상하는 계급이 스스로를 장식한 정직성의 질책하는 얼굴 같은 것이라고 하겠다. 그들은 로마의 주부들이 자신의 보석들을 조국에 바치는 행동을 환기하기를 좋아했다. 엄격한 균제 속의 육중한 석조, 장식의 배제, 매끈매끈한 텅 빈 표면 등은 새로운 영혼의 화신이었다.

바로 그 부르주아 계급이 탐낸 위치를 얻지 못하게 하던 구체제를 타도한다는 그들의 목적을 마침내 달성하게 되면, 그리하여, 그들이 폭발시킨 하층민들의 분노를 두려움에 차 진압한 후 이젠 그들 차례로 권력을, 국가의 선두를 점하게 되면, 그들이 마침내 선망의 대상이던 귀족 계급을 몰아내고 그 반열을 차지하게 되면, 그 모든 엄격함, 그 과시적인 검소함은 사라져 버린다!

그들은 이젠, 그들이 쫓아 버린 자들의 바로 그 옷들을 입는 것밖에 생각하지 않고, 그들에게 알맞은 새로운 양식을 창조하기를 거부하기까지에 이른다. 그들은 말을 통해서는 계속 비방하는, 구체제의 시효 지난 양식들을 유지하거나 부활시키는 것만 생각하는 것이다. 미술이 나타내는 무의식은 그런 위선이 없다. 부르주아 계급의 무의식은 그들에게 그들 자신의 가구들이 아니라, 앙리 2세에서 루이 15세에 이르는 소멸된 시기들의 양식에 따라 그들이 열심히 흉내 낸 가구들을 갖추도록 충동하는 것이다. 그들이 기여한 바가 여간 많지 않은 루이 16세 기期의 양식으로 말할 것 같으면, 그것을 그

들은 조금도 그런 정도로 높이 평가하지 않는다. 그것이 호화로움을 결하고 있기 때문이라는 것이다. 그들은 그것이 '충분히 부티가 나'지 않는다고 깎아내린다!

부르주아 계급의 전성기인 제이 제정기에는 그들이 승리하기 전에 표방했던 이상理想의 부정이기까지 한 양식이 나타나게 된다. 그 양식이 보이는 값비싼 재료와 세밀한 장식의 과잉과 남용은, 이젠 그들이 대리석과 귀금속뿐만 아니라, 그러한 작업의 노동 시간에 가당한 인력 자산을 마음껏 보유하게 된 그들의 번영을 증언할 따름이다. 한 사회계급의 마음의 밑바닥에서 작용하고 있는 은밀한 동기와 그 계급 자체의 발전 양상을 명백히 보여 주기 위해서는 한두 이미지만으로 충분하지 않겠는가?(도판 35)

개인에게서 오는 것

연구의 폭을 다시 좁히면, 그 좁아진 연구영역에는, 19세기가 미술의 실체 자체로 간주하고 싶어 했던, 개인과 그 환원 불가능한 특이성밖에 더 이상 들어갈 수 없게 된다.

미술가 자신에 대한 가장 큰 포기를 요구하는 장르, 즉 미술가가 다른 한 존재의 본질을 포착하기 위해 전적으로 긴장되어야 할 초상 장르에서도, 그 자신의 개성이 그의 모델이 가지는 중요성과 경쟁하는 중요성을 얻게 되는 것이다.

실베스트르T. Silvestre는 들라크루아의 〈브뤼야스 씨〉를 논평하면서 섬세하게 이렇게 지적한 바 있다. "브뤼야스 씨는 이 작품에서 들라크루아의 선입관과 결정決定을 거침으로써, 우리가 우리 자신에게 우리 자신으로 보이는 것보다 더 자신처럼, 또 동시에 덜 자신처럼 보인다. 그것은 화가의 천성이 모델의 천성 속에서, 마치 밀가루 반죽 속의 효모처럼 발효하고 있기 때문이다."

말라르메의 용모를 세 위대한 화가, 마네, 르누아르, 고갱이 차례차례로 그려 놓은 바 있는데, 그 각각의 작품 속에서 물론 우리는 말라르메를, 그들

354. 데르킨데렌, 〈말라르메 초상〉. 오테를로 크뢸러뮐러미술관. (위 왼쪽)
355. 르누아르, 〈말라르메 초상〉, 1890. 파리 루브르박물관. (위 오른쪽)
356. 마네, 〈말라르메 초상〉, 1876. 파리 루브르박물관. (아래)

초상화가는 그의 모델을 그림과 동시에 자신을 나타낸다. 화가마다 다른 말라르메가 있다.

357. 고갱, 〈말라르메 초상〉, 판화, 1891.
파리 국립도서관.(위)
358. 말라르메의 사진.(아래)

모두가 일치해 간파하고 묘사한 여러 신체적 특징들의 확인을 통해 알아볼 수 있다. 그렇더라도 또 얼마나 다양한가! 거의 병립할 수 없을 정도로 다른 세 존재가 나타나 있는 것이다. 정녕 그 각각에게서 미술가가 관찰한 것으로 여겨지는 시인의 존재만큼이나 미술가 자신의 존재를 시인하지 않을 수 없다. 시인이 아무리 저명한 사람일지라도, 아주 폭넓은 정도로, 화가가 자기 자신의 실재를 나타내기 위해 도약하는 발판, 하나의 핑계에 지나지 않는 것이다.(도판 354-358)

사교계의 사회적 관계에 열중하는 세련된 대 부르주아였던 마네는, 특히 로마 가街의 자택 화요 모임[36]의 탁월하게 말 잘하는 주인, 말라르메를 본다. 잠시 몽상에 빠진 시인은 소파 위에 태평하게 몸을 뉜 채, 그의 시가의 연기를 시선으로 따르면서, 방문객들을 경탄케 하는 그 현혹적인 한담을 일순 중지했을 뿐이다. 아마 '패덕한 시인에게'[37] 바치는 그 자신의 시구를 중얼거리고 있는지도 모른다.

이 담갈색 시가로 나는
일순 내 영감에 불붙이려니[38]

그는 반짝이는 기지요, 발랄하고 날카로운 지성인 것이다.

마네가 자기 자신의 신경의 예민한 떨림을 감지한, 그 거의 사교계적인 말라르메는 르누아르의 시선 밑에서는 대조적으로 평온하고 거의 존재감 없는 인물이 된다. 몸이 꽉 끼이는 상의, 풍부하게 흐르는 피가 불그스레하게 물들이는 얼굴, 끝이 반듯이 뾰족하게 이루어지도록 자른 턱수염 등은 앞에 나서지 않는 공무원, 자신의 무게를 보여 주지 못하여 경우에 따라서는 학생들에게 들볶이기도 하는 영어 선생님을 말해 준다. 르누아르처럼 소시민으로서 장인匠人 집안 출신인 그는 강하고 활력있는 육체적 건강을 환기하는데, 그것은 사회생활의 치사스러운 속박에 어렵게 갇혀 있으나, 그렇더라도 그 속박을, 거기에 반항하는 것이 무익할 건전한 기율로 받아들이는 것이다.

그러한 말라르메가 고갱의 시선 밑에서는 어떻게 되는가? 마음 놓게 하는 살 오른 외양은 사절謝絶. 움푹 들어가고 야윈 볼은 잘 면도되어 있지 않고, 은밀한 괴로움이, 비스듬한 코와 예리한 선을 보이는, 뼈마디가 드러난 얼굴을 덮고 있다. 〈열반〉이라는 작품에서 메이에르 드 한Meijer de Haan 뒤에(렘브란트의 경우 성 마태의 천사를 그려 넣었었던 그 자리!) 험상궂은 모습의 한 기이한 인물이 나타나 있었던 것처럼, 여기서 시인의 표상이 되어 그에게 영혼의 모든 평화를 거부하는 것은 에드거 포Edgar A. Poe의 절망적인 검은 까마귀, '네버 모어never more'[39]라는 소리로 귀를 후비는 어두운 동물인 것이다.[17] 고갱은 그를 괴롭히는 불만족을 피해 이국적인 것, 신비로운 것으로 달아났다. 그는 그 까마귀 울음소리에서 그 불만족을 느꼈고, 문명의 층들을 모두 넘어 원시시대의 기원에까지 올라가고 싶어 했던 것이다. 그는 여기서 그 울음소리의 메아리를 그 기이하게 뾰족한 귀, 악마의, 혹은 목신—말라르메의 작품에서도 춤추고 있는 그 목신[40]—의 귀에서 찾는다. 그는 그것을 창작해 낸 것일까? 아니다. 몇 년 전 기자에게 응했던 인터뷰에서 시인 자신의 질녀가, 그 귀에서 그 세부적인 특징을 주목하고, 그것이 가정의 유전이며 자기 아저씨가 이미 그 격세 유전적 특징을 말한 적이 있다고 확인한 바 있다.

말라르메의 초상을 두고 살펴본 위의 내용이야말로 우리가 그토록 큰 중요성을 부여한 그 선택의 작용 양상에 대한 예증이 아니겠는가? 각 미술가가 말라르메에게서 본 것은 적어도 잠재적으로는 실제로 그에게 있었던 것이다. 그것은, 주어진 자연의 한없는 다양성 가운데 먹이로서 자기가 먹고 싶은 것만을 취하는 가지각색의 동물 종들의 경우와 같지 않은가? 마찬가지로 미술가는 그의 기대에 부응하는 양식만을 먹는 것이다. 그리고 그가 그렇게 밝히게 되는 그 기대는, 동시에 그를 특징짓는 것이다.

삶의 시기에서 오는 것

인간의 삶! 인간은 그의 내면에 그의 항존 요소들을 지니고 있다. 그는 그것들에서 그의 지속성을 얻는다. 그러나 그는 또한 다양성도 가지고 있다. 얼

359. 테오도르 루소,
〈포시유 고개에서 본 알프스 산맥〉, 1833.
코펜하겐 뉴칼스베아재단.(위)
360. 젝스라포시유. 알프스 산맥 원경.(아래)

마나 많은 가능한 존재들이 때로 그의 내면에서 윤곽이 잡히다가, 흔히 유산
되고 마는가! 얼마나 많은 존재들이 그의 각 시기의 부름에, 잇따라 깨어났
던가! 회화는 충실한 기록자로서, 변화를 따라 그리는 그래프처럼, 유일한
테마인 자아가 변화상을 표출하는 연속적인 시기들에 대한 증언이 될 것이
다.

　테오도르 루소Théodore Rousseau는 글자 그대로의 사실주의자로 통하는데, 그
로 하여 오늘날 부당한 평가 절하를 당하고 있다. 그런 심판은 재심될 만하

다. 그는 똑같은 장소에서, 똑같은 풍경 앞에 두 번에 걸쳐 이젤을 세운 적이 있다. 눈과 얼음의 반짝임으로 지평선을 막고 있는 몽블랑 연봉들을 마주한 포시유 고개에서였다. 화면 구성은 상당히 정확히 일치하지만, 그만큼 달라 보이는 두 그림을 보는 것도 드물 것이다. 그것은, 한 그림에서는 루소의 청춘이, 다른 그림에서는 그의 노년이 표현되어 있기 때문이다.

첫번째는 1833년 가을인데, 루소는 그의 전 낭만적 열정 가운데, 자신의 내면에서 미친 듯이 날뛰는 힘의 무서운 소리밖에 느끼지 못한다. 채워지지 않는 욕구로 날뛰는 그 힘은 무엇보다도, 전복적이고 파괴적인 격동을 일으킬지라도 스스로를 소진시켜 버리기를 탐욕한다. 그렇게 낭만적 열정에 자신을 맡긴 그는 기꺼이 "일어나라, 내 바라는 풍우여!"라는 르네[41]의 외침을

361. 테오도르 루소, 〈포시유 고개에서 본 알프스 산맥을 그리기 위한 소묘〉, 1863.
미술은 인간의 삶의 시기들을 반영한다. 삼십 년 동안에 루소는 청춘의 열정적인 비전에서 노년의 평온으로 옮겨 갔다.

따라 소리칠 듯하다. 비죽비죽하게 부러진 오래된 전나무들, 침식작용으로 깎여 나가 날카로워진 바위들이 떨어져 서 있는 사이로, 폭풍우가 뒤흔드는 들판이 나타나 있는데, 그 폭풍우는 시커먼 구름들을 모으고, 폭우를 터뜨리고, 알프스 산맥 위에 천둥 번개를 번쩍이게 한다. 그 날카로운 빛과 육중한 어둠의 카오스가 순간적으로 이루는 빛의 톱니는 아득한 옛날로부터의 자연과의 싸움을 이야기해 주는 듯하다. 그 대지의 힘의 폭발과 어우러져 루소는 자신이 초조함으로 떨고 있음을 느낀다. 자연은 화가의 숨 가쁘고 열광에 찬 상상력을 미친 듯이 달려 끌고 가는 야생마 같다. 사람들은 그가 그때 토해낸 탄성을 기억해 두었다. "신이여, 만세! 위대한 미술가여, 만세!"(도판 359)

그 후 수십 년이 지나갔고, 사람은 변했다. 1863년 여름의 어느 날, 그는 그토록 큰 열정의 열병을 앓았던 거의 바로 그 장소에 다시 서게 된다. 그의 내면에는 이젠 연륜에서 오는 평화, 가까워진 삶의 종말에 기인하는 평온만이 있다. 더 살날이 겨우 네 해밖에 없는 것이다. 그는 죽음이 점점 다가옴을, 자신이 소유하고 있는 많지 않은 힘이 소멸되고 자신의 몸이 먼지로 돌아갈 순간을 어렴풋이 느낀다. 더 이상, 세계에 격정적으로 몸을 던져 열망에 차 달려가며 세계를 휩쓸려고 하지 않는다. 그는 자신이 거의 아무것도 아니지만, 그러나 그 아무것도 아닌 것이 의식이 있으며, 모든 것이 마음을 뒤흔드는 존재라는 것을 안다.(도판 361)

그래 그는 멈춰 서서 숨을 죽이고 듣고 보기를 택한다! 명상을 발견한 것이다. 무한의 압도적인 현전現前에 사로잡히는 것이 그의 차례가 된 것이다. 그는 더 이상, 공간밖에 생각하지 않고, 가까이 있음에도 불구하고, 그 가열靑烈하게 펼쳐진 무한에 비하면 보잘것없는, 그 바위들, 그 미세한 나무들밖에 생각하지 않는다. 그것들의 그 극적인 형태들은 무한한 빛의 눈부심 가운데 사라진다. 이젠 무한히 광대한 것 가운데 무한히 미소한 것이 던져져 있는 광경만이 나타나 있는 것이다. 하늘은 인간들의 갖가지 열정들의 바깥에서 무연히 텅 비어 있으므로, 얼마나 더 광활한가! 그리고 높은 산봉우리들

자체가 이젠 지평선의 하찮은 변화에 지나지 않는 것처럼 보인다.

이와 같이, 같은 사람이 세계에 그의 목소리를 빌려주어, 우리에게 날카로운 외침과 조용한 중얼거림을 차례로 듣게 하는 것이다. 그에 대해, 그의 내면의 갈등에 대해, 그가 들려주고 싶어 할 수 있었을 어떤 설명보다도 더 많은 것을 두 그림이 말해 준 것이다.

"영혼에게만 말하는 조용한 힘…."

회화, 영혼의 거울

왜냐하면 회화는 영혼의, 무의식의 언어이기 때문이다. 영혼이나 무의식이라는 그 드넓은 대양 한가운데서 생각이란 단단한 땅으로 이루어진 조그만 섬에 지나지 않는다. 그리하여 회화는 존재들의, 그리고 하나의 존재의 모든 것이 방기되어 있는 그 거대한 영역에 도달하는 것이다.

사실, 의식은 무의식의 정상頂上이라기보다 훨씬 더 그 중심이라고 하겠다. 무의식은 의식을 향해 집중하면서 지속적인 압력을 행사한다. 그러나 의식은 어떤 점들에서만 무의식에 양보하고 문을 열어 줄 따름이다. 그 이외의 부분에서는 무의식은 의식을 포위하고, 마치 파도가 해안을 그렇게 하듯 끊임없이 공격하며, 때로는 그 경계를 변경시키기도 하지만, 그 안으로 침투하지는 않는다. 그런데 감성적인 원천에 더 가까운 회화는, 관념을 표현하기에는 말보다 알맞지 않다. 사실 회화가 관념을 표현할 때에는 반드시 그 위험을 전적으로 감내해야 한다. 반면에 그것은 관념 이외의 나머지의 경우에는 선택된 매개체이다.

그것은 정신의 심연의 잠수부이다. 의식이 느끼고 다소간 쉽사리 생각으로써 표현하는 감정들이 있는데, 회화는 그것들을, 지성이 그것의 너무나 명료하고 흔히 너무나 불충실한 언어로 옮겨 놓기 전에 그 원초의 순수함 가운데 보여 주는 것이다.

특히 그것은, 그런 감정들보다 인간 존재의 유기체적인 원천 쪽으로 훨씬 더 멀리 지성의 포착을 벗어나는 모든 것을 쉽사리 나타낸다. 지성은 바깥에

나타나 있는 꽃들을 잘라 태깔 부린 제 꽃다발을 만들지만, 회화는 이미지의 특전이 부여되어 있어서, 그 뿌리와 수많은 잔가지 뿌리들도, 그리고 심지어 그 모든 것들이 영양을 취하고 수액을 이끌어내는 토양까지 빼 오는 것이다. 화가는 그를 매혹하는 꽃부리들을 군상群像으로 배치할 생각만 할 뿐이지만, 그와 동시에 스스로도 알지 못하는 가운데, 부식토가 붙어 있는 그 뿌리의 촉수들을 끌어내는데, 그 부식토에서 그것들은 햇빛에서 떨어진 채 꽃부리들의 색을 만든 생명을 퍼 올리는 것이다. 이 꽃들은 신선하고 생생하고 향기에 차 있지만, 지성이 메마른 식물 표본으로 만들어 제시하는, 가지가 말끔히 잘린 꽃들은 그렇지 않다.

어떤 미술작품이라도 그것이 진지하고 진정한 것일 때, 그것이 모델의 단순한 모방이나 이론의 단순한 적용이 아닐 때, 이와 같은 암묵리의 증언이 담겨 있게 된다. 사람들이 이것을 깨닫기 위해서는 우리 시대가, 영혼의 아직도 알려지지 않은 지대에 우리 시대가 던진 빛이, 있어야 했다.

이와 같이 화가에게 제공되는, 무의식과 직접적으로 접촉할 수 있는 가능성을 활용하기 위해 심지어 한 유파가 결성되기까지 했는데, 그것이 초현실주의이다. 이 유파는 그러한 가능성의 활용을 일종의 사명으로 생각했고, 앙드레 브르통André Breton은 「제이 초현실주의 선언」에서, 초현실주의는 "본질적으로 더 이상 예술작품을 산출하는 데에" 몰두하지 않고, "우리가 거의 알지 못하는 모든 아름다움, 모든 사랑, 모든 덕성이 강렬하게 빛나는, 우리 존재의, 드러나지 않았으나 드러낼 수 있는 부분을 밝히는 데에" 몰두한다고 언명했던 것이다. 그러나 불행하게도 초현실주의는, 언제나 인간의 게으름 때문에 참된 노력을 대체하고 마는 기계적인 방식을 모면하지 못했고, 흔히 인위적인 조작이나 그 유파 자체의 관례적인 창작으로 떨어졌다.

그렇더라도 초현실주의는 놀랄 만한 작품들을 남기게 된다. 막스 에른스트Max Ernst나 탕기Y. Tanguy의 작품들이다. 특히 탕기는 정녕 인간 심연의 밑바닥을 '시각화'했는데, 거기에는 막 태어나는 형태들, 조형세계의 원생동물 격인, 형태의 세포라고 할 수 있을 것 같은 것들이 심해의 박명 가운데 희미

하게 나타난다. 역시 알 수 없는 흐릿한 빛이 흔들리고 있는 공간에서, 해파리나 해초 같은 생존체의 윤곽들이 지나치며 너울거린다. 장차의 발전으로 나아가고 있는 이미지의 발생 자체를 참관하고 있다는 환영을 이보다 더 잘 준 것은 아무것도 없다.(도판 54, 397)

그러나 우리 밑에 심연이 있다면, 또한 우리를 위로 넘어서 있는 심연도 있다. 확인한 바 있지만, 인간은 그의 이성의 너무 경직된 테두리를 벗어나는 것 너머로 나아가고자 할 때, 그가 예감하기는 하지만 그를 넘어서 있는 것에 이르고자 하고, 앞에 무엇인가 있는 듯한 그 무엇일 뿐인 것, 따라서 말로 표현할 수 없는 것과의 접촉을 느끼고자 할 때, 또다시 이미지에 도움을 구하는 것이다. 그 비일상적인 분위기 가운데서는 말은 다시 한번 힘을 잃는다. 이미지만이 거기에 접근할 수 있으며, 종교가 말의 능력을 넘어서는 것을 전달하기 위해 언제나 호소한 것은 이미지였다. 이미 플로티노스Plotinos가 이미지를, 감각과 논리의 실증적 자명성 너머로, 그가 법열法悅이라고 부른 단계에 도달할 수단으로 여겼음을 환기해 두기로 하자. 빛의 결여에 기인해서가 아니라, 차라리 시각이 그 능력을 넘어서는 너무나 강한 빛을 감당하지 못하여 그런 시각의 부실에 기인해 나타나는 또 다른 어둠이 있다고 할 것인데, 그레코에서 렘브란트에 이르는 회화의 위대한 신비주의자들은, 그런 어둠에 맞서는 그들의 힘을 우리에게 증명해 보였던 것이다.

중국 풍경화.
은 세계의 신비를 향한, 그리고 우리 자신의 신비를 향한 열림이다.

제7장

우리 운명 가운데서의 미술

"미술은 우리에게 보기만을 가르칠 뿐만 아니라, 존재하기도 가르친다.
우리를 우리 본연의 모습으로 돌아가게 하는 것이다!"

베런슨B. Berenson

"미술은 자연과 인간의 중개자로 나타난다.
원초의 모델은 파악될 수 있기에는 너무나 거대하고, 너무나 숭고하다."

카스파르 프리드리히Caspar D. Friedrich.

미술작품 앞에서 우리가 제기했던 마지막 문제는 아마도 가장 중요한 것일
것이다. 우리 삶에서의 그 역할이 그것이다. 바레스M. Barrès는 언젠가, 우리의
운명에 어떤 관계로든 결부되지 않은 것은 어떤 것도 우리에게 정녕 중요하
지는 않다고 말한 적이 있다. 우리는 이미 미술작품이 얼마나 우리의 운명에

밀접하게 연대되어 있는지를 예감한다. 지금까지 미술작품을 살펴보는 가운데 어느 순간에나 우리가 마주친 것은 인간이요, 그의 본질적인 질문들이었다. 마치 그것이, 우리의 얼굴이 끊임없이 비추어지는 일련의 거울들인 것처럼. 그러나 그 얼굴은 얼마나 많은 다른 국면으로, 얼마나 많은 다른 프로필로 비추어지는가!… 요컨대 그 얼굴이 그 무한한 다양성 가운데 보여 줄 수 있는 수만큼.

우리는 길을 잃고, 그토록 많은 인간의 가능태들 앞에서 확신을 못 가져 머뭇거리고만 있을 우려가 있지 않을까? 결론을 내리기 위해서는 이제 문제의 핵심으로 다가가, 그토록 다양한 창작 기도企圖들을 정당화할 깊은 인간적 의미를 찾아야 한다.

미학은 이미 거기에 응하고자 했지만, 그러나 그것이 제시한 해답들은 제기되는 질문들에 못지않게 수다하다. 그러니, 우선 앞선 장들을 거치면서 알게 된 것들, 분류된 미술 경험들을 정리하고, 그것들을 재검토하는 것이 합당할 것이다.

그림은 —미술작품의 예로 여기서 선택된 것이 그림이니까— 우선 이미지로 나타난다. 따라서 그것은 이미지가 정신적인 삶에서 하는 엄청난 역할과 밀접한 관계가 있다.

그러나 그것은 다른 이미지들과 같은 이미지가 아니다. 사진 건판 식으로 우리의 감각들이 피동적으로 수록하는 이미지들과도 다르고, 잠 속의 꿈을 만드는 것으로서 우리에게서 태어나 우리의 의지와는 무관하게 펼쳐지는 이미지들과도 다르다. 그림으로 말하자면, 인간이 만든 창작물이고, 작품이다. 그림은 우리의 감각적 지적 실천적 능력을, 우리가 그 능력들의 노력을 의식하는 가운데, 동시에 작용시켰고, 그것의 함정에 그것들의 정수를 잡아 놓고 있다. 그러나 그것이 아무리 우리와 연대되어 있더라도, 또한 우리와 분리되어 있기도 하다. 이후 다른 사람들에게도 제공되어 있는 독립적인 불변의 외관 속에 고정되어 있는 것이다.

그런 성격들이 전부인가? 아니, 또 그림은 우리가 그것에 정해 준 목적, 인

간이 단순한 '공작인간homo faber'의 단계를 넘어서서, 최근 사람들이 그렇게 불렀듯이 '심미적 인간homo estheticus'의 단계에 다다랐을 때에 생각해낸 그런 목적의 지워지지 않는 자국을 지니고 있다. 그것은 더 이상 실제적인 기능에 부응하는 것이 아니라, 아름다움의 욕구, 적어도 그 작가가 아름다움에 대해 가지고 있는 생각에 부응하는 것이다. 따라서 그것은 하나의 가치 체계를 끌어들인다.

이리하여 그림은 사람들이 그것을 고찰하고자 한 다양한 방식들, 그것이 하나의 이미지인 데에 따른 심리적 관점, 그것이 하나의 작품인 데에 따른 형식적 조형적 관점, 그것이 아름다움의 추구라는 데에 따른 심미적 관점 등을 차례차례로 정당화하는 것이다. 그 모든 방식들의 통합에서만, 그것에 주어진 복잡성에 가당한 전적인 앎이 추출될 수 있을 것이다.

1. 이미지의 역할

우리 내면에 살고 있는 이미지들은, 직접적으로 지각되거나 기억으로 간직되어 있는 외부세계의 메아리인 것만은 아니다. 그에 못지않게, 그것들이 태어나고 배양되는 환경인 내면세계를 증언한다. 그림은 다른 어떤 이미지보다도 더 그러한데, 왜냐하면 그 작가의 자발적이고 명징한 전적인 참여를 끌어오기 때문이다. 작가는 그의 기억 속에 저장되어 있는 시각적인 추억들의 도움으로써만 그림을 이룰 수 있었지만, 그러나 그 추억들에 충실하거나(혹은 충실하다고 스스로 상상하거나), 다른 의도에 따라 그것들을 변형시키고 재조합하거나 하면서, 제 마음대로 처리하는 것이다.

이리하여, 그 뿌리가, 보이는 세계 속에 뻗어 있으나, 동시에 한 존재 속에도 뻗어 있는 그 기이한 식물이 태어나는 것이다. 그것은 다소간 전자의 재현이며, 후자의 발현이다. 관상자들에게는 그것은 따라서 한 부분으로는 기지旣知의 것의 환기이고, 다른 한 부분으로는 미지의 것의 제시인데, 그 미지

의 것은 그것을 통해 형태와 외관을 얻는 것이다. 참으로 기이한 식물인데, 그것을 살게 하는 영양을, 말하자면 넘어설 수 없는 벽으로 분리되어 있는 전적으로 별개의 두 토양에서 길어 올리기 때문이다. 그러나 그것은 그 뿌리를 통해 그 두 토양의 정수를 분간되지 않는 결합으로 혼합하고, 거기에서 새로운 어떤 것, 향기와 색으로 이루어진 꽃이 태어난다.

그리하여 회화 이미지는 상형象形임과 마찬가지로 상징이다. 그 이미지에서 우리는 모델과의 유사성을, 뿐만 아니라 그것과 연대적인 한 존재와의 유비적類比的인 유사성도 읽어낼 수 있는 것이다. 그것은 그 존재의 작용을 받았지만, 일단 완성되자 이번에는 그것 자체가 그에게 작용을 가할 수 있게 된다.

그 이중의 작용을 이제 규명해야 한다.

이미지, 선택과 거부의 고백

그림으로서의 이미지는 완성되지 않은 한에는, 그것을 그리는 인간에 좌우된다. 언젠가는 그것은 독립성을, 그리고 그것과 더불어 힘도 얻어 존재하게 되는데, 그리되면 이젠 그 작가가, 그 관상자들이, 그것에 종속되는 위치에 놓이게 된다. 이미 외부세계와 연대적인 그것은 이중적으로 내면세계와도 연대적이 되는데, 왜냐하면 내면세계에 의해 빚어진 그것은, 이번에는 그것이 그 내면세계를 빚게 되기 때문이다.

먼저 이미지는 내면세계에 의해 빚어져 존재하게 된다. 그것은 화가의 숨어 있는 복잡한 욕구에서 태어나는 것이다. 가장 단순한 경우, 우리는 이미지가 그의, 명징하거나 무의식적이거나 한 욕망에 직접적으로 부응하는 것을 살펴본 바 있다. 그는 그 욕망을 충족시키기에 가장 알맞다고 느끼는 것을 거기에 형상화하여, 우선 그것을 즐긴다. 그러나 또한 그것을 고정시켜 사라지지 않게 하며, 그 즐거움이나 감동의 원천을 영원히 간직하려고 한다. 한 풍경, 한 꽃다발, 한 얼굴 등등…. 그런 것을 두고 사람들은 사실성이라고 한다.(도판 363)

363. 바토, 〈제르생 상점〉 세부, 1720. 베를린 샤를로텐부르크 궁.

가장 단순한 경우, 미술가는 화필로, 자연에서 즐거움을 주는 것을 잡는다.

정신분석이 그 큰 부분을 너무 등한히 대한 꿈은, 그 또한, 낮 동안의 삶의 잔류물, 아니 잉여물—우리에게 너무나 강렬한 충격을 주어 그 자국이 지워지기를 거부하는 그런 것들—로 차 있지 않은가? 그것은 사실이다. 그러나 왜 다른 것이 아닌 어떤 광경이 그런 강한 인상을 촉발했는지 설명해야 한다. 왜냐하면 그 광경은 어떤 기대에 부응했기 때문이다.

　　이렇듯 화가는 그의 작품 가운데, 내면에 품고 있는 욕망과, 그의 허기가 자연 가운데서 요구하는 양식을 한꺼번에 투사하는 것이다. 작품을 통해 그는 그가 추구하는 것을 실현한다. 그것은 어떤 경우에는 그가 한 집단 전체와 공유하는 열망, 이상이나 신앙일 것이다. 그럴 때 이미지는 그 신조가 규정하는 것, 텍스트가 표현하는 것을 나타내기만 하면 될 것이다. 요컨대 그것은 그것들을 이미지화하기만 하면 될 것이다. 비잔틴의 기독교 미술은, 어떻게 하나의 종교가 신도들의 눈에 거부할 수 없는 일관성으로써 형상화되어 보여질 수 있는가에 대한 가장 좋은 예로 남아 있다. 그러나 때로, 미술가의 개성적인 인격 자체에 내재적인 깊은 성향이 보여지기를 요구하기도 한다. 그럴 때 이미지는 말과의 경쟁을 버리게 된다. 이미지가 영혼이 가진 가장 모호한 것 가운데 그것을 나타내는 것을 스스로의 과업으로 삼으려고 하면, 바로 그때부터 말할 나위 없이 승리하게 되기 때문이다.(도판 364)

　　이미지는 다시 한번 내면세계와 외부세계를 이으면서 그 과업을 달성하는데, 하나의 감성적 상태와 하나의 물리적 현실 사이에 존재하는 유비적 유사성을 이용함으로써 후자가 전자를 표상할 수 있게 하는 것이다. 그림은 여전히, 익숙하거나 혹은 적어도 가능한 광경을 보여 주는 듯하지만, 그러나 우리는 그것이 그런 가장假裝 하에 어느 정도로, 달리는 식별할 수 없는 정신적 현실을 표현하는지 이미 알고 있다. 그 정신적 현실은, 리코메데스의 딸들에게 오디세우스가 가져온 선물들 가운데 무기를 찾아내는 아킬레우스처럼,[1] 그 선호 대상을 가리킴으로써 스스로를 드러내는 것이다.

　　지금까지 이미지는, 영혼이 제 마음에 드는 것을 확인하는 것을 도와주었다. 그러나 그것은 또한, 역으로, 제거의 수단이 될 수도 있다. 그럴 때 그것

364. 마리아 블랑샤르, 〈모성〉, 1924. 파리 국립현대미술관. 때로 미술은, 모성의 집념에 사로잡힌 불구의 마리아 블랑샤르의 경우처럼 화가의 가장 깊이 숨겨진 열망을 고백하기도 한다.

은 일종의 응축이 되어, 내면세계는 그것에 짐스러운 그 일부분을 그 응축을 통해 방출하는 것이다. 아리스토텔레스가 이미 정념에 대한 그러한 '정화' 작용, 그가 『시학Poétique』에서 사용한 용어를 취하자면 '카타르시스χάθαρσις τ ῶν παθημάτων'를 그토록 분명히 생각해냈다는 것은 놀랄 만한 일이다. 다시 꿈과 마찬가지로, 미술은 정신분석에서 브로이어J. Breuer와 프로이트가 알려준 자유연상 기법에 앞서, 영혼을 혼잡하게 하고 있는 것을 외재화하는 것이다. 그것은, 옛 의술에 의하면 해로운 체액이 종기 속에 농축되어 그 종기가 그 체액을 몸 밖으로 방출하게 된다는데, 그런 방식으로 이루어진다고 하겠다. 언어는 그 낯익은 확실한 환기력으로써, '표현expression'2)이라는 말을 할 때에 이와 똑같은 생각을 받아들이게 하지 않는가?

가장 명징한 창조자들은 이미, 앞선 경우에서 확인된 만족감과 반대되는 이와 같은 제거 작용을 포착한 바 있었다. 프로망탱 E. Fromentin 은 그의 소설 『도미니크Dominique』에서 의미심장하게도 주인공에게 이렇게 말하게 한다. "난 대단한 인물이 되겠다는 마음은 없었어. 그런 건, 나로서는, 무의미한 일이야. 그러나 보잘것없는 우리 인생의 유일한 구실로 보이는 것을 만들어낼 생각은 있었지…. 그걸 난 해 볼 거야. 하지만 그건 내 인간적인 존엄성도, 내 즐거움도…, 다른 사람들도, 나 자신도 그 덕을 보게 하려고 그러는 게 아니라, **내 머리에서 나를 거북하게 하고 있는 어떤 걸 몰아내기 위해서지.**"

마치 정신적 삶이 어떤 강박관념들의 족쇄로 채워져 있는 듯이 느끼는데, 그것들은 고통스럽거나 금단적이거나, 아니면 심지어 그 과도한 비중으로 하여 그냥 마비시키는 것이어서, 그 무게를 벗어 버릴 수 있으려면 그것들을 '현실화'해야만, 진짜 전이를 통해 그것들을 형상화함과 동시에 고정시키는 어떤 대상으로 옮겨 놓아야만 하는 것처럼, 모든 일이 진행되는 것이다. 그리하여 그 대상은 갇혀 있는 물을 트는 배수와 같은 방식으로 그 강박관념들

365. 제임스 엔소르, 〈음모〉, 1890. 안트베르펜미술관.
그림은 화가의 욕망의 표현이기도 하지만, 때로는 반대로 그의 머리를 떠나지 않는 마귀들을 쫓는 데에 소용되기도 한다.

의 방향 전환을 수행한다.(도판 365)

미술은 그 기원에서는 주술과 나란히 있는 것이었다. 지금 살펴보고 있는 경우에도 역시 그것은, 돌이나 나무에 '고통을 옮겨 가게' 하여 거기에 가둔 다고 주장하는 마법사들의 그런 행위와 유사한, 일종의 구마 작용을 행하는 게 아닌가? 일종의 본능에 의해 미술가는 그렇게 같은 일을 수행하는 것이 다.

의식의 거부가 있을 경우, 미술가는 금단의 욕망의 대상에, 의식의 감시를 속일 가상假像을 대치함으로써 차라리 은밀한 욕망 충족을 확보할 것이다.

이와 같이 그는 그의 내면적 현실과, 그의 작품이라는 그 외재화되고 객체 적인 부속물 사이에서 수행하는 왕복운동 가운데, 자신의 성향들에서 어떤 것들을 강화하거나 만족시키고, 혹은 반대로 어떤 다른 것들은 중화하거나 심지어 방출하는 것이다. 그리하면서 그는 자신이 그 대표적인 구성원이나 대표 같은 존재인 집단의 이름으로도, 혹은 반대로 전적으로 자신 개인만을 위해서도 작업할 수 있다는 것을 잊지 말도록 하자. 생기를 주는 요소들을 빨아들이고 찌꺼기를 내뱉는 가능한 두 단계를 가진, 이와 같은 일종의 감성 적인 호흡은, 사실, 때로 사회집단을 위해 이루어지기도 하는 것이다.

이미지, 우리 자신을 투시하기

삶이 균형을 추구한다면, 그 균형도 삶처럼 시종 재조정되고 진전한다. 그것 은 동적인 것이다. 그것은 하나의 **상태**를 목표로 하지 않는데, 상태란 생존 의 지속적인 발전과 양립되지 않을 것이기 때문이다. 그것은, 끊임없이 계속 되는 것이기에 끊임없이 다시 시작되는 모험을 한다. 한 인간이 완수하는 이 력은, 그러나 그 향방向方에 의해 하나의 전체를 이루는데, 그 향방은 수많은 상황적인 우회들을 거치더라도 그치지 않고 어떤 확정적인 완성을 지향하 는 것이다. 그 이력은, 유리창 위에서 물방울이 여러 굽이들, 만灣들을 만들 지만 그로써, 그것을 이끄는 저항할 수 없는 힘을 감추지는 못하는데, 그런 물방울과도 같다. 지속적으로 형성되어 가면서, 그것은 피할 수 없는 주저,

흔히는 후퇴, 때로는 그것을 미완성되거나 실패한 것으로 남게 하는 방황을 겪기도 한다. 융의 정신분석은 개체화 과정이라는 것을 규명함으로써 그 끊임없는 드라마를 설명한 바 있다.

그런데 작품은 여기에서, 미술가가 집단의 대변자이든 그 자신의 수단이든, 아주 중요한 역할을 한다. 작품은 우선, 그것 없이는 잠재적인 상태에 있을 것을 현실화함으로써 미술가로 하여금 자신을 이해할 수 있게 한다. 그리하여 그것은 정신을 해방시키는데, 왜냐하면 열망일 뿐이었던 것을 기득적인 것으로 옮겨 놓기 때문이다.

그러나 작품은 그보다 더한 것을 한다. 그것은 우리의 상태, 아니 차라리 이전에 다소간 식별할 수 있었던 우리의 내적 경향을, '형태를 규정할 수 없는' 채로 객체화한다. 그리고 거기에서 그것의 역할은 본질적인 것이다. 동물은 본능에 따르므로 받아들이기만 할 뿐이다. 동물은 동시에, 존재하고 느낀다. 그리고 느끼는 것을 행위로 옮긴다. 그러나 자유롭지 못하다. 왜냐하면 충동에서 벗어날 수 없기 때문이다. 사실을 말하자면, 동물은 차라리 계속되는 충동일 뿐이다. 반대로 인간은 자유에 도달함으로써 자신의 생존을 고찰하고, 자신을 이루고 있는 것 앞에 마주서며, 그리하여 자신인 것을 행동하게 할 뿐만 아니라, 자신인 것에 대해서도 행동할 수 있는 가능성이 있는 것이다. 그는 그, 자신인 것을 외재화하는, 뒤이어 자신의 내면적 삶 자체의 실체를 외적 대상으로 다루는 능력이 있다. 거기에 이르기 위해서는 그는 그 실체를 상상해야 하고, 그것을 그의 시선과 사고의 빛 아래에서 그의 면전에 두고 살펴야 한다. 이와 같이 하여 그는 자신에게 어떤 상태이도록, 그 상태를 살도록 할 수 있으면서, 그러면서도 동시에 그것을 고찰하도록, 그것을 다루기 쉽고 변화시킬 수 있는 사물들의 반열에 들게 하도록 할 수 있는, 저 놀라운 이중화 덕택으로, 자신에 대해서 입장을 취할 수 있게 되는 것이다.

막연하게 느껴지는 것을 관념이나 이미지로 변환시키는 것으로 충분했다. 그 관념과 이미지는 이후 검토와 관조의 대상이 될 수 있을 것이기 때문

이다. 발레리P. Valéry의 말에 의한다면, 인간은 자신의 실체를 '외부적인 주의로써 생각할 수 있는 대상'으로 만들 수 있는 것이다. 인간은 동시에, 관찰자이고 관찰 대상이 될 수 있다. 자신에게도 보이는 것이 되고, 동시에 자신을 이웃 사람에게도 보이는 것이 되게 한다. 과연 언어는 관념들로 이루어진 것이든 이미지들로 이루어진 것이든, 우리를 다른 사람들에게 제시하여 그들에게 우리를 알게 할 수 있을 뿐만 아니라, 우리를 우리 자신에게도 제시한다. 그것은 우리에게, 마치 우리가 다른 사람인 것처럼 우리 자신에 대해 행동하거나 반응하게 할 수 있다.

관념은 명확하게 규정하지만, 그 규정은 도식적이다. 이미지는 덜 설명적이지만, 그 대신 삶에 더 가깝다. 그것은 작용하는 힘과 감성적인 울림을 더 많이 지니고 있다. 거울과 같은 방식으로 그것은 우리에게, 우리 자신을 우리 앞에서, 관찰할 수 있는 생생한 외양 하에 볼 수 있게, 우리 자신을 응시할 수 있게 한다.

미술작품은 지적 관념이 보장하는 참된 자각일 수 없는 대신에, 적어도, 접하게 하고 흔히는 포착하게 하는 것이기는 하다. 그 효력을 가늠하기 위해서는 그것을 신비술에서 말하는 '투시' 현상에서 어렴풋이 살펴지는 것과 비교해 볼 것이다. 실증적 정신이 투시 현상을 받아들이는 데에, 그 원인을 찾을 수 없어서 어떤 반감을 느낀다고 하더라도, 그 수많은 경험들이 날조되고 사기적인 것들이지만, 의심할 바 없는 것들도 있음을 인정해야 한다.

이에 대해 어떤 설명을 생각해 볼 수 있을까? 십중팔구, 의식을 벗어나는 어떤 현실들을 무의식이 포착하는 것일 것이다. 그리고 그것은 비정상적인 신경조직을 가진 어떤 사람들에게서 엄청나게 더 생생하게 이루어진다. 당사자도 본성상 해독 불가능한 그 메시지를 이해할 수 없으므로, 그는 이를테면 간접적으로 어떤 외부의 이미지에서 그것을 읽어내려고 노력한다. 그 이미지를, 거기에 주의를 집중하여 자신의 직관적인 충동에 따라 해석하는 것이다.

이미지는 이미 우리에게, 그것이 어떻게 생각과 도덕이 금기의 판단을 내

366. 앙드레 마송, 〈두개頭蓋 별장〉, 소묘, 1938.
어떤 다른 유파보다도 초현실주의는 무의식의 암시를 받고자 했고, 무의식의 가장 내밀한 고동鼓動을 표현했다.

린 은밀한 내용을 빠져나오게 하는지 보여 주었다. 마찬가지로 여기서는, 이미지는 생각이 포착할 수단을 가지고 있지 못한 내용을 제시한다. 그것은 말하자면 몽상을 가능케 하는데, 그 몽상을 통해 다른 방법으로는 도달 불가능한 깊은 의미가 발산되는 것이다.(도판 366)

상상컨대 타로 카드나 커피 찌꺼기나 수맥 찾는 막대기의 역할이 여기에서 비롯되는 것일 것이다. 그것들은 물론 그 자체로 특별한 효능을 가지고 있지 않지만, 그러나 반사 현상, 간접적 지각 현상을 가능케 하는 것이다. 사실, 현대의 심리학자도 로르샤흐 테스트의 잉크 반점들을 피실험자에게 제시하여 그의 성향을 해석하는데, 이것이 그것과 다른 것이겠는가? 그 잉크

반점들은 그것들이 촉발하는 연상들로써 그것들에 대한 피실험자의 해석을 불러 오는데, 그 해석에는 무의식이 투사되어 있고, 의사는 그 해석을 명료하게 설명한다. 반면, 타로 카드나 커피 찌꺼기의 경우에는 피실험자 자신이, 즉 영매靈媒가 **자신을** 독해하는 것이다. 여기에는 이미지의 정신적 힘의, 아직 깊이 연구되지 않은 한 국면 전체가 개입되어 있다. 그 국면은 어느 날엔가는 틀림없이 격별히 유용한 결실을 가져오는 것으로 드러날 것이다. 그런데 그 이미지의 정신적 힘을 어느 정도로는 그림이 보유하고 있다.

이미지는 인간에게서 태어나지만, 인간에게 반작용하기도 한다

저, 우리를 내면에서 흔들던 힘은, 그림을 통해 보이는 세계로 들어가게 된다. 그것은 우리 내면에서 생겼지만, 이제 외부에서 우리에게 와 닿는 것이다. 과연 그것은 이미지가 되었고, 모든 이미지는 감성에 충격을 주고 수많은 반향들을 일으킨다. 우리는 우리 자신과 닮게 이미지를 창조했지만, 그것에 마치 새로운 낯선 사상事象에 대해서인 양, 반향하는 것이다. 아마도 더욱이 우리는 우리가 겪는 우리의 성향에 그토록 강렬하게 반응하지는 않을 것인데, 이미지는 그냥 그 성향의 표현일 뿐인 것이다.

이처럼 미술작품에 의해 인간은 어떤 의미로는 이중화되고, 그 자신의 반영과 대화를 시작하는 것이다. 내적 충동은 일단 작품 속에 투사되면 외부 세계에 들어간 한 광경이 되어, 우리와 전혀 상관없이 창조된 대상들의 모습과 똑같이 우리의 내면에 연상 작용을 촉발하게 된다.

신들의 이미지는 이미 암시한 바 있듯이, 한 민족의 영혼의 잠재적인 열망을 구현한다는 것은 의심할 바 없는 사실이다.[1] 그러나 그 민족은 이후 신들의 그 항구적이고 거역 못할, 보이는 현존에 반응한다. 신의 얼굴을 결정한 다음, 이젠 그들이 신에 의해 다원적으로 결정된다. 루이 우르티크Louis Hourticq는 그의 저서 『이미지들의 삶 Vie des Images』에서 그 물수제비 같은 작용을 간파한 바 있었다. 때로 그 작용은 무의식적인데, 이미지를 관조하는 사람들의 시선이 그것에 영혼을 부여하고, 이미지는 그들에게 그 제 영혼에 일

367. 〈성녀 빌제포르타〉, 스위스 엥겔베르크수도원의 로마네스크 양식의 입상.
이미지는 신화를 구현하지만, 또한 창조하기도 한다. 장의를 입은, 나이 들어 보이는 한 비잔틴의
그리스도 입상이 나중에, 수염이 달리긴 했으나 여성상인 것으로 해석되었는데, 그래 동정녀 순교자인
왕녀 성녀의 전설 전체를 태어나게 했으며, 그녀를 때로 성녀 쿠메르니스라고 부르기도 한다.

치하는, 감성적 삶의 향방을 암시하고 태어나게 한다. 때로 그 작용은 논증
적인 해석으로까지 나아가기도 하는데, 지엽적인 종교적 신앙은 원초의 실
제 의미를 잃어버린 회화를 이해하려는 노력에서 태어난 경우들이 많다.

푸생,
에라스뮈스의
〉, 1628-1629.
칸미술관.
들의 수호성인인
에라스뮈스는
기捲揚機에 감긴
과 함께
되었는데,
감긴 권양기가
이유를 사람들이
게 되자, 그것은
순교 이야기를
내게 했다.

우르티크는 그 예로 성녀 카타리나의 신비적 결혼이나, 성녀 빌제포르타[3]와 같은 가공의 성인을 들었다. 에밀 말Emile Mâle이 지적한 성 에라스뮈스의 경우도 마찬가지로 분명하다. 원초에 성 에라스뮈스는 선원들의 수호성인이었다. 그 이미지는 그것을 한 특징, 밧줄로 감긴 권양기로 표시했다. 그러나 그 알려진 의미가 사라지고, 이미지만 남는다. 그러니 거기에 다른 의미를 찾아 주어야 하는데, 그것 스스로 그 의미를 불러일으킨다. 그 기이한 기구는 성 에라스뮈스를 순교자로 만든 형벌 기구가 아니라면 무엇이겠는가? 권양기가 있으니까, 고문자들이 그의 창자를 그 밧줄에 매어 빼내었다고 사람들은 추측하고, 머지않아 확언한다. 다시 한 발짝 더 나아가면, 성 에라스뮈스는 자연스러운 연상으로, 복통을 치료하는 성인이라는 평판을 얻는다. 그리하여 한 성인에 대한 예배까지는 아니더라도, 적어도 숭배가 근거를 얻는 것이다. 설명이 사라지자, 생각은 오직 표면적인 광경만으로 암시되는 새로운 신화를 만들어냄으로써 거기에 대처하려고 하는 것이다.(도판 367, 368)

우리의 고질적인 합리주의는 언제나, 우리의 모든 행동과 모든 창조의 근원에 명징한 생각을 찾으려고 한다. 미술작품을 제작하는 것은 머릿속에서 이미 완전히 다듬어진 개념을 마티에르에 실현하는 것이라고 우리는 생각하는 경향이 있는데, 마찬가지로 모든 이미지는 관념의 심사숙고한 형상화라고 상정하고 싶어 한다. 이와 전혀 반대로 관념은 흔히, 영혼의 상태처럼 미술작품을 관상觀賞하는 가운데 암시되고 주어진다.

그리되면 이미지는 더 이상 단순히 내면적 삶의 반영, 보이는 것 속에 그 삶이 각인된 것만은 아니다. 그것은 역으로 내면적 삶을 촉발하고 발생시키는 것이 된다! 이미지에 의해서 말로 표현되지 않은 것이 느닷없이 스크린에 투사된다. 거기에 투사된 것이 지적 능력에 언제나 해독되는 것은 아니지만, 적어도 그 순간부터 그것은 감성에 작용하는 힘이 된다. 이미지를 통해, 개인이든 사회이든 사람들은 그들의 존재를 이해하기 위해 그 등가물을 만들려고 노력했다. 그리고 그들이, 마침내 그들을 그들 자신에게 인지되게 하

는 그 전사轉寫 작업을 완수했을 때, 그것은 결말이 아니라, 시작이었다. 왜냐하면 이후 그들은 그때까지 이해하기보다는 체험해 온 그들의 내면적 현실의, 그 통제할 수 있는 등가물을 수중에 지니게 되었지만, 그것은 장래의 발전이 시작될 토대가 될, 그 등가물과의 대화를 트기 위해서이기 때문이다.

그들의 존재의 한 단계가 거기에서 완성된 것으로, 그로써 완결된 것처럼, 나타나는데, 그 획득된 입지에서 그들은 새로운 이정을 예상하는 것이다. 그들은 '현재의 상황을 명확히 한' 그 지표 지점에서 머지않아 출발할 장차의 행진을, 이미 결정하는 것이다. 인간은 그의 작품에 대해, 그리고 그것을 통해 작용한다. 그러나 그것은 태어나자마자 인간에게, 독립적이고 예측 불가능한 새로운 힘처럼 반작용을 한다. 정녕 하나의 한없는 변증법적 움직임이 시작되는 것이다. 화가는 그의 생각을 나타내든 그의 집단의 생각을 나타내든, 그림에 자기 자신의 '테제[正]'를 투사한다고 믿는다. 그러나 그 테제가 그에게서 떨어져 나와 부동의 외양에 고정되자마자, 그는 그것을 '안티테제[反]'처럼 느낀다. 그러면 그는 한편으로 그의 존재, 그가 그의 존재라고 믿는 것과, 다른 한편으로 작품이 예상치 못하게 드러내는 것으로서 그가 자신이 알지 못하는 가운데 거기에 담은 것, 그가 느닷없이 대면하게 된, 자신에 대해서 모르고 있던 것, 이 양자 사이의 조화를, '진테제[合]'를 찾아야 한다. 들라크루아의 미술에서 주도적인 테마들의 발전에 대한 간략한 서술은,[2] 그가 어떻게 불확실한 그의 운명 속에서 그 자신의 창조활동을 통해, 그 활동에서 나타나는 노선을 통해, 정녕 한 후견인다운 것을 찾을 수 있었는지, 보여 주었다. 창조 활동은 그에게, 그 자신의 내면에서 막연한 가능성, 불확정적인 차원으로서만 존재하던 삶의 궤도를 뚜렷하게 해 주었던 것이다.

영혼이 숨 쉬기 위해

한 인간에 대해서 진실인 것은, 한 민족에 대해서도 똑같이 진실이다. 전자에게 있어서나, 후자에게 있어서나 그러므로 미술은 더할 수 없는 중요성을 띤다. 어떤 이들이 한가함의 부속물로 생각하는, 단순히 삶을 아름답게 꾸미

369. 뤼르사, 〈뇌우〉, 1928. 개인 컬렉션. (위)
370. 베르만, 〈밤이 내릴 무렵 도시의 대문들에서〉, 1937. (아래)

미술이 한 시대 전체의 숨어 있는 영혼을 표현하는 일도 있다. 양차 대전 사이에는 기이하게도 불모적이고 불안에 찬, 사막 같은 고독의 테마들이 압도했다.

는 것, 호화로움이나 장식이기는커녕, 미술은 정신적 삶의 한 깊은 기능에 부응하는 것이다. 미술을 필요로 하지 않는 사회는 없었다. 그토록 철저하게 오직 실제적이고 구체적인 발전으로만 나아간 우리 문명에서는 미술은 엘리트 계층에 예정된 세련된 놀이의 역할로 축소되는 경향이 있는데, 그러므로 이에 대한 급격한 벌충이 필요했다.

그 벌충은 해결책을 영화에서 찾았다. 거기, 그 다른 스크린 위에 현대의 무의식은 그것의 신화를 투사했고, 그 신화에 생생한 형태를 입혔다. 무의식은 거기에서, 바로 눈앞에서, 제 욕망, 제 탐욕, 제 열망이 살아 움직이는 것을 바라보았다. 거기에서 제 불안을 몰아냈다. 관객들은 자신을 단순히 관객이라고 생각하지만, 그러나 기실 그 드라마, 바로 그들 자신의 드라마의 주연배우인 것이다. 그들은 펼쳐지는 영화에서 볼거리라기보다는, 무언의 대화를 나누려는 상대자를 찾는데, 그는 영화관의 어둠 속에서 자기를 응시하는 탐욕스럽고 현혹된 그 모든 관객들의 눈과 대화를 시작하는 것이다.

그다음에는 텔레비전이 모든 집에 영향력을 미치며 나타났다. 그것은 우리의 현대적인 실내에서 옛날의 저 제단이나 예배실이나 성상의 부재를 보충하는 경향을 보이는데, 옛 사람들, 고대인들이나, 지난 세기의 사람들은 그런 성스러운 것들에서 그들의 가장 깊은 영혼을 구현하고 있는, 그리거나 조각한 이미지들과 맞대면했던 것이다.

하지만 불행하게도 그것은 오늘날 정녕 실망스런 잡담이나 들려줄 뿐인데, 정신적인 힘은 거기에서 더 이상 목소리를 거의 높이지 못하고, 명백하게 물질적인 것들이 가장 원초적인 본능들에 부응한다. 그러므로 실망한 시청자들이 갈망에 차서 본능적으로 돌아오는 곳은, 여전히 미술이다. 반 고흐 같은 화가가 가지게 된 엄청난 중요성, 그에 대한 보편적인 관심, 어떤 심미적인 교육과 호기심에 의해서도 준비되지 않은 그토록 많은 시선들에 그가 행사하는 영향력 등은 그 증거이다. 만약 이 사태의 원인과, 어떤 정신적인 갈망에 대한 그 영향을 규명한다면, 우리는 많은 계시를 얻을 수 있을 것이다. 그 갈망은 오늘날 충족되지 않고 있으면서도 그러한 모색을 통해 그려될

길을 찾고 있는 것이다.

인간은 예술이 일으키는 그 정신적인 호흡 없이 지낼 수 없다. "나의 음악은 내 영혼의 호흡이다"라고 리스트F. Liszt는 확언한 바 있다. 현대인들이 고통스러워하고 있는 것은, 정녕 일종의 질식 상태이다. 오래되지 않은 일인데, 어떤 조상彫像의 자세를 흉내내면서 그 모습으로 보이게 하는 점착적인 액체를 온몸에 완전히 칠한, '청동 인간'이라고 불리는 사람이, 어떤 축제들이 진행되는 가운데 행진하는 것을 아직도 볼 수 있었다. 그 청동 인간의, 그렇지만 살아 있는 거동이 군중들을 감탄하게 했다. 그런데 그 매력이 사라지고 말았는데, 그 금속성의 칠이 피부에 필요한 호흡을 방해한다는 것을, 청동 인간에게 빈번히 일어난 돌발 이상 증상들이 보여 주었기 때문이다.

우리의 20세기도 이와 같이, 단단하고 번쩍거리는 물질주의의 표층에 갇혀 그 금속 인간을 연기하고 있는 게 아닐까? 그러나 20세기의 인간 역시, 눈속임으로 단단해 보이는 그 겉껍질 속에서 관념이나 말만으로 살 수 없는 영혼이 질식된다는 것을 이해할 수 없었기에, 쓰러질 것이다.

본능이 내보이는 많은 다른 징후들이 있는데, 본능적으로 20세기는 그것이 보유하고 있는 수단들을 가지고 이미지들로 이루어진 폐肺를 되찾으려고 하며, 그 폐를 통함으로써만 그 내면적 심층이 필요 불가결한 공기에 접할 수 있는 것이다. 그런 예로 정신분석이 있다. 무의식의 이미지들을 배양하는 정신분석은, 특히 가장 현대적이기를 바라고 또 그렇다고 자칭하는 문명, 미국 문명에서, 현대의 상상력 가운데 엄청난 자리를 차지했다. 미국 문명에서 정신분석은 만병통치약, 맹목적인 신앙, 거의 우상숭배의 대상이 된 것이다!

인간이 생존하게 된 이래, 동굴 속의 주술 이래, 이미지와 그 깊은 의미의 자유로운 유포를 보장하는 일을 맡았던 것은 미술이었다. 그러나 미술은 그것의 자연 발생적인 활동을 잃어버리고, 독단적이고 너무 부분적인 규정을 스스로에 설정한 데에 따라, 그러한 사명을 저버리고 말았다. 바로 그것이야말로 미술이 고통스러워하고, 우리가 고통스러워하는 불안의 하나인 것이다. 초현실주의는 그 점을 어렴풋이 예감했지만, 그러나 초현실주의 역

샤갈, 〈강박관념〉, 1942.
화가-시인들은 그들의 예술을 그들의 꿈의 호흡이 되게 할 수 있었다.

시, 그것을 유일하게 정당화해 줄 수 있었을 자연 발생적인 성격을 거부함으로써 자의적인 주장으로 빗나갔다. 오직, 예컨대 루오G. Rouault 같은 어떤 표현주의적인 화가들과, 고인이 된 루이 셰로네Louis Chéronnet가 꿈의 화가들이라고 부르던 샤갈M. Chagall 같은 화가들만이 미술의 그 본질적인 역할의 어떤 것을 보존할 수 있었던 것이다.(도판 371)

　이전에 인간들의 시선이 오늘날처럼 탐욕스러웠던 적은 없었고, 오늘날처럼 필사적으로 무엇을 찾아 헤맨 적은 없었다. 미술이 그 시선에서 물러났기 때문이다. 19세기 부르주아 계급의 추한 몰이해로 야기된 사실성에 대한 끔찍한 오해는, 미술을 이를테면 자살로 이끌고 갔다. 이에 대한 반동으로 현대의 유파들은 미술에 유익하게 하려고 한 나머지, 대중들과의 접촉에서

떨어져 나와, 그들 자신의 이상야릇한 것들로 둘러싼 서클 속에 갇혀 버렸다.

이리하여 회화는 독특한 수단들로 이루어진 기법이 되어 버렸고, 그 기능의 의미를 잃고 전문가들, 특권적 미술가들의 더할 수 없이 세련된 유희로 변했다. 그들은 인류 공동체를 경원했고, 자기만족과 자기들의 정신적인 기민성에 대한 자만의 고독 속에, 마치 고립된 섬에서인 양 피신했다. 많은 경우, 문학에 대해서도 같은 말을 할 수 있을 것이다. 하지만, 한 사회는 이처럼 그것의 가장 고귀하고 필수적인 활동을 위축시키거나 타락시킬 때, 그 종말에 가까이 있는 것이다.

반 고흐가 회화의 온갖 공간들을 가로질러 던진 외침은, 헛된 미학들의 물샐 틈 없는 모든 간막이들을 넘어 퍼져 나갔고, 아마도 그렇기에 그토록 많은 현대인들이 그 호소의 전 중요성을 명확히 가늠하지 못하면서도, 그것에 깊은 느낌을 받는 것일 것이다. 반 고흐는 경탄 가운데서도 귀를 막고 있는 사람들에게, 미술의 더할 수 없이 중요한 인간적인 역할, 그도, 우리도 요구할 수 있는 권리가 있는 그 역할을 선언하는 것이다. 이미지들에 포위되어 있으나 그것들이 주는 본래의 도움을 빼앗긴 채, 현대의 인간은 쉽게 예견되는 위기 앞으로 나아가고 있다.(도판 369, 370)

2. 작품의 역할

미술작품은 본질적으로 이미지라고 하더라도, 이미지인 것만은 아니다. 불안정한 몽상의 비견고성에서 빠져나와 관상자들의 주의와 관조에 제공되는 항구적이고 보이는 현실이 되기 위해서는, 그 위에 또, 작품은 형체를 이루어, 단단하고 알맞게 가다듬은 마티에르 속으로 옮겨짐과 동시에 견고한 외양 속으로 옮겨져야 한다. 여기서 그것의 생존과 그것이 요구하는 바에 관한 새로운 장이 시작되는 것이다.

작품은 이미지에서 출발하여 조직된다

미술작품은 더 이상 단순히 심상心象일 뿐만 아니다. 그것은 미술가에게 의해, 그리고 그에 대해서도 하나의 사물, 하나의 대상이 되었다. 말의 형성은 그 참된 내용을 너무나 잘 드러내 주므로, 이, 대상이라는 용어의 어원을 등한히 하지 말자. 그 어원은 그 전적인 힘을, 작품에 부여된 그 새로운 생존에 불어넣는다. 대상objet의 어원 'ob-jectum'은 그것이 앞으로 던져진 것이라는 것을 의미한다. 사실, 작품이란 화가가 자신에게서 끌어낸, 그가 자신에게서 추출한 어떤 것이다. 그는 그것으로 하나의 물질적 실현체를 만들고, 이후 그와 관상자들이 그것과 맞대면할 수 있을 것이다.

작품은 단순히 거울처럼, 오직 화가가 거기에 담기를 바라는 것을 반영할 뿐만은 아니라는 것을 사람들은 언제나 주목했다. 그것은 일종의 화체化體[4] 작용으로 나타나는 것이며, 그로써 독자적인 것이 되고, 이후 그것이 끌어올 결과에 있어서 예측할 수 없는 것이 된다. 이점에 있어서도 언어는 얼마나 많은 것을 말해 주는가! 이미지는 그리스어로 '에이돌론εἰδωλον', 기독교 라틴어[5]로 '이돌룸idolum', 즉 우상이다. 원초의 의미에서 거기에 숭배의 대상이라는 뜻이 결합된 의미로의 이와 같은 이행은 얼마나 의미심장한가! 우상은 신을 형상화하기 위해, 미술작품은 물리적이거나 정신적인 모델을 나타내기 위해 만들어진다. 그런데 그 둘 모두 특별한 숭배의 **대상**이 되는 것이다. 그 둘 모두, 더 이상 그것들이 단순히 표상한다고만 하던 것으로 향하는 게 아니라 그것들 자체로 향하는 열렬한 예찬을 불러일으킨다.

사람들은 다음과 같은 유명한 성찰에 놀라워했다. "사람들이 회화의 원본인 사물들을 찬탄하지 않는데 그 사물들과 닮았다고 하여 회화가 찬탄을 일으키니, 그것은 얼마나 헛된 것이랴!" 파스칼B. Pascal은 작품을, 그것이 그 복사일 뿐이라고 **상정**되는 모델에 대체시키는 그 놀라운 현상에 아연해했던 것이다.(도판 372, 373)

그런데 작품은 그 작가인 화가 자신도 넘어서는데, 화가는 그것을 하나에서 열까지 모두 만들었으나, 그것은 그를 단순히 이어가는 것이 아니다. 그

372. 샤르댕, 〈구리로 만든
저수기貯水器〉.
파리 루브르박물관.
원본 사물들을 사람들은 찬탄하지
않는데도, 회화가 그것들과
닮았다고 하여 찬탄을 일으킨다는
것을 파스칼은 놀라워했다….

가 작품을 창조한 순간, 그것은 그 자체에게만 속하는 생존 속으로 들어가는
데, 그 생존은 작가가 망각 속에 떨어져 작품이 그와의 모든 접촉, 모든 관계
를 잃어버렸을 때에라도 억누를 수 없이 계속될 것이다.

　선사인들은 이미 그것을 알고 있었는데, 암굴벽화가 이루어지자마자 거
기에, 그 모델이나 그 화가와 비교할 수 없을 만큼 큰 마법적인 힘을 부여했
던 것이다. 성상 파괴의 위기는, 이미지가 눈에 보이게끔 형성된 순간에 얻
게 되는 그 고유하고 독점적인 힘을 교회가 얼마나 두려워했는지, 잘 보여
준다. 이미지는 이제, 그것을 명시하는 형태를 가지는데, 그 형태는 그것에
그 독자성을 준다. 그런데 모든 형태는, 알고 있는 바이지만, 한 영혼 상태에
연관되어 있고 그 상태를 잠재적으로 지니고 있어서, 그것이 그 상태를 담고
그 상태에 의해 살아 있는 것으로 상상케 한다. 교회는, 신앙을 구체화하고

373. 들라크루아, 〈아틀리에의 구석: 난로〉, 1830. 파리 루브르박물관.
…파스칼은 그림이, 나타내는 것과는 아주 다른 어떤 것을 담고 있다는 것을 이해하지 못했던 것이다.

특히 문맹자 신도들의 영혼에 신앙이 영향을 미치게 하게 하기 위해 이미지
를 필요로 했다. 그런데 교회는, 이미지가 오직 전달할 책무만을 가진 신앙
적인 내용을 흡수해 버리고 자체를 내세우는 능력이 있다는 데에 대해 때로
맹렬하게 반발했던 것이다. "이미지와 종교는 양립되지 않는다"고 이미 락

탄티우스L. C. F. Lactantius는 말하지 않았던가? 그것은 단순히 조상彫像이 그것에 의해 상징되는 신에게로 향하게 해야 할 예찬을 자체로 돌리기 때문만은 아니다. 교회는 게다가 그 조상에서 심미적 감동의 힘을 감지했는데, 그 힘은 종교적인 열정을 밑받침하는 대신, 그 조상이 베풀 수 있는 특별한 즐거움으로 신도들의 영혼을 끌어감으로써, 또한 그들을 오히려 그 종교적인 열정에서 멀리하게 할 수도 있는 것이다. 4세기 말경 성聖 닐Nil은 동로마제국의 고위 관리에게 편지를 써서, '오직 눈의 즐거움에만' 괘념하는 장식들을 비난하고 있다. 여기에 정녕 주의할 필요가 있는데, 불안감의 대상이 바뀐 것이다. 두려워하는 것은 더 이상, 신의 본질적인 실재를 향해야 할 숭배가 그의 인간의 외양으로 옮겨지는 것이 아니다. 거기에서 더 나아간 것이다. 미술작품이 야기하는 특별한 즐거움, 심미적 즐거움을 깨닫고, 그것이 작품의 독자성 가운데 확실하게 되는 것을 두려워하는 것이다. 성 아우구스티누스도 그가 미술작품에서 발견하고 얻는 아름다움과 즐거움이 그를 '죄악'으로 끌고 가지 않을까 하고 얼마나 두려워하는지, 우리에게 말하고 있다. 그의 말로 '노래되는 것보다 노래가 나를 더 감동시킬 때', 그는 그런 두려움을 느끼는 것이다.(도판 374)

심상은 부정확하고 흐릿한 채로 있을 수 있고, 또 흔히 그러하다. 심상은 표상과 암시의 가운데 쯤에 머무는 것이다. 그것은 보여 주기보다 더 환기한다. 외양을 명시하기보다 더, 그것이 가지고 있던 풍미를 연상시킨다. 미술작품이 그것에 **형태를 부여**하는데, 즉 이후 명확해진 불변의 형태를 주는 것이다. 작품은 그것을 새로운 영역에 들어가게 한다. '형태가 사물에 존재를 부여한다Forma dat esse rei'고 스콜라철학은 말했다. 작품은 그것을 공간 속에 자리 잡게 하고, 그 공간의 한 부분을 소유하게 한다. 그것이 항구적인 보이는 방식으로 그 부분을 점유하도록, 작품이 어떤 마티에르의 견고함을, 색들의 어떤 밀도있는 배치를 그것에 맞추어 준다. 그것에 하나의 '전체적인 외형'을 주는 것이다.

그리함으로써, 근년 '게슈탈트심리학[형태심리학]'이 밝힌 것처럼, 작품

은 이미지를 통일적인 힘을 가진 하나의 전체로 만드는데, 그 전체는, 이후 그 이미지를 변경시킴으로써 그 본성에, 그 생존 자체에 위해를 가할지도 모르는 모든 것에 대해 스스로의 형성 자체로써 스스로를 방어하는 그런 전체이다. 미술작품은 정녕, 에두아르 클라파레드Édouard Claparède가 형태에 대해 내린 다음과 같은 정의에 부합하는 것이다. "내적인 결속을 나타내고 고유의 법칙을 가진, 독자적인 **통일체**." 이 정의의 성과를 알 수 있게 하는 것은, 그것을 따른다면 전체가 각 부분으로부터 의미를 얻기보다는 훨씬 더, 각 부분이 전체로부터 의미를 얻는다는 것이다.

그러므로 미술작품의 조형적 존재는 본질적인 것이다. 그 외양은 단순히, 그것이 구현하는 정신적 실재를 표현하는 것만이 아니다. 그 실재를 표현하기 위해 미술가가 그의 사유와 손으로 무장하고, 어떤 외양에 대한 생각을

374. 왕의 침실 궁륭의 모자이크 세부. 팔레르모 노르만 궁.
이미지의 힘에 대한 두려움이 너무나 컸으므로, 때로 비잔틴 미술은 이미지를, 상징성이 가미된
단순한 장식으로 끝나게 했다.

가진 다음, 그것을 자신의 창조물에 부여한 순간, 그 외양은 스스로의 고유한, 삶과 가치를 획득하는 것이다. 그것은 이후 그것만으로서 판단될 수 있게 된다. 그것은 어떤 요구사항들에 부응하며, 감성에 어떤 효과들을 촉발하는데, 그 효과들은 감성에 내재적인 것이고 일체의 부수적인 정당화를 필요로 하지 않는다.

이와 같이 이미지는 공간과 마티에르의 세계에 자리 잡음으로써 하나의 미술작품, 즉 착상하는 머리와 만드는 손의 협력에서 태어난, 인간 기예의 결실이 될 자격을 얻는 것이다. 라므네F. R. de Lamennais는 이렇게 말했다. "예술은 인간에게 있어서, 신이 가지고 있는 창조력과 같다." 예술은 따라서 본질적으로, 하나의 가능성에 현실성과 견고성을 주는 데에 존재한다. 사실 정녕 그것이 예술art이라는 말에 주어진 원초의 의미가 표현했던 바이다.

작품은 아름다움을 향해 간다

그러나 이러한 원초의 의미는 막을 수 없이, 우리에게 더 친숙한 다른 의미로 옮겨 갔는데, 그것은 다시 한 새로운 관념을 덧붙였다. 그렇다, 예술은 본질적으로 인간의 창조 활동이다. 그러나 곧 덧붙여 말할 필요가 있는데, 그것은 어떤 공리적인 외적 목적에도 따르지 않는 무상의 활동이다. 그것은 아름다움이라고 불린 한 특별한 종류의 가치의 실현을 전적으로 바라는 활동인 것이다. 칸트는 그의 저서 『판단력 비판Kritik der Urteilskraft』에서, 잘 알려져 있는 다소 까다로운 그의 세번째 정의를 통해 그 점을 분명히 표현한 바 있다. "아름다움이란 한 대상의 목적성의 형태인바, 다만 그 형태는 그 대상에서 목적을 표상함이 없이 인지되는 것이어야 한다." 이것이 아름다움의 관념으로써 예술의 관념이 보완된 것인데, 이후 예술의 관념은 그것과 불가분리한 것이 되었다.

우리로서는 예술은 물론 창조 행위에 해당하는 것이지만, 그러나 그 행위는 그 자체의 완성 이외의 다른 목적을 가지지 않는 것이며, 즉, 그 목적이 그 행위 밖에 있기를 거부하는 만큼, 그 자체의 완전성 이외의 다른 목적을 가

지지 않는 것이다. 그렇더라도 아름다움, 혹은 그것에 대한 접근을 판단하기 위해서는 판단을 가능케 하는, 일련의 감지 가능한 가치들의 단계들을 설정해야 할 것이다. 사실, 칸트는 그의 첫 자명한 원리에서 또 이렇게 말한 바 있다. "취향이란 한 대상이나 한 표현물을, 일체의 이해관계에서 자유로운 만족감으로 평가하는 능력이다." 푸생은 이미 이렇게 생각했다. "미술의 목적는 희열이다." 그런데 칸트처럼 말해 그 만족감, 푸생처럼 말해 그 희열은 그것들을 다소간 온전히 불러일으키는 데에 적합한 일련의 단계적인 성질들을 전제하는 것이다.

미술작품의 본성은 따라서 다음과 같이 점진적으로 정의된다. 그것은 인간이 그의 내면에서나 그의 주위에서 지각하는 것, 혹은 차라리 그가 그의 주위에서 지각하는 것과의 유사성의 도움으로 그의 내면에서 지각하는 것을 재현하거나 표현하는 이미지이다. 그러나 이 이미지가 미술에 이르기 위해서는 그 자체의 완성 이외의 다른 목적을 가지지 않는, 조직되고 독립된 하나의 전체로 이루어져야 한다. 마지막으로 그 자체의 완성에 대해 인간은 가치 평가, 그가 아름다움이라고 부르는 한 특별한 가치의 평가에 의해서만 판단할 수 있다.

그것은 질적 판단인데, 왜냐하면 정신적인 영역에서는 가치는 느껴짐으로써만 평가되기 때문이다. 그러므로 그 가치는 어떤 고정된 기계적인 규칙에 따라 가늠될 수 없는 것이다. 바로 그렇기 때문에 이론가들이 아름다움에 대해 제안할 수 있다고 생각한 각 비결이 언제나 무너지고 말았던 것이다. 아름다움을 자동적으로 넘겨줄 수 있는 공식이나 기준이나 비율—그것이 저 유명한 황금분할일지라도—이나, 그런 것은 결코 없다. 왜냐하면 그 각 해결책은, 미술가가 그것을 이용하면서 필요한 가치를 그것에 첨가할 수, 부여할 수 있게 된 순간에라야 성공하기 때문이다. 아름다움을 넘겨주는 것은 공식이 아니라, 공식에 부여하는 탁월함인 것이다. 아마도 공식은 창작 기도를 쉽게 할 것이고, 장애물들 가운데서 주저와 실수를 피하게 할 것이지만, 그러나 필경 언제나 그 창작 기도 자체와 그 질만이 그 결과를 결정한다. 그

375. 들라크루아, 〈황금가지와 함께 있는 무녀巫女〉, 1845.
어떤 공식, 어떤 이론도 아름다움의 비결을 알려 주지 못한다. 푸생 다음으로, 들라크루아나, 앵그르나,
아름다움이란 저 신들의 선물인 '베르길리우스의 황금가지'라는 데에 동의했다.

것은 "운명의 인도를 받지 않는다면, 아무도 발견할 수도, 꺾을 수도 없는 베르길리우스의 황금가지[6)]"라고 푸생은 적었던 것이다.(도판 375)

따라서 미술작품에는 필연적으로, 우선 실현하려는 노력이, 그러나 그에

뒤이어 가치를 부여하려는 노력이 존재한다. 이로움과 아름다움은 결코 등식에 갇히지 않는다. 그 둘은 그것들의 원초의 조건인 창조의 도약이 끊임없이 유지됨으로써만 이루어지는 것이다. 그러나 그렇더라도 성공에 다다를 일은 남아 있을 것이다! 그리고 그 성공은 그것을 추구하는 사람에게나 음미하는 사람에게나 똑같이, 작품을 평가하려는 새로운 진정한 노력에 의해서만 알려진다.

그 가치는 그것이 느껴지는 사람에게는 누구에게라도 그토록 자명하지만, 분명한 확실성 없이는 성에 차 하지 않는 사람에게는 그것을 획정하고 규정할 수 없다는 것보다 더 실망스럽고 화나는 일은 없다. 그러나 그것을 감수할 수밖에 없다! 손가락은 액체를 붙잡기 위해 만들어진 게 아니며, 그 맛을 음미하기 위해서는 더더구나 아닌 것이다. 관념은 그것 또한 그 한계를 가지는 법이다. 그것을 자인하는 것은 실망스럽지만, 그러나 거기에는 얼마나 큰 보상이 따르는가! 왜냐하면 그 점에 우리의 **자유**의 유일한 담보가 있기 때문이다.

작품, 우리의 자유의 도구

하나의 미술작품에서 전문가나 미술사가는 그 성격들에 대해 모든 것을 설명하고, 그것이 어떤 영향들을 받은 결과인지, 어떤 필연적인 경로를 따랐는지, 그것이 어떻게 **결정**되었는지 드러낼 수 있을 것이다. '결정', 바로 그것이 문제의 말이다. 그 짓누르는 듯한 결정론에 인간은 때로 압도된다. 우리가 거기에서 벗어날 수 있는 길은 도주, 단 하나의 도주를 통하는 것밖에 없다. 그 도주는 질質, 질의 인지, 질의 판단에 의해 마련되는 것이다.

이 문제는, 인간의 정신작용에 있어서 로봇이 인간을 능가할 수 있지 않겠는가라는 불안한 의문을 인공두뇌의 제작, 사이버네틱스가 제기하는 오늘날보다 더 긴박한 적이 이전에는 없었다. 그렇다, 바로 정신 작용에 있어서인데, 그러나 로봇은 결코, 계량되는 것, 양밖에 알 수 없을 것이다. 그리고 로봇 자체도 연결망을 폭증함으로써만 인간두뇌에 대등하거나, 심지어 그

것을 넘어서기에 이를 뿐이다.

그런데 질은 다른 범주에 속하는 것이다. 그것은 집적이 아니라 변화로 얻어지는 것이다. 따라서 그것은 기계에는 언제나 인지되지 않을 것이며, 그 입구에서 기계는 언제나 힘을 잃을 것이다. "예술은 자유 자체이다"라고 프루동P. J. Proudhon은 이미 확언했었다. 인간은 주위의 모든 압력들에 굴복될 수 있지만, 그러나 바로 예술로써 그는 그가 당하는 것 자체에 하나의 형태를 부여하고, 그것을 본래적으로 자유로운 가치들의 위계에 회부하기 때문이다. 그 가치들은, 사람들이 그것들에 필연적인 성격을 주고 그것들을 주어진 원리의 불가피한 결과가 되게 하고자 기도하면, 바로 그때 사라지지 않는가?

그러므로 질은, 사람들이 그것을 떨어트리고자 하는 함정으로 고안하려고 했던 모든 자동적인 포착 방법들에서 빠져나온다. 그것은 획득되는 게 아니라, 스스로 마땅한 것이다. 그것은 결코 알려지고 확실한, 따라서 필연적인 원인으로써 얻어지지 않으며, 매번 하나의 모험을 통해 재창조되기를 요구한다. 언제나 알려져 온 바이지만, 심지어 더할 수 없이 완전한 모델에 대한 모방일지라도, 모방이란 매번 실패의 담보인 법이다. 거기에는 순수하고 비예측적인 노력이 결여되어 있는 것이다.

예술은 도덕과 더불어 전적으로 인간적인 가치들의 궁극적인 보루이며, 따라서 그 보루에는 결정론의 밀물이 결코 침투하지 못할 것이다.

파스칼은 이미, 인간은 "그를 죽이는 것보다 훨씬 더 고귀할 것이다. 왜냐하면 그는 그가 죽는다는 것을 알고 있기 때문이다. 그리고 세계는 인간에 대해 가지는 우월성에 관해 아무것도 모르는 것이다"라고 고찰한 바 있다. 인간은 그를 지배하는 것보다 더 위대한데, 왜냐하면 그는 그 지배하는 것을 판단할 능력이 있으며, 반면 그가 굴복하고 복종하는 힘은 맹목일 수밖에 없기 때문이라고 생각되지 않는가?

예술은 따라서 우리의 가장 귀중한 이로운 것의 하나, 우리를 인간일 만하게 하는 것을 발달시킴으로써 삶에 대한 우리의 애착을, 아마도 우리의 삶

자체를, 확실하게 보호하는 그런 이로운 것의 하나인 것이다.

우리의 연구의 시작에서나 마지막에서나, 미술은 아름다움의 원천으로든, 단순한 투사된 이미지로든, 어떻게 간주되더라도, 오락적이거나 휴식적이거나 쾌락적인 모든 피상적인 활동들 너머에 위치하는 것이다. 매번 그것은 우리의 생존의 가장 심원한 조건들을 문제 삼는다. 그것이 사라지거나 질식된다면, 인간은 반드시 그 자신의 가장 내밀한 곳까지, 그의 정신적인 삶과 도덕적인 삶의 가장 깊은 곳까지, 아마도 회복할 수 없는 불균형으로 고통을 받을 것이다.

아름다움과 감동의 딜레마

질에 대한 요구는 미술의 토대이므로, 미술을 나누어지게 하는 두 가지 추구를 똑같이 정당화하는 것이다. 그 두 가지 추구는 질 이외의 다른 공통점이 없다. 사실 이 이중성은 미술을 유일한 원리로 환원하고자 하는 학설들이 부닥치는 가장 큰 어려움이기도 하다. 과연 사람들은 특히 미술작품의 이미지 기능, 즉 다른 사람들에게 감동과 영혼 상태를 표현하여 전달하는 ─심지어 자연을 모방할 때에라도─ 그 능력을 고찰하기도 하고, 반대로 무엇보다도, 미술작품이 수행하는 조형적인 조탁에 관심을 집중시키기도 한다. 전자의 경우, 예술적 가치는 특히 강렬성로, 물론 질이지만 강렬성 가운데 있는 질로, 가늠된다. 우선되는 것은 감명과 암시의, 힘인 것이다. 후자의 경우에는 본질적인 것으로 나타나는 것은 '형태의 형성'이다. 앞 경우와 마찬가지로 형태의 질, 따라서 조화가 문제된다.

이리하여 우리는 앞서 마주쳤던 적이 있는 저 내용과 형식의 문제─그때에는 그것이 너무나 만족스럽지 않게 제기되었다고 언급되었는데─를, 이번에는 그 참된 조명 속에서 재발견하는 것이다. 이제 그것은 감동의 힘을 강조하는 미술과, 조형적 형태를 강조하는 미술 사이의 대립에 비추어 더 올바르게 표현되고 있다. 과연 대립이라고 하겠는데, 왜냐하면 감동의 힘은 흔히, 형식적인[3] 성공이 이루어지는 쾌락주의적인 평온을 어지럽힐 수밖에 없

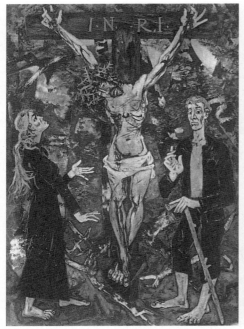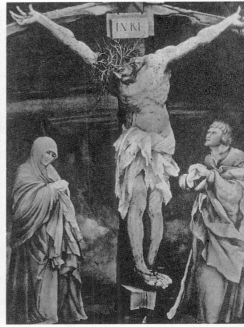

376. 앙드레 마르샹, 〈그리스도 수난도〉, 1942. (왼쪽)
377. 그뤼네발트, 〈그리스도 수난도〉. 카를스루에미술관. (오른쪽)
378. 마사초, 〈성 삼위일체〉, 1424-1427. 피렌체 산타마리아노벨라성당. (p.611)

넓은 의미의 아름다움이란 두 대립되는 원천, 완성된 조화와 강렬한 표현—어떤 이들은 추함이라고 부른—에서 나온다.
그 아름다움은 전적으로 질質 가운에 존재하는 것이다.

는 강렬한 수단들로써 얻어지며, 그 역도 진실이기 때문이다.

렘브란트가 빙켈만J. J. Winckelmann의 제자들에게 접근하기 어렵고 충격적
이었던 것이나, 루오와 같은 화가의 표현주의적인 격렬함이 많은 우리 동시
대인들을 아직도 다가오지 못하게 하는 것은 이러한 사정 때문이다. 한 세기
후, 위고가 들라크루아의 상상력과 붓에서 태어난 나부裸婦들을 말하며 그에
게 내쏘았던 '추함'이라는 비난이 똑같이 가해지는 것이다. 위고는 그 나부
들을 형태에 의거한 아름다움의 개념에 대조한 것이었다. 그의 텍스트는 게
다가 오해를 드러내고 있어서 인용될 만한 가치가 있다. 이렇게 말하는 것
은, 그렇더라도 위고는 그 텍스트에서 아름다움의 가능한 이중성을 어렴풋

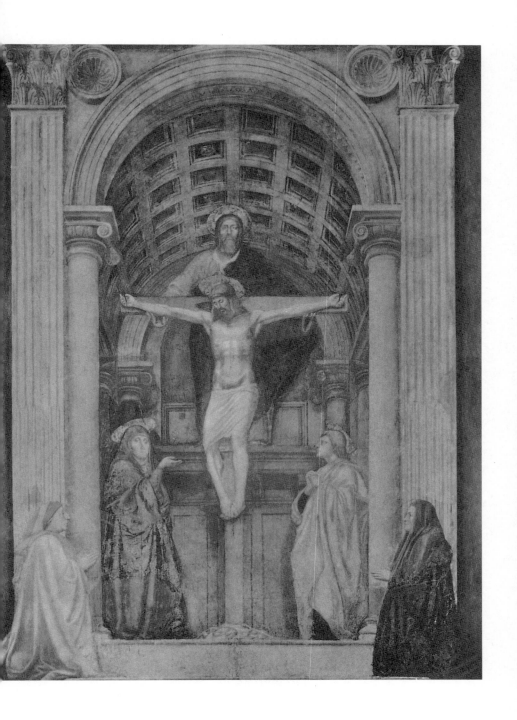

이 예상하고 있기 때문이다. "그는 표현력을 가지고 있다. 그러나 **이상적인 형상**을 가지고 있지 않은 것이다. 그런데 나는 아름다움 없는 표현도, 표현 없는 아름다움도 원하지 않는다." 들라크루아의 나부들이 그렇다는 것이다. "아마도 그녀들은 모두 외젠 들라크루아의 이상일지 모르나, 그 어느 하나도 인간 정신의 이상은 아니다."[4]

양쪽에서 똑같이 질적 가치에 대한 감각에 의거하고 있음에도 갈라지게 되는 아름다움의 그토록 기이한 이중성의 원인을 물어볼 수 있다. 아름다움이 때로는 감동의 추구, 때로는 조형성의 추구로, 그토록 구별되고, 그토록 양립 불가능하며, 혹은 심지어 그토록 모순되기까지 하면서 추구될 수 있다는 것이 어떻게 가능한가? 이 경우에도 역시 미학은 심리학에서 그 유일한 지원을 얻을 것이다. 이론적으로 가장 타당한 원리들이 어떤 것들인지를 결정하는 것이 문제가 아니라, 두 정신적 집단, 두 본질적 기질에 상응하는 듯이 보이는 그 이중성을 인간 본성 자체가 얼마나 함축하고 있는지를 알아보는 것이 문제인 것이다. 자신을 열정적으로 표현하기를 갈망하는 생명주의 자들과, 구성물들을 조탁하기를 바라는 형식주의자들이 있는 것이라고 말하고 싶은 것이다.[5] 미술사가들이란 대립시키기에 익숙하지만, 그 대립을 바로크주의자들과 고전주의자들의 대조로 요약하기에 이르기도 했다. 19세기에서는 또 들라크루아와 앵그르가 그것을 보여 주는 가장 뚜렷한 이미지였다. 사실, 사정은 두 다른 미학이 자유롭게 선택되고 가다듬어진다는 것이 아니라, 하나의 내적 필연성이 전자의 집단은 강렬성의 방식으로써만, 그리고, 후자의 집단은 조화의 방식으로써만 자신을 표현할 수 있게 한다는 것이다.(도판 376-378)

이 특별한 경우는 생리적 결정이 인간을 의지할 데 없이 몰고 가는 것처럼 보이는 때에라도, 얼마나 예술이 자유를 보존하는지를 강조해 보인다. 왜냐하면 그 생리적 결정은 전자의 경향에서나 후자의 경향에서나 똑같이 유효하게 남아 있으며, 아름다움은 양자에 의해 똑같이 달성될 수 있기 때문이다. 중요한 것은 오직 창조의 질인 것이다.

합리적인 집단과 감각적인 집단

여기서 문제되고 있는 것은 정녕 어떤 인간 유형들에 고유한 조건들이다. 아동심리학은 그 점을 확인해 주었다. 가장 어린 시절부터 그 유형들은 그 중간적인 조합들—말할 나위 없이 그 유형들을 연결시켜주지만—이 있음에도 불구하고 명확히 드러난다. 두 다른 세계라고 의사 민코프스카F. Minkowska는 말한다! 그 두 세계, 그 두 유형은 성인들에게서도 되발견되고 로르샤흐 테스트에 의해 확인된다. 그 하나는 합리적인 세계이고, 다른 하나는 감각적인 세계이다.(도판 379, 380)

의사 민코프스카가 그 둘을 규정하는 것을 들어 보자. 그 규정에서 이루어진 구별을 통해 우리는 바로 고전주의자들과 바로크주의자들을 가르는 구별 자체가 나타나는 것을 보게 될 것이다. "그 두 세계의 각각은 그 고유의 특성들을 가지고 있다. 그 하나는 분리, (블로일러E. Bleuler의 표현으로는) '분열Spaltung' 작용6에 지배되어 있고, 다른 하나는 결합, 연결 작용에 지배되어 있다. 전자는 부동화를 지향하며, 역동성에서는 잃고 정확성에서는 딴다. 반면 후자는 움직임을 지향하는데, 흔히 형태의 부정확의 잘못을 범한다."7 그런데 그 차이는 이미 '정상적인 **아주 어린** 아동들'에게서 확인되고, 또 가장 위대한 예술가들에게서도 똑같이 검증된다.

지적 발달을 특징으로 하는 유형과 감성적 발달을 특징으로 하는 유형을 말할 수 있지 않을까? 그 두 유형은 각각 인간 존재에 제공되는 두 큰 가능성의 하나에 더 알맞은 것이다. 그 둘은 모두 세계와 자신의 운명을 마주한 인간의 근본적인 태도에 되발견된다. 세계는 인간에게 앎의 대상으로, 심지어 차라리 반드시 알아야 할 것으로 나타나는데, 그 앎은 그가 거기에서 방향을 잡고 행동하기 위해서 필요 불가결한 것이다. 그런데 주로 작용하는 것이 감성적 기능인지 혹은 지적 기능인지에 따라, 두 가지 세계 이해방식이 또 밝혀진다. 첫번째는 감성적 방식으로서 존재의 체험을 추구하고, 두 번째는 지적 방식으로서 객관적인 앎을 추구하는 것이다.

이것은 무엇을 뜻하는가? 감성적인 앎은 한결 직관적인 것으로서, 그 대

상과의 너무나 밀접한 결합, 그래 융합이라고 부를 수 있을 그런 관계로 이루어지는 경향을 가진다. 대상에 대한 참여와 사랑의, 충동으로서의 앎은 대상으로 내달아, 일종의 내밀한 통합에 의해 대상을, 마치 대상 자체가 되는 듯이, 마치 대상의 생존 자체에 동화되는 듯이 느낀다. 이런 앎은 그 가장 높은 단계에서는 신을 발견하기 위해 신에게 흡입되려고 하는 신비적인 앎으로 귀착된다.

예술가에게 있어서 그러한 앎은 따라서 삶에 찬동하는 것으로, 그 리듬에 일치하여 그것을 동화하는 것으로, 예감되는 삶의 힘에 휩쓸려 가거나 심지어 점거되어 그 힘에 모든 감수성을 열어 놓는 것으로 이루어질 것이다. 그 앎은 세계, 혹은 거기에서 관심을 일으키는 부분과 교감하고 그 흐름에 실려 가기 위해 예술을 이용하려고 한다. 이러한 능력은 동양에 익숙한 것으로 우리는 알아본 바 있는데, 그것은 동양의 예술 개념에 뚜렷한 흔적을 남겼고, 동양의 영향이 미친 곳에서는 어디에나 되발견되는 것이다.

반대로 지적인 앎은 대상에서 떨어져 나오려고ob-jectum 하고, 심지어는 가능한 한 멀리 물러서서 그것을 명징한 시선 아래 있게 하여 그 경계와 형태를 시선이 규명할 수 있게 하려고 한다. 사실 이 앎이 추구하는 것은 대상을 정의하고 특징짓는 것, 즉 그것을 이를테면 삶 밖에서 그 확고부동성과 일반성 가운데, 유형적이고 불변적인 자명성을 교란하는 변화를 허용하지 않으면서 파악하는 것이다. 이 경향은 플라톤 이론보다 더 멀리 나아간 적은 결코 없었는데, 플라톤 이론은 지나가는 사건과 언제나 다소간 관련이 있는 외양 너머로 사물들의 이데아인 절대적인 진리를 확언하는 것이다. 그리되면 삶은 더 이상, 가능한 한 제거해 버려야 할, 혼란과 돌발사突發事의 원천, 변화와 불확실의 요인으로밖에 간주되지 않고, 그것을 제거함으로써, 현실의 본질과 진리를 이루는 확고부동한 구조에 더 잘 이르게 된다.

그 두 유형의 각각에 찬동하는 예술이 어떻게 스스로를 실현하기를 갈망할지 잘 알 수 있는데, 첫째 유형의 경우에는 특히 지속의 다양한 변조와 하나가 되는 음악을 통해, 그리고 둘째 유형의 경우에는 영원에 가장 가까운 재

379. 합리적인 어린이의 소묘,
의사 외젠 민코프스키의 수집품. (위)
380. 감각적인 어린이의 소묘. (아래)

미술에는 이미 어린이들의
소묘들에서부터 드러나는 같은 성향의
집단들이 있다. 합리적인 집단과
감각적인 집단은 가장 근본적인
대립을 이룬다.

료 가운데 다듬어져, 일체를 형태와 그 불가항력적인 균형과 확고부동성으로 환원하는 건축을 통해, 실현되는 것이다. 세계 앞에서 인간의 이중적인 입장은 그러한 것이다. 그러나 운명 앞에서도 같은 대립이 되발견될 것인가?

삶을 추방하기 혹은 앙양하기

예술에 대한 전자의 개념은 삶과 그 리듬과 느껴지는 강렬성에 도취한다. 그것은 재갈 풀린 말에 실려 가듯 삶에 실려 가는데, 그 말의 질주는 속도와 격렬함의, 감각을 폭증시킬 것이고, 그 질주에 대한 더욱 밀접하고 기진케 하는 참여로써 도취시킬 것이다.(도판 394)

그런데 이 개념은 필연적으로 죽음에 대한 끊임없는 강박관념과 연계되어 있다. 왜냐하면 생존의 그 열렬한 소모는 죽음에 가까이 가게 하기 때문이다. 이 암울한 대조는 게다가 삶의 그 소진시키는 불꽃과 섬광을 더욱 맹렬하게 하지 않는가? 사라져 가는 인간 존재들, 사물들, 순간들, 이 숨 가쁜 '판타 레이πάντα ῥεῖ'(모든 것은 흘러간다!)는 절망에 찬 외침임과 동시에 향락의 몸부림이도 한데, 그 향락은 덧없는 것인 만큼, 최대한으로 음미되고 누려지기를 요구하는 것인 만큼 더욱 생생한 것이다. 약간 병적인 경향에 따라 이 경우 감성은 저, 변함없는 낭만주의의 자극제인 파괴와 폐허를 사랑하기에 이르는데, 거기에서 더욱 극적으로, 더욱 위험하게, 마치 경련 가운데서인 듯, 사라져 가는 시간의 부족의 비장함을 감지하기 때문이다. 삶과 죽음은 분리될 수 없는 현실의 이중의 얼굴이 되어, 이와 같이 그 현실을 수다히 반향하는 것이다. 중세 말 이래 보들레르와 롭스F. Rops에 이르기까지 해골이나 그 그림자는 여인의 빛나는 벗은 몸에 딸려 나온다.(도판 382)

반면 후자의 개념은 점감적漸減的인 소멸을 받아들이지 못하고, 무시한다. 그리고 그럴 수 있기 위해서 필요한 일이니까, 변화하는 삶 역시 무시하게 된다. 그것은 시간 밖으로, 저, 만물을 유발함과 동시에 소진시키며 몰고 가는 시간 밖으로의 도주를 꿈꾼다. 오직 공간만이 존재하기를, 그것이 지속에서 오는 쇠퇴로부터 당하는 일체의 훼손 바깥에 위치함으로써 영원한 형태

381. 위베르 로베르, 〈폐허가 된 루브르 궁의 대회랑 풍경〉, 1796. 파리 루브르박물관.
삶에 대한 감정에 앙양된 화가들은 시간의 귀중함을 환기하는 폐허를 사랑하게 된다. 그들은 때로 위베르 로베르처럼
시간의 파괴를 미리 보여 주기를 즐긴다.

들에 따라 조직되기를 바란다. 그 형태들을 그것은 언제까지나 불변적이고
부동적인 것으로 구상하며, 따라서 그것들의 가장 흔들리지 않는 균형의 원
리를 찾으려고 한다. 밑변에 단단히 자리 잡은 확고한 삼각형이나, 정사각형
은 이 개념에는 소중한 것들이다. 그것은 세계에 대한 인위적으로 굳어진 이
미지로 스스로를 둘러싸고, 그리하여 그 이미지가 세계의 덧없음을 보지 못
하게 한다.

이 개념에는 모든 것이 정의인데, 정의라는 말은 확정이라는 말과 어원이
같은 것이다. 이 개념에는 모든 것이 완전을 향한 노력인데, 완전이란 더 이
상 아무것도 변할 수 없는 이상적인 상태인 것이다. 낭만주의자들이 임종과

382. 한스 발둥 그린, 〈인생의 세 시기와 죽음〉 세부, 1509-1511년경. 빈 미술사박물관.

폐허를 사랑하는 그만큼, 고전주의자들은 그것들을 환기하는 것을 추적하여 쫓아낸다. 아테네의 **도자기 지구**7)의 무덤들은 끝없는 이별의 평온한 조각들을 통해, 죽음을 그 현존 가운데서도 부정하는 가장 완벽한 노력으로 남아 있다.

이젠 아무것도 사라질 수 없다, 시간도, 심지어 공간까지도. 마치 강물이 폭포를 향해 몰려 들어가듯이 지평선을 향해 내닫는 라위스달J. Ruysdael의 풍경에 대립시켜, 푸생N. Poussin은 모든 것이 조합되고 각각 제자리에 들어앉음으로써 공간을 분할하여 차지하는 —더 이상 침해되거나 변경되지 말아야 하는 확정적인 토지등기필증을 통해서인 것처럼— 그런 자연을 보여 준다.

죽음은 무한과 연관되어 있고, 무한은 사방으로 열려 있는 반면, 분명하게 위치가 획정된 단위들의 통일된 군집은 그 중심이나 축 주위에서 닫혀 있어서, 모든 열린 틈을 막은 집의 안정을 환기한다. 고전주의에서는 이미지마다 하나의 완전하고 완벽한 닫힌 세계, 더 이상 아무것도 기다릴 것도, 두려워 할 것도 없는 자족하는 세계가 되는 것이다.

고전주의적 관점은 단단한 망의 그물로 흩어져 있는 것들을 일거에 사로잡아, 시선에 대해서나 사고에 대해서나 필연적인 결론이 되는 유일한 논리적인 귀착점으로 모이게 하는 것으로, 고전주의는 세계에 대한 체계적인 기획의 걸작이라고 하겠다. 자연은, 그 무질서가 겉모습일 뿐이며 한 기하학의 정리에 자연이 근거하고 있다는 것을 드러낸다는 것이다. 이와 같은 확정적인 집중화에 대해, 대기大氣확산적인 관점은, 지각할 수 없는 지속적인 점감 후에 모든 것이 사라져 없어지는 먼 지평선, 그 지평선을 향한 만상萬象의 열림을 내세운다. 이젠 모든 것이 추이推移일 뿐이다. 모든 것이 느낄 수 없을 정도로 미세하게 변하여 무한 가운데 해소되어 버리는 것이다. 어떤 두 가지 회화기법이 정신의 두 근본적인 태도를 이보다 더 잘 반영할 수 있을까?(도판 383, 384)

고전주의자들은 그들대로 단 하나의, 가장 견고하고 가장 내구적인 요소, 돌밖에 받아들이지 않는다. 그들은 다른 모든 것들을 돌로 고집스레 환원하

383. 아브라함 보스, 〈17세기의 자선병원 의무실〉, 17세기. 파리 국립도서관.(위)
이탈리아 미술과 거기에서 영감을 얻은 고전주의는 공간을 기하학적인 선들로 표현했다. 이는 정신적 문제이다….

384. 루카스 판 팔켄보르흐, 〈브뤼셀 성이 있는 풍경〉, 16세기.(아래)
…북방 미술은 공간을 섬세한 시각, 대기확산적大氣擴散的인 조망 등 감각적인 방법으로 표현했다.

거나, 적어도 그것들을 무시하는 듯하며, 바로 그 때문에 그들의 회화는 언제나 조각이나 건축을 꿈꾸는 듯하다. 바로크주의자들의 회화는 반대로 공기와 그 바람, 물과 빠르거나 격렬하거나 한 그 흐름, 불과 모든 것을 삼키는 그 솟구치는 불꽃, 이런 것들에 따라 흩어지는 양상을 보여 준다. 그들이 선호하는 소재는 공기의 더할 수 없이 가는 떨림에도 응하는 부드러운 천이다.

3. 미술의 역할

역사를 따라오면서 미술은 변화무쌍한 모습으로 나타난다. 그것은, 다양하고 심지어는 서로 어긋나기까지 한 너무나 많은 양상들을 보여 주기 때문에, 그 모두에 공통분모가 될 수 있는 정의, 통일적인 원리를 찾기가 절망스러울 정도이다. 미술은 인간 본성이 다양한 얼굴들을 가지고 있는 것만큼 다양하다. 기질 유형마다 그 특이한, 자원과 자질을 미술에 가져오는 것이다.

그렇지만 그 각 기질은 그 고유의 방법—흔히 다른 기질들의 방법과 양립 불가능하고 모순되는데—으로써 서로 유사한 기도企圖를 하는 게 아닌가? 만약 여러 다른 기질들이 그 기도를 그토록 다양하게 실천하는 노력에서 우리가 그것을 끌어내 보일 수 있다면, 그리하여 그것을 통일적으로 규정할 수 있다면, 그것은 미술이라고 하는 그 인간 활동의 궁극적인 존재 이유를 우리에게 알려줄 수 있지 않을까?

자아와 세계의 부조화

그 존재 이유는 본원적인 것인데, 왜냐하면 우리의 생존과 그 균형의 문제와 관련되어 있기 때문이다. 그 존재 이유는 바로 그 문제를 해결하려고 시도하는 것이다. 그것은 우리의 운명이 그 한가운데서 이루어지는 근원적인 이원성의 중심에 놓여 있는데, 그 이원성은 우리의 내면적 삶과 외부적 삶을 가르는 이원성, 우리 내면에서 직접적으로 느껴지고 체험되는 삶과, 우리의 감

각의 중개로 우리에게 와 닿음으로써 우리가 그 반향만을 지각하는 삶을 구별하는 이원성이다.

한편으로 우리는 **우리 자신**, 즉 우리가 체험하는 것의 저 항구적인 기반, 우리의 '자아'의, 통일성과 독자성과 영속을 창조하는 기반이다. 그러나 다른 한편으로 우리는 또한, 우리에게 작용을 가하며 우리 내면에 나타나지만 우리가 아닌 다른 것의 메아리이기도 하다. 그것은 19세기 독일 철학 이래 피히테J. G. Fichte를 뒤따라 '비아非我'라는 말로 포괄할 수 있는 모든 것, 우리가 던져져 있는 세계, 그래 우리가 필연적으로 그 안에서 그것과 함께 생존하지만, 그렇더라도 우리에게 무관하고 외부적인 그런 세계이다.(도판 385, 386)

세계는 우리에게 커다란 수수께끼이고, 커다란 위협이다. 우리는 우리에

385. 알트도르퍼,
〈성 게오르기우스와 용〉,[8] 1510.
뮌헨 알테피나코테크.
386. 알트도르퍼,
〈이소스 전투〉세부, 1529.
뮌헨 알테피나코테크.(p.623)

때로 화가는 미술을 통해, 무한하고 사물들이 무수히 있는 세계가 일으키는 어지러움에 몸을 맡긴다. 특히 라틴인들의 명징한 대상 통제에 저항적인 게르만적인 재능은, 끝없는 공간이나 무성한 초목들에 도취한다.

게 모든 자원과 모든 위험이 오는 그 세계에 적응할 때에만, 존속하고 지속될 수 있는 것이다. 따라서 우리는 세계를 알아야, 즉 거기에서 받는 감각들을 통해 그것에 대한 효과적인 표상을 가져야 하고, 동시에 그것에 작용해야 한다. 우리가 살아가면서 우리 자신의 보존을 보장하는 세계와의 공존에 성공한다고 해도, 우리가 느끼는 주체성과 우리가 생각하는 객체성—그것에 대해 우리는 개략적이고 경험적이며 끊임없이 수정되는 관념을 형성하는 데—의 달갑지 않은 부조화는 계속 남게 된다.

조금씩 조금씩, 서로 익숙해짐으로써 우리와 외부 세계 사이에는 동거의 관계가 이루어진다. 그러나 우리가 일순, 우리의 편력과 그것이 일으키는 도취에 끌려가는 것을 멈춘다면, 우리가 다시 정신을 차린다면, 그때 우리는 그 외부세계와 우리의 내면세계 사이에 사실상의 일치는 있지만 어떤 공통의 척도도 없다는 것을 느낀다(그것은 정녕 인간의 깊은 고통이다). 우리는 시간 속에서, 세계는 공간 속에서 각각의 삶을 펼치는 것이다.

서로 교류 불가능하고 침투 불가능한 두 세계는, 마주치고 상호작용하는 지점들을 통해 짝짓기를 하지 못한다. 하나는 정신이고, 다른 하나는 물질인 것이다. 인류는 이 모순적인 대립을 끊임없이 반추하는데, 특히 기독교는 그것을 영혼과 육체의 대립으로 생각했다. 사냥꾼의 산탄霰彈처럼 세계의 살에 발사되듯 던져져, 결코 참으로 세계에 결합될 수 없으면서 그 살 표면에 달라붙어 있도록만 되어 있는 이질적인 대상이 되지 않기를 바라는 것은, 아마도 우리의 조건 하에서의 본질적인 갈망일 것이다. 우리는, 우리에게 우리 자신과 전적으로 다른 환경에서만 생존할 수 있게 강요하는 이 **우연적인 사건**[9]이 아닌 더 확실한 관계를 꿈꾼다.(도판 387)

지식으로 그 불투명한 간막이를 뚫기 위해, 세계를 이해하고 그것과의 동지적인 관계, 동지애의 원리를 발견하기에 이르기 위해, 모든 사상이 천여 년의 노력 가운데 일어섰던 것이다. 철학이 거기에 열중했지만, 그러나 거의, 우리 감각의 경험에 의해 경험적으로 이루어진 통상적인 세계의 표상보다 더 젠체하는 표상을 얻는 것으로밖에 귀착되지 않았다. 그 표상은 절대적

인 것을 열망함으로써 벽으로 연속적으로 뛰어오르다가 끊임없이 되떨어지고 만다.

설사 그 세계, 우리가 들어간 그 '현실'을 정확히 표상하는 것이 가능하다고 하더라도, 그것이 우리의 본성과 세계의 본성의 근본적인 모순적 대립을 깨트릴 수 있을 것인가? 그것이 우리가 건너지 못하는 구렁을 메울 수 있을 것인가? 우리가 본능적으로 받아들인 실제적인 생존에 만족하지 않게 되자, 오직 종교만이 우리가 갈망하는 세계와의 공동체를 계시해 주려고 기도企圖했다. 그러므로 종교는 그리스에서처럼 신들이 우리의 이미지를 환기하거나, 우리 기독교 문명에서처럼 우리가 신의 이미지에 따라 창조되었거나, 그렇기를 바랐다. 이와 같이 물리적인 세계를 넘어 그 세계의 원리 자체, 그 창조자가 우리와 세계의 깊은 결합을 복원하고, 우리에게 '다른' 것과의 단절을 면하게 해 줄 것이라는 것이다.

그렇지만 기독교는 신을 더욱더 다르다고 인정한다. 측량할 수 없을 정도로 달라서, 올림포스 산의 신들과는 같지 않아, 알 수도 없고 접근할 수도 없는 것이다. 그것은 무한히 떨어진 거리를 거쳐 던져진 사랑의 신비로운 끈으로밖에 접할 수 없다. 그리하여 신앙의 용솟음과 신의 존재가, 여전히 잔존하고 있는 그 불가해한 사태에 대해 우리를 위로해 줄 뿐이다. 인도에서는 심지어, 그 신은 우리 자신의 소멸, 적멸寂滅을 대가로 해서만 만날 수 있다고 생각한다.

미술은 내면세계와 외부세계를 연결한다

종교나 철학이나 과학이 그 넘어갈 수 없는 벽에 가한 이와 같은 갖가지 공격들에, 인간이 모든 시대에 걸쳐 또 도움을 청한 다른 하나의 공격이 더해진다. 그것이 미술이다. 그런데 미술은, 그리고 그것만이, 내면세계와 외부세계의 중개물로서 그 사이의 **통로**를 생기게 할 수 있으며, 바로 그 때문에 그것이 필요 불가결하고 대체 불가능한 것이다. 그것만이 어떤 포기를 대가로 해서가 아니라, 반대로 있는 그대로의 우리 자신을 긍정함으로써 그 통로

387. 뒤러, 〈우수〉, 판화. 파리 국립도서관.
인간은 미술로써 자신에게 낯선 세계 앞에서의 불안을 표현하기도 하고…

. 바토, 〈매혹적인 섬〉. 개인 컬렉션.
내부세계가 그의 꿈의 이미지들일 뿐으로 보일 만큼 내면세계와 외부세계가 완벽하게 융합된 상태에 이르기도 한다.

를 우리에게 제의하는 것이다.

인간이 상도想到한 것이면서 인간을 힘들게 하는 그 이원성을, 미술작품은 스스로의 이중적이고 혼합된 성격을 끊임없이 분명히 드러내면서 그 내부에 가져와 결합시키는데, 그러한 성격이 미술작품을 그 두 대립되는 현실 사이의 중개물이 되게 하는 것이다. 게다가 그것은 다가적多價的인 중개물인데, 그것은, 자아와 세계가 함께, 해소될 수 없는 양상으로 표현되는 ─이미 오래된 격언 '자연에 인간이 더해진 것이 예술이다homo additus naturae'가 확인한 바이지만─ 그런 이미지를 창조함으로써 그 둘 사이에서 작용할 뿐만 아니

라, 또한 미술가와 다른 사람들 사이에서도 작용하기 때문이다. 그것은 그에게 그들과 소통할 수 있게 하고, 그들에게 그를 느끼고, 그를 그들 자신의 한 부분인 것처럼 느낄 수 있게 하는 것이다.

바로 거기에 미술작품의 기적이 있는데, 그 기적은 사람들이 충분히 주의를 기울이지 않는 기적이지만, 그러나 쾌락, 유희 혹은 이상적인 아름다움을 토대로 한 모든 미학들보다 훨씬 더 근본적으로 미술작품을 설명하는 것이면서, 동시에 그 미학들을 포괄하여, 이젠 그것들마저 단편적인 진리들을 과도하게, 또 체계적으로 발전시킨 것들로 정당화하기도 한다.

미술작품은 한편으로 하나의 정신적 현실을 표현하는 이미지-상징이다. 여기서 상징이라는 말은 얼마나 그 완전한 의미에 다다르고 있는가! 그 어원인 '심발레인συμβάλλειν'은 '함께 던지다, 결합하다'라는 의미인 것이다. '심볼론σύμβολον'은 유일한 대상이었는데, 그것이 두 부분으로 쪼개졌고, 그 둘이 결합되면 그 소지자所持者들이 밝혀지게 된다. 미술작품은 정녕, 양립 불가능한 것으로 생각되던 두 요소를 잇는 끈이고, 그로써 그 둘은 작품 안에서 한 공동체의 토막들임을 자인하는 것이다.

미술작품은 흔히 생각하기에 물질적 현실의 국면들을 보여 준다는 것인데, 그러나 화가가 아무리 자신을 사실적이라고 생각할지라도, 우리가 알고 있는 바이지만, 그가 그 물질적 현실에 접근하고 그것을 선택하고 그림으로 옮기는 방식을 통해 드러내고 고백하는 것은, 그 자신, 그의 성격, 그의 본질 자체인 것이다. 반대되는 과정으로, 화가가 자신을 표현하려는 의도로, 그가 아닌 다른 사람들에게 알 수 없는 존재인 자신을 그들에게 알려 주려는 의도로 작업을 한다면, 보이는 세계에서 빌려 오거나 자신한테서 나온 외양들에서, 필요로 하는 미술 언어의 요소들을 구해야 할 것이다.

이리하여 미술가는 외부세계를 겨냥할 때에 그것과 함께 내면세계의 누설을 피할 수 없고, 또 내면세계를 보여 주려고 할 때에 외부세계의 국면들의 중개를 통하지 않을 수 없는 것이다. 최초로 내면세계와 외부세계는 서로에 의해서만 살고, 서로를 통해서만 이해되며, 그리하여 그것들 사이에 한쪽

과도, 다른 쪽과도 동질적인 제삼의 현실을 창조한다.(도판 388)

연결 끈이 찾아졌고, 인간과 세계가 마주 보며 각각 한쪽 기슭을 점하고 있는 그 거대한 공허 위로 다리가 놓였다. 하나의 중간 상태가 마침내 발견되었고, 그 중간 상태는 일시적인 접촉이나 순간적인 충돌 광선이 아니다. 그것은 그것이 이어주는 것 자체보다 더 오래 가는 것이며, 거기에 표현된 사람이나, 거기에 반영된 외양들이 오래전에 변화했거나 사라졌더라도, 그것은 덧없지 않은 그 마티에르 속에 영속적인 얼굴을 지닌 채 존속할 것이다.

제삼의 '영역'이 태어난 것인데, 그 영역은 우리에게 속하는 것과 우리의 외부에 있는 것에 동시에 의존하고 있는 것으로, 그 둘에 의해 존재하며, 그 유일한 실체 속에서, 남녀의 결합으로 태어난 아이처럼, 원초에 양쪽에 각각 속하던 것을 더 이상 구별되지 않게 한다. 작품은 열매이며, 이제 제 고유의 삶일 뿐인 삶에 접하면서, 창조 행위에서 떨어져 나와 독립적으로만 존재하는 것이다. 그 안에서 자아와 비아는 구별되기를 멈춘다.

정녕 바로 그 때문에 그토록 많은 작가들이 미술 창작을 사랑에 비교하고, 본성상 구별되는 상대와 결합하여 그 사람을 제 사람으로 만드는 동시에 그 사람에게 스스로를 바치려는 사랑의 노력에 비교하고 싶어 했던 것이다. 그러나 인간의 사랑이든 신의 사랑이든, 사랑은 용솟음치는 마음일 뿐, 그 결과는 아니다.

그 용솟음치는 마음이 미술 창작에 거의 초자연적인 힘을 쏟는다는 것은 의심할 수 없을 것이고, 그런 마음이 관상자들을 미술작품과 그 풍요로움으로 데려가는 사랑에도 있다는 것도 명백하다.

그러나 미술이 그런 마음에서 생명을 얻고는 있지만 억제할 수 없는 동시에 절망적인 그 용솟음보다 그것은 더 멀리 나아가는데, 그 용솟음은 두 전극 사이에서 번쩍이는 빛처럼 아마도 과압過壓으로 솟구쳐 올라, 그것이 뚫고 지나가는 어둠을 한순간만 깨트리지만, 미술작품은 그 어둠에 자리를 잡고, 거기에서 존재하며, 거기에서 지속적인 빛을 피워내는 것이다. 미술작품은 단순히, 사랑이 그럴 수 있는 것처럼 밤을 뚫고 지나갈 뿐만 아니라, 그것

을 헤쳐 버리는 것이다.

미술작품은 결국 그런 것인 것이다. 그것은 사물이며, 대상이다. 물리적 세계에 뿌리박고, 자리 잡는다. 그 세계의 성격들인, 감각에 지각되는 공간, 물질, 형태, 외양 등을 지니고 있다. 그러나 동시에 그것은 하나의, 인간적인 가치들의 위계에 종속되어 있기 때문에만 존재하는 것이다. 그 안에서는 물질적 현실과 정신적 현실이 구별될 수 없을 것이고, 형식과 내용도 그러할 것이다. 그 하나를 파악하면, 동시에 다른 하나를 파악하지 않을 수 없다. 화학에서 구별되는 두 물질을 가지고 그 둘을 결합하면 뜻하지 않게 제삼의 물질이 이루어지는데, 그것이 이와 같은 것이다. 그 제삼의 물질을 분석하면, 아마도 그 성분들의 흔적을 찾을 수 있겠지만, 그렇더라도 이후 그것은 그 독자적인 특성들, 이론의 여지없는 자체의 실재를 가지고 존속하게 된다. 미술작품 역시 관찰자에게는, 호기심에 주어지는 참조 사항이 되는 그 두 원천을 찾아 올라가게 할 수 있지만, 그 자체로 완전하고 충분하며, 이후 그 자체의 힘으로, 자체만의 힘으로 존재하는 작품에 그것이 무슨 대수랴?

고전주의와 바로크의 비밀

이와 동시에 고전주의와 바로크의 두 경향이 밝혀지고, 그 참된 의미를 얻게 된다. 인간이 자아와 비아의 양안 사이에 교각처럼 세운, 미술작품이라는 그 중개물은 불가피하게 그 한중간에 놓이는 것은 아니다. 그것은 각자의 충동에 따라 그 양안의 어느 한쪽에 더 가까이 있을 수 있는 것이다.

어떤 종족들, 어떤 시대들, 어떤 개인들은 한결 권위적인 의지를 나타내고, 모든 것을 인간으로 귀착시키기를 희구한다. 예컨대, 그리스가 그 중심이었던 지중해의 종족들과 같은 종족들. 그들에게는 자연은 너무나 온건하고, 너무나 천연적으로 질서정연하고 관대하며, 또 너무나 간섭하지 않는 것이어서, 인간은 거기에서 만물의 왕인 것으로 느낀다. 그 절정에 있는 하나의 문명이 삶과 세계에 대한 스스로의 생각을, 스스로의 진리를 장악하고 있다고 선언하는 시대들. 그런 시대에 그런 문명은 스스로의 생각과 능력 사이

의 일치에 감탄한다. 바로 그런 것들이 문명의 고전주의적 국면들이다.

자연은 사고의 법칙에 부응하는 것으로 전제되어 있고, 심지어 자연에 그 법칙을 나타내는 것은, 거기에 그것을 강제하는 게 아니라, 표면적인 혼돈에서 그것을 이끌어내는 것이라고 상상된다. 그리되면 인간은 알고 있는 것 가운데서 자재롭게 움직이고, 그 알고 있는 것으로 모든 것을 귀착시킨다. 그 환한 능선에 자리 잡고, 그는 그 아래로 굽어보는 두 가지 모르는 것, 세계의 신비와, 자신의 가장 깊고 가장 유기체적인 삶의 신비를 그것들의 자연적인 종결점으로 끌어가듯 그 능선으로 끌어온다. 그가 거기에 닿게 할 수 없는 것은 부정하거나, 무시한다. 그는 세계 전체를 그 자신에게 맞추고, 즉 그것을 제어하여, 관념들의 마음속 형태들, 이미지들의 조형적인 형태들 등, 그의 정신이 본래적으로 품은 형태들 속에 어떻게 해서라도 끼워 넣는다. 그리고 힘이 제멋대로 작용하는 것에 대해 은밀한 혐오감을 느낀다. 왜냐하면 그런 힘은 그의 축조물의 결정적인 균형 가운데 갱신과 무질서를 이끌어 들일 수밖에 없기 때문이다.(도판 389)

바로크는 어떤 상황에 획정시키지 않은 그 가장 넓은 뜻으로 본다면, 고전주의의 반대에 위치하는 것이다. 그것은 유럽에서 북방 및 게르마니아의 종족들에 속하는 것이다. 거기서는 습기에 조장된, 수목들의 한없는 증식으로, 자연의 힘이, 거기에 인간이 대립시킬 수 있는 힘을 능가한다. 거기서는 모든 것을 흡수하는 어둠이 빛을 덮어 버린다. 마찬가지로 바로크는 종말의 혼란과, 당대의 운명의, 따라서 당대의 조건의 불확실성이 편재하는 시대들에도 속하는 것이다. 그런 시대들은 당대를 능가하려고 하는 새로운 경향들의 발생—아직 인정되지 않고 있지만—의 위협 아래에 놓여 있다. 그때 바로크는 꽃피는 것이다.

인간은 저항할 수 없이 그를 넘쳐나는, 명백하게 압도적인 삶을 끊임없이 마주한다. 그는 삶의 흐름이 지나가는 것을 그의 내면에서 느끼기를 즐기고, 그토록 작은 존재로서 그 미친 듯한 폭풍우와 함께하여 그의 감성을 통해 그것과 함께 진동하기에 취한다. 그는 형태의 치사스런 감옥을 싫어하는데, 그

389. 지롤라모 델 파키아, 〈성모영보聖母領報와 성모의 성녀 엘리사벳 방문〉,[10] 16세기 초. 시에나 조형예술아카데미.
390. 다 코르토나, 〈성모영보〉, 17세기. 코르토나 성프란체스코성당. (p.633)

고전주의자는 정태적인 요소들을 건축가처럼 조합하고, 바로크주의자는 몸짓, 빛, 구름으로써 허공을 통해
작품의 향방을 투사한다.

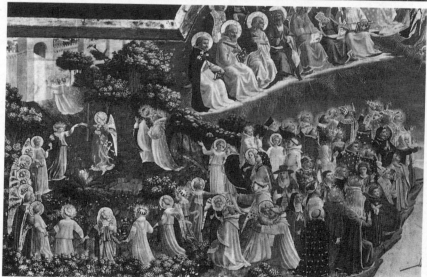

391. 크라나흐, 〈지상 낙원〉. 오슬로 국립미술관.(위)

392. 프라 안젤리코, 〈최후의 심판〉의 천사들의 원무 세부, 1432-1435. 피렌체 산마르코수도원. (아래)

독일의 바로크적 재능은 원시 자연과 그 본능으로의 회귀를 꿈꾸고, 이탈리아의 라틴적 재능은 정신의 정화된 영역으로의 상승을 열망한다. 한 테마를 가지고 은연중에 일치한 이 두 원무는 그 두 재능의 대립을 거의 상징적으로 구현하고 있다. 한편으로는 지상의 낙원과 사랑, 다른 한편으로는 정신적인 낙원과 사랑.

감옥은 가소롭게도, 삶이 그 힘으로써 모든 것을 우주적인 리듬에 따라 실어가는 것을 막으려고 하는 것이다. 그는 그를 그의 주위에서, 그의 내면에서 넘어서는 것, 억누를 수 없이 펼쳐짐으로써 이성의 테두리도, 손이 그리는 윤곽선의 테두리도 깨트리는 것, 그런 것을 미술이 표현하기를 원한다.(도판 390)

여러 세기들을 거치면서 그러한 지리적 역사적 조건들의 작용이 수많은 갖가지 조합들을 제공했는데, 그것들을 분석해 보면, 그 밑바탕에는 언제나 대대로 내려온 그, 자아와 비아를 이으려는 사명의 결과와, 상황의 요청의 결과가 발견되는 것이다. 그리하여, 주목된 바이지만, 각 문명이나 각 유파의 미술은 그 균형과 성숙의 정점을 지난 다음에는 바로크에의 자체 방기를 경험하게 된다. 그렇지만 어떤 유파들은 바로크에 더 호의적이거나 더 거부적인 태도를 보여, 유파의 만개의 정점에까지 바로크를 받아들이거나, 혹은 유파의 발전의 한 단계, 즉 일시적인 쇠퇴에 그것을 국한시킨다. 종족과 시대는 때로 서로 강화하기도 하고, 때로 서로 모순되기도 한다. 이로써 가능성들의 온갖 작용을 **역사**가 펼치게 되는 것이다.(도판 391, 392)

우리가 방금 미술에 할당한 역할은 어느 한 입장의 우월성을 결코 함축하지 않는다. 스스로 자신을 인지하는 대로의 인간과, 그가 예감하는 대로의 자연 사이에 미술이 세워 놓은 천평칭天平秤이 그 두 저울판의 어느 한쪽으로 기울더라도, 인간과 자연은 그들의 결합을 확고히 하는 유대에 의해 언제나 맺어져 있는 것이다. 구성 부분들의 상대적인 무게는 어떤들 어떠랴? 그 구성 부분들의 결합에서 미술이 균질한 결과물을 끌어낼 수 있었으면, 그것으로 족한 것이다. 그 결과물에서 그것들은 혼용되어 제삼의 실재, 작품의 실재를 나타내는 것이다.(도판 393, 394)

하나와 영원을 잇기

이처럼 인간은 그의 본성과는 그토록 이질적인 본성을 가진 세계의 암흑과, 알 수 없는 힘의 작용이 끊임없이 올라오는 그의 무의식의 암흑, 두 암흑 사

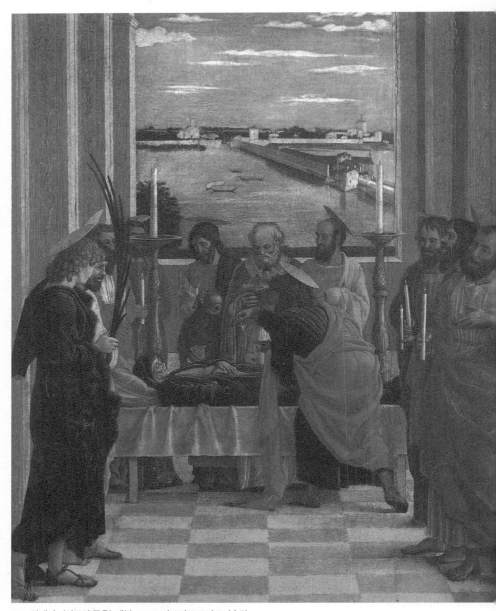

393. 만테냐, 〈성모의 죽음〉 세부, 1462. 마드리드 프라도미술관.

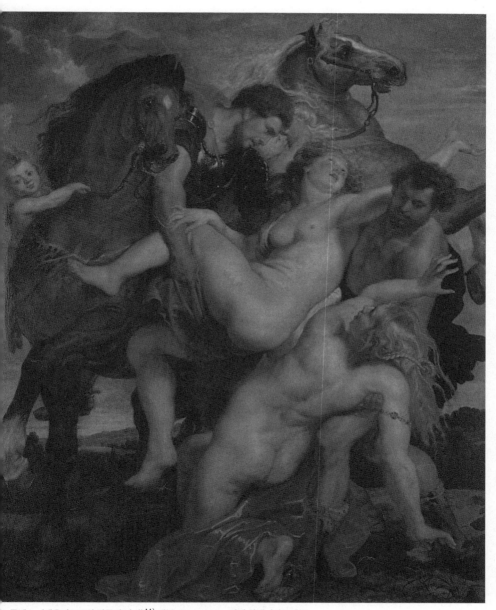

14. 루벤스, 〈레우키포스의 딸들의 납치〉[11] 세부, 1615-1618. 뮌헨 알테피나코테크.

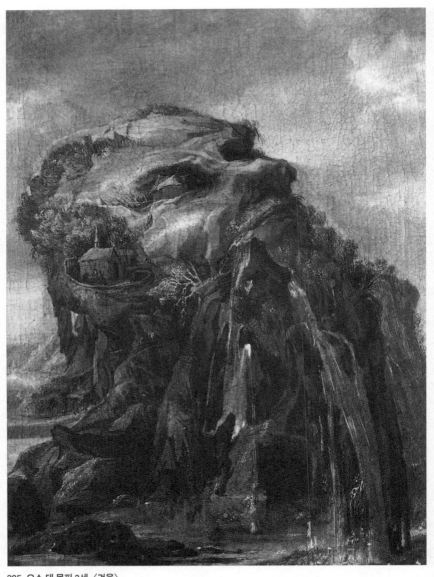

395. 요스 데 몸퍼 2세, 〈겨울〉.
아르침볼도와 같은 화가의 이탈리아적인 탐구와 유사하게, 이 플랑드르적인 '변신'은 자신을 세계에서 알아보고 자신에게서 세계를 알아보려는 인간의 영원한 꿈을 순진하게 구현하고 있지 않는가?

이에 걸린 채 —그 두 암흑은 그의 발밑에 두 무한을 여는데— 명징성으로 무장되어 그 두 암흑을 느끼고 겪고, 거기에 대해 행동하고 반응할 수밖에 없다. 인간은 생존하고 발전하기 위해 그의 지성으로써 그 두 수수께끼를 이해하여, 거기에 대한 표상 체계—부분적으로는 견강부회적이고 부분적으로는 효력있는—를, 계속 수정되는 경험을 통해 만들어야 했다. 그러나 우리의 이해 수단을 아무리 완전하게 하고 유연하게 하더라도, 그 수단에 참으로 비밀을 털어놓기를 거부하는 미지의 것으로부터 이쪽저쪽에서 공격을 당하면서 그렇게 명징함을 유지한다는 것은 얼마나 고독한 일인가?

그리고 그런 사태의 잠시간의 진행 동안 발버둥치는 것으로 족한가? 아니면 즐기는 것으로 족한가? 이해하려고 애쓰는 것으로 족한가? 명징성은 위안이 되지 않는다. 쓴맛만을 줄 따름이다. 왜냐하면 그 명징성은 세계 안에서의 우리의 이방인적인 조건을 더욱더 분명하게 하고, 무의식이 여전히 우리 자신이라고 알고 있으면서도 그 입구에서 힘을 잃기 때문이다. 그러면서도 그것은 우리는 하나이며, 우리가 오랜 노력으로 형성하는, 우리의 인격, 우리의 자아라는 단일체로 육체적으로나 정신적으로나 모든 것을 귀일시킨다는 것을 우리에게 확인시켜 준다.

그런데 그 하나라는 것은 정신적이거나 육체적인 쇠퇴에 굴복하지 않는다면 하나일 수밖에 없는데, 그 단일성에서 빠져나오게 되면 그 즉시 현기증나는 무한에, 즉 그의 본성에 대한 더할 수 없이 맹렬한 부정에 마주친다. 그러니 그의 밖에는 공간과 시간의 무한, 현실의 무한이 있고, 그의 안에는 삶과 영혼의 무한이 있는데, 후자의 무한은 용해되어 경계 없이 무의식 속으로 연장된다. 그 두 미지의 것, 하나와 영원 사이에서 언젠가 밧줄을 팽팽히 끌어당길 어떤 갈고리 쇠를 박을 것인가?

그런데 그 갈고리 쇠는 존재한다. 미술작품이 그것이다. 우리의 이미지에 맞추어 만든 단일체인 미술작품에는, 그러나, 마술적인 거울에서인 양 우리를 포함하고 있는 세계의 무한과, 우리가 포함하고 있는 암흑 속의 삶의 무한이 비치고 있어서, 그 두 무한은 우리를 이루는 단일체에 귀일되면서 거기

에 연결되어, 마침내 그것과 화해되는 것이다.

그러한 미술작품은 읽어 보면 우리이며, 바라보면 우리가 아닌 다른 것이다. 우리의 의식에 의해 우리의 의식처럼 규정된 조직체인 미술작품은, 그러나 스스로를 열고 튀어나가, 어디로 뻗칠지라도 한없이 연장될 수 있다. 미술작품을 통해 우리는 우리의 조건을 버리지 않고 반대로 긍정하면서, 우리에게서 태어난 그 창조물에 우리의 법칙을 강요하여 그것으로 세계의 법칙을 대치하게 하면서, 그러면서도 바로 그 세계와 더 내밀한 접촉으로 결합하는 것이다. 그리하여 그 세계의 환기된 외양 너머로 그 비밀이, 우리의 내면세계의 비밀과 동시에 우의에 찬 얼굴을 나타내는 것이다.

그것은, 신비주의자가 자신을 초월해 들어간다고 믿는 고차원적인 합일상태가 어떤 사람들에게 그렇게 여겨지듯, 환영인가, 신기루인가? 그렇지 않다. 왜냐하면 미술작품은 거기에 새겨진 순간보다, 그것을 창조한 존재보다, 그것이 환기하는 세계의 외양보다 더 오래가는 것이기 때문이다. 그것은 포착 불가능한 것을 포착하고, 사라지는 것을 고정시킨 것이다. 그리고 그 모든 것을 마치 사냥물인 양, 우리 눈앞에, 우리 발밑에 던져 우리에게 넘겨준 것이다.

인간은 그가 아는 것, 보는 것, 생각하는 것, 그리고 느끼는 것이, 모든 것을 파괴하는 보편적인 상대성 가운데 그침 없이 부스러지는 것을 보고 괴로워하며, 시간의 흐름보다 훨씬 더 잔인한 이와 같은 표류에서 벗어나, 그의 삶을 마침내 정당화할 어떤 단단한 땅에 가 닿기만을 꿈꾼다. 그것 또한 미술작품은 그에게 가져다주는데, 그에게 하나의 절대에 접근하게 하기 때문이다. 그 절대는 그 구현에 있어서 온갖 형태들을 취하여 규정될 수 없지만 그 실체와 가치에 있어서는 자명한 것으로, 그가 아름다움이라고 부르는 것이다.

미술작품을 창조할 수 있다는 것, 그것을 우리 내면에서 느낄 수 있다는 것, 그것은 우리가 가지고 있는, 삶의 유효한 이유의 하나가 아닐 것인가?

보유補遺

미술심리학

"미술작품들을, 쉽사리 파악할 수 있는 그 물질성이 아니라
거기에 주어진 영혼을 통해 관조하면서…"

보들레르

6. 로렌초 로토, 아솔로성당 성단의 부분.

미술심리학

"객체로서의 작품에서… 미술가의 내면적 비전을 읽는 것,
이것이 심리적 분석의 목적이다. 그리고 그 비전은 머지않아,
그 바탕에 있는 영혼 상태로 우리를 데려간다."
카를 야스퍼스

1. 미술사와의 관계

미술작품은 표상하고 있는 것 이외에, 심지어 조형적 수단들의 발전에 따라
이루어진 것 이외에도, 내면적 삶 전체만큼 다양하고 넓은 의미를 지니고 있
으므로, 그리고 내면적 삶을 그 중핵인 의식에서부터 흐릿한 무의식의 엄청
난 영역의 한계에 이르기까지 반영하고 있으므로, 역사적 지식은 그 예비적
인 접근만을, 그리고 조형적 지식은 그 부분적인 탐색만을 제공할 수 있을

397. 탕기 〈풍경〉.
미술은 무의식의 심층으로 열린 입구일 수 있다.

뿐이다. 그것은 또한 심리적 지식을 필요로 한다.

미술사의 시초

그것을 깨닫기까지 얼마나 많은 세대들이 흘렀으며 노력이 있었던가! 오랫동안 미술 연구는 역사에 종속되어 있었다. 그것도 시초에는 제멋대로의 단순한 호기심에 지나지 않았다. 서술적이었던 미술 연구는 일화적인 영역의 통제되지 않은, 있는 그대로의 자료들에 따라 '화가들의 개인사'를 축적했던 것이다. 구전 자료의 시대를 기술記述 자료의 시대가 뒤이었다. 게다가 미학도 자체에 대한 역사적 비판에 눈뜨지 못한 상태였다. 그에 따라 그것은 철학의 가장자리에서, 철학의 예를 따라, 절대적 실체인 아름다움에 대한 추론적인 체계들을 구축하고 있었다. 바사리G. Vasari와 알베르티L. B. Alberti와 같은 학자들의 시대가 그런 시기였던 것이다….

미술사가 자체의 존재의 발견에 이르기 위해서는 19세기를 기다려야 했다. 그렇지만 그것은 모든 새로운 학문과 마찬가지로, 앞선 학문을 모방하여 형성될 것이었는데, 그 모방 대상이 역사였다. 그것은 역사에서 엄청난 이득, 특히 검증된 방법들을 얻게 된다. 다만 그것들을 물성찰적으로 채택하는 것이 근본적으로 연구 방향을 빗나가게 하지 않을지, 알 필요가 있었다. 학문이 되고자 했기에, 그것은 어떤 사상事象들의 객관적인 관찰을 꾀했다. 적어도 그 사상들을 지정함에 있어서 잘못되지 말아야 했다. 그런데 그것들이 특별한 범주의 역사적인 성격의 것들, 미술과 그 발전에 관계되는 사상들일 수밖에 없다는 것이, 이의의 여지없는 것으로 보였다. 따라서 그 특수한 영역에 일반사에서 통용되는 원리들을 옮겨오는 것으로 족할 것이라는 것이었다.

이와 같은 역사와의 자발적인 동일시는 그 둘 사이의 한 본질적인 차이를 인정하지 않은 것이었는데, 그 차이의 자명성에도 불구하고 사람들이 흔히 거기에서 그 결과를 이끌어내지 않는다. 역사에서 대상이 되는 사상은 언제나 사라지고 소멸된 사상이다. 그것은 과거에 속하는 것으로서 과거와 함께

없어져 버린 것이다. 사람들은 이젠 그것을 남아 있는 증빙 자료들의 도움으로 추리하고 재구성할 수밖에 없다. 미술사는 다른 부류의 사상들을 관할하고 있는데, 그 부류는 그 역시 과거에 나타난 것이지만, 과거를 뒤로하고 살아남은 것이다. 따라서 그것은 직접적인 경험에 거부될 수 없이 제공되는 것이다.

따라서, 역사에서 가장 중요한 기록 자료는, 미술사에서는 물론 여간 유용한 것이 아니긴 하나, 예비적이고 부속적인 자료일 따름이고, 그런 자료이어야 할밖에 없다. 불행하게도 어머니 학문의 모방은 수세대의 미술사가들로 하여금 역설적으로 작품 자체보다 고문서보관소의 자료들, 계약서나 서명, 기입된 날짜에 더 큰 중요성을 부여하도록 했다. 그러니 작품은 그것에 관한 정보들에 일종의, 거의 이차적인 추상적인 받침대가 되는 것으로 귀착되고, 그 정보들이 작품보다 우위에 놓이게 된다!

그러나 그런 사실을 사람들이 무시한 것은 아니었다. 그러나 본질적인 목적은 작품을 자료 목록에 넣어서 그 목록 내용을 가지고 그것을 시공적으로, 시대와 유파 가운데 위치시키고, 정확한 창작 연도와 작가의 정보가 가지는 최상의 정확성을 추구하는 데에 있었다. 거기에다, 기원과 영향의 문제인 작품들 사이의 인과관계를 덧붙이면, 할 이야기는 다하는 것이었다!

오늘날에도 이런 것을 타당한 유일한 방법이라고 간주하는 사람들이 있을까? 그 한계를 넘는 것은 그들에게는 미학의 영역으로 들어가는 것이라는 것이다! 아니면, "그리고 나머지는 모두 문학이야⋯"라고 단호히 단죄하거나.

역사가 시각적 사상을 발견하다

말할 나위 없는 사실이지만, 아무도 기록 자료들의 중요성을 과소평가하려 하지는 않는다. 다만 그것들을 제 위치로 돌려보내려는 것이다. 그것들이 역사에서는 자료 수집의 거의 전부를 이루는 반면, 미술사에서는 필요 불가결한 예비단계일 수밖에 없다. 엄밀한 의미의 미술사는 시각적 자료와 더불어

시작되는 것이다. 거기에 그 입구가 있다.

가장 유명한 『미술사Histoire de l'Art』의 저자인 앙드레 미셸André Michel은 다음과 같이 그의 연구 계획을 제시한 바 있다. "미술작품을 **직접적으로 분석하고 검토하고**, 그것이 태어난 시공적 상황에 위치시키며, 그것을 더 잘 이해하는 데에 도움을 줄 수 있는 당대의 모든 자료들로써 해명한다." 그것은 엄청난 진전이었다. 아직 남아 있는 일은, 그 분석과 검토가 특별한 방법들을 요청한다는 점을 생각해내는 것이었다. 작품의 단순한 묘사는 그것으로 확인되는 것의 중요성을 등한히 하고서는 충분할 수 없을 것이다.

시각적인(음악사라면 청각적인) 부류의 사상들을 연구한다는 것을 분명히 함은, 출발점을 더 잘 밝히는 것이다. 그러나 그것은 아직 도달해야 할 목표를 온전히 깨달은 것은 아니다. 미술사도 역사라는 점에서 오는 애매함에서 벗어나, 기록 자료들만 연구함으로써 혼미하지 않게 되고, 작품과 뚜렷이 보이는 그 성격에 대한 관찰의 중요성을 발견하는 것이다. 그러나 아직 미술사가와 고고학자를 분명히 구별하기에는 이르지 않았다.

1821년에 이미 초안이 마련되고 1847년에 설립된 고문서학교는 프랑스의 역사적 방법을 확립했다. 이 학교에서는 고문서의 탐색이나, 계약서 혹은 공증관계 서류 원본의 발견이나, 옛 텍스트의 해독 이외에 시각적인 연구 분야도 설정하는 것이 중요하다고 간주함으로써 이미 큰 발걸음을 내디뎠던 것이다. 거기에서 다루는 대상은 기실, 실제적으로 거의 건축에 제한되어 있었다. '역사적 기념물'학과學科의 창설자의 한 사람인 페리뇽Pérignon은 이렇게 지적했다. "그들은 거짓말을 해서 득 될 게 없고, 아마 다른 어떤 역사보다도 건축의 기록된 역사에는 더 큰 신뢰를 둘 수 있을 것이다."

그렇다고 해도, 그 새롭고 더 합당한 방법에 의해, 역사적 지식이 언제나 다른 앎의 욕구를 능가하게 되지는 않았다. 양식들과 그것들의 보이는 특징들에 대한 연구에서, 무엇보다도 기록 자료들의 빈틈을 메우는 정보들이 추구되었다. 그 기록 자료들은 사람들이 거기에서 알기를 기대하리라는 것, 즉 장소와 시대와 영향관계 아닌, 다른 것은 알려 주지 않는 것이다. 현저히 고

고학적인 방식을 통해 사람들은 역사적 탐구의 영역을 넓혀 놓았고, 거기에서 빠져나가고 싶어 하지 않는 것 같았다.

그런 미술사가가 자신의 모습으로 머릿속에 그리고 있는 미술사가는 확실히 —이 점을 말할 필요가 있을까?— 그의 연구대상 작품의 아름다움에 여전히 민감한 사람이다. 그것을 여기서 증명하는 것이 계제에 맞는다면, 앙드레 미셸의 감동에 찬 열의가 그의 청중들에게 남긴 잊지 못할 추억을 환기하는 것으로 족할 것이다. 그러나 그것이야말로 학자의 엄밀한 작업과는 관계없는, 사적 영역에 속하는 반응이며, 이를테면 그가 연구 활동 끝에 자신에게 주는 사례라고나 하겠다. 그런 반응은 학자의 작업에 개입하지 못하는 것이며, 개입하지 말아야 한다.

결국, 말을 뒤집어야 하지 않을지, 자문하게 된다. 그렇게 역사가 예술에 봉사하게 되는가? 차라리 예술작품이 역사에 봉사하기 위해 수많은 다른 것들과 경쟁하면서, 과거에 대한 지식에 그것의 증언을 가져다주는 게 아닌가? 예술작품은 역사의 새로운 탐구 도구가 되고 마는 게 아닌가? 확실히 예술은 정녕, 따로 연구되는, 독자적인 인간 표현의 한 부문으로 여겨지지만, 그러나 역사 탐구의 전체 테두리 안에 제자리를 차지하고, 그 여러 갈래들 가운데 하나일 뿐이기도 하다.

이와 같은 혼란은 위험한 것일 우려가 있었다. 역사 연구는 결코 예술작품을 '설명'할 수 없을 것인데, 왜냐하면 예술작품의 본성에 이질적인 것이기 때문이다. 그것은 예술작품을 시공적으로 위치시켜 '상황에 처하게' 하는, 중대하지만 예비적인 작업에 불가피하게 한정되는 것이다. 예술작품이란, 본질적으로 예술적이고 부수적으로 역사적인 사상事象이라는 것을 결코 잊지 말아야 할 것이다.

이처럼, 예술 연구를 학문 영역에 접근시키려고 함으로써 사람들은 아주 계제에 맞는 충동에 너무 멀리 이끌려가, 그것을, **역사**라고 하는, 이미 존재하며 더 강력히 형성되어 있는 학문에 결국 합병하게 되었던 것이다.

이와 비슷한 현상이 필경 미학에서도 이루어지고 있었다. 같은 시기에, 그

것은 같은 유혹에 굴복했던 것이다. 그것은 단순히 현행의 학문들과 그 방법들을 이용하는 대신, 그 역시 거기에 종속되고 말았던 것이다. "미학도 미학의 조프루아 생틸레르É. Geoffroy Saint-Hilaire를 기다리고 있다"[1]고 플로베르는 1853년에 언명했다. 미학이 심리물리학—1860년이 되자 페히너G. T. Fechner가 『심리물리학 요론Elemente der Psychophysik』을 간행했었는데—에 그 모든 희망을 두어, 오로지 경험적인 것이 되기만을 바라고, 20세기 초에 버논 리Vernon Lee가 경험미학이라고 부르게 될, 그런 미학으로 귀착되는 것을 사람들은 볼 수 있었다. 아니면 또, 미학 역시 역사적인 것이 되려는 집념을 이기지 못했다. 그리하여 사회학에 편입되어 거기에 합병되어야 한다고 주장했다. 1895년이 되자 곧 부르크하르트J. Burckhardt의 저서 『미학과 사회과학Esthetik und Social Wissenschaft』이 나왔다는 사실만을 환기해 두기로 하자.

시각적 성격에 대한 역사적 연구

즉 미술을 연구할 학문으로 할당된 미학과 역사의 두 영역에서, 미술은 다른 어떤 것으로도 환원되지 않는 그 본질적인 실재를 포기하고, 학문의 세이레네스[1])들이 부르는 소리를 쫓아 비껴갔던 것이다. 이에 대한 반동은 예견될 수 있었다. 그것은 '감정가'라고 불리는 사람들에 의해 준비되고 있었다. 19세기 중엽부터 바겐G. F. Waagen, 모렐리G. Morelli나, 크로우J. A. Crowe와 카발카젤G. B. Cavalcaselle 같은 선구자들을 뒤이은 그들은 곧 '전문가'들을 태어나게 할 것이었다. 이미 그들에 의해 미술작품을, 낯설지만 의미심장한 뜻을 가진 철학적 용어로 그것의 '특수성'이라고 명명될 수 있는 것 가운데서 보아야 한다는 요구가 표명되었던 것이다.

그런데 감정가, 전문가는 역사가와 밀접한 협력 관계에 있는 사람들이다. 그들은 역사가에게 그들의 기여를 제공한다. 그들 또한 작품을 분류하고, 시공적으로 위치시키기에 이른다. 그러나 그들의 방법은 그들의 새로운 관심을 강조하는데, 그것은 부속적인 자료들의 도움으로, 또 역사적 지식과 관련하여 작업을 하기보다는, 미술작품 자체에, 그 보이는 국면, 그 용모, 얼굴

에—라고 말할까?— 한정하여 작업을 하려는 관심이다. 그들은 작품을 인지하려 하고 **판별**하려 한다. 그리고 이 판별한다는 말은 모든 것을 말해 주는 것이다.

작품에 대한 지식보다 작품의 인지, 판별을 더 추구한다는 것은, 그 추구가 그 자체로, 그 자체만으로 형성하는 경험적 사상事象을 명확히 밝히게 된다. 그것은 미술 연구에 그 유일하고도 획정된 대상을 더 엄밀하게 자각하도록 한다. 그리하여 프리들렌더M. J. Friedländer, 윌랭 드 로G. Hulin de Loo, 베런슨 B. Berenson 등과 같은 많은 학자들이 나온 세대는 귀중한 참고 자료들만을 찾아오는 것으로 만족하지 않았다. 작품에 대한 직접적이고 통찰력있는 관찰을 요구함으로써, **미술사**에 무엇보다도 시각적 경험을 가지기를 요청함으로써, 그들은 미술이 인류의 발전에 있어서 어떤 다른 것과의 동화도 거부하는 독자적 영역을 이룬다는 것을 환기시켰다. 그것이야말로 미술의 존재 이유이며, 따라서 필연적으로, 미술에 관한 모든 탐구를 지배해야 할 근본적인 관심인 것이다.

다른 한편으로 사상들의 한 새로운 흐름이 19세기 후반에 미술사의 영역을 확장하게 되는데, 그렇더라도 아직, 어머니인 역사가 미술사를 계속 가두고 있는 마법적인 영향에서 그것을 해방시키지는 못한다. 사람들의 삶과 정치적 투쟁에서는 민주주의 이론을, 철학에서는 오귀스트 콩트Auguste Comte의 실증주의를 통해, 사회적 관심이 전면에 나타나게 되는 것이다. 이 새로운 관점을 도입함으로써 깊은 영향을 행사한 것이 텐H. Taine이었다. 1865년경 그의 저서 『예술 철학Philosopie de l'Art』은 이렇게 언명했다. "예술작품은 정신 및 주위 습속習俗의 일반 상태인 전체에 의해 결정된다." 그리하여 그는 시간과 장소의 두 요인에 대한 각성을 강화했는데, 그 두 요인은 그가 역사가로 교육받은 데에서 얻은 것이었지만, 그러나 그는 그 둘을 종족, 환경, 시대라는 세 요인으로 보완했고, 거기에는 자연과학의 자국이 뚜렷했다.

이와 같은 혁신은 여러 결과들을 가져왔다. 텐은 그렇게 하면서, 작품들의 목록을 작성하고, 지역적으로, 시대적으로 그것들을 위치시키는 것으로 더

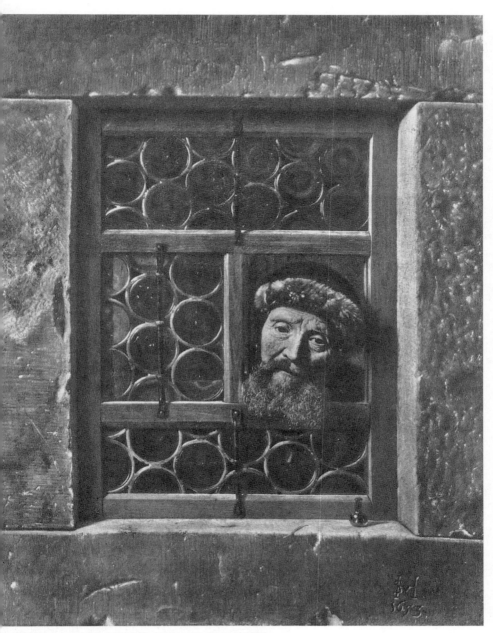

8. 사뮈엘 반 호흐스트라텐, 〈창문에 있는 남자〉, 1653. 빈 미술사박물관.
현 방식: 어떤 미술가들에게는 회화는 무엇보다도, 물리적인 외양을 확정시키는 수단이다.

이상 만족하지 않았고, 그것들의 **보이는** 개성을 형성하는, 그리하여 전문가들로 하여금 그것들을 판별할 수 있게 하는 그것들의 변별적인 성격들을 이해하고 설명하기를 바랐다. 그리함으로써 그는 작품 외양의 묘사에서 그 의미를 통찰하려는 노력으로 옮겨 갔던 것이다.

불행하게도 그는 그 이해와 설명을 여전히 예술적인 게 아니라 역사적인 것으로만 생각했다. 그는 그가 보기에 예술작품이 나오게 된 상황과 그것을 연결하는 밀접한 상관성을 더 잘 보여 주기 위해서만 이해하고 설명했던 것이다. 즉 작품에서 여전히 역사라는 나무의 열매밖에 보지 않았다. 과일은 자체의 독창적인 구성을 이루고 있지만, 필경 나무의 산물이라는 것이다. 막대한 불필요한 것들이 한쪽 저울판에 놓여, 다른 쪽 저울판의 미술보다 더 큰 무게를 이룸으로써, 그 저울판을 미술 고유의 본질에 대한 앎보다 과거의 지식 쪽으로 더 기울게 하는 것이다.

그 이후로 오랜 시간을 더 기다린 다음에야, 베네데토 크로체Benedetto Croce가 역사를 그 올바른 위치로 되돌리게 된다. 예술작품은 원인을 앎으로써만 이해될 수 있는데, 그 원인은 역사적인 성질의 것이다. 그러나 그것이 가치를 얻는 것은, 그것이 이루는 성과를 가지고서만 그리된다. 그런데 그 성과는 순전히 심미적인 종류의 것이다. 완전한 판단은 이 두 관점의 어느 것도 빠트릴 수 없다. 기실 심지어 "참된 역사적 해석과 참된 심미적 평가는 일치한다." 크로체의 그토록 명징한 학설은 1900년 이후에야 나타나게 된다. 그것은 반세기 동안의 갖가지 방향의 모색들의 결론이라고 하겠다.

역사의 잠식蠶食에 대응하여 우선 예술의 본성에 대한 명확한 자각이 이루어지는 것이 필요 불가결했던 것이다.

'예술학'과 형태

한 새로운 용어, 독일인들의 쿤스트비센샤프트Kunstwissenschaft, **예술학**이라는 용어가 그때 나타났다는 사실은 징후적이지 않은가? 그 예술학을 데소이르M. Dessoir와 우티츠E. Utitz의 연구는 크게 빛나게 했다.

물론 그 창시자들의 머릿속에서 **예술학**은 특히 다른 전장戰場, 미학과의 전장에서 경계선을 쟁취하는 것을 목표로 했다. 그것은 예술 현상에 대한 연구의 토대를 아름다움에 대한 이론들의 영향에서 해방된 객관적인 탐구에 두려고 기도企圖했던 것이다.

　그리하여 한편으로 역사, 다른 한편으로 미학이라는 두 큰 형묘들 사이에서 짓눌린, 새롭지만 아직 불확실한 세력인 미술사가 양쪽의 경계선에서 스스로를 방어하면서 그 독립성을 확립하기 시작했다. 그것이 받아들인 새로운 자격은, 필경 그것이 관계 맺어 주게 되는 그 두 영역의 연구와 태생적인 관계없이 전적인 독자성 가운데 형성된 연구에 대한 관념을 강력히 부각시키는 데에 기여했다.

　본질적인 단계는 이후 넘어선 것이었다. 참된 길은 텐의 제자들에 의해, 또 고고학자들에 의해 열렸는데, 후자들은 양식樣式에 주의를 이끌었고, 전자들은 미술작품의 연구를, 그 보이는 국면을 결정하는 성격들의 설명으로 나아가게 했다. 그때 사진의 재현 기술이 미술작품을 시각적인 사상으로 간주하게 하는 데에 큰 기여를 했고, 그 영향은 확실히 지배적인 것이었다. 그렇지만 당시 흑백으로 제한되어 있던 사진술은, 그로 하여, 색을 도외시하고 특히 형태로 주의를 향하게 하게 되는데, 색에 대한 연구는 심지어 그림에서도 격별히 낙후한 상태로 머물러 있게 된다.

　미술사를 새로운 분야로 가져가는 것은 20세기가 할 일로 남아 있었다. 그것을 미술적 사상事象의 연구로 환원함으로써 20세기는 마침내 그 사상을 규정하기를 명징하게 시도했다. 미술작품(일반적으로는 예술작품)이란 엄밀히 말해, 정신과 감성의 협력을 통해 감각적 소여所與(조형 예술의 경우에는 시각에, 음악의 경우에는 청각에 각각 주어지는 공간, 지속되는 소리)를 조직한 것이 아니라면, 도대체 무엇이겠는가? 그리고 그 조직은, 그 지각의 '원료'들의 어느 것에나 하나의 **형태**를 부여하는 것으로가 아니라면 무엇으로 이루어지겠는가?

　바로 그날부터 예술학은 그것의 완전한 독자성을 획득했다. 형태의 연구

는 과거에 대한 지식에 몰두하기 위한 다소간 우회적인 수단이기를 그치고, 그 자체로 새로운 목적이 됨으로써 거기에서, 전세기 말에 이루어진 예술학이 마침내 그 고유의 확정된 대상을 발견하게 되는 것이다.

형태의 문제는 현대 사상에서, 예술에 관한 질문들에 대해서뿐만 아니라 정신적 삶의 개념 자체에서도 점증하는 중요성을 얻고 있었다. 심리학은 18세기식 주장에 따라 정신적 삶을, 감각들이 결합되고 조금씩 조금씩 조직되어 쌓이는 단순한 그릇 같은 것으로 생각하기를 포기하고, 정신 속에 미리 설정된 틀이 존재함을 더욱더 확인하고 있었다. 우리의 지각 내용은 다만 그 틀의 식량이 될 뿐이며, 지각 내용은 그 구조를 그 틀에서 얻는다는 것이다.

미학은 그것에 너무나 자명한 이득을 줄 수 있는 그 혁명적인 발전에 무관심할 수 없었다. 독일에서 프리드리히 피셔Friedrich Vischer는 그의 저서 『미학적 형식주의Formalisme esthétique』를 가지고, 막스 데소이르는 그의 저서 『아름다움의 형태론Morphologie du Beau』을 가지고 게슈탈트테오리Gestalttheorie, 즉 형태 이론으로 가는 길을 닦았는데, 게슈탈트테오리는 1915년경 꽃피어났다. 프랑스에서는 에티엔 수리오Étienne Souriau가 미학을 '형태의 과학'으로 정의하게 될 것이었고, 다른 한편으로 폴 기욤Paul Guillaume이 『형태 심리학Psychologie de la Forme』을 발전시키고 있었다.

뵐플린H. Wölfflin과 에우헤니오 도르스Eugenio d'Ors를 통해 엄청난 반향을 일으킨 바로크 이론과 같은 형식적 이론들의 유행에서부터, 입체주의 회화를 추상미술로 끌고 가게 될, 순전히 '조형적인' 여러 경향들이 폭발적으로 나타나기까지, 넓은 사상의 흐름이 당대 전체를 그런 방향으로 이끌어 갔던 것이다.

문학에서까지도 순수시 논쟁이 이 문제를 지니고 있었다. 발레리는 그 논쟁에서, 같은 시기에 미술에서 그토록 큰 영향을 미쳤던 것과 같은 관심을, 그의 말로 '시를 그 자체가 아닌 어떤 다른 본질에서도 유리시키는 괄목할 만한 의지'를 드러내지 않았던가? 시라는 말을 미술이라는 말로 바꾸기만 하면, 그 명쾌한 표현은 바로 미술의 연구에서 이루어진 변화를 설명하는 것

399. 퐁텐블로 유파, 〈비너스와 큐피드〉, 16세기. 개인 컬렉션.
표현 방식: 화가는 때로 특히 입체성과 선에 집착하여 자연을 형태들의 어울림으로 환원한다.

이다.

데오나W. Déonna의 『예술의 법칙과 리듬Les Lois et les Rythmes de l'Art』에서부터 루이 우르티크와 그의 『이미지들의 삶』에 이르기까지, 그리고 『미술사L'Histoire de l'Art』를 제4권 『형태의 정신l'Esprit des Formes』으로 완성한 엘리 포르Élie Faure에 이르기까지, 어디에서나 똑같은 관심이 나타나 있는데, 그것은 게르만 쪽 나라들에서 리글A. Riegl, 뷜플린 같은 학자들, 영국에서는 로저 프라이Roger Fry 같은 학자들을 활약케 한 것이었다. 그러한 관심의 결말은 앙리 포시용의 저 『형태들의 삶』에서 찾아지는데, 유연하고 명쾌한 이 책은 엄청난 독자층을 획득했다.

미술사는 이렇게 제 고유의 영역을 차지했는데, 그것은 형태의 영역이 되었고, 그 형태 영역의 발전은 역사의 생성과는 독립적인, 끊임없이 다시 시작되는 독자적인 리듬을 드러내는 것이다. 이후 미술사는 더 이상 그 본성 바깥의 외적 상황이 아니라, 하나의 내적 원리에서 이루어지는 것이 되었다. 그것은 텐이 굴복했던, 장소와 시간의 마법을 물리쳤던 것이다.

데오나와 또 다른 학자들과 나란히 활약하면서도, 모든 예술 운동이 완수되기 위해 거쳐야 하는 불가피한 단계들을 가장 잘 밝힌 것은 포시용이었다. 그 단계들을 그는 실험기, 고전기, 세련기, 바로크기로 명명했다. 그러나 그런가 하면 그는 예술의 그 연속적인 상태들에 어떤 가치판단도 내리지 않음으로써 미학과의 일체의 혼동을 피하려고 주의했다. 그는 그 단계들을 확인하고 규정했을 뿐, 그것들 사이에 우월성의 등급을 짓기를 **바라지** 않았던 것이다. 그리하여 형태는 예술작품의 실체로 인정되어, 이제 역사의 필연과 경쟁하는 그것의 독특한 필연을 받아들이지 않을 수 없게 했다.

형태와 내용의 관계

엄청난 진전이 이루어졌고, 예술학은 근거있는 것으로 간주될 수 있었다. 형태에 대한 집념이 이후, 그것이 결하고 있던 분명하게 획정된 토대를 갖추게 했지만, 그러면서도 그 집념은 또한 예술작품을 그 외양과 구조로 축소함으

로써 너무 협소한 정의 속에 질식시킬 위험이 있기도 했다.

엘리 포르는 형태의 정신이 존재한다는 것을 강조한 바 있었는데, 포시용은 더 멀리 나아가게 된다. 그는 '형태와 내용의 관례적인 구별'에 반대하면서, "형태의 근본적인 내용은 **형태적인** 내용이다"라고 명시적으로 말했던 것이다. 그러자, 미술을 공간의 분할 작업으로만, 미술사를 그 분할의 변형을 지배하는 법칙에 대한 연구로만 생각하게 할 경향이 불가피하게 되었다. 하기야 포시용은 그런 경향을 경계할 수 있었다. 직관적이면서도 통찰력있는 그의 분석이 걸작들에서 그토록 잘 포착할 수 있었던 모든 것이, 그 점을 충분히 보여 준다.

그러는 가운데(형태에 대한 탐구가 특히 게르만 사상가들에 의해 촉발되었다고 한다면, 다음과 같은 탐구는 더 특별히 프랑스에서 이루어진 것이다), 미술작품 고유의 본성을 그 내용의 연구로써 파악하려는 노력이 있었다. 여기에서도 역사적 관점이 오랫동안 기본적인 것이었다. 그리하여 새로운 초상학肖像學이 성립되어, 19세기에 디드롱A. N. Didron과 카이에C. Cahier 신부가 했던 것처럼 인물의 특징들을 서술하고 그 목록을 만드는 것으로 더 이상 만족하지 않게 되었다. 초상학에 결정적인 자극을 준 에밀 말Emile Mâle은, 그 특징들의 기원, 발전, 상호 간섭 등을 탐구하려고 했다. 그리고 특히 —여기에 엄청난 새로움이 있었던 것인데— 하나의 테마와 그것을 형상화하는 방식을 선택하는 정신적인 원인들을 밝혀내려고 애썼다. 그는 그리하여 20세기의 먼동이 트기 시작하자, 미술심리학의 첫 장을 열었던 것이다. 『트렌토 공의회2) 이후의 종교미술Art religieux après le Concile de Trente』의 첫머리에서 그는 다음과 같이 확고하게 분명히 말했다. "나는 이 책에서 종종種種의 미술들의 문법에 대해서도, 그 양식에 대해서도 말하지 않는다. 그 사상에 대해서 말할 따름이다."

앙리 포시용은, 에밀 말이 얻은 훌륭한 결과가 도취케 했을지도 모르는 초상학자들이 범할 수 있는 지나친 시도를 막기 위해, 작품에서 작가가 거기에 담은 의도, 즉 작품의 구상과 더 정확히는 주제를 작품의 실현 즉 그 형태

400. 프라고나르, 〈밀회〉, 1771. 프릭 컬렉션.
401. 알트도르퍼, 〈예수 탄생〉, 1511. 베를린 국립회화관. (p.659)

표현 방식: 회화는 무엇보다도 삶의 표현일 수 있다. 삶은 어떤 사람들에게 있어서는 외향적인 움직임,
공간 속으로의 솟구침으로 표현되는가 하면, 또 어떤 다른 사람들에게 있어서는 반대로 은밀한 힘을 표현하며,
보이지 않는 것과 그 신비로 열린다.

에서 분리한다는 것은 인위적일 것이라고 확언했다. 작품을 창조한다는 것은, 흔히 문외한이 생각하듯, 미술가의 머릿속에 이미 완전히 형성되어 있는 생각에 보이는 외양을 입히는 것으로 이루어질 수 없을 것이다. 형태는 일종의, 생각의 표현이나 조형적인 옷이 아니다. 그것은 생각에 나중에 부여되는 것이 아닌 것이다. 이 점을 강조한 것은 포시용의 커다란 공적이었다. 미술가는 다른 사람들이 말들을 가지고 그러듯이, 이를테면 형태들을 가지고 직접적으로 생각하고 느끼는 것이다.

내용물과 용기는 하나일 뿐이고, 서로의 힘으로 생존하고 있다. 포시용은 마티에르의 역할을 규정한 바 있다. "마티에르를, 우리의 꿈을 받아들이는 수동적인 보관소나 집적소, 그것을 지탱해 주는 것으로 생각하는 것은, 얼마나 큰 잘못이랴! 우리의 꿈은 마티에르가 그것을 취할 때에만 살기 시작하는 것이다. 마티에르는 꿈을 태어나게 하고, 그것을 실현시키면서 수다히 많게 한다."

이 모든 것은 뿌리 깊은 정신적 습관에서 태어나는 한 잘못을 밀쳐 버리기 위해 말해야 했고, 확언해야 했다. 그러나 그 반대쪽 극단으로 달려가, 미술작품은 형태적인 풍요로움 이외에는 다른 아무것도 내포하지 않으며, 내포할 수 없다는 결론을 이끌어내는 것 역시 위험한 일일 것이다. 에밀 말은 이렇게 반박했던 것이다. 중세에는 "미술작품에 **영혼을 비쳐 보이게 하는 것** 밖에 요구하지 않았다!" 그것은 모든 시대에 걸쳐 다소간 진실이 아니겠는가?

시각적인 성격에 대한 심리적 연구

조형적 의미의 너무 의도적으로 배타적인 존중은 반동을 불러오지 않을 수 없었다. 그 반동은 만약 위와 반대 방향의 극단으로 나아가기를 피할 줄 안다면, 그것대로 유익할 것이다. 게다가 그것은 지난 날 생리학에 의해 배제되었던 심리학적 관점에 유리한 새로운 경향—그것은 생물학에서까지 나타났는데—의 강력한 지지를 받고 있다는 것을 시인해야 할 것이다. 그런 만큼

주어진 한 시대에 더할 수 없이 다양한 분야들에서 모든 사상의 흐름들이 은밀한 상호의존적 관계로 연관되어 있다는 것은 진실이다….

그리하여 미술심리학의 요구가 뚜렷해졌다. 앙리 들라크루아가 뮐러프라이엔펠스Müller-Freienfels 다음으로 1927년이 되자 곧 내놓았던 뛰어난 책의 제목이 이미 『미술심리학Psychologie de l'art』이었다. 그 반향이 너무나 엄청났던 앙드레 말로André Malraux의 일련의 저서들을 총서 전체로 지칭하는 제목도 같은 것이었다. 미술심리학의 일은 어렵다. 그것이 다루고 밝힐 필요가 없는 것이 어디 있는가? 그 임무는 작품에서 한 존재가 집요하게 보여 주려는 자신의, 마침내 확정된 등가물, 충실한 이미지를 포착하는 것이다. 자신의 본래적인 모든 복잡성을 가진 한 존재!

우리가 살펴본 바 있지만, 먼저 그의 지성과 의지, 즉 그로 하여금 자신을 그 자신이 인지하는 가운데 규정할 수 있게 하는 이론들, 사상들, 의도들이 옮겨져 표현된다. 거기에는 당시대, 사회적인 판단, 교육 등으로부터 받은 여러 영향들이 밀접하게 서로 얽힌 채 되발견된다. 그러나 또한 이에 대한 평형추인 양, 개인적인 성향들과, 기질이 강요하는, 각자에 고유한 정신적 태도도 되발견된다. 그런 양상은 바로 외적 압력과 내적 지향의 복잡한 상호작용이라고 하겠는데, 그 가운데서 인간은 그의 생각의 균형을 찾는 것이다.

그러한 작용은 다른 하나의 작용으로 복잡해진다. 그것은 감성적 차원에서 나타나는 것인데, 스스로 원하는 대로 표현되는 인지되고 명징한 감정들을 고려해야 할 것이고, 뿐만 아니라 미술가가 영감이라고 부르는 것과, 다른 어떤 몸짓과도 유사하지 않은 그의 손의 움직임에 똑같이 영향을 미치는 다소간 숨겨진 충동들도 고려해야 할 것이다.

유적의 층위들을 조금도 뒤섞지 않으려고 주의하는 발굴자처럼, 역사가 마련해 준 귀중한 자료들로 무장하고, 작품에서 그 모델들이나 유사한 것들을 환기하는 것이 있음을 확정해야 할 것이다. 그리하여 때로는 받아들이거나 때로는 무시한 영향들의 몫을, 한마디로 사회의 영향, 그 작품의 모범들을 통해서는 앞선 세기들의 영향, 그것을 이룩한 훈련을 통해서는 당대의 영

향을 인지해야 할 것이다.

그런 연후에야 작품의 특성들이 남을 터인데, 그 전체의 수와 중요성이 미술가의 독자적인 가치에 비례할 것이다. 어떤 것에도 환원 불가능하며 그 항존성으로써 두드러지는 그 특성들은 따라서 미술가 개인의 고유한 성격이고 표지일 것이다. 그것들은 그의 상상력이 무엇을 즐기는지, 더 나아가 무엇이 그의 상상력을 집요하게 사로잡고 있는지 알려 줄 것이다. 보들레르는 문학을 두고 같은 고찰을 한 바 있었다. "한 시인의 영혼을, 아니면 적어도 그의 주된 관심을 알아내기 위해서는, 그의 작품들에서 가장 큰 빈도로 나타나는 말을 찾아보자. 그 말은 그의 집념을 나타낼 것이다." 마찬가지로 회화에도, 말하자면 '강박적인' 이미지들이 있는 것이다.

이와 같은 변별적인 특징들은 전문가들 편에서는 작품을 인증할 실제적 목적에서 식별하려고 하지만, 우리는 그것들을 자각하고 분석하도록 노력하자. 그러면 필연적으로 우리는, 우리에게 전달되는 대로의 작가의 내밀한 본성에 작품에서 가장 밀접히 부응하는 것을 찾아낸 셈일 것이다.

그러나 그 특징들이 파악된 후에도, 작가의 삶이 흐르고 그 자신이 변화하는 데에 따라 그것들도 변화해 나가는 것을 계속 관찰해야 할 것이다. 그것들의 그 변이상은 우리를 더 앞으로 나아가게 하여, 생존이라고 하는 계속되는 잉태 상태에 던져져 있는 작가의 인격이 발전하고 자문하고 결정되는 것을 살펴보게 할 것이다.

2. 심리학과의 관계

미술심리학에 부과되는 연구 계획의 복잡성 앞에서, 우리는 그것이 어떤 연구 방법들을 보유할 수 있는지, 약간 염려스런 마음으로 자문하게 된다. 대답은 대뜸 추측될 듯한 것보다는 더 용이하다. 그것들은 모두 심리학이 미술심리학에 이미 마련해 준 것들인 것이다. 그 선배에게서 미술심리학은, 앞서

미술사가 역사에서 그랬던 것만큼 빌려 와야 할 것이다. 그리고 이렇게 제공받은 방법들을 정리해야 할 것이고, 자체의 특수한·목적에 더 잘 적용되도록 그것들을 조직해야 할 것이다.

시각과 심리생리학

체계적인 연구라면, 현상의 기원으로 올라가기 위해 시각과 그 효과를 검토하는 것으로 시작해야 할 것이다. 그런 연구는 오래 전에 심리생리학에 의해 기도되었다.

19세기는 전세기의 유산으로 물려받은 감각숭배, 일체의 확실한 앎의 기원이라고 여긴 그 감각의 숭배에 사로잡혀 있었으므로, 체계상으로 감각에 문제의 기원을 두지 않을 수 없었다. 1851년이 되자 이루어진, 촉각에 관한 베버E. H. Weber의 실험들에서부터, 분트W. Wundt가 1878년 라이프치히대학에 심리학-생리학 연구소를 조직하기까지, 이 방면에서 독일학파는 재빨리 두각을 나타냈다. 예컨대 1860년에 나온 『심리물리학 요론Elemente der Psychophysik』의 저자인 페히너G. T. Fechner는, 어떻게 어떤 형태들이나 어떤 비율들은 다른 것들보다 더 즐거운 감정을 일으키는지를 실험적으로 연구했다. 비슷한 연구들이 색들에 관해서도 이어졌다.

물론 이러한 실험 결과들에서는 취할 만한 많은 교시점敎示點들이 있었다. 그러나 그런 분석으로 예술의 문제가 해명되리라고 상상하려면, 19세기를 키운 경신輕信 전체가 필요했다. 그 결론들의 표면상의 과학적 객관성은, 사실, 두 가지 전제에 근거를 두고 있었다. 첫번째 전제는 당대의 유물론에 귀중히 여겨졌던 것으로, 주관적 현상은 객관적 현상과 엄밀한 상관성을 유지한다고 상정하는 것이었다. 따라서 감각의 물리적 원인의 가늠에서 감각 자체를, 그리고 감각을 통해, 그것으로 야기되는 감동을 추리할 수 있으리라고 상상했던 것이다.

이와 같은 주장은 전혀 근거가 없는 것으로, 현실과 조금도 일치하지 않는다. 예컨대 20세기 벽두에는 의사 솔리에P. Sollier나, 더 나중에는 수리오P.

402. 그레코, 〈예수 부활〉,
1596-1600.
마드리드 프라도미술관.
표현 방식: 삶의 표현은
영혼의 표현에, 신비적인
열정과 같은 그 가장
심원한 태도들의 표현에도
이르게 한다.

Souriau 같은 많은 학자들이 그것을 증명해 보였다. 그들은 특히 객관적 감성과 주관적 감성을 가르는 모든 것을 강조했다. 전자는 관찰자들에 의해 검증될 수 있는 반면, 후자는 오직 우리 자신의 감정鑑定에만 속하는 것이다. 따라서 그 둘 사이에 공통의 척도는 없다.

그런 연구는 두번째 전제를 상정하고 있었는데, 그것 역시 정녕 당대에 고유한 것으로, 너무 배타적으로 유물론적인 교육에서 유래한 것이었다. 한 그림이 일으키는 전체적인 인상을 이루는 여러 감각들을 분석을 통해 규명할 수 있으며, 그 전체적인 인상은 그 감각들의 단순한 합과 같다고 생각하는 착각이 그것이다. 마치 돌을 조각들로 갈라 그것들을 다른 모양의 돌로 접합하는 것과 같이, 정신적 현실이 세분되고, 마음대로 재취합될 수 있다는 것이 인정된다는 것처럼!

그런 착각은 너무나 명백했고 너무나 큰 환멸로 귀결되고 말았으므로, 20세기 초, 1912년경, 그에 대한 반동으로, 우리가 이미 마주친 바 있는 게슈탈트테오리가 나타났던 것이다. 분석의 숭배는 길을 잘못 들었던 것이다. 종합한 것을, 단순히 합한 것처럼 분해하지는 못한다. 관상자들이 받는 인상은 해소되지 않는 하나의 전체를 형성하는 법이고, 감각들은 원초에 그 구성 부분으로 거기에 들어가지만, 그러나 새로운 성질들이 부여된 하나의 감성적 전체를 창조하며, 그 성질들은 그 전체를 규정하고 그것과 더불어서만 나타난다. 그런 사실을 베르트하이머M. Wertheimer는 증명해 보였는데, 지각은 여러 요소들의 합이 아니라, 단번에 하나의 전체라는 것이다. 루빈E. Rubin이나 코프카K. Koffka, 또는 프랑스 쪽의 폴 기욤 등은 점진적으로 '형태 이론'을 다듬어 나갔고, 형태 이론에서는 감각들의 분석적 연구에, 전체적 구조의 종합적 연구를 대립시켰던 것이다.

그렇다고, 감각심리학과 그것에 기대할 수 있는 귀중한 정보들이 결코 무효화되지는 않는다. 오늘날 앙리 피에롱Henri Piéron 같은 학자가 감각심리학을 어디까지 이끌고 올 수 있었는지를 보기만 하면 된다. 그렇더라도 그것은 통제되고, 작품이 가장 대표적으로 보여 주는 조직된 전체라는 관념으로 보

완될 필요가 있는데, 형태심리학은 그것대로 그 전체의 관념에 필요 불가결한 역할을 하는 것이다.

하지만 그 관념 역시 미술 현상의 한 국면만을 알려 줄 따름이다.

감성적 소통과 아인퓔룽

미술에서 창조자는 즐겁거나 감동적인 감각들의 전체를 조직하는 것으로만, 그리고 관상자들은 그것을 지각하는 것으로만 그치지 않는다. 거기에 더해지는 것이 있는 것이다. 어떤 내면적 상태의 직관적인 소통이 그것이다. 그 소통에서 감각은 더 이상, 한 존재에서 다른 한 존재로의 거의 마법적인 전이가 일어나는 접촉 통로에 지나지 않는다. 분석하기가 훨씬 더 어려운 현상인 것이다!

어쨌든 데이비드 흄David Hume은 이 현상에 대해 어떤 예지豫知를 가지고 있었던 것 같은데, 그가 상상력에 '외부의 대상들에 퍼져 나가, 그 대상들에 그것들이 촉발하는 내면의 인상을 결합하는' 경향이 있음을 보여 준 것은 그런 생각을 하게 한다. 주프루아T. S. Jouffroy도 이미 '공감'이라는 말을 하면서 그 현상에 대한 막연한 생각을 가졌음을 보여 준다.

텐은 『라 퐁텐과 그의 우화La Fontaine et ses Fables』에서 역으로, 어떻게 우리가 한 풍경 앞에서 '만물에 스며들어 그것들을 통합하는 듯한 암암리의 생각에 합치하지' 않을 수 없는지를 설명한 바 있다. 전기電氣 현상에서 유추하여 페레C. Féré는 교묘하게도 정신추동적精神推動的 유도誘導라는 말을 한 바 있다.

바로 여기에서 피셔F. Vischer, 립스T. Lipps, 폴켈트J. Volkelt 등이 예증들로 밝힌 아인퓔룽Einfühlung [감정이입][2] 이론이 그 전적인 유효성을 얻었던 것이다. 이 이론은 이 소통을 우선 제한적으로, 미술가가 자신을 생동케 하는 내면의 깊은 움직임을 형상화한 형태를 우리 내면에서 우리가 되체험하고 싶은 충동으로서 고찰한다. 또한 더 광범위하게는, 그것을 그야말로 미술가의 영혼 상태가 그의 작품 속으로, 또 작품에서 관상자들 내면으로 옮겨 가는 것으로 생각한다.

사람들은 이 발견에 대해 언제나 전적으로 영예를 독일에 돌린다. 그러나 보들레르가 그의 천재적인 직관으로써 그 감성적 일치라고 할 현상을, 그것의 많은 국면 하에 이미 포착했었다는 것을 지적해야 할 것이다. 먼저 미술가와 자연의 혼융이라는 국면.[3] 1865년 그는 이렇게 말했다. 미술의 과업은 "대상과 주체, 미술가 외부의 세계와 미술가 자신을 동시에 포괄하는, 암시의 마법을 창조하는 것"이다.(「철학적 미술 L'Art philosophique」) 그다음 미술가에서 관상자들에게로의 이행이 있다. "정녕 예술적인 작품의 고유한 점은, 그것이 암시의 다함이 없는 원천이라는 것이다."(「리하르트 바그너와 탄호이저의 파리 공연 Richard Wagner et Tannhäuser à Paris」) 1864년의 미술비평에서부터 곧 보들레르는 이 힘을 설명했다. 관상자들이 느끼는 시흥은 "회화 자체의 결과인데, 왜냐하면 시는 관상자들의 영혼 속에 숨겨져 있고, 천재적인 재능은 그것을 거기에서 일깨우는 데에 있기 때문이다." 보들레르는 독일 이론이 천착하고 체계화한 것의 원리를 포착했던 것이다.

감성적 연상의 작용태

그러므로 심리학은 우리에게, 미술작품의 본성과, 한 색이나 한 선에서 받는 단순한 감각적 충격에서부터 우리의 내면적 삶의 전체적인 참여에 이르기까지 미술작품이 가져오는 효과들을 더 잘 통찰하도록 가르쳐 준다. 심리학은 그것만 하는 게 아니다. 작품의 작용 수단들도 밝혀 준다.

앞의 한 장에서 강조한 바이지만, 이론상으로가 아니라면, 감각기관이 단순하고 객관적인 사실 확인만을 하는 게 아니다. 실제로는, 정신적 삶에 던져진 모든 것은 곧 거기에 수많은 반응들, 수많은 반향들, 끝없는 파문들을 야기하는 것이다. 우리가 지각하는 것은 우리의 감성에나 생각에나 즉각적인 많은 메아리들을 촉발한다. 예술가는 그 메아리들의 건반을 본능적으로 다룰 줄 알고 있고, 그 메아리들의 상호작용이 우리 내면에 예술작품의 울림을 일으키는 것이다. 색들과 선들은 고립적으로든 상호관계 가운데서든 우리의 영혼을 노래하게 하고, 마찬가지로 악보 위에 인쇄되어 있는 음표를 보

면, 우리 내면에서 그것이 가리키는 소리가 깨어난다.

이와 같은 연상의 비밀은, 우리의 기억을 흔드는 연상들의 더할 수 없이 복잡한 상호작용에 있다. 이점을 보들레르는 지적했었다. 예컨대 그는 1863년 들라크루아에 대한 평문에서 이렇게 썼던 것이다. 들라크루아는 "모든 화가들 가운데 가장 **암시적인** 화가인데, 그의 작품들은… 가장 많이 사유케하고, 이미 체험했지만 과거의 어둠 속에 영원히 묻혀 버렸다고 사람들이 생각하고 있던, 시적인 감정들과 생각들을 기억에 가장 많이 환기시킨다."

프루스트의 심리학은 그 전체가, 각각의 지각된 사상事象이 과거에서 찾아내는 이러한 감성적인 연결물들에 의거하고 있다. 기억은 즉시 그 사상을 거기에 연관시키고, 침잠시킨다. 기억은 그것에 뜻밖의 색깔을 입히고, 그 색깔은 우리 각자마다, 각각의 특유한 경향들뿐만 아니라 어떤 것과도 다른 각각의 체험으로 인해, 다양하다. 그리하여 감각은 우리 내면에 나타나는 바로 그 순간에 풍부해지고, 예측 불가능하게 증가하는 것이다.

말로와 더불어 미술에 대해 가장 깊은 견해를 가졌던 시인인 클로델P. Claudel은, 이와 같은 감각의 진전을 그의 평문 「네덜란드 회화 서설Introduction à la peinture hollandaise」에서 찬탄할 만하게 표현하고 있다. "감각은 추억을 일깨우고, 추억은 그것대로 기억의 중첩된 여러 층들에 연이어 다다라 그것들을 흔들고, 제 주위로 다른 이미지들을 불러 모은다…."

그 연상들의 어떤 것들은 거의 모든 개인들에게 공통적인 근본적인 것이며, 인간의 본성 자체에서 유래하는 것이다. 아동심리학은 특히 피아제J. Piaget, 발롱H. Wallon, 클라파레드É. Claparède 등의 연구를 통해 이제, 주어진 감각 재료들을 변환시키는 이 정신 작용의 많은 비밀들을 밝혀내고 있다.

그러나 그 정신 작용은 또한, 때로, 시대와 지역 집단에 따라 달라지기도 한다. 따라서 그 깊은 언어의 한 부분 전체가 다른 지역 사람들의 귀에는 들릴 수 없는 것이다. 우선 교육이, 그리고 상황과 후천적인 관습과 체득된 경험 등이, 거의 만인에 공통적인 토대에서 출발하여 조금씩 조금씩 장소와 시대와 환경에 따른 특색들을 형성하게 되는데, 그 특색들은 그 토대에 중첩되

면서도, 사람들을 다르게 하는 것이다. 그리고 특정의 각 문명은 기타 문명들과 다른 작용을 하는데, 거기에는 물론 천분과 전승 역시 제 역할을 한다. 여기서 사회학이 제공할 수 있는 주요한 기여가 나타난다. 샤를 랄로Charles Lalo는 바로 이렇게 쓸 수 있었다. "뒤보스J.-B. Dubos와 헤르더J. G. Herder와 텐 이래 **예술사회학** 없이 **예술심리학**은 없다고 생각할 수 있고, 생각해야 한다. 전자는 후자를 필연적으로 보완하는 것이다."

하지만 정묘할지라도 기계적인 작용으로 모든 것을 설명한다는 것은 얼마나 위험한 일이랴! 인간 존재와 그 영혼 상태는 결코 단순한 합성물이 아니다. 생각이나 감정의 연상망으로 인간 존재와 그 영혼 상태를 설명하려면 작위적인 분석을 통하지 않으면 안 될 것이다. 그것은 주어진 본성, 그 연상 현상이 뿌리박는 토지를 너무 잊는 일일 것이다. 들라크루아가 우리에게 주의를 준다. "인간은 그의 영혼에, 현실의 대상들이 결코 만족시키지 못할 타고난 감정들을 지니고 있으며, 바로 그런 감정들에 화가와 시인의 상상력은 형태와 삶을 부여할 수 있는 것이다."

타고난 감정이란 무엇을 말하는 것인가? 우리의 영혼은 종의 청동靑銅처럼, 어떤 것이 자신을 치더라도 오직 유일한 울림으로써만 응답할 수 있을 뿐인데, 영혼을 특징짓는 그 울림은 우리의 인격의 울림 자체인 것이다. 감각을 통해 전달되는 충격이 외부의 사상事象에서 오는 것이든 직접적으로 지각되어 우리의 감성 상태 자체에서 솟아오르는 것이든, 그 진동이 약한 것이든 맹렬한 것이든, 그것은 결코 **우리 자신의 음색**밖에 들려줄 수 없을 것이다.

인격

때로 미술가는, 현대에는 거의 관례가 되어 있는 대로 이 독창적인 특징을 의식적으로 발전시키려고 하여 '그의 작품 가운데 자신을 표현하려고' 하기도 하고, 때로 옛날처럼 그에게 맡겨진 일을 하면서 그 일에 그의 흔적을 남기는 것(그것이 그의 법칙이니까) 말고 달리 할 수 없기도 하다. 어찌 됐든

무엇이 대수랴? 언제나 우리는 어떤 내면적 본성이 형태로 투사되어 그 형태가 그것을 구체화하여 뚜렷이 나타나게 한 작품을 앞에 두고 있지 않은가?

도대체 그 본성의 독자성은 무엇으로 이루어져 있는가? 그것은 어떻게 드러나는가? 미술작품은 우선, 미술가의 사상을 형성하고 있는 지적 신조와 가치체계가 적용될 기회를 얻게 되는, 명징한 조직을 반영한다. 그는 세계와 자기 자신, 현실과 예술에 대해 어떤 생각을 품는데, 필연적으로 거기에 그의 작품을 일치시키고자 한다. 여기에 그의 창조의 의식적인, 이론적인, 더나아가 체계적인 부분이 있다. 또한 여기에, 그가 자리 잡고 있는 정신적 환경을 가장 많이 반영하는 부분이 있다. 그가 취하는 사상들은 사실 가장 흔히는, 그의 시대를 지배하는 사상들의 메아리—그가 그것들을 자기 자신에 맞게 굴절시키더라도—에 지나지 않는다.

또다시 미술사는 제 한계에서 빠져나와야 한다. 이번에는 사상사와 어울려, 그 발전과 그 발전의 깊은 의미를 잘 체득해야 한다. 그러면 어떻게 미술가가 이미지의 언어인 그의 언어로, 사상가들, 작가들, 학자들까지 여느 언어로 표현하는 것과 동등한, 그 미술적 버전을 내게 되는지를 곧 이해하게 될 것이다. 그는 당대의 사상이 제시하는 세계에 대한 **개념**과 불가피하게 유사한 세계의 **영상**을 보여 준다.

예컨대 추상적인 로마네스크 미학은 성 아우구스티누스의 가르침이 전적으로 스며든 중세 초엽 동안 퍼져 있던 선험적 관념론에 종속되는 것인 반면, 실제적인 고딕 미학은 13세기에 한편으로 성 알베르투스 마그누스와 성 토마스 아퀴나스, 다른 한편으로 로저 베이컨Roger Bacon을 통해 각각 꽃피어난 아리스토텔레스 철학이나 경험론에 부응하는 것임을 환기시켜야 할까?[4]

미술가는 그에게 그냥 자연스럽고 정상적인 것으로 보이는 당대의 사상을 너무나 자발적으로 공유하고 있기에, 그런 종속성을 깨닫지 못한다. 미래의 시간적 거리가 필요한 것이다.

그렇더라도 그의 자아는 그런 외적 압력의 소산만은 아니다. 그는 내적 충

403. 고야, 〈친촌 백작부인〉 세부, 1800. 마드리드 프라도미술관.
표현 방식: 현대에 들어와 내면적 삶의 탐구는 개인의 영혼에 대한 날카로운 질문으로 나아가게 한다.

동, 가장 개인적인 그의 본성에 속하는 깊은 성향에도 똑같이 복종한다. 클로델은 그 점을 강조한 바 있다. "결코 외적인 일화에서 설명을 찾지는 말아야 한다. 모든 위대한 예술작품들은 자연 자체가 실현하는 것들처럼, 예술가가 다소간 뚜렷이 느끼는 내재적 필연성에 복종하는 것이다."

이 필연성은 일부분 그의 선천적 존재―그의 내면에 잠재되어 있으며, 그의 행위들이나 작품들 가운데 발현되고 실현되려는 경향이 있는 모든 것―로 이루어져 있다. 이 문제에 있어서는 기질 및 성격의 심리학, 성격학이 정보의 보고를 가져다줄 것이다. 셸던W. H. Sheldon에서부터 르 센R. Le Senne에 이르기까지, 클라게스L. Klages에서부터 의사 카르통P. Carton과 가스통 베르제Gaston Berger에 이르기까지, 인간 유형들을 규정하고, 그것들과, 그것들이 선호하여 본능적으로 창조하는 어떤 형태들 사이의 관계나 친화성을 밝히려고 한 연구들이 수다히 나타났다. 필적학은 그 웅변적인 한 예를 보여 준다.

그러나 인간 존재는 오직 그런 자질들만으로 이루어지는 것은 아니다. 그렇다면 그것은 인간을 너무 이론적으로 규정하는 것일 것이다. 인간은 생존한다. 이것은 그가 그의 배후에 지금까지의 생존을, 따라서 경험을 가지고 있다는 것을 말한다. 살고자 하는 그의 바람은 첫날부터 곧 현실과 대결하게 되었다. 그는 투쟁과, 열광이나 내성內省과, 집요하게 괴롭히는 문제들, 이런 것들로부터 태어났다. 그 문제들을 그는 더 앞으로 나아가기 위해 해결해야 했고, 그것들은 끊임없이 그의 존재의 본성 자체를 끌어들이고, 삶의 모루 위에, 삶의 시련 속에 계속 되풀이해 내던졌다. 이의 결과로, 항구적으로 변화하는 복잡한 정신 구조가 형성되는데, 거기에서는 그의 내면적 힘, 다양한 경향, 욕망과 그것의 억압이 동요하면서 균형을 이루려고 시도한다.

정신의 심층에 대한 탐색과 정신분석

위에서 우리는 정신분석이 이제 무대 위에 등장해야 한다는 것을 살펴본 바 있다. 왜냐하면, 그 성과들이 다양하기는 했으나 정신의 심층에 대한 그 탐색을 기도한 것은 바로 정신분석이며, 명징하고 표면적인 생각이 이 작업을

방해하는 경향이 있어서 내밀한 진실에 대해 그 생각 자체가 바라고 가지고 싶어 하는 견해를 그 진실에 대체한다는 것을 보여 준 것도 정신분석이기 때문이다. 심리학은 그 진실에 도달하기에 성공하기 위해서는 간접적인 방법, 자발적이고 무성찰적인 연상의 방법에 도움을 청해야 한다.

정신분석은 그러니까, 특히 꿈속에서 정연한 의식의 통제를 벗어나 정신 속에 본능적으로 태어나는 이미지들이 어떤 선호관계, 어떤 강박관념에 따라, 그리고 어떤 결합과 반복의 법칙에 따라 나타나는지를 탐구했다. 그리하여 조금씩 조금씩, 아직 많은 불확실성과 상당수의 과오들 가운데서도, 그러나 끊임없는 진척을 이루면서, 상상력의 하나의 전체적인 상징체계가 표명되었다.

의사 보두앵C. Baudouin은 1929년 벽두에 그의 괄목할 만한 저서『미술의 정신분석 Psychanalyse de l'Art』에서, 미술작품에 대해 얼마나 놀라운 정신분석의 적용이 가능한지를 보여 주었다. 그의 임상 관례에 따라 그는 특히 환자들을 미술작품과 대면시키는 것에 흥미를 가졌는데, 나중에는 그가 우리에게 작품에서 궁금해할 흥미를 느끼게 한 것은, 차라리 미술가 자신의 상상력이었다. 의사 드라쿨리데스N. N. Dracoulidès는 이 책의 원고가 끝나가는 때에 간행된 그의 저서『미술가와 그의 작품의 정신분석 1』에서 바로 그런 분석을 이어 갔다.5 그러나 그는 극히 유연하고 인간적인 보두앵의 관점을 차라리 좁혀 버린 듯하다.

정신분석이 아직, 때로 모순되기까지 하는 여러 경향들 사이에서 허우적 거리고 있는 그 불확실성으로 하여, 미술심리학자는 아주 신중하지 않으면 안 될 것이다. 정신분석이라는 새로운 학문은 아직 그 방법에 대해 너무나 확신이 없고, 기계적인 설명으로 피신하는 경향이 너무나 크다. 그렇더라도 우리는 프로이트, 아들러, 융의 세 큰 정신분석 유파를 상호 검증함으로써, 미술가의 무의식에 관해 비할 데 없이 통찰력있는 빛을 얻을 수 있다는 것을 확인했다. 그리고 그 무의식은 바로 자신을 알리려는, 자신을 표현하려는, 미술작품이라는 객관적인 형태 하에 **존재하려는** 그의 깊은 열망의 기원에

404. 티치아노, 〈음악가와 함께 있는 비너스〉, 1550년경. 마드리드 프라도미술관.(위)
405. 라울 뒤피, 앞 작품의 수채화 패러디, 1949.(아래)

표현 방식: 화가는 그의 주목적이 무엇일지라도, 언제나 그의 숙련에서 오는 능력을 앙양하려고 하지만,
그러나 '회화적'이라는 개념은 시대에 따라 무한히 변한다.

있는 그 마지막 실체인 것이다.

일종의, 눈에 익은 이미지들의 통계가 이를테면 감성의 추세를 알려 준 셈이었다. 그러나 새로운 한계의 위험이 숨어 있는데, 그것은 삶이 그것에 속하는 모든 것을 끌고 가는 끊임없는 발전을 정신분석이 고려하지 않는다는 것이다. 그러므로 결코 중단되지 않는 이 삶의 발전을 따라가야 할 것이다. 그러면 한 생존의 전진 자체가, 그 불안의 원인들이, 그 추구하는 바가, 하나의 목표나 하나의 내면적 평형이나 하나의 만족의 탐색이, 한마디로 그 의미가 나타날 것이다.

미술심리학의 한계

이상이 미술심리학이 세울 수 있는 연구 계획이다. 하지만 그런 연구 계획은 주요한 비판들을 쉽게 허용하지 않는가? "그런 탐구를 한다는 것은 주의를 미술작품에서 그 작가로 돌아가게 하는 게 아닌가? **아름다움**이라는 미술작품의 참된 효력에서 주의를 멀리하게 하는 게 아닌가? 작품이 새롭고 동시에 독립적인 현실, 그 자체로 존재하는 심미적 대상이 되려고 하는 그 모든 노력을 무효화하는 게 아닌가?" 물론 이와 같은 이의는, 만약 미술심리학이 그 자체로 목적이 되어, 작품에 다가가서 작품이 우리에게 베풀어 줄 모든 것을 더 잘 받아들이기 위한 단순한 수단으로 머물러 있지 않는다면, 타당한 것일 것이다. 미술가가 작품을 창조하는 이유의 하나는 정녕, 자신을 나타내고, 그 자체로 가치있는 형태 속에 자신의 복잡한 본성을 담아내는 데에 있다. 그런데 오직 미술가의 인간됨에 대한 앎만이 우리에게 그 메시지에 대한 확실한 접근을 가능하게 할 수 있는 것이다. 따라서 작품에 대한 우리의 자연 발생적인, 너무 개인적이고 주관적인 반응에서 오는 오해를 피하는 것이, 반대로, 미술가를 존중하는 것이다. 그의 참된 본성을 아는 것은, 그것에 우리 자신을 열어 감수성을 예민하게 하는 것이다.

심리학자는, 역사가들이 그림을 두고 그들의 호기심을 밑받침하기 위해 하나 더 생긴 자료로밖에 여기지 않으려고 하는 잘못을 되풀이할 권리를 가

지고 있지 않다. 그는 미술작품과 그것이 행사할 심미적 작용에 봉사하고, 미술가가 의식적으로, 또 무의식적으로 전달하기를 열망하는 여러 요소들에 대한 명확한 앎을 준다는, 똑같은 겸허의 의무를 지니고 있는 것이다.

사람들은 반박할 것이다. "그러니 당신은, 푸생이 말한 대로 작품이 노리는 최종의 결과는 즐거움이고 희열인데도, 무엇보다 이해를 추구하는 게 아닌가요? 작품은 통찰해야 하는 것이라기보다는, 오히려 느껴야 하는 게 아닌가요? 그렇게 여러 원인들을 늘어놓는다는 것은, 예술 창조가 그 최상의 피난처가 되어야 할 자유, 그 자유가 침몰하는 결정론의 결론에 이르는 게 아닌가요?"

예술의 연구는 오직 하나의 분야에 대해서만 권리가 있는데, 그 분야는 작품의 원인에 대한 질문, 작품의 운명에 영향을 미칠 수 있었던 것에 대한 탐구이다. 그러나 예술의 연구는 그러함으로써, 그것에 속하지 않고 오직 **비평**에만 관장되는 다른 분야를 더 잘 구분하고 더 잘 경계 지을 뿐이라는 것을 알고 있고, 알아야 한다. 그 다른 분야는 이젠 '왜'가 아니라 '어떻게'의 분야, 예술의 연구가 지적하고 상세히 밝혀야 했던 여러 요소들을 이용하는 분야이다. 여기서 질의 영역이 시작되는데, 그 앞에 와서 예술의 연구는 마치 바다의 경계를 그리는 해안처럼 멈추어 서는 것이다. 작품을 이루고 그 원인이 될 뿐인 역사적 심리적 재료들을 규명함으로써, 예술의 연구는 작품의 결과인 **가치**를 일체의 불분명함에서 **빼내는** 것이다.

환원 불가능한 것의 경계선을 그리다

설명한다는 것은, 작품에서 오직 관조에만 예정되어 있는 최후의 깊은 실재가 아닌 모든 것을 점차적으로 배제하는 데에만 소용되는 것이다. 역사는 우연적인 것들에서 오는 것을 밝힘으로써, 심리학이 본질적인 것에 접근할 수 있도록 했다. 심리학은 또 그것대로 결정론적인 것을 드러내기를 계속하다가, 결정론에서 벗어나는 것 앞에서 멈추어 선다. 그것은 작품의 자유와 아름다움이 사는[居住] 순수한 질質을, 일체의 혼란에서 유리시키고 분리하여

노출시킨다.

　인간은, 그의 주위에서 사방으로부터 그에게 압력을 행사하여 그의 본성을 만드는 삶이 강요하는 여건들을 마음대로 할 수 없지만, 그것들에 목격자로서 할당하거나 창조자로서 부여하는 가치는 마음대로 할 수 있는 것이다. 어떤 불가피한 일을 당하더라도, 인간은 그것을 판단하고, 윤리적인 것이든 심미적인 것이든 그 가치를 결정할 능력을 언제나 보유하고 있다. 그리고 그로써 그는 불굴不屈하게 자유롭다.

406. 쿠르베, 〈화가의 아틀리에〉 세부, 현실의 알레고리, 1854-1855. 파리 오르세미술관.

예술사가 인간들에게, 예술가를 노리개로 삼는 숙명적인 것들을 밝혀 주면 줄수록, 공식이나 이론이나 양식의 유혹에서 인간들을 더욱더 해방시키는 셈이 된다. 왜냐하면 그런 주의주장들은 항구적으로 갱신됨으로써 얼마나 상대적이고 헛된 것인지를, 예술사는 증명해 보이기 때문이다. 영원히 존속하는 것은 오직, 어떤 비결이나 어떤 정의로도 환원될 수 없는 질뿐인 것이다.

조화를 박자로 축소하거나 '황금분할' 같은 것에 가두려고 하는 것은, 미숙한 자들이나 하는 짓이다. 조화는 다만 그런 것들을 때로 이용할 줄 아는 데에서 태어나는 것이다. 작품의 성공을 그것이 적용한 원리나 표현한 사상에 따라 판단한다는 것은 얼마나 큰 기만인가! 조형성의 계산표, 표현의 수사학, 미학의 주의주장들, 이 모든 것들은 질의 버팀목으로 쓰이지 않는 한, 공통의 무감동 가운데 하나가 된다. 한 예술가가 어느 날 그것들에 질을 부여할 수 있을지라도, 질만이 그것들을 정당화할 것이며, 그것들은 결코 질을 창조할 수도, 심지어 설명할 수도 없을 것이다.

예술작품에 대한 이해나 지식은 그 신비를 꿰뚫지 못하지만, 그러나 그 신비의 경계선을 정확히 그려낸다. 그 신비가 시작되는 경계선을 획정함으로써 그것을 명시하는 —그 본래적인 뜻으로— 것이다. 그 이해나 지식은 투명한 보석의 불투명한 싸개일 뿐인 모암母岩을 녹여 버리는데, 어떤 사람들은 그 모암을 보석으로 착각했을 것이다. 그리하여 우리는 그 보석의 반짝임을 보고 그 매혹에 빠질 수 있게 된다. 그제야 작품의 말없는 언어가 떠오르도록 우리가 침묵하는 시간이 도래한 것이다.

원주

예비적 말

1. 나는 십 년 전 이래 여러 강연과 인터뷰에서 하나의 새로운 문명, '이미지의 문명'의 탄생에 대한 성찰들을 개진하고, 1947년부터는 간행물에 싣기도 했는데(「미술과 현대문명L'Art et la Civilisation moderne」 『제네바 국립연구소 회보Bulletin de l'Institut national genevois』 LII 등), 그것들을 여기에 모아 다시 논급하는 것이 아마도 무익하게 보이지는 않을 것이다. 내 가 이 책의 첫머리에서 **현금現今**, 미술이, 그리고 그것에 대한 가능한 한 명징한 이해가, 우 리의 운명 자체에 대해서까지도 가지는 중요성을 더 잘 정당화하기 위해 그 성찰들을 다시 개진하는 것을 독자들은 용서해 주기 바란다.

2. 『내 마음을 벗기고Mon cœur mis à nu』에서 그는 그렇게 표현한다(크레페 판版 『사후 발표 작품들Œuvres posthumes』 II, p.114). 1851년에 『마가쟁 데 파미유Magasin des Familles』 지誌 에서 예고한 바가 증빙이 되지만, 그는 「사람들의 정신에 미치는 이미지의 영향」이라는 시 론을 계획하기까지 했다고 한다. 그 자신이 가지고 있었던 이미지에 대한 열정은, "한 번도 이미지에 싫증을 낼 줄 몰랐다"(1859년의 미술전 비평)고 할 정도였고, 아닌 게 아니라 그는 「자전 노트notes autobiographiques」(위의 책, p.136)에서, 자신의 "모든 조형적 표현들에 대 한 어린 시절 이래의 항구적인 취향"을 언명하고 있다. 실베스트르Silvestre의 증언에 의하면, 죽음에 임박하여 심한 실어증에 갇혀서도 그는 여전히, 벽에 걸린 판화들을 열망 어린 주의 로 지켜보았다는 것이다. 그런데 보들레르보다 현대의 영혼에, 그 자신 '현대성'이라고 명명 한 것에 더 가까웠던 시인이 있었던가? 보들레르를 현대성의 선구자로 만든 그 선천적인 성 향, 얼마나 훌륭한 연구 테마인가!

3. 이와 같은 생각은 감각론(18세기 프랑스 철학자 콩디야크E. B. de Condillac에게서 비롯된 학설로서, 우리의 모든 지식은 감각에서 온다고 함.-역자)이 주지주의를 공격하게 된 이후, 널리 퍼져 있었다. 이미 1719년에 그 선구자 뒤보스Dubos 신부는 그의 『시와 회화에 대한 비판적 성찰Réflexions critiques sur la poésie et la peinture』에서 다음과 같이 지적하고 있다. "한 시간의 정연한 담화는 거기에 우리가 아무리 많은 주의를 기울이고자 하더라도, 그것을 이를테면 한눈에 파악하는 것만큼 잘 이해되지는 못할 것이다."(I권, p.379) 이 모든 진전은 18세기에서 출발하는 것이다.

4. 마리네티·알도 지운티니Aldo Giuntini, 「미래주의 선언Manifeste Futuriste」 『종합 항공학 L'aéronautique synthétique』(1933).

5. 레오나르도 다 빈치가 16세기의 입구에서 그 둘의 결합을 모색했으며, 그 결합에 스칠 정도

로 가까이 갔던 것을 보면, 얼마나 감동적인가! 그는 자동차와 비행기의 작동 방식을 어렴풋이 예상했지만, 그것들을 작동시키기에 필수적인 동력을 가지고 있지 못했다. 그러나 그 동력을 같은 시기에 추측하기는 했다. 과열된 구리 물 탱크에 갑자기 물을 부어 증기를 내뿜게 하여 그것으로 포탄을 날아가게 할 대포를 그는 상상했는데, 그때 그는 모터의 발명에 접근한 것이었다. 그러나 그는, 고대 말기에 이미 헤론Heron이 예감한 바 있었던, 그렇게 방출될 그 에너지를, 제어하고 이용할 수 있을 기계에 대해 생각하지는 않았다. 장차의 전복적 발전의 그 두 요인은 합병될 뻔했던 것이다. 그 두 요인이 새로이 합병에 노력하고 성공하여, 우리가 지금 그 안에 던져져 있는 미지의 모험을 낳게 되기까지는 아직 두 세기를 더 기다려야 한다….(도판 22)

6. 클로드 베르나르Claude Bernard는 '자연을 정복하고 그 비밀을 탈취하기를' 인간 정신에 제의하지 않았던가?

7. 『중국 미술의 배경Background to Chinese Art』(London: Faber and Faber, 1935), p.39.

8. 그루세R. Grousset, 『중국과 그 미술La Chine et son art』, p.VII.

9. 이에 관해서 『라 그라폴로지La Graphologie』 제34호와 제35호, 그리고 『피가로 리테레르 Figaro Littéraire』(1953년 8월 15일자)에서까지 피에르 푸아Pierre Fois 씨와 들라맹Delamain 씨가 논쟁을 벌인 바 있다.

10. 플라톤의 『대大히피아스Hippias majeur』(아름다움의 본성을 다룬 플라톤의 대화편–역자)를 참조할 것. 거기에서 아름다움 자체(아우토 토 칼론αὐτό τό καλόν)와 어떤 것에 아름다운(우리로서는 '좋은'이라고 하겠는데) 것(칼론 프로스티καλόν πρός τι) 사이의 구별이 발견된다. 아리스토텔레스는 이 이원성을 견지했다.(『시학Poétique』 VII, 13)

11. 들라크루아F. V. E. Delacroix는 시인과 화가를 비교하면서 이 점을 이미 지적한 바 있다. "이미지들을 시인은 연속적으로, 화가는 동시적으로 보여 줌으로써 자기 일을 해결한다."(『일기Journal』 「보유補遺」 III, p.417, 1843년 12월 16일자)

12. 『제네바 국립 연구소 회보Bulletin de l'Institut national genevois』 L. 11, 1947.

13. 발레리P. Valéry는 그의 평소의 통찰력으로써 이미 다음과 같이 불안감 담긴 견해를 표명한 바 있다. "정치든, 경제든, 삶의 방식이든, 위락이든, 운동이든, 내가 관찰하기에는 현대성의 외양은 전적으로 중독된 모습이다. 우리는 약의 복용량을 많게 하든가, 약을 바꾸든가 해야 한다. 그것이 법칙이다. 더욱더 나아가고, 더욱더 강렬해지고, 더욱더 커지고, 더욱더 빨라지고, 그리고 언제나 더 새롭다. 이것은 감수성의 어떤 경직화에 필연적으로 대응하는 것으로서 요구되고 있다."(『드가, 춤, 데생Degas, Danse, Dessin』, p.136) 다른 계제에 한 정치인이 선언한 것은 '빨리 그리고 강하게'였다. 불운했던 달라디에E. Daladier는, 그 운명은 행복한 것이 아니었지만, 그 구호는 징후적인 것이었다.

14. 『알르마뉴 도주르뒤Allemagne d'aujourd'hui』 지誌, 1951년 7-8월호에 재록된 한 인터뷰 가운데 나오는 말.

15. 자신의 통찰에서 어떤 것도 빠트리지 않는 발레리의 글에서 나는 다음과 같은 사실 확인도 발견한다. "법칙을 눈에 감지되게 하는, 이를테면 그것을 시각에 가독적인 것이 되게 하는 위대한 방식의 창안이 앎의 일부가 되었고, 말하자면 경험세계에 곡선, 면, 도표의 보이는 세계를 **겹쳐 놓는데**, 이 기하학적인 도형들은 현상의 특성을 형상으로 전치한다. 말에서는 불가능한 연속이 그래프에서는 가능하고, 명백함과 정확함에서 그래프는 말을 능가한다." 〔「페레로에게 보내는 편지Lettre à Ferrero」『레오나르도 다 빈치에 대한 여러 가지 시론Les divers essais sur L. de Vinci』(1931), p.160.〕

16. 가장 중요한 원리인 비모순율 자체도 온존溫存하지 않았다. 현대 철학자 스테판 루파스코 Stéphane Lupasco는 '모순의 역동적 논리'를 수립하지 않았던가? 그는 이렇게 썼다. "우리의 명확한 사고의 작용태 자체에 모순을 도입하도록 하자. 더 나아가, 논리의 형식성形式性, 연역 논리를 '근본적 모순의 공리公理'에서 출발하여 세우도록 하자. 그러면 생각지도 못했던 세계들이 우리의 정신에 열리게 될 것이다."

제1장

1. 『아무르 드 라르Amour de l'Art』 1938년 7월호. XIX번째 연도, VI호, p.231 및 이하.

2. 살로몽 레나크Salomon Reinach는 그러나, 까다로운 라틴어학자에게라면 'hic'라는 단어는 '여기'라는 뜻으로밖에 이해될 수 없다고 생각한다. 파노프스키E. Panofsky는 이 문장의 의미를 길게 고찰한 바 있다.

3. 이 부분은 국립도서관 소장 원고 2038에 들어 있다(f 24 뒷면). 레오나르도는 이 글에서 거울에 '실제의 물건을' 비추어 보기를 권고하고 있다. "그리고 거울의 반영을 그대의 그림에 비교해 보라." 그는 '거울이 그림과 많은 공통점들을 보여 준다'는 사실을 강조한다. "사실 그림은 평면에 있으면서 요철의 인상을 주고, 마찬가지로 거울도 평면이다…. 그대의 그림도, 그대가 잘 그릴 줄 안다면, **큰 거울에 나타나 있는 자연의 사물과 같아 보일 것임**은 확실하다"고 그는 결론짓고 있다.

 그러면서도 그는 그림이 '많은 점에서' 거울과 비슷하지만, 거울보다 더 낫다는 것을 인정하지 않을 수 없었다. "추론 없이 눈의 판단과 숙련만으로 그리는 화가는, 가장 상반되는 사물들이라도 그것들의 본질에 대한 인식과는 무관하게 모방되어 나타나는 거울과도 같다."〔『코디체 아틀란티코Codice Atlantico(다 빈치의 소묘와 노트 모음—역자)』, 762〕

4. 원초에 '플라스티케πλαστική (s. e. 테크네τέχνη)'는 형상을 빚는, 반죽해 만드는 기술을 가리켰다. 이 그리스어 용어는 기원 1세기에 가이우스 플리니우스 세쿤두스Gaius Plinius Secundus와 마르쿠스 비트루비우스 폴리오Marcus Vitruvius Pollio 등을 통해 라틴어로 들어오는데, 전자에 의해 '플라스티카plastica'로 직역되었다. 18세기 프랑스의 『백과전서 Encyclopédie』에서도 여전히 '라 플라스티크la plastique'를 모형 제작의 조각 부문에 지나지 않는 것으로 간주했다. 이 기술적이고 제한적인 뜻은 오늘날 '조형 재료'라는 말에서 소생되

고 있다.

그러나 위의 비트루비우스에서부터 이미 이 용어는 뜻이 확장되어, 일반적으로 조각이라는 것, 즉 '플라스티카 라티오plastica ratio', 조각의 원리를 지칭했다. 이와 동시에 그 어원인 그리스어 동사 '플라소πλάσσω'도 라틴어로 들어왔는데, 라틴어에서 이 단어는 '형성하다'라는 뜻을 가지게 된다. 셉티미우스 플로렌스 테르툴리아누스Septimius Florens Tertullianus와 교부教父들이 이 뜻을 강조함으로써, 중세의 스콜라철학은 '플라스티크'에 '형성하는 힘을 가지고 있는 것'이라는 뜻을 부여한다. 기실 이것이 현대미학이 채택하게 되는 뜻이다.

한편, 고전주의 시대의 프랑스어에는, '플라스티크'라는 형용사가 16세기 중반에, 따라서 르네상스와 더불어 나타나는데, 이때 프랑스어는 후기 라틴어에, 그다음 중세에, 있었던 그 말의 의미 확장을 받아들여, 그것을 '형태의 영역에 속하는 것'과 동의어가 되게 한다. 그러나 이 말과 관련하여 고전주의 시대의 프랑스어에 함축되어 있던 확신적인 생각과 미술적 관례에 일치되게, 형태는 조각에서 사용되는 말로, 따라서 인체의 표상을 가리키는 것으로 제한되게 된다. 여기에서 '플라스티크'의 새로운 뜻이 유래하는데, 인체 모형을 두고 우리는 '벨 플라스티크belle plastique(아름다운 모형)'라고 말한다.

그러므로, 19세기에 '조형예술'이라는 말이 퍼지게 되었을 때, 그것은 예컨대 음악과는 달리 형태들, 무엇보다도 우선 자연의 형태들을 모방하는 것을 목적으로 하는 예술들을 가리키게 된다. 칸트는 아직도 이 지칭하에 엄밀한 뜻의 형태로, 아니 차라리 입체로 이루어지는 예술들, 즉 건축과 조각만을 받아들였다. 그러나 쇼펜하우어는 벌써 그 지칭에서 전자를 배제했고, 반면에 회화를 거기에 집어넣었다. 조형예술의 바로 이런 뜻이 조금씩 조금씩 승리하게 된다. 사실성의 원리는 그 너머를 고려하지 못했다. 기껏해야 전적으로 구상적인 '예술적 조형성' 옆에 '장식적 조형성'을 구별했을 뿐인데, 후자에서 형태는 약간의 창의성의 특권을 누리게 된다. 색은 공론장公論場에서는 거의 형태에 첨가된 것으로밖에 간주되지 않았으므로, '조형적'이라는 형용어에 건성으로 포괄되게 되었는데, 엄밀히 말하자면 그것은 색에 관계되는 말이 아니었다. 그러니까 결국 '조형적'이라는 말은 어느 정도 '시각적'이라는 말과 일치하게 되는 것이다. 보들레르는 「현대의 삶의 화가Peintre de la vie moderne」라는 글(미술평론집 『미적 진품珍品들Curiosités esthétiques』에 실려 있는 글—역자)에서 '조형적 재현에 대해 투쟁하는 데에 습관이 된' 자신의 펜을 환기하고 있다.

우리 시대는 미학에서 우리 시대의 새로운 관심들에 부응하는 용어를 찾으려고 하면서 '조형적'과, 더 나아가 18세기 말에 나타난 명사어 '조형성'까지 채택하여, 형태와 색에 속하는 일체의 것을 가리키고자 한다. 그러나 형태와 색을, 자연에서 우리의 눈이 발견하는 것을 재현하는 수단으로 간주하지는 않으려고 한다. 형태와 색은 하나의 창조이며, 창조로서 미술의 존재 이유인 것이다.

5. 고전주의와 낭만주의의 투쟁, 앵그르와 들라크루아의 투쟁은 이 점에서 밝혀진다. 전자는 색을 조형적인 것으로만, 후자는 회화적인 것으로만 생각했던 것이다.

6. 앵그르는 이 소재를 여러 번 다시 취해, 특별히 정성 들여 개작했다. 포그미술관 소장 작품(월든스타인 목록 88)에서 라 포르나리나는 아직 상체를 거의 곧게 하고 있다(1814년). 1840년과 1860년의 개작(위 목록 231, 297)에 나타나는 등 선의 휨은 컴퍼스로 그은 것처럼 원주의 곡선 같다.(도판 75)
7. 마틸라 기카Matila C. Ghyka가 이 문제에 바친 여러 권으로 된 저서는 그것에 대한 아주 완전한 개관을 보여 준다. 나중에 다시 언급될 것이다.(pp.275-277)
8. 오딜롱 르동, 『자신에게A soi-même』, p.11.
9. 문제의 그림들을 묘사할 때에 흔히 밀이라고 하는데, 밀이 아니다.
10. 『일기Journal』 I, 주뱅 판版, p.52.
11. 『문학작품집Œuvres littéraires』 I, p.59.
12. 『문학작품집』, p.70.
13. 『포름Formes』(VI호, 1930년 6월) 지誌에 이미 게재되었었고 자크 마테 씨가 『가제트 데 보자르Gazette des Beaux-Arts』(1953년 1월) 지의 글에서 재수록한 예를, 우리는 여기에 다시 제시한다.(도판 90, 91)
14. 『일기』 III, 「보유補遺, Supplément」, 주뱅 판, p.402, p.405.
15. 『문학작품집』 I, p.76.
16. 발레리, 『드가, 춤, 데생Degas, Danse, Dessin』, p.137.
17. 발레리, 『레오나르도 다 빈치에 대한 여러 가지 시론Les divers essais sur L. de Vinci』, p.136.

제2장

1. 여기서 다시, 르누아르P. A. Renoir에게 털어놓았다는 코로J. B. C. Corot의 이야기를 상기해야 하겠다. 볼라르M. Vollard에게 르누아르가 회상한 그 이야기는 다음과 같다.(『르누아르Renoir』, p.136.) "나는 어느 날 그와 마주한 행운을 누렸소. 나는 집 밖에서 작업을 할 때에 느끼는 어려움에 대해 말했다오. 그랬더니 그는 이렇게 대답하는 것이었소. '왜냐하면 집 밖에서는 우리는 우리가 하는 작업을 결코 확신할 수 없기 때문이지. 언제나 아틀리에를 다시 거쳐야 한단 말이야.'" 그러나 그런 사실이, 코로가 아마도 어떤 '인상주의자'도 한 번도 도달할 수 없었던 진실로써 자연을 표현하는 것을 방해하지 못했다.
2. 『베브르Verve』지 제5권, 17-18호.
3. 『일기Journal』 II, p.87.(1853년 10월 12일자 샹로제Champrosay에서.) 삼십오 년 후 고갱P. Gauguin의 옛 친구인 에밀 베르나르Emile Bernard는 같은 신념을 다소 무겁게 표현하고 있다. "관념은 상상력 속에 거두어들인 사물의 형태인 만큼, 사물 앞에서 그리는 게 아니라, 그것을 받아들여 그 관념을 보존하고 있는 상상력에서 그것을 되찾아가면서 그려야 했다."
4. 널리 인정되고 있는 그의 저명한 저서들 이외에도, 그는 이 문제를 1905-1926년간에 걸쳐 발표된 일련의 귀중한 논문들(비명碑銘과 문학 아카데미에서 발표한 논문(1905), 『르뷔 필

로조피크Revue Philosophique』지에 실린 논문(1906), 「미술의 기원Les Origines de l'Art」『주르날 드 프시콜로지Journal de Psychologie』지, pp.289 및 이하(1925), 「장식미술의 기원Les Origines de l'Art décoratif」, 위의 잡지, pp.364 및 이하(1926)]에서 천착했다.

5. 방디H. G. Bandi · 마랭제J. Maringer, 『선사시대의 미술L'art préhistorique』, p.98.

6. 프랑스 학사원의 수사본手寫本 H, 2절지 22 뒷면. 텍스트 전체가 인용될 만하다. "갖가지 돌들을 뒤섞어 만든, 그리고 그 위에 반점들이 뒤얽혀 있는 어떤 벽들을 그대가 바라본다면, 그리고 그대가 어떤 풍경을 상상해내야 한다면, 그대는 그 벽 위에서 여러 나라들과 닮은 풍경들을, ―갖가지 모습의 산들, 강들, 바위들, 나무들, 황야들, 깊은 계곡들, 언덕들을 볼 수 있을 것이다. 거기에서 또 전투와 사람들의 재빠른 움직임, 얼굴들의 기이한 모습, 사람들의 복장과 수많은 다른 것들을 볼 수 있을 것이다. 그것들을 그대는 **올바른 형태로 되돌릴 것이다.**"

사람들은 이 문제에 관해서는 언제나 레오나르도 다 빈치를 환기시킨다. 하지만 많은 다른 증언들도 있다. 어떤 것들은 거의 알려져 있지 않다. 몽슬레C. Monselet는 그의 『회상록Souvenirs』(p.213)에서, 샹파뉴의 피에리Pierry에 살고 있는 시골 친구의 집에서 카조트J. Cazotte의 집 벽난로를 그린 연필화를 본 이야기를 하고 있다. 그 친구가 보여 준 그 그림은 카조트 자신이 그린 것이었다. "나는 거기에서 기이하고도, 예술적인 뜻으로 정녕 환상적인 어떤 것을 보았다. 우선 그것은 어떤 혼란상, 혼잡상이었는데, 가까이에서 바라보는 가운데 여러 형태들이 드러나고, 선들이 뚜렷해졌다. 그러다가 필경 놀랄 만한 환상에 의해 창조된 한 세계 전체가 식별되게 되었다. 벽난로 대리석면이 보여 주는 더할 수 없이 작은 갖가지 모습들, 그 반점들, 그 구불구불한 선 같은 것들이 상상으로 가득 찬 연필에 이용되어 그림으로 펼쳐졌다. 그 대리석면이 던지는 더할 수 없이 작은 암시라도 수용되어, 경탄할 만한 솜씨로 보완되고 확대되었다. 그 그림은 마치 구름들이 보여 주는 광경과도 같았다. 한없는 마상질주馬上疾走, 몽환적인 풍경들, 들판들, 계곡들, 산들, 격류들, 그리고 또 뒤얽혀 있는 사람 몸들과 넘어진 상반신들, 대담한 단축법(원근법에 의해 원경에 있는 형상을 축소시켜 그리는 것-역자)으로 묘사된 형상들, 빗자루 대를 타고 날아가는 마녀, 일필휘지로 완성된 요정들의 춤···." 그리고 통찰력이 없지 않은 몽슬레는 벽난로 대리석이 우연히 보여 주는 것들을 이용하고 변모시킨, 자크 카조트의 '신들린' 그 연필에 대해 이렇게 명상한다. 그는 카조트의 그 의외의 작품에서 "우리에게 화가의 기질과 꿈과 열광의 비밀을 부분적으로 알려 주는 유례없는 화첩"을 본다는 것이다. 하지만 벌써부터 미술심리학을 미리 말하지 말도록 하자!··· 르동O. Redon 또한 이렇게 회상한 바 있다.(『자신에게A soi-même』, p.11.) "아버지는 흔히 이런 말을 하시곤 했다. "저 구름들을 보아라. 너도 나처럼 저기서 변화하는 형태들을 알아보겠니?" 그러고는 변화하는 하늘 가운데서 기이하고 놀라운 공상적인 존재들이 나타나는 것을 가리켜 보이시는 것이었다."

7. 여러 선사시대 사가史家들이, 장식적인 것은 동물 형태들이 극단적으로 양식화된 결과로 언

어진 것이라고 주장한 바 있다. 전혀 근거가 없고 터무니없는 가설이다. 동물 형태들이 점진적으로 도식화되면서, 장식에 사용되는 단순한 기하학적 도형들과 **한 무리가 된다**는 것은 사실이지만, 그러나 그것들이 장식의 기원인 것은 아니다. 그 기하학적 도형들은, 사실적인 것이 도식화 쪽으로 빗나갈 유혹을 받기 훨씬 이전에 이미 확립되고 완비되어 있었다. 그런 주장은 이 문제의 시간적인 사실과 심리적인 사실을 뒤집는 것이다.

8. 이상의 언급과 거기에 나오는 인용들은 피에르 나빌Pierre Naville의 논문 「여러 연구자들에 의해 규명된, 연령대 그룹에 따른 소묘의 발전상의 특징들Caractéristiques du développement du dessin par groupes d'âge, selon divers auteurs」 『아동의 소묘Le dessin chez l'enfant』(Paris, 1951), p.35 및 이하 참조.

9. 피레네 산맥 북부 지역에서 그 발전은 더 빨랐는데, 르 마스 다질의 돌들은 구석기시대 바로 다음 시기에 속하는 것이다.

10. 마르트 울리에Marthe Oulié, 『전 그리스시대의 크리티 섬의 동물들Les animaux dans la Crète préhellénique』(Paris, 1926).

11. 프로베니우스, 『아프리카 문명사Histoire de la civilisation africaine』(N.R.F.), p.109.

12. 피호안J. Pijoan, 『조형예술백과사전Summa Artis』제6권, p.72.

13. 그러나 조금 전 우리는 플라톤이 예술에서 미메시스에, 모방에, 유사성에 자리를 내 주는 것을 보지 않았던가? 그 사실과는 여기에 모순이 있지 않은가? 만약 **예술**과 **아름다움**, 즉 **이미지**와 **이데아**를 혼동한다면 —만약 예술과 그 작품들이, 바로 "인간의 육체와 색과 온갖 종류의 사멸하고 말 하찮은 것들에 더럽혀지지"(『향연Banquet』, 212a) 않는 절대적이고 본질적인 아름다움과 결코 일치할 수 없다고 해서 플라톤이 그것들에 대해 반감과 때로는 경멸을 공공연히 표명한 것을 잊어버린다면— 오직 그럴 때에라야 모순이 있을 것이다. 플라톤에게 있어서 예술이란 흔히 사람들을 타락시키는 기분 풀이에 지나지 않는 것이다. 그는 바로, **거울 속 환영들** 같은 헛된 환영들인 동굴 속의 기만적인 그림자들을 확정하는 사명을 가지고 있는 것이다. 화가는 외관만을 재현할 수 있다는 그 사실 자체로 하여 단죄되는 것이다. 슐Schul은 플라톤 미학의 이와 같은 본질적인 성격을 괄목할 만하게 드러낸 바 있다.

14. 더 길게 부연하지 않기 위해 에밀 부트루Émile Boutroux가 그의 저서 『철학사 연구Études sur l'Histoire de la Philosophie』(p.186)에서 훌륭한 표현을 통해 한 말을 다시 읽어 보기로 하자. 그는 그리스 예술의 사실성을 정확히 가늠하고 있는데, 그것은 심지어 아리스토텔레스에게 있어서도 사유의 중화제에 의해 완화되어 있는 것이다. "플라톤과 더불어 아리스토텔레스는 예술의 본질을 모방에 두었다. 예술은 인간의 모방 기호嗜好와, 모방이 그에게 가져다주는 즐거움에 기인한다는 것이다. 그런데 인간이 모방하는 것은 **자연**, 즉 아리스토텔레스 철학에 의하면 자연의 사물들의 외적 모습일 뿐만 아니라 또한 관념적인 내적 본질이기도 하다. 그러므로 예술은 있는 그대로의 상태로 사물들을 재현할 수도 있고, 있어야 할

상태로 재현할 수도 있는 것이다. 재현은, 자연이 필연적으로 불완전하게 둘 수밖에 없는 작품을 예술가가 **자연 자체의 지향 방향으로** 더 잘 완성할 수 있다고 한다면, 그렇기에 더욱더 아름답게 되는 것이다." 그것은 내가 언제나 관념적 사실성이라고 부르는 것이다.

15. XXXV, 151.

16. 프랑스 학사원의 수사본 H, p.172.

17. 이 점을 증명한 것은 에드몽 포티에Edmond Pottier이다. 『에드몽 포티에 문집Recueil Edmond Pottier』(1937), p.262 및 이하.

18. 이것은, 고대인들이 여기에서처럼 빛의 강도가 아니라 그늘의 밀도를 점차적으로 '높였던' 요철 표현의, 역방법이다.(도판 109, 120)

19. 수사본 2038, 파리 국립도서관.

20. 「아름다움에 대하여Du Beau」『엔네아데스Enneades』(플로티노스의 저작들을 그의 제자 포르피리오스Porphyrios가 여섯 권으로 편찬한 전집—역자) VI.

21. 플로티노스와 동양사상의 관계는 증명된 바 있다. 그의 제자 포르피리오스P. Porphyrios는 그의 저서 『플로티노스의 생애Vie de Plotin』(제3장)에서 다음과 같이 알려 주고 있다. "그는 철학을 너무나 잘 습득했으므로, 페르시아에서 실천되는 철학과 인도에서 높이 평가되는 철학에 대한 직접적인 지식을 얻으려고 했다."(올리비에 라콩브Olivier Lacombe, 「플로티노스와 인도사상에 대한 노트Note sur Plotin et la pensée indienne」, 사회과학고등연구원, 종교학연보 1950-1951, p.3 및 이하를 참조할 것.)

22. 앙드레 그라바르André Grabar는 괄목할 만한 통찰력으로써, 기독교에 엄청난 영향을 미친 플로티노스의 철학이 비잔틴 미술을, 또 본능적으로 사실적인 우리의 관점이, 때로 비상궤적이라고 판단하는 비잔틴 미술의 국면들을 얼마나 잘 설명하는지 드러낸 바 있다.(「플로티노스와 중세미학의 기원Plotin et les Origines de l'Esthétique médiévale」『고고학 연구 Cahiers archéologiques』I(1935), p.15 및 이하.)

23. 폴 피에랑스, 『플랑드르 예술의 환상성Le fantastique dans l'Art flamand』(Brussel, 1947), p.21.

24. 하인리히 뵐플린Heinrich Wölfflin, 『미술사의 근본 원리Principes fondamentaux de l'Histoire de l'Art』(Paris, 1952), p.24.

25. 예술에 정열을 표현하고 '카타르시스'하는 능력을 부여한 아리스토텔레스 자신도, 예술이 '감성을 뒤흔들면서 동시에 **정돈**하는 것'이라고 생각했다.

26. 이리하여 "시간을 가리키는 말들이 공간의 어휘에서 차용된다. 우리가 시간을 환기할 때, 그 부름에 응하는 것은 공간인 것이다"고 베르크손은 『사유와 운동자La Pensée et le Mouvant』 (p.12)에서 지적하고 있다.

27. 바로 이와 같은 표현으로 오귀스탱 부타리크Augustin Boutaric는 『20세기의 풍경: 과학Le Tableau du XXᵉ siécle: Les Sciences』(Paris, 1933, p.372)에서 파동역학의 결과를 요약했던 것이다.

28. 그러나 이 경우에도 선사시대 미술은 이베리아 반도 동부지방과 남아프리카의 동굴암벽화에서 볼 수 있듯이, 이러한 가능성을 예감했었음을 지적하는 것이 정당하다.

29. 앞서 내가 이탈리아 미술과 북방 미술을 대립시키는 적대적인 형태-마티에르 관계에 대해 지적한 바를 확인하는 약역한 증언이라고 하겠다.

30. 「조상彫像의 모방L'imitation des statues」. 드 필De Piles은 라틴어로 쓰인 이 텍스트를 그의 저서 『원리를 통한 회화 강의Cours de peinture par principes』(Paris, 1708, p.139)에서 최초로 불역해 놓았다.

31. 1953년 밀라노에서 이들에게 바쳐진 전시회가 있었다.

32. 하인리히 뵐플린, 앞의 책, p.264.

제3장

1. 융은 그의 저서 『신비 현상Phénomènes occultes』에서 다음과 같이 확인하고 있다. "사람의 손과 팔은 깨어 있는 상태에서는 결코 완전히 부동으로 있지 않고, 끊임없이 거의 감지되지 않는 흔들림을 당하고 있다. 특히 프레이어Prayer와 레만Lehman은 그런 움직임이 당사자의 지배적인 심리적 표상들의 영향을 최고도로 받는다는 것을 증명한 바 있다." 이 대문은 엘렌 키네르Hélène Kiener가 음악가 마리 자엘Marie Jaëlle에 대해 쓴 저서에 인용되어 있는데, 마리 자엘은 20세기 초부터 이미, 선이 암시하는 몸짓에 응해 우리가 거기에 알 듯 모를 듯 참여하는 것을 주의 깊게 연구했었다.(『미학 총서Bibliothèque d'Esthétique』, Flammarion, 1952.)

2. 퐁텐A. Fontaine, 『프랑스의 미술이론Doctrines d'art en France』, p.91에서 재인용.

3. 이런 부류의 판화가 여섯 개 잔존하고 있다. 그것들은 뒤러의 흥미를 끌어, 리히터A. L. Richter가 지적한 바 있듯이 뒤러는 그것들을 모사했을 정도였다.

4. 만약 인간의 어떤 탐구들이 제세기諸世紀를 거치는 항구성을 가지고 있음을 의심한다면, 『이론들Théories』(p.9)에 나오는 모리스 드니Maurice Denis의 다음의 말을 뒤이어 읽어 보는 것으로 충분할 것이다. "우리의 깊은 감동은 그 선들과 색들이 그 자체로, 그냥 아름답고 아름다움으로써 완전무결하다고 설명되기에 충분하다는 사실에서 오는 것이다…."

5. 윙클러, 『이집트 남부 고지대의 암벽 판화Rock engravings of southern upper Egypt』(London, 1938-1939).

6. '아일랜드의'라는 말에 인용부호를 달아야 하는데, 이 지역 형용어가 오늘날 어떤 학자들에 의해 논란의 대상이 되어 있기 때문이다. 그들은 그 걸작들의 거의 전부가 잉글랜드의 북동부에 있었던 노섬브리아 왕국의 수도사 공방들에서 이루어진 것이라고 주장하는데, 이방異邦에서도 여전히 그것들이 고대 아일랜드의 정수를 표현한다는 것은 여기서 논증할 필요가 없다.

7. 이 연구를 에두아르 살랭Edouard Salin 씨가 그의 논문 「아시아의 영향과 중세 전기Les

Influences asiatiques et le haut Moyen Age」에서 한 바 있다.(『아무르 드 라르Amour de l'Art』, 1936년 7-8월호, pp.240-245.)

8. 관계 자료들과 사진들을 우리에게 빌려 준 하믈랭Hamelin 씨에게 깊은 감사를 표한다.

9. 색에 대한 고대인들의 태도를 너무나 잘 보여 주는 이상의 인용문들은 리오넬로 벤투리 Lionello Venturi의 『미술비평사Histoire de la critique d'art』(불역본, 1969)에 모아져 있다.

10. 『일기Journal』 III, p.391.

11. 『문학작품집Œuvres littéraires』 I, p.63.

12. 들라크루아를 알고 있었던 샤를 블랑Charles Blanc이 의회도서관의 회화작품들이 복원되었을 때, 『르 탕Le Temp』 지紙에 실린 글(1881년 5월 6일자)에서 이와 비슷한 소신을 표현했음을 지적하는 것은 흥미 없는 일이 아닐 것이다. 그 역시 그 거장과의 대화의 메아리를 들려 준다는 것을 배제할 수 없다. "그림의 의미, 그림 속 인물들의 무언극과 역할의 의미에 대해 아직 아무것도 알지 못하는 상태에서 사람들은 앞으로 느끼게 될 감동을 예고 받는다. 그래서 그림이 거꾸로 걸려 있거나 장식이 반대 방향으로 보이더라도 이미, 작가가 바란 인상을 야기하거나, 아니면 적어도 영혼에 최초의 충격을 가할 것이다. 그것은 마치 장중하거나 경쾌하거나, 우수롭거나 화려하거나 한 멜로디, 침울한 교향악이나 빛나는 가곡, 이런 음악을 잘 듣도록 우리에게 준비시키는 전주곡이 그러함과 같다."
이런 생각은 제 길을 가기를 멈추지 않았고, 마티스의 펜 밑에서도 다시 발견된다. "하나의 작품은 그 자체 내부에 그 의미 전체를 지니고 있어야 하고, 그것을 관상자가 그 작품의 주제를 알기도 전에 받아들이게 해야 한다. 예컨대 내가 파도바에 있는 조토의 벽화를 볼 때, 내 눈앞에 그리스도의 생애의 어떤 장면을 마주하고 있는지 알려고 신경을 쓰지 않는다. 그러나 나는 곧, 거기에서 발산되는 감정을 이해하는데, 왜냐하면 그것은 선에, 구성에, 색에 함축되어 있기 때문이다. 그래서 제목은 내 인상을 확인해 줄 따름이다." 하지만 여기서 마티스는 문제를 넓혀, 색의 표현력에서 그림 전체의 표현력으로 나아가고 있다.

13. 레싱, 『라오콘Laocoon』 제20장.

제4장

1. 앙리 포시용, 『형태들의 삶Vie des Formes』(1934), pp.2-3.

2. 『문학작품집Œuvres littéraires』 I, p.110. 디드로D. Diderot는 1763년의 그의 미술비평에서 루테르부르Loutherbourg, 카자노바F. Casanova, 샤르댕Chardin의 기법—그들에게서 발견되는 마무리의 부족, 대범성 등이 그를 다소 당혹케 했는데—을 정당화하려고 하는 가운데 이 똑같은 진리를 예감하고 있다. "이 세심함, 이 세목들을 대범한 방식이라고 하는 것과 결합시키는 것보다 더 어려운 것은 없다. 만약 운필 터치들이 고립되어 있거나, 따로따로 감지된다면, **전체의 효과는 망실된다**. 이 암초를 피하기 위해서는 얼마나 훌륭한 기예가 필요하랴!"

그다음 세기의 또 한 사람의 위대한 비평가였던 테오필 고티에Théophile Gautier는 그의 저서 『낭만주의사Histoire du Romantisme』에서 들라크루아에 대해 이렇게 지적한 바 있는데, 아마도 그와의 대화를 반영한 것이었을 것이다. "모든 것이 연관되어 있고 연결되어 있으며 마술적인 전체를 이루고 있는데, 그 어떤 부분도 들어내거나 옮겨 놓는다면, 그 전체 건조물을 무너뜨리고 말 것이다."(p.215) 그는 그 낭만주의의 대가에게서, 그가 렘브란트에게서 다시 발견한 것, '그 깊고도 해소할 수 없는 통일성'을 찬양한 것이었다.

3. "속력이 그 자리에서 잠을 자고 있는 바퀴의 중심"이라고 콕토J. Cocteau는 말했다!

4. 르동O. Redon, 『자신에게A soi-même』(1922), p.27.

제5장

1. 클로드 루아Claude Roy가 『콩프랑드르Comprendre』지(1953년 9월호)에 페유킹Pe-You-King의 다음과 같은 중국 우화를 인용해 놓은 것을 내가 발견했을 때, 이 장을 쓰고 있는 중이었다. 그 우화는 위와 같은 생각을 너무나 시적으로 표현하고 있어서, 나는 그것을 옮겨 적는 즐거움을 억누를 수 없다. "중 한 사람, 산적 한 사람, 화가 한 사람, 수전노 한 사람, 현자 한 사람이 함께 여행하고 있었다. 어느 날 저녁, 밤이 내릴 때, 그들은 어느 동굴에 잠잘 곳을 찾았다. 중이 말했다. "암자를 만들기에 이보다 더 알맞은 곳을 생각할 수 있을까?" 산적이 말했다. "범인들한테 숨을 장소로 기막히네!" 화가가 중얼거렸다. "이 바위들하고 그 그림자들을 너울대게 하는 햇불, 그림 안 그리고는 못 배기겠는걸!" 수전노가 말을 이었다. "보물을 숨기기에 좋은 장소야." 그 네 사람들의 말을 모두 듣고 있던 현자가 말했다. "얼마나 아름다운 동굴인가!…" 그 현자는, 언어이다….

2. 뮈세A. de Musset, 『팡타지오Fantasio』 I, II.

3. 『일기Journal』 I, p.86(1824년 4월 26일자).

4. 앙드레 말로, 『조각의 상상미술관Musée imaginaire de la sculputure』, p.58.

5. 미르체아 엘리아데Mircea Eliade, 『요가의 기술Techniques du Yoga』(1948), p.64. 다음에 나올 인용들도 역시, 인도 사상을 꿰뚫어 분석하고 있는 이 저서에서 나온 것이지만, 인도 사상은 마송누르셸Masson-Oursel과 장 에르베르Jean Herbert 또한 훌륭하게 연구한 바 있다.

6. 『내 마음을 벗기고Mon cœur mis à nu』 LV.

7. 『일기』 III, p.48(1857년 1월 25일자).

8. 시집 『정관靜觀, Les Contemplations』 「하늘을 바라보던 어느 날 저녁Un soir que je regardais le ciel…」

9. 포시용H. Focillon, 『피에로 델라 프란체스카Piero della Francesca』, p.133.

10. 이 점을 그의 친구였던 타데 나탕송Thadée Natanson은 통찰력있게 지적한 바 있다. "그는 언제나, 어디에서나 직접 살기를 간절히 바랐지만, 바라보기만 하도록 강요되어 있었다. 모든 완벽히 수행된 것들 가운데, 그가 육체적인 것보다 더 부러워한 것은 없었다."(『나의

툴루즈 로트레크Mon Toulouse-Lautrec』, p.47.)

11. 프루스트, 『되찾은 시간Le temps retrouvé』 II, pp.48-49.

12. 프루스트, 『꽃핀 처녀들 곁에서A l'ombre des jeunes filles en fleurs』 II, p.146.

13. 『재탄생La Renaissance』 X-XII(1937).

14. 『논점Le Point』 VIII-X(1943), p.32.

15. 들라크루아, 『문학작품집Œuvres littéraires』 I, p.114.

16. 들라크루아, 『일기』 III, p.222(1859년 3월 1일자).

17. 『일기』 II, p.87(1853년 10월 12일자).

18. 『일기』 II, p.374(1855년 9월 11일자).

19. 들라크루아, 『서한집Correspondance』 II, p.388. 레옹 페스Léon Peisse에게 보낸 편지(1849년 7월 15일자).

20. 『일기』 II, p.87(1853년 10월 12일자).

21. 『서한집Correspondance』 II, p.388. 레옹 페스에게 보낸 편지.

22. 『일기』 II, p.87(1853년 10월 12일자).

23. 모리스 바레스, 『환한 빛 속의 신비Le Mystère en pleine lumière』, p.115.

24. 특히, 불어권 생리학자협회의 1950년 5월 학회에서 행한 그의 발표와, 『주르날 드 피지올로지Journal de Physiologie』 제42호, pp.537-541을 참조할 것.

25. 더 상세한 이야기를 피하기 위해 드 브리A. B. de Vries의 『페르메이르Vermeer』(Paris, 1948)에 붙인 졸고 「페르메이르의 시학La poétique de Vermeer」을 참조하기 바란다. p.109 및 이하.

26. 에밀 베르나르, 『반 고흐 이야기Van Gogh raconté』, p.183.

27. 그러나 바로키에H. de Waroquier에 대한 연구에서 그는 다음과 같이 자신의 생각을 요약하고 있다. "완전한 상상력은 색과 형태뿐만 아니라 또한 마티에르까지도 그 기본적인 효능 가운데 상상해야 한다는 것에 대한 증거들은 수많이 있다."(1952)

28. 그가 우선 인물들을 점토 모형으로 만들었다는 것을 사람들은 알고 있다.

29. 스트라스부르에서 간행되는 흥미있는 잡지 『카이에 테크니크 드 라르Cahiers techniques de l'Art』(1947년호, pp.5-20)에서 뤼시앵 뤼드로프Lucien Rudrauf는 「프라고나르에게 있어서 물질적 상상력과 형태적 상상력Imagination matérielle et imagination formelle chez Fragonard」이라는 제목의 논문을 통해 이 주제를 많은 통찰력을 가지고 천착한 바 있다. 나 자신 이 주제를 대전大戰 직후에 행한 '회화에 있어서 물질의 발전'이라는 강연에서 다루었다.

30. 『전집Œuvres complètes』(플레이아드 총서), p.495.

31. pp.666-667 참조.

제6장

1. 빅토르 위고, 「단테의 비전 VI」 『제세기諸世紀의 전설Légende des Siècles』.

2. 루브르박물관에 소장되어 있는 두 작품 가운데 하나는 제자가 그린 것으로 보인다.

3. 파노프스키, 『알브레히트 뒤러Albrecht Dürer』(London, 1948), p.194.

4. 제2막 제2장.

5. 사실을 말하자면, 정신의 이런 '작용'들은 외현적인 표명에 의해서만 존재하는 것이지만, 실제로는 지각은 이미 감성적 **반응**이다. 그 둘은 이론상으로만 구별되는 것이다.

6. 1952년 4월 30일자 『라 스멘 메디칼La semaine médicale』 지誌는 〈광증의 이미지들Images de la Folie〉이라는, 볼마R. Volmat와 의사 루므게르P. Roumeguère의 다큐멘터리 영화의 스틸 한 장을 수록한 바 있다. 편집증적 요소들이 있는 우울증에 걸린, 영국인 여자 환자가 그린 소묘인데, 똑같은 강박관념, 빛나는 출구를 향해 뻗은 끝없는 복도를 보여 준다. 그런데 그 작품을 완성하자, 환자는 그녀 자신의 말로 커다란 해방감을 느꼈다는 것이다.

7. 샤를 드 토네, 『히에로니무스 보스Hieronymus Bosch』(Basel, 1937).

8. 자크 콩브, 『히에로니무스 보스Jérôme Bosch』(Paris: Tisné, 1946).

9. 융, 『심리학과 연금술Psychologie und alchimie』(Zürich).(롤랑 캉 의사 역. 융 저작들의 훌륭한 불역본 간행은 그의 덕이다.)

10. 자크 콩브, 위의 책, p.38.

11. 그의 젊은 시절의 한 일화로, 어느 날 아버지를 놀라게 하려고 도마뱀에, 해부해 모아 두었던 여러 다른 작은 동물들의 다리들을 접붙여 공상적인 동물을 만들었다는 것이다….(정녕 그의 항구적인 기술자적 면모가 아닌가!)

12. 그 모험을 나는 『페르메이르의 시학Poétique de Vermeer』에서 따라가 보려고 한 바 있다.

13. 폴 클로델, 『눈이 듣다L'œil écoute』, p.228.

14. 르네 위그, 「바토의 세계」, 엘렌 아데마르Hélène Adhémar, 「바토」와 공간共刊(Paris, 1950).

15. 『포름Formes』 제1호, 1929년 12월호, p.30. 그 이 년 전에 이미, 앙리 들라크루아Henri Delacroix가 그의 저서 『미술심리학Psychologie de l'Art』을 간행했었다. 이 괄목할 만한 저서는 기본적인 책이 되어 있지만, 의사 알랑디가 정신분석가로서 위와 같이 예상한 것만큼 무의식의 탐구에 넓은 몫을 할당하지는 않았다. 같은 해 1929년에 샤를 보두앵Charles Baudoin이 그의 획기적인 저서 『미술의 정신분석Psychanalyse de l'Art』을 간행함으로써 이와 같은 연구영역의 확장을 확실하게 했다. 나는 유사한 방향의 한 연구계획을 1930년 1월, 『크리티크 드 라 크리티크Critique de la Critique』지, 『아무르 드 라르Amour de l'Art』지에 발표한 바 있다.

16. 제르맹 바쟁, 「신은 프랑스인가?」 『아무르 드 라르』지 1931년 1월호, p.35 및 이하.

17. 고갱은 이 까마귀를 마네의 판화 〈까마귀〉에서 빌려 왔다.

제7장

1. p.556 및 이하 참조.

2. p.520 및 이하 참조.

3. 어떤 언어순수주의자들은 '형태에 관한 것'을 가리키는 형용사로서 '형식적'이라는 말의 사용을 아직도 반대한다. 그렇지만 그런 사용은 아주 유용하지 않은가?…

4. 모리스 투르뇌Maurice Tourneux, 『동시대인들 앞에서의 들라크루아Delacroix devant ses contemporains』, p.32.

5. 한결 철학적인 언어로 멘 드 비랑Maine de Biran은 이미 그의 저서 『심리적 사상事象과 생리적 사상의 분화Division des faits psychologiques psysiologiques』(1823)에서 이와 같은 이중성의 존재를 지적한 바 있다. 그가 보기에 '사유 체계들 사이에 존재하는 주되고도 유일한 실제적인 차이'는 오직 그 기본 원리들의 차이에서 비롯된다. 그런데 그 원리들은 "실제로는 수적으로 둘, 물질과 힘이다…. 인간 정신이 생각해낸 고대나 현대의 모든 철학 학설들은 언제나 그 둘 가운데 한 모델로 되돌아가며, 거기에서 떨어져 나올 수 없다."

6. 뷜플린은 '단속斷續'이라는 표현을 쓰고 있다.

7. 『반 고흐와 쇠라에서 어린이들의 소묘까지De Van Gogh et de Seurat aux dessins d'enfants』, (Paris, 1949), p.63.

보유補遺

1. 플로베르, 『서한집Correspondance』 I, p.338.

2. 사람들은 이 용어를 스위스의 심리학자 플루르누아Th. Flournoy가 제의한 'intropathie(내면 느낌)'이나, 또 'endopathie(앞의 말과 비슷한 뜻)'로 불역할 생각을 하기도 했다.

3. 보들레르가 그토록 찬미했던 바이런G. G. Byron은 『차일드 해럴드Childe Harold』(III, p.72-75)에서, 미술가와 시인에게 제공되어 있는 이 가능성을 표현하지 않았던가? "나는 나 자신 속에서 살고 있는 게 아니라, 나를 둘러싸고 있는 것의 한 부분이 된다. 산과 물결과 하늘은, 내가 그것들의 한 부분인 것처럼, 내 영혼의 한 부분이 아닌가?"

4. 나는 이런 생각을 「중세사상과 현대세계La Pensée médiévale et le Monde moderne」(『카이에 드 쉬드Cahiers du Sud』지, 1952, 제312호)에서 더 상세히 전개한 바 있다.

5. 『행동과 사상Action et Pensée』 총서(Genève: éditions du Mont-Blanc, 1952).

역주

머리말

1) 성모의 어머니.

2) 『신약성경』「누가복음」에서 부활한 예수가 제자들에게 나타났다고 하는, 예루살렘 북쪽의 마을.

예비적 말

1) 이 경우, 19세기 프랑스문학사에서 사실주의 다음에 나타난 자연주의는, 그 이론은 어쨌든 자연주의 작품들이 인간과 사회의 치부를 극단적으로 상세히 묘사했다는 점에서 사실주의보다 더한 사실성을 추구한 것으로 여겨질 수 있으므로, 그런 맥락에서 쓴 말인 듯하다.

2) 20세기 전반의 가장 훌륭한 프랑스 문학사로 여겨진다.

3) 불어에 들어온 라틴어 관용구의 하나로서, 어떤 주어진 상황에서 난관을 넘어서게 하거나 유리한 점을 얻게 하는 것을 가리키기 위해 쓰이는 말. 기독교에 대한 박해를 끝내고 기독교를 공인한 최초의 기독교인 로마 황제 콘스탄티누스 대제가, 절대 권력을 장악해 가는 가운데 그의 적수인 막센티우스를 퇴치할 때, 공중에 빛의 십자가와 함께 이 말이 나타났다고 한다.

4) 앙드레 지드가 자유를 '무상의 행위'를 가리키는 것으로 주장한 이래, 실존주의에서 삶의 무근거성을 표현하기 위해 그 '무상의'라는 말을 빌려 왔는데, 실존주의의 유행과 더불어 이 말이 '이유 없는'이라는 뜻으로 널리 쓰이게 된 것을 가리키는 것 같다.

5) 루마니아 출신의 프랑스 시인 이지도르 이주Isidore Isou가 일으킨 전위 문학·예술 운동. 예컨대 문학의 경우 시를, 어떤 순서로 배열한 문자들의 모습이나 그 소리로만 이루어지게 하고, 미술의 경우 문자·기호들의 조합을 보여 주게 한다. 의미가 무시되는 상황을 시사하는 예로 들린 것 같다.

6) 『햄릿』 제2막 제2장에서 "왕자님, 무엇을 읽고 계십니까?"라는 폴로니어스의 물음에 대한 햄릿의 대답. 선왕을 잃은 비극적인 상황에서 뜻 없이 글을 읽고 있다는 암시인 듯하다. 이경식 역본 참조.(서울대학교출판부, 1989)

7) '빼내어 탈취하다'라는 뜻의 라틴어.

8) 말라르메의 가장 어려운 시편의 하나인 「그 깨끗한 손톱들이 저 높이Ses purs ongles très haut…」(『시집Poésies』)에 나오는 표현. '그 자신에 대한 알레고리 소네트'라는 제목을 가지고 있었던 이 시편은 침묵 속의 빈방을 묘사하고 있는데, 그 빈방은 시인이 말라르메적 이데

아의 세계를 더 잘 반영할 수 있기 위해 자신의 내면을 비우는 고행의 노력의 상징이라는 것이다. 그 가운데 이 표현은 그것이 관계되어 있는 바닷소리의 헛됨을 말한다.

9) 인쇄 활자와 가까운 모습의 손 글씨 유형.

10) 국제연합의 프랑스어 'l'Organisation des Nations Unies'의 약자.

11) 'O.N.U.(오엔위)'로 각 글자를 떼어 발음하지 않고, 붙여서 한 단어처럼 'ONU(오뉘)'로 발음한다는 뜻.

12) 도판 39의 이 제품 광고에 나와 있는 광고 문안을 보면, 모발 미용강화제인 듯하다. 세이레 네스는 그리스신화에 나오는, 아름다운 노랫소리로 선원들을 유혹하여 배를 난파시켰다는 반인반어半人半魚의 바다의 요정.

13) 프랑스 소설가 스탕달Stendhal이 쓰기 시작한 말로, 원초에는 자기 자신의 인격을 분석하는 경향을 지칭했는데, 그 후 일반적으로 자신의 가장 개성적이고 독자적인 면을 함양하는 데에 전념하는 태도를 가리키게 되었다. 19세기 서양에서 개인의 자유와 권리가 신장되어 간 맥락에서 이해하면 되겠다.

14) 이미 채색된 그림에서 물감들이 마른 다음, 그 위에 유리처럼 투명하고 얇은 물감을 덧칠해, 밑그림 물감들의 색조를 조화시키고 거기에 윤기를 주는 유화기법.

15) 발자크의 유명한 소설의 제목이기도 하고, 소설의 주인공이 우연한 기회에 얻게 되는 신비한 부적을 가리키기도 한다. 그 부적은 주인공의 바람을 실현시켜 주는데, 그럴 때마다 그 크기가 줄어든다.

16) 사비니인들은 고대 이탈리아의 한 부족. 로마가 건국된 후, 로마인들은 그 신생국의 인구를 늘리기 위해 사비니 여인들을 납치하여 강제로 범했다고 한다. 사비니 여인들의 겁탈은 그림에서 여인들이 스스로를 희생시켜 전쟁을 그치게 하는 모티프로 널리 이용되었다.

17) 광속光束의 단위.

제1장

1) '예비적 말' 원주 10에 설명되어 있는 내용을 『대大히피아스』에서 논의하게 되는 단초가 소크라테스와 히피아스가 나누는 다음과 같은 대화에 있다. "히피아스: 그렇다면, 소크라테스여, 그 질문을 던진 사람이 알려고 하는 것은 아름다운 것이 무엇인가라는 게 아닌가? ─소크라테스: 내 견해는 그렇지 않아, 히피아스여, 아름다움이란 무엇인가라는 것이지"(플라톤 대화편 『대히피아스』 불역본에서 역자가 중역함). 여기서 저자가 던지는 질문은 위의 소크라테스의 말을 뒤집은 것인 것이다.

2) 말로의 미술에 관한 저서인 『미술심리학La Psychologie de l'Art』의 제1권.

3) 『고화품록』에 나오는 회화의 제작과 감상의 여섯 원리에서 첫번째 것이, 불어로 '정신의 재탄생Renaissance de l'Esprit'으로 아주 느슨하게 의역되어 있는 '기운생동氣韻生動'인데, 중국회화의 최고 이상으로 여겨졌던 그것은 정신성의 표현방법을 말하는 것으로서 대상의 기

694

질과 성격, 그리고 작가의 개성과 정신이 생생하게 표현되는 화법이며, 세번째 것이 '대상과의 일치와, 유사Conformité avec les objets et Ressemblance'로 불역되어 있는 '응물상형應物象形'이다.

4) 'alankara'는 장식을 뜻하는 산스크리트어로서 인도 예술의 지속적인 특징을 가리키는 말로 쓰인다고 하며, 'shastra'는 규칙, 법칙 등을 뜻하는 산스크리트어라고 한다.

5) 로마신화에서 유피테르와 유노 사이에 태어난 불의 신.

6) 체경의 불어 단어는 'psyché'이고, 그 어원은 그리스신화에서 사랑의 신 에로스(로마신화의 큐피드)가 사랑한 미소녀 프시케Psykhe: Psyché인데, 프시케는 제 이상을 추구하는 영혼, 영혼의 순수화純粹化의 상징이다.

7) 저자가 환기하는 말라르메의 표현은, 널리 애송되는 「바다의 미풍Brise Marine」(『시집』)이라는 시편에 나오는 '흰 면이 막고 있는 텅 빈 종이'라는 시구이다. 일반적으로 이 시편은 이상 추구를 나타내는 보들레르적인 여행 테마의 말라르메적 변주로 해석되는데, 그러나 여기에서 그 이상은 시인이 꿈꾸는 가장 순수하고 완벽한 시 작품의 창조인 것으로 여겨진다. 그런데 그런 작품의 창조는 지난至難하다. 여기에 말라르메 시의 난해함과, 흰 백지 원고 앞에서의 시인의 두려움이 기인한다. 문제의 시구는 작시 전의 시인의 그런 난감한 감정을 나타내는 것으로 해석되는데, 저자는 흰 화포 앞에서의 화가의 어려움을 거기에 유추하는 것이다.

8) 고전주의 시대의 문학과 미술에서 중요한 개념의 하나. 고전주의에서 핵심적인 가치는 자연, 즉 현실의 모방인데, 그 모방이 훌륭하면 '진실답다vraisemblable'고 했다. 그러나 진실다움이라는 말 자체가 알려 주듯이, 그것은 진실 자체, 현실 자체가 아님은 당연하다. 진실 자체와 진실다움, 이 둘 사이에 당대 사람들의 진실에 대한 관념이 개입된다. 즉 그 관념에 비추어 진실답다는 판단이 내려지는 것이다. 어쨌든 현실과 아름다움, 사실성과 조형성을 가름하여 설명하고 있는 저자의 관점에서는 진실다움은 그 두 대립 쌍에서 전자를 가리키는 것이다. 하지만 어떻게 보면, 진실과 진실다움의 그 편차 부분을 이용하여 화가는 '자신의 창발을 진실다움으로 포장하여 숨'길 수 있다고 할 수 있을 것이다.

9) 터키 황제의 궁녀들을 섬기던 여자 노예. 혹은 터키 황제의 첩. 18세기 이후에는, 명목상으로만 동방여자인 여인이 관상자에게 잘 보이도록 옆으로 누워 있는 모습을 그린 에로틱한 회화 장르를 가리키기도 한다.

10) 그리스신화에 나오는 바다의 여신. 제우스와 포세이돈이 그녀를 탐했으나, 그녀의 아들이 제 아버지보다 더 탁월한 능력을 가진 자가 되리라는, 정의의 여신 테미스의 신탁이 있자 그녀를 포기하고, 인간과 결혼하도록 한다. 그리하여 인간인 펠레우스 왕이 우여곡절 끝에 그녀와 결혼하게 된다. 그 사이에서 태어난 것이 아킬레우스이다. 물론 로마신화의 유피테르는 그리스신화의 제우스와 동일시된다.

11) 트로이전쟁 때에 그리스 군의 총사령관인 아가멤논의 딸. 그리스 군이 풍랑이 심해 트로이

로 출발하지 못하자, 아가멤논은 점술가를 통해, 신들이 그가 달과 사냥의 여신 아르테미스에게 자신의 딸 이피게네이아를 제물로 바치기를 요구한다는 것을 알게 된다. 필경 그녀는 오히려 아르테미스에게 구원을 받게 되지만, 먼저 그녀는 스스로 그 희생을 받아들인다.

12) 로마의 빵집 주인의 딸로 라파엘로의 정부가 된 여자. 그녀는 라파엘로에게 그의 작품들 속의 강건한 여성상에 대한 영감을 주었다.

13) 뒤러는 뉘른베르크에서 태어나고 죽었다.

14) 프라 루카 파촐리의 다른 이름.

15) 역주 8) 참조.

16) 작가의 독특한 작품세계는 그의 개성적인 정신세계(영혼)에 기인한다는 것인데, 문제의 대문에서 추상적인 마지막 부분이 그 독특한 작품세계가 이루어지는 방식을 간단하게 개진한 것으로, 뒤집어 보면 그 세계를 연구자(관상자)가 규명하는 방법을 알려 주는 것이기도 하다. 제6장에 그 방법에 대한 상세한 설명이 나온다.

17) 프로방스의 알프스산맥에서 마르세유 북서쪽으로 내려온 지맥. 그 남쪽 끝이, 마르세유 가까이 있는 거대한 베르Berre 호수이다.

18) 발레리, 「종려棕櫚, Palme」『매혹Charmes』, 역자 역.

19) 고전주의와 바로크의 대립은 이 책에 기회 있을 때마다 나타나는 중요한 테마의 하나이다. 이 두 미술적 태도가 어떤 것이며, 그 기원과 심미적 효과, 삶에 있어서의 그 의미 등이 무엇인지에 대해서, '제7장, 2. 작품의 역할'에서 '아름다움과 감동의 딜레마' '합리적인 집단과 감각적인 집단' '삶을 추방하기 혹은 앙양하기'와, '3. 미술의 역할'에서 '고전주의와 바로크의 비밀'을 참조할 것. 어떻게 보면, 미술을 이해한다는 것은 이 두 경향을 이해하는 것인 듯도 하다.

20) 보들레르, 「머리털La Chevelure」『악의 꽃Les Fleurs du Mal』, 역자 역.

21) 『미적 진품들』에 실려 있는 연간 미술 평문들의 모음의 하나.

22) 에커만은 괴테의 비서였고, 『괴테와의 대화Gespräche mit Göthe in den letzten Jahren seines Lebens』라는 책을 냈는데, 여기에 문제되어 있는 '그 중요한 가르침'도 그 책에 나오는 것일 듯하다.

23) 괴테가 남긴 많은 '풍자적 2행 격언시'의 한 편. 책에 인용된 불역문을 역자가 우리말로 옮긴 중역重譯이다.

24) 동어반복 같지만, '이미지의 언어'라는 표현과 비교해 보면, 금방 이해할 수 있다. '말의 언어'나 '이미지의 언어'에서 말과 이미지는 언어의 재료이고, 언어는 그 재료를 이용하여 무엇을 표현하는 활동, 즉 시에서는 시작품, 미술에서는 미술작품이겠다.

제2장

1) 스위스의 정신신경과 의사 로르샤흐H. Rorschach(1884-1922)가 창안한 심리테스트. 잉크 반점들을 피시험자에게 보여 준 후 그 반응을 듣고 그의 성향을 알아내는 방법.

2) 프루스트의 소설 『잃어버린 시간을 찾아서』에 나오는 화가 인물.

3) 저자가 인용부호로써 강조한 불어 단어 'rendre'는 '돌려주다'라는 뜻도 있고, '재현하다, 표현하다'라는 뜻도 있다. 관념의 도식성이 밀쳐 버렸던 '민활성'의 사실성을 '돌려줌'으로써, 들소의 모습이 좀 더 현실에 가깝게 표현되었다는 뜻이다.

4) 사창가가 그 근방에 있다.

5) 플라톤의 '대화편'의 하나로, 사랑에 관한 것이다.

6) 그리스의 도시. 폴리클레이토스의 활약 근거지.

7) 가이우스 플리니우스 세쿤두스를 가리킨다. 그의 조카로서 양자로 그의 아들이 된 소 플리니우스와 구별하여 그렇게 칭한다.

8) 그리스신화에서 제우스의 아내 헤라를 유혹하다가, 제우스가 구름으로 만든 가짜 헤라와 동침하여 괴수들을 태어나게 한 라피타이인들의 전설적인 왕. 그 잘못에 대한 벌로, 이 그림에 묘사된 형벌을 받았다.

9) 본디 뜻은, 시행들의 첫 글자들을 조합하면 사람 이름이나 핵심 단어가 되는 시작품, 또는 시연詩聯을 가리키는데, 여기서는 그 글자들의 조합이 이루는 말을 가리킨다.

10) 『신약성경』 「마태복음」 22장 21절의 에피소드.

11) 프랑스 중세의 우화집. 익명의 저자들이 꾀바른 여우를 주인공으로 하여 쓴 그 이야기들은 중세 사회, 따라서 귀족 계급에 대한 신랄한 풍자의 측면이 있다.

12) 그리스신화에서 트로이전쟁의 원인이 된 스파르타의 공주 헬레네를 가리키는 듯하다. 전설적인 아름다움을 가진 그녀가 태생에서부터 결혼을 거쳐 그리스인들의 트로이전쟁 승리와 그녀의 스파르타 귀환에 이르기까지 어떤 복잡다단한 우여곡절을 겪는지, 사람들은 알고 있다. 중세 귀족계급의 꽃이었던 기사도를 그러한 그녀의 운명에 비유하려고 한 듯하다.

13) 프랑스 중동부 지역에 있었던 공국.

14) 성 프란체스코는 죽기 이 년 전, 한 피정避靜 기간에 예수의 상처의 성흔을 받았다고 한다.

15) 저자가 강조해 놓았다는 사실과 그다음 문장이 알려 주듯이, 이때 '표현'은 일반적인 뜻이 아니라, 화가 자신을 표현한다는 뜻이다.

16) 고대 예술이 대표적으로 구현하는 고전주의적인 태도는, 이상적이고 관념적인 아름다움을 추구하는데(예컨대 우리가 이미 살펴본 바 있는, 황금분할에 의한 인체의 균형), 그런 아름다움은 황금분할처럼 이성이 따져서 완벽하게 만들어 주어야 하고, 완벽한 이상적인 것인 만큼 보편적이고 영원한 것이다. 반면 낭만주의적인 태도는 이성보다 감성을 강조하는데, 감성은 이성과는 달리 그 자체가 순간순간 변하는 것이기도 하고, 구체적인 외계와

직접적으로 접함으로써 외계의 구체성이 함축하는 변화에 민감하기도 하다. 고전주의가 영원성을 환기하는 데에 반해, 낭만주의는 사라져 가는 순간순간을 강조하는 것은 이 때문이다.

17) 로마에 가서 수련한 다음, 고국에 돌아와 이탈리아 르네상스의 대가들의 양식을 전파한 일단의 16세기 플랑드르 화가들.

18) 이탈리아 북중부 지역.

19) 프랑스 18세기 계몽주의 시대에 디드로D. Diderot와 달랑베르J. L. R. d'Alembert가 백과전서를 편찬하여 간행했는데, 여기에 참여한 일단의 철학자들을 가리키는 말.

20) 스위스와의 접경지역에 있는 프랑스의 소도시로, 쿠르베의 태생지. 그가 열렬한 사실주의 주장자로 활약할 때에 그린 유명한 그림 두 점의 제목이 고향 이름 오르낭을 담고 있다. 〈오르낭에서의 저녁 후〉〈오르낭에서의 장례식〉.

21) 세잔의 고향 엑상프로방스 근방의 시골 마을.

22) 1888년 파리에서 결성된 젊은 후기인상주의 화가들의 그룹. 고갱의 영향과 일본화의 영향을 결합했다고 한다.

제3장

1) 이집트의 신. 재생과 사자死者들의 신.

2) 도판 353의 작품인 듯하다.

3) 과학에 대한 체계적이고 교육적인 개진을 한 플라톤의 '대화편'. 천문학, 우주발생론, 물리학, 의학(생리학, 병리학) 등에 대한 기원전 5세기 당대의 지식 단계를 드러내고 있다.

4) 쾌락에 대한 플라톤의 '대화편'. 이성과 쾌락을 양립시키려고 한다.

5) 도리아식 건물에서 지붕 바로 밑, 본 벽 위에 작은 너비의 벽이 있는데, 그 벽에서 기둥처럼 보이는 세로무늬 부분들의 사이에 있는 부분. 대개 판각된 판석으로 이루어져 있다.

6) 6세기에서 8세기에 걸쳐 있었던 프랑스의 왕조.

7) 남부 몽고 지역. 이 지역에서 구석기시대에 해당되는 것으로 판단되는, 오르도스 문명이라고 지칭되는 선사시대 문명이 확인되었다.

8) 카이사르에 의해 로마에 정복되었던, 지금의 프랑스 지역.

9) 『시집』에 실려 있는 「에로디아드Hérodiade」는 짧은 극시 형태의 시편인데, 그 주인공 에로디아드(헤로디아)는 살로메로 더 잘 알려져 있는 『신약성경』 속(「마태복음」 14장, 「마가복음」 6장 참조) 인물. 살로메는 헤롯 왕의 동생 빌립과 빌립의 아내 헤로디아(모녀가 같은 이름) 소생으로, 헤롯이 동생의 아내와 결혼한 것을 헤롯에게 간언한 세례 요한이 옥에 갇혀 있을 때, 요한에게 원한을 품은 어머니 헤로디아가 딸인 그녀를 사주하여, 헤롯의 생일에 그 앞에서 춤을 추고 그 대가로 요한의 목 벤 머리를 얻게 한다. 말라르메는 살로메를 성경의 이 에피소드와는 관계없이 파르나스적인 아름다움의 상징으로 만들어, 일체의 삶을 거부하

고 말라르메적인 이데아를 표상하는 순수한 아름다움을 추구하는 인물로 재창조했다. 인용된 시구는 살로메가 유모에게 하는 말. 역자 역.

10) 코트디부아르의 한 종족.

11) 회반죽 도료 위에 물에 녹인 안료를 사용하는 벽화.

12) 고무 수지, 아교, 계란 노른자나 흰자를 섞어 이긴 유착제에 물에 녹인 안료를 혼합하여 물감으로 사용하는 회화.

13) 바로 앞서 나온 말에, 내용상 그것을 반복하는 말을 덧붙이는 수사법. 불어에서는 대개의 경우 잘못된 것으로 여겨지는데, 우리말에서는 이 용어가 없을 만큼 흔하다. 예컨대 '앞서 예견하다' '위로 올라가다'는 불어에서는 잘못된 표현들이지만, 우리말에서는 그렇지 않다.

14) 고대 철학에서 기원된 것으로 물, 불, 공기, 흙을 가리킨다.

15) 이제 우리나라에도 상당히 많이 알려진 프랑스의 과학철학자 바슐라르G. Bachelard(1884 -1962)는, 또한 상상력이론가로서 사원소가 우리에게 유발하는 상상현상을 주로 문학작품들에 나온 이미지들을 통해 밝히려고 했다.

16) 네덜란드 화가인 베르스프론크J. C. Verspronck는 역시 네덜란드 화가인 할스의 제자였다.

제4장

1) 로마신화에서 불화의 신. 그리스신화의 에리스Eris에 해당된다.

2) 로마신화에서 여성성을 상징하는 여신으로 유피테르Jupiter의 아내로 여겨진다.

3) 고전주의가 안정과 조화를 지향한다면, 바로크는 무질서와 유동성에 몸을 싣는다. 그러므로 추락을 환기하는 불안정한 이 형태는 바로크적이라고 할 수 있겠다. 제1장 역주 19) 참조.

4) 여기서 저자가 '주제'와 '응답'에 인용 부호를 단 것은, 둔주곡에 문제의 그림을 비교했기 때문에 그 두 말이 둔주곡의 용어라는 것을 나타내기 위해서다.

5) 셋 모두 들라크루아 작품의 소재이다. 히오스는 에게 해에서 터키에 가까이 있는 그리스 섬으로, 이 섬에서 1822년 오스만제국 군대가 그리스인들의 독립전쟁에서 그들을 패퇴시키기 위해 수만 명의 그리스인들을 학살했는데, 이 사건을 그린 작품이 〈히오스 섬의 학살〉이다. 사르다나팔루스는 아시리아의 전설적인 왕으로, 방탕과 향락과 사치에 파묻혀 살다가, 침략한 주위 나라들의 연합군에 포위되었을 때, 장작더미를 쌓은 후 처첩들을 죽이고 자신과 함께 불태웠다고 하는데, 〈사르다나팔루스의 죽음〉은 그의 그 최후를 그린 것이다. 십자군은 〈십자군의 콘스탄티노플 입성〉에 묘사되었다. 제6장에 이 작품들이 다시 언급되어 있다.(p.526 참조)

6) 샤를공은 부르고뉴의 제후.

제5장

1) 말라르메, 「에드거 포의 무덤」 『시집』. 이 시편의 2연 2행이 시인의 임무에 대한 말라르메적 정의("부족의 말에 더 순수한 의미를 부여하는 것")라고 하겠는데, 여기에서처럼 부분적으로나, 전체적으로나, 흔히 인용되는 유명한 구절이다. '부족의 말'은 우리가 일상생활에서 서로 의사소통을 하기 위해 사용하는 말이고, 그렇게 많이 사용됨으로써 낡아 버린 말에 원초의 생생함을 되찾게 하는 것이 시인인 것이다.

2) 그리스신화에서 가정의 여신. 로마신화의 베스타Vesta에 해당되는데, 평정하고 변화 없는 처녀인 이 여신은 종교적 사회적 안정과 문명의 지속을 상징한다.

3) 그리스신화에 나오는 마녀.

4) 『잃어버린 시간을 찾아서』의 한 권.

5) 'sujet(주제)'와 'thème(테마)'를 흔히 구별 없이 '주제'로만 번역하는데, 이 둘은 구별되어야 한다. 전자가 대개 작품의 제목으로써 지적되는, 개별적인 작품이 전체적으로 나타내려고 하는 것이라면, 후자는 되풀이되는 소주제로서 작품에 구성요소로 들어가 있는 것인데, 따라서 다른 작품에도 나타나며, 다른 작가들의 작품에도 나타날 수 있다. 다음에 나오는 피에로 델라 프란체스카의 "각 미술가는 세계의 이미지 가운데서, 그에게 적합하고 그의 창조, 그의 세계를 특징짓는 어떤 요소들을 선택하고, 가늠하고, 조합하는 것이다"라는 말에서 '어떤 요소들'이 테마들이고, 그것들이 '조합'되어 이루어지는 것이, 주제를 보여 주는 작품인 것이다. 이 둘에 연관될 수 있는 것으로 'motif'가 있다. 이 용어도 흔히 '주제' '소재'로 번역하는데, 적어도 미술에서는 작품 외적인 것이다. 그러므로 '소재'라는 역어가 '주제'보다는 나을 것 같다. 어쨌든 제1장 p.119에 모티프에 대한 저자 자신의 언급 가운데 나오는 작품의 '구실' '출발'점이라는 표현이 그 뜻을 잘 드러낸다. 모티프에는 미술에 관한 또 다른 뜻이 있는데, 장식 미술에서 되풀이되거나 단일한 장식 단위, 즉 '문양'을 가리킨다. 이 경우의 모티프는 다시 작품 내적인 것이 된다. 제3장 p.298에 그 용례가 있다.

6) 『구약성경』 「전도서」 1장. 개역개정판 역문.

7) 『맥베스』 제5막 제5장. 맥베스와 세이튼의 대화 가운데 있는 말. 이경식 역.

8) 네덜란드 프로테스탄트의 재세례再洗禮파로, 메논 시몬스Mennon Simonsz(1496-1591)가 창시했다. 메논파에서는 유아세례가 효력이 없다고 주장하고, 성인이 된 다음 자각적인 신앙 고백과 함께 세례를 받아야 한다고 한다.

9) 중세 말의 화가들을 르네상스 화가들에 대립시켜 지칭하는 말.

10) 『구약성경』 「시편」 50편을 가리킨다.

11) 시바는 기원전 8세기에서부터 기원 6세기까지 아라비아 반도 남서쪽(지금의 예멘 지역)에 있었던 고대 왕국. 이 왕국의 한 여왕이 솔로몬 왕을 방문하고 그 영화榮華에 경탄하여 그에게 호화로운 선물들을 바치고 돌아온다. 그림은 그 방문을 위해 승선하는 장면인 듯하다. 『구약성경』 「열왕기 상」 10장 참조.

12) 구석기시대 중기.

13) 두 고유명사 모두 비너스 조상이 발견된 장소를 가리킨다.

14) 로마신화에서 전쟁의 신. 그리스신화의 아레스에 해당된다.

15) 보들레르, 「등대들Les phares」『악의 꽃Les Fleurs du Mal』, 역자 역. 이 시편은 인류의 운명의 길을 안내할 '등대'로서의 여덟 명의 미술가들을 말하는 작품인데, 인용 부분은 바로 들라크루아에 관한 것이다.

16) 로마의 트로이 기원 전설의 주인공. 그리스신화의 아프로디테와 트로이의 목동 안키세스 Anchises 사이에서 태어나, 트로이의 왕 프리아모스Priamos의 딸과 결혼하게 되는데, 트로이전쟁 때 중요한 역할을 한다. 트로이 함락 후 많은 우여곡절을 거쳐 이탈리아 반도에 들어와 로마 민족의 기원이 된다. 로마신화에서 아프로디테의 대응 여신이 비너스이므로, 로마인들은 비너스를 수호신으로 여기기도 한다.

17) 그리스의 펠로폰네소스 반도 바로 남쪽에 있는 섬. 바다에서 태어난 아프로디테가 물결에 실려간 곳이 이 섬이다. 그래서 이 섬은 문학과 미술에서 사랑과 쾌락의 목가적인 지역으로 다루어진다.

18) 「파리의 꿈Rêve parisien」『악의 꽃』, 역자 역.

19) 「파리의 꿈」『악의 꽃』, 역자 역.

20) 이탈리아 반도 북동쪽에 있는 도시. 13세기에서 16세기에 걸쳐 이탈리아의 지적, 예술적 중심지의 하나였다. 당대의 저명한 화가 코스메 투라Cosme Tura를 중심으로 한 회화 유파가 꽃을 피웠다.

21) 파리에서 멀지 않은 곳에 있는 관광지. 이곳에 유명한 샹티이 성이 있는데, 여기서 샹티이라고 하는 것은 그 성을 가리키는 듯하다.

22) 테티스와 펠레우스에 관해서는 제1장 역주 10) 참조. 키클로페스 폴리페모스는 바다의 신 포세이돈의 아들로, 호메로스의 『오디세이아』의 주인공 오디세우스의 무리를 시칠리아에서 동굴에 가두고 매 끼니 때마다 두 사람씩 잡아먹다가 오디세우스의 꾀로 눈이 멀게 되어 그들의 도망을 막지 못하게 되는 에피소드의 주인공. 테티스와 펠레우스의 혼례에는 불화의 신 에리스 이외에는 모든 신들이 초대된다.

23) 그리스신화에서 목자들의 신으로, 가축 떼들을 보호하고 새끼들을 많이 낳게 하는 다산多産의 신이기도 하다. 스스로도 채워지지 않는 성욕을 가지고 있어서, 요정들이나 인간 소년들을 쫓아다닌다. 뿔이 솟고 수염으로 덮인 얼굴에, 털이 난 인간의 상체와, 산양의 발과 꼬리를 가진 괴물로 묘사되는데, 언제나 피리를 가지고 다니며 분다.

제6장

1) 로마신화에서 여성을 대표하는 여신. 유피테르의 아내로 여겨진다.

2) 이집트 신화에서 유피테르에 해당되는 신 오시리스의 아내로서, 로마신화의 유노와 같은

여신.

3) 그리스신화에서 어린 제우스를 제 젖으로 키운 산양의 뿔로서 풍요의 상징. 거기에서 과일들과 꽃들이 쏟아져 나왔다고 한다.

4) 프로방스 지방의 민중 춤.

5) 『구약성경』「토비아스」의 주인공.

6) 『구약성경』「다니엘」의 주인공.

7) 말로의 유명한 미술 논저의 제목이 『침묵의 목소리Les Voix du Silence』이다.

8) 바로 앞 인용 '침묵의 목소리'에서와 마찬가지로 출전 표시가 없는데, 불문학의 교양이 있는 독자라면, '어두운 빛'이라는 표현에 금방 보들레르의 시편 「조응Correspondance」의 둘째 연을 연상할 것이다. '어두운'과 '빛'이 붙어 있는 것은 아니지만, 같은 의미장에 있기 때문이다. "밤처럼 드넓고 **빛**처럼 드넓은/ 깊고도 **어두운** 통일 가운데/ 먼 데서 뒤섞이는 긴 메아리처럼,/ 향기와 색과 소리는 서로 대답하지"(역자 역). 마지막 행이 보여 주듯이 둘째 연은 공감각 현상을 다루고 있지만, 자연이 초월적 진리를 상징한다는 첫째 연의 수직적 조응을 공감각이 수평적으로 확산한다는 점에서 그 초월적 진리를 보여 주는 것이다. 정확히 '어두운 빛'이라는 표현을 쓴 어느 필자에게서 인용했는지, 아니면 「조응」에서 이 부분을 기억으로 느슨하게 인용했는지(사실 이 시편의 불어 텍스트에서는 '어두운'이 '빛'보다 먼저 나온다)는 알 수 없다.

9) 디오누시오는 『신약성서』「사도행전」 17장 34절에 나오는 아레오바고 법정의 판사로, 바울에 의해 신자가 된 인물인데, 오랫동안 그리스의 익명의 저자가 쓴 신학서神學書들의 저자로 잘못 알려져 왔다가, 그 오류가 밝혀진 다음부터 그 익명의 진짜 저자를 가假 디오누시오로 부르게 되었다.

10) 대략 1798년에서 1804년 사이에 독일 예나에서 낭만주의 문학운동을 일으킨, 루트비히 티크Ludwig Tieck와 아우구스트August와 프리드리히 폰 슐레겔Friedrich von Schlegel 형제를 중심으로 한 문학 서클.

11) 그리스신화에서 아르고스Argos의 왕 아크리시오스Akrisios의 공주. 그녀의 아들이 자기를 죽이리라는 신탁을 받고 아크리시오스는 공주를 청동青銅 탑에 가둔다.

12) 그리스신화에서 숲의 신. 목신처럼 반인반수半人半獸, 수염으로 덮이고 뿔이 난 얼굴에 말이나 산양의 하체를 가진 괴물이고, 피리를 불며 요정들과 인간여자들을 쫓아다니는 것도 목신과 비슷한데, 특히 거대한 음경과 절륜의 성욕을 가진 점이 강조된다.

13) 천사들 가운데 제2위인 지품智品 천사. 어린아이의 얼굴과 날개를 가지고 있다.

14) 3세기 때의 그리스 의사 갈레노스Galenos가 체액 이론에 입각하여 인간의 기질을, 성마른, 냉정한, 화 잘 내는, 우울한 기질 등 네 유형으로 나눈 고대 의학이론. 그 각 기질은 차례로 혈액, 림프, 담즙, 흑담즙 등의 체액이 우세한 경우에 해당된다.

15) 로마신화에서 농경의 신이지만, 그리스신화의 크로노스에 해당된다. 그리스신화에서 태

초에 대지의 신 가이아와 하늘의 신 우라노스가 있었고, 그들 사이에 태어난 자식들 가운데 하나가 크로노스이고, 크로노스의 아들이 제우스이다. 우라노스와 크로노스, 크로노스와 제우스, 이들 양쪽 부자가 왜 사투를 벌이는지는 초기 신화가 이야기해 주고 있지만, 크로노스와 제우스 형제들의 경우에 아버지가 아들들을 잡아먹는다. 크로노스의 아내 레아즉 어머니의 도움으로 아버지에게 잡아먹히지 않고, 나중에 아버지의 뱃속에서 형들을 구해내는 것이 제우스이다. 양쪽 부자의 싸움 이야기는 몇몇 화가들에게 주제가 되었다.

16) 17세기의 프랑스 희극작가 몰리에르의 『상상 환자Le Malade imaginaire』에 나오는 우스꽝스런 두 부자父子 의사.

17) 『신약성경』 「요한복음」 19장 5절에 나오는 "보시오, 이 사람이오"(새국역본)라는 말의 라틴어. 예수가 십자가에 못 박히기 전, 빌라도가 그를 채찍질하고 가시 면류관을 씌운 후, 적개심에 찬 유대인들에게 데려와 그들에게 한 말. 이 장면은 널리 화가들에게 주제가 되었다.

18) 프리기아Phrygia의 왕 고르디아스의 수레의 채에 멍에를 매어 단 복잡한 매듭. 이 매듭을 풀 사람이 아시아의 주인이 되리라는 신탁이 있었기에, 알렉산드로스 대왕이 그것을 풀려다가 실패하자 단칼에 잘라 버리고 만다.

19) 그리스신화에서 제우스가 백조로 변신하여 교접하는, 스파르타의 왕 틴다레오스의 왕후. 그로 하여 레다가 낳은 것이 그리스의 영웅의 한 사람인 카스토르와, 트로이전쟁의 원인이 된 미녀 헬레네이다.

20) 다 빈치가 화가로서 지극히 지성적이었다면, 발레리는 시인으로서 그러했다. 다 빈치에 대한 그의 관심을 보여 주는 대표적인 텍스트로 「레오나르도 다 빈치의 방법 서설 Introduction à la méthode de Léonard de Vinci」이 있다.

21) 라파엘로의 고향.

22) 현실 그대로 사실적이라는 뜻으로 이해하면 될 듯하다. '예비적 말' 역주 1)을 참조.

23) 전설적으로만 알려져 있는 순교 성인. 그에 대한 예배는 5세기에 팔레스티나에서 이미 행해졌고, 6세기에 동서양으로 퍼져 나갔다. 방랑 기사의 전형이 된 그는, 용에게 희생당할 어느 공주를 구하려고 그 용을 죽인다.

24) 『구약성경』 「다니엘」에 나오는 대천사. 이스라엘 민족의 보호자로서 전통적으로 타락 천사들이나 용으로 표상되는 악마와, 말을 타고 혹은 혼자서 싸우는 천국의 전사戰士로 묘사된다.

25) 동정녀 성녀 안티오키아의 마르가리타. 4세기의 전설적인 성녀로, 악마가 변신한 용에게 집어삼키였으나 십자가를 들고 기도함으로써 용의 배를 뚫고 상처 없이 빠져나왔다고 한다. 그리하여 대개 용 위에 올라서 있는 모습으로 표상된다. 로마의 총독 올리브리우스의 구애와 배교背教 명령을 거부하여 참수되어 순교한다.

26) 단테의 『신곡La divina commedia』은 지옥을 아홉 층의 점점 작아지는 고리들이 겹쳐져 이

루어진 역원추형으로 상상하고 있는데, 각 고리마다 다른 죄인들이 잡혀 있고, 아래층으로 즉 더 작은 고리로 내려갈수록 그들의 죄가 더 무거운 것으로 여겨진다. 단테는 지옥을 지나가는 데에 베르길리우스의 도움을 받는데, 지금 두 사람은 지옥의 강 스틱스Styx를 건너 여섯째 고리인 지옥의 도시 디테를 향해 가고 있다.

27) 『신약성경』의 「마태복음」과 「마가복음」에 나오는 에피소드에서 예수의 제자들이 게네사렛으로 갈 때 건넌, 게네사렛에 연해 있는 호수로, 그들이 탄 배가 풍랑으로 잘 나아가지 못하자 예수가 물위를 걸어 배에 올라 풍랑을 잠재우고 일행이 무사히 게네사렛에 도착하게 된다.

28) 페르세우스는 다나에(역주 11) 참조)와 제우스의 아들. 다나에를 사랑한 제우스가 황금비[雨]로 변하여 그녀가 갇혀 있는 탑에 들어가 그녀와 교접했는데, 거기서 태어난 것이 페르세우스이다. 안드로메다는 에티오피아의 공주로, 왕후 카시오페이아가 바다의 여신들인 네레이데스(오십 명인데, 테티스도 이들 가운데 하나)보다 자기가 더 아름답다고 자랑하다가 포세이돈의 노염을 사, 공주인 그녀가 포세이돈이 보낸 바다의 괴수에게 그 먹이로 잡혀가게 되어 있었는데, 페르세우스가 괴수를 죽이고 그녀를 구하고 그녀와 결혼한다.

29) 두 사람 모두, 이탈리아의 시인 루도비코 아리오스토Ludovico Ariosto(1474-1533)의 서사시 『광란의 오를란도Orlando Furioso』에 나오는 인물들.

30) 헬리오도로스는 『구약성경』 외전外典 「마카베」 2권에 나오는, 시리아의 왕 셀레우코스 4세의 대신大臣. 예루살렘 성전에 금은보화가 엄청나다는 이야기를 들은 왕이 그를 예루살렘으로 보내 그 재물을 압수해 오게 한다. 그러나 그는 성전에 들어갔다가 하느님의 힘으로 쫓겨난다. 외전 텍스트 자체로는 황금빛 갑옷을 입은 기사가 두 젊은이를 대동하고 나타나 그를 매질해 기절시켜 땅에 쓰러트려서, 그의 수하인들이 그를 들 것에 싣고 성전을 빠져나간다.(「마카베서」 2권 3장 24-28절 참조.)

31) 야곱은 『구약성경』 「창세기」에 나오는 인물. 부모와의 관계로 형 에서와 불화하다가, 형과 화해하기 위해 많은 예물들을 형에게 미리 보내고 그에게 가는 중, 어느 날 밤 누구와 서로 몸으로 싸우게 된다. 새벽이 오기까지 싸워도 야곱이 지지 않자 그 상대는 야곱의 허벅지 관절을 쳐 어긋나게 한다. 야곱은 상대의 초자연적인 성격을 직감했고, 그는 야곱에게 하느님에게 지지 않았다는 뜻을 가진 '이스라엘'이라는 새 이름을 주었다. 야곱은 그 장소를 하느님의 얼굴을 본 곳이라 하여 하느님의 얼굴이라는 뜻을 가진 브니엘이라는 말로 불렀다.(「창세기」 32장 21-30절 참조)

32) 랭보가 사용한 말로, 이성이 도달할 수 없는 고차원의 현실―그것이 보들레르의 이상적인 초월적 세계이든, 랭보가 요기들을 따라 우주적 영혼이라고 하는 것이든―을 투시할 능력을 가진 자를 가리키는데, 시인은 견자가 되어야 한다는 것이다.

33) 여러 층의 노대를 겹쳐 쌓아 지었는데, 그 노대들이 올라갈수록 작아지다가, 가장 작은 제일 꼭대기 층에 이르면, 거기에 예배당이 세워져 있다.

34) 기독교 전설에 나오는 거인 인물. 가장 큰 권능을 가진 왕자王者를 섬길 결심을 하고 그리
스도에게 마음을 바친다. 순례객들과 여행자들을 어깨에 메고 내를 건너게 해 주는 일을
하는 가운데 어느 날 한 어린아이를 건너게 하는데, 갑자기 그 아이가 짓누르는 듯 엄청난
무게로 느껴진다. 바로 그 아이가 그리스도였던 것이다.

35) 제우스의 딸. 로마신화의 미네르바에 해당되는 이성과 지성과 지혜의 여신으로 문학과 예
술을 주재하나, 또한 전쟁의 여신이기도 하여 창과 방패로 무장하고 위풍당당하게 몸이 크
다.

36) 말라르메의 문명이 확립된 후, 그를 따르는 친구들, 제자들이 화요일 저녁마다 그의 자택
에 모여 그의 말을 들으며 대화를 나눴다.

37) 말라르메, 『소년기와 청년기의 시작품들Poèmes d'enfance et de jeunesse』의 한 시편.

38) 「패덕한 시인에게À un poète immoral」의 한 구절.

39) 'never more'는 포의 저 유명한 시 「까마귀The Raven」의 절반 이상의 연들에서 연을 끝내는
후렴구. 보들레르와 마찬가지로 말라르메도 포에 빠져 있었는데, 영어 교사였던 그 자신의
술회로 "단순히 포를 더 잘 읽기 위해 영어를 배"웠다고 하며, 그의 전집에는 그가 불역을
시도한 포의 시편들이 실려 있다.

40) 「목신의 오후L'Après-midi d'un faune」라는 말라르메의 시편이 있다.

41) 프랑스 낭만주의 소설가 샤토브리앙F. R. Chateaubriand의 『르네René』의 주인공.

제7장

1) 이 에피소드는 오디세우스가 아킬레우스를 트로이전쟁에 참전시키려고 그를 찾을 때의 이
야기이다. 신탁으로 아킬레우스가 그 전쟁에 참전하면 죽게 되리라는 것을 알게 된 어머니
테티스(제1장 역주 10) 참조)는 그를 숨겨 놓으려고 하는데, 스키로스의 왕 리코메데스의
도움을 받아, 아들에게 여장을 시켜 리코메데스의 궁에서 그의 딸들과 살게 한다. 이를 알게
된 오디세우스는 상인으로 가장해 궁에 들어가 공주들에게 선물을 주겠다고 물건들을 내보
이는데, 그 가운데 무기들을 숨겨 놓았다. 방물들을 선택하는 다른 공주들과는 달리 아킬레
우스는 급히 무기들을 선택해 자신을 드러내고 만다.

2) 'expression'은 동사 'exprimer(표현하다)'에서 파생되었는데, 'exprimer'의 어원이 라틴어
'exprimere'로서 접두사 'ex(밖으로)'에 'premere(누르다, 짜다)'가 덧붙여 이루어진 단어이
므로, 'exprimer'는 어원적으로 '바깥으로 짜내다'라는 뜻이다.

3) 14세기부터 만들어지기 시작한 한 전설 상의 성녀로, 이젠 더 이상 그녀의 실제적인 존재는
인정되지 않는다. 그 전설에 의하면 이 성녀는 포르투갈 왕의 공주로, 포르투갈을 침략한 시
칠리아의 왕과 화전和戰하기 위해 부왕이 그가 요구하는 공주와의 결혼을 그녀에게 강요했
는데, 동정서원童貞誓願을 한 그녀가 하느님의 도움을 기원하자 그녀의 얼굴에 수염이 돋
아나는 기적이 일어났다는 것이다. 수염 난 그녀의 모습에 시칠리아의 왕은 그녀를 포기한

다. 부왕은 공주에게 배교시키려고 했으나 실패하여, 또는 마법을 행사한다고 하여, 그녀를 십자가형에 처했다고 한다. 그런데 이 전설은 동방교회의 그리스도 상像에 대한 오해에서 비롯되었다는 주장이 제기되었다. 십자가 수난상의 그리스도를 거의 벌거벗은 몸으로 묘사하는 서방교회와는 달리, 동방교회는 흔히 그가 십자가 위에서도 장의를 걸친 것으로 나타냈다. 여자에게 십자가형을 집행할 경우에 옷을 벗기지 않았으므로, 문제의 성녀 빌제포르타 상이 된 동방교회의 그리스도 수난상이 서방에 알려졌을 때에 사람들은 그것을 여성상으로 생각했다는 것이고, 그 상의 수염을 설명하기 위해 빌제포르타 전설이 만들어졌다는 것이다.(도판 367의 설명문 참조.)

4) 성찬聖餐의 빵과 포도주가 예수의 살과 피가 되는 것을 말한다.

5) 중세 기독교 철학자들과 신학자들이 사용한 라틴어.

6) 아이네이아스(제5장 역주 16) 참조)를 주인공으로 하는 베르길리우스의 서사시 『아이네이스Aeneis』에서, 아이네이아스가 이탈리아 반도로 들어올 때에 겪는 많은 우여곡절 가운데 저승에 내려가는 이야기는 가장 유명한 부분이라고들 한다. 그때 아이네이아스가 도움을 청하는 것이 쿠메(이탈리아 서안 나폴리 근방의 가에타 만灣에 있었던, 고대의 대 그리스의 한 도시)의 무녀이다. 쿠메에는 제우스 신전과 아폴론 신전이 있었고, 쿠메의 무녀는 그 신전들에서 신탁을 받아 알려 주는 예언자였다. 그녀는 그가 저승에 들어가고 또 거기에서 살아서 돌아올 수 있도록 그에게 황금가지를 가지고 가게 한다. 이것이 어원이 되어 황금가지는 영원성을 보장하는 것을 상징하게 되었다.

7) 아테네의 아크로폴리스 북서쪽에 있는 지구. 원초에 이곳에 있었던 도자기 공방들에서 연유한 명칭. 기원전 6세기부터 아테네의 정치, 상업, 문화의 중심지로서, 이 도시의 가장 아름다운 구역의 하나였다.

8) 성 게오르기우스의 생애는 많은 부분 전설적으로만 알려져 있으나, 집안 내력과 순교 사실과 그로 하여 죽은 해인 303년은 정확하다고 한다. 로마 황제 디오클레티아누스의 근위 장교였었는데, 모든 기독교도 군인들에게 로마 신들로 개종하라는 황제의 명을 거역하여 갖은 고문을 당하고 순교했다고 한다. 그의 유명한 전설은 동방의 어느 왕국에서 물 공급에 이용되는 호수에 살고 있는 용을 무찌른 이야기이다. 물을 얻으려면 매일 그 용에게 처녀 한 명을 바쳐야 했는데, 나중에 그 희생의 차례가 공주에게까지 다가왔을 때, 게오르기우스가 그 사실을 듣고 말을 타고 달려와 용을 무찌르고, 그것을 본 그 나라 사람들은 기독교로 개종시켰다는 것이다. 이 전설을 주제로 한 그림들이 많다.

9) 저자는 이 부분에서, 낭만주의 이래 뚜렷이 드러난 서양인들의 이원론적 세계관―세계와 자아를 대립시키는―을 환기하고 있는데, '우연적인 사건'은 세계와 자아의 그 대립에 대한 은유이다. 예컨대 실존주의자들은 인간 존재가 세계에 '내던져져 있다'고 말한다.

10) 성모영보는 하느님이 천사 가브리엘을 시켜, 동정녀 마리아가 구세주 예수의 어머니가 되리라고 계시한 사실을 말하는데, 수태고지受胎告知라고도 한다.(『신약성경』「누가복음」1

장 26-38절 참조.) 성녀 엘리사벳은 성모 마리아의 사촌이며 세례자 요한의 어머니로, 마리아의 경우처럼 천사 가브리엘이 그녀의 남편 사가랴에게 그들 내외에게서 요한이 태어날 것을 고지하는데, 그때 그들은 이미 늙은 몸들이었다.(「누가복음」1장 5-25절 참조.) 그녀가 요한을 잉태한 지 육 개월이 되었을 때, 어린 사촌 마리아가 그녀를 방문한다.(「누가복음」1장 39-45절 참조.) 성모영보 장면과 마리아의 엘리사벳 방문 장면은 여러 화가들에게 주제가 되었다.

11) 레우키포스의 두 딸 포이베와 힐라에이라는 쌍둥이 형제 링케우스와 이다스와 결혼하게 되어 있었는데, 백조로 변신한 제우스가 스파르타의 왕 틴다레오스의 왕비 레다와 교접하여 태어난 쌍둥이 형제 카스토르와 폴리데우케스가 그녀들을 납치하여 결혼한다. 그런데 틴다레오스 쪽으로 볼 때에 양쪽 쌍둥이 형제들은 서로 사촌 사이이다.

보유補遺

1) '예비적 말' 역주 12) 참조.

2) 16세기에 있었던 가톨릭교의 제19회 세계주교회의. 개신교의 종교개혁에 맞서기 위해 바오로 3세 교황이 소집, 십팔 년간에 걸쳐 다섯 명의 교황이 주재하여, 가톨릭교의 개혁을 결정했다.

인물사전

ㄱ

고르기아스Gorgias 기원전 487-380. 그리스의 소피스트. 그는 아무것도 존재하지 않으며, 존
재하는 것이 있더라도 인식되지 않는다고 주장했다.

고티에Théophile Gautier 1811-1872. 프랑스의 시인, 소설가, 비평가. 문학에서 예술을 위한
예술을 주장하여, 예술은 일체의 유용성에서, 따라서 도덕이나 정치에서 독립해야 하고, 아름
다움만을 추구해야 한다고 했다. 문학비평뿐만 아니라 미술비평에도 상당한 글을 남겼다.

곽희郭熙 1023-1085. 중국 북송 때의 화가. 북방계 산수화 양식을 통일했다고 하는데, 이 책
에 인용된『임천고치林泉高致』는 그의 산수화론을 그의 아들 곽사郭思가 편찬하고 증보한 화
론집이다.

귀요J.-M. Guyau 1854-1888. 프랑스의 철학자, 미학자.

그라바르André Grabar 1896-1990. 로마네스크 미술과 동로마제국 미술의 전문가인 러시아
출신 미술사가로 프랑스, 미국에서 활약했다. 역사, 신학, 그리고 이슬람 세계와의 상호 영향을
미술과 종합하여 미술사를 다루었다.

(니사의) 그레고리우스Gregorius 335-394. 교부教父 신학자로서, 삼위일체설을 확립하는 데
에 크게 기여했다고 한다.

그레즈B. Dupuy de Grez 17세기의 프랑스의 미술이론가. 미술가나 수집가나 감정가의 이력
이 없는 최초의 이론가의 한 사람.

그루세R. Grousset 1885-1952. 프랑스의 동양사학자. 동양 미술품들의 수장 박물관으로 유명
한 파리의 국립기메동양박물관 관장을 지냈으며, 동양 및 아시아 문명에 대한 여러 저서를 남
겼다.

기욤Paul Guillaume 1891-1934. 프랑스의 화상. 최초로 아프리카 미술전시회를 열었고, 아
프리카 미술을 현대미술의 중심에 도입했다. 그를 화단에 알린 기욤 아폴리네르Guillaume
Apollinaire와 함께 아프리카 미술에 대한 개척적인 연구『흑인들의 조각Sculptures nègres』을 간
행했다.

기카Matila C. Ghyka 1881-1965. 루마니아의 외교관, 수학자, 철학자. 파리와 런던 주재 대사
로 있을 때, 프랑스와 영국의 문단에도 출입했으며, 소설도 한 작품 남겼다. 영어와 불어로 저
작 활동을 한 그의 주 관심사는 수학과 예술의 종합이었다.

ㄴ

닐Nil 360년경-430년경. 그리스의 신학자. 금욕주의와 도덕 신학에 관한 일련의 저서들을 썼다.

ㄷ

달라디에E. Daladier 1884-1970. 프랑스 제삼공화국 때에 세 번 총리직을 역임한 정치인.

데소이르M. Dessoir 1867-1947. 독일의 철학자, 심리학자, 미학자.

데오나W. Déonna 1880-1959. 스위스의 고고학자, 미술사가. 제네바근현대미술관과 제네바 미술사박물관 관장을 역임.

도르스Eugenio d'Ors 1881-1954. 에스파냐의 작가, 철학자, 미술비평가. 뵐플린, 부르크하르트와 함께 바로크 미학을 확립하는 데에 기여했다.

뒤보스J.-B. Dubos 1670-1742. 프랑스의 신부. 역사서들을 남긴 가운데, 이 책에 언급된 저서를 비롯한 훌륭한 문학·예술서들도 썼다.

뒤아멜G. Duhamel 1884-1966. 프랑스의 소설가.

뒤프레누아Ch.-A. Dufresnoy 1611-1668. 프랑스의 화가, 미술이론가. 그의 『화기Art de peindre』는 프랑스 미술평론의 형성에 중요한 역할을 했다.

드니Maurice Denis 1870-1943. 프랑스의 화가, 미술 이론가.

드 로G. Hulin de Loo 1862-1945. 벨기에의 미술사가. 초기 네덜란드 미술의 전문가로, 이 분야에서 그때까지 작가가 알려지지 않았거나 잘못 알려져 있던 여러 작품들의 작가들을 규명했다.

드 묑Jean de Meung 1240-1305. 프랑스 중세 문학의 중요한 작품의 하나인 『장미 이야기 Roman de la Rose』에서 자신의 박학을 풀어 놓았다. 파리 대학을 중심으로 일어나는 사상의 움직임과 논쟁에서 그가 빠트리는 것이 없었다고 한다.

드 보베Vincent de Beauvais 1190-1264년경. 도미니크회 수도사로서, 그가 펴낸 백과사전은 13세기가 보유한 지식에 대한 훌륭한 자료라고 한다.

들라크루아Henri Delacroix 1873-1937. 프랑스의 심리학자. 20세기 초의 가장 유명하고 가장 연구 업적이 많았던 심리학자의 한 사람이었다고 한다.

디드롱A. N. Didron 1806-1867. 프랑스의 미술사가, 고고학자. 그의 가장 중요한 저서는 『기독교성상학基督敎聖像學, Iconographie chrétienne』.

ㄹ

라모트Angèle Lamotte 1917-1945. 『베르브Verve』지의 간행자인 테리아드E. Tériade의 이 잡지 편집 일을 도운 협조자. 이 잡지의 한 호에 마티스가 그린 그녀의 소묘가 실려 널리 알려짐.

라므네H. F. R. de Lamennais 1782-1854. 프랑스의 진보적인 기독교 사상가. 가톨릭교회를

버리고, 신은 모든 사회 개혁을 주재한다고 주장했다.

락탄티우스Lactantius 260-325. 로마의 수사학자로 개종하여, 콘스탄티누스Constantinus 황제의 아들의 사부였고, 여러 권짜리 기독교 호교론의 저작이 있다.

랄로Charles Lalo 1877-1953. 프랑스의 예술철학자. 오귀스트 콩트와 에밀 뒤르캥의 영향을 받은 사회실증주의 미학의 대표자의 한 사람. 그러나 예술 연구에 대한 심리학의 기여를 과소평가하지 않고, 예술가의 심리와, 예술과 사회의 관계를 함께 연구하는 '통합미학'을 주장했다.

랑크O. Rank 1884-1939. 오스트리아의 정신의, 정신분석가. 프로이트가 그의 가장 뛰어난 제자라고 생각했으며, 이십여 년간 그의 동료였다. 정신분석에 대한 저서들 외에『미술과 미술가Kunst und Künstler』라는 저서가 있다.

레나크Salomon Reinach 1858-1932. 프랑스의 서지학자, 고고학자. 고대 서지학, 금석학에 대한 저서들, 고대, 중세, 르네상스 미술에 대한 저서들을 남겼다.

레오Léon 400년경-461. 45대 교황. 이탈리아 반도를 침략한 아틸라를 설득해 훈족의 침략 전쟁을 종식시킨다.

로레N.-E. Roret 1797-1860. 프랑스의 출판인으로, 여러 분야의 훌륭한 입문서들과 사전들을 간행한 것으로 알려져 있다.

로마초J. P. Lomazzo 1538-1600. 이탈리아의 화가, 미술평론가. 레오나르도 다 빈치와 미켈란젤로에 대한, 특히 구불거리는 곡선에 대한 훌륭한 논평을 남겨 놓았다.

롱사르P. de Ronsard 1524-1585. 16세기 프랑스의 대표적인 시인. 사랑 시편들이 유명하다.

루아Claude Roy 1915-1997. 프랑스의 시인, 소설가, 비평가.

루키아노스Lukianos 125년경-192년경. 그리스의 풍자적인 문필가.

루파스코Stéphane Lupasco 1900-1988. 루마니아 출신의 프랑스 철학자. 예비적 말 원주 16에 언급된 '모순의 역동적 논리'는 바로 그의 주저의 제목으로서, 그는 주로 인식론적 연구를 했다.

르네René 1409-1480. 프랑스 앙주 공국公國의 왕으로서, 스스로도 시인인 훌륭한 문예옹호자였기에, 활기찬 문예 활동을 북돋우었다.

르 루아E. Le Roy 1870-1954. 프랑스의 수학자, 철학자.

르루아구랑A. Leroi-Gourhan 1911-1986. 프랑스의 고고학자, 고생물학자, 고인류학자.

르 센R. Le Senne 1882-1954. 프랑스의 철학자, 심리학자. 프랑스인의 성격학을 창시한 것으로 유명하다.

리Vernon Lee 1856-1935. 영국의 여류 작가. 미학에 큰 관심을 두어, 미술, 음악에 대한 글들을 모은 여러 권의 책들을 남겼다.

리글A. Riegl 1858-1905. 오스트리아의 미술사가. 미술사를 독자적인 학문으로 수립한 주 인물이고, 가장 영향력있는 형식주의 실천자의 한 사람.

리드Thomas Reid 1710-1796. 흄D. Hume과 동시대의 스코틀랜드 철학자.

리슐리외A. J. Richelieu 1585-1642. 17세기의 프랑스 절대왕정을 확립시킨 추기경이며 정치인.

리시포스Lysippos 기원전 390년경-310년 이후. 그리스의 청동 조각가. 작품의 사실성이 두드러졌다고 하는데, 알렉산드로스 대왕의 공식 초상 조각가였다.

릴라당Villiers de L'Isle-Adam 1838-1889. 프랑스의 소설가. 꿈과 정신적인 것을 추구한, 상징주의의 선구자들 가운데 한 사람. 그의 콩트 작품들은 기이하고 병적인 분위기를 창출하는데, 무시무시하거나 불안하거나 비현실적으로 평온하거나 한 그 분위기 가운데, 느닷없이 다른 세계로 이르게 하는 무서운 가운데서도 원하는 죽음에 대한 집념이 나타난다.

립스T. Lipps 1851-1914. 독일의 철학자. 예술과 미적인 것이 그의 주된 관심 과제였던 그는, 그의 열렬한 추종자였던 프로이트의 무의식의 관념에 대한 중요한 지지자였고, 로베르트 피셔 Robert Fischer의 감정이입 이론을 받아들였다.

ㅁ

마리네티F. T. Marinetti 1876-1944. 이탈리아 시인. 미래주의 운동의 창시자로서 저 유명한 「미래주의 선언Manifesto del Futurismo」의 필자.

마송누르셀P. Masson-Oursel 1882-1956. 프랑스의 동양학자, 철학자, '비교철학'의 개척자.

말Emile Male 1862-1954. 프랑스의 미술사가. 중세 종교미술을 주로 연구했다.

메디시스Marie de Médicis 1575-1642. 이탈리아의 유명한 메디시스 가문 출신으로 프랑스 왕 앙리 4세의 왕후가 되었고, 앙리 4세 사후 아들 루이 13세의 섭정攝政이었다. 남편의 암살의 배후로 의심받기도 하고 나중에 아들과 전쟁을 벌이는 등, 끊임없는 정치적 음모 가운데 있었다. 그러나 예술가들의 좋은 후원자였고, 루벤스는 그런 사례의 대표적인 경우로, 뤽상부르 궁을 장식할 일련의 그림을 그렸다.

메스메르F. A. Mesmer 1734-1815. 독일의 의사로, '동물 자기磁氣'를 발견했다고 주장하고, 신체를 접촉하거나 떨어져서라도 그 자기를 전달하고 조종해서 모든 병을 치료할 수 있다고 하여, 한때 파리에서 큰 유행을 일으켰다고 한다.

모렐리G. Morelli 1816-1891. 이탈리아의 미술사가. 미술가들이 거의 의식하지 못하며 빨리 그린 대수롭지 않은 세목들을 면밀히 검토함으로써 그들의 특징적인 기량을 파악하려고 했다.

모루아A. Maurois 1885-1967. 프랑스의 소설가, 전기작가, 역사가. 그의 저작들 가운데 『풍토 Climats』라는 소설이 있다.

몽슬레Charles Monselet 1825-1888. 프랑스의 소설가, 언론인.

몽주G. Monge 1746-1818. 프랑스의 수학자.

몽지A. de Monzie 1876-1947. 프랑스의 정치인. 『프랑스 백과사전Encyclopédie française』의 간행 책임자. 몇 권의 역사서를 남겼다.

뮈세A. de Musset 1810-1857. 프랑스의 대표적인 낭만주의 시인의 한 사람.

뮐러프라이엔펠스Müller-Freienfels 1882-1949. 독일의 철학자, 심리학자.

미셸André Michel 1853-1925. 프랑스의 미술사가. 루브르박물관 관장, 콜레주 드 프랑스 교수를 역임했다. 여덟 권의 방대한『미술사』의 편찬 책임자였다.

민코프스카F. Minkowska 1882-1950. 폴란드 출신의 유대계 프랑스 정신의. 외젠 민코프스키의 부인.

민코프스키Eugène Minkowski 1885-1972. 러시아 출신 유대인 정신의로 독일, 스위스를 거쳐 프랑스에 정착했다. 스위스 취리히에서 오이겐 블로일러Eugen Bleuler 밑에서 융C. G. Jung과 루트비히 빈스방거Ludwig Binswanger 등과 함께 연구했다. 프랑스에서는 베르크손H. Bergson의 영향을 받았다. 정신병리학에 현상학을 도입하고, 정신이상자들은 베르크손의 이른바 '체험된 시간'에 이상이 있음을 관찰한 것으로 유명하다. 이차세계대전 후 홀로코스트에서 살아남은 어린이들의 구제 활동을 지휘했다.

ㅂ

바겐G. F. Waagen 1794-1868. 독일의 미술사가. 그의 저작들은 비평으로서는 큰 가치가 없지만, 그의 생존 당시 수장처收藏處에서 참조하는 귀중 미술품들의 목록 역할을 했다고 한다.

바레스Maurice Barrès 1862-1923. 프랑스의 소설가, 정치가. 민족주의자로서 드레퓌스 사건 때에 반대 진영에 섰다.

바르바리Jacopo de Barbari 1440, 1450년 사이-1516. 베네치아의 화가, 판화가. 뒤러에게 이탈리아의 판화기법과, 해부학, 기하학, 원근법 등을 가르쳐 주었다.

바사리G. Vasari 1511-1574. 이탈리아의 화가, 미술사가. 미술사가로 후대에 이름을 널리 알렸다.

바실리우스Basilius 330-379. 초기 기독교 이단들의 주장을 물리친, 뛰어난 신학적 지식을 갖춘 교부 신학자. 니사의 성 그레고리우스의 형.

바쟁Germain Bazin 1901-1990. 프랑스의 미술사가. 루브르박물관 관장을 지냈다.

발롱Henri Wallon 1879-1962. 프랑스의 심리학자. 아동심리학 전문가로, 정신적 발달 과정에 생리적 요인과 사회적 요인이 상관되어 작용한다는 것을 강조했다. 콜레주 드 프랑스에서 아동심리학과 교육학 강좌를 맡았다.

베런슨B. Berenson 1865-1959. 미국의 미술 비평가. 이탈리아 르네상스 회화의 전문가. 미국의 대 컬렉션들, 미술관들의 수장품들의 구득에 중요한 역할을 했고, 자신이 훌륭한 컬렉션을 가지고 있었는데, 하버드대학교에 유증했다고 한다.

베로J. Béraud 1849-1936. 마네의 친구로 인상주의의 영향도 받았으나, 정확하고 생생한 필치로 파리의 삶을 증언했다.

베르나르Claude Bernard 1813-1878. 프랑스의 생리학자. 졸라E. Zola가 자연주의 문학이론

을 수립하는 데에 그의 과학사상에서 결정적인 영향을 받았다.

베르제Gaston Berger 1896-1960. 프랑스의 철학자. 인식론 분야의 연구를 했으며, 후설E. Husserl 현상학에 대한 명징한 분석으로 널리 알려졌다. 그가 다닌 고등학교의 철학교사가 르 센이었는데, 르 센의 성격학의 모델을 완성시켜 성격학을 성공시켰다.

베르트하이머M. Wertheimer 1880-1943. 체코 출신으로 체코, 독일에서 수학하고, 독일, 미국 에서 활약한 심리학자. 쿠르트 코프카Kurt Koffka와 볼프강 쾰러Wolfgang Köhler와 더불어 게 슈탈트심리학의 세 창시자의 한 사람.

베버Carl Maria von Weber 1786-1826. 서양 낭만주의 음악의 대표적인 작곡가의 한 사람.

베버E. H. Weber 1795-1878. 독일의 의사로 실험심리학 창시자의 한 사람. 생리학과 심리학 분야에서 뛰어난 학자로, 적정한 실험기술을 강조한 그의 감각에 대한 연구는 장래의 심리학, 생리학, 해부학에 새로운 방향을 제시했다.

베이컨Roger Bacon 1214-1292. 영국의 철학자 · 자연과학자. 베이컨은 삼십대에 프란체스코 회 수도사가 되었다.

벤투리Lionello Venturi 1885-1961. 이탈리아의 미술사가, 미술비평가.

벨로리G. P. Bellori 1613-1696. 이탈리아의 미술 이론가, 비평가.

보두앵Charles Baudouin 1893-1963. 프랑스의 정신의, 정신분석가. 문인, 예술가에 대한 정 신분석을 시도한 저서들로 널리 알려졌다.

볼라르Ambroise Vollard 1868-1939. 프랑스의 화상, 작가, 출판인. 인상주의 이후의 프랑스 미술사에서 중요한 역할을 한 사람으로, 마네, 세잔, 반 고흐, 마티스, 블라맹크, 루오 등의 첫 전람회를, 당대 관중들의 멸시에도 불구하고 개최해 주었다. 몇몇 화가들에 대한 저서가 있다.

부르제Paul Bourget 1852-1935. 프랑스의 소설가. 졸라의 자연주의에 적대적이었다.

부르크하르트J. Burckhardt 1818-1897. 스위스의 미술사가, 문화사가.

부타리크Augustin Boutaric 1885-1949. 프랑스의 물리학자, 화학자.

부트루Émile Boutroux 1845-1921. 프랑스의 철학자. 철학사가.

분트W. Wundt 1832-1920. 독일의 생리학자, 심리학자, 철학자. 심리학을 생물학이나 철학과 는 별개의 학문이라고 주장한 현대심리학의 창시자의 한 사람이고, 본격적인 최초의 실험심리 학자. 그가 라이프치히대학교에 심리학 연구를 위해 공식적인 실험실을 만든 것을 시작으로 심리학은 독립적인 연구 분야로 확립되었다.

뷔르누프E. Burnouf 1801-1852. 프랑스의 동양학자. 콜레주 드 프랑스의 산스크리트어 교수 를 지냈다. 『인도불교사서설Introduction à l'histoire du boudhisme indien』의 저자.

브로이Louis de Broglie 1892-1987. 프랑스의 물리학자. 노벨상 수상.

브로이어J. Breuer 1842-1925. 프로이트와 『히스테리 연구Studies on Hysteria』를 함께 간행했 던 오스트리아의 동료 정신의. 정신분석의 기원이 된, 한 젊은 여성 히스테리 환자 치료를 담당 했었다.

브뢰유H. Breuil 1877-1961. 프랑스의 고고학자, 인류학자. 원시시대의 동굴 암벽화 연구로 유명하다.

브리옹Marcel Brion 1895-1984. 문학 비평가, 소설가. 개별 미술가 연구를 포함한 미술사에 관한 저서들도 있다.

블랑Charles Blanc 1813-1882. 프랑스의 미술 비평가.

블로일러E. Bleuler 1857-1939. 스위스의 정신의학자. 정신병에 대한 이해에 크게 기여하고, 조현병調絃病(정신분열병), 조현병질質(정신분열병질) 자폐증自閉症 등의 말을 처음 쓴 것으로 유명하다.

비랑Maine de Biran 1766-1824. 프랑스의 철학자. 데카르트가 사고思考에서, 콩디야크가 감각에서 자아를 찾았다면, 멘 드 비랑은 의지意志에서 자아를 찾았다.

비베스코M. Bibesco 1886-1973. 루마니아의 귀족 부인으로, 주로 불어로 논픽션과 소설을 쓴 작가. 뛰어난 미모와 프랑스 아카데미 문학상까지 받은 재능으로 벨 에포크 시대의 파리에서 사교계의 총아의 한 사람이 되고, 그런 능력으로 양차 대전 동안, 또 그 이후에도 유럽 정치·외교 무대의 막후에서 상당한 영향력을 행사했다. 당대의 많은 프랑스 문단의 거장들과 유럽의 거물 정치인들의 환영을 받았다고 한다. 프루스트는 그녀의 첫 작품을 읽고 열광적인 예찬의 편지를 보내기도 했다.

비트루비우스Marcus Vitruvius Pollio 기원전 1세기경. 로마의 건축가. 그의 『건축론De Architectura』은 고대 건축에 대한 유일한 이론서이며, 르네상스 건축가들에게 널리 이용되었다.

빙켈만J. J. Winckelmann 1717-1768. 독일의 고고학자, 미술사가. 고고학과 미술사의 개척자의 한 사람. 보편적인 불변의 아름다움, 개별적인 것이 아니라 유형을 표현하는, 균형과 절도와 평온이 어우러진 이상적인 아름다움을 주장했으며, 그것이 구현되어 있는 것이 고대 그리스·로마 미술이고 신고전주의의 의의가 그 점에 있다고 생각했다.

ㅅ

사혁謝赫 중국 남제南齊, 양梁 때의 화가. 인물화에 뛰어났으며, 이 책에 인용된 『고화품록古畫品錄』은 후세의 화론畫論에 큰 영향을 주었다고 한다.

살랭Edouard Salin 1895-1970. 프랑스의 고고학자.

생시몽Saint-Simon 1675-1755. 유명한 『회상록Mémoires』을 남긴 프랑스의 문필가. 불문학 사상 가장 뛰어난 산문작가의 한 사람으로 여겨진다.

생틸레르É. Geoffroy Saint-Hilaire 1772-1844. 프랑스의 박물학자, 동물학자. 처음에는 광물학에 관심을 기울였으나, 나중에 동물학에서 중요한 발견들을 이룩하여 동물학자로서 대성했다.

샹송André Chamson 1900-1983. 프랑스의 소설가.

셸던W. H. Sheldon 1898-1977. 미국의 심리학자. 행동, 지능, 사회계층과 체격 유형 사이에 상관관계가 있다고 주장하는 체형심리학을 창안했다.

솔리에P. Sollier 1861-1933. 프랑스의 신경과 의사, 심리학자. 그의 학문적 임상적 관심은 전통적인 신경학적 증상들뿐만 아니라, 히스테리, 기억, 정동情動까지 포함했다. 프루스트가 그의 환자였다는 사실로 유명하고, 『잃어버린 시간을 찾아서』에 묘사되어 있는 비의지적인 기억에 대한 영감을 그의 『기억의 문제Le problème de la mémoire』에서 얻었다고 한다.

수리오Étienne Souriau 1892-1979. 현대 프랑스의 가장 중요한 미학자의 한 사람. 유명한 『미학용어사전Vocabulaire d'esthétique』의 편자. 그의 저서 『극의 이십만 개의 상황들Les deux cent mille situations dramatiques』은 구조주의 문학 연구에 영향을 미쳤다.

수리오P. Souriau 1852-1926. 프랑스의 철학자. 발명이론과 미학 연구로 널리 알려졌다.

쉬제E. Suget 1081-1151. 프랑스의 역사가. 고딕 미술을 가장 앞서 옹호한 이들 가운데 한 사람.

시구엔사J. de Sigüenza 1544-1606. 에스파냐의 신부로, 역사가, 시인, 신학자. 본문에(p.499) 저자가 18세기의 인물로 여기고 있는데, 저자의 착오인 것 같다.

실베스트르T. Silvestre 1823-1876. 프랑스의 미술비평가, 미술사가. 『살아 있는 미술가들의 역사Histoire des artistes vivants』의 저자.

ㅇ

아틸라Attila 395년경-453. 5세기 중엽에 훈족을 통일하고 서유럽에 큰 침략전쟁을 일으켰던 훈족의 왕.

아펠레스Apelles 기원전 4세기경. 고대에서 가장 유명했던 그리스의 화가로, 알렉산드로스 대왕의 공식 초상화가였는데, 보존되어 있는 작품이 한 점도 없다고 한다.

안토니우스Antonius 251-356. 이집트의 은자 수도사. 사막에 들어가 수도할 때에 갖가지 환영들에 사로잡혔는데, 그 환영들은 이후 전승傳承 가운데 성 안토니우스가 겪는 '유혹'으로 불리며 유명해지게 되었다.

알랑디R. F. Allendy 1889-1942. 프랑스의 정신분석가.

알베르투스Albertus Magnus 1193-1280. 독일의 신학자, 철학자. 파리대학에서 아리스토텔레스 철학을 가르쳤고, 토마스 아퀴나스의 스승이었다.

알베르티L. B. Alberti 1404-1472. 이탈리아의 건축가, 고대연구가, 시인.

에라스뮈스Erasmus 253년경-303년경. 이탈리아 포르미아의 주교. 로마황제 디오클레티아누스Diocletianus와 막시미아누스Maximianus에게 온갖 모진 고문을 받았으나 배교하지 않았다.

엘리아데Mircea Eliade 1907-1986. 루마니아의 세계적인 종교사가, 철학자, 작가.

오리에Albert Aurier 1865-1892. 프랑스의 문필가, 미술비평가. 반 고흐를 최초로 옹호하는

글을 썼으며, 고갱을 회화상징주의의 수장으로 인정하고 회화의 이 경향을 명확히 했다.

오버마이어H. Obermaier 1877-1946. 독일의 선사학자, 인류학자. 브뢰유 신부와 공동 연구를 했다.

우르티크Louis Hourticq 1875-1944. 프랑스의 미술사가.

우티츠E. Utitz 1883-1956. 독일어권 체코 출신으로 독일에서 활약한 철학자, 미학자, 심리학자.

울리에Marthe Oulié 1901-1941. 프랑스의 여류 고고학자, 문필가.

ㅈ

자모Paul Jamot 1863-1939. 프랑스의 미술비평가. 루브르박물관의 명예 관장을 비롯하여 여러 국립미술관들의 관장을 역임했다.

작스H. Sachs 1881-1947. 빈 정신분석학회에 참여한 최초의 비의사非醫師 출신 정신분석가로 프로이트에 대해 변함없는 우의를 지녔다. 응용정신분석에 치중한 잡지 『이마고Imago』를 오토 랑크와 공동 편집했다.

제욱시스Zeuxis 기원전 5세기 말경의 그리스 화가. 고대인들이 아주 높이 평가했다고 하는데, 오늘날 남아 있는 그의 작품은 없다.

조르주Waldemar George 1893-1970. 폴란드 출신으로 프랑스에 귀화하여 미술비평가, 문인, 언론인으로 자리 잡았다. 젊은 미술가들, 특히 샤갈Chagall, 수틴Soutine 같은 슬라브인 미술가들을 발굴했다.

주베르Joseph Joubert 1754-1824. 프랑스의 모랄리스트(인간성을 탐구한 것을 단문 형식의 글에 담는 문필가. 모랄리스트 문학은 프랑스 특유의 문학 장르임).

주프루아T. S. Jouffroy 1796-1842. 프랑스의 철학자. 19세기의 프랑스 절충학파의 한 사람이었던 그는 여러 다양한 철학적 문제들을 다루었다.

질레Louis Gillet 1876-1943. 프랑스의 미술사가.

질송Etienne Gilson 1884-1978. 중세 스콜라철학과 토미즘에 대한 권위있는 연구로 유명한 프랑스의 철학자.

ㅊ

찬디다스Chandidas 15세기 인도 벵골의 시인.

ㅋ

카르통P. Carton 1875-1947. 프랑스의 의사. 식이요법, 물요법, 일광요법 등, 자연적인 비관례적 요법에 의한 치료로 유명해졌다. 더 나아가 환자를 정신적인 차원까지 포함하여 인간 전체로 접근하여 치료법을 개별화해야 한다고 생각하고, 환자의 정신 상태를 파악하기 위한 수단

으로 수상학手相學과 필적학까지 동원하려고 했으며, 필적학에 관한 저서가 있다.

카이에C. Cahier 1807-1882. 중세의 조각과 장식미술 분야를 다룬 프랑스의 초상학자. "19세기에 카이에 신부보다 중세미술을 더 잘 아는 사람은 없었다"는 평가를 받았다.

카조트Jacques Cazotte 1719-1792. 프랑스의 소설가.

카타리나Catharina 3, 4세기경 로마황제 막센티우스에 의해 십팔 세의 어린 나이에 순교했다는 전설적인 알렉산드리아 출신 동정녀 성녀. 특출한 미모에 명민하고 박학하여 황제가 구애하였으나, "나는 그리스도에게 아내로 몸을 받쳤노라" "그리스도는 나의 하느님, 나의 사랑, 나의 목자, 나의 유일한 배우자이시도다"라고 선언했다고 한다. 그녀의 상징물은 그녀의 고문에 사용된 못 박힌 바퀴, 그녀의 박학에 기인한 책을 비롯해 여러 개이나, 그 가운데 그리스도와의 신비로운 결혼을 보여 준다는 반지가 있다. 그녀를 그린 미술작품들에는 이 상징물들이 나타나 있다. 잔다르크가 들었다는 초월적인 말소리의 주인공의 한 사람이기도 하고, 소르본대학의 수호성녀이기도 하다.

칼데론P. Calderón 1600-1681. 에스파냐의 극작가. 「삶은 한 번의 꿈」은 그의 대표작의 하나.

코프카K. Koffka 1886-1941. 독일의 심리학자. 막스 베르트하이머Max Wertheimer, 볼프강 쾰러Wolfgang Köhler와 더불어 게슈탈트심리학의 세 창시자의 한 사람.

콕토Jean Cocteau 1889-1963. 우리나라에도 널리 알려져 있는 이 다재다능한 프랑스의 시인은 소설가, 극작가, 영화감독으로도 유명했고, 화가로도 재능이 있었다.

콜리지S. T. Coleridge 1772-1834. 영국의 시인, 비평가, 철학자.

콩디야크E. B. de Condillac 1715-1780. 18세기 프랑스의 감각론을 대표하는 철학자. 예비적 말의 원주 3 참조.

쿠르티우스Ernst Curtius 1814-1896. 독일의 사학자. 고대 그리스에 대한 많은 연구로 올림피아 발굴에 기여했다.

크로우J. A. Crowe 1825-1896. 영국의 미술사가. 개별 미술가들의 연대기적 발전상과, 그들의 개별적인 기량의 감정鑑定에 토대를 둔, 근대적인 훈련된 미술사를 영어로 서술함을 시작했다.

크로체Benedetto Croce 1866-1952. 이탈리아의 미학자, 문학비평가, 역사가. 후대에 큰 영향을 끼친 20세기의 가장 중요한 미학자의 한 사람.

크세노크라테스Xenocrates 기원전 400년경-314년경. 그리스의 철학자. 플라톤의 제자이자 친구.

클라게스L. Klages 1872-1956. 독일의 철학자, 심리학자, 필적학 이론가. 하나의 완전한 필적학 이론을 세웠다.

클라파레드Édouard Claparède 1873-1940. 스위스의 저명한 신경과 의사, 심리학자. 세계적인 심리학자 장 피아제Jean Piaget에게 큰 영향을 주었다. 지각, 아동심리, 교육 등의 문제를 연구했는데, 생물학에서 이끌어낸 적응 기능을 심리학에 적용하여, 지능이란 새로운 상황에 대

한 적극적인 적응 기능이라고 생각했다. 게슈탈트심리학과 연결되는 점이 추측된다.

클로델Paul Claudel 1868-1955. 발레리와 더불어 20세기 전반기의 프랑스 시를 대표하는 시인. 극작가로도 유명했다. 우리나라에 잘 알려지지 않은 것은, 그의 작품들의 주제가 너무 가톨릭적이기 때문인 듯하다.

키르스마이어Carl Kjersmeier 1889-1961. 덴마크의 인류학자. 『아프리카 흑인들의 조각양식의 중추Centres de style de la sculpture nègre africaine』의 저자.

ㅌ

타키투스Tacitus 55년경-120년경. 로마의 역사가. 연대기이기보다 문학 작품에 가까운 그의 역사 서술 문체의 두드러지는 특징들 가운데 하나가 극단적인 간략성이었다고 한다.

테르툴리아누스Septimius Florens Tertullianus 150, 160년 사이-220년경. 라틴어권의 기독교 사상가.

텐H. A. Taine 1828-1893. 19세기 프랑스의 가장 중요한 문학·예술이론가. 문학과 예술의 산출이 종족, 환경(지리적, 사회적), 시대(역사적 발전단계)에 결정된다는 치밀하고 체계적인 결정론으로 유명하다.

토네Charles de Tolnay 1899-1981. 파노프스키에 의하면, 당대의 가장 빼어난 미술사가의 한 사람. 헝가리 태생으로 빈 대학에서 히에로니무스 보스로 박사학위를 취득한 후, 독일과 프랑스에서 강의했으며, 나중에 미국에 귀화하여 활약했다.

투르뇌Maurice Tourneux 1849-1917. 프랑스의 미술사가, 문학사가, 서지학자.

ㅍ

파노프스키E. Panofski 1892-1968. 미국에서 활약한 독일 미술사학자. 초상 연구가 주 연구분야로, 그의 주저에 『초기 네덜란드 회화Early Netherlandish Painting』가 있다.

파라켈수스Paracelsus 1493-1541. 당대에 유명했던 스위스의 의사, 연금술사.

파촐리Fra Luca Pacioli 1445-1514. 당대까지의 모든 수학 지식을 집대성한 이탈리아의 수학자. 레오나르도 다 빈치의 협조자였다고도 한다.

파탄잘리Patañjali 1세기경-2세기경. 인도의 유명한 철학자, 문법학자. 인류 최초의 언어학자로 여겨지는 파니니Pânini의 주석자. 쇼펜하우어에 의해 유럽에 알려진 요가에 대한 단장斷章들의 저자.

페레C. Féré 1852-1907. 프랑스의 의사. 그가 연구한 문제들은 심리학, 범죄학, 성욕, 최면, 다윈 사상, 유전 등 광범위한 분야들에 걸쳐 있었다.

페브르Lucien Febvre 1878-1956. 프랑스의 역사가. 콜레주 드 프랑스의 현대문명사 교수였다.

페히너G. T. Fechner 1801-1887. 독일의 철학자, 물리학자, 심리학자. 실험심리학의 개척자의

한 사람이요 심리물리학의 창시자. 심리물리학적 연구로서, 감각과 외부의 자극체 사이의 관계에 대한 법칙을 세우려고 했다.

펠리비앵A. Félibien 1619-1695. 프랑스의 미술평론가. 이탈리아 및 프랑스 미술사가. 루이 14세 때의 궁정사관.

포르Élie Faure 1873-1937. 프랑스의 미술사가. p.656에 언급된『미술사L'Histoire de l'Art』는 윌 듀랜트Will Durant가 선정한 백 권의 가장 훌륭한 교육용 도서에 들어갔다.

포시용Henri Focillon 1881-1943. 프랑스의 미술사학자, 미학자. 콜레주 드 프랑스 교수를 지냈다.

포티어스Hugh Gordon Porteus 1906-1993. 영국의 시인. 문학 · 미술 비평가. 중국 미술에 특별한 관심을 가졌다.

포티에Edmond Pottier 1855-1934. 프랑스의 미술사가, 고고학자. 루브르박물관 관장을 지냈다.

폴켈트J. Volkelt 1848-1930. 독일의 철학자. 꿈의 의미를 분석하려고 했으며, 프로이트에 의해『꿈의 해석Die Traumdeutung』에서 그의 주장에 대한 근거로 수차례 인용되었다.

퐁테나A. Fontainas 1865-1948. 벨기에의 상징주의 시인으로 생애의 많은 부분을 프랑스에서 보냈다. 『19세기의 프랑스 회화사Histoire de la peinture française au XIXe siècle』와 개별 화가에 대한 몇몇 저작이 있다.

퓔베르Max Pulver 1889-1952. 스위스의 필적학자. 글자 획의 운행을 관찰하여 글자를 쓰는 사람의 성격과 인격을 추측하려고 했다. 그러한 상징성이 글을 쓰는 종이의 빈 공간, 또는 그 종이 전체 페이지에도 적용된다고 생각했다.

프라이Roger Fry 1866-1934. 영국의 화가, 미술비평가. 영국에서 최초로 현대미술에 대한 관심을 일깨우고 프랑스 회화의 발전을 옹호했으며, 묘사 내용이 관상자에 불러일으키는 '연상들'보다 작품의 형식적 특성을 강조했다.

프랑스Anatole France 1844-1924. 프랑스의 소설가. 1921년 노벨문학상을 수상. 그의 회의주의에도 불구하고 정치적 참여를 외면하지 않았고, 드레퓌스 사건 때에 졸라와 더불어 옹호 진영에 섰다.

프로망탱E. Fromentin 1820-1876. 프랑스의 소설가, 화가.

프로베니우스L. Frobenius 1873-1938. 독일의 민족학자, 고고학자.

프루동P. J. Proudhon 1809-1865. 프랑스의 사회주의 및 무정부주의 사상가. 저널리스트.

프리들렌더M. J. Friedländer 1867-1958. 독일의 미술사가. 베를린의 회화관 관장을 지냈다. 미술작품들에 대해 거대 미술 이론 혹은 미학이론보다 구체적인 감성적 관상에 토대를 둔 비평적 파악을 강조했다.

플로티노스Plotinos 205-270. 그리스의 신플라톤학파 철학자. 그리스 철학의 합리성을 유지하면서도 그것을 신비적 열망과 화해시키려고 시도했다.

플루르누아Th. Flournoy 1854-1920. 스위스의 심리학자. 정신감응(텔레파시) 등을 다루는 초심리학과 심령술을 연구했으며, 어느 영매靈媒의 연구로 널리 알려졌는데, 그 영매가 몽환 상태에서 사람들의 지난 삶에 대해 쏟아 놓은 이야기를 식역하識閾下의 상상의 산물로, 무의식의 증거로 제시했다.

플리니우스Gaius Plinius Secundus 23-79. 로마의 장군, 박물학자. 그의 『박물학Naturalis Historia』은 그 당시의 지식들을 집대성한 백과사전이었고, 이후 모든 다른 백과사전들의 전범이 되었다.

피셔Friedrich Vischer 1807-1887. 독일의 시인, 소설가, 희곡작가. 그리고 예술철학에 관한 여러 저작들을 남겼다.

피아제J. Piaget 1896-1980. 아동의 인지발달 연구로 유명한 스위스의 심리학자. 20세기 최고의 인문사회과학자의 한 사람으로 여겨졌다. 그의 인지발달이론과 거기에 따른 인식론적 관점은 이른바 발생인식론으로 수렴된다.

피에랑스Paul Fierens 1895-1957. 브뤼셀 왕립미술관 관장과 리에주대학교 미학 및 현대미술사 교수 역임. 미술비평가.

피에롱Henri Piéron 1881-1964. 프랑스의 심리학자. 프랑스에서 과학적 심리학의 창시자의 한 사람이었고, 콜레주 드 프랑스에서 감각심리학 강좌를 맡았다.

피에트E. Piette 1827-1906. 프랑스의 고고학자, 선사학자.

피치노Marsilio Ficino 1433-1499. 이탈리아의 철학자, 고대 연구가. 당대의 피렌체 플라톤학파의 수장.

피호안J. Pijoan 1880-1963. 에스파냐의 미술사가.

ㅎ

헉슬리A. Huxley 1894-1963. 영국의 소설가. 당대의 영국 지성인 계층의 대변자로 여겨질 만큼 지적인 작품들을 남겼다.

헤론Heron 1세기 때의 그리스 수학자, 역학자.

헤르더J. G. Herder 1744-1803. 독일의 철학자, 신학자, 시인, 문학비평가. 인간의 발전에 미치는 물리적 역사적 상황을 강조함으로써 고전주의적 이상보다 민족적 특성을 앙양했다. 이런 미학사상이 괴테에게 영향을 주고, '질풍노도Sturm und Drang'의 문학운동에 기여했다.

헬레나Helena 로마의 콘스탄티누스Constantinus 황제(재위 306-337)의 어머니. 선황의 황후가 아니었고, 나중에 아들이 황족으로 선포했다. 전설에 의하면, 그녀가 예루살렘과 베들레헴을 순례할 때에 십자가를 발명했다고 한다.

옮긴이의 말

내가 르네 위그René Huyghe라는 이름을 처음 접한 것은, 1970년 전후로 사오 년 간 프랑스에서 공부할 때에 내 논문 지도교수가 내게 처음 준 참고서적 목록에서였다. 그 가운데 『이미지의 힘Les Puissances de l'image』(이 제목은 단수, 복수의 차이는 있으나 이 책의 원서에도 소제목으로 나온다)이라는 책의 저자가 르네 위그였다. 그다음 바슐라르를 읽을 때, 『공간의 시학La Poétique de l'espace』(이 책은 내 졸역拙譯의 국역본이 나와 있다)의 머리말에서 첫 두세 페이지 지나자 나는 그의 이름을 또 만났다. 바슐라르는 거기에서, 조르주 루오의 한 전람회에 대한 르네 위그의 소개 글에서 인용을 하고 있다. 그 당시 자크 샹셀 Jacques Chancel이라는 프랑스의 저명한 방송 저널리스트가 있었는데(2014년 암으로 죽을 때까지 재능있고 뛰어난 방송인으로 활약했다), 그가 담당한 「라디오스코피Radioscopie(X선 검사)」라는 라디오 프로그램의 인기가 대단했다. 인터뷰 프로그램인데, 인터뷰어인 자크 샹셀이 인터뷰이를 속속들이 보여 준다는 것이 그 프로그램 이름이 뜻하는 것이었을 것이다. 정치인들은 물론 브리지트 바르도나 잔 모로 같은 배우에서부터 사르트르나 레비 스트로스 같은 학자에 이르기까지, 토픽적인 인사는 거기에 등장하지 않는 사람이 없는 모양이었다. 바로 그 「라디오스코피」에서 나는 르네 위그를, 이번에는 말소리로 다시 만났던 것이다. 이것은 그의 전문분야가 미술 연구라는 다소 지류적인 부문이지만, 그가 큰 명성의 소유자임을 말해 주는데, 그의 이력이 이 사실을 잘 밑받침한다.

스스로 자신을 미술심리학자, 미술철학자라고 규정했던, 또 미술사학자, 미술비평가라고도 할 수 있는 그는 소르본대학에서 철학과 미학을 공부하고 젊은 나이에 루브르박물관에 회화 및 소묘 부문 큐레이터로 들어가 나중

에 수석 큐레이터를 지냈으며, 그 후 콜레주 드 프랑스Collège de France 교수를 거쳐, 마침내 프랑스 아카데미Académie française 회원이 되었다. 제이차세계대전 당시, 루브르박물관 소장 회화작품들을 비점령 지역으로 철수시키고 보관하는 중대사重大事를 완수했고, 레지스탕스에도 참여했다. 이 책에도 인용 출전으로 몇 번 등장하는 『아무르 드 라르Amour de l'Art』를 포함하여 두 개의 미술잡지를 창간해 편집책임자로 일하기도 했다. 그는 또 최초로 미술에 관한 다큐멘터리 영화를 만든 영화감독의 한 사람이기도 한데, 미술영화국제연맹을 창립했고, 그의 작품「루벤스」는 베네치아 비엔날레에서 수상한 바 있다. 그리고 조금씩 바닷속으로 가라앉는다는 베네치아를 구조하기 위한 유네스코 전문가위원회의 위원장으로도 일했다. 그러나 그는 무엇보다도 세계적으로 많은 나라들에 번역된 이십여 권의 저서의 저자로 널리 알려졌다. 그리하여 유럽문화와 유럽적 가치를 확산시키는 데에 크게 기여한 인물이나 단체에 네덜란드에서 시상되는, 저 유명한 에라스뮈스 상Erasmus Prize을 수상하게 된다.

프랑스 아카데미의 사회적 위상이 어떠한지는 우리나라 사람들도 어느 정도 알고 있겠지만, 그 회원이 되는 것이 얼마나 어려운 일인지 잘 인지하지는 못할 것이다. 그 주 임무가 프랑스어를 순화하고 지키는 것이기에 그 회원들 가운데는 문인이나 문필가가 상대적으로 많지만, 인문·사회·자연과학의 학자, 의사도 있고, 전통적으로 정치인, 군인, 성직자도 있다. 문필가가 아닌 회원들도 모두 프랑스어를 현양했다고 여겨지는 사람들이다. 그런데 우리나라 학술원과 예술원처럼, 회원들의 전문 영역들이 있어서 그 영역별로 회원들이 안배되어 있지 않은데, 기실 그럴 수도 없는 것이, 전체 회원 수가 마흔 명밖에 되지 않기 때문이다. 그런 데다 회원자격이 종신제이기 때문에(우리나라 학술원도 그렇기는 하지만), 프랑스 아카데미 회원이 된다는 것은 그야말로 하늘의 별 따기이다. 그 마흔 명의 회원들을 이른바 '사십인의 불멸의 인사들les quarante immortels'이라고 한다. 그렇다고 그들 모두가 정녕 후세에 불멸의 이름을 남길 리도 없고, 아카데미를 비판하면서 후보 제의

를 거절한, 진짜 불멸의 큰 이름들도 있지만, 어쨌든 일반적인 생각으로는 아카데미 회원이란 그 명성과 영광이 최고의 공인을 받은 사람인 것이다.

이러한 프랑스 아카데미에 들어가기 전에 르네 위그는 또 콜레주 드 프랑스의 교수도 역임했다. 프랑스 교육제도는 독특한 점들이 많지만, 우리나라에서도 이른바 그랑드제콜Grandes Écoles이라는 것은 얼마간 알려져 있어도, 교육부문에서 성지성聖之聖이라는 콜레주 드 프랑스는 잘 알려져 있지 않은 것 같다. 이 학교는 고등교육기관이기는 하지만, 등록된 학생들이 없고, 따라서 어떤 학위도 수여하지 않는다. 그러므로 여기 교수들은 자기의 독창적인 연구를 강의를 통해 발표하기만 하면 되고, 학사 관리의 업무가 없으며, 그 강의는 누구나 등록금 없이 청강할 수 있다. 청강자들은 주로 해당 분야의 전문가들, 즉 교수·학자 들이겠지만, 관심있는 문화계 인사들이나 보통 사람들도 많다. 물론 주목받는 교수의 강의라면, 기자들이 청강하고 언론에 보도하기도 한다. 그러므로 콜레주 드 프랑스 교수는 학자로서는 공식적인 최고의 명예라고 할 수 있다. 그런데 여기 교수가 되는 것도, 프랑스 아카데미의 신임 회원이 현 회원들에 의해 선출되는 것과 마찬가지로 현재 교수단이 결정하는 것이다. 그러니까 이 경우도 그리 쉬운 것은 아니다. 멀지 않은 예로는 롤랑 바르트가 여기 교수가 될 때에 반대하는 교수들이 많아서, 그가 이미 교수로 있는 미셸 푸코를 찾아가 도움을 청했다는 것이고, 다른 교수들과 마찬가지로 그를 대단치 않게 보던 푸코는 귀찮아하면서도 교수단을 설득했다는 것이다….

르네 위그는 이 대단한 두 기관의 관문을 미술 연구로 통과했으니, 그의 학문적 천착의 깊이와 천운의 도움, 이 양쪽이 시의에 맞게 잘 협조한 기적을 탄 사람이라고 하겠다.

그의 저서들 가운데 가장 널리 알려진 것이라는 『보이는 것과의 대화 Dialogue avec le visible』를 읽어 보면, 과연 그의 미술 연구가 얼마나 심오한지, 그리고 그렇게 되기 위해 얼마나 광범위한 탐구에 토대를 두고 있는지 알 수 있다. 미술사와 미술 연구사는 기본적인 것이고, 고고학, 역사, 문학, 철학,

심리학, 정신분석, 인류학, 사회학 등의 인문사회과학의 연구 성과와, 생물학, 생리학, 물리학 등의 자연과학의 연구 성과를 수렴하고 거기에 그리스·로마 고전에 대한 해박한 지식을 더하여, 미술이 어떤 것이며, 우리는 그것을 어떻게 보아야 하며, 그리고 그 궁극적인 존재 이유는 형이상학적인 의미를 가지고 있고 그로써 그것이 우리의 삶에서 어떤 본질적인 중요성을 가지는지를, 그는 설득력있게 개진하고 있다. 프랑스에서 인문사회과학 분야의 연구가 마땅히 이루어져야 할 바탕인 이른바 '에뤼디시옹érudition(한 분야에 관계되는 자료, 전적, 사실 들에 대한 깊이있고 완전한 지식)'이라는 것이 어떤 것인지를 이 책은 알게 해 준다. 그러므로 이 책은 미술애호가들, 교양인들, 학생들을 겨냥하고 쓰인 책이지만, 미술가 자신들이나, 미술사가들을 비롯하여 미술을 연구하는 전문가들에게도 당연히 참고의 대상이 될 것이다.

오랫동안 사람들은 미술을, 현실이라고 하든 자연이라고 하든 대상이라고 하든 미술가가 눈앞에 보는 것을 모방하여 재현하는 것이라고 생각했다. 그것을 미술의 사실성이라고 한다면, 미술가는 의식하든 그렇지 않든, 본능적으로 사실성만을 따르지 않는다. 인체의 가장 완전한 모습을 재현했다고 여겨지는 고대 그리스 조각도, 기실 바로 그 완전성 자체가 말 그대로의 사실성을 배반하는 것이다. 화가라면 그림의 테두리 내에서 재현 대상들의 균형과 조화, 한마디로 구성을 고려하며, 또 데생에서는 선 움직임의 율동이, 채색에서는 색 자체의 효과나 붓의 운필터치의 모자이크가 있다. 이런 것들은 우리에게 즐거운 느낌을 유발한다. 그것들이 그림의 아름다움을 이루는 것인데, 미술의 조형성의 국면에 속한다. 그러나 미술에는 현실과 아름다움, 사실성과 조형성만 있는 게 아니다. 그것들이 우리의 내면에 불러일으키는 감성적인 울림, 감동이 있다. 그리고 이것이야말로 바로 화가가 바라든 바라지 않든, 최종적으로 작품에 불어넣는 것이다. 그것은 바로 화가 자신이 그림의 대상에서 느꼈던 감동(긍정적이든 부정적이든)이며, 그림을 통해 전달하려고, 즉 표현하려고 했던 것이다. 그런 감동을 이 책의 저자는 시詩라고 한다. 언어 작품으로서의 시를 시 작품이라고 구별해 지칭해 본다면, 시

작품은 본질적으로 추상적인, 즉 주관적인 감성적 내면에서 벗어나 있는 언어로써 시를 표현하려는, 즉 원칙상 언어로 표현할 수 없는 것을 언어로 표현하려는 기도라고 하겠다. 이 점에서 본다면, 미술은 미술가에게 감동을 느끼게 한 대상을, 즉 그 감동을 담고 있는 그 대상을 직접적으로 나타내므로, 언어예술로서의 시, 시 작품보다 유리하다고 할 수 있다. 어쨌든 미술은 현실과 아름다움과 시(여기에서 오는 미술의 성격을 규정한다면, 사실성, 조형성, 영혼성)로 이루어지며, 미술가의 활동의 관점에서 보면, 거기에 대응되는 것이 모방, 구성, 표현인 것이다. "**모방, 구성, 표현,** 이것이 화가에게 제공되는 세 가지 방식일 것이고, **현실, 아름다움, 시,** 이것이 화가가 예배할 세 여신일 것인데, 그 세 여신은 **세 짝**이라기보다 정녕 **삼위일체**일 것이다."(p.153) 영혼성이라는 어색한 말은 나의 표현인데, 그 앞의 두 성격과 세 짝을 이룰, 미술의 감동적인 성격을 가리키는 저자의 지칭은 찾아지지 않기 때문이다. 영혼성이라고 한 것은, 그 감동은 우리의 영혼, 즉 존재 전체를 흔드는, "영혼에게만 말하는 조용한 힘"(들라크루아)(p.384)이기 때문이다.

이 세 짝은 달리 말하면 미술을 이루는 세 요소라고 하겠는데, 이 책의 중심 부분은 바로 이 요소들의 각각을 한 장 혹은 두 장에 걸쳐 다루고 있다.

그런데 미술을 해명하는 이 모델은 저자에게 명철한 통찰들을 가능케 한다. 예컨대 그것은 미술의 여러 경향들을 쉽게 이해할 수 있게 한다. "각 시기, 각 유파, 각 개인에 고유한 열망에 따라 그 세 파트너 가운데 하나씩 번갈아 가며 무대의 전면에 나타나고, 어떤 다른 것은 그늘 속에 밀려나 있게 되"(p.153)는 것이다. 그리하여 미술사를 넓게 조망하게 할 수도 있다. 사실성과 조형성의 강조가 각각 구상과 추상에 이르게 한다면, "19세기에 일반적인 견해는 현실의 모방에 과도하고 배타적인 위치를 부여하고자 했고, 20세기에는 추상적인 창발을 위해 모방의 전적이고 부당한 희생을 요구했던 것이다."(p.143) 이것은 이미 그러한 두 태도에 대한 비판이기도 하지만, 오늘날 그림이라고 하면 누구나 비사실적인 것을 생각하는 만큼 사실적인 그림은 논외로 하고, 이 책 이곳저곳에서 발견되는, 사실성과 영혼성을 무시

한 현대회화에 대한 그의 비판은 날카롭다. "20세기는 현실과 화가의 주체를 똑같이 난폭하게 단죄했다. […] [이와 같은] 단순화는, 의심의 여지 없이 그 역시 엄혹하게 심판될 것이고, 현대미술은 다음 몇 세대의 면전에서 그 짐을 지게 될 것이다."(p.162) 그런가 하면 서양미술사의 흐름을 만드는 두 가지 되풀이되는 경향, 고전주의와 바로크에 대한 간단한 파악도 가능해진다. 미술사가들이 즐겨 대립시키는 그 두 경향은 바로 "조형성의 추구"와 "감동의 추구"(p.612)로 이해될 수 있는 것이다.

그러나 무엇보다도 그 모델은 미술의 궁극적인 존재 이유를 말해 준다. 서양의 전통적인 형이상학적 감수성은 인간의 의식 앞에 나타나는 일체의 외계外界가 그 의식에게 불가해하다든가, 그 욕구대로 이루어지지 않는다든가 등등, 저항적으로 느껴지는 것을 강조하는데, 낭만주의 이래 두드러진 이 느낌은 서양의 형이상학적 전통에서 '자아와 세계의 대립'이라는 말로 규정된다. 그것은 저자에게서 "자아와 세계의 부조화"(p.621)라는 표현을 얻고 있지만, 자아와 세계의 이 "근원적인 이원성"(p.621)은 서양 사상에서 끊임없이 반추되며 그 극복을 위한 노력을 요구하는 테마가 되어 있다. 프랑스 쪽으로 본다면, 파스칼의 '권태ennui'나, 보들레르의 '우수spleen'나, 사르트르의 '구역nausée'이나, 카뮈의 '부조리absurde'는 모두 그 대립에서 오는 느낌을 표현하는 것이다. 한결 상식적으로 말한다면, 그것은 우리들이 삶의 뜻을 잃어버렸을 때에 빠지는 절망적인 심리상태라고 하겠다. 그러므로 그 절망에서 헤어 나오기 위해서는, 우리들은 어떻게 해서든지 삶의 뜻을 찾아서, 그 절망 가운데 느껴지던 나에 대한 외계의 무연함, 나와 외계의 단절감을 극복하여, 내가 이 세계에 존재하는 것이 설명될 수 없는 "우연적인 사건"(p.624)이 아니라, 나와 이 세계의 관계가 필연적인 것이어서 내가 거기에 존재함은 당연하다는 것을 확인할 수 있어야 한다.

그런데 그림은 바로 자아와 세계의 필연적인 관계를 함축하고 있지 않은가? 모방과 표현은 바로 현실 즉 이 세계의 모방이고, 화가 즉 자아의 표현이 아닌가? 그리고 그 양자는 바로 그림의 아름다움 속에서 하나가 되고 있는

것이다. "이리하여 미술가는 외부세계를 겨냥할 때에 그것과 함께 내면세계의 누설을 피할 수 없고, 또 내면세계를 보여 주려고 할 때에 외부세계의 국면들의 중개를 통하지 않을 수 없는 것이다. 최초로 내면세계와 외부세계는 서로에 의해서만 살고, 서로를 통해서만 이해되며, 그리하여 그것들 사이에 한쪽과도, 다른 쪽과도 동질적인 제삼의 현실을 창조[하]"(pp.628-629)며, 피히테의 용어를 빌려 "자아와 비아는 구별되기를 멈춘다"(p.629)는 것이다. 이 기적이야말로 어떤 다른 미학들보다도 "더 근본적으로 미술작품을 설명하는 것"(p.628)일 뿐만 아니라, 바로 미술의 "본원적인" "궁극적인 존재 이유"(p.621)이기도 하다.

저자의 주장으로는 철학도 종교도 이 기적에 이르지 못했다고 한다. 철학은 세계를 이해함으로써 "그것과의 동지적인 관계"(p.624)를 만들려고 온갖 노력을 다했지만, 성공했다고 헛되게 주장하기만 할 따름이고, 종교는 인간과 세계를 창조한, 그 전체의 근원적인 원리인 신을 통해 그 양자의 깊은 관계를 계시하여 양자의 단절을 해소하려고 하지만, 기독교의 경우 "신앙의 용솟음과 신의 존재가, 여전히 잔존하고 있는 그 불가해한 사태에 대해 우리를 위로해 줄 뿐"(p.625)이라는 것이다….

나는 글머리에서 바슐라르의 한 저서에 르네 위그의 글이 인용되어 있다고 말했는데, 이 저서에서 저자는 그쪽에서도 바슐라르를 언급하고 있다. 이렇게 두 사람이 서로에게 관심을 가지는 것은, 그들이 다루고 있는 것이 이미지이기 때문이다. 우리나라에서 이 외래어는 주로, 아니 거의 전적으로 문학에서 쓰이고 있어서 말이 환기하는 상상 속의 상像, 즉 심상心像을 뜻하지만, 적어도 프랑스어의 '이마주'라는 말은 어떤 대상의 상을 두고 어떤 경우에라도 쓸 수 있다. 즉 심상도 이마주이고, 그림이나 조각, 사진도 이마주이다. 이 저서에서도 이마주는 심상을 가리키기도, 구체적인 물질적인 작품을 가리키기도 한다. 문학의 심상이나 미술의 그림이나 상像인 만큼, 두 사람의 이미지관을 비교할 수 있겠는데, 흥미있는 것은 바로 위에서 살펴본 이미지 내에서의 자아와 세계의 관계이다. 바슐라르의 문학적 이미지에 있어서도 시적

자아와 세계는 언어적 상상력에 의해 궁극적으로 합일을 향해 나아간다.

로만 야콥슨Roman Jakobson 이래 수사학 연구가 활발히 진행되었는데, 벨기에 리에주대학의 일단의 연구가들로 이루어진 '그룹 뮈Groupe μ'의 성과가 가장 큰 주목을 받은 바 있다. 그런데 그들이 수사학 연구에서 이끌어낸 시 이론의 핵심은 은유에 있는데, 그들의 주장으로는, 시적 은유는 언제나 세계와 인간계가 언어로 매개됨으로써 이루어진다는 것이다. 여기서 세계와 인간계는 은유의 본래적인 뜻과 비유적인 뜻을 서로 나누어 가지는 것이다.

이상에서 흥미로운 것은, 르네 위그와 바슐라르와 그룹 뮈에 있어서 똑같이 인간과 세계가 이미지 가운데 통일된다는 것이다.

이야기가 문학 쪽으로 빠져나왔지만, 역자가 문학을 업으로 하는 사람인 만큼 위에서 말한 중심 부분의 장들 구성에서 가장 역자의 관심을 끈 부분도, 이미지를 중심으로 하는 문학 연구와 거의 일치하는 회화 해석을 보여 주는, '표현'을 다루는 제5장과 제6장이다. 내가 말하고자 하는 것은, 바슐라르에게서 시작된, 되풀이되는 이미지들을 찾아내려는 이른바 테마비평 la critique thématique이라는 것인데, 프랑스 문학비평사가들은 흔히 그 방법에 대한 직관적인 언급을 프루스트의 『잃어버린 시간을 찾아서À la recherche du temps perdu』에서 인용한다. 스탕달의 인물들에게서 발견되는 높은 장소에 대한 집념, 페르메이르의 그림들에서 끊임없이 나타나는 한결같은 탁자, 양탄자, 여인 등이 언급되는 상당히 긴, 바로 그 부분 전체를 르네 위그도 인용하고 있다.(p.391) 작품의 "내면적인 해독"은 이렇게 이루어진다. "[작품]에 우연히 삽화적으로만 들어간 것"(p.488)들은 사상捨象하고 "그 결과, 집요하게 되풀이됨으로써 어렵지 않게 한 화가의 상상력의 항존 요소라고 부를 만한 그런 것을 스스로 드러낸다고 할 일군의 이미지들이나 특성들이 남게 될 것이다. 그것은 어떤 채색 조화일 수도, 어떤 친숙한 형태일 수도, 혹은 어떤 종류의 주제일 수도 있을 것이다. 바로 거기에 명백히, 작품이 나타내게 될 비밀이 존재하는 것이다. 그것은 미술가의 작품들의 이와 같은, 이를테면 통계적인 비교에서 추출되는 것이다."(p.489) 미술작품을 해석하는 저자의 이런 방법

은 거의 고스란히 테마비평의 프로그램 자체라고 해도 지나친 말이 아니다. (테마비평을 간단히 알고 싶은 문학연구가들에게 나는 제5, 6장의 정독을 권하고 싶다.)

그런데 그 항존 요소들이 나타내게 될 작품의 비밀은, 달리 말해 미술가가 표현하려고 한 감동이고, 그 감동은 그의 영혼을 흔든 것이다. 그런데 영혼이라는 말을 즐겨 사용하는 저자의 생각으로는, 무의식이 발견된 이후 영혼은 무의식의 전 영역도 포괄하는 것이다. 그리고 미술가들이야말로 정녕 무의식의 세계를 최초로 예감한 사람들인데, 그것은 관념적으로 설명할 수 없는 무의식적인 내용이 이미지들로는 상상 가운데, 그리하여 작품 가운데 나타나기 때문이다. 그러므로 그 항존 요소들은 바로 미술가의 무의식을 함축하고 있는 것이라고 하겠다.

그러나 저자가 원용하는 것은 바슐라르와 마찬가지로 프로이트가 아니라 융인데, 전자에게 있어서 무의식이 유기체적이고 본능적인 몇몇 충동들로 존재하는 반면, 후자에게 있어서 그것은 훨씬 폭넓은 것이어서 그 내부에 이미 반反본능적인 것이 존재하며, 따라서 갈등과 억압은 의식과 무의식 사이에 앞서 이미 무의식 내부에서 시작되는 것이다. 그리하여 인간 존재는 자신의 통일성을 완성하려는 노력에 따라 무의식 내부에서 반본능적인 고결한 경향을 승리하게 함으로써 그 갈등을 해소하는 것이다.

이와 같은 무의식의 작용을, 저자는 그 선택된 발현처發現處인 회화가 드러냄을 보여 준다. "강간과 살해를 동시에 범하기를 탐하는 잔인한 욕정이 서성대고"(p.491) 있는 고야의 그림들, "인간을 유혹하고 그 구령救靈을 위태롭게 하는 강박적인 본능들을 끊임없이 되풀이해 말[하면서]" "은밀한 자기만족에 지배되어 있었던"(p.502) 히에로니무스 보스의 그림들은 무의식의 부정적인 충동들을 드러내고, "전적으로 아름다움만을 가장 소중히 여기는 유파"의 수장이면서도 기이할 정도로 "괴수의 추함을 표현하는 데에" "자기만족"(p.518)을 드러내면서, 괴수를 물리치는 영웅이나 기사의 테마를 좋아했던, 그러면서 필경 누구보다도 더 "마음과 정신의, 평화와 순수성

을"(p.513) 환기하기에 이른 라파엘로나, "최고에 이르러 있"는 "빛과 어둠, 선과 악"의 "무서운 결투", 그 "결투의 장소"(p.522)였으며, 스스로 "영혼이 육체와만 싸워야 한다면! 그러나 영혼은 그 역시 악한 경향이 있는 것이다. 영혼에서 가장 작으나 가장 숭고한 한 부분이 다른 부분을 쉬지 않고 물리쳐야 할 것이다"(p.522, 524)라고 일기에 적었을 정도로 자신의 내면을 명징하게 응시했던 들라크루아는, 무의식의 부정적이고 긍정적인 그 두 힘의 투쟁과, 그리고 마침내 도달하는 후자의 극적인 승리를 보여 주는 것이다…. 저자가 이들의 작품들을 차례로 짚어 가며 해석하는 것을 따라가 보면, 충격적인 감동을 어쩔 수 없을 것이다.

기실 이 책의 대중적인 매력은 저자의 주장을 밑받침하는 많은 미술작품들에 대한 그의 설명과 해석에 있을 것이다. 그 설명과 해석은 저자의 미술비평가로서의 참모습을 약여하게 보여 주는 것으로서, 누구나 미술을 사랑하게 할 만하고, 이 책에서 독자들에게 미술을 이해시키려는 그의 의도에 가장 크게 기여한 부분이라고 할 것이다. 루벤스의 〈십자가 세워지다〉의 경우를 그 한 예로 들겠다.

"다시 한번 위대한 미술작품의 저 변함없는 역전성에 의해 보이는 것은 보이지 않는 것 가운데 반향되고, 시선이 던져지는 바로 그 순간에 인지되는, 전적으로 감성적인 의미에 귀착하는 것이다. 의식은 사후에야 그 의미를 말로 옮길 수 있고, '옮겨야 할' 뿐이다. 빛과 어둠이 언제나 환기하는 희망과 공포의 비장한 투쟁 가운데 수의壽衣를 따라 어쩔 수 없이 흘러내린 그리스도의 시신은, '모든 것이 이루어졌다'고 공포하는 것이다. 이제 남아 있는 것은, 밤을 헤치는 미광微光의 끌 수 없는 빛남밖에 없다. 그것은 그리스도의 머리를 받아 안으려고 내밀어진 손에 반사되면서 그 손을 부각시킨다. 그 손은 너무나 강력한 자명성으로써 위로 뻗치고 있어서, 그것의 삽화적인 역할을 넘어서서, 물에 빠진 사람이 그의 희망과 구조 요청의 외침 소리를 덮어 버리는 물 밖으로 솟구쳐 오르려고 하면서 내흔드는 손을 연상시킨

다."(p.345)

　지금까지 말한 것은 당연히 이 책의 극히 적은 면모들에 지나지 않는다. 이 책은 너무나 풍부한 내용을 담고 있어서, 독자들은 저자의 미술 연구를 통해 현대 서양문명의 문제점들, 인간의 참된 삶에 대한 비전, 동서양의 인간 정신관의 차이 등에 대한, 그리고 인류가 오늘날 마주친 여러 종류의 문제들(예컨대 최근 우리나라에서도 관심을 끌기 시작한 인공두뇌에 대한 언급도 나온다)에 대한 그의 통찰들을 접하기도 하고, 앞서 언급된 광범한 저자의 탐구 범위, 여러 인문·사회·자연과학들에서 편린적인 지식들이라도 맛볼 수 있을 것이다.

　이 번역 일을 되돌아보면, 그 발단은 지난 세기 칠십년대에 내가 프랑스에서 공부를 끝내고 돌아왔을 때, 이기웅李起雄 사장님이 이 책을 번역, 출간하고 싶다는 이야기를 하고 알맞은 역자를 소개해 달라는 부탁을 한 데에 있었다. 나는 잠시 머뭇거릴 필요도 없이 당시 서강대학교에 재직하고 있던 강거배姜莒培 교수를 추천했다. 그는 바로 강요배姜堯培 화백의 친형이고, 프랑스에서 박사학위를 취득하기 전에 석사학위 논문을 문학과 미술을 비교하는 것으로 썼던 것이다. 프랑스어 잘하고 프랑스식으로 세련되고 어느 모로나 원만한 인품의 소유자였던 그가, 그렇게 세상을 떠날 줄이야 누가 알았으랴. 이 책의 번역에는 손도 대 보지 못 하고!… 내가 그토록 좋아했던 강거배 교수를 생각하며 잠시 묵념을 올린다…. 그 후 내가 은퇴한 다음 우연히 만난 이기웅 사장님에게, 이제 은퇴하고 시간이 나니 제가 그 번역을 맡겠노라고 나 쪽에서 빚 갚는 심정으로 제의했던 것이다.

　그러나 나는 시간이 상대적으로 여유가 있게 되어도, 할 수 없는 젬병 역자!… 몇 년이나 걸려 이제 책이 되어 나온 것이다. 그동안 끈기있게 기다려 주신 이기웅 사장님께 미안한 마음을 표한다. 더불어 나와 함께 세부적인 원고 정리에 애쓴 박미朴美, 조민지趙憫智 씨에게도 감사의 마음을 표한다. 특히 이 책처럼 여러 나라 인명들이 많이 나오는 경우에는 그 표기가 골칫거리이

다. 문제는 우리나라 외래어 표기법의 대원칙인 원음주의를 그대로 따르기 힘든 경우가 많다는 것이다. 조민지 씨가 인터넷 검색으로 일일이 널리 쓰이는 표기를 찾느라 많은 고생을 했다. 거듭 고마워함을 알린다.

　그리고 내가 번역 일을 할 때에 내 천학淺學 때문에 언제나 도움을 청하게 되는 대전가톨릭대학교의 질베르 퐁세Gilbert Poncet 신부님께, 이번에도 텍스트 이해에 자신 없는 부분을 척결해 주시고 또 텍스트 가운데 불역문佛譯文이나 설명 없이 그대로 나오는 라틴어 문장들의 뜻을 알려 주신 데 대해 깊은 감사를 표한다.

　또 에스파냐 고유명사 표기에 도움을 주신 서울대학교 서어서문학과 김현창金顯暢 명예교수님께도 감사의 묵념을, 얼마 전 갑자기 유명을 달리한 그의 영전에 올린다.

　마지막으로 내 자랑스러운 제자의 한 사람으로 프랑스에서 서양고전문학으로 학위를 취득하고 돌아와 우리나라 서양고전문학계에서 활발히 활약하고 있는 서울대학교 인문학연구원 김헌金獻 교수에게도, 텍스트에 그대로 나온 그리스어 단어 몇 개의 알파벳 표기를 알려 받은 데 대해 감사를 표한다.

　자, 이제 이 책을 읽는 즐거움에 빠지는 일은 독자들의 몫이다.

2016년 12월
곽광수

일러두기

1. 원주는 '1, 2, 3…'으로, 역주는 '1), 2), 3)'으로 표시했다.
2. 프랑스어 단어 'art'는 넓게는 예술을, 좁게는 미술을 뜻하는데, 저자는 이 말을 그 두 뜻의 경우에 똑같이 쓰고 있으므로, 역어로는 문맥에 맞추어 '예술'이나 '미술'로 옮겼다.
3. 'réalisme/réaliste'는 미술사적으로 획정된 유파를 가리키기도 하고, 저자가 주장하는 미술을 이루는 세 요소 가운데 하나인 그 대상 즉 외부세계, 현실을 가리키기도 한다. 전자는 '사실주의/사실주의자'로, 후자는 '사실성/사실성 주장자'로, 'réalisme'의 경우 드물게는 '사실적인 것' '사실'로도 옮겼다.
4. 원저를 따라 대부분이 인명들로 이루어진 색인이 붙어 있으나, 그것 외에 이 역서에만 있는 인물사전이 역주에 뒤딸려 있는데, 이것은 본디 역자가 독자들의 문맥 이해에 도움이 되도록 역주로 넣었던 내용들을 편집진이 따로 모은 것이다. 그러므로 인명이 나오는 부분을 좀 더 뚜렷이 이해하고 싶을 때에는 그 인명을 인물사전에 조회해 볼 것이다. 그러나 편집 방침에 따라 미술가는 원칙적으로 인물사전에서 제외되어 있다(예외적으로 미술가 몇 명이 들어 있는데, 해당 문맥의 뜻을 살리는 것이 그들의, 미술가 아닌 다른 자격이기 때문이다). 그러므로 인물사전에 올라 있지 않은 인물은, 아주 유명한 사람이거나, 미술가이고, 드물게는 아무리 해도 그 인물이 누구인지 알아낼 수 없었던 사람이다.
5. 라틴어를 비롯한 외국어 문장들이나 표현들 가운데 본디 저자가 프랑스어로 번역하지 않고 원어 그대로 둔 것들이 있는데, 그런 것들은 우리말 역문과 원문을 병기했다.
6. 구두점들 가운데 []는 역자가 개입했음을 뜻한다. 즉 역자가 설명을 덧붙이거나, 인용문에서 어떤 부분을 생략하거나 그 형태를 달리하거나 했음을 뜻하는 것이다. 이 경우 ()를 사용하지 않은 것은, 저자 스스로 쓴 ()와 혼동되지 않도록 하기 위해서이다. 그리고 () 안에 또 ()가 들어갈 경우에는 전자를 중괄호 〔 〕로 대체했다.
7. 진한 글자의 단어들은 원서에서 이탤릭체로 강조된 것이거나, 첫 글자가 대문자인 것들이다.
8. 프랑스 책이 아닌 저서명의 원어 병기에 있어서 가능한 한 원서명을 찾아 실었으나, 그럴 수 없었던 경우에는 이 저서에 나와 있는 프랑스어 역 제목을 실었다.
9. 미술작품명은 원서의 프랑스어명의 번역이 아니라, 우리나라 미술계에서 널리 알려져 있는 것을 편집진이 찾아 실었다.
10. 도판이 보여 주는 미술작품이 작품의 일부인 경우, 그것을 원서에서는 이유는 모르겠으나 'détail'로, 혹은 'fragment'으로 알려지고 있는데, 오해의 여지가 없을 것 같아 그 두 프랑스어

단어를 '세부'로 통일해 옮겼다.

11. 작품 소장처가 원서와는 다른 경우들이 있는데, 소장처가 변한 것을 편집진에서 추적한 것이다. 원서에서 작품의 제작연도가 빠져 있는 경우들에도 편집진에서 그것을 알아내 실었다. 연도가 없는 것은 물론 알아내지 못한 것이다.

12. 작품명이 도판과 본문에서 다른 경우들이 있는데, 저자가 본문에서 약칭을 쓴 것으로 생각된다.

13. 고유명사 표기는 우리나라가 원음주의를 채택하고 있으므로, 이 저서처럼 여러 나라의 고유명사들이 나오는 경우에 여간 어려운 일이 아니다. 게다가 원음에만 충실할 수 없는 사정도 있는데, 오랫동안 통용되어 온 표기가 있어서 원음 표기가 독자들에게 전달되지 않을 수도 있기 때문이다. 예컨대 철학자 앙리 베르그송의 경우가 그렇다. 기실 베르그송은 프랑스어 발음 규칙에 맞는 표기이지만, 고유명사는 발음 규칙에 맞게 발음되지 않는 경우들이 있고, 그런 고유명사들은 고유명사사전에 그 발음이 별도로 표시되어 있다. 베르그송은 본디 폴란드계의 성에서 유래한 것으로 베르크손으로 발음된다. 우리나라에서도 베르그송 연구가들은 이젠 베르크손으로 표기하여 역·저서들을 내므로 앞으로는 베르크손으로 표기해야 할 것이고, 이 역서에서도 역자의 고집을 편집진에서 받아들였다. 심리학자 앙리 왈롱은 당연히 발롱으로 표기되어야 하는데, 발롱이라는 원음이 발음규칙에 어긋나지도 않고, 그 이름이 우리나라에 널리 알려져 있지도 않기 때문이다. 물리학자 루이 드 브로이를 두고서는 그 원음인 브로유로 표기되는 경우가 전무한 듯하므로, 어쩔 수 없이 브로이로, 원음주의를 어기고 표기할 수밖에 없다. 이런 복잡한 사정에서 알맞은 표기를 찾아내는 일이 편집진의 가장 큰 애로였을 것이다.

중국인명만 예외적으로 독자들의 편의를 위해 한자의 우리나라 음독으로 표기했는데, 원서에는 프랑스식 중국어 음독 표기로 나타나 있으므로 편집진이 그 인물이 누구인지 알아내야 했다. 그런데 유일하게 Pe-You-King만은 그 정체를 알아내지 못해, 그 프랑스식 음독 표기의 소리를 그대로 옮길 수밖에 없었다.

14. 마지막으로, 원문에 충실하기 위해 구두점 쉼표를 우리나라에서 일반적으로 볼 수 없는 방식으로 사용한 경우들이 있는데, 아래에 예들을 들어 설명한다.

"습기에 조장된, 수목들의 한없는 증식으로": "조장된"은 "증식"에 걸리는데, 쉼표가 없다면 "조장된"이 "수목"에 걸리는 것으로 오해될 수 있다.

"그 외양은 스스로의 고유한, 삶과 가치를 획득하는 것이다.": 위와 비슷한 경우이나, "고유한"이 "삶"과 "가치" 모두에 걸리는데, 쉼표가 없다면, "고유한"이 "삶"에만 걸리는 것으로 오해될 수 있다.

"우선되는 것은 감명과 암시의, 힘인 것이다.": 이때 "힘"은 "감명과 암시" 양자의 힘인데, 쉼표가 없다면 그것이 "감명"과 "암시의 힘"으로 오해되기 쉽다.

"라파엘로보다 마음과 정신의, 평화와 순수성을 누가 더 환기할 수 있으랴?": 위의 경우가

복잡해진 예이다. 즉 "마음과 정신" 이 양자가 "평화와 순수성" 이 양자를 가지고 있다는 뜻인데, 쉼표가 없다면 그것이 "마음"과 "정신의 평화와 순수성"으로 오해될 것이다.

"대상에 대한 참여와 사랑의, 충동으로서의 앎은 대상으로 내달아, […] 마치 대상의 생존 자체에 동화되는 듯이 느낀다.": 이상의 설명들을 이해했다면, "참여와 사랑의"가 "앎"에 걸리며, 그 부분이 뜻하는 바가 감성적인 충동으로 대상과 사랑으로 하나가 되는 앎이라는 것을 이해할 것이다.

찾아보기

메디시스M. de Médicis 462
메로빙거 왕조기 58, 294
『메르퀴르 드 프랑스Mercure de France』 423
메소니에J. L. E. Meissonier 117, 118, 228, 247
메스메르F. A. Mesmer 456
멤링H. Memling 233
모딜리아니A. Modigliani 299
모렐리G. Morelli 649
모로J. M. Moreau 26
모루아A. Maurois 455
몬드리안P. Mondrian 101, 124
몸퍼 2세J. de Momper II 638
몽주G. Monge 273
몽테스키외C.-L. de S. Montesquieu 333
무스테리안 기 180
문자주의lettrisme 39
뮈세A. de Musset 374, 485
뮐러프라이엔펠스Müller-Freienfels 661
미래주의 41
미셸A. Michel 647, 648
미쇼H. Michaux 298
미술심리학 547, 657, 661, 662, 673, 675
미술현상학 170
미켈란젤로Michelangelo di L. B. S. 240, 245
민코프스카F. Minkowska 613, 615
밀레J. F. Millet 253, 254

ㅂ

바겐G. F. Waagen 649
바그너R. Wagner 485, 667
바레스M. Barrès 18, 161, 317, 424, 528, 577
바로크 112, 151, 240, 298, 349, 352, 630, 631,
 634, 635, 654, 656
바로크주의 230, 612, 613, 621, 632
바르바리J. de Barbari 135
바사리G. Vasari 26, 220, 508, 645
바슐라르G. Bachelard 316, 435
바스킨M. Baskine 302

바실리우스Basilius 162
바이외F. Bayeu 497
바쟁G. Bazin 555
바토J. A. Watteau 433, 543-545, 581, 627
반 다이크A. Van Dyck 441, 442, 444, 460-
 462, 464, 465
반 스트리A. Van Stry 226
반 에이크J. Van Eyck 113, 115, 124, 125, 127,
 167, 222, 223, 225, 226, 228, 233
발레리P. Valéry 86, 151, 158, 165, 512, 587,
 654
발롱H. Wallon 371, 668
발자크Honoré de Balzac 30, 74, 87
베런슨B. Berenson 219, 577, 650
베로J. Béraud 397
베로네세P. Veronese 112, 249, 329, 339
베르길리우스P. Vergilius M. 448, 606
베르나르É. Bernard 269, 273, 282, 428
베르만E. Berman 594
베르스프론크J. C. Verspronck 318
베르제G. Berger 672
베르크손H. L. Bergson 110, 232, 320, 474
베르탱N. Bertin 377
베르트하이머M. Wertheimer 665
베른미술관 128
베를린미술관 444
베를링기에리B. Berlinghieri 557-561
베버C. M. von Weber 366
베버E. H. Weber 663
베이던R. van der Weyden 127, 305, 550
베이컨R. Bacon 216, 670
벨E. T. Bell 49
벨라스케스D. Velazquez 116, 140, 308, 309,
 348, 351
벨로리G. P. Bellori 26, 438, 444
벨리니G. Bellini 115
보나르P. Bonnard 33, 82, 168, 169, 209, 256,
 273

푸생N. Poussin 437, 438, 447-454, 465, 591, 605, 606, 619, 676

푸케J. Fouquet 278, 282

퓔베르M. Pulver 434

프라고나르J. H. Fragonard 319, 424, 438, 439, 484, 658

프라이R. Fry 656

프란체스코Francesco d'Assisi 216, 557, 559, 560

프랑스A. France 18

프랑스혁명 65

프로망탱E. Fromentin 19, 584

프로베니우스L. Frobenius 196

프로이트S. Freud 497, 500, 505-507, 583, 673

프루동P. J. Proudhon 608

프루스트M. Proust 189, 373, 374, 390, 391, 393, 403, 406, 487, 668

프리드리히C. D. Friedrich 477, 478, 577

프리들렌더M. J. Friedländer 650

플라톤Plátōn 110, 134, 143, 202, 211, 221, 246, 275, 276, 280, 281, 420, 614

플로베르G. Flaubert 649

플로티노스Plotinos 211, 213, 575

플루타르코스Plutarchos 22

플리니우스Gaius Plinius 205, 208, 323

피사넬로Pisanello 554

피셔F. Vischer 654, 666

피아제J. Piaget 668

피에랑스P. Fierens 222

피에롱H. Piéron 665

피에트E. Piette 53

피치노M. Ficino 221

피카소P. Picasso 18, 61, 99, 141, 142, 176, 185, 186

피히테J. G. Fichte 622

필적학 398, 553, 554, 672

ㅎ

하디T. Hardy 390

스즈키 하루노부鈴木春信 266, 267

하멜A. du Hamel 500

하사르츠P. Haesaerts 91, 92

한M. de Haan 569

할스F. Hals 226, 314, 318, 319

합리주의 445, 522, 592

해석기하학 93, 273

헉슬리A. Huxley 90

헤르더J. G. Herder 669

헤이스트C. van Geest 416

헬레나Helena 389

현상학 86, 170

형식주의 612, 654

형태심리학 602, 666

호가스W. Hogarth 265, 266

호들러F. Hodler 80

호메로스Homeros 526

호크우드J. Hawkwood 270

호흐P. de Hooch 538, 541

호흐스트라텐S. van Hoogstraten 651

홀바인H. Holbein 229

홉스T. Hobbes 372

황금분할 134, 203, 276, 277, 605, 678

흄D. Hume 71, 666

히피아스Hippias 108

르네 위그René Huyghe(1905-1997)는 프랑스의 미술사학자이자 미술비평가로, 소르본대학에서 철학을 전공했다. 젊은 나이에 루브르박물관의 회화·소묘과에서 근무하기 시작하여 루브르박물관의 수석 큐레이터를 지냈다.『아무르 드 라르Amour de l'Art』와 『콰드리지Quadrige』지誌를 창간하여 평론 활동을 펼쳤고, 1950년 콜레주 드 프랑스 교수로 취임하여 조형예술심리학 강좌를 맡았으며, 1960년에는 프랑스 아카데미 회원이 되었다. 1996년 유럽의 문화와 가치 확산에 공헌한 이에게 수여되는 에라스뮈스 상賞을 수상했다. 주요 저서로『예술과 영혼L'Art et l'Ame』(1960),『미술과 인간L'Art et l'Homme』(1960), 『이미지의 힘Les Puissances de l'Image』(1965),『미술의 의미와 운명Sens et Destin de l'Art』(1967), 『형태와 힘Formes et Forces』(1971),『현실의 대체La Relève du Réel』(1974),『상상의 대체La Relève de l'Imaginaire』(1976) 등이 있다.

곽광수郭光秀(1941-)는 경북 안동 출생으로, 서울대학교 문리과대학 불어불문학과를 졸업하고 프랑스 프로방스대학교 문과대학에서 박사학위를 받았다. 서울대학교 사범대 불어교육과에서 교수로 봉직했다. 저서로『문학·사랑·가난』(1978),『바슐라르』(1995),『가난과 사랑의 상실을 찾아서』(2002) 등이 있고, 역서로 프랑시스 잠 시선집『새벽의 삼종에서 저녁의 삼종까지』(1975), 폴 베를렌 시선집『예지』(1975), 츠베탕 토도로브 저『구조시학』(1977), 가스통 바슐라르 저『공간의 시학』(1990), 마르그리트 유르스나르 저『하드리아누스 황제의 회상록』1·2(2008) 등이 있다.

보이는 것과의 대화

이미지는 어떻게 우리에게 말을 거는가

르네 위그 | 곽광수 옮김

초판 1쇄 발행 2017년 1월 10일 **초판 3쇄 발행** 2019년 3월 15일
발행인 李起雄 **발행처** 悅話堂
경기도 파주시 광인사길 25 파주출판도시 전화 031-955-7000 팩스 031-955-7010
www.youlhwadang.co.kr yhdp@youlhwadang.co.kr
등록번호 제10-74호 **등록일자** 1971년 7월 2일 **편집** 조윤형 박미 조민지
디자인 공미경 **인쇄 제책** (주)상지사피앤비

ISBN 978-89-301-0580-4 93600

이 도서의 국립중앙도서관 출판시도서목록(CIP)은 e-CIP 홈페이지(http://www.nl.go.kr/ecip)와 국가자료공동목록시스템(http://www.nl.go.kr/kolisnet)에서 이용하실 수 있습니다. (CIP 제어번호: CIP2016031387)